인상주의

제임스 H 루빈 지음 · 김석희 옮김

Art & Ideas

한길아트

인상주의

앞쪽
피에르 오귀스트
르누아르,
「라그르누예르」
(그림1의 세부)

인상주의만큼 친근하고 만족스러운 예술형식은 없다. 예술이 제공하는 고양된 쾌락의 조건을 인상주의보다 더 잘 충족시키는 예술운동도 없다. 시골과 해변의 상쾌한 풍경이든, 온갖 오락이 제공되는 화려한 유흥업소든, 현대 도시의 길거리에서 벌어지는 축제든, 편안한 가정의 실내 광경이든, 인상주의적 장면은 많은 이들이 선망하는 생활양식에 잠깐이나마 접근할 수 있는 기회를 마련해준다(그림1).

인상주의 회화는 대체로 밝고 장식적인 색채를 발산하며, 그 크기는 미술관보다 개인이 소장하기에 적당하며, 의도적인—흔히 실험적인—기법을 채택한다. 인상주의 회화는 유복하고 진보적인 중상류층의 특징인 시각적 과시 문화의 전형이다. 여가와 소비와 구경에 근거한 도시 생활이 처음으로 시각적 정체성을 획득한 것은 사실상 인상주의 회화를 통해서였다. 게다가 인상주의는 인습에서 벗어나 자신에게 충실해야 하는 화가의 모범을 제공한다. 인상주의가 오늘날에도 여전히 자연스럽게 보인다면, 그것은 인상주의가 지향했던 목표가 이제는 대다수 사람들에게 너무나 당연하게 여겨질 만큼 유력하기 때문이다.

우리 사회가 규범으로 삼고 있는 것을 표현함에 있어, 인상주의는 대체로 비판적인 검토에서 비껴나 있었다. 인상주의는 본질적으로 이 세상을 무사태평한 것으로 해석했다거나, 또는 지각(知覺)의 문제에만 주로 관심을 쏟았다고 생각한 이들도 있었다. 하지만 인상주의는 일견 자연스러워 보이는 표면 밑에서 좀더 심오한 문제를 제기하고 진지한 검토를 요구한다. 이 책은 다양한 접근방식을 수용하고 있으며, 작품들이 제작된 역사적 배경에 근거한 복합적이고 전체적인 모습을 제시하기 위해 각 작품에 드러난 증거와 그 속에 내재해 있는 이론들을 고찰하고 있다. 이 책에서는 인상주의 운동에 대한 연대기적 서술과 각 화가들의 폭넓은 다양성을 존중한 작품 연구가 균형을 이루고 있다.

이 시리즈의 주제인 '예술과 사상'이라는 취지에 맞추어, 각 장은 인상주의의 핵심적 쟁점들에 초점을 맞추고 있다. 독자들의 이해를 돕기 위해,

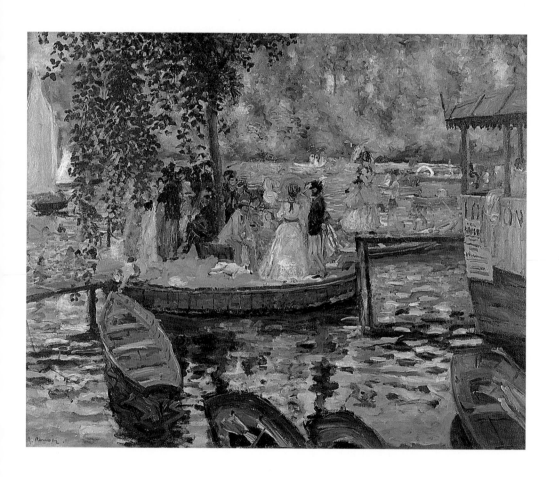

1
피에르 오귀스트
르누아르,
「라그르누예르」,
1869,
캔버스에 유채,
66×86cm,
스톡홀름,
국립미술관

이들 주제는 거칠게나마 연대기적 진전의 테두리 안에 정리되어 있다. 때로는 특정 화가와 관련된 주제에 장 하나를 할애한 경우도 있다. 정치를 다룬 장과 인상주의의 마케팅을 다룬 장에서는, 화가를 다룰 때 미처 언급되지 않은 다른 작품들의 다양한 측면을 좀더 상세히 다루기도 했다. 가령 보수적인 파리 미술계에 대한 에두아르 마네의 도전은 제2장의 주제지만, 그의 「막시밀리안 황제의 처형」은 인상주의와 정치권력을 다룬 제7장에서 다루어졌다.

이 책은 전문가를 위한 학술서라기보다 일반 독자와 학생들을 대상으로 하는 진지한 개설서로서, 유용하고 믿을 만한 최신 정보를 담고 있으며, 독자들에게 흥미를 불러일으키려는 의도를 갖고 있다. 주를 달지 않은 것은 본문을 좀더 쉽고 재미있게 읽을 수 있도록 하기 위해서다. 이 책은 누구나 쉽게 읽을 수 있는 책을 지향하고 있지만, 미술사에서 현재 진행되고 있는 논쟁도 소개하고 있다.

이 책은 개인적인 연구와 통찰에 바탕을 두고 있을 뿐 아니라, 지난 20여 년 동안 세계 각지를 돌아다니면서 눈으로 확인하고, 부지런히 가르치고, 최근의 학술논문들을 추적한 성과물이기도 하다. 이렇게 폭넓은 개설서가 흔히 그렇듯이, 이 책도 어떤 화가나 작품에 대해 중요한 사실을 발견하고, 그것을 근본적으로 해석하여, 거기에 대해 새롭고 유의미한 시각을 마련하는 데 평생을 바친 수많은 학자들에게 신세를 지고 있다. 따라서 이 책은 어느 정도 그들과 공유하고 있는 개념의 산물이며, 나는 그들에 대한 고마움을 거추장스러운 참고문헌 목록이 아닌 다른 방법으로 인정하려고 애썼다. 본문의 내용이 독자들에게 원전과 부차적인 출전을 충분히 알려주지 못하는 경우에는 '권장도서' 목록이 도움이 될 것이다.

끝으로 나는 독자들이 이 책을 통해, 우리가 앞으로도 계속 찬탄하고 탐구하고 향유하게 될 미술 작품을 더욱 풍부하게 경험할 수 있게 되기를 바란다.

인상주의에 대한 정의는 미술사가의 수만큼 많겠지만, 그 정의들은 모두 몇 가지 불변의 사실에 근거하고 있다. 이 장에서는 그 사실들을 고찰하는 한편, 앞으로 만나게 될 사항들을 이해하는 데 필요한 사회적 상황과 지적 경향의 배경을 소개하도록 하겠다. 오늘날 우리가 인상주의와 결부짓는 화가들은 대부분 1874년 최초의 독립 전시회가 열리기 오래 전에 이미 하나의 집단적 정체성을 공유하고 있었다. 인상주의라는 용어가 처음 등장한 것은 루이 르루아라는 사람이 『르 샤리바리』(난장판)라는 풍자잡지에 기고한 글에서였다. 1874년 전시회를 논평한 이 글에서 그는 몇몇 작품의 엉성한 필법을 조롱했는데, 그가 특히 놀려댄 작품은 클로드 모네의 「인상, 해돋이」(그림3)였다. 이제는 너무나 유명해진 이 작품은 모네가 어린 시절을 보냈고 화가 생활을 시작했던 노르망디 지방의 항구도시 르아브르의 풍광을 스케치하듯 묘사한 그림이다.

1874년 4월 15일, 파리의 카퓌신 가 35번지에 있는 사진작가 나다르(가스파르 펠릭스 투르나숑, 1820~1910)의 스튜디오에서 독립 전시회가 열렸는데, 여기에 출품한 화가들은 클로드 모네(1840~1926)를 비롯하여 그의 친구들인 폴 세잔(1839~1906), 에드가르 드가(1834~1917), 아르망 기요맹(1841~1927), 베르트 모리조(1841~95), 카미유 피사로(1830~1903), 피에르 오귀스트 르누아르(1841~1919), 알프레드 시슬레(1839~99) 등이었다. 이들은 인상주의의 핵심을 이루었고, 이 전시회는 그후 제1회 인상파전으로 불리게 되었다. 르루아는 저널리스트 특유의 빈정대는 글에서, (가공의) 친구이자 아카데미 회원인 뱅상 씨가 그 전시회를 보고 경악하는 모습을 묘사했다. 피사로의 「서리」(그림4)를 보고,

그 선량한 친구는 안경에 때가 묻은 줄 알고, 안경을 정성껏 닦아서 콧등에 얹어놓았다. 그가 외쳤다. "도대체 저게 뭐지?" "밭고랑에 내린 서리라네" 하고 나는 대답했다. "지저분한 캔버스 위에 팔레트 부스러기를 뿌려놓은 것처럼 보이는군." "아마 그렇겠지. 하지만 저기에는 인상이 있어."

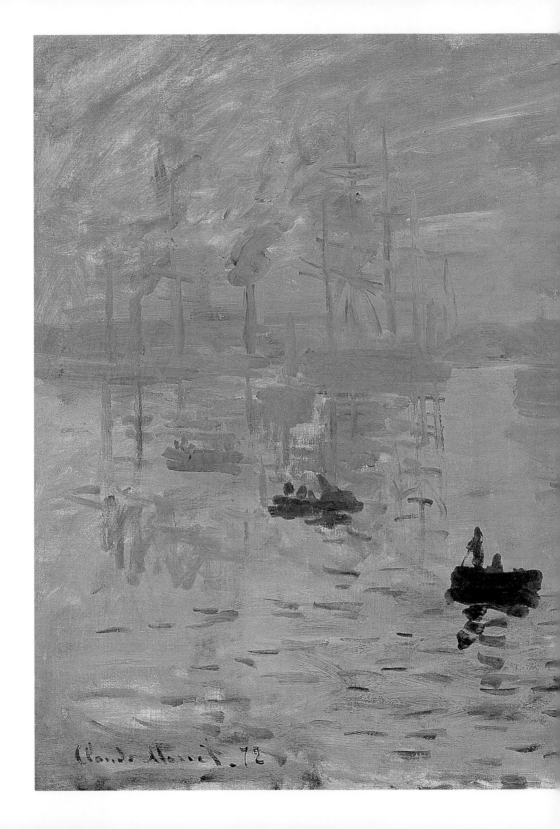

3
클로드 모네,
「인상, 해돋이」,
1872,
캔버스에 유채,
48×63cm,
파리,
마르모탕 미술관

모네의 「카퓌신 가」(그림5)에 나오는 '검은 혓바닥 자국'에 대해서 뱅상 씨는 이렇게 외친다. "카퓌신 가를 걷고 있으면 나도 저렇게 보이나? 유혈과 폭력이야!" 이 그림은 전시회가 열리고 있는 건물의 3층 창문에서 내려다보이는 풍경을 묘사하고 있었다. 르루아는 그런 기법이 현대적 주제를 다룬 회화라면 마땅히 가져야 할 사실주의적 효과를 망치고 있다면서, 그것만 봐도 인상파의 기법이 얼마나 엉터리인지를 알 수 있다고 비난했다. 그러나 전시회에 대한 전반적인 반응은 결코 나쁘지 않았다. 제도권 미술에 불만을 품은 이들은 진보적인 젊은 화가들을 칭찬하기도 했다. 때로는 탄복한 투로 그들을 '고집불통'이라고 부르는 작가들도 있었다. 이는 당시

4
카미유 피사로,
「서리」,
1873,
캔버스에 유채,
65×93cm,
파리,
오르세 미술관

에 같은 호칭으로 불렸던 에스파냐 혁명가들에 빗댄 표현이었다. 기성 권위에 대한 젊은 화가들의 반발은 정치에서 교훈을 얻은 것처럼 보였다. 노동자 중심의 사회주의 정부가 파리를 잠시 지배한 1871년의 파리 코뮌은 아직도 사람들의 기억에 생생했고, 화가들에게 전시장을 빌려준 나다르는 좌익 동조자로 알려져 있었다. '고집불통'이라는 수식어는 기존 관행을 거부하고 백지 상태에서 새출발하려는 화가들의 태도를 강조함으로써, 그들의 미술이 보여주는 겉모양보다 오히려 거기에 함축되어 있는 반항적인 태도에 초점을 맞추었다.

　　일반 대중과 다수의 화가들은 '인상주의'라는 딱지를 이내 받아들였지

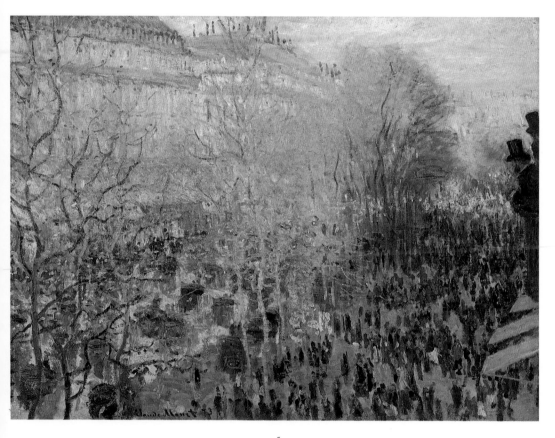

5
클로드 모네,
「카퓌신 가」,
1873,
캔버스에 유채,
61×80cm,
모스크바,
푸슈킨 미술관

만, 논란이 없었던 것은 아니다. 평론가 테오도르 뒤레가 1878년에 쓴 글에 따르면, 모네는 대기의 작용에 따른 인상의 효과를 재빨리 포착하는 능력 때문에 '가장 뛰어난 인상주의자'였으며, 이런 평가는 대체로 오늘날까지도 살아 있다. 그러나 인상주의의 특징을 그런 식으로 한정해버리면 드가처럼 실내 풍경을 주로 그린 화가들은 그 범주에 포함되지 않았을 것이고, 르루아도 전시회 참가자 모두에게 '인상주의자'라는 꼬리표를 달아줄 작정이었던 것은 아니다. 드가의 친구이자 사실주의 작가인 에드몽 뒤랑티는 『새로운 회화』(1876)라는 평론에서 색채화가와 데생화가를 구별했는데, 모네는 전자에 속했고 드가는 후자에 속했다. 모네가 1869년에 라그르누예르 교외의 유원지에서 르누아르와 함께 개발한 스타일(그림1 참조)은 짧고 힘찬 붓놀림과 분산된 형상을 특징으로 하고 있는데, 출품자들 가운데 이 스타일을 주된 기법으로 삼은 것은 절반에 불과했다. 1876년에는 모리조(그림6)와 피사로와 시슬레도 비슷한 방식으로 그렸지만, 드가와 주세페 드 니티스 (1846~84)와 앙리 루아르(1833~1912)는 그렇지 않았다.

1877년에 르펠티에 가의 폴 뒤랑 뤼엘의 화랑 건너편에서 제3회 인상파 전이 열릴 때쯤에는 이미 '인상주의'라는 용어가 통용되고 있었고, 그래서 화가들은 이 용어를 전시회 표제로 사용하는 문제를 논의하기까지 했다. 또한 르누아르의 친구인 평론가 조르주 리비에르는 전시회 홍보용으로 『인상주의자』라는 신문을 발행했다. 르누아르와 모네가 색채와 색조에 관심을 기울인 것은 현대 생활을 묘사한 다른 유형의 그림들과 구별되는 특징이긴 하지만, 리비에르가 기법이나 풍경에 관심을 두지 않고 르누아르의 「물랭 드라 갈레트의 무도회」(그림109)와 모네의 「생라자르 역, 기차의 도착」(그림 71) 같은 작품의 역사적 사실주의를 강조한 것은 주목할 만하다. 이듬해에 드가는 자신들을 일컫는 호칭에 '앵데팡당, 사실주의자, 인상주의자'가 포함되어야 한다고 주장했다. 그는 후배들과 공동 작업을 시작했을 때부터 독자적인 '사실주의' 전시회를 구상했지만, 좀더 과학적으로 들리는 '자연주의'를 선호했다. '사실주의'보다 포괄적인 용어라고 생각했기 때문이다. 1879 년부터는 '앵데팡당 화가들'이 타협적인 명칭이 되었다.

인상파를 언급할 때 몇몇 이름은 빠짐없이 거론되지만, 명확하게 정해진 명단은 없다. 57명의 예술가로 구성된 이른바 '화가 · 조각가 · 판화가 협동조합' 전시는 통산 여덟 번 열렸는데, 매번 참가한 화가는 피사로뿐이

6
베르트 모리조,
「숨바꼭질」,
1873,
캔버스에 유채,
45×55cm,
개인 소장

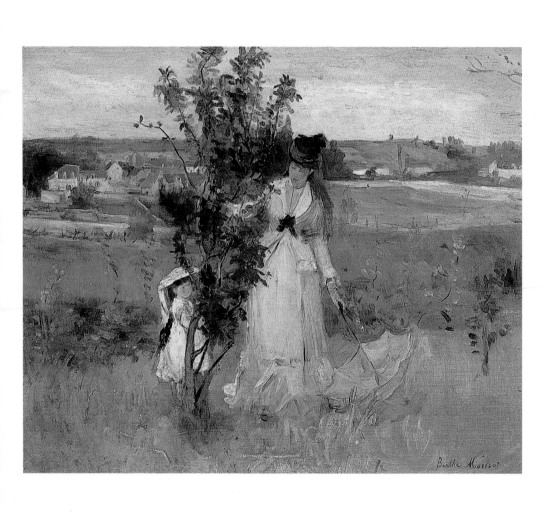

다. 드가와 모리조는 모네보다 자주 출품하였고, 르누아르는 네 번 출품했을 뿐이다. 세잔은 두 번밖에 출품하지 않았지만, 미술사가들은 최근까지도 그를 후기인상주의의 중심 인물로 여겨왔다. 폴 고갱(1848~1903)은 다섯 번 출품했지만, 원숙기의 상징주의 미술은 인상주의와 정반대의 것이 되었다. 드가의 도시 및 실내 풍경화는 모네의 화풍과 닮은 점이 가장 적지만, 그는 인상파의 핵심 인물일 뿐 아니라 인상주의에 대한 오늘날의 인식에서는 모네 못지않게 중심적인 역할을 하고 있다. 그는 귀스타브 카유보트(1848~94)와 더불어 도회적 측면을 대표한다. 나중에는 미국 화가인 메리 커샛(1844~1926)이 합류했다. 역시 도회적 주제를 다룬 에두아르 마네(1832~83)는 인상파전에는 한번도 출품하지 않았지만, 그를 지도자로 여기는 인상파 화가들과 절친하게 지냈으며, 1860년대의 작품들은 인상파의 성장에 밑거름이 되었다. 인상파전이 개최되기 훨씬 전인 1867년에 프레데리크 바지유(1841~70)가 독립 전시회를 위한 예비 계획을 세웠을 때 핵심 역할을 한 인물도 마네였다. 그러나 이 준비 작업은 프랑스-프로이센 전쟁(1870~71)으로 중단되었고, 바지유는 이 전쟁에 참전했다가 전사하고 말았다.

독립 전시회에 대한 착상은 전례없는 게 아니었다. 특히 마네는 그 개념에 대해 어느 정도 인식하고 있었다. 사실주의 화가인 귀스타브 쿠르베(1819~77)는 1855년 만국박람회가 열렸을 때 박람회장 맞은편에 전시관을 따로 마련하여 개인전을 가진 적이 있었다. 1867년 만국박람회 때도 쿠르베는 박람회장 근처에서 두번째 개인전을 가졌고, 마네도 똑같은 일을 했다. 1863년에는 마네의 「풀밭에서의 점심」(그림30)이 개인전은 아니지만 역시 특별전 — '낙선전'(Salon des Refusés) — 에 출품되어 관람객들을 아연케 했다. 인상파전이 열린 이면에는, 인습과 편견에 얽매인 관전(官展) — '살롱전'(Salon) — 의 대안으로서 자유로운 무대를 제공하여, 화가들로 하여금 비평가와 잠재 고객들에게 직접 작품을 선보일 수 있게 하자는 생각이 깔려 있었다. 이 전시회에는 심사위원도 없고, 상금이나 특전도 없었다. 하지만 화가들은 출품작을 마음대로 선택할 수 있고, 최근작은 물론 오래 전에 그린 작품도 출품할 수 있을뿐더러, 천장까지 닿을 만큼 작품을 다닥다닥 전시하는 살롱전과는 달리, 그림들 사이에 충분한 공간을 확보할 수도 있을 터였다. 살롱전 출품작은 금칠 액자를 쓰는 것이 전통이

었기 때문에, 1870년대 후반 일부 화가들은 살롱전 전시작과 구별하기 위해 값싼 흰색 액자를 사용했고, 피사로나 커샛 같은 화가들은 하얀 액자에 색칠을 하기도 했다.

인상파전을 열기에 알맞은 장소는 언제나 파리의 상업지역인 그랑불바르 일대였다. 전시회에 필요한 경비는 협동조합이 조달했으며, 나중에는 유복한 카유보트한테서 보조금을 지원받았다. 이 조합은 여러 분야의 회원들로부터 출자를 받았고, 조금이라도 수익이 생기면 모든 조합원이 골고루 나누어 갖도록 되어 있었다. 공제조합이라는 개념이 형성되기 시작한 것이다. 좌익계 작가이자 세잔의 친구인 폴 알렉시스는 1873년에 그 '강력한' 발상이야말로 '무력한' 단체에 활력을 주는 것이라고 극구 찬양했다. 따라서 인상파전의 목적은 배타적인 양식을 장려하는 것이 아니라, 세간의 인정을 받고 경제적 자생력을 얻는 것이었다. 오늘날에는 이름조차 생소한 화가들—1874년의 에두아르 브랑동과 장 밥티스트 레오폴드 르베르에서부터 1886년의 샤를 티요와 폴 빅토르 비뇽에 이르기까지—도 초기 전시회에 참가했다. 드가는 니티스와 루아르, 페데리코 찬도메네기(1841~1917) 같은 화가들을 후원했다. 지난 10년 동안 교분을 쌓고 스타일을 개발해온 핵심적인 인상파 화가들에게 공제조합은 미지의 세계가 아니라 일종의 광장이었고, 전시회는 시작이 아니라 성숙과 자신감의 과시였다.

앙리 팡탱 라투르(1836~1904)의 「바티뇰 구의 화실」(1870, 그림7)은 초기 인상파의 집단 초상화다. 마네는 이젤 앞에 앉아 있고, 르누아르(액자 앞에 서 있다)와 바지유(키가 가장 크다), 모네(바지유 뒤에 서 있다), 작가이자 평론가인 에밀 졸라(오른쪽을 바라보고 있다), 시인이자 평론가인 자샤리 아스트뤼크(마네를 위해 포즈를 취하고 있다) 같은 친구들이 마네를 둘러싸고 있다. 평론가들은 이들을 뭐라고 지칭할 것인지를 궁리하기 시작했다. 졸라는 살롱전에 입선한 그들의 몇몇 작품을 논평하면서, 그들의 현대적 주제를 칭찬하는 듯에서 과감하게도 그들을 '현실주의자'라고 불렀다. 사실주의에 좀더 충실한 뒤랑티(그와 마네의 논쟁은 결국 결투로 이어졌기 때문에 팡탱 라투르는 집단 초상화에서 그를 제외시켰다)는 '파격적이고 순박한 자들'이라는 표현을 시험삼아 사용했다. 캄은 캐리커처(그림8)에서 그들을 (다소 경멸적으로) '마네 패거리'라고 불렀다. 보다 중립적인 '바티뇰파'라는 표현은 마네의 인품과 지도력에 끌린 인상파 화가들이 생라자르 역 북쪽

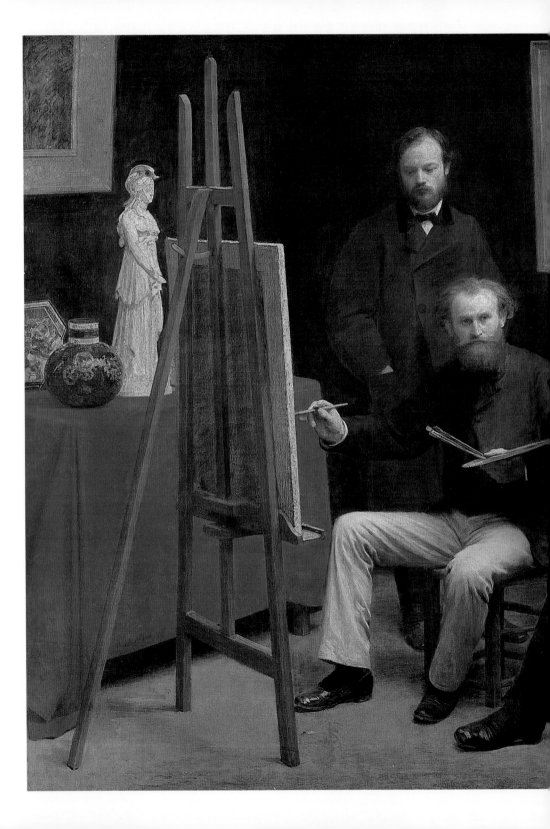

7
앙리 팡탱 라투르,
「바티뇰 구의
화실」,
1870,
캔버스에 유채,
204×273cm,
파리,
오르세 미술관.
왼쪽에서
오른쪽으로 :
오토 숄더러,
에두아르 마네,
피에르 오귀스트
르누아르,
자샤리 아스트뤼크,
에밀 졸라,
에드몽 메트르,
프레데리크 바지유,
클로드 모네

의 바티뇰 구에 있는 마네의 화실로 모여든 사실에서 생겨났다. 바지유와 시슬레가 바티뇰 구로 이사한 것도 비슷한 시기였다.

부유한 바지유는 널찍한 화실을 마련할 여유가 있었고, 그의 화실은 1860년대 말에 인상파 활동의 중심처가 되었다. 모네와 르누아르 같은 친구들은 종종 그의 화실을 함께 쓰곤 했다. 콩다민 가에 있는 화실 그림(그림9)에서 바지유는 친구들을 묘사했는데, 비쩍 마르고 훤칠한 바지유가 모네와 마네(당시 유행한 중산모를 쓰고 있다)에게 그림을 보여주고 있다. 졸라는 층계 위에서 르누아르를 내려다보고 있고, 평론가이자 음악가인 에드몽 메트르는 피아노를 치고 있다. 역사적으로 이런 우애는 낭만주의 시인

8
캄,
「살롱전 심사위원단 캐리커처」.
화가들은 이런 질문을 받았다.
"당신이 이 따위 그림을 그렸단 말이오?"
"당신도 한패요?"
"당신도 마네 패거리요?"
『르 샤리바리』,
1868

9
프레데리크 바지유,
「콩다민 가의 화실」,
1870,
캔버스에 유채,
98×128.5cm,
파리,
오르세 미술관.
왼쪽에서 오른쪽으로 :
피에르 오귀스트 르누아르,
에밀 졸라,
클로드 모네,
에두아르 마네,
프레데리크 바지유,
에드몽 메트르

— Vous reconnaissez avoir commis ce tableau ? Avez-vous des complices ? Faites-vous partie de la bande de M. Manet ?

들의 돈독한 우정에서부터 뉴욕 그리니치빌리지의 시더 술집에 모인 미국 추상표현주의자들의 우정에 이르기까지 전위예술운동에 사회적 토대를 제공한 경우가 많았다. 우리가 할 일은 12명의 인상파 화가들—기요맹, 드가, 르누아르, 마네, 모네, 모리조, 바지유, 세잔, 시슬레, 카유보트, 커샛, 피사로—각자의 특이성만이 아니라 그들의 공통성도 탐구하는 것이다. 이들의 이름은 저마다 화법과 입장과 효과의 독특한 결합을 대표하며, 그 모든 것이 인상주의에 대한 오늘날의 개념을 이루고 있다.

인상주의라는 용어는 하나의 그룹에 대한 명칭과 집단적 노력의 성과를 나타내지만, 자유와 독창성을 나타내기도 했다. 그래서 인상파임을 인식할

수 있는 범위 안에서 수많은 다양성을 가질 수 있다. 한 사람의 예술가가 당대의 주목을 받고 또한 후세까지 살아남기 위해서는, 설사 전통에 대한 저항과 독립이 '고집불통'으로 여겨지더라도, 상투적인 양식을 답습하기보다는 자신만의 독특한 개성을 창조할 필요가 있었다. 단순히 (종래의 기법으로도 표현할 수 있는) 주제를 새롭게 선택하는 것만으로는 진정한 혁신을 이룰 수 없었다. 참신하고 특이한 기법도 그들의 현대성을 보여주는 신호였다. 전통적인 방식에 구애받지 않는 인상파 화가들은 여러 가지 재료를 미리 섞어서 튜브에 담아둔 물감과 19세기 초부터 프랑스 화학자와 야금학자들이 개발한 새로운 색깔——특히 파란색과 자주색——도 받아들였다.

1868년에 페캉에서 바지유에게 보낸 편지에서 모네는 "파리에서 보고 듣는 것"에 집착하지 말고, "내가 경험한 것에 대한 인상이기 때문에 어느 누구와도 닮지 않을 수 있다는 이점을 가진" 작품을 제작하라고 충고했다. 이를 위해서 모네는 사실주의를 바싹 뒤따라가고 있었다. 사실주의의 선도자인 쿠르베(모네의 친구였다)는 자기 관점에서 자기 시대를 그려야 한다고 주장했고, 『사실주의 선언』(1855)에서는 "내 시대의 풍습과 사상과 외양을 나 자신의 견해에 따라 해석할 수 있어야 한다"고 언명했다. 그러나 쿠르베의 사실주의는 완고하고 지방적인 자부심에 뿌리를 두고 있었고, 농촌과 노동계층의 생활에서 소재를 얻었다. 게다가 사실주의는 흔히 현실의 기계적 재현에 불과한 것으로 폄하되었다. 여기에 항변하기 위해 사실주의자들은 자신의 '진정성'을 강조해야 할 필요성을 느꼈다. 이것은 전통이나 종래의 양식화된 기법이나 기계적 재현이 아니라, 자신의 내면에서 이끌어낸 개인적 시각의 진실성을 의미한다. 이 '주관적' 요소야말로 인상파가 추구하고자 한 것이었다.

사실상, 인상파 화가들은 자연을 직접 묘사하는 사실주의의 전통을 계승했지만, 그들의 작품을 본 사람들은 개인적인 요소가 우세하다는 반응을 보였다. 그들의 작품에서 볼 수 있는 특징들——색채·기법·구도——은 그들이 종래의 방식을 그대로 답습하거나 자연을 맹목적으로 베끼는 것이 아니라, 자연을 새롭게 경험하고 그 경험을 자신의 독특한 기법에 이용하고 있다는 확실한 증거였다. 미술사가인 리처드 시프는 인상주의라는 용어가 이같은 이중성——자연에도 충실하고 주관적 자아에도 충실한 것——을 어떻게 아우르고 있는가를 강조했다. '인상'이라는 단어는, 19세기만이 아니

라 오늘날에도, 실물(자연)과 영상 사이의 절대적이고 검증할 수 있는 대응을 암시하는 물리적 각인이라는 뜻과, 좀더 일반화된 개념인 요약이나 회상이라는 뜻을 둘 다 갖고 있다. 18세기의 영국 철학자 데이비드 흄은 직접적인 감각과 그것을 반추한 결과인 관념을 구별하기 위해 '인상'이라는 단어를 사용했고, 따라서 인상은 경험의 무차별적인 '효과'를 가리켰다. 19세기에는 감광성 표면에 남은 빛의 흔적이라는 의미가 추가되었고, 어떤 광경을 목격한 이들에게 그 광경이 안겨준 효과를 기록한 것도 인상이라고 일컬을 수 있게 되었다. 미술 분야에서는 차츰 시장이 확대되고 있던 간결한 스케치 작품이 '인상'으로 전시되는 경우도 있었다.

'효과'를 그림으로 그리는 것은 바르비종파 풍경화가들에게서는 흔히 볼 수 있는 일이었다. 그중에서도 특히 장 밥티스트 카미유 코로(1796~1875)와 샤를 프랑수아 도비니(1817~78)는 젊은 인상파 화가들에게 길을 열어주고, 그들을 공개적으로 격려했다(제4장 참조). 도비니는 '인상에 충실하다'는 이유로 특히 경탄의 대상이 되었다. 인상주의에 호의적인 평론가 쥘 앙투안 카스타냐리는 1874년 전시회를 비꼬는 기사가 『르 샤리바리』지에 실린 직후에 이런 글을 썼다. "그들의 성과를 정의하는 한마디 말로 그들의 특징을 나타내고 싶으면 '인상주의자'라는 새로운 용어를 만들어내야 할 것이다. 그들은 풍경 자체가 아니라 풍경이 낳은 감각을 묘사한다는 의미에서 '인상주의자'다." 그가 말하고 있는 것은 개인의 내적 지각 과정이었다. 감각은 개념의 영역에 속한다고 그는 주장했다. 감각은 외부 세계를 가리키고 있지만, 감각의 실체는 개인의 내면에 존재한다는 것이다. 따라서 인상주의에 호의적인 사람에게나 적대적인 사람에게나 인상주의가——외부 현실에 대한 경험에서 비롯한다는 점을 제외하면—— '주관적'이고 비사실적인 특징을 갖고 있다는 것은 처음부터 분명했고, 바로 거기에 하나의 예술운동으로서 인상주의의 참신성이 있었으며, 인상파 화가들의 독자적인 공헌과, 인상주의와 사실주의의 차이점도 거기에 있었다.

따라서 객관성을 근거로 인상주의를 옹호하는 주장들은 에누리하여 받아들일 필요가 있다. 그런 주장의 의도는 지나친 주관성에 대한 비난을 논박하는 것이었는지도 모른다. 예컨대 카스타냐리는 오랫동안 '자연주의'를 옹호했는데, 그가 선호한 용어로서의 자연주의는 현대 생활의 묘사를 뜻하는 것이었다. 그는 인상주의 회화가 주관적 과정에 주안점을 두는 것

을 우려했다. 「새로운 회화」에서 뒤랑티는 "화창한 오후에 시골을 산책할 때" 누구나 관찰할 수 있는 효과를 묘사하는 화가들의 정확성을 칭찬했고, 그들의 편향된 시각을 도시 건물의 창밖으로 언뜻 눈길을 던지는 것에 비유했다. 그에게 있어, 인상주의가 자연주의를 전제로 하고 있다는 것은 의심할 여지가 없었다. 그리고 드가를 기준으로 삼고 있는 동안은 이것을 10년 전에 지지했던 쿠르베와 사실주의에 결부시켰다. 새로운 회화는 "거리의 현실을 만나기 위해 화가의 아틀리에와 일상생활 사이의 칸막이를 제거하고" 싶어한다고 그는 말했다. 인상주의의 힘이 이러한 주제의 현대성과 매체의 독창성의 조화에 있다는 데에는 대다수 의견이 일치했다. 인상주의가 근대미술의 패러다임이 된 것은 이런 조합——실물과 일치하는 외양을 창조하면서 개인의 자유를 발휘하는 것——때문이다.

뒤랑티가 말한 거리의 현실은 대부분 인상주의 회화에 묘사된 것처럼 유쾌한 것이다. 드가처럼 치밀한 화가의 예리한 사회적 관찰조차도 노동자와 시골 사람들을 그린 쿠르베의 논쟁적이고 정치적인 도전과는 엄청난 차이가 있다. 모네의 밝은 해변 풍경, 시슬레의 평화로운 시골 풍경, 마네의 화려한 카페 풍경은 말할 것도 없다. 인상주의는 경제적 번영과 급속한 근대화 기간에 생겨났다. 이 번영과 근대화는 프랑스가 치욕적인 패배를 맛본 프랑스-프로이센 전쟁과 참혹한 대학살로 끝난 파리 코뮌으로 잠시 중단되었지만(제7장 참조), 인상파 화가들이 작업을 시작한 제2제정 초기와 1860년대는 교량과 도로와 철도가 건설되고, 산업이 발달하고(그림10), 특히 국가의 중추인 파리 시내에 엄청난 혁신과 공공사업이 추진되면서 산업이 한창 발달한 시기였다. 프랑스 역사상 새 시대의 도래를 그만큼 강렬하게 의식할 수 있었던 시대는 없을 것이다. 시인 샤를 보들레르(그림28 참조)가 말했듯이, 현대성은 급속한 탈바꿈——'덧없고, 일시적이고, 우발적이고, 즉흥적인' 변화——을 의미했다.

변화의 징후는 파리에서 특히 두드러졌다. 파괴와 팽창과 혁신의 물결이 거의 20년 동안 도시 전체를 휩쓸었다. 나폴레옹 1세(1799~1814년 재위)의 조카인 루이 나폴레옹 보나파르트가 1848년 2월의 민주혁명에 뒤이어 프랑스 대통령에 선출되었다. 연임을 금지한 헌법 조항 때문에 1852년 선거에 재출마하는 것이 불가능해지자, 그는 1851년 12월 쿠데타를 일으켜 절대권력을 장악했다(그는 나폴레옹 3세로서 황제가 되었다. 1852~70

년 재위). 새 황제는 경제성장과 문예진흥을 통해 프랑스를 유럽의 선두에 내세우고, 그리하여 자신의 인기와 권력을 강화하고 싶어했다. 이 목표는 파리 근대화 계획으로 수렴되었고, 알자스 출신의 냉혹한 파리 지사 조르주 오스만이 그 계획을 실행에 옮겼다. 노동계층이 주로 살고 있는 인구밀집 지역에서 수천 채의 건물을 철거하고 주민들을 변두리로 이주시키는 데 파리의 통상적인 1년 예산의 40배가 넘는 돈을 쏟아부었다.

　오스만의 목적은 "폭동과 바리케이드의 지역인 구시가지를 쓸어버리고, 불규칙한 미로를 한쪽에서 반대쪽까지 관통할 널찍한 간선도로를 내는 것"이었다. 1860년에 파리는 주변의 근교지역을 편입시켜, 바티뇰(마네의 화

10
아르망 기요맹,
「이브리의
석양」,
1869,
캔버스에 유채,
65×81cm,
파리,
오르세 미술관

실이 있던 곳)과 몽마르트르(르누아르의 화실이 있던 곳) 같은 동네들은 파리에서 촉수처럼 사방으로 뻗어나가는 도시 확장부의 일부가 되었다. 이 거대한 도시는 중앙집권화된 효율적인 기구로 기능을 발휘할 예정이었다. 오스만은 리볼리 가 같은 신작로와 거기에 딸린 상점가, 그랑불바르(대로)들, 불로뉴 숲과 몽소 공원 같은 공원들, 하수도들, 휘황한 불빛으로 거리를 환히 비추는 공공건물들을 건설했다. 이런 건물 중에는 1847년에 빅토르 발타르가 설계한 중앙시장, 1861년에 샤를 가르니에가 설계하여 1874년에야 완공된 오페라 극장도 포함되어 있었다. 1855년 만국박람회를 위

해 세운 건물들은 철골과 유리를 기본재료로 하는 새로운 건축양식을 세상에 널리 알렸다. 루이 나폴레옹은 이 박람회를 이용하여 프랑스의 산업과 예술을 만방에 과시할 작정이었다.

이리하여 진보와 현대성은 파리와 결부되었고, 파리는 갈수록 더 많은 사람을 끌어들이게 되었다. 외국인 관광객과 야심찬 예술가들도 파리로 몰려들었고, 시골 농장에서 생활고에 시달리다 못해 좀더 나은 일자리를 찾아 상경하는 노동자들도 점점 늘어났다. 그 결과 제2제정 때 파리 인구는 거의 갑절로 늘어났다. 나폴레옹 3세가 영광을 꿈꾸지 않았다 해도, 파리는 공중위생과 교통혼잡이 이미 악화될 대로 악화되어 도시 재건을 해묵은 과제로 안고 있었다. 파리는 질병(1847년에는 콜레라가 만연하여 19,000명이 사망했다)과 범죄의 온상인 더럽고 악취나는 집들이 빽빽이 들어차 있어서 사람이 지나다닐 수도 없을 정도였다. 오늘날에는 믿기 어렵지만, 루브르를 에워싸고 있는 넓은 터와 현재의 루브르 경내만이 아니라, 오늘날 정부청사와 노트르담 대성당이 들어서 있는 시테 섬도 중세 때 지어진 건물로 가득 차 있었다. 파리 개조는 건강에 유익한 결과를 가져왔을 뿐 아니라, 부동산개발업자와 그들의 고객인 중상류층 시민들이 하층계급 주민들한테서 파리의 주요 도심을 보다 쉽게 빼앗을 수 있게 해주었다. 로마제국을 연상시키는 반듯한 도로들이 구시가지를 가로질러 길고 곧게 뻗어 나갔다. 이때 사라진 도로들 중에는 1834년의 노동자 봉기가 잔혹하게 진압된 현장인 트랑스노냉 가도 포함되어 있었다. 건설비를 조달하기 위해 오스만은 건설업자들에게 특혜를 주어, 1층은 상점이고 그 위는 아파트인 주상복합건물을 길가에 세울 수 있게 해주었다. 에드몽 테크시에의 『파리 풍경』(그림11)에 실린 풍자판화에는 전형적인 주상복합건물의 단면이 묘사되어 있다. 원주민 가운데 전보다 비싸진 임대료를 낼 수 있는 사람은 극소수에 지나지 않았고, 채광과 통풍이 잘되고 중심지에 자리잡은 현대적인 아파트들은 좀더 부유한 자들의 차지가 되었다.

시인 빅토르 위고를 비롯한 자유주의자들은, 새로 생긴 간선도로들이 넓고 곧게 건설된 것은 의도적인 결과라고 주장했다. 길이 넓은 것은 폭동 바리케이드를 세우기 어렵게 하기 위함이고, 길이 곧게 뻗은 것은 포병대가 항의집회에 쉽게 발포할 수 있도록 하기 위함이라는 것이다. 이른바 '위험계급' ──걸핏하면 불만을 거리로 들고 나오는 노동자와 그밖의 소외계

11
파리의
한 아파트의 단면.
베르탈의
풍자만화를
밑그림으로 한
목판화.
에드몽 테크시에의
『파리 풍경』
(파리, 1852)에
수록

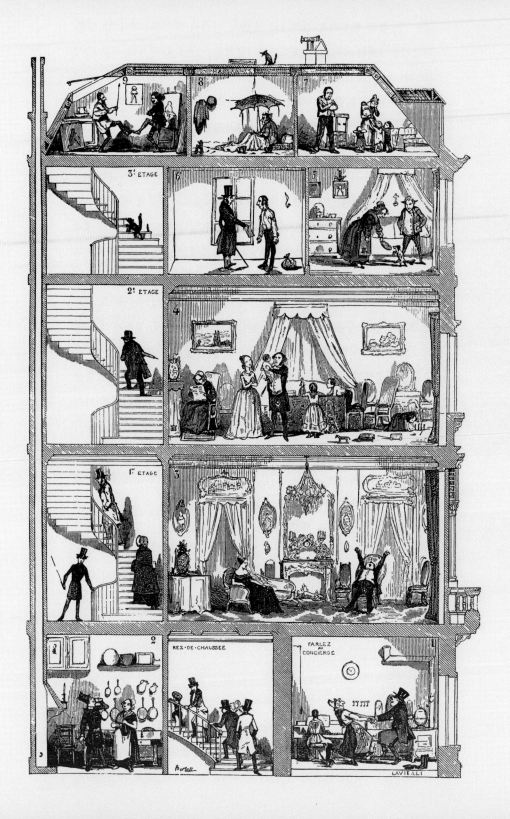

층—은 점점 변두리로 밀려나고 있었다. 여기서 기억해두어야 할 것은, 나폴레옹 3세의 쿠데타가 1830년의 7월혁명—부르봉 왕가의 샤를 10세(1824~30년 재위)를 퇴위시키고 오를레앙 가의 루이 필리프(1830~48년 재위)를 왕위에 앉혔다—부터 왕정을 영원히 종식시킨 1848년의 2월혁명에 이르기까지 끊임없이 이어진 일련의 봉기에 뒤이어 일어났다는 사실이다. 이런 배경 속에서 루이 나폴레옹은 자신의 독재정권이 계속되는 사회 불안을 막기 위해 반드시 필요한 대응책이라고 주장할 수 있었다. 실제로 다른 건물들과 멀찍이 떨어져 있어서 쉽게 방어할 수 있는 별도의 구획에 새 오페라 극장을 지으려는 계획은 부분적으로는 황제에 대한 암살 기도에 자극받은 결과였다. 좁은 길가에 있는 옛 오페라 극장 앞에서 황제의 마차에 폭탄이 투척되는 바람에 수백 명이 다친 사건이 하나의 계기가 된 것이다.

널찍하게 건설된 도로들은 군사적·정치적 목적의 소산이지만, 그 덕분에 공기와 물의 유통과 통행도 한결 원활해졌다. 바람이 잘 통하게 되자 악취나는 스모그가 빨리 흩어졌고, 더러운 하수가 빨리 빠져나가게 되자 공중위생이 좋아졌고, 상품 수송이 원활해지자 상업의 효율성과 상거래가 증대되었다. 게다가 1860년대의 절정기에 추진된 대규모 공공사업은 파리 노동자의 20퍼센트에게 일자리를 제공했다. 이는 사회적 갈등을 완화하고 산업국 프랑스의 토대를 마련한 번영의 원동력이었다. 부동산 투기꾼과 철도왕, 그중에서도 특히 페레르 가문과 로스차일드 가문 등은 황제에게 정치자금을 조달해주면서 막대한 부를 쌓았다. 1870년에 정권이 무너지기 전에 특혜와 부정부패가 폭로되었을 때에도 번영은 계속되었다. 그야말로 '금박의 시대'였다.

사람들로 북적거리지만 점점 넓어지고 깨끗해지고 밝아지는 이 대도시—오늘날 우리가 그토록 찬탄하는 파리와 거의 비슷한 도시—는 숱한 인상주의 회화에서 볼 수 있는 소재가 되었을 뿐 아니라, 이 도시가 제공하는 새로운 경험들은 인상주의의 기본 개념이 생겨난 배경이기도 했다. 이런 관계를 이해하는 데 중심적인 역할을 한 인물은 시인이자 평론가인 샤를 보들레르다. 그는 인상주의를 이론적으로 뒷받침한 사상가이기도 했다. 그는 인상파 화가들의 집단적 정체성이 막 싹트기 시작한, 그러나 인상주의라는 명칭은 아직 등장하지 않은 1867년에 사망했지만, 그보다 몇 해 전인 1863년에 「현대 생활의 화가」라는 평론을 발표하여, 현대 생활이야말

로 현대 예술가에게 가치있는 단 하나의 주제이고 미술은 현대 생활의 시적 감흥을 전달하는 중요한 수단이 될 수 있다고 설파한 최초의 인물이었다. 그는 또한 재빠른 솜씨와 비공식적인 회화 기법이 어떻게 점점 높아지는 효율성과 개인의 여가를 둘 다 표현할 수 있는가를 이해했다는 점에서, 현대 생활이 어떤 방식으로 묘사되어야만 효과가 있는지를 확인한 최초의 인물이기도 했다. 인상주의에서 우리가 오늘날 당연시하고 있는 자연주의와 주관성의 결합이 현대 도시 생활의 경험에 바탕을 두고 있다는 사실을 보들레르만큼 깊이 이해한 사람은 없었다. 1840년대에 이미 그는 물질적 가치를 정신적인 것보다 우위에 놓는 생활방식 때문에 상처받고 있는 현대인의 영웅주의를 찬양하는 글을 썼다. 새 시대에 적합한 예술의 역할—나아가 예술의 도덕적 가치와 역사적 의미—은 미(美)에 접근할 수 있는 기회를 제공하고 인간의 자유를 입증함으로써 신흥 부르주아 계층의 일상적 경험을 조화롭게 만드는 것이다.

이런 이상은 '플라뇌르'(flâneur)라는 개념에 구현되었다. 이 현대의 시민-영웅은 새로운 도시 생활의 부산물이다. 보들레르는 '플라뇌르'를 경제적 자립 덕분에 예술을 즐길 수 있고, 그리하여 대중보다 높은 수준으로 올라갈 수 있는 신사로 생각했다. '플라뇌르'는 새로운 안목의 본보기였다. '플라뇌르'는 순전히 즐기기 위해 새로 생긴 공원을 산책하거나 끝없이 뻗은 대로를 따라 걸으면서 시내를 어슬렁거리곤 했다. 여가 시간이 온종일 지속될 수도 있다는 점을 제외하면, 우리가 잠깐 일을 멈추고 휴식을 취할 때와 비슷하다. 망원경을 통해 관찰하듯 일정한 거리를 유지하면서도 자세히 보기 위해 사회 속으로 침투하는 행위의 효과는 우리가 군중 속에서 경험하는 익명성과 친숙함의 기묘한 결합의 전형적인 효과다. 이것은 우리가 인상주의 작품에서 자주 느끼는 직접성과 초연성의 기묘한 결합을 설명해줄 수 있을 것이다. 초연하지만 호기심에 찬 이 시선은 현대인의 조건을 구현하고 있다고 보들레르는 생각했다. 그 시선은 인구가 밀집한 도시 공간에서 정체성 상실의 위기에 맞서 개인의 본래 상태를 유지해야 할 필요성에서 생겨났기 때문이다. 좀더 신랄하게 말하면, 그것은 바야흐로 낡은 질서가 무너지려 할 때 점점 높아지는 민주주의의 물결을 꿋꿋이 떠받치는 방식으로 대담하게 저항한 일부 우월한 자들의 속성이었다. 이 '플라뇌르'의 시각적 예리함은 문화의 첨단에 존재한다. 그곳은 변화가 저항과 마

주치는 지점──변증법적 관계에서 공존이 새로운 형태를 낳는 지점──에 자리잡고 있기 때문이다. 그것이 재능과 장점을 바탕으로 문학과 미술을 창조할 새로운 계층의 출현을 알리는 신호이기를 그는 기대했다.

보들레르가 현대성의 표현을 이야기하면서 그 담당자로서 화가── '현대생활의 화가'──를 예로 든 것은 시각──나아가서는 시각예술──이 무엇보다 우위에 있다는 그의 믿음을 강조해준다. 눈은 '나'──자아──의 중심에 있다고 말할 수 있을 것이다. '플라뇌르'의 예리한 통찰력은 개체로서의 존재가 포위되어 있는 상황에서 개인의 특징을 재확인해주었다. 게다가 도시 생활의 분주함은 시각 이외의 접촉 방식을 사실상 불가능하게 만들었고, 타인의 생활을 추측하는 일은 꼭 필요할 뿐만 아니라 매력적인 모

12
콩스탕탱 기스,
「공원에서의
만남」,
1860년경,
펜과 수채,
21.7×30cm,
뉴욕,
메트로폴리탄
미술관

험이 되기도 했다. 차이점과 공통점에 대한 관심은 19세기 중엽의 프랑스에서 사회적·경제적 유형을 해설한──더구나 삽화를 곁들인──책들이 쏟아져 나온 데에도 뚜렷이 드러나 있다. 초기에 나온 가장 광범위한 해설서 가운데 『프랑스인의 자화상』(1839~42)은 잡화상 주인에서부터 넝마주이까지, 길거리에서 뛰노는 개구쟁이에서부터 지주에 이르기까지, 상점 여점원에서부터 상류층 귀부인에 이르기까지, 프랑스 사회를 구성하고 있는 각계각층 사람들의 '도덕적·관상학적 파노라마'를 제공했다. 오늘날에도 대도시를 어슬렁거리는 사람들 가운데 길거리에서 우연히 마주치는 다양

한 사람들의 신분이나 성격을 짐작해보지 않는 사람이 있을까? 현대 생활의 화가는 "계층과 혈통의 차이를 한눈에 분명히 알아볼 수 있도록" 표현함으로써 이런 유형학적 솜씨를 발휘한다고 보들레르는 주장했다.

보들레르가 자신의 이론을 예증하는 데 끌어들인 예술가는 수채화가이자 삽화가인 콩스탕탱 기스(1802~92, 그림12)였다. 기스의 재빠르고 스케치 같은 스타일은 순진한(인습에 얽매이지 않은) 관찰자의 변덕스러운 열정과 대상에 매료되어 넋을 잃는 성향만이 아니라 효율성이라는 현대적 이상도 구현하고 있다고 보들레르는 주장했다. 이 관계를 파악한 화가는 아직 아무도 없다. 적어도 10년 동안 보들레르는 삽화가와 이따금 작품을 쓰는 작가들——그 자신과 같은 저널리스트들——의 의미에 대해 글을 쓰고 있었다. 그것이 그가 생계를 꾸려나가는 수단이었기 때문이다. 현대의 출판업이 요구하는 것은 방대한 학술서나 현학적인 논문보다는 단숨에 써내려간 짧은 형식의 논평—— '푀유통'(feuilleton : 신문 문예란의 촌평)——이라는 사실을 그는 작가의 관점에서 경험적으로 알고 있었다. 점차 중산층을 의미하게 된 유식한 대중은 간결하고 신랄하면서도 재미난 작품을 요구했다. 재빠른 요약과 재치있는 표현은 현대의 저술 방식이었다. 보들레르는 미술에서도 그와 비슷한 특질을 찾았고, 그래픽 매체——캐리커처와 야외 스케치——에서 거기에 상당하는 것을 발견했다. 캐리커처와 야외 스케치는 둘 다 현실 관찰과 직접적으로 관련되어 있다. 다시 말하면, 보들레르가 현대적이라고 주장한 예술형식은 1870년대에는 이미 자연주의와 결부되어 있었다.

모티프를 직접 끌어내어 즉흥적으로 표현하는 스케치의 경우, 자유로운 스타일과 자연스러운 효과의 관계는 오늘날 우리에게는 자명해 보인다. 그러나 인상주의가 등장할 때까지만 해도, 붓놀림과 물감의 흔적을 쉽게 알아볼 수 있어서 마치 끝마무리가 덜된 것처럼 보이는 작품은, 가장 진보적인 감상자라면 모를까, 그밖의 사람들에게는 현실에 대한 환상을 깨부수는 것이었고, 좀더 치밀하고 매끄러운 작품을 그리기 위한 준비 단계에 불과한 것으로 여겨졌다. 호의적인 평론가들 사이에서도 인상주의의 기술적 특징은 사실주의를 강화하는 효과보다는 오히려 완화하는 효과를 갖는 예술적 주관성의 표시로 여겨졌다. 그것이 카스타냐리의 관심사였고, 인상주의적 자연주의를 옹호한 뒤랑티는 그 기법을 너그럽게 봐주고 그 효과를 칭

찬했다. 그렇다면 오늘날의 감상자들에게 그렇게 친숙한 신속하고 단편적인 표현기법은 어떻게 해서 예술가의 주관성을 나타내는 표시인 '동시에' 관찰에 바탕을 둔 자연주의의 표시가 되었을까? 그 대답은 기스와 오노레 도미에(1808~79) 같은 화가들의 사례에 있었다. 보들레르가 이들에게서 본 것은 확실한 지식—캐리커처에 통렬하게 드러나 있는 신랄한 진실의 본질—과 즉각적인 표현—깜짝 놀랄 만큼 재빠른 솜씨—이었다. 보들레르는 캐리커처에 대한 글에서 이렇게 말했다. "'현대적'이라는 말은 연대가 아니라 양식을 가리킨다." 이 개념은 인상주의의 핵심에도 자리잡게 될 것이다.

보들레르에게 있어 색채에 바탕을 둔 제작 과정은 본질적으로 현대적이었다. 인상주의 기법은 형상의 기초인 전통적 데생을 배제하고 색채에서 직접 형상을 끌어낸다는 말을 흔히 듣는다. 아카데미에서 가르친 대로, 윤곽은 물질성이 없이 지성적으로 형상을 규정하기 때문에 선은 이성과 결부되어 있었다. 반면에 물질 자체로 이루어지는 색채는 주로 감각과 관련되어 있었다. 색채는 입체감을 표현할 때 사용하고 눈에 대해 강한 호소력을 갖고 있어서 감각적 효과를 자아내기 때문이다. 미술양식의 근거를 선이 아니라 색에 두는 것은 이성이라는 남성적 영역을 버리고 한때 여성적 특징이라고 매도당한 감각적이고 감정적인 흥분을 선택한 하나의 대립적 태도였다. 하지만 그것은 사진이라는 새로운 표현매체를 통해 입증되었듯이 자연 및 과학기술과 제휴한 태도이기도 했다.

1839년에 사진을 발명했다고 선언한 것은 프랑스의 루이 다게르(1787~1851)였지만, 거의 같은 시기에 헨리 폭스 탤벗(1800~77)도 영국에서 사진술을 독자적으로 개발했다. 사진에서는 자연이 빛이라는 매개물을 통해 자신의 각인을 만들어낸다고 말할 수 있을 것이다. 실제로 탤벗은 사진을 '자연의 연필'이라고 불렀다. 사진작가들이 선을 사용하지 않고 만들어낸 도시 거리나 시골 풍경의 영상은 자연주의의 기준이 되었다. 노출 시간이나 종이 원판(1850년대에 금속을 이용한 은판 사진술을 대신하여 등장한 것으로, 종이에 영상이 생겨나는 캘러타이프 사진)의 기술적 한계 때문에 윤곽이 흐리고 흑백의 영역을 구별하기도 어려웠지만, 이것은 테크놀러지를 통해 가능해진 자연스러운 변화의 표시였다. 사진술을 뜻하는 영어 '포토그래피'(photography)는 '빛'을 뜻하는 그리스어 '포토

13
외젠 퀴블리에,
「안개 낀
퐁텐블로 숲」,
1865년경,
사진,
19.9×25.7cm,
뉴욕,
메트로폴리탄
미술관

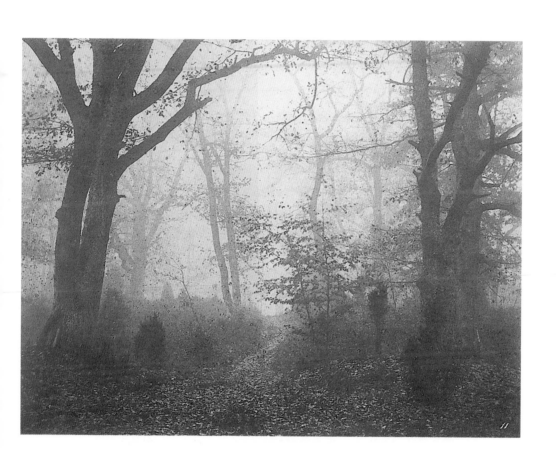

스'(photos)와 '기록'을 뜻하는 '그라포스'(graphos)를 합성한 말이다. 이것으로도 알 수 있듯이, 사진은 선과 색이라는 종래의 매체를 뛰어넘어 문자 그대로 빛 속에서 형성되고 빛으로 그려진 영상을 만들어냈다. 퐁텐블로 숲에는 외젠 퀴블리에(1830년경~1900, 그림13) 같은 사진작가들이 화가들만큼이나 많았다. 코로(제4장 참조) 같은 풍경화가들은 사진작가들의 작품을 보고, 그림을 그릴 때 그 효과를 본뜨기 시작했다. 윤곽이 흐릿한 것은 이제 시적 재현과 자연주의의 표시로 해석될 수 있었다.

인상파 화가들은 색채로 직접 작업함으로써 현실 자체를 모방했다. 모네가 단색 물감으로 붓칠을 하거나 선을 긋는 것이 색채로 직접 그리는 발상과 일치하는 것은 말할 나위도 없다. 하지만 데생에 몰두한 드가의 후기 스타일도 마찬가지다. 예컨대 드가는 목욕하는 여인들의 알몸을 입체적으로 표현할 때 파스텔 해칭 기법을 이용했다(제5장 참조). 보들레르의 저술은 그들의 지향점에 충분한 의미를 부여한다. 선과 색의 대립을 뛰어넘는 것이야말로 보들레르가 회화에서 가장 본질적인 요소라고 생각한 것이었다. 따라서 보들레르가 도미에의 데생을 "자연스럽게 '다채롭다'"고 평한 것은 그것이 형태 자체의 전반적인 표정을 훌륭히 재현하고 있다는 뜻이었다. 보들레르에게 있어 색채로 형태를 묘사하는 방법은, 인간의 영혼을 드러내기 위해서든 개인이나 사물의 특수성을 좀더 효과적으로 묘사하기 위해서든, 화가들이 인간의 내면 의식과 맞붙을 수 있는 수단이었다. 하지만 색채는 물질적 영역도 함께 지니고 있었다. 색채 자체가 물질적 존재성을 가지고 지성보다는 감성에 호소했기 때문이다. 이런 점에서 색채는 현대 생활의 미술, 즉 눈에 보이는 현실에 뿌리를 내려야 하지만, 그 너머에 있는 무엇—다시 말하면 보들레르가 물질주의와 기계화가 증대하고 있다고 느낀 시대에 대한 지성의 반응 같은 내적인 것—도 표현해야 하는 미술의 요체였다.

보들레르는 캐리커처에 대한 글을 쓰기 전에 낭만주의 화가인 외젠 들라크루아(1798~1863)를 높이 평가했다. 그는 들라크루아의 성긴 물감 처리(그림19 참조)와 색채를 강조한 회화의 전통—플랑드르의 바로크 화가인 페테르 파울 루벤스(1577~1640)와 그의 18세기 후계자들—과 그의 관계를 영성(靈性)과 상상력의 징후로 받아들였다. 보들레르는 색채를 강조하면서 빠른 솜씨로 척척 그려나가는 스타일을 전적으로 물리적인 표현이 아니라 심리적이거나 개념적인 표현과 동일시했다는 점에서, 자유로

운 기법을 내적 감각 및 주관성(낭만주의와 같은 불안은 없지만)과 동일시하는 카스타냐리의 이론에 토대를 마련해주었다. 들라크루아가 1863년—모네와 바지유가 들라크루아를 방문한 해였고, (몇 해 전에 들라크루아를 찾아간 적이 있는) 마네가 낙선전에 출품한 해였다—에 세상을 떠나자, 보들레르는 그 거장에 대한 존경의 표시로 들라크루아를 다룬 자신의 평론 몇 편을 재발행했다. 팡탱 라투르는 「들라크루아에게 경의를」을 그렸는데, 이 작품은 들라크루아의 명작 「자화상」(1838)을 보들레르와 마네, 뒤랑티, 팡탱 라투르 자신을 비롯하여 들라크루아를 숭배하는 수많은 화가들이 에워싸고 있는 모습을 담고 있다. 따라서 마네와 바지유, 르누아르, 시슬레, 세잔, 작가인 졸라 같은 새 얼굴들이 무대에 등장했을 때, 보들레르와 들라크루아와 색채는 진보적인 예술사조의 핵심에 자리잡고 있었다.

따라서 오스만이 뜯어고친 파리는 물리적으로만이 아니라 문화적으로도 과도기에 있는 도시였다. 문학과 사회과학에서도 우리가 미술의 발전을 이해하는 데 도움을 줄 수 있는 중대한 변화가 일어났다. 예컨대 문단에서는 세상을 떠들썩하게 만든 두 건의 스캔들이 일어나 새로운 경향에 세간의 이목을 집중시켰다. 1857년에 보들레르는 시집 「악의 꽃」을 출판했는데, 같은 해에 외설죄로 재판을 받고 몇 편을 삭제당했다. 그의 시편들은 당시의 파리를 배경으로 하고 있지만, 그가 미술에 대해 주장했던 그대로 상상력을 통해 현실을 뛰어넘었다. 같은 해에 귀스타브 플로베르가 「보바리 부인」을 출판하여 역시 외설죄로 기소되었지만 무죄판결을 받았다. 「보바리 부인」은 시골 생활에 권태를 느끼고 망상에 빠진 한 유부녀의 간통사건을 묘사한 소설이다. 현대 생활의 문학은 그 지지자들에게 명성을 안겨주고 있었다. 에드몽 공쿠르와 쥘 공쿠르 형제의 소설도 많은 관심을 불러일으켰다. 「제르미니 라세르퇴」(1865)는 매춘부들의 삶에 대한 관찰에 바탕을 둔 작품이었고, 「마네트 살로몽」(1867)은 한 모델이 자기를 고용한 화가를 파멸시키는 이야기다.

문학에서 현실에 입각한 세밀한 묘사를 옹호하여 자연주의를 주장하는 선도적 인물이었던 졸라는 세잔의 어릴 적 친구였다. 세잔은 졸라가 파리에 오자 그를 젊은 예술가 그룹에 소개해주었다. 졸라가 자칭 과학적인 방법으로 당시의 생활상을 역사에 남기겠다는 착상을 얻은 것은 공쿠르 형제를 통해서였다. 당시 과학은 루이 파스퇴르의 세균학 연구, 그레고어 요한

멘델의 유전학 연구, 찰스 다윈의 진화론, 헤르만 루트비히 페르디난트 폰 헬름홀츠의 광학이론 등 온갖 이론과 발견으로 새로운 고지에 이르러 있었다(제8장 참조). 졸라의 명작들은 대부분 당시의 파리를 재현하고 있다.『파리의 뱃속』(1873)은 중앙시장을 배경으로 하고 있고,『목로주점』(1877)은 알코올 중독자인 세탁부를 다루고 있으며,『나나』(1880)에는 고급창녀가 주인공으로 등장하고,『여자의 행복』(1883)은 파리 백화점들의 현대적 현상을 탐구하고 있다. 귀족적인 공쿠르 형제와는 대조적으로 졸라의 소설 ─ 그리고 자연주의에 대한 관심 ─ 은 그의 사회적 의무감에 뿌리를 두고 있었다. 그리고 그의 독특한 저널리즘적 문체 ─ 그는 책과 미술전에 대한 논평기사를 쓰는 것으로 문필 생활을 시작했다 ─ 는 일반 독자들에게는 공쿠르 형제의 지성적인 산문보다 훨씬 호감이 가는 것이었다.

1866년, 살롱전에 입선한 사실주의 화가들을 다룬 평론에서 졸라는, 프랑스 문화에서의 지적인 시기를 "바람이 과학의 방향으로 불고 있는 시기"와 "우리가 자신도 모르게 사물을 엄밀하게 관찰하는 방향으로 끌려가고 있는 시기"로 평가하고, "시대의 동향은 분명 사실주의적, 아니 좀더 정확히 말하면 실증주의적이다"라고 말했다. 실증주의는 19세기 후반의 지배적인 철학으로서, 역사 기술과 평론만이 아니라 문학 창작에까지 침투해 있었다. 그 창시자인 오귀스트 콩트는 지식이 설득력을 가지려면 과학적 검증을 통해 진실성이 입증되어야 한다면서, 경험적 분석은 과거의 종교적 신앙을 대신하여 사회적 화합과 진보에 가장 중요한 열쇠가 될 것이라고 주장했다. 세간의 인기를 모은 이 이론은 예술과 문학에 두 가지 중요한 결과를 가져왔다. 첫째, 예술은 모름지기 당대 현실에 대한 관찰에 바탕을 두어야 하며 그럼으로써 인간의 자유에 이바지할 수 있다는 사실주의자들의 주장을 뒷받침했다. 둘째, 과거와 현재의 모든 예술은 그 역사적 시대라는 배경 속에서 평가되어야 한다는 것을 의미했다.

1860년대에 에콜 데 보자르(미술학교)에서 예술사를 강의한 이폴리트 텐의 미학과 심리학 이론도 실증주의와 관련된 것으로서, 졸라에게는 직접적인 관심의 대상이었다. 텐은 현실을 지각하는 것은 생물학적 과정이며, 따라서 모든 예술가는 저마다 현실을 바라보는 자기만의 방식에 따라 현실을 묘사할 수밖에 없다고 믿었다. 그의 표현을 빌리면, 우리는 저마다 자기만의 독특한 '스크린'을 통해서 세상을 바라본다. 그리하여 텐은, 예술은

객관적인 면과 주관적인 면을 아울러 가지고 있다는 사실주의와 인상주의의 주장에 과학적 근거를 마련해주었다. 게다가 텐은 민족과 환경(사회적·지리적)과 역사적 계기를 모든 인간의 생물학적 일람표 속에 들어 있는 요소로 생각하고, 전후관계와 배경을 고려한 예술 해석을 정교하게 다듬어 그런 요소에 바탕을 둔 하나의 공식을 만들어냈다.

졸라는 초기에 발표한 소설 『테레즈 라캥』(1867)을 실증주의와 관련된 준과학적 문체로 서술했다. 테레즈는 남편을 죽이려고 애인에게 협력을 요청하지만, 결국 애인의 죄책감 때문에 죄상이 폭로된다. 이 소설을 변호한 글에서 졸라는 이렇게 말했다. "나는 의사들이 시체에 대해 행하는 분석작업을 살아 있는 몸에 했을 뿐이다." 그의 문학은 법의학적 관찰의 문학이었다. 우리는 그가 미술에 관한 글을 쓸 때 화가에 대해서도 비슷한 방식을 옹호하고 그에 대응하는 비판적 접근방식을 채택한 것을 보게 될 것이다.

역사 기술도 실증주의에 바탕을 두고 있었다. 사학자인 쥘 미슐레는 지도자 개개인이나 엘리트 집단이 아니라 프랑스 민중의 생활 조건과 민주적 열망에서 역사 발전의 근거를 찾았다(『민중』, 1846). 이 본보기에 따라 에르네스트 르낭은 과학적 방법을 토대로 종교사를 쓰고자 했다. 그의 『예수의 생애』(1863)는 그리스도의 위업을 영성이나 신의 개입과 결부시키는 대신에 예수의 삶과 그의 시대라는 실제적이고 인간적인 상황과 결부시켜 역사 기술을 사회적 논쟁의 중심 무대로 끌어들였다. 르낭은 인간의 생활 조건과 종교를 연결시키려 애썼고, 콩트가 실증주의에 부여한 사회적 진보라는 목적을 그보다 더 잘 달성한 예는 없겠지만, 기성 제도와 관례에 기득권을 가진 자들이 그의 결론을 비난한 것은 당연한 일이었다. 1864년 살롱전에 출품된 마네의 「죽은 그리스도와 천사들」(그림14)은 예수를 좀더 인간적으로 그림으로써, 예수를 역사적 관점에서 바라보는 르낭의 견해에 경의와 동감을 표했다. 한 비평가는 "르낭을 위해 그려진 마네의 「그리스도」, 또는 「탄갱에서 끌어올려진 가련한 광부」를 놓치지 말라"고 말했다. 이 작품에서 회색으로 입체감을 표현하고 인물의 두 손을 거뭇하게 칠한 마네는, 신의 죽은 아들은 인간──아마 노동자──의 시체와 비슷할 거라고 주장했다. 이와 마찬가지로 마네가 그린 천사들은 천사로 분장하고 연극에 출연한 소년들처럼 보인다. 그보다 몇 해 전에 쿠르베는 자기가 구체적으로 볼 수 없는 것을 그릴 수는 없다고 선언했는데, 마네가 그린 천사는 쿠

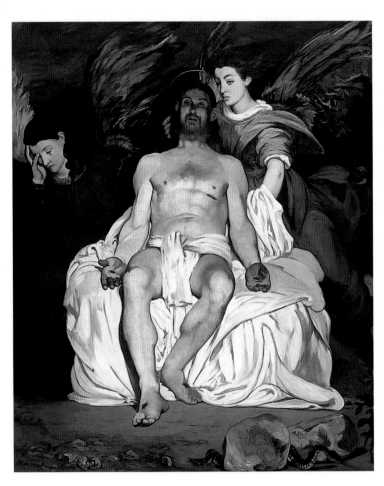

14
에두아르 마네,
「죽은 그리스도와
천사들」,
1864,
캔버스에 유채,
179×150cm,
뉴욕,
메트로폴리탄
미술관

르베의 이 선언에 직접 응답하고 있는 것 같았다. 인상파가 등장할 무렵, 리얼리티에 대한 요구는 이미 억누를 수 없는 것이 되어 있었다.

쿠르베는 인상파 화가가 아니지만, 그의 이름은 두 가지 중요한 이유 때문에 인상주의 연구에 처음부터 끝까지 등장하게 될 것이다. 첫째, 앞에서도 말했듯이 화가는 자신의 세계를 직접 보고 자신의 스타일로 묘사해야 한다는 쿠르베의 주장은 인상주의 운동의 이념적 토대가 되었다. 둘째, 쿠르베가 1850년대에 여러 차례 도발적인 행동을 보인 이후 감투정신은 미술에 자주 등장하는 화두가 되었다. 살롱전에 출품하여 평가를 얻으려는 화가들의 몸부림을 쿠르베는 경험으로 알고 있었다. 살롱전에 입선하는 것이야말로 후원자를 얻는 지름길이었기 때문이다. 쿠르베가 개인전을 열고 급진적인 정치활동을 하면서 현대 화가의 역할을 수행한 것은 강력한 본보기가 되었다.

그가 1855년의 '사실주의 개인전'에서 선보인 「화가의 아틀리에」(그림 15)는 화가의 역할을 사회를 해석하고 선도하는 인물로 표현했다. 쿠르베는 화가들을 위해 창작의 자유와 개성을 누릴 권리를 얻으려 애썼고, 이 권리는 인류 전체가 마땅히 누려야 할 일반 권리의 본보기가 되었다. 따라서 그의 미술은 오늘날 우리가 당연한 것으로 여기고 있는 개념, 즉 화가가 작품을 창작하기 위해서는 자유로워야 하고, 화가를 존중하는 사회는 자유를 존중하는 사회라는 생각을 시각적으로 표현했다. 19세기에는 아직 화가들이 그런 자유를 얻지 못했다. 에콜 데 보자르──관행에 따라 여전히 '아카데미'라고 불리고 있었다──에 불만을 품은 일부 미술학도들이 1861년에 쿠르베에게 사실주의를 배우고 실천할 수 있는 화실을 열라고 간청했다. 쿠르베는 여기에 동의했지만, 전통적인 사제 관계가 아니라 공동 작업과 협력을 강조했다. 그는 친구인 평론가 카스타냐리와 함께 작업실을 운영했지만, 몇 달도 지나기 전에 작업실은 실패하여 문을 닫았다.

아카데미에 대한 대안은 그밖에도 있었다. 1860년대에는 이미 몇 개의 독자적인 화실이 활발하게 운영되고 있었다. 드가는 에콜 데 보자르에 입학했지만, 그림 수업은 대부분 들라크루아의 경쟁자이자 보수주의자인 장 오귀스트 도미니크 앵그르(1780~1867)의 제자한테 받았다. 정치적으로는 자유주의자이고 예술적으로는 온건중도파인 토마 쿠튀르(1815~79)도 화실을 성공적으로 운영했고, 마네는 몇 해 동안 이곳에 다녔다. 모네, 르

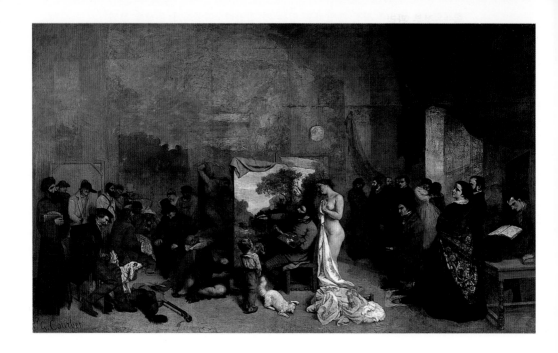

15
귀스타브 쿠르베,
「화가의
아틀리에」,
1855,
캔버스에 유채,
361×598cm,
파리,
오르세 미술관

누아르, 시슬레, 바지유는 파리에 온 지 얼마 안 된 젊은 나이에 샤를 글레르(1808~74)의 화실에서 만나, 1862년부터 1863년까지 이 화실에서 그림을 그렸고, 팡탱 라투르도 거기서 배웠다. 글레르는 지극히 보수적인 화가였지만 그래도 관대한 스승이었고, 수강료가 아주 쌌다. 화가의 모델인 쉬스라는 사람(쉬스는 성이고 이름은 알려져 있지 않다)이 운영한 데생 교실도 있었다. 이른바 '아카데미 쉬스'라고 불린 그의 화실은 1860년대에 화가들의 집합소였다. 끝으로 루브르 미술관이 있었다. 일찍이 궁전이었던 루브르는 오래 전에 시각예술을 전시하는 미술관이 되었고, 세계에서 가장 포괄적인 미술관으로서 누구나 등록만 하면 전시품을 모사할 수 있었다. 팡탱 라투르는 친구들을 자주 이곳에 데려갔다. 모네는 풍경화만 보았고, 바지유와 르누아르는 여기서 아주 진지하게 공부한 것 같다. 그들이 모리조를 만난 곳도 이곳이었다.

　정부가 주관하는 살롱전은 해마다 팔레 드 랭뒤스트리(산업궁)라는 전시관에서 열렸다. 유리와 석재로 뒤덮인 이 거대한 철골조 전시관은 1855년 만국박람회를 위해 샹젤리제 근처에 세워진 건물이었다. 살롱전은 거대한 미술품 시장이 되었다. 1859년에는 약 1,700명의 예술가들이 4천 점에 가까운 회화·조각·데생·판화를 출품했다. 입선 여부는 다양한 인사

들—정부 관리, 에콜 데 보자르와 관련있는 미술가들—로 구성된 심사위원단이 투표로 결정했다. 주목할 만한 예외로는 들라크루아, 코로, 도비니 등을 들 수 있다. 심사위원은 살롱전에서 수상한 경력이 있는 미술가들이 호선으로 뽑혔는데, 이는 안정성을 담보하려는 속셈에서 만들어진 제도였고, 보수주의를 영속화했다.

1859년부터 예술가들은 개혁을 요구하면서 공개시위를 벌이기 시작했지만, 이에 대해 정부는 발작적인 반응을 보였을 뿐이다. 1863년에 이르러 지식층의 환심을 사고 싶어한 나폴레옹 3세가 이 문제에 개입하여, 살롱전에 입선하지 못한 작품들—그해에는 특히 낙선작이 많았다—이 '낙선전'이라는 이름으로 전시되는 것을 승인했고, 이 전시회는 획기적인 사건이 되었다. 다른 해에는 젊은 인상파 화가들을 비롯한 많은 예술가들이 자신이나 친구의 작업실에 작품을 전시하는 한편, 정부에 대한 청원을 계속했다. 자유화는 점진적으로 이루어졌지만, 심사위원들이 나아가고 있던 방향을 고려하면 1860년대에 대부분의 인상파 화가들이 살롱전에 입선한 것은 놀라운 일이 아닐 것이다. 하지만 낙선한 경우도 많았고, 이들은 예상 밖의 결과에 분통을 터뜨렸다. 예컨대 모네는 1865년부터 살롱전에 출품하여 상당한 호평을 받았지만, 1870년에는 봄과 가을의 살롱전에 출품한 작품이 모두 낙선했다. 그래서 다시는 살롱전에 출품하지 않다가 1880년에야 마지막으로 출품했다.

코로와 바르비종파의 뒤를 따르고 있던 풍경화가 모리조, 피사로, 시슬레는 1860년대에 자주 입선했고, 그들의 작품은 흔히 '쓰레기장'이라고 불린 뒷방에 초라하게 전시되곤 했다. 1861년 살롱전을 찍은 사진(그림17)을 보면 작품들이 얼마나 다닥다닥 붙어서 전시되어 있는지를 알 수 있다. 때로는 눈높이보다 낮은 곳에서부터 천장 높이까지 네 열로 걸려 있는 경우도 있었다. 그래도 관전은 강한 매력을 가질 수밖에 없었다. 살롱전에 입선하면 세간의 인정과 평판을 얻을 수 있었기 때문이다(그림16). 다른 전시회에는 기껏해야 수백 명의 관람객이 찾아오지만 살롱전의 관람자는 수만 명에 이르렀다. 그러나 1870년에 제2제정이 무너지고 1871년에 파리 코뮌이 무너진 뒤, 지극히 보수적인 제3공화정은 나폴레옹 3세의 예술개혁을 후퇴시키기 시작했다. 여기에 대한 대응책으로 인상파 화가들은 독립 전시회를 개최한다는 과거의 구상을 되살렸다. 따라서 1874년의 제1회 인상파전은 화가들

이 공식 예술 체제 안에서 겪은 고충을 줄이려는 노력을 계속하는 동시에 그 체제로부터의 독립을 모색하는 상황에서 계획되었다.

신출내기 인상파 화가들이 살롱전에서 이따금 입선한 사실이 보여주듯, 공식 예술이 한결같이 진부하거나 빈사상태인 것은 아니었다. 쿠르베가 대중에게 호평을 받고 마네가—이따금 낙선하긴 했지만—1865년 이후의 살롱전에 자주 입선한 것은 살롱전이 상당한 다양성을 포용하고 있었다는 것을 말해준다. 그러나 루이 나폴레옹의 각료인 아시유 풀드의 불만에 그 징후가 나타나 있듯이, 공식 예술 체제는 차츰 허물어지고 있었다. 1857년 살롱전 개막 연설에서 그는 예술가들에게 대중의 취향을 무시하라고 강력히 권고하면서, "자연의 측면 가운데 가장 덜 시적이고 가장 덜 고상한 측면을 독창성도 없이 흉내내는 사실주의라는 새로운 유파"가 아니라 "위대

한 거장들의 고상한 영역"에 계속 충실할 것을 요구했다. 역사화가들이 공식 수상자로 선정된 것도 사실주의 풍조를 저지하기 위한 방편이었다. 그해의 대상은 군사적 주제로 제2제정 선전에 기여한 아돌프 이봉(1817~93)이라는 화가에게 돌아갔고, 우수상은 폴 보드리(1828~86)와 이시도르 필스(1813~75), 아돌프 기욤 부그로(1825~1905, 그림18)에게 돌아갔다. 비속한 예술이 인기를 얻고 있는 오늘날의 풍조 속에서 부그로는 수집가와 수정주의 사학자들에게 영웅 같은 존재가 되었다. 그가 1857년에 진지한 화가로 평가받았다는 사실은 독창성을 전혀 고려하지 않고 전통적 기법에는 무조건 상을 줄 태세가 되어 있었던 공식 예술 정책의 자포자기를 보여준다. 수상자들의 작품은 정부가 사들여, 프랑스의 현대 미술을 전시

하는 뤽상부르 미술관에 전시했다. (루브르에는 죽은 지 10년이 지난 미술가의 작품만 전시될 수 있었다.)

풀드의 이런 노력에도 불구하고 많은 사람들은 이미 위기를 알아차렸다. 풍경화──이것은 본질적으로 자연주의적 장르에 속한다──가 초상화만이 아니라 역사화·종교화·풍속화까지도 수적으로 압도하며 대세를 장악하고 있는 듯이 보였다. 전통적인 '장르 계급'에서는 인간적인 내용을

18
기욤 부그로,
「사티로스와
님프들」,
1873,
캔버스에 유채,
260×180cm,
윌리엄스타운,
스털링 프랜신
클라크 미술관

가진 주제, 되도록이면 역사적인 주제가 우위에 있는 것으로 여겨졌다. 1859년 살롱전에서 들라크루아(그림19)와 바르비종파 화가인 도비니, 장 프랑수아 밀레(1814~75, 그림95 참조) 및 에티엔 피에르 테오도르 루소 (1812~67)는 모두 대형 풍경화로 입선했다. 카스타냐리는 1866년에 프랑스를 횡단하고 있는 '풍경화가 군단'에 대해 언급했다. 하지만 현대 생활을 묘사하는 화가는 극소수에 지나지 않았다. 코로의 후기 작품처럼 기

법에서 진보적인 활기를 보여주는 작품조차도 신비롭고 시적인 「모르트퐁 텐의 추억」(1864, 그림83 참조)처럼 시대를 초월한 영원성과 향수를 불러 일으켰다. 쥘 르나르 드라네(1833~1900년경, 그림20)의 만화는 인상주 의 작품들이 당시의 감상자를 얼마나 경악케 했는지를 보여준다. 현대적인 주제는 철저히 부자연스러운 수단──강렬한 색채, 불규칙적인 필법, 대담 한 구도──으로 묘사되었다. 이것은 시각적 현대성을 관습적이거나 기계 적인 것이 아니라 개인적이고 내성적인 것으로 표현하는 수단이었다. 보들 레르가 주장했듯이, 현대성은 연대가 아니라 스타일에 존재했다. 대표적인 예가 될 수 있는 두 작품을 비교해보자. 카유보트의 「파리 거리 : 어느 비오

19
외젠 들라크루아,
「스키타이 사람들 속의 오비디우스」,
1859,
캔버스에 유채,
87.6×130.2cm,
런던,
국립미술관

20
쥘 르나르 드라네,
「앵데팡당전」에서 발췌,
「르 샤리바리」
(1879. 4. 23)에 실린 만화

는 날」(1877, 그림21)은 인상주의의 기준으로 보면 비교적 온건한 편에 속 한다. 그러나 장 베로가 그보다 조금 뒤에 그린 「생 필리프 뒤 룰 교회 부근 의 일요일」(그림22)과 비교해보면, 이미 시대에 뒤떨어진 베로의 정교한 사실주의에 비해 카유보트의 참신함과 대담한 구도에 감탄하게 된다. 따라 서 1870년대 말에는 이미 살롱전에 전시된 일부 작품도 인상주의의 영향 을 드러내기 시작했지만, 그래도 인상주의 회화를 동시대인의 전통적인 작 품으로 잘못 알아볼 가능성은 전혀 없다. 게다가 인상주의의 영향은 쥘 바 스티앵 르파주(1848~84)의 「건초 만들기」(그림23)에서 볼 수 있듯이 오 직 기법에만 국한되어 있었다. 이 작품은 성기게 그려진 원경을 제외하고

는 일화적이고 치밀하게 다루어져 있다.

졸라는 과학을 향해 나아가고 있는 프랑스 문화의 추세를 환영할 때, 얼마 전에 보들레르가 실증주의를 두고 예술을 파멸시키는 맹독이라고 비난한 사실을 염두에 두었던 게 분명하다. 보들레르는 상상력에서 나온 예술을 옹호했고, 상상력이야말로 예술적·도덕적 가치를 입증한다고 믿었다.

카페 가수
한 켤레에 7.5프랑! 단추 여덟 개!
장갑가게 간판으로는 얼마나 멋진가!

노젓는 사람들
도대체 무엇을 할 수 있는가?

칸막이 관람석의 여인
위층 관람석에 있는 편이 더 낫지 않을까?

지붕 풍경
시정이 넘치는 감상적인 함석 지붕들.
도끼에서 영감을 얻음

그는 사실주의가 사진처럼 기계적이고 모방적인 복제에 불과하다고 생각했기 때문에 사실주의를 우려했다. 그는 「1859년 살롱전」이라는 논평에서 이렇게 독설을 퍼부었다. "'실증주의자들'은 말한다. '나는 사물을 있는 그대로 묘사하고 싶다. 아니 좀더 정확히 말하면, 내가 존재하지 않는다고 가정하면 사물이 어떠할지를 묘사하고 싶다'고. 바꿔 말하면 인간이 없는 세계를 묘사하고 싶다는 것이다. 그러나 다른 사람들, 즉 '상상적인 사람들'

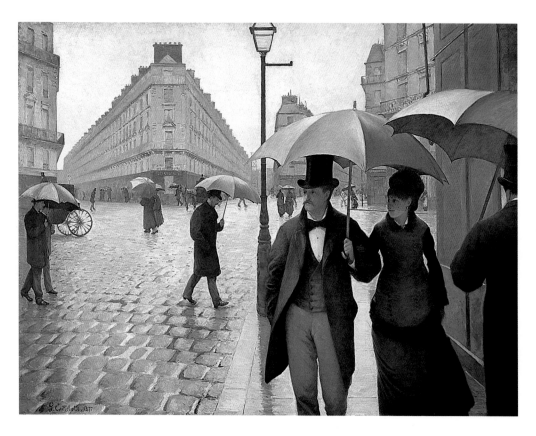

21
귀스타브 카유보트,
「파리 거리 :
어느 비오는 날」,
1876~77,
캔버스에 유채,
212.2×276.2cm,
시카고 미술관

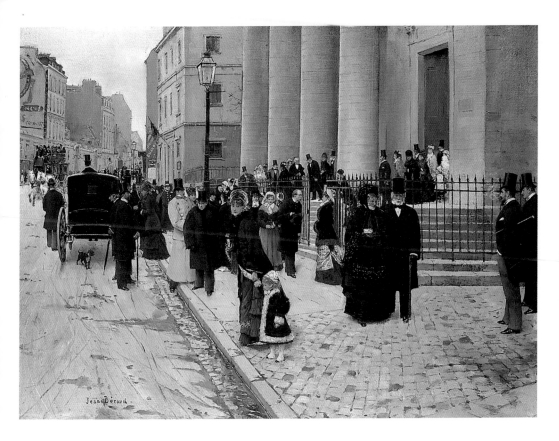

22
장 베로,
「생 필리프 뒤 룰
교회 부근의
일요일」,
1878년경~88,
캔버스에 유채,
59.3×80.9cm,
뉴욕,
메트로폴리탄
미술관

은 이렇게 말한다. '나는 내 마음으로 사물을 비추어, 다른 이들의 마음에 그 영상을 투영하고 싶다'고." 그러나 실증주의에 대한 보들레르의 개념은 지나치게 단순했다. 실증주의 신봉자들은 사실상 개인적 표현을 옹호하는 보들레르의 주장과 거의 일치하는 예술의 토대를 놓았다. 회화는 "예술가의 기질을 통해서 본 자연의 한 귀퉁이"라는 졸라의 정의는 인상주의에 딱 들어맞는 신조지만, 이 정의는 최신 과학(특히 이폴리트 텐의 연구)에서 나온 개념─인간이 갖고 있는 모든 형상의 지각은 생물학적으로 개개의 자아를 나타내는 흔적과 비늘 모양으로 겹쳐진다─에 바탕을 두고 있었다.

23
쥘 바스티앵
르파주,
「건초 만들기」,
1877,
캔버스에 유채,
180×195cm,
파리,
오르세 미술관

에두아르 마네를 제쳐놓고는 인상주의에 대한 논의를 시작할 수 없다. 마네는 전통에 대한 도전으로 물의를 자아냄으로써 화가에 대한 전위적 개념과 근대미술에 토대를 놓았다. 제1장에서도 말했듯이, 마네는 인상파가 바티뇰파라고 불리기도 했던 초창기에 그 그룹의 공인된 지도자였다. 그가 1860년대에 그린 야심찬 작품들은 과거와 더 많이 관련되어 있고, 우리가 흔히 인상주의와 결부짓는 자연스러움이 부족하지만, 인상주의 회화의 주요 특징—시각적 솜씨로 현대 생활을 있는 그대로 묘사하기—으로 넘어가는 예비적 형태를 보여주었다. 게다가 마네의 대중적 평판—개인주의와 자의식 및 아이러니에 바탕을 둔 그의 작품은 감상자들에게 단순한 당혹감에서부터 강렬한 충격에 이르기까지 다양한 반응을 불러일으켰다—은 진지한 화가들에게 새로운 본보기를 제공했다.

24
에두아르 마네,
「올랭피아」
(그림34의 세부)

1860년대가 끝날 무렵, 그의 작품은 색채의 직접성과 화가의 독자성을 지향하는 인상파의 경향을 구현하게 된다. 그의 친구인 시인 스테판 말라르메가 1876년에 쓴 「에두아르 마네와 인상주의자들」이라는 평론을 보아도 알 수 있듯이, 1870년대에도 그는 여전히 인상파의 중심 인물로 남아 있었다. 1877년에 카유보트는 그해의 인상파전을 준비하기 위해 다른 화가들—드가, 모네, 피사로, 시슬레, 르누아르—과 함께 마네를 집으로 초대했다. 그러나 마네는 화가가 대중과 만나는 자리는 살롱전이어야 한다는 주장을 되풀이하면서 인상파전에 참여하기를 거부했다.

풍족한 생활과 사회적 지위를 타고난 마네—아버지는 제2제정 행정부의 재판관이었고, 어머니는 외교관의 딸이었다—는 흠잡을 데 없는 예의범절과 자신감, 순박한 취향과 냉소적인 절제가 몸에 배어 있었다. 이런 인품은 그의 예술에서 파리라는 주제 못지않게 중요했다. 그는 토마 쿠튀르의 화실에서 그림을 배웠고, 루브르 미술관을 자주 찾아갔으며, 일찍부터 네덜란드와 중부 유럽 및 이탈리아를 여행했다. 마네도 역시 대중적 성공을 바랐겠지만, 안정된 신분 덕택에 구태여 대중에게 인정받을 필요는 없었다. 그의 태도는 직업적인 전문가라기보다 정통한 아마추어에 더 가까웠

25
에두아르 마네,
「압생트를
마시는 사람」,
1859,
캔버스에 유채,
180.5×106cm,
코펜하겐,
니 카를스베르
글립토테크

다. 그는 최신 사상을 자유롭게 탐구하고 실험할 수 있었다. 예술가는 당대의 현실을 표현해야 한다는 쿠르베의 주장과 현대 생활을 찬미하는 친구 보들레르의 주장을 바탕으로, 마네는 과거의 가장 야심찬 화가들이 주제로 삼은 역사적·문학적 영웅들 대신 자신의 세계에 속해 있는 인물들을 주제로 택했다. 게다가 그는 성기고 개방적인 방식——붓자국이 아직 덜 말랐을 때 다른 색을 덧칠하는 방법——으로 그림을 그렸는데, 이것은 선으로 이루어진 구도와 완벽한 형상을 기대하는 아카데미에 불쾌감을 주는 기법이다. 그러나 마네는, 특히 화가 생활을 시작한 처음 10년 동안은——그와 같은 사회적 지위를 타고난 사람에게는 지극히 당연한 일이겠지만——아직도 전통에 깊은 관심을 가지고 있었다. 그의 입장은 건설적인 비평을 통해 전통에 관여하는 것이었다. 미술사를 영원히 바꾸게 될 초기의 선택과 작업들의 두드러진 특징은 이런 요소들——현대 생활 및 과거와의 대화——의 결합이었다.

처음부터 마네는 당시의 문화 및 사회와 관련하여 자신이 처해 있는 위치에 열중해 있었다. 그도 처음에는 하층계급의 생활을 사실적으로 묘사하는 데 열중했는데, 이는 예술에 적합하고 품위있는 주제가 무엇인가에 대한 보수적인 견해에 도전하는 방법이었다. 그의 초기작인 「압생트를 마시는 사람」(그림25)은 가장 비천하게 여겨지는 주제를 통해 중요한 사회적·문학적 문제를 다루었다. 몰락한 부랑자의 모습은 이웃에 사는 콜라르데라는 넝마주이를 모델로 한 것이지만, 그 포즈는 장 앙투안 바토(1684~1721)의 명작 「무관심한 사람」을 모방하고 있다.

19세기 파리에서, 특히 노동계층의 알코올 중독은 심각한 사회 문제였다. 졸라의 소설 「목로주점」(1877)도 제르베즈 마카르라는 세탁부가 음주벽에 빠지는 과정을 기록함으로써 알코올 중독을 주제로 다루었다. 쑥을 증류한 압생트는 특히 몸에 해로웠고, 값이 싼데다 독성이 너무 강해서 1900년대 초에 판매가 금지되었다. 그러나 콜라르데는 보들레르가 현대 생활의 고난과 좌절에 정통한 '거리의 철학자'라고 예찬한 부류의 인물이었다. 보들레르의 『악의 꽃』에 실린 「넝마주이의 포도주」는 술이 "침묵 속에서 지내는 늙은 부랑자들의 괴로움을 떠내려보내고, 그들의 게으름을 키우는" 능력을 갖고 있다고 선언한다. 따라서 마네의 주제는 독특한 사회적·문학적 관련성을 갖고 있었다. 1859년 살롱전 심사위원단은 들라크루

26
에두아르 마네,
「늙은 음악가」,
1862,
캔버스에 유채,
187.4×248.3cm,
워싱턴 DC,
국립미술관

27
에두아르 마네,
「튈르리 정원의
음악회」,
1862,
캔버스에 유채,
78.2×118.1cm,
런던,
국립미술관

아의 옹호에도 불구하고 마네의 작품을 퇴짜놓았다. 솜씨가 서투르고 불쾌한 주제를 다루었다는 것이 그 이유였다. 마네가 공식적으로 무시를 당한 것은 이때가 처음이었다.

마네가 같은 시기에 그려서 1863년에 미술상이자 조각가인 루이 마르티네(1810~94)의 협동조합 화랑에 함께 전시한 두 작품——「늙은 음악가」(그림26)와 「튈르리 정원의 음악회」(그림27)——사이에는 중요한 변화가 있다. 두 작품 다 여러 인물을 수평구도로 배치하고 있는데, 「늙은 음악가」는 집시 세계의 전형들을 모아놓은 카탈로그와 비슷하고, 인물들은 이른바 고급 미술——다시 말하면 마네 자신이 속해 있는 상류사회——보다 삽화를 곁들인 신문 잡지에 등장하는 게 더 적당해 보인다. 「늙은 음악가」 이전에도 마네는 예능인의 초상을 여러 점 그렸는데, 그 가운데 하나인 「에스파냐인 기타 연주자」(1860)는 살롱전에 입선했다. 이런 작품들을 통하여 그는 예술인들이 자신의 세계와 맺고 있는 빈약한 관계를 재현했다. 「늙은 음악가」에 등장하는 인물들 중에는 압생트를 마시는 사람, 바티뇰 구에 사는 집시 장 라그렌을 모델로 한 거리의 예능인, '방랑하는 유대인'(1844~45년에 외젠 쉬의 연재소설에 묘사되었고, 쿠르베의 몇몇 작품에서 되풀이 묘사된 아웃사이더)과 관련되어 있는 유대인, 잡지에 실린 방랑자의 모습이나 프랑스 및 에스파냐의 사실주의 미술 복제품에 바탕을 둔 인물들이 포함되어 있다. 두 소년은 바르톨로메 에스테반 무리요(1617/18~82)나 바토의 작품을 모델로 삼았을 가능성이 있다.

인물들의 배경을 이루고 있는 황량한 풍경은 생라자르 역 뒤편에 있었던 빈민가의 흔적일지도 모른다. 그곳은 도시 팽창과 새로운 건설이 이루어진 현장이었고, 마네의 아파트는 그 근처에 세워졌다. 따라서 「늙은 음악가」는 오스만의 도시 개조가 낳은 유랑민을 상기시키는 작품으로서 중요하게 여겨졌다. 그 지역에 처음 온 마네는 그런 사람들에게 화가로서 동정심을 느꼈을지도 모른다. 그는 스스로 선택한 화가라는 직업이 자신을 그들과 마찬가지로 변두리의 보헤미안으로 만들었다고 생각했을지도 모른다. 하지만 그의 존재도 원주민들의 눈으로 보면 침입 행위였고, 예술가들이 몰려들기 시작하면 현대적이 되어가는 곳에서의 인구 변동을 예시하는 것이었다. 게다가 「늙은 음악가」의 인물들은 직접적인 관찰에서 끌어낸 것이 아니라 다양한 출처에서 끌어모은 것이었고, 과거의 예술을 물려받은 현대

의 상속자로서 마네가 화실 안에서 연출한 인물들이었다. 그리하여 자의식적인 예술가의 인식과 의도는 대중에 대한 마네의 연대감이 거짓임을 드러낸다. 뿐만 아니라, 그의 인물들이 내쫓긴 이면에서는 그의 계급과 권력이 밀접한 유대관계를 맺고 있었다. 그 필연적인 결과는 모호함과 심리적 거리감이다. 이것은 보들레르적 감성을 지닌 자유로운 '보헤미안적' 생활양식에 대한 향수와 궁핍 및 잔인한 변화라는 현실 사이에서 일어나는 충돌의 징후다.

　마네에게 있어, 그를 좀더 진정한 형태의 사실주의 쪽으로 이끌어간 것은 바로 이런 모순이 아닐까. 「튈르리 정원의 음악회」에서 그는 1860년대 파리의 문화인인 부르주아 예술가와 문인들을 한자리에 모아놓았기 때문이다. 이 작품에는 그의 가족과 동료와 친구들도 포함되어 있었다. 일련의 초상들은 그 세계를 우리에게 소개해준다. 절반은 그림 속에 들어 있고 절반은 그림 밖에 남아 있는 맨 왼쪽의 인물은 마네 자신이다. 이것은 화가가 주변부의 '플라뇌르'—세계의 일부인 동시에 그 세계를 멀리서 객관적으로 바라보는 관찰자—로서 자신을 자리매김한 초기의 사례다. 외알 안경에 지팡이를 짚고 마네 곁에 서 있는 인물은 마네의 친구이자 화실 동료로서 동물화와 풍속화를 주로 그린 발루아 백작 알베르(1828~73)이고, 그 옆에 앉아 있는 턱수염의 인물은 역시 마네의 친구이자 시인·평론가인 자샤리 아스트뤼크다. 그들 뒤에는 작가와 평론가(쥘 샹플뢰리와 오렐리앵 숄)가 서 있고, 그들과 함께 있는 사람들 가운데 회색 턱수염에 빨간 모자를 쓴 인물은 얼마 전에 세상을 떠난 마네의 아버지이고, 그 옆에는 마네의 피아노 선생이자 나중에 아내가 된 쉬잔 렌호프도 보인다.

　근경에 앉아 있는 두 여인이 특히 눈에 띄는데, 왼쪽의 젊은 여자는 르조슨 사령관의 부인으로, 마네는 그의 집에서 보들레르와 풋내기 시절의 바지유를 처음 만났다. 이 그림에서 바지유는 회색 모자에 턱수염을 기른 키 큰 인물로 묘사되어 있다. 근경의 두 여인 가운데 나이가 많은 쪽은 오페라 「호프만 이야기」(1881)와 카바레 음악을 작곡한 자크 오펜바흐의 아내이고, 오펜바흐(안경에 콧수염) 자신은 오른쪽으로 약간 떨어진 나무 앞에 앉아 있다. 그 앞에 왼쪽을 향해 돌아서 있는 인물은 외젠 마네(마네의 동생)이고, 그 오른쪽에 모자를 약간 벗어 들고 있는 인물은 화가인 샤를 몽지노(1825~1900)이다.

가장 중요한 그룹은 르조슨 부인 뒤편의 아름드리 나무 근처에 모여 있는 인물들이다. 나무 옆에서 정면을 향하고 있는 인물은 팡탱 라투르이다. 그는 사실주의 초상화가로 알려져 있지만 정물화도 그렸고, 얼마 전 파리에서 공연되어 보들레르에게 큰 기쁨을 안겨준 리하르트 바그너의 오페라 「탄호이저」 팸플릿의 석판화 삽화로 명성을 얻기도 했다. 팡탱 라투르의 오른쪽에서 대화에 열중해 있는 세 사람 가운데 오른쪽 인물은 테일러 남작이다. 이름은 영국식이지만 프랑스 사람인 테일러 남작은 에스파냐와 프랑스의 삽화 여행기 편집자로서 초기 사실주의에 관여했고, 국가 차원의 컬렉션을 위해 에스파냐 미술품을 수집했다. 테일러의 왼쪽 인물은 낭만주의 작가이자 평론가인 테오필 고티에인데, 그는 공정하고 열린 마음을 갖고 있어서 젊은 예술가들을 신문 잡지에 소개하는 경우가 많았다. 그에 못지않게 중요한 점은 고티에가 예술을 위한 예술의 주요 주창자였다는 사실이다. 고티에는 소설 「모팽 양」(1836) 서문에서 낭만주의적 몽상가들이 주장하는 예술의 사회적 효용론을 반박하고, 예술의 유일한 목적은 심미적 경험을 창조하는 것이라고 주장했다. 아름다움은 천박한 인간의 사리사욕을 중화하는 해독제가 되어야 하기 때문에, 사리사욕과 결합하면 아름다움은 존재할 수 없다는 것이다.

보들레르는 쿠르베가 비난한 이 이론을 부연하고 변형시켰다. 「튈르리 정원의 음악회」에서 보들레르는 고티에와 팡탱 라투르 사이에 옆을 보며 서 있다. 그는 몇 해 전부터 마네의 친구였고, 1860년대 초부터 중엽까지 마네에게 가장 중요한 지적 후원자였다(그림28). 실제로 이 작품은 보들레르가 최근에 탈고한 「현대 생활의 화가」에 나오는 개념들을 형상화하고 있다. 이 작품은 분명 보들레르가 찬미한, 그리고 마네 자신의 세계였던 '플라뇌르' 사회를 묘사하고 있다. 이 작품은 또한 정확하면서도 빠르고 경제적인 스타일을 채택하고 있는데, 현대적 시각에 잘 어울리는 이 스타일은 보들레르가 콩스탕탱 기스—「현대 생활의 화가」의 모델일 뿐만 아니라 이 평론에 삽화까지 그렸다—의 특징으로 지적한 스타일과 비슷하다. 근경에서 놀고 있는 아이들은 실제로 수채화가인 기스의 스타일을 유화로 바꾼 것과 비슷한 스케치풍으로 그려져 있다. 이 방식은 어슬렁거리는 신사의 두리번거리는 시선을 표현할 뿐만 아니라, 관찰 대상에 대한 화가의 우월감과 허세가 드러나도록 주제를 신속하게 요약한다. 화가는 관찰된 형상

의 본질을 예리하게 포착하더라도, 자기 개성의 표시를 세부 묘사에 종속시킬 만큼 현실을 중시하지는 않는다. 그런데 이 작품에서 보들레르적이고 도회적인 마네는 나중에 인상주의의 주류를 규정하게 될 주제와 스타일을 모두 채택했다. 이 그림은 인상주의를 낳은 세계를 상세히 기록하고 있을 뿐만 아니라, 인상주의에 생명을 불어넣은 사상들을 형상화하고 있다. 현대성과 자의식의 표현은 떼려야 뗄 수 없는 관계였다.

　마네가 자신의 세계를 주제로 채택한 것은 분명 자신의 사회적 지위와 예술적 입장을 선언한 행위였다. 이런 태도는 쿠르베가 프랑슈콩테 지방에 있는 오르낭을 끊임없이 언급하여 자신의 고향에 대한 애정과 출신 배경을 과시한 것과 비슷하다. 마네가 쿠르베한테서 받아들인 또 하나의 자기 선전 전략은 고의적인 도발이었다. 하지만 마네는 정치성을 공공연히 드러낸

29
모롤랑,
「센 강변에서
뱃놀이하는
사람들」,
1860,
석판화

쿠르베와는 달리, 주로 예술적 자유를 행사하는 데 대한 도덕적·미학적 논쟁에 집착했다. 1862~63년에 제작한 「풀밭에서의 점심」(그림30)과 「올랭피아」(그림34)는 엄청난 물의를 불러일으켰고, 그의 명성을 확립시키는 데 결정적인 역할을 했다. 이 두 작품에서 모델이 된 빅토린 뫼랑은 옷을 벗은 모습으로 묘사되었고, 마네가 이미 개발한 '자유로운 채색기법'과 결합하여 극소수의 지지자를 제외한 대다수 사람들에게 격렬한 분노와 혐오감을 불러일으켰기 때문에, 그후 그의 이름은 과격하고 전위적인 전통 파괴와 결부되었다. 「풀밭에서의 점심」은 원제목이 「미역감기」(마네는 1867년 전시회 때 제목을 바꾸었다)였고, 여름철에 파리 교외인 센 강변으로 소풍을 가는 것이 점점 유행하고 있는 세태를 빗댄 작품이었다. 한가롭게 여

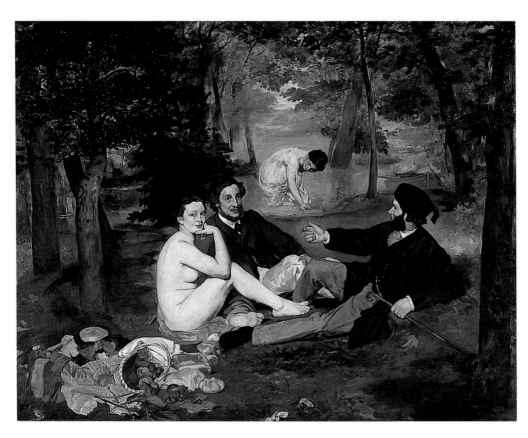

30
에두아르 마네,
「풀밭에서의
점심」,
1862~63,
캔버스에 유채,
208 × 264.5cm,
파리,
오르세 미술관

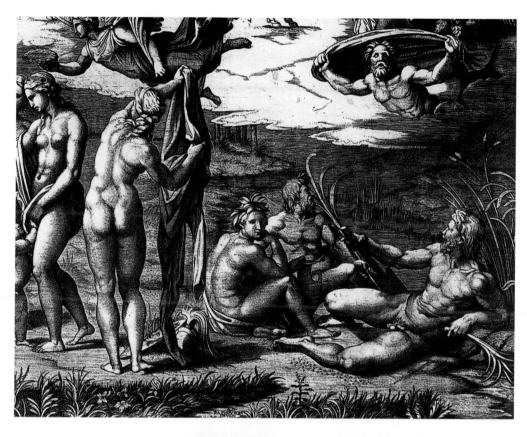

31
그림32의 세부

32
**마르칸토니오
라이몬디,**
「파리스의 심판」,
1517년경~20,
목판화,
29.2×43.3cm

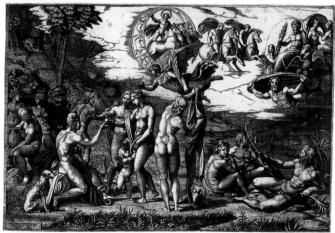

가를 즐기는 풍조가 도시 중산층으로 확산되고, 특히 여성의 자유가 늘어난 것은 19세기 중엽의 사회적 변화의 특징이다. 강변에서 남녀들이 한데 어울려 물놀이하는 광경은 이미 통속판화의 소재가 되어 있었다(그림29 참조). 「풀밭에서의 점심」은 이 새로운 풍조를 반영할 뿐만 아니라 그것을 풍자적으로 묘사하고 있다는 점에서 한결 진전된 것이었다. 이 그림을 보면 우리는 당장에 이쪽을 응시하는 여인의 눈길('플라뇌르'의 산만한 눈길과는 정반대다)과 마주치게 된다. 대다수 사람들은 이 여인을 창녀로 생각했다. 한 평론가는 격분하여 이렇게 외쳤다. "천박한 창녀가, 그것도 실오라기 하나 걸치지 않은 알몸으로, 자기들도 사내라는 걸 증명하기 위해 버릇없이 구는 두 녀석과 빈둥거리며 휴일을 보내고 있다." 실제로 이 그림은 인물들의 포즈와 표정이 너무 어색하고 불가해서 학생이 장난으로 끼적거린 낙서 그림처럼 보였다.

이 작품의 구도가 마르칸토니오 라이몬디(1480년경~1527년 이후)의 판화(그림31, 32)에 부분적으로 바탕을 두고 있다는 사실을 알아차린 사람은 마네의 동시대인들 가운데 별로 없었다. 더구나 라이몬디의 판화는 지금은 사라진 라파엘로(1483년경~1520년경)의 원작을 밑그림으로 삼은 것이었다. 그러나 마네는 고전적인 원작의 '최신 변형판'에서 그것을 은근히 빈정댔다. 「풀밭에서의 점심」이 루브르 미술관에 걸려 있는 조르조네(1477년경~1510년경)의 「전원 음악회」(그림33)를 빗대고 있다는 사실을 알아차린 사람은 좀더 많았다. 그러나 여기서도 자연을 배경으로 옷을 벗은 두 여인과 옷을 입은 두 남자를 짝지어놓은 피상적인 유사성보다는 차이점이 더 두드러진다. 그 차이는 주로 조르조네의 인물들과 감상자 사이의 거리감에서 생겨난다. 따라서 우리와는 동떨어진 세계의 허구가 그대로 보존되고, 거기서는 옷 벗은 인물과 정장한 인물을 나란히 배치하는 이례적인 일도 문학적 의미나 상징적 의미로 설명할 수 있다. 조르조네의 작품에 등장하는 여인들은 시간을 초월한 뮤즈—하나는 피리를 불고 있고, 또 하나는 샘물을 긷고 있다—의 역할을 맡는다. 베네치아파 화가들이 그토록 높이 평가한 풍경을 배경으로 삼아, 이들은 예술에 영감을 불어넣는 자연의 영향을 암시하고 있는 게 분명하다. 반면에 마네는 그런 서사체계나 상징체계를 모두 거부했다. 그는 감상자와 빅토린의 시선을 강제로 연결하여, 그림과 당시의 세계를 결부시켰다. 대중은 수세기 동안 예술을 경험한

덕분에 마네의 그림을 문학작품과 동등한 것으로 이해할 준비가 갖추어져 있었지만, 화가는 이 개념에 가차없이 도전했다. 마네의 작품을 보는 사람은 아무런 설명도 듣지 못한 채 완전히 시각적인 외관으로 되던져지고, 따라서 모델의 도발적인 알몸에 직접 반응을 보이도록 강요당한다.

마네가 이런 어색한 상황을 만들어낸 것은 '의도'라는 문제를 제기하기 위해서였던 게 분명하다. 그는 이 문제에서 가장 먼저 고려해야 할 사람으로 자기 자신을 맨 앞에 내세웠다. 그가 장면을 계획적으로 연출하고 있다는 사실은 우리의 눈길을 여자 쪽으로 유도하는 남자의 손짓과 여자의 의

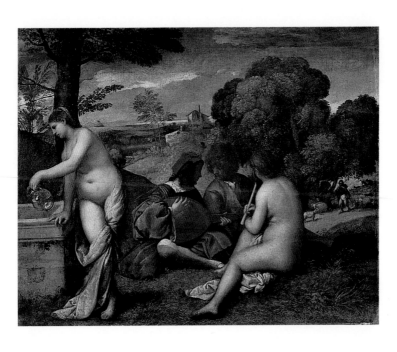

상으로 뒷받침된다. 땅바닥에 놓여 있는 여자의 의상은 그녀가 포즈를 취하기 위해 옷을 벗었다는 것을 보여준다. (그녀의 옷가지와 밀짚모자는 피크닉 바구니와 함께 한 폭의 정물화를 이루고 있다.) 마네는 연출된 현대의 활인화를 통해 전통 예술을 풍자적으로 희화화하고 깎아내림으로써 현실과 관습의 엄청난 간격에──그리고 그것을 폭로한 자신에게──관심을 불러모았다. 현시대를 표현하는 것은 그동안 무턱대고 숭배해온 전통에 대한 반항임에는 틀림없지만, 지나치게 두드러진 사실주의를 알맞게 조정하는 야유적 요소도 포함되어야만 그 도전이 더욱 효과를 거둘 수 있다고 마네

는 생각한 듯하다. 따라서 이것 또한 좀더 직설적인 쿠르베의 전원 세계로부터 자신의 구도를 멀찌감치 떼어놓으면서 자기 세대를 대표하여 케케묵은 공식으로부터의 해방감을 얻는 자의식적인 태도다.

　「풀밭에서의 점심」은 당연하게도 살롱전 심사위원들에게 퇴짜를 맞았고, 낙선전에 전시되었을 때 그의 작품은 특히 그 당시 가장 대담했던 젊은 화가들에게 어떤 작품보다도 많은 주목을 받았다. 「풀밭에서의 점심」 직후에 완성한 작품도 그에 못지않게 놀랄 만한 것이었지만, 1865년 살롱전에 때맞춰 입선 규정이 완화된 덕분에 마네는 이 그림을 주류파 화가들의 작품과 나란히 선보일 수 있었다. 그 결과는 1863년 때보다 훨씬 더 충격적

34
에두아르 마네,
「올랭피아」,
1863,
캔버스에 유채,
130.5×190cm,
파리,
오르세 미술관

35
티치아노,
「우르비노의
비너스」,
1538,
캔버스에 유채,
119×165cm,
피렌체,
우피치 미술관

이었다. 역시 빅토린을 모델로 한 「올랭피아」(그림34)는 벌거벗은 여인이었다. 그녀의 신분이 창녀라는 것은 이제 의심할 여지가 없었다. 그녀의 거창한 이름(창녀들은 문학적 어원에서 유래한 이런 투의 이름을 애칭으로 즐겨 사용했다/ '올랭피아'의 로마자 표기는 'Olympia'다―옮긴이), 최소한의 옷차림(몸에 걸친 것이라고는 슬리퍼와 벨벳 목끈과 팔찌뿐이다)과 손의 위치(그녀의 손은 자신의 상품을 가리고 있지만, 동시에 그쪽으로 사람들의 시선을 끌어모으고 있다)로 보아 그녀가 창녀인 것은 분명했다. 아프리카 출신의 흑인 하녀(프랑스는 서아프리카와 서인도제도에 식민지를 영유하고 있었다)가 올랭피아의 단골 고객이 보낸 꽃다발을 안고 있고, 침대 발치에는 검은 고양이 한 마리가 올라앉아 있다. 마네는 다시 한번 현대

생활에서 얻은 소재를 전통적인 거푸집 속에 집어넣어 새롭게 주조해낸다. 「올랭피아」는 티치아노(1487년경~1576)의 명화 「우르비노의 비너스」(그림35)를 뻔뻔스럽게 개작한 것으로, 우르비노 공작의 애첩을 묘사한 이 작품을 마네는 피렌체를 여행할 때 두 번 모사한 적이 있었다. 티치아노의 「비너스」는 따뜻하고 순종적으로 묘사되어 고전시대의 여신상을 연상시키지만, 마네는 「올랭피아」를 여신으로 위장시키는 대신 요란하게 자신을 과시하는 차갑고 도도한 직업여성으로 묘사했다. 충직함의 상징인 비너스의

36
에두아르 마네,
「아르장퇴유」,
1874,
캔버스에 유채,
149×115cm,
벨기에,
투르네 미술관

애완견 대신, 마네는 자유의 상징——냉정함의 상징이라고 말할 수도 있을 것이다——인 고양이를 그려넣었다.

　프랑스에서 매춘은 존경받는 직업은 아니지만 오래 전부터 널리 퍼져 있는 직업이었다. 특히 파리는 돈으로 살 수 있는 젊은 여자의 선택 범위가 넓은 것으로 유명해서 많은 남자 '단골'들에게 그 진가를 인정받고 있었다. 프랑스의 매춘부는 밤거리의 여자에서부터 귀족이나 부자를 상대하는

고급창녀에 이르기까지 신분에 여러 등급이 있는 만큼 다양한 이름——피유(fille : 딸), 코코트(cocotte : 암탉), 그리제트(grisette : 계집애), 로레트(lorette : 기생)——으로 불리고 있었다. 19세기 초, 프랑스 정부는 매춘의 불가피성을 인정하고, 공중위생을 도모한다는 이유로 '메종 클로즈'(유곽)라는 공창제도를 통해 매춘을 규제하려 했다. 그러나 1830년대에 지방에서 파리로 이주하는 노동계층 여자들이 늘어나면서 무허가 매춘이 만연했고, 정식으로 인가받은 유곽의 수는 1840년의 250여 곳에서 1880년에는 70여 곳으로 줄어들었다.

1878년에 파리에는 3,991명의 매춘부가 등록되어 있었고, 15~49세의 여성 1만 명당 약 45명이 매춘부였다. 하지만 이것은 공창에 소속되지 않은 뜨내기 창녀나 고급창녀, 이따금 몸을 파는 여자를 무시한 숫자다. 남성들은 다양한 유흥업소나 행락지에서 창녀들을 접할 수 있었는데, 이런 유흥장들은 대부분 파리 개조의 일환으로 정부의 지원을 받아 지어진 것들이었다. 화가들도 자주 드나든 고급 유흥업소로는, 수많은 레스토랑 이외에 샹젤리제의 '카페 데 앙바사되르'와 '폴리 베르제르' 등이 있었다. 드가의 파스텔화 「카페 테라스의 여인들, 저녁」(그림132)은 불이 환히 밝혀진 대로변의 카페에서 술을 홀짝거리고 있는 창녀들을 보여준다. 그보다 덜 직업적인 여인을 묘사한 작품으로는 마네의 「아르장퇴유」(그림36)가 있다. 이 작품은 함께 뱃놀이를 가자고 여자를 꼬드기고 있는 뱃사공을 보여준다. 파리 교외 센 강변의 뱃놀이 행락지로 유명한 아르장퇴유는 뜨내기 창녀를 만날 수 있는 곳이었다. 이 여자가 과연 뜨내기인지 아닌지는 알 수 없지만, 남자가 그녀에게 접근한 것은 그런 장소에서 어떤 일이 벌어질 것인지를 암시한다.

창녀는 알렉상드르 뒤마 피스의 『춘희』(1852)에서부터 공쿠르 형제의 『제르미니 라세르퇴』에 이르기까지 문학작품의 중요한 주제가 되었다. 『춘희』에는 올랭프라는 인물이 등장하고, 주세페 베르디는 이 작품을 「라 트라비아타」(1853)라는 감동적인 오페라로 각색했다. 하지만 문학적으로 「올랭피아」와 가장 중요한 관계를 가진 것은 미술과 매춘을 대비시킨 보들레르의 『현대 생활의 화가』였다. 미술은 감상자가 필요한 커뮤니케이션이므로, 화가는 창녀와 마찬가지로 노련한 솜씨를 발휘하여 고객을 끌어들여야 한다는 것이 보들레르의 지론이었다. 올랭피아를 마네의 비유적 자화상

37
알렉상드르
카바넬,
「비너스의 탄생」,
1863,
캔버스에 유채,
130×225cm,
파리,
오르세 미술관

이자 분신으로 보는 것은 그렇게 당치 않은 억지는 아닐 것이다. 최근에 밝혀진 사실이지만, 올랭피아가 차고 있는 팔찌는 마네의 어머니의 것이었고 그 팔찌 속에는 마네의 머리카락이 들어 있었다는 사실이 이런 생각을 뒷받침해준다. 올랭피아의 고양이 이야기로 돌아가면, 우리는 샹플뢰리가 고양이과 동물의 난교를 상세히 기록한 책을 펴낸 데 주목하게 된다. 마네는 이 책의 홍보용 포스터를 석판화로 제작했고, 다른 몇몇 화가들과 함께 삽화도 그렸다. 보들레르는 고양이의 도덕관과 화가들의 도덕관을 결부시켰고, 쿠르베는 많은 논란을 불러일으킨 「화가의 아틀리에」(그림15 참조) 근경에 고양이 한 마리를 배치하기까지 했다.

「올랭피아」에 내재해 있는 개념이 아무리 복합적이고 자의식적인 것이라 하더라도, 마네가 여성의 알몸에서 신화성을 제거한 것은 무엇보다도 당대 현실을 시의적절하게 상기시켜주었다. 하지만 마네가 성적 측면보다는 사회학적·심리학적 측면에 더 많은 관심을 갖고 있었던 것도 분명하다. 그는 유혹이라는 주제를 피하고, 상업적 거래에 대한 여성의 주도권에 초점을 맞추고 있다. 고무처럼 탄력있는 올랭피아의 육체는 어물전에 진열되어 있는 생선처럼 실무적으로 제공된다. 뻔뻔스러울 정도로 노골적인 그녀의 시선은, 남성이 여성을 지배한다는 환상은 적어도 그녀에 관한 한 낡은 수법에 불과하다고 주장하고 있다. 그녀는 현대 세계에서 우리가 경험하는 인간관계의 완전한 변화를 예증하고 있다(여기에 대해서는 이 장의 후반부에서 다시 논하게 될 것이다). 마네가 알몸에 물감을 칠하지 않은 것도 유혹적인 효과를 내려는 의도임이 분명하다. 아카데미 화가들은 광택제

를—희석한 물감을 엷게 칠해서 말린 다음 물감을 덧칠하는 방법으로—
사용하여 화사하고 반투명해 보이는 효과를 냈다. 고급 가구의 표면과도
같은 광택과 발그레한 홍조는 여체는 물론 사실상 어떤 형상이라도 관능적
으로 만들 수 있을 터였다. 「올랭피아」는 알렉상드르 카바넬이 1863년 살
롱전에 출품한 「비너스의 탄생」(그림37)과 자주 비교된다. 「비너스의 탄
생」은 신화로 위장했음에도 불구하고 훨씬 선정적인 작품이다. 마네의 「올
랭피아」는 색채에 부드러운 맛이 없이 건조하고 획이 굵어서, 풍만한 곡선
이나 깊이보다는 표면에 관심을 끌어들인다. 이런 수법은 묘사의 기초를
이루는 기술적 과정을 상기시킴으로써 현실의 환상을 깨뜨리고, 따라서 성
적 매력을 없애버린다. 대다수 비평가들은 혐오감을 노골적으로 드러내며
이 작품을 규탄했고, 주제의 저급한 도덕성을 작품 제작의 미숙한 솜씨와
동일시했다. "노란 배를 가진 이 여자 노예는 무엇인가? 이런 천박한 모델
을 도대체 어디서 찾아냈을까?" "피부색은 더럽고…… 그림자는 구두약을

38
에두아르 마네,
「카페 게르부아」,
1869,
종이에 펜과 잉크,
29.5×39.5cm,
매사추세츠,
케임브리지,
하버드 대학
포그 미술관

칠해놓은 것 같다……" "데생의 기초도 모르고 있다. 이 화가의 태도는 상
상도 할 수 없을 만큼 저속하다." 결국 정부는 파수꾼을 세워둘 수밖에 없
었다!
　졸라는 친구인 세잔을 통해 '카페 게르부아'(그림38 참조)에서 마네, 드
가, 모네, 아스트뤼크 같은 화가들을 만났다. 졸라는 마네에 대한 대중의
경멸이 부당하다고 생각하여 그를 옹호하기 시작했고, 마네의 자연주의를
떠들고 다녔다. 졸라가 마네의 의도(우리는 그 의도가 복합적이라는 것을

알고 있다)를 단순하게 공식화한 것은 제한된 범위에서나마 논리적 일관성을 가진 최초의 인상주의 해석이었다. 졸라는 여러 논평에서 주장하기를, 관행이나 도덕관을 고려하지 않고 단지 정직하게 보는 것이 화가의 궁극적인 의도라고 말했다.

거듭 강조하거니와, 이 재능을 음미하기 위해서는 우리가 많은 것을 떨쳐버려야 한다…… 그가 그리는 것은 이야기나 감정이 아니다. 그에게는 극적인 구성이 존재하지 않으며, 그가 의도하는 것은 어떤 개념이나 역사적 행위를 묘사하는 게 아니다. 우리가 그를 도덕군자나 작가가 아니라 화가로서 평가해야 하는 것은 그 때문이다. 그는 미술학교에서 학생들이 정물화를 다루는 것과 똑같은 방식으로 인물화를 다룬다. 그의 관심사라고는 인물들을 자기 앞에 모아놓고, 그들을 눈에 보이는 대로 화폭에 옮기는 것뿐이다…… 그는 노래할 줄도, 철학할 줄도 모른다.

제1장에서도 말했듯이, 졸라는 실증주의와 과학이 프랑스 문화의 발전 방향을 보여준다고 믿었다. 여기서 마네에 대한 그의 입장은 자연주의가 현대적이라는 믿음과 직접 연결된다. 졸라가 보기에 마네의 작업 방식은 관찰과 묘사에 바탕을 둔 것이었다. 다시 말해서 마네는 실물을 직접 사생했다. 「올랭피아」를 논평하는 글에서 졸라는 마네가 색이나 면의 관점에서 대상을 본다고 말했다. 그리고 들라크루아와 도미에에 대한 보들레르의 언급을 그대로 인용하여, 이 과정은 자연 자체를 흉내내는 것이라고 주장했다.

하얀 시트 위에 누워 있는 올랭피아는 검은 배경과 대비되어 창백한 부분을 이룬다…… 게다가 세부는 완전히 사라졌다. 여자의 얼굴을 보라. 입술은 두 개의 가느다란 분홍색 줄이고, 눈은 몇 개의 검은 선으로 표현되어 있다. 이제는 꽃다발을 보라. 아주 자세히 봐주기 바란다. 노란색과 푸른색과 초록색 물감을 몇 번 가볍게 칠했을 뿐이다…… 눈의 정확성과 손의 단순함이 이 기적을 일으켰다. 화가는 자연 자체처럼 빛의 넓은 평면과 명확한 매스를 통해 앞으로 나아갔다.

졸라가 보기에 색채에 대한 마네의 접근방식은 자연과 대응했고, 전통적인 공식에서 벗어난 것이었다. 졸라는 마네의 준과학적인 발언을 다음과 같이 인용하고 있다. "자연이 없으면 나는 아무것도 할 수 없을 것이다…… 나는 상상력으로 꾸며낼 줄 모른다. 오늘날 내가 조금이라도 가치가 있다면, 그것은 정확한 해석과 충실한 분석 덕분이다." 마네는 '무엇보다도 자연주의자'라고 졸라는 외쳤다.

졸라의 이론은 오늘날 어딘가 허술해 보인다. 그것은 마네의 충격적인 주제를 그 스타일만큼 진지하게 논하지 않았기 때문이다. 하지만 졸라의 목적은 마네의 주제도 다른 자연주의적 관찰 대상과 똑같다고 주장함으로써 사람들의 관심을 주제에서 딴 데로 돌리는 것이었을 것이다. 이는 살인을 다룬 자신의 초기작 『테레즈 라캥』을 변호할 때 사용한 수법과 비슷하다(제1장 참조). 따라서 졸라가 보기에 마네의 작품에는 학습된 관행을 개재시키지 않고 실물을 직접 사생하는 화가의 시각작용과 연결된 관찰 방식이 반영되어 있었다. 졸라는 미술을 '기질을 통해서 본 자연'——객관적인 것과 주관적인 것의 결합——으로 요약했고, 마네야말로 이 정의에 완벽하게 들어맞는다고 생각했다. 졸라는 신세대 화가들이 마네의 작품에서 보게 될 것을 누구보다도 분명하게 표현했다. 그의 생각의 매력은 당시 철학의 논리로 젊은이다운 반항의 정당성을 입증하여 자신의 직관을 따르는 것을 정당화한 데 있었다. 그것은 미술의 '내용'을 미술가 자신——독특한 세계관을 통해 표현된 예술적 개성과 자유——으로 생각했다고 말할 수 있다. 쿠르베의 경우와 마찬가지로, 마네도 작품만이 아니라 인품과 전통에 대한 도전을 통해 자기 세대의 지도자가 되었다.

「에밀 졸라의 초상」(그림39)에서 마네는 평생 친구가 될 새로운 후원자에게 경의를 표했다. 그는 졸라의 분석이 지니고 있는 중요한 측면을 뒷받침하기 위해 이 그림을 이용했지만, 그 정도가 너무 지나쳐서 우리는 지배권을 유지하고 싶어하는 그의 욕망까지 느끼게 된다. 그림의 '주제'는 졸라지만, 마네는 주어가 동사 역할을 맡는 문장의 문법구조처럼 자신을 동작주(動作主)인 주체로 만들었다. 물론 그런 의미에서는 모든 화가가 자신의 작품 속에 주체로 등장한다. 그들은 창조자이기 때문이다. 흔히 그림의 주제 대신 화가의 이름으로 그림을 지칭하는 것(예를 들면 마네의 그림)을 보면, 우리는 이 사실을 암묵적으로 인정하고 있다. 하지만 그것은 매우 현

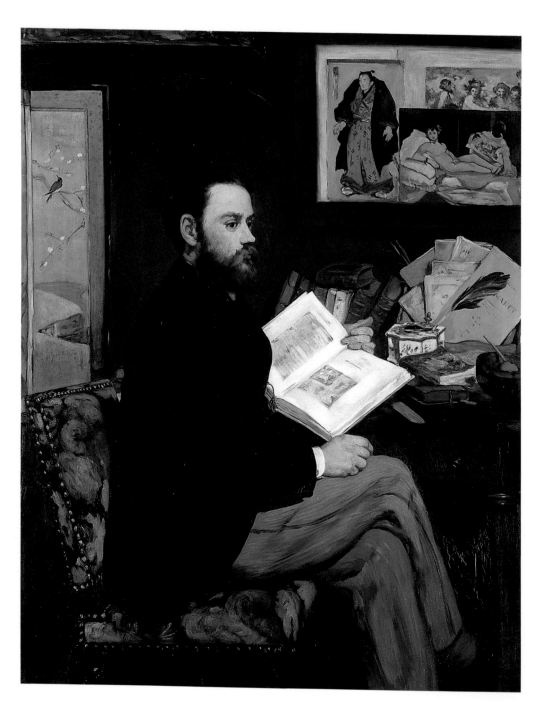

대적인 미술 해석 방식이고, 특히 마네는 그 방식의 본보기가 되었다. 마네의 그림은 필법과 교묘한 병치(竝置) 같은 다양한 장치를 통해 화가의 활동을 너무나 명백하게 과시하기 때문에, 화가의 존재가 주제의 존재를 능가하는 경우가 많다. 기스의 수채화에서도 이와 비슷한 효과를 발견할 수 있다. 우리는 기스의 수채화를 현실 묘사로서만이 아니라 화가의 독특한 재능이 창조한 미적 형상화로서도 경험한다. 마네는 '진실한' 작품을 제작하려면 기계적인 복사가 아닌 예술적 상상력이 필수불가결하다는 것을 보여준다. 마네는 진실한 예술에서의 독창성을 옹호하여 후세 화가들이 그것을 당연한 것으로 여길 수 있도록 해주었다. 그의 노력은 인상주의라는 용어가 쓰이기 시작했을 때 그 용어에 내재해 있는 이중성——자연에 충실할 뿐 아니라 주관적 자아에도 충실함——으로 곧장 이어졌다.

따라서 자신의 후원자를 묘사한 마네의 초상화는 그 자신에 대한 언급을 많이 포함하고 있다. 졸라는 책과 팜플렛이 쌓여 있는 책상 앞에 앉아 있는데, 가장 눈에 뜨이는 책에 마네의 이름이 보란 듯이 적혀 있다. 졸라의 평론집을 암시하고 있는 그 이름은 화가의 서명 구실도 하고 있다. 평론가의 배경에는 세 점의 그림 액자가 걸려 있는데, 그 가운데 하나는 졸라가 그토록 격찬한 「올랭피아」를 약간 변형시킨 것이다. 여기서 창녀(화가의 분신)는 그녀에게(또는 그에게) 비평적 '꽃다발'을 보낸 남자를 다정한 눈길로 내려다보고 있다. 나머지 두 점은 마네가 당시 그림을 그릴 때 기댔던 중요한 자원을 나타낸다. 하나는 에스파냐 화가 프란시스코 고야(1746~1828)가 선배 화가인 디에고 벨라스케스(1599~1660)의 작품을 밑그림으로 삼아 제작한 동판화로, 마네가 에스파냐 사실주의에 탄복했던 사실을 새삼 상기시켜준다. 이 「바쿠스」(일명 「주정뱅이들」, 1629년경)에 등장하는 인물들 가운데 마네가 「늙은 음악가」에서 묘사한 보헤미안들을 연상시키는 한 인물은 감상자에게 술잔을 내밀면서 직접 이쪽을 내다보고 있다. 이 작품은 이런 극적인 방식으로 사실주의적 효과를 노리고 있다. 「올랭피아」를 비롯한 마네의 작품들도 이와 비슷하게 감상자들의 마음을 누그러뜨리는 눈길과 몸짓으로 현실 세계와의 관계를 주장하는 경우가 많다.

그 옆에 있는 그림은 구니아키 2세(1835~88)의 채색 목판화다. 일본 씨름 선수를 묘사한 이 판화는 당시 마네와 같은 세대의 화가들이 일본 판화를 발견한 것과 관련되어 있다. 서양인들이 보기에 일본 판화의 양식이나

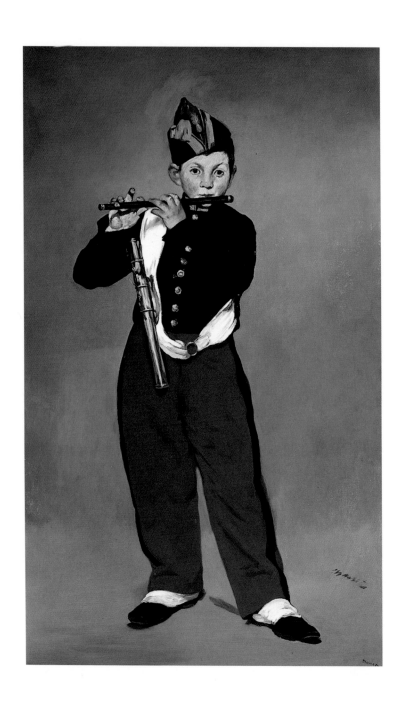

주제는 유럽 미술을 짓누르고 있는 전통──즉 르네상스의 환상이나 고전
시대의 원형에 대한 요구──에서 자유로운 것처럼 보였다. 일본 판화는 또
다른 시각예술의 가능성을 나타냈다. 일본 판화는 그 매체의 미학적 가능
성에 대한 기쁨을 나타내는 대담한 선묘와 색채로 당시의 생활에서 얻은
소재를 다루었다. 따라서 일본 미술가의 방식은 미술작품이란 무엇보다도
창작자의 예술적 개성에 따른 섬세한 선묘와 색채의 결합이어야 한다는 졸
라의 평가 기준을 예증했다. 게다가 일본 판화는 씨름 선수처럼 쾌락이나

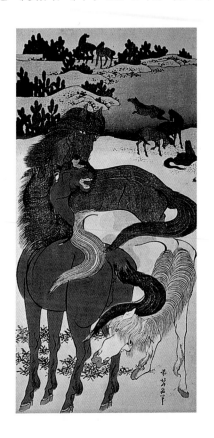

오락과 관련된 영역에서 소재를 택하는 경우가 많았다. 게이샤를 묘사한
일본 판화가 이 범주에 들어가는데, 마네가 「올랭피아」를 그리면서 평면성
을 강조하기로 마음먹은 것은 일본 판화에서 자극을 받은 결과였는지도 모
른다. 이 평면적인 「올랭피아」를 (풍만한 몸매의 여성을 지지하는) 쿠르베
는 트럼프 카드에 비유했다.

　「피리 부는 소년」(그림40) 같은 작품은 마네가 일본 미술의 여러 특징을
어떻게 자기 것으로 만들었는지를 보여준다. 정면을 향한 포즈, 대담한 색

채, 평면성, 강렬한 윤곽선(특히 바지의 옆줄무늬로 강조된 윤곽선)은 모두 '자포니슴'(japonisme, 일본 양식)의 특징이다. 게다가 세심한 관찰자라면 미술에 대한 마네의 개념이 얼마나 자기현시적인가 —때로는 이미지의 환상적인 효과를 훼손할 정도다——를 강조하는 몇 가지 특징을 알아차릴 수 있을 것이다. 소년의 왼쪽 바짓가랑이가 각반과 겹쳐지는 부분에서, 실제 각반은 바지 속으로 들어가야 하는데도 실제로는 각반을 나타내는 하얀 물감이 빨간 물감 위에 칠해져 있다. 왼발 뒤에는 대각선을 연장한 붓자국이 있다. 언뜻 보면 이 붓자국은 그림자를 나타낸 것 같다. 하지만 그림자의 본체가 될 수 있는 게 아무것도 없고, 다른 음영은 정면에서 빛을 받고 있다는 것을 나타낸다. 이런 반(反)환상적 효과는 그리는 행위의 기록이라는 이 작품의 양상에 초점을 맞추지 않는 해석을 모조리 거부한다. 일본 판화에서도 그런 시각적 유희를 찾아볼 수 있는데, 가쓰시카 호쿠사이(葛飾北齋, 1760~1849)의 「야생마」(그림41)에서 말들의 꼬리와 몸통이 서로 겹쳐져 있는 것이 그 좋은 예다. 그 심리적 효과는 미술작품의 농간을 선언하고 즐기는 것, 미술작품을 직접 경험하는 데 필요한 조건으로 실물과의 거리를 확인하는 것이다. 그 경험은 자연주의적 원칙이 아니라 심미적 · 주관적 원칙의 지배를 받는다.

　1867년 만국박람회 때, 마네는 박람회장 부근에 개인 전시관을 따로 마련하여 53점의 작품을 전시했다. 이 개인전 팜플렛에는 그 시점에서의 마네의 입장을 요약한 선언문이 실려 있다. 마네는 반대자들이 "전통적 원칙이 옳다고 믿도록 길들여졌기 때문에 다른 어떤 원칙도 받아들이려 하지 않는다"고 불평하면서, "나 자신의 인상 묘사만을" 목적으로 삼는 자기 작품의 '진실성'을 주장했다. 그는 학교에서 가르치는 관행보다 그림에 대한 개인적 접근방식을 고집했고, 그 공들인 노력의 결과를 본 사람들은 그의 주장을 진지하게 받아들일 수밖에 없었다.

　그러나 1860년대 말에 이르자 전통에 대한 도전을 통해 자신을 규정하는 경향이 줄어들었다. 그의 도발적인 풍자는 좀더 미묘한 표현방식으로 대체되었고, 현대 생활을 묘사한 그의 작품은 날이 갈수록 인상주의 회화임을 알아볼 수 있는 외양과 자유롭고 유려한 솜씨를 보여주게 된다. 그의 색채와 구도는 이제 현대적인 시각 의식의 강렬함과 존재를 알려주었다. 그러나 마네는 결코 전통적인 야심을 완전히 버리지는 않았다. 소품도 많

42
오른쪽
프란시스코 고야,
「발코니의
마하들」,
1808년경~12,
캔버스에 유채,
194.8×125.7cm,
뉴욕,
메트로폴리탄
미술관

43
맨 오른쪽
에두아르 마네,
「발코니」,
1868~69,
캔버스에 유채,
169×125cm,
파리,
오르세 미술관

이 그렸지만, 여전히 대형 작품을 제작하여 살롱전에 출품했기 때문이다. 그의 작품은 차츰 가정이나 야외를 배경으로 친구들을 묘사하는 후배들의 경향을 따라가게 되었다. 1869년 살롱전에 출품한 「발코니」(그림43)는 아파트에서 밖을 내다보고 있는 파리 사람들을 묘사하고 있다. 이 작품은 다른 작품들처럼 파리풍으로 보이고 모델들도 그의 파리 화실에서 포즈를 취했지만, 그가 이 작품을 구상한 것은 아내와 함께 피서를 간 불로뉴쉬르메르의 휴양지 별장에서였다. 왼쪽 그늘진 부분에 있는 아이는 레옹 렌호프다. 레옹은 마네가 쉬잔과 결혼하기 전에 태어났는데도 한때 그의 아들로 여겨졌다. (새롭게 드러난 증거는 마네의 아버지가 레옹의 아버지임을 시사하고 있다.) 나머지 세 인물은 마네와 절친한 예술가들이다. 오른쪽에 양산을 들고 서 있는 여자는 바이올리니스트인 파니 클라우스, 한가운데에 서 있는 남자는 인상파를 지지한 풍경화가 앙투안 기유메, 왼쪽에 앉아 있는 여자는 화가인 베르트 모리조(제6장 참조)다. 마네는 1868년에 루브르에서 팡탱 라투르의 소개로 모리조를 만났는데, 모리조 자매는 마네의 변함없는 친구가 되었고, 베르트는 1874년 12월에 마네의 동생 외젠과 결혼했다.

이 작품은 개개의 형상, 특히 머리카락과 의상과 장신구를 묘사할 때 성긴 필법과 치밀하고 딱딱한 구도를 결합시킨 것이 인상적이다. 파니의 장갑에서 그것이 가장 두드러진다. 이 그림에는 고야의 명작 「발코니의 마하들」(그림42)에 대한 언급도 은밀하게 담겨 있다. 마네는 파리에서, 또는 에스파냐를 여행할 때 다양하게 변형된 이 작품을 볼 수 있었을 것이다. 그 언급은 미술사적인 동시에 풍자적이다. 마네가 과거의 미술품과 끊임없이 대화를 나누었다는 점에서는 미술사적이지만, 마네의 친구들은 고야의 작품에 등장하는 창녀들에 비해 적어도 겉으로는 존경할 만한 사람들이었기 때문에 풍자적이다. 당대의 생활상을 묘사한다는 태도 안에서 그런 식으로 자의식과 예술적 개성을 표현한 것이야말로 마네의 시각이 그토록 단호하게 현대적인 것임을 알려준 징표다.

1870년대에 마네는 심리적 거리감과 모호성에서 「발코니」의 그런 특징을 능가하는 남녀 한 쌍의 초상을 많이 그렸다. 「뱃놀이」(그림44)와 「온실에서」(그림45)는 두드러진 자연주의, 현대적이고 여가 지향적인 배경, 밝은 색채, 성긴 필법 등을 통해 인상주의 작품임을 한눈에 알아볼 수 있는

44
에두아르 마네,
「뱃놀이」,
1874,
캔버스에 유채,
97.2×130.2cm,
뉴욕,
메트로폴리탄
미술관

45
에두아르 마네,
「온실에서」,
1879,
캔버스에 유채,
115×150cm,
베를린,
국립미술관

특징을 충분히 갖추고 있다. 게다가 「뱃놀이」의 여자 옷차림에 특히 분명하게 드러나 있듯이, 입체적 형상을 분해하여 평면적으로 묘사하는 것은 마네가 잘 알고 있던 모네의 작품의 전형적인 특징이다(제3장 참조). 하지만 작품이 순박하고 단순해 보일 때가 많은 대다수 인상파 화가들과는 달리, 마네는 아직도 자신이 관여하고 변형하려 애썼던 전통에 대해 숙고하고 있었다. 두 인물을 병치시키면 두 사람의 관계라는 문제가 필연적으로 제기된다는 사실을 마네는 알고 있었기 때문이다. 그의 친구인 드가는 비슷한 집단 초상화에서 인물들 사이의 미묘한 심리적 상호작용을 탐구하는

46
제임스 티소,
「작별」,
1871,
캔버스에 유채,
100.3×62.6cm,
브리스틀,
시립미술관

솜씨가 뛰어났다(그림112, 113 참조). 그러나 마네는 인물들의 속마음을 알 수 있는 단서를 전혀 주지 않았다. 아니, 오히려 그의 작품에서는 무관심과 불화까지 느껴진다. 「뱃놀이」에서 여자의 마음은 보트처럼 표류하는 듯하다.

한 가지 측면에서 이것은 졸라의 말마따나 '이야기도 감정도' 그리지 않는 화가의 전략이다. 마네가 이 작품을 출품한 살롱전의 기준에 따르면 이런 주제는 서사성에 강하게 의존하는 풍속화의 특징과 결부된다는 사실을 기억해둘 필요가 있다. 하지만 마네의 작품들을 에르네스트 메소니에

(1815~91)나 앨프레드 스티븐스(1823~1906), 제임스 티소(1836~1902, 그림46) 같은 동시대 화가들의 작품과 비교해보면, 그의 작품들이 지니고 있는 정화효과를 이해할 수 있다. 신물나는 일화주의, '네덜란드의 꼬마 거장들'과 로코코 양식의 비위를 맞추는 스타일은 자취를 감추었다. 마네는 대담하고 눈부시고 유혹적인 세부 묘사를 통해 우리의 관심을 내면 생활과 반대되는 시각적 표면에 집중시킨다. 현기증을 일으킬 것처럼 어른어른 빛나는 「뱃놀이」의 푸른색은 가장 두드러진 예다. 인물들의 허무감은 마네의 주제가 지닌 또 하나의 측면이다. 거기에 아무 반응도 보이지 않는 것은 확실히 불가능하다. 초상들이 일반적으로 제공하는 미학적 아름다움과 관련해서도 인물들의 심리적 거리감은 우리를 당혹케 한다.

「뱃놀이」의 인물들이 누구인지는 확인되지 않았다. 「온실에서」의 모델은 생토노레 가에 가게를 갖고 있는 마네의 친구 쥘 기유메 부부다. 두 작품에 등장하는 모델들의 심리상태에 대해, 그들이 주변 환경의 자극으로 공상에 잠겨 있는지 아니면 권태감에 사로잡혀 있는지를 묻는 것은 당연하다. 마네의 그림은 현대 문화의 미학과 소외가 실생활에서 서로 어떤 관련을 갖고 있는가 하는, 대답할 수 없는 의문을 제기한다. 여가는 고독과 허무에 대한 보상으로 필요한 것인가, 아니면 여가가 고독과 허무의 근본적인 원인인가?

이런 질문에 대해서는 이론을 통해서만 답변할 수 있다. 이를테면 도시 생활의 익명성이 멋쟁이 한량과 고급창녀들의 미학적 제스처를 낳았다는 보들레르의 이론으로 되돌아갈 수도 있다. 사람은 사랑이나 예술이나 흥분제를 통해——또는 시골 여행을 통해——일상생활의 범속함과 고독감에서 벗어날 수도 있을 것이다. 1900년대 초에 독일의 사회학자 게오르크 지멜이 주창한 이론은 그보다 좀더 복잡한데, 농촌에 살던 조상들에 비하면 뿌리와 전통이 없는 현대 자본주의 사회의 도시인들은 경제적·과학적 가치를 신봉한다는 것이다. 따라서 '시민-이방인'의 존재방식의 '완전한 변화'로 말미암아 소외된 현대인의 시선은 사교적이거나 따뜻하기보다 자위적이고 중립적이다. 현대 도시인들은 주로 금전에 바탕을 둔 관계를 유지하고, 관찰할 수 있는 사실과 양적인 기준으로 자신들의 냉정한 판단을 정당화한다. 이 비관적인 이론은 중요한 점에서 보들레르와 실증주의에 부합된다. 그러나 인상파의 응집성과 세계관에서 중심적인 역할을 하는 우애와

가족관계는 설명해주지 못한다. 게다가 이 이론은 우리의 갈망을 표현하면서 동시에 그 갈망을 이루는 예술의 역할을 과소평가하고 있다.

　미술사가인 조너선 크래리가 주장했듯이, 이런 특징의 대부분을—소외와 표리관계를 가질 수밖에 없는 자율이나 냉정이라는 개념을 통해—나타낼 수 있는 실제적인 방법이 있다. 「온실에서」와 「뱃놀이」의 현대적이고 목가적인 환경을 유쾌하게 경험하는 것은 지멜의 소외에 대항하는 방어수단인지도 모른다. 두 작품의 환경이 인공적이라는 사실은 주목할 가치가 있다. 「온실에서」에서는 식물들이 전용실 안으로 옮겨졌고, 「뱃놀이」의 두 남녀는 임대 보트가 기다리고 있는 아르장퇴유로 갔고, 남자는 노잡이의 옷을 차려입었다. 따라서 마네가 그림으로 보여주는 싱싱한 푸른색과 풍부하게 칠해진 표면의 물질적 풍요를 즐기는 우리 자신의 경험은 그의 인물들이 선택된 환경에서 경험하는 감각과 대응한다. 마네의 미술이 현대적인 의식을 다소라도 포착했다면, 그것은 그 의식이 마네 자신의 의식이었기 때문일 것이다. 시각적 경험과 사회적 경험은 같은 넓이를 갖는다. 마네의 시각은 무관심과 감정적 자제를 구현하고 있을 뿐 아니라, 마네 자신처럼 전형적인 도시인인 등장인물들의 감각적인 것에 대한 몰입도 구현하고 있다.

　마네의 회화가 지니고 있는 파리의 사회적 의미는 그의 마지막 대작인 「폴리 베르제르 바」(그림47)에 가장 극명하게 드러나 있을 것이다. 이 작품은 그가 회저의 합병증으로 신경병—이 병은 그가 1883년에 죽을 때까지 계속 악화된다—에 걸린 직후인 1881~82년에 제작되었다. 이 기념비적인 작품은 1860년대의 작품들을 뒤돌아보게 하지만, 1870년대의 카페 그림과 한가로운 도시 생활을 즐기는 장면을 그린 연작의 완결편이기도 하다. 예컨대 1873~74년의 「오페라 극장의 가면무도회」(그림48)는 우아한 원경에 모여 있는 엘리트 집단을 보여준다. '마네 패거리'에 속해 있을 것으로 여겨지지만 확실히 식별할 수 없는 몇몇 남자가 등장하는 이 작품도 역시 「튈르리 정원의 음악회」(그림27 참조)를 뒤돌아보게 한다. 「오페라 극장의 가면무도회」도 「튈르리 정원의 음악회」와 마찬가지로 문화활동을 통해 사회적 계급을 규정하지만, 여기서는 그런 활동이 덜 순수하다. 가면을 쓴 여인들은 남자들의 성적 관심을 끌려고 애쓰는 듯이 보인다. 파리 환락가에서 가면무도회는 중요한 소재다. 혼자 담배를 피우는 여인을 묘사한

「자두」(그림159 참조), 밝은 색채와 대담한 채색으로 부르주아 남녀를 묘사한 「카페에서」(그림160 참조) 등은 「폴리 베르제르 바」와 더 비슷하지만 덜 복잡한 작품들이다. 이 작품들은 마네가 '카페 게르부아'나 '누벨 아테네', '카페 콩세르 드 라이히스호펜' 같은 곳에서 친구들과 함께 보낸 시간을 상기시킨다.

「폴리 베르제르 바」에서 우리는 쉬종이라는 이름의 여급을 만난다. 그녀의 카운터에는 19세기 미술에서 가장 흥미로운 정물들이 배열되어 있다. 과일, 크리스탈 그릇, 꽃, 아페리티프, 샴페인과 코디얼 술병—이런 깃들은 돈많고 야심많은 사람들이 즐겨 찾는 유흥업소에서 제공되는 소비적 향락의 대표적인 상징물이다—등이 생생한 색채와 대담한 필법으로 묘사되어 있다. 나무처럼 뻣뻣한 자세로 관찰자의 시선을 피하고 있는 여급 자신도 누구나 돈만 주면 살 수 있는 상품일지 모른다. 술병에다 자신의 이름을 서명한 마네 자신도 의식적으로 자기 작품을 상품과(따라서 자신을 여급과) 비교하고 있는지 모른다. 당시에 웨이트리스는 화가의 모델과 마찬가지로 수상쩍은 직업이었다. 「오페라 극장의 가면무도회」에서 볼 수 있듯이, 사물이 항상 외양과 같은 것은 아니다. 명확하게 규정된 사회적 지위를 따지는 대신에 멋진 차림에다 돈만 있으면 누구나 들어갈 수 있는 유흥업소에서는 더욱 그렇다. 마네의 미술에서 다의성을 상징하는 여급 뒤의 거울은 공간을 깊게 하는 동시에 평평하게 한다. 거울은 불빛과 담배연기로 가득 찬 카바레 홀과 무대 위에서 펼쳐지는 곡예, 멋지게 차려입은 군중을 우리에게 보여주는 매개체다.

이 거울에 대해서는 마네의 동시대인들도 대부분 언급했고, 거울에 비친 영상이 거대한 사회를 포괄하며 물리적 가능성을 무시하고 있다는 사실은 누구나 알아차릴 수 있기 때문에, 거울은 이 작품에 대한 최근의 다양한 해석(여급 자신이 거울을 들여다보고 있으며, 따라서 관찰자는 여성으로 해석된다는 견해를 포함하여)에서 가장 중요한 점이기도 하다. 하지만 그 시각적 변칙의 심리적 효과는 마네의 감각과 완전히 일치한다. 여급은 관찰자를 똑바로 쳐다보지 않는데도 구도의 확고부동한 중심을 이루고 있기 때문에, 관찰자의 위치는 당연히 그녀의 바로 앞일 거라는 느낌이 든다. 그런데 거울에 비친 인물들과 카운터 위의 정물들은 관찰자가 상당히 오른쪽에서 있는 것처럼 묘사되어 있다. 그런 위치에서만 관찰자는 거울에 비친 여

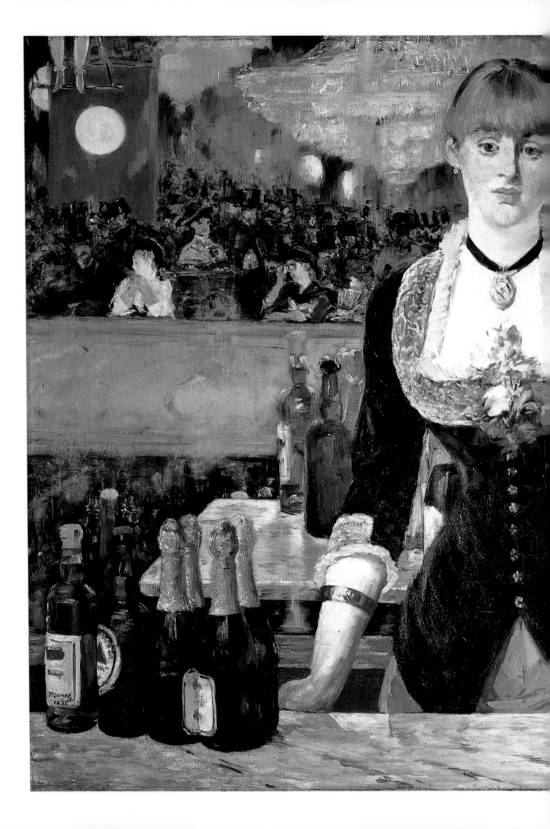

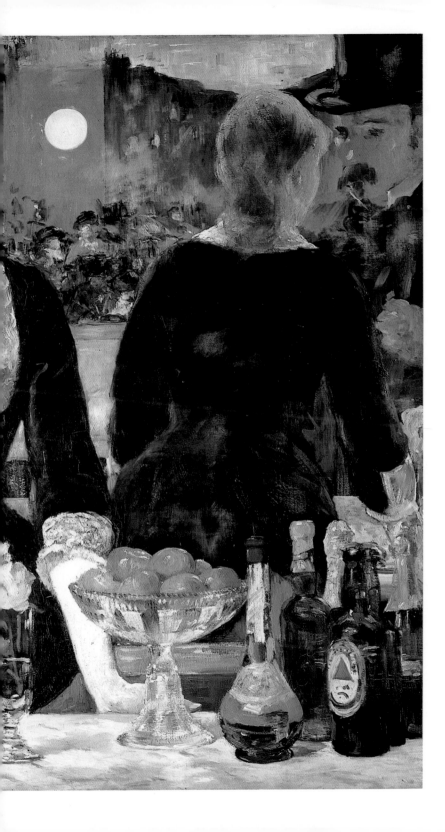

47
에두아르 마네,
「폴리 베르제르 바」,
1881~82,
캔버스에 유채,
96×130cm,
런던,
코톨드 미술관

48
에두아르 마네,
「오페라 극장의
가면무도회」,
1873~74,
캔버스에 유채,
60×73cm,
워싱턴 DC,
국립미술관

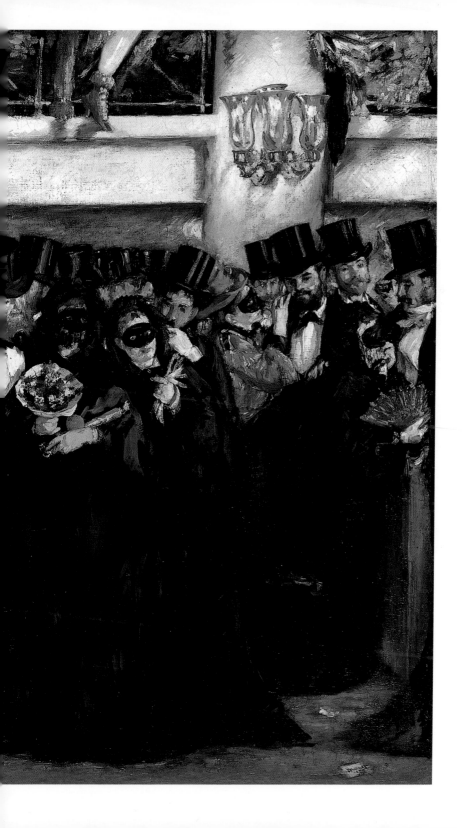

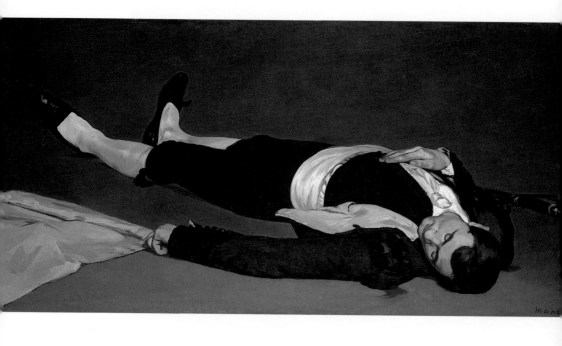

급의 등과 그녀가 상대하고 있는 손님(관찰자 자신일까?)의 얼굴을 볼 수 있을 것이다. 마네가 이 작품을 위해 그린 스케치나 거울이 등장하는 카유보트의 카페 장면(그림161 참조)——마네는 아마 이 그림을 알고 있었을 것이다——에서는 일관성있는 관점을 상상하기가 훨씬 쉽다. 따라서 마네의 완성작은 거울에 비친 영상을 고의적으로 정상적인 시각과 긴장관계에 놓은 게 분명하다.

「폴리 베르제르 바」는 '플라뇌르'의 차가운 응시의 미학을 외과수술——(비유적으로 말하면) 눈을 원래 위치에서 제거하여 훨씬 오른쪽으로 옮기는 수술——로 표현했다고 말할 수도 있다. 말하자면 차가운 눈길은 교대하는 형태들과 율동적 반복이라는 구도의 대위법, 화가의 표면 처리——특히 거울에 비친 샹들리에의 질감 처리——나 소비의 대상인 정물——여기에는 궁극적으로 그림 자체도 포함된다——처럼 화가의 노련한 솜씨를 보여주는 것에만 우리의 관심을 집중시킨다. 그림이 이 공간을 불안정하게 '반영'하는 것은 그 세계의 사회적 다의성을 구현하고 있다. 마네는 화가의 현실 연출을 보란 듯이 과시하는 경우가 많았고, 그가 두 인물——그 가운데 하나는 이제 관찰자다——사이에 창조할 수 있는 모호한 관계를 통해 사회심리학적 문제를 제기한 게 분명하다. 하지만 다른 작품에서는 현실의 근거와 사회적 정체성이 둘 다 동시에 그렇게 불확실해진 경우가 없었다.

끝으로, 마네 미술의 지속성에 대한 단서를 얻으려면 그의 초기작으로 돌아가는 게 적당할지도 모른다. 1864~65년에 제작된 「죽은 투우사」(그림49)는 「투우에서 일어난 사고」라는 대형 그림에서 일부를 떼어낸 것이다. 마네는 어느 단계에서 그 일부가 구도에서나 심리적인 면에서 더 만족스러운 형태라고 생각한 게 분명하다. 이 그림은 단 하나의 통렬하고 피할 수 없는 사실——시체는 움직이지 않지만 아름답다——을 우리에게 들이대기 때문이다.

마네는 1860년대에 자주 그랬듯이 여기서도 과거의 미술에서 얻은 재료——죽은 병사의 초상(한때 벨라스케스의 작품으로 알려져 있었으나, 지금은 이탈리아 화파의 작품으로 밝혀졌다)과 투우 장면을 묘사한 고야의 동판화——를 이용했다. 그러나 마네는 전통적 기대를 무시하고 이 그림에서 극적이고 감정적인 기록의 요소를 제거해버렸다. 낭만주의 회화를 배운 화가에게는 일찍이 이런 요소들이 미술에서 당연히 기대되는 '내용'을 이

49
에두아르 마네,
「죽은 투우사」,
1864년경~65,
캔버스에 유채,
76×153.3cm,
워싱턴 DC,
국립미술관

루었을 것이다. 하지만 마네가 이런 요소들을 그림에서 제거함으로써 서사적 사실주의 대신 비서사적 사실주의를 택했다고 말하는 것만으로는 충분치 않다. 심리적으로는 그런 효과를 가질 수 있고, 그래서 투우사의 죽음이 잔인할 만큼 직설적이고 분명하게 다가오지만, 진정한 외과수술——비서사적 단편만 남기고 그림을 잘라내는 것——이 남긴 공백은 차츰 미술의 필사적(筆寫的) 징후에 대한 지각으로 채워진다.

감정의 단절은 미학으로——실크의 어른거리는 빛, 가죽의 광택, 조금씩 흘러나오는 피의 능숙한 처리와 신중한 필법의 효과로——균형을 이룬다. 우리가 화가의 노련한 솜씨를 의식하면 사실주의적인 해석과 거기에 수반되는 감정은 일시 보류된다. 묘사의 아름다움은 죽음을 포함한 구체적인 현실을 시적으로 승화시키는 잠재력을 갖고 있다. 반대로 죽음은 쾌락의 핵심에도 숨어 있다. 보들레르의 경우, 불쾌한 현실은 미학을 통해 초월할 수 있다. 또는 「폴리 베르제르 바」의 경우처럼 겉보기만의 즐거움은 불쾌감으로 충만해 있을 수도 있다. 이 모든 것을 통해 마네는 자신의 개인적 시각을 세상에 강요하면서, 새로운 파리 문화의 모순상과 거기에 대한 지각과 소망으로 이루어진 현대적인 주관성을 형성한다. 그래서 마네의 미술은 오늘날 인상주의의 강력한 초기 단계로 여겨질 뿐만 아니라 근대미술의 패러다임으로도 여겨지는 것이다.

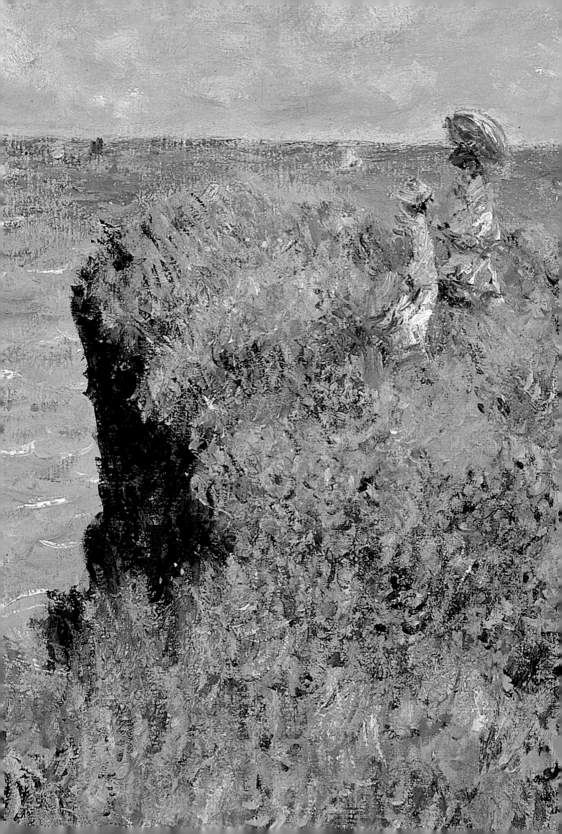

클로드 모네가 야외에서 자연을 직접 묘사하는 데 몰두한 것은 인상주의 발전에서 마네의 도회적 영감에 이어 제2의 길을 이루었다. 모네는 파리에서 태어났지만, 영국해협 연안의 항구도시 르아브르에서 성장했고, 미술에 대한 그의 태도는 대도시에서 상당히 떨어진 노르망디 해변에서 형성되었다. 모네는 주로 풍경화를 그렸고, 그래서 우리는 그를 도시의 화가들보다 단선적이라고 생각하는 경우가 많다. 하지만 그가 풍경화에 전념한 것은 인물화가 누리고 있는 권위——마네와 보들레르에게 있어 인물화는 현대성을 묘사하는 주요 수단이었다——에 대한 저항이었다. 화가로서 모네의 초기 활동은 노르망디 해변에서 체득한 그림에 대한 생각과 파리에서 마주친 실제 관행을 통합하겠다는 결심을 보여준다.

자연을 직접 그리는 일은 일찍부터 모네의 자기 인식에 가장 중요한 핵심이었다. 시간이 흐르면서 화실에서 작업할 때가 많아졌지만, 야외 현장에서 그린다는 신화를 유지하는 것이 그에게는 실제로 그렇게 하는 것보다 훨씬 더 중요해졌다. 여행과 화실용 보트를 비롯한 여러 전략은 그의 그림이 지닌 외양과 결합하여 '플랭 에르'(plein-air : 外光派) 회화의 이미지를 구축했다.

모네가 젊은 시절에 노르망디 해변의 화가 외젠 부댕(1824~98)을 만난 이야기는 잘 알려져 있다. 그때 벌써 모네는 당시 인기있는 미술 형식인 캐리커처에서 재능과 재치를 보여주었다. 사물의 본질을 재빨리 포착하여 간결하게 요약하는 캐리커처는 예리한 관찰과 대담한 속사(速寫) 능력을 요구한다. 이런 능력은 평생 동안 모네에게 큰 도움이 되었다. 모네는 자신의 캐리커처 작품을 노르망디의 문방구 겸 미술용품 가게에 내다 팔기 시작했는데, 그의 작품이 부댕의 유화(그림51)와 나란히 전시된 것을 계기로 두 사람은 서로 친교를 맺게 되었다. 훗날 모네는 부댕 덕분에 자연에 눈을 뜨게 됐다고 말했다.

당시만 해도 노르망디 회화는 나름대로 전통이 확립되어 있었다. 대륙을 여행하기 위해 영국해협을 건너온 영국의 풍경화가들이 맨 처음 발을 딛는

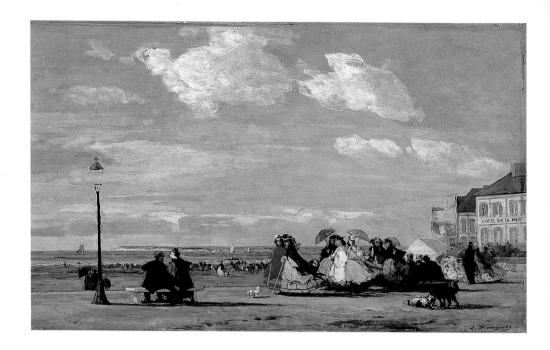

51
외젠 부댕,
「트르빌을 찾은
외제니 황후
일행」,
1863,
캔버스에 유채,
34.2×57.8cm,
글래스고,
버렐 컬렉션

곳이 노르망디였기 때문이다. 이곳에서 그들은 아름다운 어촌과 조용한 항
구를 즐겨 그렸고, 하얀 스케치북에 반투명 물감을 자유롭게 칠하는 수채
화 방식을 좋아했다.

　요한 바르톨트 용킨트(1819~91)를 비롯한 네덜란드 화가들도 노르망
디를 찾아왔고, 그들과 함께 이곳을 찾은 프랑스 화가들 가운데 들라크루
아는 모네보다 훨씬 앞서 영국 화가들한테 수채화를 배워서 저 유명한 에
트르타 암벽을 스케치했다. 코로 같은 프랑스 화가들도 야외 풍경화를 그
렸다. 코로와 마찬가지로 모네는 본그림을 그리기 전에 밝은색 물감으로
캔버스에 바탕칠―이른바 '팽튀르 클레르'(peinture claire : 담채)―
을 하곤 했다. 부댕의 1860년대 유화 기법을 자세히 살펴보면, 그 자신은
완성작을 그린다고 생각하고 있었지만 색칠한 부분과 비교적 느슨한 처리
는 수채 스케치의 자유로움과 경쟁하고 있음을 알 수 있다. 코로나 그를 따
르는 바르비종파 화가들은 밀접하게 관련된 색조를 사용하여 부드럽고 풍
부한 효과를 냈지만, 부댕은 그런 효과보다 자극적인 대조를 더 좋아했다.
쿠르베는 인기있는 장르인 바다 풍경화를 그리기 위해 1860년대에 여러
번 노르망디를 찾아왔고, 그때 모네를 만나서 친구가 되었다. 따라서 모네
가 화가 생활을 시작한 환경은 이미 많은 화가들에게 알려져 있었고, 그 환

경은 야외 작업과 결부되었다.

1860년대에 모네는 르아브르와 파리를 오락가락하며 지냈다. 그가 파리에 처음 간 것은 열여덟 살 때인 1859년이었다. 그는 아카데미 쉬스에 들어갔다가 1861~62년에 군대에서 1년을 보낸 뒤, 샤를 글레르의 화실에 들어갔다(제1장 참조). 글레르의 화실은 아카데미 쉬스보다 버젓한 미술학교여서 모네의 아버지를 만족시켰다. 여기서 모네는 르누아르, 시슬레, 바지유를 만났다.

파리에서 모네는 풍경화가 많은 장르 가운데 하나에 불과하고, 스케치풍의 풍경화는 전시할 가치조차 없는 작품으로 평가된다는 사실을 알게 되었다. 다만 자연을 직접 사생하는 데 몰두한 바르비종파와 코로, 루소, 도비니는 예외였다. 그러나 대중이 보기에 가장 앞선 화가는 쿠르베와 마네였다. 따라서 모네는 살롱전에 출품할 수 있는 규모의 대형 작품을 그리는 데 많은 노력을 기울였고, 이를 위해 마네의 「풀밭에서의 점심」(그림30 참조)이나 쿠르베의 숲 풍경화와 관련되어 있지만 그들과는 다른 소재를 택했다. 모네는 자신의 경험을 토대로, 여름에 퐁텐블로 근처의 샤이를 찾은 소풍객들을 묘사했는데, 모델은 애인인 카미유 동시외와 친구인 바지유이고, 근경에 길게 드러누워 있는 인물은 쿠르베다.

이 야외 스케치는 두 가지 점—역사 냄새가 덜 나는 포즈와 나뭇잎 사이로 비쳐드는 햇살 처리—에서, 화실에서 연출된 마네의 사실주의에 수정을 가했다. 반면에 나무줄기와 나뭇잎을 묘사한 수법은 쿠르베와 비슷한데, 이는 나무를 좀더 성기게 처리하라는 쿠르베의 충고에 따른 결과다. 이 그림이 완성된 형태로 남아 있는 것은 대형 스케치 한 점뿐이다(그림52). 모네는 이 그림을 마네를 능가하는 규모로 확대할 생각이었다. 그러나 1866년 살롱전 마감일까지 만족스럽게 작품을 끝낼 수 없었기 때문에 그 계획을 포기하고 말았다. 대형 캔버스는 지하실에 처박혔고, 결국에는 토막이 나버렸다(그림53). 자연스러운 붓놀림을 살롱전에 걸맞는 규모로 키우다 보니 필법이 어색해졌다. 그보다 더 중요한 것은 야외 스케치를 화실에서 대작으로 변형시키는 과정에 '외광파' 회화에 대한 헌신 자체가 위태로워졌다는 점이다.

모네는 종종 친구들의 권유에 못 이겨 루브르 미술관에 갔지만, 풍경화를 제외하고는 어떤 것도 보기를 싫어했다. 화가들은 신청서만 제출하면

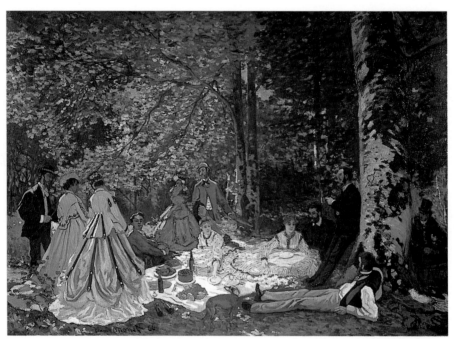

이젤과 화구를 가지고 루브르에 들어가, 미술관에 전시된 걸작들을 모사할 수 있었다. 그러나 1867년 초에 모네는 걸작을 모사하는 대신 루브르의 유명한 주랑 발코니에서 밖을 내다보고 「왕비의 정원」(그림54)과 새로 건설된 센 강변의 부두 풍경을 그렸다. 이 풍경화는 파리 시내(그림55)를 찍은 수많은 사진 속의 풍경과 비슷하다. 이 말은 모네가 사신에 직접 영향을 받았다는 뜻이 아니라, 파리 풍경을 묘사하기 위해서 자연주의의 표준을 설

54
클로드 모네,
「왕비의 정원」,
1867,
캔버스에 유채,
91.8×61.9cm,
오하이오,
오벌린 대학

55
다음 쪽
생자크 탑에서
바라본 파리
풍경,
1867,
사진

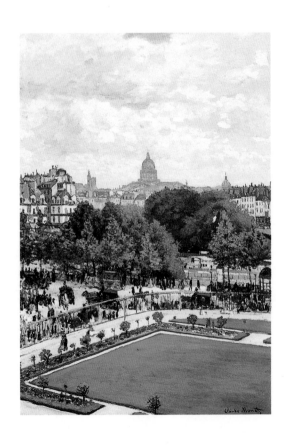

정하는 사진 작품과 유사한 시각을 채택했다는 뜻이다(제1장 참조). 창문 같은 테두리의 감각은 카메라 파인더의 테두리와 비슷하다. 모네는 승용마차와 '플라뇌르' 들이 정원과 강변을 오가는 활기찬 광경에 초점을 맞추고, 관광객과 중상류층이 여가를 즐기는 매력적인 생활을 포착했다. 그러나 모네는 원경의 팡테옹이 왼쪽의 노트르담 성당과 오른쪽의 발 드 그라스 교회의 둥근 지붕 사이에 끼여 두드러져 보이는 상태로 스카이라인을 드러내기 위해 자신의 조망을 조정하고, 아마 초목의 잎사귀도 조정했을 것이다.

그리하여 과거의 파리는 현대 생활의 배경을 이루고 있다. 이와 마찬가지로 모네는 세계 최대의 미술관에 등을 돌리면서도, 그것이 등뒤에 있음을 의식하고 있었던 게 분명하다. 그는 노르망디로 돌아갈 때마다 전통적인 풍경화를 그렸지만, 파리의 즐거움과 예술계는 점점 더 그의 마음을 차지하게 되었다.

　모네는 이미 포기했던 대형 풍경화를 진정한 '외광파' 회화로 재고해볼 마음이 내켰다. 물론 그는 화실에서 풍경화를 제작할 때가 많았지만, 그후부터는 언제나 야외에서 풍경을 그리기 시작하여, 상당히 진척된 뒤에야 화실에서 마무리를 했다. 1866년 봄여름에 그린 「정원의 여인들」(그림56)은 그 방식의 성과물이었다. 화가들이 화실에서 작업할 때는 2.5미터 높이

의 캔버스 상단에 닿기 위해 사다리를 사용하는 게 보통이었다. 모네는 파리 근교의 세브르에 빌린 셋집 정원에 도랑을 파서 거기에 캔버스를 세우고 작업했는데, 그것은 아마 땅바닥 위에서 자유롭게 움직이면서 그리기 위해서였을 것이다. 이 작품은 꽃을 감상하고 꽃다발을 만드는 여인들의 모습으로 형상화된 봄을 강조함으로써 진정한 야외의 느낌(마무리는 화실에서 이루어졌지만)을 풍긴다.

　하지만 이 작품은 나름대로 속셈이 없지 않기 때문에, 당시 모네의 솜씨와 야심을 체계적으로 드러내는 작품이기도 하다. 네 인물의 모델은 모두 카미유였고, 당시 유행한 드레스는 모네의 쥐꼬리만한 수입으로 구입한 게 아니라 잡지에 실린 디자인을 그대로 베낀 게 분명하다. 인물들의 포즈와 배치는 전에 그려진 「풀밭에서의 점심」을 위한 스케치를 비롯한 모네의 다

른 작품들보다 부자연스럽고 뻣뻣하다. 근경을 가로지르는 햇빛과 그늘의 대비는 성공적이지만, '외광파'의 원칙을 너무나 노골적으로 내세우고 있다. 앉아 있는 여자의 얼굴에 하늘색이 반사된 것도 그 원칙을 강조하고 있지만, 그게 너무 부자연스러운 나머지 오히려 가면 같은 효과를 내고 있다. 아카데미 화가들은 그림자를 표현하기 위해 물감에 회색을 섞었지만, 모네는 그들과 달리 그것을 색조의 변화로 표현했다. 이런 기법 때문에 인상파는 팔레트에서 검은색을 추방했다는 평판을 얻었지만, 이것은 그들이 밝은 부분과 어두운 부분을 입체적으로 표현하기 위해 검은색을 쓰지 않은 것을 과장한 말이다. 「정원의 여인들」은 1867년 살롱전에서 퇴짜를 맞았지만, 모네는 이 작품을 통해 졸라가 '현실주의자'라고 지칭한 신진 화가들의 지도자로 자리를 굳혔다. 졸라는 보들레르와 마네를 염두에 두고, 당시의 파리 문화와 점점 늘어나는 시골로의 인구 이동을 레저와 패션에 대한 모네의 이미지와 결부시켰다. 졸라는 또한 자연에 대한 모네의 '정확한 감각'에 깊은 인상을 받았다. 규모에서도 마네를 능가하는 「정원의 여인들」은 사실상 당시의 교외 생활을 묘사한 최초의 기념비적 작품이다.

모네는 가족의 반대를 무릅쓰고 카미유와 동거하고 있었다. 아버지가 보내주는 용돈도 반드시 보장된 것은 아니었다. 1867년 여름에 그는 가족과 화해하기 위해 만삭의 카미유를 파리에 남겨두고 집으로 돌아갔다. (아들 장은 그해 8월에 태어났으며, 모네와 카미유는 1870년에야 정식으로 결혼했다.) 아버지 아돌프 모네는 매제인 자크 르카드르의 잡화 도매점에서 일하기 위해 르아브르로 이주해 있었다. 1858년에 르카드르가 죽자(클로드의 어머니는 그가 열여섯 살 때인 1857년에 사망했다), 아돌프 모네는 과부가 된 이복누이 소피와 함께 상회를 인수했다. 프랑스의 주요 항구(르아브르는 지중해의 항구도시 마르세유를 능가했다)에서 장사를 하는 것은 안락한 생활을 가져다주었다.

모네가 돌아간 곳은 르아브르 북쪽 교외의 부촌인 생타드레스에 있는 소피 고모의 바닷가 별장이었다. 여기서도 그는 위층 창문으로 밖을 내다보면서 유명한 「생타드레스의 테라스」(그림57)를 그렸는데, 이 작품은 초기 인상주의를 규정짓게 되었다.

이 작품도 역시 한가로운 시간을 보내는 장면이다. 꽃이 만발한 근경에는 아버지와 고모가 앉아 있고, 사촌누이 잔 마르게리트와 그녀의 구혼자

56
클로드 모네,
「정원의 여인들」
1866,
캔버스에 유채,
256×208cm,
파리,
오르세 미술관

가 정원 울타리 근처에서 대화를 나누고 있다. 그들 너머에는 영국해협이 가로놓여 있고, 쾌속 범선과 증기 화물선(한 척은 국기를 달고 있다), 어선들이 오가고 유람선이 정박해 있다. 눈부신 오후의 햇살은 기선들의 연기가 날아가는 방향으로 깃발을 나부끼는 상쾌한 남풍과 짝을 이루고 있다. 이 그림의 효과는 너무나 분명하고 설득력이 있어서, 그림만 보고도 시간과 계절을 알아맞힐 수 있을 듯하다. 예컨대 우리는 그림에 바싹 다가가지 않아도 캔버스 표면에 머물러 있는 대조적인 색깔의 가벼운 물감칠로 꽃을 식별할 수 있다. 게다가 깃대들의 기하학적인 배열, 좌우 풀밭의 또렷한 가

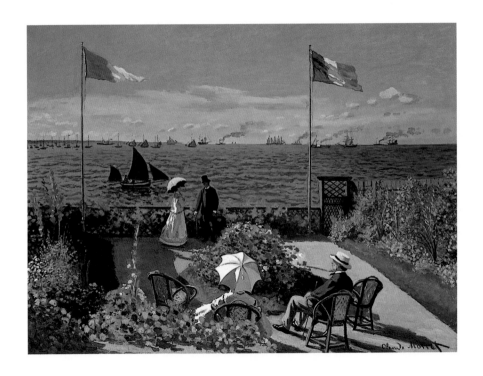

장자리와 둥근 화단도 주목하지 않을 수 없다.

　인상파 화가들이 전통적인 원근법을 버리고 캔버스를 색채 관찰 기록지로 다룬 것은 자주 언급되었다. 모네는 공간을 나타내는 수학적 체계를 부과하여 응집성을 얻는 대신 단순한 기하학적 패턴을 사용했다. 사촌누이의 양산과 돛단배가 맞닿아 있고, 그 양쪽에 깃대가 서 있는 것은 일본 판화(모네는 이것을 '중국화'라고 불렀다. 당시에는 '일본'과 '중국'이라는 말을 자유롭게 바꿔 쓸 수 있었다)에서 영감을 얻은 방식으로 그림에 평면성

을 부여한다.

따라서 이 작품은 근대 상업의 번영과 그것이 가져다준 여가를 매력적인 색채만이 아니라 가장 앞선 취향의 매끈한 선과 실제적인 식별 가능성을 지닌 시각적 형태로 통합함으로써 당시의 일관성있는 시각을 표현하고 있다. 과거에는 비옥한 토지 앞에서 포즈를 취하고 있는 지주들이 기념용이나 축하용 그림의 주인공이었지만, 모네는 무의식중에 주인공을 상인으로 바꾼 최신형 그림을 제작한 것이다.

「생타드레스의 테라스」는 상당히 큰 규모의 그림이지만, 살롱전에 출품한 작품들보다는 작은 크기의 개인 소장용 작품이었다. 하지만 모네는 세간의 주목을 받는 작품을 제작하겠다는 야망을 버리지 않았다. 1869년 늦봄에 그는 파리에서 서쪽으로 12킬로미터 떨어져 있는 센 강변의 부지발 근처로 이사했다. 모네는 근처에 살고 있던 르누아르와 함께 라그르누예르(그림58, 59)로 그림을 그리러 떠났다. 라그르누예르는 이름난 유원지였다. 당시의 어느 관찰자는 '꼴사나우면서도 세련된 곳'이라고 말했지만, 너무 인기가 있어서 나폴레옹 3세 내외도 그해 여름에 이곳을 방문했다. '개구리가 많이 사는 곳'을 뜻하는 그 이름이 양서류 서식지를 가리키는 것인지 아니면 거기서도 찾아볼 수 있었던 매춘부——매춘부를 '그르누유'라고도 불렀다——를 가리키는 것인지는 확실치 않다. 고상한 체하는 기 드 모파상은 『폴의 연인』(1880)에서 이렇게 말했다. "그곳에서는 세상의 온갖 쓰레기, 명백한 하층민, 파리 사회의 모든 잡동사니를 콧구멍을 통해서도 감지할 수 있다."

모네의 고백에 따르면, 그는 이곳에서 르누아르와 나란히 이젤을 세우고, 1870년 살롱전에 출품할 대형 그림(이 작품도 결국 출품되지 않았다)의 밑그림으로 '형편없는 스케치 몇 점'을 그렸다. 그러나 이 말을 얼마나 진지하게 받아들여야 할지는 확실치 않다. 이때 그린 스케치들은 대부분 사라졌지만, 그 가운데 한 점을 모네는 살롱전에 출품했기 때문이다. 아마 그는 살롱전에 출품하기 위해 완성한 작품과 '외광파' 화법 사이에서 모순을 발견하고, 그 자신의 개방적인 기법이——화가의 의도를 전달하는 데 가장 효과적인 수단으로서——살롱전에 한 자리를 차지할 자격이 있다고 판단했을 것이다. 그러나 그는 퇴짜를 맞았고, 그후 10년 동안은 살롱전에 출품하지 않은 채 친구들과 독립 전시회를 여는 데 정성을 쏟았다.

58
라그르누예르에서
클로드 모네와
피에르 오귀스트
르누아르,
1869년경

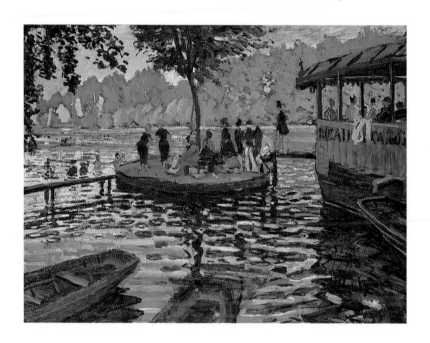

59
클로드 모네,
「라그르누예르」
1869,
캔버스에 유채,
74,6×99.7cm,
뉴욕,
메트로폴리탄
미술관

지금까지 남아 있는 이른바 '스케치'——한 점은 런던 국립미술관에, 또 한 점은 뉴욕 메트로폴리탄 미술관(그림59)에 소장되어 있다——는 모네의 원숙한 스타일을 보여주는 최초의 걸작으로 꼽힌다. 뉴욕에 있는 작품은 「생타드레스의 테라스」(그림57 참조)의 기하학적 체계를 다소 변형시킨 것이지만, 이 스케치들은 실제로 그의 과거 작품들보나 훨씬 대담한 필법과 덜 부자연스러운 구도를 보여준다. 하지만 모네는 좀더 자연스러운 느낌을 주기 위해 그 체계를 위장하고 싶어한 것 같다. 수면에 비친 그림자를 표현하는 수법은 「생타드레스의 테라스」의 꽃을 능가할 만큼 대담하여, 물의 시각적 효과와 우열을 다투는 것처럼 그림 표면에 떠 있는 듯이 보인다. 인물들은 간략하게 다루어져 있고, 원경의 나무들은 사실상 추상화다. 같은 위치에서 그려진 르누아르의 작품(그림1 참조)과 비교해보라.

사교적인 르누아르는 우리를 인물들 쪽으로 좀더 가까이 데려간다. 인물들은 좀더 세밀히 다루어져 있고, 모네의 조용한 작품보다 훨씬 사교적인 느낌을 준다. 원경의 나무들은 가늘고 긴 줄기와 섬세한 잎새 덕분에 포플러임을 분명히 알아볼 수 있다. 하지만 근경에서는 잔 물결과 물에 비친 그림자를 모네처럼 간략하게 표현하는 수법을 시험하고 있는데, 그 결과는 이해하기 어렵고 둔탁하다. 두 작품을 이렇게 나란히 놓고 보면, 구체적인 세부 묘사보다 전반적인 효과에 중점을 두고 경치를 바라보는 모네의 경향이 어디서 생겨났는가를 이해할 수 있다. 하지만 그는 여전히 현대 생활을 묘사하는 데 몰두한 게 분명하고, 그중에서도 특히 교외 풍경화는 1870년대에 그의 장기로 등장하게 된다.

1870년에 노르망디로 돌아간 모네는 르아브르 건너편에 새로 생긴 행락지에 매료되었다. 해변에서 휴가를 보내는 것은 비교적 새로운 현상이었다. 수영이 건강에 좋다는 믿음이 확산되고, 기차 덕분에 해변에 쉽게 접근할 수 있게 된 것이 그 현상을 부추겼다. 모네는 가족과 함께 트루빌에서 여름을 보냈는데, 해변에서 떨어진 값싼 여관에 묵었지만 「로슈 누아르 호텔」(그림60) 같은 주요 건물들을 그렸다. 햇빛이 쏟아지는 균형잡힌 구도의 근경에 대충 그려진 미국 국기가 보여주듯, 로슈 누아르 호텔은 외국인 관광객들이 자주 찾는 곳이었다.

그가 여름휴가 때 그린 작품들 중에는 카미유가 트루빌 해변에 앉아 있는 풍경(그림61)도 있다. 이 작품은 바람에 날려온 모래가 캔버스 표면에

박혀 있는데, 이는 그가 실제로 '야외에서' 작업했다는 증거다. 이런 작품들은 분명 모네의 제작 과정이 지닌 측면을 드러낸다. 그는 '팽튀르 클레르'의 전통에 따라 그림을 그렸기 때문에, 노란색을 약간 섞은 흰색 바탕의 캔버스와 검은색을 섞은 회색 바탕의 캔버스를 둘 다 준비했다. 「로슈 누아르 호텔」에서는 국기의 줄무늬가 대충 처리되어 있는 넓은 부분에 이 바탕이 들여다보인다. 같은 색깔은 「트루빌 해변」의 하늘에도 드러나 있고, 이 그림의 전반적인 색조를 지배하고 있다. 하지만 「트루빌 해변」──사물들이 서로 맞닿아 있는 것은 모네가 평면성을 창조하기 위해 즐겨 쓰는 장치다──은 파격적으로 머리글자만 써놓은 서명을 비롯하여 스케치처럼 빠르고 화려한 필법을 보여주고 있지만, 실제로는 세심하게 구성되고 조합된 작품이다.

프랑스-프로이센 전쟁은 모네에게 커다란 충격을 주었다. (이 전쟁이 1871년에 프랑스의 패배로 끝난 직후 등장한 파리 코뮌에 대해 인상파가 어떤 반응을 보였는지는 제7장에서 다룰 예정이다.) 전쟁이 터지자 모네는 징집을 피하기 위해 런던으로 피신하여 피사로와 함께 그림을 그렸고, 미술상인 폴 뒤랑 뤼엘을 만났다. 그후 네덜란드를 거쳐 1871년 가을에 파리로 돌아왔으며, 이듬해 1월에는 파리에서 15킬로미터 떨어진 아르장퇴유로 이사했다. 생라자르 역에서 기차를 타면 22분 걸리는 거리였다. 모네 일가는 1878년까지 이곳에서 살았다.

아르장퇴유는 파리 근교의 어느 고을들보다도 인상파와 깊은 관계를 갖게 되었다. 아르장퇴유는 많은 매력을 지니고 있었다. 신선한 공기와 싼 집세, 아름다운 풍광. 게다가 센 강의 강폭이 넓어지는 지점에 자리잡고 있어서 요트나 보트를 타기에도 그만이었다. 이곳의 번영은 유람선 관광과 가죽공장·양조장·철공장을 비롯한 산업시설에 바탕을 두고 있었다. 이런 공장들은 강을 수송로와 폐기물 처리장으로 이용하고 있었다.

모네가 이곳에 도착한 직후에 그린 「아르장퇴유의 강변」(그림62)에서는 두 채의 보트막 사이에서 뱃놀이를 하고 있는 여인들과 강둑에 앉아 있거나 거니는 사람들을 볼 수 있다. 저 멀리 파리로 통하는 다리를 배경으로 바지선이 돛단배 두 척과 함께 수로를 지나고 있다. 모네가 트루빌에서 그린 그림들과 마찬가지로 여기서도 야외는 사교 무대다. 「로슈 누아르 호텔」에서는 왼쪽에 몰려 있는 인물들 가운데 한 남자가 두 여자에게 모자를

60
클로드 모네,
「**로슈 누아르**
호텔」,
1870,
캔버스에 유채,
80×55cm,
파리,
오르세 미술관

61
클로드 모네,
「**트루빌 해변**」,
1870,
캔버스에 유채,
38×46cm,
런던,
국립미술관

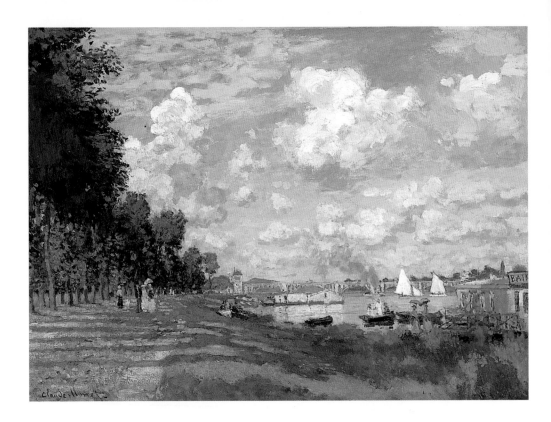

62
클로드 모네,
「아르장퇴유의
강변」,
1872,
캔버스에 유채,
60×80.5cm,
파리,
오르세 미술관

들어올리며 인사하고 있다. 「아르장퇴유의 강변」에 등장하는 세 사람은 아마 한 쌍의 젊은 부부가 나이 든 부인을 동반한 모습일 것이다. 파리의 관습이 행락지로 옮겨진 것이다. 남자도 여자도 밝은 색깔——대부분 흰색에 가까운 회색——의 옷을 입고 있는 것은 격식을 차리지 않는 시골 휴일의 분위기를 암시한다. 짙은 색깔의 옷은 도시에서, 밤이나 겨울에, 또는 업무상 좀더 격식을 차려야 할 때를 위해 남겨두었다.

이 무렵은 모네가 가장 왕성하게 작품 활동을 한 시기였다. 그리고 이때 그린 많은 작품에서 돛단배——이것은 중산층에 대한 아르장퇴유의 매력을 상징한다——만큼 자주 등장하는 소재는 없다. 하지만 배를 그렇게 자주 묘사했는데도 모네의 작품은 구도와 기법이 워낙 다양하기 때문에 반복적으로 보이는 경우가 거의 없다.

모네는 화실용 보트(그림63)를 타고 몸소 수상 생활을 경험하기도 했다. 그는 친구인 도비니를 본받아 1873년에 이 보트를 마련했다. 모네의 그림 전략은 대개는 직관적인 것처럼 보이지만 치밀하게 계획된 경우도 많아서,

수면에 비친 그림자만큼이나 변화무쌍하다. 강변과 다리 사이의 비교적 제한된 영역 안에서 그려진 그의 돛단배 그림은 바로 이런 제약 때문에 근경과 원경 사이에 짜맞추기와 구조적 농간이 이루어진 느낌을 양귀비 들판과 산책길 그림보다 더 강하게 드러낸다. 모네는 돌아다닐 수 있는 공간이 더 넓고 선택의 여지가 많을 때는 더 전통적이고 덜 부자연스러운 구도로 그림을 그린 것 같다.

「아르장퇴유의 요트 경주」(그림64)은 잔잔한 강물이나 넓은 돛을 표현하기 위해 붓칠의 폭이 넓고 간격이 벌어져 있다. 이 작품의 대담하고 대조적인 색채들은 찬란한 햇빛을 표현하기에 적낭하다. 이와는 대조적으로 두번째 「아르장퇴유의 강변」(그림65)은 붓칠이 짧고 간격이 촘촘하다. 이런 필법은 깊고 푸른 물과 강철색 하늘과 결합하여 여름날의 무더위를 암시한다. 근경의 풀밭은 군데군데 어두운 색조가 섞여 있지만 옅은 황록색이 지배하고 있다. 이것은 키자란 여름풀이 뙤약볕에 말라가고 있음을 암시한

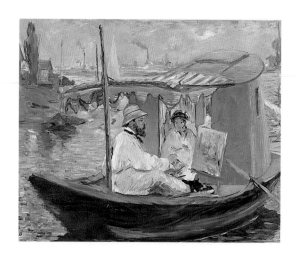

63
에두아르 마네,
「보트 화실에서
작업하고 있는
모네」,
1874,
캔버스에 유채,
81.3×99.7cm,
뮌헨,
노이에
피나코테크

다. 이들 그림에서는 표현하는 형상에 따라 붓칠의 방향과 길이와 폭이 달라진다. 이 두번째 「아르장퇴유의 강변」에서 돛은 「아르장퇴유의 요트들」과 비슷한 수법으로 다루어져 있지만, 나머지는 전혀 다르다. 「아르장퇴유의 다리」(그림66)에서는 배들이 한데 모여 평행한 돛대와 겹쳐진 버팀줄과 활대가 질서정연한 기하학적 무늬를 만들고, 오른쪽의 다리가 배경을 이루고 있다.

같은 다리를 정면에서 포착한 「아르장퇴유의 센 강에 걸린 다리」(그림 67)도 역시 목조 들보와 도리로 이루어진 다리 구조물이 그 안에 복잡하게 배치된 여덟 척의 배의 배경을 이루고 있다.

이런 작품들에서 모네가 수면에 비친 영상을 어떻게 다루었는가를 서로 비교해보면 많은 것을 알 수 있다. 「아르장퇴유의 센 강에 걸린 다리」에서 오른쪽 교각을 나타내는 것은 반투명하도록 얇게 칠한 검은색 물감을 통해 비쳐 보이는 바탕칠이다. 이 영상은 캔버스 밑바닥까지 이어져 그림의 뼈대 구실을 하고 있다. 「아르장퇴유의 요트 경주」에서는 우중앙의 돛대와 집과 나무가 붉은색과 초록색의 분산된 필법으로 표현되어 있고, 이것이 황백색의 삐뚤삐뚤한 수직선과 결합하여 '팽튀르 클레르'의 회갈색 바탕

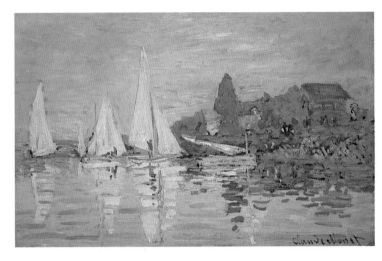

64
클로드 모네,
「아르장퇴유의
요트 경주」,
1872,
캔버스에 유채,
48×75cm,
파리,
오르세 미술관

65
클로드 모네,
「아르장퇴유의
강변」,
1874,
캔버스에 유채,
54×74.3cm,
프로비던스,
로드아일랜드
디자인스쿨

색 위에 떠 있다. 「아르장퇴유의 다리」에서 시각적으로 배들과 가장 가까운 수직 뼈대를 이루고 있는 경비초소의 영상은 반사된 빛에 불과하기 때문에 실제로는 부피나 무게가 전혀 없는데도 이 그림에서 가장 조밀하게 그려져 있다. 어느 경우에나 모네의 기법은 존재와 부재의 매력적인 상호 작용——묘사와 환영에 관심을 불러일으키는 상호작용——을 창조하는 순수한 시각적 현상에 전념하고 있다.

그는 빛과 구름과 물 같은 자연물을 통해 자기 작품의 '외광파'적 혈통을 주장하는 동시에, 감각을 기록하고 그것을 시각적 볼거리로 만들어내는 전략을 보여준다. 그의 예술이 제공하는 즐거움은 우리가 그 예술을 통해

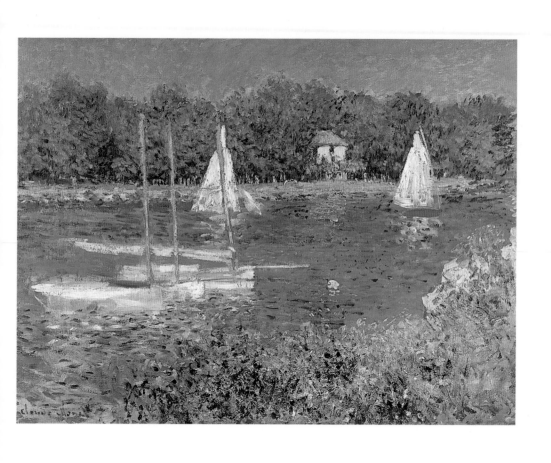

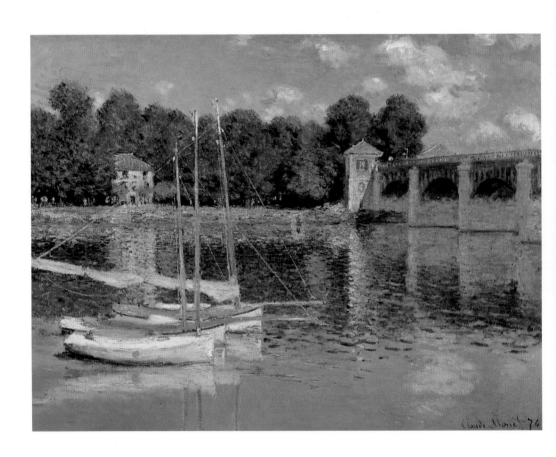

간접적으로 경험하는 즐거움——아르장퇴유의 햇빛 찬란한 대낮이 주는 즐거움——에 못지않다.

1870년대 초와 중엽에 모네는 분명 센 강변의 교외를 중심으로 한 '외광파' 회화의 지도자였다. 시슬레는 1872년에 아르장퇴유에서 작업했고, 가까운 부지발과 루브시엔 및 마를리에서 작품 활동을 계속했다. 피사로와 세잔은 더 먼 퐁투아즈까지 나갔다. 르누아르는 이따금 샤투에서 아르장퇴유로 모네를 찾아왔고, 강 건너 젠빌리에 집을 갖고 있는 마네도 가끔 아르장퇴유를 찾았다.

마네의 「아르장퇴유」(그림36 참조)와 「뱃놀이」(그림44 참조)는 분명 화

66
클로드 모네,
「아르장퇴유의
다리」,
1874,
캔버스에 유채,
60×80cm,
파리,
오르세 미술관

67
클로드 모네,
「아르장퇴유의
센 강에 걸린
다리」,
1874,
캔버스에 유채,
58×80cm,
뮌헨,
노이에
피나코테크

실에서 그려진 작품으로, 인물들과 관련된 문제에 중점을 두고 있긴 하지만, 그도 르누아르와 마찬가지로 화실용 보트에 타고 있는 모네를 그리는 등(그림63 참조) 비교적 파격적인 작품도 제작했다. 시슬레의 교외 풍경화(그림92 참조)는, 스타일에서는 모네에 의존하고 있었지만, 모네만큼 여가에 초점을 맞추지 않았고, 또한 코로의 영향도 엿보인다.

사실 이 시기의 '외광파' 회화에서 자연의 개념을 끌어내려면, 아르장퇴유 같은 곳에서 볼 수 있는 물과 날씨의 흐름 및 변화와 결부시켜야 할 것이다. 고전주의를 지배하는 고정성 대신 빛과 대기의 유동성과 효과를 선호한 모네는 자연의 원리를 내적인 법칙이 아니라 끊임없이 변화하는 표면

으로 나타내고 있다. 지속의 법칙이 변화의 법칙으로 대체되었다고 말할 수도 있다. 모네는 지극히 비과학적인 방법으로 당대의 실증주의에 참여하고 있는 것이다. 말하자면 그의 그림에는 순간의 즐거움이야말로 인생의 목표라는 생각도 표현되어 있다는 뜻이다. 모네가 정원에 있는 가족을 자주 묘사했을 뿐 아니라, 아르장퇴유 풍경화에도 인물을 계속 등장시키고 (1860년대 이후에는 그림에서 인물이 차지하는 비중이 줄어드는 경우가 많지만) 인생의 즐거움을 암시하는 요트 같은 대상을 즐겨 그린 것은, 피사로나 시슬레 같은 '외광파' 동료들과 모네를 구별해주는 특징이다. 수

수한 생활을 소박하게 묘사한 피사로나 시슬레의 작품은 더 큰 고독감을 나타내고, 특히 피사로의 경우에는 급진적인 무정부주의적 견해를 반영한다. 이는 여가 풍조에 몰두하는 모네의 출세 지향적 작품과 대비되어 그것을 더욱 강조해준다.

그러나 모네가 아르장퇴유에서 보여준 높은 생산성을 연구한 폴 터커는, 모네가 아르장퇴유에 여가와 산업——현대성이라는 동전의 양면——이 공존하고 있음을 거의 무의식적으로 발견하고는 차츰 불안해졌다고 주장했다. 모네는 현대성의 주창자로 알려졌지만, 자기 뒷마당에 현대성이 존재

하는 것은 별로 달가워하지 않은 것 같다. 1870년대 초에 제작된 「아르장
퇴유의 철교」(그림68)에서는 (전쟁으로 파괴되었다가) 복구된 철교의 반짝
이는 수평 가로대와 대담한 원통형 교각에서 일종의 긍지를 느낄 수 있다.
그러나 1870년대 말에 이르면 모네는 그때까지 사실대로 묘사했던 공장이
나 굴뚝과 거리를 두게 되었고, 여가나 산업을 찬양하는 장면을 찾아서 아

68
왼쪽
클로드 모네,
「아르장퇴유의
철교」,
1873,
캔버스에 유채,
60×99cm,
개인 소장

69
오른쪽 위
클로드 모네,
「아르장퇴유,
꽃핀 강둑」,
1877,
캔버스에 유채,
54×65cm,
개인 소장

70
오른쪽 아래
클로드 모네,
「석탄 하역
인부들」,
1875,
캔버스에 유채,
55×66cm,
파리,
오르세 미술관

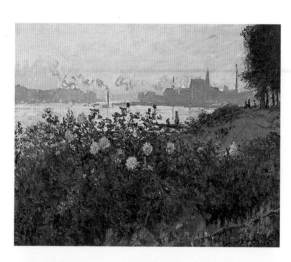

르장퇴유를 벗어나곤 했다.

　1875년 이후 아르장퇴유에서 그린 대부분의 그림에서는 그런 특징이 사
라지거나, 1877년 작품인 「아르장퇴유, 꽃핀 강둑」(그림69)에서처럼 촘촘
하게 그려진 달리아와 모란의 높은 벽이 그 생생한 활력을 통해 강둑길과
감상자를 물리적으로나 심리적으로 갈라놓는다. 강둑길 끝에는 새로 지은

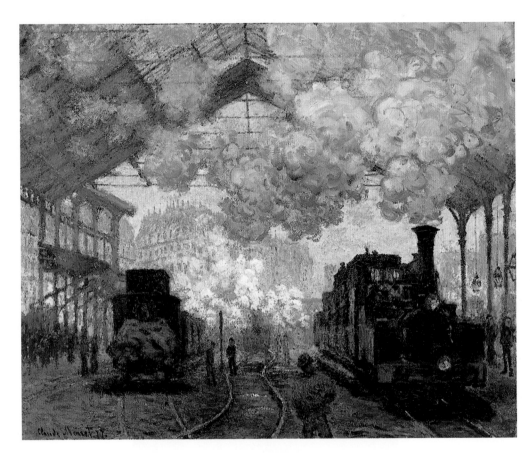

71
클로드 모네,
「생라자르 역,
기차의 도착」,
1877,
80.3×98.1cm,
매사추세츠,
케임브리지,
하버드 대학
포그 미술관

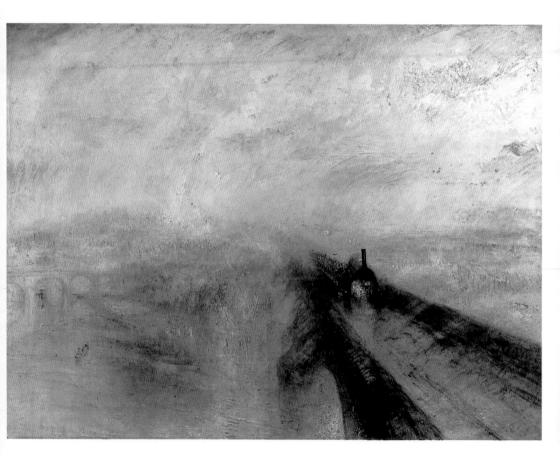

72
J M W 터너,
「비, 증기, 속도 :
대서부철도」,
1844,
캔버스에 유채,
90,8×121,9cm,
런던,
테이트 미술관

공장이 서 있다. 굴뚝과 증기 바지선은 시골 별장과 거기에 딸린 부속 건물들과 함께 그 벽의 정서적 효과 속에 포함되어 있다. 모네는 1875년에 이미 석탄 하역 인부들을 놀랄 만큼 생생하게 묘사했지만, 그 배경은 클리시를 고리처럼 에워싸고 있는 교외였다(그림70).

본디 활동적인 모네는 1876년 하반기를 주로 몽주롱에 있는 새 후원자—백화점 소유주인 에르네스트 오슈데(모네는 훗날 오슈데의 아내인 알리스와 결혼하게 된다)—의 영지에서 대저택의 식당을 장식할 대형 패널화를 그리면서 보냈다(제9장 참조). 그후 1877년 1월에 모네는 카유보트가 그를 위해 빌려준 파리의 화실에서 12점의 생라자르 연작(그림71)을 그렸다.

모네는 생라자르 역을 잘 알고 있었다. 전에 파리에서 살았던 곳과 가까울 뿐만 아니라, 르아브르나 아르장퇴유로 가는 열차를 타기 위해 그 역을 이용하곤 했기 때문이다. 공학자인 외젠 플라샤가 설계한 박공 유리창과 철골 구조는 햇빛과 공기를 여과없이 받아들여, 동시대 건축가들의 가장 진보적인 야심을 실현시켰다. 비평가 겸 소설가인 테오필 고티에는 이런 건축물을 '인간성의 새로운 성당'이라고 예찬했고, 쿠르베와 플로베르는 철도가 예술에 도전의 기회를 준다고 생각했다.

생라자르 역은 마네와 카유보트 같은 화가들도 끌어들였다. 모네는 이들의 노력에 반응을 보였을 가능성이 크다. 하지만 미술사가인 로버트 허버트는 생라자르 역 바로 뒤의 다리를 그린 카유보트의 「유럽 다리」(그림171 참조)를 '무자비한 도시의 기하학'이라고 평한 데 비해, 증기로 가득 찬 모네의 그림들에 대해서는 역사(驛舍)와 원경의 우람한 건물들이 중력에 저항하여 허공에 떠 있는 듯이 보이게 하는 빛과 증기를 찬양하고 있다. 비평가인 조르주 리비에르는 1877년의 제3회 인상파전에 모네가 출품한 8점의 생라자르 연작을 호평하면서, 기관차를 '괴물'로, 철도 노동자들을 '피그미'로 묘사했다. 그의 과장법은 연극 무대 같은 모네의 구도가 만들어낸 극적 감각에 대한 반응임이 분명하다. 또 다른 작가는 모네의 그림을 보면 역 구내의 '소음'과 '왁작거림'이 들리는 듯하다면서, 모네가 '눈으로 보는 교향곡'을 창조했다고 결론지었다. 실제로, 얼기설기 얽혀 있는 가로대와 케이블, 신호기, 기둥, 지붕에 매달린 램프와 선로가 빛과 그림자의 격자무늬로 뒤덮여 있는 모네의 그림은 그 광경 자체를 극적으로, 즉 근대산

업의 힘과 근대미술의 기법이 통합하여 생산해낸 볼거리로 표현하고 있다.

이 점에서 모네에 앞선 사람은 영국 화가 조지프 맬러드 윌리엄 터너(1775~1851)다. 그가 1844년에 그린 「비, 증기, 속도 : 대서부철도」(그림72)는 화가 자신이 빠르게 달리는 열차 창밖으로 몇 분 동안 머리를 내밀고 있었던 경험에 바탕을 둔 작품이라고 한다. 자세히 보면, 석탄처럼 새까맣고 속에 불이 가득 차 있는 사악하고 땅딸막한 기계가 달아나는 토끼를 위협하면서 철교 위를 쏜살같이 달릴 때의 느낌이 유쾌하지만은 않았다는 것을 알 수 있다. 그와는 대조적으로 모네의 시각은 기차를 찬미하고 있다.

'외광파' 자연주의에 대한 헌신이 아무리 확고하다 해도, 자연이 미술로 변형될 때는 화가의 의식에 따라 수정되게 마련이다. 카스타냐리 등이 인정했듯이, '외광파' 회화도 자연과 자아의 대화다. 따라서 모네의 특별한 의식 밑바닥에 어떤 패턴이 존재하는가를 명확히 밝히는 것이 중요하다. 모네한테서 분명히 발견할 수 있는 한 가지 특징은 세계를 시각적 볼거리로 묘사한 점이다. 이것은 세계와 거리를 두는 효과를 갖는다. 생라자르 연작은 하나의 소재를 다양하게 변형하여 보여주고, 따라서 관점과 구성, 주조색, 인물 및 기계 배치의 다양한 변화가 산업적 주제에서 끌어낸 예술성을 과시하고, 그리하여 산업적 주제를 미화한다. 리비에르는 모네가 '주제의 무미건조함에도 불구하고' '요소를 배열하고 분배하는 노련한 솜씨'를 통해 어떻게 '거장의 자질'을 보여주었는가를 강조했다. 「석탄 하역 인부들」(그림70 참조)도 마찬가지다. 여기서 모네가 인부들을 배치할 때 사용한 대위법은 드가의 발레 안무법과 비교된다(제5장 참조).

회화적 가치에 대한 관심도 모네의 아르장퇴유 연작에 내포되어 있는 다양성을 설명해준다. 수많은 각도에서 대상을 시각화할 수 있는 능력, 마치 정물화를 그리듯 같은 요소를 다양하게 배치하여 우리의 관심을 사로잡는 능력, 대상을 신속하게 요약한 흔적으로 감상자를 놀라게 하는 능력은 소재로 다시 돌아갈 때 화가 자신과 감상자를 떠받쳐준다. 그것은 모네가 높은 안목을 가지고 있었다는 증거이기도 하다. 선별력을 가진 이 안목 덕분에 모네는 교외의 전원 풍경에 대한 침범에 창조적으로 대응하여 마침내 한계점에 도달할 수 있었다.

모네는 다양한 화법을 지극히 자연스럽게 실천했지만, '외광파' 회화에

대한 집착이 너무 강했기 때문에 아르장퇴유의 정신이 고갈되자 다른 곳으로 이주할 수밖에 없었다.

　베퇴유는 아르장퇴유에서 센 강을 따라 45킬로미터 가량 내려간 곳에 있다. 망트와 가깝고, 루앙으로 가는 중간 지점에 자리잡고 있다. 이 도시들은 모두 같은 선로 연변에 있어서, 기차만 타면 파리나 노르망디로 쉽게

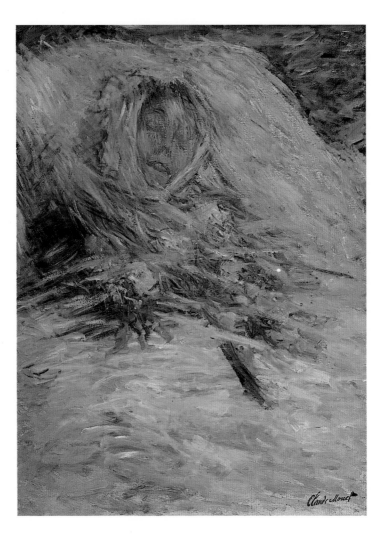

73
클로드 모네,
「임종을 맞은 카미유」,
1879,
캔버스에 유채,
90×68cm,
파리,
오르세 미술관

갈 수 있었다. 사실 베퇴유는 아르장퇴유나 파리보다 지베르니와 훨씬 가까웠고, 모네는 결국 지베르니에 집을 마련하게 되었다. 그는 특히 차남 (1878년에 태어난 미셸)과 병든 카미유 때문에 조용하고 한갓진 환경이 필요하다고 생각했고, 베퇴유는 그런 조건을 두루 갖추고 있었지만 너무 평

범한 곳이어서 그에게 강한 시각적 자극을 주지는 못했다. '외광파' 회화의 상징적 인물이 된 지 거의 15년이 지난 1880년에 모네는 이곳 베퇴유에서 자신의 방법을 이론이나 이념으로 공식화하려고 의식적으로 노력하기 시작했다. 1880년대에 일어난 개인적·예술적 사건들도 좀처럼 만족할 줄 모르는 그의 자의식적인 태도를 조장했다. 1879년에 카미유가 병고에 시달리다가 32세의 나이로 세상을 떠났다. 그녀의 병은 자궁암이었던 것으로 보인다. 임종을 맞은 아내의 초상(그림73)에 대한 모네의 설명은 그 자신의 방법론을 표명한 것으로 유명하다.

나는 아내의 비참한 이마를 지켜보면서, 죽음이 아내의 굳은 얼굴에 부과하고 있는 색깔의 변화를 내가 거의 기계적으로 관찰하고 있음을 깨달았다. 푸른색, 노란색, 회색 등등. 이것이 내가 도달한 요점이다. 물론 영원히 떠나가는 아내의 마지막 모습을 기록하고 싶은 것은 자연스러운 욕망이었다. 하지만 내가 그토록 사랑한 사람의 모습을 기록하자는 생각이 떠오르기 전부터 내 감각기관은 이미 색채감각에 반응하고 있었고, 내 반사능력은 나도 모르는 사이에 무의식적인 작용을 나에게 강요했다. 그것은 내 일상생활의 일부였다.

이것은 모네가 약 40년 뒤에 친구인 정치가 조르주 클레망소에게 털어놓은 말이다. 그런데 이 내용을 제대로 이해하려면 그 상황을 알아야 한다. 모네는 카미유가 첫 아이를 임신하자 의무감으로 결혼했고, 그런 아내에게 사랑과 미움을 동시에 느꼈다. 클레망소에게 털어놓은 고백은 아마도 그 이중적인 감정을 예술적인 문제로 변형시켰을 것이다.

모네는 1870년대 말에 이미 알리스 오슈데와 관계를 갖기 시작하지 않았을까? 1877년에 에르네스트 오슈데가 파산한 뒤, 모네는 여섯 자녀와 세 하인을 포함한 오슈데 일가를 베퇴유로 초대하여 함께 살자고 권했다. 카미유가 죽은 뒤 에르네스트 오슈데는 베퇴유를 떠났지만, 알리스는 아이들과 함께 베퇴유에 남아서 모네와 함께 살았다. (1891년에 에르네스트가 죽은 뒤, 모네와 알리스는 정식으로 결혼했다.) 제작 과정에 대한 모네의 설명에는 다른 동기가 감추어져 있을지 모르지만, 그래도 그의 그림과 완벽하게 일치하는 것 같다.

그의 예술적 자의식이 이 무렵에 생겨났다고 보는 것은 다른 사실들과도 부합된다. 예를 들면 모네는 10년 동안 살롱전에 출품하지 않다가, 1880년에 한겨울의 센 강에 떠 있는 얼음 덩어리를 묘사한 대형 풍경화 두 점을 출품하기로 결심했다. 입선한 것은 한 점뿐이지만, 모네는 그해의 인상파전에 출품할 자격을 잃고 말았다. 그를 배신자라고 비난한 사람도 있었다. 그는 뒤랑 뤼엘의 화랑에서 열릴 첫번째 개인전을 위해 작품을 정리하고 있었을 것이다.

『라 비 모데른』(현대 생활) 6월호에 실린 인터뷰에서 모네는 자신의 속내를 드러냈다. "나는 지금도 그렇고 앞으로도 영원히 인상주의자"라고 선언한 뒤, "그 용어는 내가 전시한 그림을 통해서 생겨났기" 때문에, 인상주의자라는 호칭에 대한 소유권은 자기에게 있다고 주장했다. 하지만 그는 이렇게 말을 이었다. "내 전우는 남자든 여자든 극히 드물다. 오늘날 소규모 그룹은 진부한 학교가 되어, 아무리 서투른 그림쟁이라도 찾아오면 문을 열어준다."

1880년 인상파전은 공교롭게도 카유보트와 드가, 피사로, 그리고 드가의 친구들이 지배했는데, 이들의 작품은 대부분 모네와 르누아르(르누아르는 시슬레와 함께 2년 전부터 인상파전에 참여하지 않았다)가 실천해온 '외광파' 회화와는 거의 관계가 없었다. 모네는 "나는 화실을 가져본 적이 없으며, 실내에 틀어박혀 그리는 것을 이해하지 못한다"고 선언했다. 그의 주장이 아무리 과장되어 있다 하더라도—우리는 그가 종종 실내에서 작품을 마무리한 것을 알고 있다—이것은 '외광파'의 원칙을 적극적으로 재확인한 선언이다.

이 무렵부터 모네는 여행을 자주 다니기 시작했다. 주로 노르망디 해안을 찾았지만, 남프랑스도 여행했다. 이런 여행지의 다양한 풍경화를 통해서 모네는 자신의 등록상표인 '외광파' 화가의 역할을 점점 더 보란 듯이 과시했다. 센 강에 이례적으로 얼음이 언 것에 마음이 끌렸듯이, 그는 여행을 다니면서 이례적인 풍경을 찾았다. 그런 풍경에 비하면 평범해 보일 게 뻔한 교외 풍경에는 더 이상 만족하지 못하고, 친구의 초대를 받아 찾아간 외딴 지방에서 아름다움을 발견하거나, 해안의 극적인 풍경을 찾아서 사람들의 발길에 다져진 길을 따라갔다.

19세기 프랑스의 관광문학은 엄청난 양에 이른다. 쥘 클라르티의 『파리

인의 여행』(1865)이나 아돌프 조안의 『파리 주변 도해』(1878) 같은 책들은 철도가 새로 깔린 시골로 중산층을 안내했다. 여름 몇 달 동안 도시에서 시골로의 대규모 탈출이 시작된 것도 이 무렵이다. 실제로 일반 여행자에게 관광은 과학기술의 진보가 가져다준 새로운 자유를 완벽하게 구현하는 것이었다. 1860년에 어느 작가는 신문에 기고한 글에서 이렇게 외쳤다. "여행은 곧 삶이다. 여행은 모든 사회적 제약과 편견으로부터 해방된 기분을 느끼는 것이다." 무엇이 이보다 더 계몽적일 수 있을까?

특히 노르망디는 모네의 관심을 끌었다. 그 지역은 그에게 친숙했고, 파리 사람들에게 인기가 대단했기 때문이다. 영국해협 연안은 베퇴유에서 그리 멀지 않았고, 그가 1883년에 이사하여 그후 줄곧 살게 되는 지베르니에서도 멀지 않았다. 그가 화폭에 담은 장소들—그는 에트르타를 가장 많이 그렸지만, 디에프 근처의 푸르빌과 바랑주빌, 지중해 연안의 보르디게라와 앙티브도 그렸다—은 대부분 당시의 관광지로 유명했지만, 지금은 아마 그의 그림 때문에도 유명할 것이다.

로버트 허버트는 모네가 선택한 소재와 시점이 관광안내서에 따라 오솔길이나 암벽 계단을 이용하여 가장 전망좋은 곳을 찾아가는 당시의 관광객들과 얼마나 똑같았는가를 입증했다. 따라서 1880년 이후의 작품에서는 대부분 인물이 사라지거나 인물의 크기가 줄어들었지만, 풍경에 대한 모네의 시각은 여전히 순박하다기보다는 사회적이었다. 모네는 야외에서 그림을 그렸고, 거기에 수반되는 진실과 자유에 몰두했지만, 이전부터 존재하던 인식의 테두리 안에서 행동했다. 그의 이례적인 그림들은 그 기존의 인식을 재확인하고 합법화한다.

예컨대 에트르타의 웅장한 암벽 앞에 홀로 선 고독의 효과조차도 순수하고 직접적인 자연 체험을 추구하는 도시 부르주아 계급의 낭만적 태도와 일치한다. 「에트르타」(그림74)에는 아치 바위 밑에 작은 인물들이 서서, 침식된 석회암을 비추는 눈부신 햇살과 부서지는 파도—육중한 암벽에 커다란 구멍을 낸 자연력—를 바라보고 있다. 그러나 그들의 경험은 대리 경험이다. 그들은 '픽처레스크'(picturesque)하기 때문에 유별난 형성물에는 언제나 관심을 기울이는 일시적인 방문객일 뿐이다. '그림으로 그려둘 만한'을 의미하는 이 낱말은 원래 18세기 낭만주의에서 유래했고, 자연이 배경에서 분리되어 장엄한 볼거리로서 얼마나 가치가 있느냐에 따

인상주의

74
클로드 모네,
「에트르타」,
1883,
캔버스에 유채,
65.4×81.3cm,
뉴욕,
메트로폴리탄
미술관

75
디외도네
오귀스트 랑슬로,
「아발의 관문과
에트르타의
뾰족 바위」,
오귀스트 트리숑이
판각한 삽화,
외젠 샤포의
『파리에서
르아브르까지』
(파리, 1855)에
수록

라 평가되는 단편으로 묘사될 수 있다는 것을 나타낸다.

　이제 모네의 그림들은 특이한 지형을 가진 장소나 가까운 마을을 제외하고는 대부분 소재에 초점을 맞춘다. 이런 변화와 더불어 야외에서 그리는 그의 방식은 더욱 두드러지게 되었다. 그는 극적인 위치에서 때로는 위험을 무릅쓰고 자연력과 싸우면서 자연과 직접 맞붙었다. (그는 에트르타 암벽을 그리다가 하마터면 파도에 휩쓸릴 뻔하기도 했다.) 모네는 어떤 소재가 의미있는 그림이 되고 잘 팔릴 것인지(이 문제에 대해서는 인상주의의 마케팅을 다룬 제9장에서 논할 예정이다)를 생각한 끝에, 일상적인 환경이니 개인적인 발견보다는 이미 관광지로 명성을 얻고 있고 예술과도 확고한 관계를 맺고 있는 곳에 더 의존하게 되었다. 유명한 에트르타 암벽이 바로 그런 곳이었다. 이 암벽은 들라크루아와 쿠르베 같은 화가들도 유혹했고, 모네가 찾아가기 반세기 전에 나온 여행안내서에도 삽화(그림75)가 실려 있었다.

　그러나 모네는 자신이 일반 관광객들보다 더 믿을 만한 관찰자라고 자부했다. 그는 관광객들과 어울리지 않으려고 일부러 작은 여관에 투숙하거나, 가족끼리 오붓하게 지낼 수 있는 별장을 임대했다. 1882년 여름에는 푸르빌 근처에 별장을 빌렸는데, 이곳에서 그는 자연의 인상이 얼마나 강렬하고 자신의 반응이 얼마나 즉각적인지를 전달하기 위해 더욱 대담한 기법을 개발하기 시작했다.

　1882년 작품인 「푸르빌의 벼랑 산책」(그림76)은 모네가 어떻게 극적인 광경의 고독한 목격자로 자처할 수 있었는지를 보여주는 좋은 예지만, 멀리 떠 있는 요트들과 두 여인—아마 알리스 오슈데와 그녀의 딸일 것이다—처럼 여가를 암시해주는 요소도 포함되어 있다. 작품의 구도는 근경과 원경, 매스(mass : 색채·형태 등의 대체적인 넓이)와 공간이 균형을 이루고 있다. 비대칭성은 작품에 생기를 주고, 인물들은 작품에 힘을 준다. 이 대위법적 전략은 우리가 그의 많은 작품에서 느끼는 안정성과 자연스러운 조화의 비결이다.

　하지만 모네의 기법을 가장 신랄하게 논평한 로버트 허버트가 입증했듯이, 빛과 영상의 상호작용은 모네의 내적 경험과 일치하겠지만, 그것을 묘사하는 기법조차도 일정한 공식을 드러낸다. 모네는 우선 비교적 마른 붓으로 캔버스를 가볍게 문질러 씨줄보다 튀어나온 날줄에 물감을 먹인다.

그런 다음 그 밑칠 위에 대조적인 계열(빨강 등)이나 비슷한 계열(초록 등)의 물감을 마치 초승달이나 쉼표를 그리는 듯한 붓놀림으로 덧칠했다. 에트르타 그림에서는 수평칠 기법을 사용했는데, 이것은 개념적으로 지층의 가로줄을 나타내지만, 바위 표면의 껄끄러운 질감보다는 그 위에 드리워진 그림자의 형언할 수 없는 작용에 더 부합된다. 작품 하나를 완성하려면 평균 열 번 내지 열두 번 현장에 가야 했고, 그는 하루에 한 작품만 그리는 것이 아니라 여러 작품에 조금씩 손을 델 때도 있었다. 특별하고 이례적인 대

상과는 관계없이, 그의 정력적이고 자유로운 기법은 직접 경험의 징표인 시각적 흥분을 암시한다. 그는 소재와 관점을 선택할 때 전통적인 명승지에 의존했기 때문에, 그 약점을 보완하는 평형추로서 그곳을 직접 보았다는 증거가 필요했다.

모네가 좀더 먼 곳으로 여행을 다닌 것은 그가 독창성을 추구했다는 증거다. 그런 탐색의 기본 신조는 군중한테서 멀리 떨어진 곳을 찾아다니는

모험적인 여행자들과 다를 게 없지만, 어쨌든 브르타뉴의 벨 섬이나 이탈리아 리비에라의 보르디게라 같은 곳은 상대적으로 외떨어져 있어서 그의 그림에 참신함을 더해주었다. 미국과 영국의 여행자들은 따뜻한 남쪽 지방에서 휴가를 보내기 시작했고, 그곳에 멋진 집들이 지어지고 있었다. 모네가 「보르디게라의 별장들」(그림77)에서 묘사한 별장은 오페라 극장을 설계한 샤를 가르니에가 파리의 어느 부자를 위해 설계한 집이었다.

모네가 낯선 식물과 지중해의 눈부신 하늘과의 만남을 언급한 것은 그 지역이 그에게는 중요한 도전이었음을 보여준다. 그가 빽빽하게 뒤엉킨 나

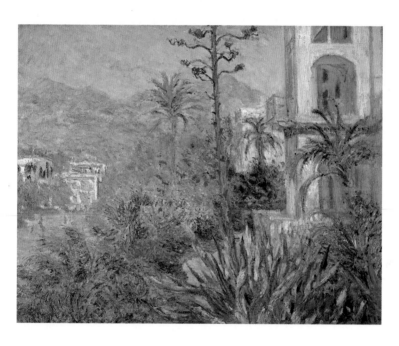

76
클로드 모네,
「푸르빌의
벼랑 산책」,
1882,
캔버스에 유채,
65×81cm,
시카고 미술관

77
클로드 모네,
「보르디게라의
별장들」,
1884,
캔버스에 유채,
73×92cm,
샌타바버라
미술관

뭇잎을 불평한 것은 그의 말마따나 그가 "외떨어진 나무와 넓은 공간에 적합한 사람"이었기 때문이다. 다시 말하면 모네는 처음에는 자기가 본 것을 익숙한 패턴에 끼워넣을 방법을 찾았지만, 자연을 존중하고 관찰한 것을 충실히 묘사하는 데 전념한 그로서는 그 충동을 만족시킬 만한 구도를 꾸며낼 수가 없었다. "구별할 수 없이 어지럽게 뒤섞인 나뭇잎 덩어리"는 "묘사하기가 지극히 어려웠다." 그래서 그는 자신의 새로운 경험에 적합한 공식을 개발하려고 애썼다. 따라서 그의 예술은 자기가 본 것에 직접 반응한다는 신조와 그 효과를 일관성있게 묘사하고 싶은 욕구로 이루어져 있다.

그는 일부 작품에서 거의 파스텔 색조에 가까운 르누아르의 밝은 색조를 채택했다. 그러나 「보르디게라의 별장들」의 왼쪽 아래에서는 그의 감각기관이 과부하를 일으킨 것을 느낄 수 있다.

「폭풍우, 벨 섬 해안」(그림78)을 그릴 때에도 모네는 집에서 멀리 떨어진 곳에 있었다. 이곳에서 새로운 것을 추구한 모네는 폭풍우에 밀려온 파도가 기괴한 형상의 바위를 세차게 때리는 광경에 자극을 받아 더욱 자유로운 필법을 실험하게 되었다. 미술사가인 스티븐 레빈이 주장했듯이, 이런 효과는 모네가 내면의 시적 자아를 점점 더 '자기도취'으로 반영하기 시작한 것과 일치한다. 막 싹트기 시작한 상징주의 문학운동에 참여하여, 졸라가 천명한 자연주의보다 주관적 표현을 편애한 동시대 시인과 비평가들도 그것을 장려했다(제8장 참조). 또다시 모네는 모방자가 되었다. 벨 섬의 벼랑길을 산책한 이야기가 포함된 플로베르의 여행기는 모네가 그곳에 간 해에 출판되었고, 모네도 그 책을 한 권 갖고 있었기 때문이다. 게다가 벨 섬 근처에는 평론가 귀스타브 제프루아(나중에 모네 전기를 썼다)와 옥타브 미르보(모네의 친구로서, 그에 대한 글을 썼다)가 살고 있었다. 모네는 노르망디에서 화가 생활을 시작했을 때부터 온갖 날씨 속에서 그림을 그렸지만, 벨 섬에서는 특히 자연의 분노 앞에서 끈질기게 버티는 것을 더욱 의식하게 되었다. 제프루아는 모네가 "장화를 신고, 털옷으로 몸을 감싸고, 후드 달린 방수복을 뒤집어쓴" 낚시꾼 차림으로 '전투'를 하러 나갔다고 묘사했다.

이제는 자연을 야외에서 직접 묘사한다는 신조를 실행하는 것이 그 결과물인 묘사 자체보다 더 중요해졌다고 말할 수 있을 정도였다. 남편이 지베르니로 돌아오기를 애타게 기다리고 있는 알리스 오슈데에게 모네가 보낸 편지는 갑작스러운 돌풍, 예기치 못한 광경, 특히 바다의 끊임없는 변신에서 그가 느낀 열정과 좌절을 털어놓고 있다. 그는 그것을 "야만적이고, 악마적이고, 무시무시하고, 믿을 수 없고, 환상적"이라고 묘사하지만, 자기가 터너를 비롯한 바다 풍경화가들의 영웅적 전통을 계승했다는 자부심을 뚜렷이 드러내고 있다.

이런 태도는 모네가 마무리 작업과 특이성을 희생하면서까지 자기 감정을 표현하기 위해 열정적으로 그림을 그린 이유를 해명해준다. 실제로 그는 많은 캔버스를 망쳤다고 개탄하면서, 지베르니로 돌아가면 조용한 화실

78
클로드 모네,
「폭풍우,
벨 섬 해안」,
1886,
캔버스에 유채,
65×81cm,
파리,
오르세 미술관

에서 망친 그림들을 복원해봐야겠다고 말했다. 이것도 야외에서 받은 원래의 자극에 대한 직접적인 반응이 그의 예술의 종착점이 아니었다는 또 다른 증거다.

게다가 이 여행에서 그린 40여 점의 작품 가운데 여섯 점은 마치 대량생산되는 미술품처럼 똑같은 소재를 다루었다. 그의 연작은 바로 이런 제작방법에서 연유한다(제9장 참조). 모네는 1887년에 조르주 프티 화랑에서 여덟 점의 벨 섬 연작을 전시했는데, 구도는 같지만 묘사에 미묘한 차이가 있는 연작이 이 전시회의 주제가 되었다. 자연이 개인의 감수성을 표현하는 수단으로 등장하면서──개인적인 것이 산문적인 정확성과 거짓된 객관성을 능가하게 되면서──모네의 미술은 신인상주의(제8장 참조)와 세잔(제10장 참조)의 작품에 가까워지고 있었다.

이제 그는 더 이상 강박증에 사로잡힌 것처럼 유별난 풍경을 찾아다니지 않았다. 지베르니의 집 근처에서도 소재로 이용할 수 있는 것을 쉽게 찾을 수 있었기 때문이다. 가까운 엡트 강변에 늘어서 있는 포플러나무들, 농부들이 쌓아놓은 노적가리, 그리고 그가 1926년에 타계할 때까지 정성껏 가꾼 정원과 연못이 그의 소재가 되었다(제7, 9, 11장 참조).

장소 · 인물 · 전통 바지유, 피사로, 르누아르

인상주의가 낳은 장소와 인물들의 이미지는 화가와 그들의 세계에 대해 많은 것을 시사해준다. 하지만 가장 사실주의적인 화가들도 다양한 전제와 욕구에 따라 장면을 선택하고 자신의 이미지를 구체화하는 법이다. 이 장에서는 세 명의 인상파 화가──바지유, 피사로, 르누아르──를 한데 묶어 다루고자 한다. 이들은 저마다 다른 특징을 갖고 있지만, 그 다양성 뒤에는 중요한 연결고리가 숨어 있다. 그들은 모두 마네와 모네의 현대적 화풍과 전통적인 요소를 통합했다. 물론 어떤 화가도 과거를 완전히 버릴 수는 없으며, 마네는 의식적으로 과거를 끌어들였다. 그들의 작품에서 이런 전통적인 요소들은, 선도자들만큼 재능이 없다고 느끼는 화가들이 그 미흡한 부분을 보완해서 자신을 좀더 완전하게 만들기 위한 수단이었다.

그들은 저마다 독특한 한계를 지닌 아웃사이더였다. 파리 출신은 아무도 없다. 바지유는 남프랑스의 명문가 출신이었고, 동료들과의 친교는 그가 동성애자라는 주장을 부추겼다. (19세기만 해도 동성애는 성도착으로 간주되어 비난과 핍박을 받았다.) 이와는 정반대로 르누아르는 노동계층 출신이었고, 수입을 추구하는 것 못지않게 이성교제에 탐닉했다. 하지만 르누아르는 자주 바지유의 화실을 이용했고, 잠시 오리엔트적 주제를 탐구했을 때처럼 바지유와 같은 목표를 지향한 경우도 있었다. 유대인인 피사로는 카리브 해에서 성장했으며, 공동체에서 따돌림당하는 상인의 아들이었다. 아웃사이더라는 것말고는 어떤 범주에도 들어맞지 않았지만, 동료들보다 나이가 많고 가정적인 남자였기 때문에 다른 인상파 화가들에게 모범이 되었으며, 그들의 가장 충실한 협력자이기도 했다. 그는 전통적인 농촌에 매력을 느끼면서도 현대적 변화를 받아들인 것이 특징이었다.

프레데리크 바지유는 1870년에 프랑스─프로이센 전쟁이 일어나자 애국심으로 자원 입대했다가 전사했지만, 인상주의 형성기의 중심 인물로 꼽힐 자격이 있다. 이 시기에 그는 마네 · 모네 · 모리조 · 르누아르 · 시슬레 등과 우정을 맺었고, 그의 화실은 인상파 화가들의 집합소였다. 에밀 졸라

79
카미유 피사로,
「나뭇가지를
들고 있는
시골 소녀」
(그림97의 세부)

는 1868년에 쓴 평론에서 모네의 「정원의 여인들」(그림56 참조)을 새로운 형식의 야외 인물화라고 부른 한편, 바지유의 「가족의 재회」(그림80)에도 관심을 기울였다. 베르트 모리조는 1869년 살롱전에서 바지유의 「마을 풍경」을 보고, "우리가 그토록 자주 시도한 일, 즉 야외에 인물을 배치하는 일에" 바지유가 성공했다고 평했다. 이것은 인상파를 하나로 통합하는 공동 목표처럼 보였다.

「가족의 재회」는 바지유의 시골 영지인 메리크를 배경으로 그의 대가족을 묘사하고 있다. 그는 남프랑스의 지중해 연안에 있는 몽펠리에의 프로테스탄트 부르주아 집안에서 태어났지만, 그 보수적인 환경에서는 이례적으로 진보적인 분위기에서 성장했다. 그는 의학을 공부하러 파리로 상경했지만, 사촌인 르조슨 부부의 부추김을 받아 그림에 관심을 갖게 되었다. 이들 부부는 마네와 보들레르의 친구였고, 바지유에게 진보적인 예술을 소개해주었다. 그러나 모네와 마찬가지로 바지유의 화가 생활도 부모의 전폭적인 동의를 얻지는 못했다. 집단 초상화와 '외광파' 회화를 결합시킨 것은 가족과 친구라는 양극을 절충하여 전통적인 세계를 현대적인 형태로 변형시키려는 노력으로 볼 수 있다.

바지유는 왼쪽 끝(아버지 뒤쪽)에 자화상을 배치했는데, 이는 마네가 「튈르리 정원의 음악회」(그림27 참조)에서 관찰자인 동시에 참여자로 등장한 위치를 그대로 흉내낸 것이다. 바지유가 마네를 그런 식으로 참고한 것은, 부모에게는 제 작품의 정통성을 확인시키고, 친구들에게는 자신의 현대적 태도를 확인시키는 행위였다. 모네의 「정원의 여인들」(그림56 참조)만큼 크고, 모네의 「생타드레스의 테라스」(그림57 참조)가 발표된 직후에 제작된 이 작품은 그와 비슷한 목적──살롱전 출품작 규모의 작품을 그리겠다는 야심을 표현하는 동시에, 파리의 감상자들에게 명문가 출신이라는 자신의 신분을 과시하려는 목적──을 지니고 있었을지도 모른다.

하지만 작품의 밝은 색채는 당시의 모네를 능가할 만큼 선명하고 강렬하다. 색채 면에 보자면 그것은 쿠르베의 「만남」(일명 「안녕하세요, 쿠르베 씨」, 그림81)──바지유 일가의 이웃이고 쿠르베의 후원자인 은행가 알프레드 브뤼야의 소장품이었다──에 가깝다. 바지유와 쿠르베는 1860년대에 모네의 친구였고, 둘 다 모네의 「풀밭에서의 점심」(그림52, 53)에 모델이 되었으니까, 전부터 아는 사이였을 것이다. 모네에 비해 바지유의 데생

80
프레데리크
바지유,
「가족의 재회」,
1867,
캔버스에 유채,
152×230cm,
파리,
오르세 미술관

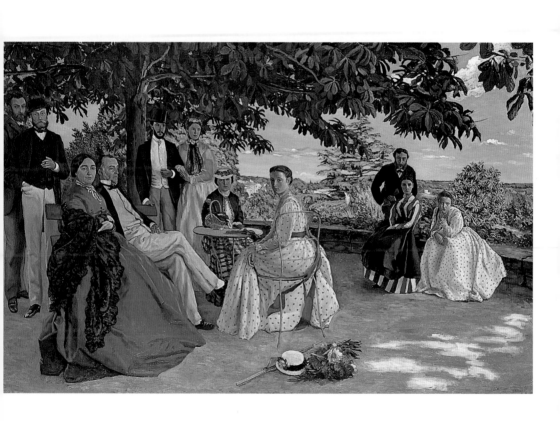

이 치밀하고 마무리가 확실한 것은 보수적인 가족들의 기대에, 또한 초상화는 묘사적이어야 한다는 대중적 요구에 부합한다. 하지만 형상들의 물리적 부피감은 마네와 모네한테서 찾아볼 수 있는 평면적 효과보다 쿠르베쪽에 더 가깝다. 여기에는 남부지방 특유의 밝고 힘찬 인상주의적 리얼리즘이 있었다.

그러나 1860년대 말에 제작된 바지유의 대작들은 '외광파' 화법과 인물화를 조화시키는 데 따른 어려움을 나타내고 있다. 이 두 가지 방식의 바탕을 이루는 전통은 많은 점에서 상충되기 때문이다. 나중에 인상파 화가들 사이에서 드러나는 갈등은 1870년 살롱전에 입선한 바지유의 「여름 풍경」(그림82)에 이미 예시되어 있다. 최신 수영복 차림의 젊은 남자들을 묘사하여 나체를 그리지 않고도 나체를 암시하는 이 작품은 분명 개인의 환상

81
귀스타브 쿠르베,
「만남」 또는
「안녕하세요,
쿠르베 씨」,
1854,
캔버스에 유채,
129×149cm,
몽펠리에,
파브르 미술관

82
프레데리크
바지유,
「여름 풍경」,
1869,
캔버스에 유채,
160×160,6cm,
매사추세츠,
케임브리지,
하버드 대학
포그 미술관

이다. 그들 중에서 바지유 자신을 닮은 한 남자는 물에서 나오려는 친구를 도와주고 있다. 바지유의 동성애 성향은 모네와 주고받은 편지를 보아도 분명하다. 그는 처음 마련한 화실을 종종 모네와 함께 썼고, 경제적으로 모네를 도와주기도 했다.

「여름 풍경」은 유토피아 같은 장소를 배경으로 남자들의 우정을 묘사하고 있다. 바지유는 모리조가 집단적 관심사라고 부른 문제와 씨름하는 수단으로 이 작품을 그렸다. 이 그림은 진정한 '외광파' 회화의 참신함과 명쾌함을 갖추고 있지만, 모델들에게 역사화적인 포즈를 취하게 함으로써, 인상파 그룹의 보수적 스승인 글레르나 고전주의적인 코로의 작품을 연상시킨다. 바지유는 파리의 화실(그림9 참조)에서 모델들을 데생한 뒤, 여름

에 남프랑스에 갔을 때 그것을 화폭에 옮겼다. 야외 배경은 메리크 부근의
레 강변이다. 비스듬히 누워 있는 인물은 몽펠리에 박물관에 걸려 있는 17
세기 화가 로랑 드 라 이르(1605~56)의 작품과 비슷하고, 화면 왼쪽의 나
무에 기대 선 인물은 세바스티아누스 성인을 닮았다. 하지만 이들은 둘 다

모네의 「풀밭에서의 점심」(그림52, 53 참조)을 좌우로 뒤집어 흉내낸 것이
다. 바지유의 작품을 자세히 들여다보면, 매끄러운 인물 처리와 좀더 자유
로운 풍경 사이에 모순이 드러난다. 게다가 바지유의 그림은 공간적 명쾌
함이 부족한데, 이는 모네의 「생타드레스의 테라스」(그림57 참조)처럼 일
본 판화의 기하학적 구도를 의도적으로 모방한 것이 아니라, 서로 상반되

는 신조와 수법이 낳은 단절이다. 그래도 바지유를 후기 인상주의에서 끌어낸 기준으로 평가하는 것은 공정하지 못하다. 또한 바지유의「여름 풍경」은 햇빛과 밝은 색채라는 이점이 있고, 이성애를 암시하는 마네의 그림처럼 기묘하지는 않지만, 전통과 대화를 나누는 마네를 그대로 흉내냈다. 스타일과 장소의 상호작용을 통해 가족과 우애를 함께 짜넣은 바지유의 작품들은 개인의 안전과 예술적 정체성이 보장되는 공간을 찾으려는 노력을 나타낸다. 결단력은 부족하지만 강인하고 지적인 노력을 보여준 바지유가 요절한 것은 미술사의 불행이다.

인상파의 대다수 화가들보다 열 살쯤 나이가 많은 자코브 카미유 피사로는 팡탱 라투르가 그린 집단 초상화에 포함되어 있지 않다(그림7 참조). 피사로는 예술적인 문제에서 동료들만큼 선도적인 역할을 하지는 못했지만, 그래도 믿음직하고 견실한 인물로 여겨졌다. 1870년대에는 후배들, 특히 세잔과 고갱에게 믿음직한 의논 상대가 되어주었다. 그는 논쟁을 좋아하지는 않았지만 확고한 진보주의자였고, 그룹전은 상호 협력이라는 그의 정치적 이상을 실현하면서 세상에 드러낼 수 있는 길을 열어주었다.

피사로는 버진 제도(당시에는 덴마크 영토, 지금은 미국 영토)의 세인트 토머스 섬에서 태어난 포르투갈계 유대인이었다. 그의 가족은 그 섬에서 사업을 하고 있었다. 그는 덴마크의 풍속·풍경화가 프리츠 멜비에(1826~96)에게 그림을 배웠고, 그와 함께 베네수엘라로 여행을 갔다가 1855년에 그림을 공부하러 파리로 왔다. 이곳에서 그는 쿠르베의 작품을 보고, 저명 화가인 코로를 찾아갔다. 나중에 살롱전에 입선했을 때, 피사로는 코로를 자신의 스승으로 꼽았다. 따라서 피사로의 풍경화는 모네와는 다른 전통—모네보다 조금 이르고 더 보수적인 전통—에서 발달했다. 모네는 휴일을 즐기는 도시인의 눈으로 자연을 바라보았지만, 피사로에게 시골은 이상향인 동시에 가정이었다. 아웃사이더로서의 피사로는 농촌의 생산성이 지니고 있는 오랜 전통에 마음이 끌렸고, 진보주의자로서의 피사로는 그것이 초래하는 불가피한 변형을 받아들였다.

인상주의 역사에서 코로의 역할은 널리 인정받고 있지만, 항상 완전히 이해되고 있다고는 말할 수 없다. 그는 후배들에게 너그러웠지만, 그렇다고 해서 살롱전에 출품된 그들의 작품을 항상 지지한 것은 아니었다. 자연

에 대해서는 보수적인 견해를 갖고 있었지만, 명백히 진보적인 태도로 '외광파' 스케치를 옹호했고 스스로도 '팽튀르 클레르'(담채) 기법을 채택했기 때문에, 그의 보수적인 자연관은 그늘에 가려졌다. 코로의 야외 스케치들은 말년까지도 대형 완성작들——신화나 문학작품에 등장하는 인물들이 풍경 속에 배치되고, 자연은 시간을 초월한 유토피아로 묘사되었다——보다 못한 것으로 평가받았다. 「모르트퐁텐의 추억」(그림83)에 묘사된 풍경은 중산층의 일상을 규정하는 번잡하고 부조화로운 도시 공간에 대해 평화롭고 조용한 공간을 대안으로 제시하고 있다. 스위스 철학자 장 자크 루소의 전통을 이이받은 코로의 세계는 간접적으로나마 자유를 맛볼 수 있는

83
장 밥티스트
카미유 코로,
「모르트몽텐의
추억」,
1864,
캔버스에 유채,
66×90.4cm,
파리,
루브르 미술관

순수하고 고결한 영역이다. 따라서 낭만주의적 풍경화가 제창하는 '자연으로 돌아가라'는 현재를 부정하고 잃어버린 순결을 찾아다니는 것이다. 화법이 코로의 '자연'에 설득력있는 현장감을 부여할 때에도, 그 기법의 기능은 자연의 이상적인 피난처가 세상에 실제로 존재하는 것처럼 보이게 만드는 것이다. 물감을 두껍게 칠하여 섬세하게 묘사한 꽃봉오리, 흐릿한 가장자리, 낭창낭창한 나뭇가지는 특이한 느낌을 완화하고, 미술품 전문가들의 마음을 끌 수 있도록 자연의 재질감을 물감의 감각으로 대체한다. 은빛 대기는 일반화된 계절 감각을 제공하여, 시간과 계절을 한눈에 알아맞힐 수 있는 모네의 「생타드레스의 테라스」(그림57 참조)와 비교된다. 코로가

당대 최고의 풍경화가라는 평판을 얻은 배경에는 세련된 기법만이 아니라 감상자를 안심시키는 시각도 크게 작용했다.

피사로는 아카데미 쉬스에서 배울 때 미래의 인상파 동료들을 만났다. 그는 시골에 대해 코로와 바르비종파에 따른 시각을 가지고 파리 교외에서 멀리 떨어진 곳에 거처를 정했다. 1860년대 말부터 1880년대 초까지 그는 주로 퐁투아즈에서 살았고, 도비니를 비롯한 화가들도 그 주변에 정착했다. 퐁투아즈(우아즈 강에 걸려 있는 다리라는 뜻)는 센 강 지류에 면해

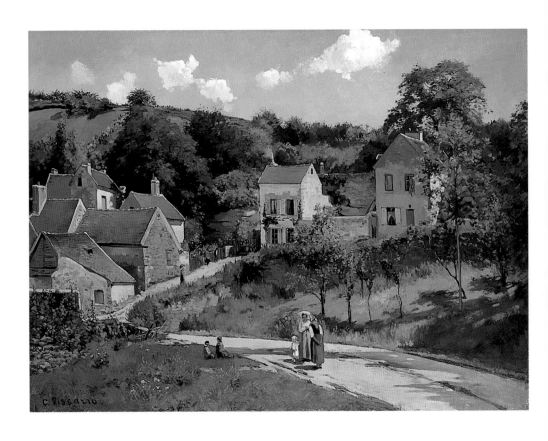

있는 평범하고 오래된 고을이었다. 파리에서 퐁투아즈까지는 기차로 한 시간 반이 걸렸는데, 아르장퇴유보다 세 배 이상 먼 거리였다.

아르장퇴유라면 모네가 생각나듯, 퐁투아즈는 피사로 및 그와 함께 작업한 친구들(이들을 '퐁투아즈파'라고 부르기도 한다)과 관련되어 있다. 그들 가운데는 세잔과 기요맹도 포함되어 있었고, 몇 년 뒤에는 고갱도 합류했다. 하지만 퐁투아즈는 가장 중요한 점에서 아르장퇴유와 달랐다. 아르

장퇴유가 급속히 산업화하고 있었던 데 비해, 퐁투아즈는 여전히 몇 개의 공장밖에 없는 농업 공동체로 남아 있었고, 가장 중요한 공장은 피사로가 살고 있을 때 지어졌다.

피사로는 시골의 노동계층에 대해 강한 동정심을 느끼고, 정치적으로 무정부주의와 결부된 좌파적 태도를 취하게 되었다(제7장 참조). 일찍이 노예무역의 중심지였던 그의 고향 세인트토머스 섬은 인종차별과 노예해방 문제에 대해 과격한 태도를 취하는 급진주의의 온상이었다. 게다가 피사로의 부모는 율법을 어긴 결혼(그들은 이모와 조카 사이였다)으로 세인트 토머스 섬의 유대 교회와 갈등을 빚고 있어서, 어린 카미유를 보라비아 교회 학교(이곳에는 백인 학생이 몇 명밖에 없었다)에 보냈다.

그의 초기 작품에는 주로 흑인과 노동자들이 등장한다. 그는 자신을 냉소적으로 '빈털터리 부르주아' 라고 불렀지만, 평생 동안 부르주아지와 불편한 관계를 유지했다. 풍경화가라는 어중간한 존재──그가 묘사하는 농촌 사회와 그림을 파는 도시 사회 양쪽에서 소외받은 아웃사이더──는 통상적인 사회 계층에 쉽게 적응하지 못하는 화가에게는 이상적인 선택이었다. 도시에서 멀리 떨어져 있는 퐁투아즈에서는 그런 계급의식이 별로 중요하지 않았고, 오히려 사회적으로 조화를 이룬 소박한 생활을 유지할 수 있었다. (피사로에게 남다른 특이점이 있다면, 그것은 집안의 가정부인 줄리 벨리라는 가톨릭 신자가 그의 아이를 둘이나 낳고 세번째 아이를 임신했을 때 뒤늦게 결혼한 점이었다.) 피사로의 작품에는 인습에 도전하려는 의지와 어딘가에 소속되어 안전을 보호받고 싶다는 욕망이 미묘한 긴장관계를 이루고 있는데, 이는 그의 개인적 이력과 사회적 환경을 반영하고 있다.

퐁투아즈에서는 주로 구릉지의 작은 마을인 에르미타주에서 살았다. 이곳은 읍내보다 시골이고, 아마 집세도 쌌을 것이다. 이 마을은 살롱전 출품작을 포함한 여러 점의 대작에서 소재가 되었다. 「퐁투아즈의 에르미타주」(그림84)에는 순박한 마을 사람들과 그보다 부유한 주민들이 함께 등장한다. 잘 차려입은 어머니가 양산을 쓰고 딸과 함께 산책을 나왔다. 둘 다 여름옷을 입고 있다. 이들 모녀와 대화를 나누고 있는 여자는 길가에 앉아 있는 아이들의 어머니일 것이다. 그들 너머에는 일터로 가는(또는 일터에서 돌아오는) 인물들이 보인다. 불화나 사회적 차별은 전혀 느낄 수 없다. 도

84
카미유 피사로,
「퐁투아즈의
에르미타주」,
1868년경,
캔버스에 유채,
151.4×200,6cm,
뉴욕,
구겐하임 미술관

시의 '플라뇌르'에게는 사회적 신분의 차이가 중요했겠지만, 이곳에서는 그런 차이가 별로 대수롭지 않다. 길바닥에 나타난 빛과 그림자의 뚜렷한 대비는 지난해에 발표된 모네의「정원의 여인들」(그림56 참조)을 연상시킨다. 졸라는 이 그림을 '현대의 시골'이라고 부르고, 피사로의 시각을 규정한 일상적 정상성(正常性)에 관심을 돌린다. 모네의 아르장퇴유 연작에 비하면, 피사로의 그림에는 자연 그대로의 시골과 현대성 사이에 어떤 긴장관계도 존재하지 않는다. 불쾌한 광경이나 사회적 계층은 긴장관계를 입증하는 명백한 징후가 될 수 있겠지만, 그런 것이 전혀 보이지 않는다. 선명하게 칠해진 지평선과 반듯하게 구획된 농경지, 튼튼하게 지어진 집들을 보여주는 피사로의 에르미타주 풍경화는 코로의 이탈리아 스케치에 담겨 있는 고전주의적 명쾌함에 모네의 새로운 기하학과 평면성을 겸비하고 있다. 이것은 색채의 직접성을 통해 구현된 이상적인 세계다.

1880년대까지 피사로는 모네와 바지유가 씨름한 야외 인물화 문제에 접근했고, 그에 따라 인물이 등장하는 대형 에르미타주 연작도 그 문제에 접근한다. 그러나 1869년에 피사로는 '외광파' 화가들과 더 가까워졌고, 르누아르와 모네가 함께 일하고 있던 부지발 근처의 루브시엔으로 잠깐 이사하여 현대성에 관심을 나타냈다. 여기서는 목요일마다 파리로 가서 게르부아 카페에서 열리는 바티뇰파 모임에 참석할 수 있었다.

1868년경~69년에 제작된「루브시엔의 길」(그림85)은 눈부신 햇빛과 윤곽이 뚜렷한 그림자, 두껍게 칠해진 나뭇잎 등에서 모네 스타일의 영향을 분명히 드러내고 있다. 하지만 피사로 자신의 전원적 시각에도 여전히 충실하다. 이런 시각은 이 작품의 구도에 영향을 준 코로를 연상시킨다. (코로의「세브르의 길」(그림86)과 비교해보라.) 예컨대 피사로는 루이 14세(1643~1715 재위)의 성으로 물을 끌어들이기 위해 건설된 마를리 수로를 과거의 영화를 환기시키는 장치로 원경에 그려넣었고, 길을 내려가고 있는 인물은 코로가 한적한 느낌을 유지하면서 친밀감을 주기 위해 사용한 장치와 비슷하다.

코로가 피사로에게 들려준 가장 중요한 충고는 색조보다 명암에 주의를 기울이라는 것이었다. 이 말은 색채의 대비 자체보다, 명암이 다른 비슷한 색채들 사이의 관계를 택하라는 뜻이다. 코로의 그림에서 찾아볼 수 있는 일관된 색채 조화는 이런 접근방식에 바탕을 두고 있고, 피사로의 아들

85
카미유 피사로,
「루브시엔의 길」,
1868년경~69,
캔버스에 유채,
52.7×81.9cm,
런던,
국립미술관

86
장 밥티스트
카미유 코로,
「세브르의 길」,
1855~65,
캔버스에 유채,
46.4,×61.6cm,
볼티모어
미술관

뤼시앵(1863~1944)의 말을 믿는다면, 피사로의 그림에 일관된 특징도 이런 접근방식이었다. 「루브시엔의 길」도 색채 구사에서는 모네보다 훨씬 보수적이다.

루브시엔에서 상류로 조금 올라간 지점을 묘사한 「마를리 나루의 센 강」 (1872, 그림87)은 피사로가 교외의 변화에 어떻게 반응했는지를 보여준다. 교외는 눈부시게 발전하여, 1880년대 중엽에는 토박이가 주민의 절반 이하로 줄어들었다. 확장되는 전국 수송망에서 운하와 수로는 도로나 철도

만큼 중요했다. 석탄이나 곡물이나 원료를 실어 나르는 수많은 바지선은 원경의 안개 속에 묻혀 있는 조용한 시골을 거의 가려버렸다. 피사로의 이 작품은 친구인 기요맹의 선례에 바탕을 두고 있었다. 기요맹은 「파리의 센 강」(그림88)에서처럼 파리 남동부의 산업항이 바라다보이는 강변을 묘사하거나, 하천을 준설하고 다리를 건설하는 광경을 묘사했다. 기요맹은 1868년까지 오를레앙 철도회사에 다니다가, 낮에 그림을 그리기 위해, 시청 산하의 도로교량관리국으로 자리를 옮겨 야간에 공중변소를 치우는 일을 맡았다. (그는 1891년에 복권에 당첨된 뒤 시골로 은퇴했다.) 피사로의 그림에서는 한 노동자가 왼쪽의 예인로(曳引路)를 따라 이쪽으로 다가온다. 하지만 그의 존재도 바지선들도 부르주아 무리의 오후 산책을 방해하지는

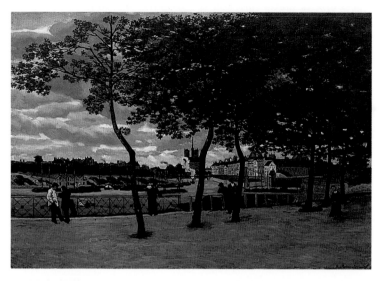

88
아르망 기요맹,
「파리의 센 강」,
1871,
캔버스에 유채,
126.4×181.3cm,
휴스턴 미술관

89
알프레드 시슬레,
「마를리 나루의
센 강, 모래더미」,
1875,
캔버스에 유채,
54.5×73.7cm,
시카고 미술관

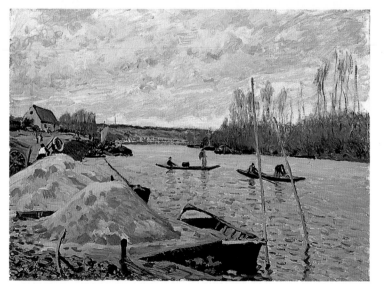

못한다. 피사로는 1870년대 초에 인상파 화가들이 확립한 경향에 따라 노동과 여가를 병치시켰고, 역시 모네를 본받아 가장 최신 기법으로 물감을 다루었다. 하지만 공장 굴뚝에서 뿜어져나오는 연기가 주홍빛 저녁놀을 검게 물들이고 있는 기요맹의 「이브리의 석양」(그림10 참조)이 근대화를 찬미하고 있는 데 비하면, 피사로의 태도는 여전히 중립적이었다. 그리고 센 강의 준설작업을 묘사한 시슬레의 「마를리 나루의 센 강, 모래더미」(그림 89)와는 달리, 피사로는 시적 루미니즘(19세기 중엽에 미국의 허드슨강 화파가 발달시킨 풍경화 양식─옮긴이)으로 산업을 미화하는 것도 거부했다. 초기의 에르미타주 연작에서 볼 수 있듯이, 피사로의 시각을 특징짓는 것은 옛것과 새것의 실질적인 공존이었다.

프랑스–프로이센 전쟁이 일어나자 프랑스 국적이 아닌 피사로는 친척이 있는 런던으로 피난했다. 프랑스로 돌아왔을 때, 루브시엔에 있는 그의 집은 프로이센 병사들에게 약탈당한 상태였다. 집에 두고 간 작품들도 거의 다 망가져 있었다. 그는 퐁투아즈로 돌아가 10년 가까이 살았다. 이 시기의 가장 두드러진 특징은 줄곧 집 근처에 머물렀다는 점이다. 그의 풍경화는, 현지 주민이 아니면 알 수 없는 지명을 작품 제목으로 붙인 사실에도 나타나 있듯이, 주로 가까운 마을길─예컨대 「퐁투아즈의 지소르 가」(그림91)─이나 현지에서도 눈에 잘 띄지 않는 '구석진 곳'을 묘사하고 있다. 기요맹의 길가 풍경은 현대적 수송망의 확대를 찬미한다. 「파리 부근」(그림90)에는 묘목이 새로 심어진 완만한 내리막길이 큰 곡선을 그리며 길게 뻗어 있고, 그 너머에는 빨간 기와지붕과 회반죽 벽의 집들이 흩어져 있고, 원경에는 앵발리드로 보이는 건물의 높은 첨탑으로 알 수 있듯이 파리 시가지가 펼쳐져 있다. 이와는 대조적으로 피사로에게 길은 다른 곳과의 연결고리가 아니라, 양쪽에 벽과 집들이 늘어서 있는, 이를테면 한 마을의 안전한 환경을 규정하는 공적 공간이었다.

길가 풍경이나 외딴 시골 장면은 물론 네덜란드와 영국의 풍경화 거장들의 작품에도 많이 등장하지만, 그것은 대개 여행─잠시 스쳐 지나가는 시골, 또는 집을 떠나 조용히 휴식을 취하기 위해 찾아가는 외딴 곳─을 암시한다. 반면에 인상파 화가들은 주로 자기가 사는 마을을 그렸다. 모네의 아르장퇴유도 그런 곳이었지만, 그의 작품에서 길가 풍경은 비교적 드물다. 모네는 주말 행락객을 흉내내어 이름난 강변에 자리를 잡거나, 농부를

거의 찾아볼 수 없는 들판으로 산책을 나갔다. 역시 코로의 숭배자인 시슬레는 모네와는 대조적으로 피사로에 더 가깝다. 예컨대 「모레의 외젠 무수아르 가 : 겨울」(그림92)을 보면, 이곳은 자기 집과 가까운 세계인데도 그는 아웃사이더의 관점에서 거리를 바라보고 있다. 시슬레와 피사로는 대중의 시야 밖에 머물러 있고 싶어한 듯하지만, 그림을 그린다는 창조적이고 선택적인 행위를 통해 그것을 벌충할 수 있는 공간, 즉 자신이 속할 수 있는 공간을 스스로 창조한다. 그들은 바르비종파 화가들처럼 숲이나 농경지에 틀어박히는 대신, 비록 마을 사람들과 어울리지는 않았어도, 사람들이 서로 사이좋게 어울려 지내는 소도시를 좋아했다. 특히 피사로는 유대감이 강했던 가족과 함께 조용히 소박하게 살 수 있는 곳을 찾았다.

90
아르망 기요맹,
「파리 부근」,
1874년경,
캔버스에 유채,
61×100.3cm,
버밍엄 미술관

　우아즈 강을 사이에 두고 에르미타주와 마주보는 곳에 주정공장이 세워졌는데, 피사로는 이 공장을 그릴 때에도 그것을 주위 환경과 융합시켰다(그림93). 왼쪽의 작은 집들은 공장 건물 때문에 더욱 왜소해 보이지만, 공장 굴뚝과 뾰족한 지붕과 포플러나무들은 왼쪽 위에서 비스듬히 내려오는 조화로운 대각선을 이루고 있다. 흐린 날씨에 검은 연기는 구름낀 하늘과 차츰 융합되고, 화면 전체를 지배하는 청회색이 증류장의 벽 색깔과 만나서 색조에 전반적인 통일성이 생겨난다. 이 공장은 화가에게 일상적으로 접하는 광경이었고, 그가 지난해에 그린 마를리 나루 연작(그림87 참조)에서 볼 수 있는 바지선이나 화물선들과 마찬가지로 이 공장도 관심의 대상이었다. 피사로는 이 공장을 소재로, 또는 퐁투아즈의 환경을 이루는 한 요

91
카미유 피사로,
「퐁투아즈의
지소르 가」,
1873,
캔버스에 유채,
59.8×73.8cm,
보스턴 미술관

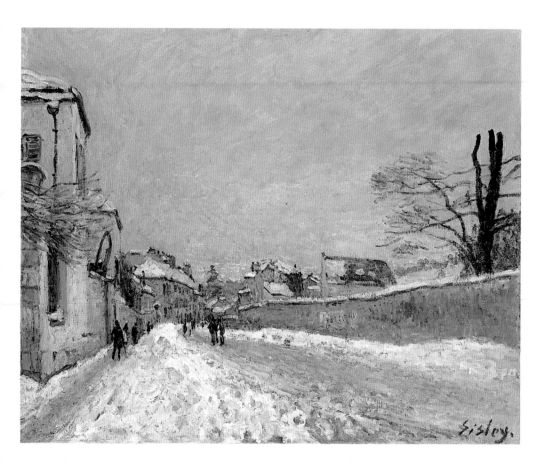

92
알프레드 시슬레,
「모레의 외젠
무수아르 가 :
겨울」,
1880,
캔버스에 유채,
46.7×56.5cm,
뉴욕,
메트로폴리탄
미술관

소로 삼아 여러 점의 그림을 그렸는데, 이는 놀라운 일이 아니다. 이 공장이 생긴 것은 운송용 수로 연변에 있는 농산물시장의 발달이 가져온 당연한 결과였다. 이런 그림은 피사로의 작품에서 예외적이기 때문에, 피사로의 작품에 속한다기보다는 오히려 인상주의 풍경화에 속한다고 말할 수있다. 피사로에게 이 공장은 찬미할 대상도 경원시할 대상도 아니었다. 모네 등이 그린 생라자르 역의 전위적인 건물과 달리, 이 주정공장은 소규모의 실질경제를 반영하는 평범하고 밋밋한 건물이었다. 화가가 되기로 결심하기 전에 5년 동안 아버지의 상회에서 일한 경험이 있는 피사로는, 여가보다는 생산성과 노동——농업이든 공업이든——이 중요하다고 생각했

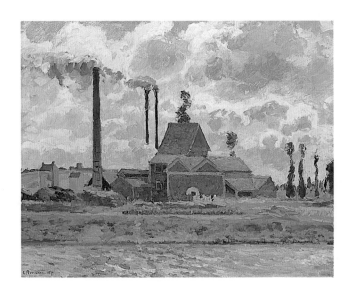

93
카미유 피사로,
「퐁투아즈
부근의 공장」,
1873,
캔버스에 유채,
45.7×54.6cm,
매사추세츠,
스프링필드
미술관

다. 그는 초기에 부모가 보내주는 용돈으로 생활했지만——아니, 어쩌면 그렇게 살았기 때문에——언제나 근면의 가치를 높이 평가한 것 같다. 끈기있고 체계적으로 작품활동을 한 그는 요란하게 과시하지 않고 부지런히 노력하는 화가로서 타의 모범이 되었다. 모네가 산업화라는 현대성의 증거 앞에서 모호한 태도를 취한 것과는 달리, 피사로가 그런 소재를 다룬 것은 감상에서 벗어나 진보를 지방 발전의 자연스러운 일부로 묘사하려 했다는 증거다.

테오도르 뒤레(쿠르베와 마네의 친구로서, 인상파를 지지했으며, 나중에는 그들의 전기를 썼다)가 피사로에게 편지를 보내, 시골 생활과 '들판과

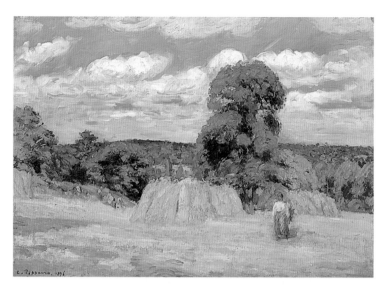

94
카미유 피사로,
「몽푸코의
수확」,
1875,
캔버스에 유채,
65×92cm,
파리,
오르세 미술관

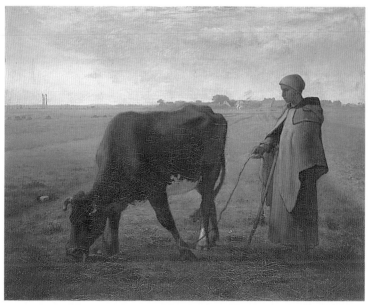

95
장 프랑수아
밀레,
「암소를 먹이는
아낙」,
1858,
캔버스에 유채,
73×93cm,
부르캉브레스,
브루 미술관

동물이 있는 소박한 자연'을 전문적으로 그리라고 권유한 것은 피사로가 공장 연작을 그린 1873년 말이었다. 1870년대 중엽에 피사로는 해마다 퐁투아즈를 떠나 친구인 뤼도비크 피에트(1826~77)가 살고 있는 몽푸코로 여행을 갔다. 대지주인 피에트는 인상파전에 출품한 화가이기도 했다. 파리에서 서쪽으로 225킬로미터쯤 떨어진 브르타뉴 동부 마옌 주의 '곡창지대'에서 피사로는 영세농들의 농산물시장인 퐁투아즈보다 더 전통적이고 순농업적인 소재와 마주쳤다. 피사로는 그곳에 넓은 영지를 소유하고 있는 대지주의 손님으로서, 노동하는 사람들을 직접 스케치할 권한이 있다고 느꼈을지도 모른다. (퐁투아즈에 있을 때는 모델이 없다고 불평했다고 한다.) 그는 많은 목탄 스케치와 유화 습작을 그렸는데, 모델은 주로 농가 근처에서 일하는 여자들이었다. 아마 여자가 남자들보다 온순하고 고분고분해서 다루기도 쉬웠을 것이다.

이런 노력의 성과물 가운데 하나가 「몽푸코의 수확」(그림94)인데, 피사로는 이 작품을 1877년의 제3회 인상파전에 출품했다. 이 그림에서 가장 돋보이는 인물은 근경에서 건초다발을 들고 있는 반면, 다른 인물들은 원경에서 작물을 거둬들이고 있다. 그리고 중앙에는 노적가리가 쌓여 있다. 여기서 우리는 피사로의 태도를 전근대적 세계에 대한 밀레의 향수나 흙에 대한 속죄적 애착(그림95)과 비교하고 싶은 충동을 느끼게 되지만, 피사로 자신이 그런 비교를 거부했듯이, 우리도 너무 엄격하게 비교하는 행위는 삼가야 할 것이다. 그는 시골의 노동 습관을 찬미했지만, 감상적인 것은 싫어했을 뿐더러 밀레가 지나치게 '성서적'이라고 생각했고, "나는 유대인치고는 그런 면이 별로 없다"고 냉소적으로 말했다. 게다가 피사로는 막일꾼들을 그리는 동시에 현대적인 탈곡기도 그렸다. 퐁투아즈의 소규모 농장들 자체는 파리와의 현대적 교류가 낳은 산물이었지만, 그런 곳에서는 탈곡기가 희귀한 기계였을 것이다. 피사로는 인상파 동료들과 마찬가지로 현대성에 몰두했고, 그 테두리 안에서 오랜 전통에 매력을 느꼈다.

피사로의 필법은 모네와 르누아르의 밝은 색채나 매력적인 유동성에 비해 밋밋한 것으로 평가되지만, 그가 줄곧 '감'(感)이라고 부른 것의 직접성과 형상의 유형성을 강력하게 전달한다. 그의 걸작인 「에르미타주의 코트 데 뵈」(그림96)──그는 이 그림을 좋아해서 오랫동안 간직했다──에서는 이런 요소들이 더욱 강해진다. 한 시골 모녀가 에르미타주 근처의 시골집

96
카미유 피사로,
「에르미타주의
코트 데 뵈프」,
1877,
캔버스에 유채,
114,9×87,6cm,
런던,
국립미술관

뒤에 서 있는 나무들 옆에서 화가를 가만히 바라보고 있는 모습이 색다른 효과를 자아낸다. 좀더 대담하고 짙은 색조를 사용한 피사로의 1870년대 후기 스타일은 초기작들보다 훨씬 강한 힘과 긴장을 전달한다. 그런데도 작품 전체는 체계적인 붓칠로 통합되어 있고, 그것이 병풍처럼 늘어서 있는 나무들과 결합하여 구도에 평면적인 응집성을 부여하고 있다. 수직적인 형상은 고립과 결집이라는 두 가지 상반된 느낌을 주는 데 이바지하고 있다. 프라이버시를 침해당한 게 어느 쪽인지는 분명치 않지만, 피사로는 왜 당신은 거기에 있느냐는 질문에 대한 대답으로 이 그림을 그린 듯하다. 마

97
카미유 피사로,
「나뭇가지를
쥐고 있는
시골 소녀」,
1881,
캔버스에 유채,
81×64.7cm,
파리,
오르세 미술관

치 물감과 캔버스의 세계에 몸을 던지면 이 그림에 드러나 있는 긴장을 풀 수 있기라도 한 것처럼.

　피사로는 결국 인물화에 비중을 두게 되었고, 마을 풍경을 그릴 때보다 훨씬 은밀하게 작업한 것은 분명하지만, 진보적인 미술계에서 다른 화가들과 대화를 나누기는 쉬워졌다. 「나뭇가지를 쥐고 있는 시골 소녀」(그림97)는 그를 위해 혼자 또는 여럿이서 포즈를 취한 젊은 여인들을 그린 수많은 작품을 대표한다. 그들 특유의 푸른 치마와 빨간색과 흰색 체크무늬의 머

릿수건은 그림을 밝게 해줄 뿐만 아니라, 느긋하고 평화로운 시골 생활의
느낌도 자아내고 있다. 피사로는 이렇게 파리의 인상파 화가들이 묘사한
당시의 여가 풍조를 그 나름의 시골풍으로 바꾸어놓았는데, 그 과정에서
르누아르를 (밀레의 영향에 대한 해독제로서) 일반적인 인식보다 많이 참

98
카미유 피사로,
「퐁투아즈의
가금 시장」,
1882,
템페라와 파스텔,
81×65cm,
개인 소장

고했다. 그는 바스티앵 르파주(그림23 참조) 같은 살롱전 화가들이 시골에
대한 향수를 자극하듯 전원을 신화처럼 미화하는 것을 혐오하여, 그것을
일부러 피하고 있다.

　이 무렵부터 피사로는 시장 그림을 그리기 시작하여, 그후 평생 동안 그
주제를 다루었다. 그 주제는 '더할 나위 없이' 현대적이면서도 시골풍이었
다. 다양한 사회 계층──손수 기른 농작물을 팔러 나온 농사꾼, 가사를 돌

보는 하녀, 장을 보러 나온 부르주아──이 지방 소도시에서 가장 도시화한 장소인 장터에서 어우러진다. 피사로는 인물화에 대한 회화적 야심을 감상이 배제된 상업활동과 결합시킨다. 점점 효율성이 높아지는 수송체계와 만족할 줄 모르는 파리의 식욕 덕분에 퐁투아즈의 농업경제는 대도시에 농산물을 공급하는 데 집중되었다. 이런 소재를 발견한 결과, 피사로는 새로운 자극을 얻었고 놀라운 실험도 하게 되었다.

1882년의 「퐁투아즈의 가금 시장」(그림98)은 인물들이 빽빽이 들어찬 구도를 하고 있어서 가장자리가 잘려나간 듯한 효과를 자아낸다. 무심히 주고받는 시선과 예리한 사회적 관찰은 얼마 전에 시작된 드가와의 교유를 반영하고 있다. 드가는 인상파전을 주관하는 주요 인물이 되었고, 피사로는 1879년에 드가를 비롯한 여러 사람과 협력하여 판화잡지를 준비했지만 이 계획은 끝내 실현되지 못했다(제8장 참조). 드가와 마찬가지로 피사로는 이런 작품들을 위해 정교한 체계를 세워 예비 스케치를 그렸고, 유화에 필적하는 규모로 템페라와 파스텔 같은 새로운 매체를 시도했다. 밝은 색으로 그려진 그의 인물화는 새로운 기법으로 생기를 얻었고, 덕분에 피사로는 동료들의 인상주의 주류에 더 가까이 다가갔지만, 시골풍은 여전히 그의 미술의 토대로 남아 있었다. 실제로 그는 1883년에 아들 뤼시앵에게 쓴 편지에서 이렇게 말했다. "내 기질은 촌스럽고 우울하고 투박하고 거칠다…… 나는 긴 안목으로 보아야만 남에게 즐거움을 줄 수 있을 것이다."

이제 다시 1880년대 중엽의 피사로에게로 돌아가보자. 우리는 그가 신인상주의 기법을 사용하여 당시의 시골 세계를 창조하고 있음을 보게 된다. 그는 자신이 창조한 시골 세계를 '시골의 진정한 시(詩)'라고 불렀는데, 이 말에는 시골 생활에 대한 애정과 그 예술적 허구가 내포되어 있다.

원래의 인상파 그룹에서 가장 주목할 만한 '외광파' 화가는 피에르 오귀스트 르누아르다. 인상주의가 인기를 얻는 데 가장 중심적인 역할을 했고 언뜻 보기에는 피사로와 대척점에 있는 화가를 주변성과 타협이라는 맥락에서 함께 논하는 것이 이상하게 여겨질지도 모른다. 르누아르의 회화가 대부분 부르주아적이고 여가 지향적이며 파리 중심적이었던 것은 사실이지만, 시골의 노동계층 출신인 그는 항상 거기에 대해 불편한 마음을 가졌고, 말년에도 자신을 '화가들 속의 노동자'라고 불렀다. 중산층 출신의 인

상파 화가들과 부유한 후원자들 틈에서 그는 대체로 좋은 관계를 유지했지만, 끊임없이 긴장하고 신경을 곤두세웠다. 미술사가인 존 하우스가 지적했듯이, 르누아르가 자기보다 열여덟 살 아래인 재봉사 알린 샤리고와의 관계를 가까운 친구들한테도 10년 동안이나 비밀로 유지한 사실만 보아도 그의 상류 지향과 사회적 야심이 어느 정도였는지를 짐작할 수 있다. 그는 알린이 첫 아이를 낳은 지 5년 뒤에야 결혼했다. 르누아르의 아버지도 재봉사였는데, 피에르가 세 살 때 리모주에서 파리로 이사했다. 파리에 가면 전망이 밝아지리라 기대했지만 집안 형편은 나아지지 않았고, 아이들은 어린 나이에 일하러 나가야 했다. 미래의 화가는 열세 살 때 도자기 장식을 전문으로 하는 공방에 견습공으로 들어가, 주로 18세기 로코코 양식으로 거장들의 작품을 축소하여 복제하는 법을 배웠다. 솜씨가 좋아지자 부채와 차양 등에 그림을 그리게 되었다.

1861년에 글레르 화실에 들어간 르누아르는 수공예부터 전통적인 직업 화가의 지위까지 단계적으로 올라갔다. (그는 에콜 데 보자르에도 입학했다.) 그가 만난 친구들은 그보다 사회적 지위가 높았다. 하지만 그의 초기 작품에서 찾아볼 수 있는 섬세한 기법과 밝은 색채, 유쾌한 의도와 무사태평한 세계는 평생 동안 변치 않았다. 그것을 '외광파' 방식에 적용하는 데에는 별다른 노력이 필요하지 않았기 때문이다. 르누아르는 여가를 즐기는 계층의 예술적 취향에 무비판적으로 봉사했고, 그럴 능력도 갖추고 있었다. 덕분에 1870년대 말에는 이미 인상주의와 보수적인 예술의 중재자로서 확고한 지위를 누리게 되었다. 1878년에 그는 일부 친구들에게 의혹을 제기한 뒤에 인상파전을 떠나 살롱전에 다시 합류했다.

르누아르의 초기 작품은 친구들과의 우정, 후원자들과의 관계(제8장 참조), 파리의 여러 곳을 오가는 사람들을 기록하고 있다. 이런 경향은 바지유를 비롯한 어느 인상파 화가의 작품보다도 뚜렷하다. 또한 르누아르는 최신 양식과 전통 양식을 동시에 추구했기 때문에, 스타일이 광범위하고 변덕스럽다. 그는 시슬레와 아마추어 화가인 쥘 르 쾨르(1832~82) 같은 친구들과 함께 퐁텐블로 근처에서 작업했다. 그리고 글레르 화실에서 만난 동료들과 마찬가지로 살롱전에 출품하고 싶어했다. 이를 위해 그는 1867년에 정부인 리즈 트레오를 모델로 대형 누드화(그림99)를 그렸는데, 이 작품은 숲속 바위에 앉아서 사냥한 사슴을 발치에 놓고 활시위를 벗기고

99
피에르 오귀스트
르누아르,
「디아나」,
1867,
캔버스에 유채,
199.5×129.5cm,
워싱턴 DC,
국립미술관

있는 디아나 여신을 보여준다. 디아나는 로코코 미술에서 인기있는 주제였다. 루브르 미술관에 소장되어 있는 프랑수아 부셰(1703~70)의 「목욕을 끝낸 디아나」(그림100)에도 님프들과 함께 목욕하고 있는 여신이 등장한다. 르누아르의 「디아나」는 그에게 친숙한 로코코 전통을 현대화하는 동시에, 주제를 살롱전의 기준에 맞추기 위해 그 전통을 이용하고 있다. 그가 현대화한 형상은 바지유의 작품과 마찬가지로 쿠르베를 연상시킨다. 사냥이라는 주제와 누드의 관능적인 즉물성은 1866년 살롱전에 출품된 쿠르베의 작품——「숨어 있는 사슴」과 「앵무새와 여인」——을 참고한 것이었다. 하지만 쿠르베의 팔레트 나이프 기법을 흉내낸 르누아르의 수법은 서툴렀고, 모델의 누드를 사실적으로 다룬 것이 심사위원들에게는 너무 뻔뻔스럽게

100
프랑수아 부셰,
「목욕을 끝낸
디아나」,
1742,
캔버스에 유채,
56×73cm,
파리,
루브르 미술관

여겨졌는지도 모른다. 어쨌든 심사위원들은 1867년에 인상파 화가들이 출품한 작품을 대부분 낙선시켰다.

파리 생활이 점점 마음을 사로잡게 되자, 르누아르는 마네와 모네한테 영감을 얻어 좀더 현대적이고 사회적으로 고급한 미학으로 전향했다. 1867년의 대표작인 「예술의 다리」(그림101)는 모네가 「왕비의 정원」(그림 54 참조)에서 실감나게 포착한 여가라는 주제와 도회적인 '외광파' 기법을 르누아르가 얼마나 자기 것으로 흡수했는가를 보여준다. 「왕비의 정원」은 같은해 초에 그려졌고, 르누아르의 그림은 그보다 덜 대담하지만 기법에서는 그 작품을 흉내내고 있다. 철저히 압축되어 창문처럼 보이는 모네의 구도에 비해, 르누아르는 로마의 테베레 강에 걸린 다리를 묘사한 코로의 작

품을 연상시키는 전통적이고 균형잡힌 구도를 채택했다.

모네와 마찬가지로 르누아르는 현대적이고 예술적인 파리 한복판으로 우리를 데려간다. 우리는 오스만의 파리 개조 덕분에 깨끗하게 정비된 말라케 부두와 우아한 돔을 머리에 인 마자랭 궁 같은 주요 건물을 볼 수 있게 되었다. 새로 세워진 철골조 인도교인 '예술의 다리'는 센 강 오른쪽 연안의 루브르와 왼쪽 연안의 에콜 데 보자르(미술학교)를 연결해주었다. 루브르 미술관과 에콜 데 보자르는 화면에서 벗어나 있지만, 박식한 감상자라면 다리 이름만 보고도 그 건물들과 이 장면의 관계를 충분히 이해할 수

있었을 것이다. 이리하여 르누아르는 신성시되는 루브르와 에콜 데 보자르의 공허한 체계에 맞서서——루브르 미술관의 주랑을 등진 모네의 책략을 흉내내어——자신의 '외광파'적 입장을 공공연히 선언했다. 멋지게 차려입은 관광객들(이들과는 대조적으로 오른쪽의 초라한 모녀와 소년들은 구걸을 하고 있었는지도 모른다)은 센 강 유람선 위에서 바깥 공기를 마시기 위해 줄을 서 있다. 르누아르는 양달과 응달을 대비시키는 모네의 선을 변형하고, 이젤 앞에 서 있는 화가의 모습을 그림자로 암시하여 사실상 모네보다 한 걸음 더 나아갔다. 르누아르는 이런 소재들을 그림의 아래쪽 가장자

리에 늘어놓아, '외광파' 방식을 나타내는 표시를 그림의 테두리로 삼았다
고 말할 수 있다.

인물화에서 르누아르의 1868년 작품인 「정원에 있는 알프레드 시슬레
와 리즈 트레오」(그림102)——최근까지도 시슬레 부부의 초상화로 여겨졌
다——는 모네의 1866년 작품인 「정원의 여인들」(그림56 참조)과 비교할
만하다. 두 작품을 비교해보면 르누아르의 독특한 경향이 뚜렷이 드러나기
때문이다. 모네의 작품에 등장하는 네 인물은 모두 화가의 정부인 카미유
동시외를 모델로 하여 추상적이고 성격이 모호한 반면, 르누아르의 그림은

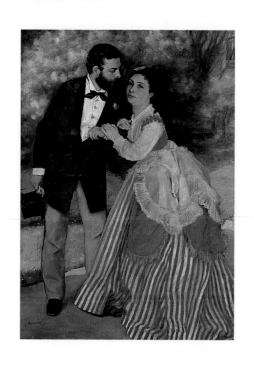

101
피에르 오귀스트
르누아르,
「예술의 다리」,
1867,
캔버스에 유채,
62×103cm,
패서디나,
노턴 사이먼 미술관

102
피에르 오귀스트
르누아르,
「정원에 있는
알프레드 시슬레와
리즈 트레오」,
1868,
캔버스에 유채,
105×75cm,
쾰른,
발라프 리하르츠
미술관

대형 초상화다. 두 남녀가 구도를 가득 채우고 무늬가 선명하게 평면적으
로 묘사되어 있는 것은 마네를 연상시킨다. 윤곽선이 뚜렷한 시슬레의 바
지는 마네의 「피리 부는 소년」(그림40 참조)을 모방한 것이다. 이제 르누아
르는 모네가 중점을 두었고 그 자신도 「예술의 다리」에서 사용한 양달과
응달의 대비에는 무관심해 보인다. 그 대신 리즈가 입고 있는 드레스의 밝
은 색채와 부드러운 질감, 어른거리는 무늬——그는 여기에 반투명한 장식
앞치마를 추가했다——에서 기쁨을 느낀다. 이는 그가 빛의 효과보다 물체
의 장식적인 표면 효과에 더 매력을 느낀 것을 보여준다. 그는 젊은 시절에

103
피에르 오귀스트 르누아르,
「알제의 여인」,
1870,
캔버스에 유채,
69.2×122.6cm,
워싱턴 DC,
국립미술관

104
앙리 르뇨,
「살로메」,
1870,
캔버스에 유채,
160×102.9cm,
뉴욕,
메트로폴리탄
미술관

고용살이를 하는 동안 발달한 감수성에 다시 의존하고 있었다. 두 남녀의 배경에는 르누아르의 서명이라고 할 수 있는 독특한 필법의 초기 형태——마네의 힘찬 붓놀림을 부드럽고 유동적으로 변형하여 코로처럼 몽롱하고 흐릿한 상태로 바뀌었다——가 보인다. 르누아르는 주된 생계 유지 수단이었던 초상화의 특성과 모네와의 우정 때문에 나중에는 좀더 작은 붓을 사용하게 되었지만, 부드러운 강모 붓으로 몽롱하고 흐르는 듯한 효과를 내는 것은 여전했다.

르누아르는 주요한 인상파 화가들 중에서는 유일하게 화가 생활을 시작했을 때부터 부모의 도움에 의존하지 않았다. 그는 일찍부터 일거리를 찾는 데 익숙해져 있었다. 그는 시슬레와 르 쾨르를 통해 초상화 주문을 받았고, 르 쾨르의 형(건축가)을 통해 조르주 비베스코 공작의 파리 저택 천장화(지금은 소실)를 의뢰받았다. 곡마장 장식용으로 마네의 예능인 연작을

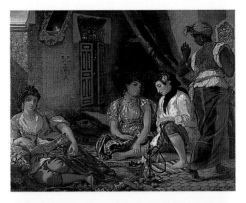

105
외젠
들라크루아,
「하렘에 있는
알제의 여인들」,
1834,
캔버스에 유채,
180×220cm,
파리,
루브르 미술관

106
프레데리크
바지유,
「화장」,
1870,
캔버스에 유채,
132×127cm,
몽펠리에,
파브르 미술관

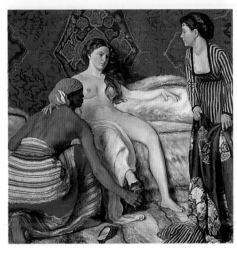

연상시키는 대형 패널화를 그리기도 했다. 1870년에는 리즈 트레오가 이 국풍의 화려한 의상을 입고 비스듬히 누워 있는 「알제의 여인」(그림103)이 살롱전에 입선했는데, 이는 당시 유행하던 오리엔트 취미를 이용한 작품이 었다. (19세기 예술의 이 경향은 프랑스의 식민 지배를 받고 있던 북아프리카와, 오스만 제국의 수도인 콘스탄티노플 같은 이슬람 중심지의 아랍-이슬람 문화에서 영감을 얻었다.) 이 작품은 널리 알려진 들라크루아의 「하렘에 있는 알제의 여인들」(그림105)을 연상시키는 것 같지만, 르누아르의 해석은 사실상 전혀 달랐다. 들라크루아의 미묘한 조명 효과와 우호적인 분위기, 나른한 포즈와 멍한 표정이 자아내는 우울함과는 대조적으로 르누아르는 복잡한 요소와 밝은 색채로 감상자를 압도한다. 배경은 하렘을 겉치레로 재현하고 있을 뿐이다. 두 작품은 이질적인 문화에 대한 당시의 환상을 구체화하고 있지만, 오리엔트에 대한 들라크루아의 이미지가 어느 정

도는 심리적 성찰을 위한 수단이라면, 르누아르의 이미지는 시각적 만족을 주는 유토피아였다. 두껍게 칠한 물감과 다양한 색채 배합은 그때까지 그의 작품에서는 전례를 찾아볼 수 없다. 황금색과 검은색 실로 수놓은 바지, 타조 깃털과 금화로 만든 머리 장식, 파란색과 빨간색과 검은색이 어우러진 숄, 부드러운 블라우스는 모두 처음 등장하는 것이다. 들라크루아가 성긴 필법과 색채주의로 얻은 평판은 르누아르의 화려함이 정통으로 인정받는 데 한몫했다. 따라서 르누아르의 혁신은 전통과의 단절이 아니라 전통의 소산으로 해석되었다. 관능——리즈의 음란한 눈빛과 속이 비쳐 보이는 슈미즈를 통해 엿보이는 풍만한 젖가슴——은 제2제정 때 되살아난 로코코 회화의 공통된 특징이었다. 하지만 르누아르는 「디아나」(그림99 참조)처럼 애인의 관능을 여신의 세계 속에 집어넣는 대신, 여자가 남자에게 성적으로 순종할 것으로 여겨지는 동시대 외국 문화의 영역으로 그것을 옮겨놓았다. 「알제의 여인」의 유혹적인 자세와 시각적인 화려함은 아카데미 화가인 앙리 르뇨(1843~71)가 같은해 살롱전에 출품한 「살로메」(그림104)와 비교된다. 살롱전의 난잡함과 인상주의에 대한 헌신을 화해시키려고 애쓴 것은 르누아르만이 아니었다. 그러나 「알제의 여인」과는 대조적으로 바지유의 「화장」(그림106)에 담겨 있는 개념은 화가의 작업실이라는 배경(오른쪽 여자의 모델은 리즈 트레오다)과 오리엔트의 당초무늬(이것은 마네의 「올랭피아」를 흉내낸 것이다. 그림34 참조)를 동시에 사실적으로 제시했다는 점에서 훨씬 덜 관능적이다. 살롱전 입선은 여전히 강한 유혹이었고, 르누아르는 에로티시즘을 통해 오리엔트에 대한 유토피아적 환상에 영합하면서 들라크루아와 마네 등의 본보기에 의존할 수 있었다.

1870년에 르누아르는 군대에 징집되었지만, 입대하자마자 병에 걸려서 전투에는 한번도 참가하지 못했다. 1871년에 파리로 돌아온 그는 (바지유가 1870년에 전사했기 때문에) 부모나 친구들 집을 전전하다가, 신시가지인 바티뇰 구 대신 노동계층이 많이 사는 노트르담 드 라 로레트 근처에 거처를 마련했다. 르누아르는 친구인 피사로와 모네가 사는 루브시엔과 부지발을 자주 찾았다. 루브시엔은 은퇴한 부모가 사는 곳이었고, 부지발에 가면 가까운 라그르누예르에서 모네와 함께 그림을 그렸다. 아르장퇴유로 모네를 찾아가기도 했지만, 퐁투아즈까지 간 적은 없는 듯하다. 르누아르의 「루브시엔의 길」(그림107)은 피사로의 작품(그림85 참조)과 거의 같은 지

107
피에르 오귀스트
르누아르,
「루브시엔의 길」,
1872년경,
캔버스에 유채,
38.1×46.4cm,
뉴욕,
메트로폴리탄
미술관

점을 보여주지만, 마을은 나뭇잎에 가려 거의 보이지 않고, 잘 차려입은 가족이 소풍을 나온 것처럼 보인다. 수로는 흐릿하게 처리되어 있다. 라그르누예르 연작을 서로 비교해보면 알 수 있듯이, 르누아르의 세계는 모네나 피사로의 세계보다 심리적으로 외향적이고 직접적이며 개성적이고 친화적이다.

르누아르는 "나는 삶의 온갖 흥분에 둘러싸여 살면서 그것을 느낄 필요가 있고, 앞으로도 영원히 그럴 것이다" 하고 외칠 만큼 사회적 에너지에서 자양분을 얻었다. 그가 세간의 인정을 받고 싶은 욕구에 거의 강박적으로

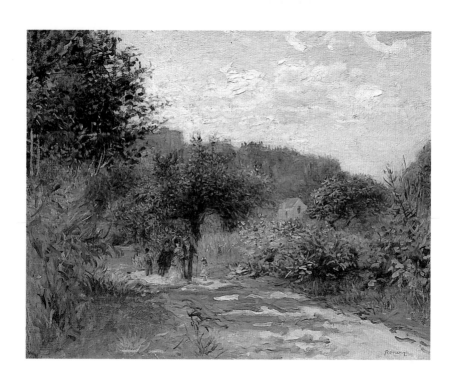

사로잡힌 것은 가난한 집안에서 태어나 출세하겠다는 야심을 품은 사람에게는 그리 놀라운 일도 아니다. 그러나 르누아르가 출세를 위해 사용한 방법은 무엇보다도 사업적이었다. 르누아르만큼 탐욕스럽게 초상화 고객을 찾고, 고객의 호감을 사기 위해 본능적으로 자기 스타일을 조정한 인상파 화가는 아무도 없었다. 르누아르가 인상파전에 관심을 가진 것은 살롱전에 진심으로 반대했거나 현대적 사조에 신념을 갖고 있었기 때문이 아니라, 자신을 현시할 기회를 찾고 있었기 때문일 것이다. 그가 출품한 작품들 가

운데 다수를 차지하는 것은 젊은 여인의 초상화였다. 제1회 인상파전에 출품된 「특별석」(그림156 참조)이 좋은 예다. 초상화로 분류되지 않는 경우에도 대부분 인물이 등장했다. 제2회 인상파전에 전시된 르누아르의 작품은 대부분 수집가들——주로 세관 관리인 빅토르 쇼케와 출판업자인 조르주 샤르팡티에——의 소장품이었다(제9장 참조). 르누아르는 1876년까지 미술상인 뒤랑 뤼엘에게 그림 두 점을 팔았고, 샤르팡티에 부인의 문학살롱에 단골로 드나들었다. 문학살롱 출입은 후원자를 사귀고 초상화 모델을 찾는 확실한 방법이었다. 르누아르가 1877년에 초상화를 그린 여배우 잔 사마리도 문학살롱에서 만났으며, 작가인 알퐁스 도데와도 문학살롱에서 만나 친구가 되었고, 1876년 9월을 함께 지냈다. 그리고 1877년에는 기요맹과 가셰 박사(의사이자 미술품 수집가)의 친구이고 문학에 관심이 많은 요리사 외젠 뮈레르의 레스토랑에서 수요일마다 열리는 만찬에 참석하게 되었다. 이리하여 재봉사의 아들로 태어나 한때 견습공이었고, 빈민가에서 노동자나 하녀, 문지기, 창녀 등과 어울려 지냈던 르누아르가 이제는 성공한 예술가나 진보적인 지식인에 거의 필적하는 사회 생활을 하게 되었다.

르누아르가 작가 조르주 리비에르(1877년에 『인상주의자』라는 신문을 창간했다)를 처음 만난 것은 1873년이었다. 그는 리비에르를 비롯한 친구들과 함께 최근에 파리에 편입된 몽마르트르를 자주 찾기 시작했다. 몽마르트르는 생조르주 가에 있는 그의 화실 북쪽 언덕에 자리잡고 있었다. 특히 활발한 모임이 이루어진 곳은 카페 겸 카바레인 '물랭 드 라 갈레트'(그림108)였다. 물랭 드 라 갈레트는 그 터에 서 있는 두 개의 풍차 가운데 하나의 이름을 딴 것이다. 리비에르에 따르면, 르누아르는 춤추고 술 마시고 여자들을 집적거리는 노동계층의 경박한 사교생활을 즐기면서도, 한편으로는 모델을 찾는 데에도 끊임없이 관심을 기울였다. 그는 보통 여자가 직업 모델보다 더 자연스럽게 포즈를 취한다고 생각했기 때문이다.

1876년에 르누아르는 물랭 드 라 갈레트에서 나들이옷을 입고 느긋하게 시간을 보내는 현지 주민을 소재로 그림을 그리기로 작정했다. 리비에르의 도움으로 그는 코르토 가의 허물어져가는 건물 별채에 화실을 마련했다. 그리고 몽소 공원에서 작업한 모네의 선례에 따라, 빛과 그림자가 얼룩무늬를 이루고 있는 물랭 드 라 갈레트의 정원에서 모델들을 스케치했다. 르

누아르가 상당한 시간과 비용을 아낌없이 투자하여 야외를 소재로 한 대작을 그릴 수 있었던 것은 경제 사정이 차츰 나아지고 있었기 때문일 것이다. 그 성과물인 걸작 「물랭 드 라 갈레트의 무도회」(그림109)는 1877년 제3회 인상파전에 출품되었다. 이 작품은 그때까지 르누아르가 그린 그림 가운데 가장 큰 작품은 아니지만, 가장 복잡한 작품이었다. 인물의 수가 많고 모델의 신원을 확인할 수 있다는 점에서 마네의 「튈르리 정원의 음악회」(그림27 참조)와 견줄 만하다. 마네의 「오페라 극장의 가면무도회」(그림48 참조)도 연상시키지만, 리비에르의 말을 믿는다면 물랭 드 라 갈레트에서

108
물랭 드 라
갈레트,
몽마르트르,
파리,
19세기 말

의 향락과 연애는 훨씬 순박했다. 르누아르의 그림에는 파리의 저명한 지식인이 아니라 가까운 친구들이 등장한다. 그들은 대부분 화가와 그 애인들이다. 오른쪽 탁자에는 리비에르(파이프를 물고 있다)가 젊은 화가인 피에르 프랑 라미(1855~1919)와 노르베르 괴뇌트(1854~94)와 함께 앉아 있다. 그들은 석류주를 마시면서 르누아르의 모델인 재봉사 잔과 잡담을 나누고 있고, 잔은 벤치에 앉아 있는 동생 에스텔의 머리 위로 몸을 숙이고 있다. 그 옆에서는 르누아르의 모델들이 그의 친구들과 춤을 추고 있다. 이 인물들이 파리 사회의 한 단면을 나타낸다면, 그것은 노동자들 속에서 모

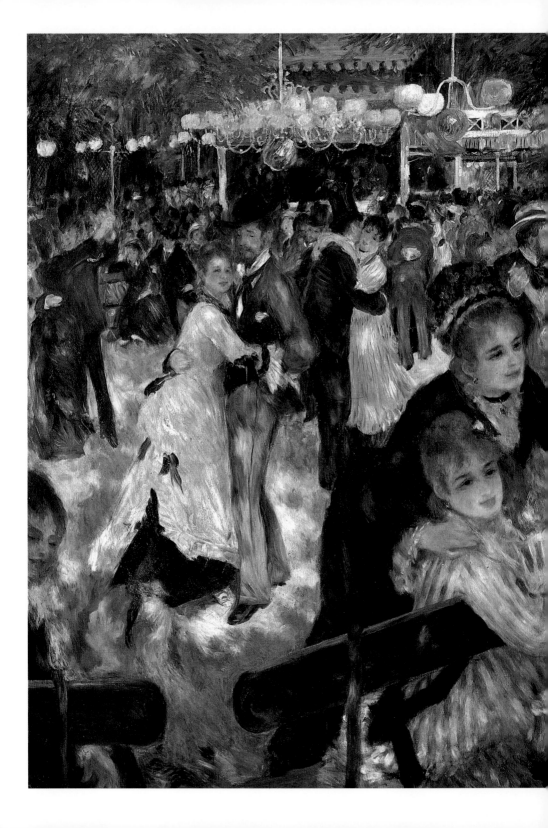

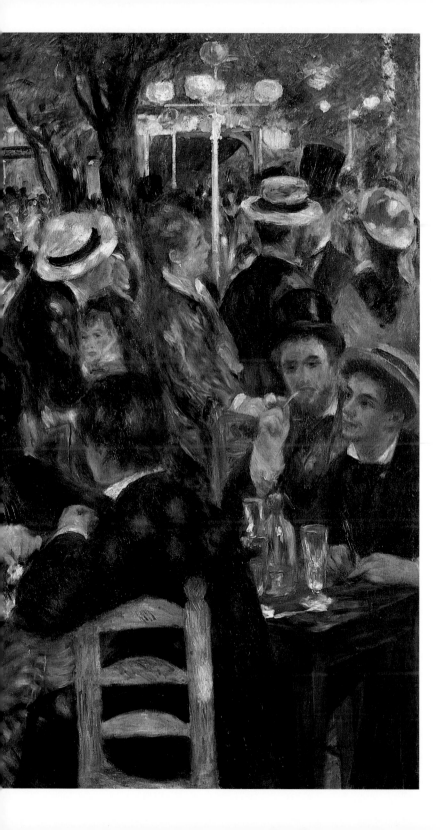

델과 애인을 찾으러 온 남자 화가들의 약간 주변적이고 자유분방한 보헤미안적 세계다. 아마 이 장면은 허구일 것이다. 어쨌든 그림에 사회적 신분이 명확히 표현되지 않은 것은 도회적인 인상파 화가들한테 우리가 기대하는 것과는 전혀 다르다. 마네와 드가는 외양에 의심을 품고 풍자적이고 초연한 태도를 유지했다. 르누아르는 작품 속에 자화상을 그려넣지는 않았지만, 분명 그 현장의 주재자——그를 위해 포즈를 취한 여자들에게 존경받는 연장자——로 존재한다. 이 작품에는 몽마르트르——장차 얻게 될 명성을 모른 채 활기에 넘치는 곳——가 파리의 가장 현대적인 화법을 변형한 르누아르 특유의 기법으로 묘사되어 있다.

르누아르는 스케치를 이용하여 화실에서 이 대작을 그렸지만, 작품 전체에 통일성을 부여하는 빛과 그림자의 대비는 그것이 원래 야외에서 그려진 것임을 보여준다. 게다가 빛과 그림자의 대비는 천장에 매달린 가스등으로 말미암아 훨씬 복잡해졌다. 하지만 이 작품에는 은은한 색조와 가벼운 붓놀림으로 그런 대비를 완화시켜 부드러운 조화를 빚어낸 18세기 화가 앙투안 바토의 '사랑의 축제'에 동의하는 태도가 드러나 있다. 그 결과, 밖에서 보면 폐허처럼 보이는 원경이 동화의 무대처럼 아름답게 바뀌었다. 르누아르의 작품은 단순한 하렘 유토피아가 아니라, 어떤 남자라도 기꺼이 매료되고 싶어할 만큼 아름다운 여인들의 취향에 맞는 도시의 낙원을 묘사하고 있다. 묘하게도 르누아르의 화법과 사회적 선택은 조화로운 현대적 질서를 만들어냈다는 점에서, (명백한 차이점을 가진) 피사로의 작품과 마찬가지로 사회를 통합하는 융화적 효과를 갖는다. 또한 사실주의와 손잡고 과거의 예술을 내비치고 싶은 욕망을 표현했다는 점에서는, (겉보기에는 달라 보이지만) 바지유와 유사점을 갖는다.

인상주의의 세계를 향락의 세계로 규정하는 이 작품을 발표한 직후에 마침내 기회가 찾아왔다. 출판업자인 샤르팡티에가 초상화를 주문해온 것이다. 이것을 진정한 돌파구로 생각한 르누아르는 1877년 인상파전에서 성공을 거둔 뒤, 이듬해에는 살롱전으로 다시 복귀했다. 몇 년 뒤 뒤랑 뤼엘에게 쓴 편지에서 르누아르는, "살롱전에 그림을 내걸지 못한 화가의 진가를 알아보는 수집가가 파리에는 열다섯 명이 될까말까 하다"는 말로 자신의 전향을 정당화했다. 1879년 살롱전에 출품한 「샤르팡티에 부인과 자녀들」(그림110)이라는 대형 초상화는 특히 눈에 잘 띄는 곳에 돋보이게 전시

110
피에르 오귀스트
르누아르,
「샤르팡티에
부인과 자녀들」,
1878,
캔버스에 유채,
153×189cm,
뉴욕,
메트로폴리탄
미술관

되었고, 모든 사람이 호평한 것은 아니지만 대다수가 갈채를 보냈다. 르누아르는 살롱전 출품을 위해 자신의 작품을 전통 미술에 맞추었다. 인물들의 뚜렷한 피라미드 구도—르네상스 양식의 기법—와 중국산 양탄자의 무늬를 통해 입체감을 표현하는 전통 기법을 채택한 것이 그 예다. 화려한 의상, 일본제 병풍, 최신 유행인 대나무 가구를 다룰 때는 당시의 유행과 제휴했다. 아들 폴(3세)과 딸 조르제트(6세)는 응석받이로 자란 아이들답게 똑같은 옷을 입고 있다. 아이들의 눈길과 애완견 포르토의 표정에는 정감와 유머가 넘친다. 하지만 고객의 집안을 배경으로 삼은 것은 거장들을 연상시키는 상류층 초상화의 틀에 박힌 배경과는 반대로 인상주의의 자연주의적 미학에 부합된다. 이 작품은 전통을 적절히 받아들여 가정의 안정을 구현하고 있으며, 느슨하지만 우아한 필법으로 색채와 질감을 표현하는 르누아르 특유의 방식이 여기에도 그대로 드러나 있다. 그리하여 공식 미술계와 르누아르의 통합은 진보적인 예술과 향락적 세계에서 중요한 역할을 하는 부자들의 승인을 받아 마무리되었고, 그는 갈수록 인기 화가가 되었다. 그가 성공의 꿈을 이룬 바로 이 시점에서 자신감 상실의 위기에 빠진 것은 참으로 얄궂은 일이다. 제8장에서 살펴보겠지만, 그는 수상쩍은 방식으로 자기 스타일을 다시 구축하기 시작했다. 한편 뒤랑 뤼엘은 정기적으로 그의 그림을 사들이기 시작했고, 르누아르는 마지막으로 한번 더 인상파전에 참가하게 된다.

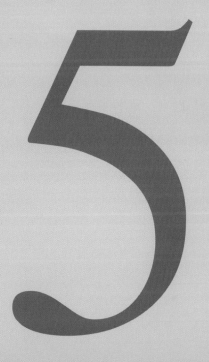

에드가르 드가와 인상주의의 관계는 줄곧 불분명했다. 그는 1860년대에 팡탱 라투르나 마네와 잘 아는 사이였지만, 그 무렵 팡탱 라투르가 그린 집단 초상화에는 포함되지 않았고, 인상파가 등장하는 다른 그림에서도 그의 모습은 찾아볼 수 없다. 동료들의 작품을 구입하고 인상파전에 참여했다는 것을 제외하면, 드가는 많은 점에서 인상파 그룹과 동떨어져 있었고, 그들에 대해 비판적이기까지 했다. 이런 입장 때문에, 그가 보수적인 화가들을 그룹에 끌어들이려 했을 때는 논쟁이 벌어지기도 했다. 그가 게르부아 카페에서 동료들과 나눈 대화는 신랄한 논평과 도발적인 이론으로 차 있는 경우가 많았다. 그는 또한 지나칠 정도로 개인적인 사람이어서, 동료 화가들이 출세를 목적으로 자신을 선전하고 기회주의적인 거래 관계를 맺는 것을 경멸했다. (그는 '유명하면서도 알려지지 않은 사람'이 되고 싶다고 말한 적이 있다). 하지만 드가는 가장 가까운 사이였던 마네와 함께, 당시의 여가 풍조에 대한 날카로운 관찰에 바탕을 둔 인상주의의 도회적 특징을 규정했다. 혁신적 구도와 실험적 기법은 자연주의적 효과를 낳는 계획적이고 인위적인 표현수단을 요구했고, 이로 말미암아 그의 작품은 내성적이고 지적인 성향을 띠게 되었다.

111
에드가르 드가,
「무대 위의
발레 연습」
(그림124의 세부)

그는 데생을 중시했고, 옛 거장들의 작품을 모사했으며, 전통적인 화가들과 마찬가지로 그림을 그리기 전에 많은 습작을 거듭했다. 이런 작업 방식 때문에 그는 자연을 직접 그린다는 '외광파'의 이념과 대립하는 위치에 놓이게 되었다. 실제로 그는 '외광파' 화가들을 한 줄로 세워놓고 모조리 총살해야 한다고 농담한 적도 있었다. 그는 1869년에 노르망디 해안에서 파스텔 연작을 그린 뒤에는 1890년대까지 풍경화를 그리지 않았다. 그는 "내 예술만큼 자연발생적인 예술은 없다. 내가 하는 일은 거장들을 재현하고 탐구하는 것뿐이다. 나는 영감이나 자연스러움, 기질에 대해서는 아무것도 모른다"고 주장했다. (미술사가인 캐럴 암스트롱은 그의 미술사적 위치를 '인상주의의 고립자'라고 적절히 묘사했다.) 하지만 그는 전통을 중시하면서도 현대성을 묘사할 필요성을 인정했기 때문에, 그 두 가지를 조

화시키는 독특한 전략을 개발해야 했다. 그의 노력은 결국 인상주의 자체의 발전도 가져왔다.

　드가는 화실 작업을 고집했고, 귀족 출신이라는 자신의 사회적 신분과 결부된 가치관과 그 실천을 옹호했다. 특히 제2제정이 무너지고 1874년에 아버지가 타계하고 집안이 몰락하면서 자신의 사회적 지위가 허물어지기 시작하자, 그런 도덕적·보수적 경향은 더욱 강해졌다. 그의 집안은 금융업으로 부를 쌓았고, '드가'라는 성(아버지의 성씨는 De Gas였지만, 드가는 좀더 평민적으로 보이려고 Degas로 바꾸었다)은 그가 귀족을 자처할 자격이 있다는 증거였다(하지만 그 귀족 신분이 1830년대에 날조되었다는 사실이 최근에 밝혀졌다). 드가는 신분에 걸맞게 최고의 교육과 미술 수업

112
에드가르 드가,
「벨렐리 가족」,
1858~60,
캔버스에 유채,
200×250cm,
파리,
오르세 미술관

113
에드가르 드가,
「실내」,
1868~69,
캔버스에 유채,
81.3×114.4cm,
필라델피아
미술관

을 받았다. 그는 최상류층 자제들이 다니는 루이 르 그랑 중학교에 다녔으며, 그후 에콜 데 보자르(미술학교)에서 그림을 배웠고, 앵그르의 제자로서 데생을 강조하는 루이 라모트(1822~69)를 사사했다. 1860년대에 드가는 역사화를 처음으로 시도했고, 르네상스와 바로크의 걸작을 보기 위해 이탈리아로 갔다. 마네와 마찬가지로 그 또한 사실주의적인 네덜란드 회화에 깊은 관심을 갖게 되었다. 이런 배경을 토대로 그가 평생 동안 고수한 수많은 전제가 형성되었으며, 이런 전제들 때문에 그는 동료들에 비해 시대착오적이면서도 동시에 극단적으로 진보적인 화가가 되었다.

　1856년부터 1859년까지 이탈리아에 체류하는 동안 드가는 주로 피렌

체에서 지냈는데, 이곳에는 고향 나폴리에서 추방된 귀족 젠나로 벨렐리와 결혼한 로라 고모가 살고 있었다. 이 방문의 기념물인 「벨렐리 가족」(그림 112)은 야릇한 구도와 얼굴 표정에 대한 날카로운 관찰을 결합하여 심리적 긴장을 자아내는 드가의 능력을 보여준다. 집안에 놓여 있는 가구들의 모양과 위치는 공간을 기하학적으로 구획하고 있다. 인물들은 그렇게 구획된 공간에 수평으로 배치되어 있는데, 그것은 서사적인 역사화에서 흔히 볼 수 있는 벽장식 같은 배열이다. 로라 고모는 최근에 사망한 아버지(드가의 할아버지)를 애도하여 상복을 입고 있다. 벽에 걸려 있는 데생은 르네상

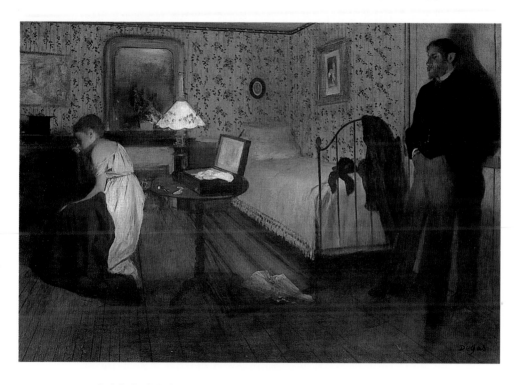

스 양식을 흉내내어 그린 할아버지의 초상화다.

로라 옆에 붙어 서 있는 것은 큰딸(조반나)이고, 의자에 앉아 있는 작은 딸(줄리아)은 아버지 쪽으로 고개를 돌려, 드가의 고모와 고모부를 잇는 연결고리 역할을 하고 있다. 로라의 말을 빌리면 "따분함을 조금이라도 덜어 줄 어떤 직업도 없는" 게으름뱅이 귀족은 푹신한 의자에 앉아 신문을 읽음으로써 도도한 아내의 차가운 시선을 피하고 있다. 그의 위치는 그의 세계가 다른 가족과 분리되어 있음을 암시하며, 거울에 다른 공간이 비쳐 있는 것이 그 암시를 더욱 강조하고 있다. 그것은 또한 벨렐리가 아내의 동맹자

인 화가의 날카로운 눈길을 마지못해 감수하고 있다는 것을 나타내는지도 모른다.

사랑이 없는 부부생활(로라는 세번째 아이를 임신하고 있다)을 묘사한 이 작품은 르누아르의 「샤르팡티에 부인과 자녀들」(그림110 참조)과는 전혀 다르다. 르누아르의 작품은 남편에게 존경과 사랑을 받고 있는 여인의 자기만족을 여실히 표현하고 있다. 남편은 그림에 등장하지 않지만, 그림은 남편의 시선을 반영하고 있다. 객관적 관찰이라는 겉모양 속에 엄청난 수고와 복잡한 감정을 감추고 있는 「벨렐리 가족」은 사회적 신분 때문에 복잡하게 뒤얽힌 감정이 은폐되는 드가 집안의 분위기를 형상화하고 있다. 전통적으로 충성을 상징하는 개조차도 오른쪽 아래에서 그림 밖으로 걸어 나가고 있다.

드가는 심리적 서사에 열중했고, 살롱전 출품을 비롯한 아카데미의 관행을 받아들였는데, 이것이 초기에 역사화를 몇 점 그린 동기가 되었다. 그는 결국 역사화를 포기했지만, 드가 자신이 가장 소중히 간직한 작품 가운데 하나인 「실내」(그림113)에는 역사화적 요소가 현대적인 배경에 그대로 옮겨져 있다. 동시대인들은 이 작품을 처음 보았을 때부터 사실주의 문학──예를 들면 드가의 친구인 에드몽 뒤랑티와 에밀 졸라의 소설──에 등장하는 강간이나 매춘 장면을 연상했다. 미술사가인 시어도어 레프는 「실내」가 졸라의 소설 「테레즈 라캥」에 삽입된 한 사건과 유사점을 갖고 있다는 것을 입증했다. 「테레즈 라캥」에서 로랑은 첫날밤을 보내기 위해 침실에 들어가지만, 테레즈의 첫 남편을 살해한 죄책감이 두 연인의 관계를 긴장시킨다.

그러나 「실내」의 세부가 모두 졸라의 소설과 일치하는 것은 아니며, 또한 이 작품을 지나치게 산문적으로 해석하여 소설 속의 에피소드로 이해하는 것은 「실내」의 암시적이고 신비로운 특성──드가는 인공 조명을 받은 어슴푸레한 배경을 통해 이런 측면을 의식적으로 강화했다──과 모순된다. (따라서 종종 이 작품에 따르는 「강간」이라는 제목은 잘못된 것이다.)

「벨렐리 가족」과 마찬가지로 눈길이 마주치는 것을 애써 피하는 자세와 물리적 거리가 두 인물의 소원한 관계를 말해준다. 그림이 성행위를 암시하는 것은 분명하다. 여자의 코르셋이 방바닥에 떨어져 있고, 여자는 반라 상태이며, 탁자 위에는 붉은 안감을 댄 반짇고리가 뚜껑이 열린 채 놓여 있

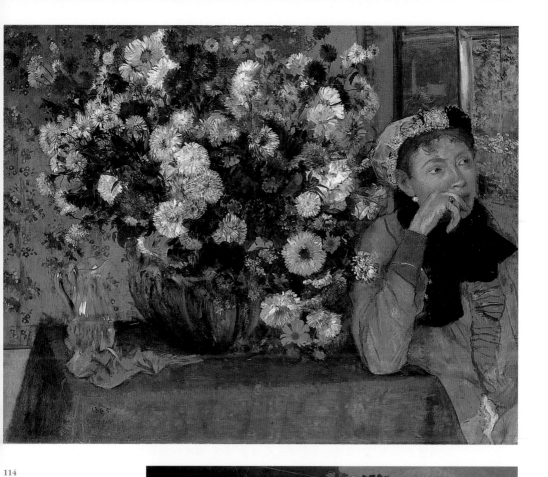

114
에드가르 드가,
「국화와 여인」,
1865,
캔버스에 유채,
73.7×92.7cm,
뉴욕,
메트로폴리탄
미술관

115
귀스타브 쿠르베,
「격자 시렁」,
1862,
캔버스에 유채,
110×135cm,
톨레도 미술관

다. 그리고 드가의 작품에서는 처음으로 마루 바닥재를 급속히 후퇴시켜 거리감을 명확히 표현하고 있는데, 이는 감상자로부터 불안정하게 떨어져 있는 느낌을 자아내어 정상과는 다른 영역을 암시한다. 다른 인상파 화가들의 실내화는 대부분 가정을 배경으로 한 가족이나 친구들의 초상화다. 이와는 대조적으로 드가의 「실내」는 비가정적인 세부에 주의를 기울이고 있어서 무대장치나 삽화와 비슷하고, 그 때문에 거기에 어떤 사연이 담겨 있으리라는 기대감을 불러일으킨다. 따라서 이 침실의 누추함은 분명 불륜 관계를 표현하고 있지만, 그 관계는 여전히 연극이나 소설과 비슷한 구조를 통해 전달된다. 드가는 이 작품을 '나의 풍속화'라고 불러, 이 그림이 역사화와는 다르지만 서사와 결부되어 있다는 점에서는 그것과 밀접한 관계에 있다는 점을 분명히 했다. 이는 그의 준거가 현실보다 예술이라는 것을 드러낸다.

　1865년 작품 「국화와 여인」(그림114)도 예술과 현실 사이의 유익한 긴장이 낳은 산물이다. 이 초상화의 모델은 아마 그의 어릴 적 친구인 폴 발팽송의 아내일 것이다. 그녀는 시골 별장 정원에서 딴 꽃들을 방금 꽃병에 꽂은 참이다. 정원용 장갑을 벗고 잠시 휴식을 취하고 있다. 손으로 입을 살짝 가린 자세는 드가가 특히 좋아한 포즈로서 사색을 암시한다(망설임을 나타낼 수도 있다). 그녀는 오른쪽으로 몸을 돌려, 캔버스 테두리로 제한된 화면 너머를 내다보고 있다. 따라서 그녀의 눈길은 우리에게 액자 밖의 세계를 의식하게 하고, 그림은 그녀가 속해 있는 현실이라는 더 큰 종이에서 잘라낸 조각으로 이해된다.

　「국화와 여인」은 몇 년 전 살롱전에 전시된 쿠르베의 「격자 시렁」(그림115)을 연상시킨다. 그러나 쿠르베의 작품에 등장하는 인물은 관행에 따라 꽃 쪽으로 몸을 돌리고 있어서 우리의 관심을 화면 중앙으로 모으고, 캔버스 바깥의 것은 그림의 인상과 무관한 것으로 만들어버린다. 드가는 감상자들이 이런 구도에 익숙해져 있는 것을 이용하여 놀라움을 자아냈다. 그의 책략은 너무 참신하고 결정적이어서, 진술하고 사실적인 효과를 낳는 동시에 그 노련한 솜씨에 사람들의 관심을 끌어들인다.

　경마장 연작의 하나인 「시골 경마장」(그림117)을 지배하는 책략도 그와 비슷하다. 19세기 초에 영국에서 수입된 경마는 프랑스에서는 비교적 새로운 오락이었고, 주로 상류계층이 경마장을 찾았다. 프랑스인들은 영국의

회원제 경마클럽도 흉내내어, 1833년에 프랑스 경마클럽을 결성했다. 1850년대의 유력한 회원들 중에는 나폴레옹 3세의 이복동생인 모르니 백작도 끼어 있었다. 이 클럽은 파리 재건으로 떼돈을 번 투자자들의 집결지가 되었다. 1857년에는 경마클럽의 후원으로 불로뉴 숲에 롱샹 경마장이 문을 열었다. 마네는 이곳을 묘사한 선구자가 되었고, 드가도 그와 함께 롱샹에 다녔지만, 사회적 연줄로 판단하면 이곳은 오히려 드가의 세력권이었다. 실제로 드가의 작품 중에는 경마장을 주제로 한 작품이 가장 많다. 그는 친지들 중에서 경마장 그림을 사줄 사람을 얼마든지 찾을 수 있었다. 그가 경마의 전통과 실제에 해박하다는 것은 작품에 그대로 드러나 있다.

「시골 경마장」에서 드가는 「국화와 여인」과 같은 잘라내기 효과와 풍속화의 서사성을 결합시켰다. 실제로 감상자들은 화면 가장자리에서 벌어지는 시각적 활동 때문에 구도의 중심에서 그쪽으로 시선이 쏠렸고, 그 결과 마차 내부의 장면은 곧잘 무시되었다. 하지만 드가는 늘 그렇듯이 집단 초상화를 서사적으로 그렸고, 이 경우에는 그것이 매력으로 가득 차 있다. 1869년 여름에 드가는 파리 친구들처럼 노르망디로 여행을 가서, 그에게서는 보기 드문 해변 풍경화를 몇 점 그렸다. 그는 또한 메닐 위베르의 영지로 발팽송 가족을 찾아가기도 했다.

「시골 경마장」은 아르장탕에서 가까운 경마장으로 소풍간 일을 기록하고 있다. 저 멀리 들판에는 천막과 말 우리, 기수들, 몇몇 구경꾼이 보인다. 이것을 배경으로 감동적인 가정 스토리가 펼쳐진다. 젖먹이 아들(앙리 발팽송)이 유모의 젖을 놓고 잠들어 있다. 어머니가 아기의 상태를 자상하게 살펴보고 있고, 애완견 불도그와 아버지가 마부석에 걸터앉아 그것을 바라보고 있다. 여기에는 사회계층에 대한 화가의 통찰력이 나타나 있다. 어머니와 아기와 유모의 친밀함은 부르주아 집안에서 하인이나 하녀를 얼마나 당연하게 여겼는가를 보여준다. 유모가 벌건 대낮에 젖가슴을 드러낸 것(축 늘어진 젖가슴이 그렇게 사실적으로 묘사된 것은 미술사에서도 드문 일이다)은 조금도 창피한 일이 아니다. 그녀와 같은 계층의 여자들에게 예의범절은 성(性)이 아니라 사회적 효용성에 따라 정해지는 상관적 요소이기 때문이다. 아버지의 지배적인 위치와 격식을 차린 옷차림은, 처자식이 보호를 받으며 편안하고 안전하게 지내는 동안 그는 사교계에서 분주하게 돌아다니고 있음을 나타낸다.

116
아래
마차를 탄 일가족,
1860년경

117
오른쪽
에드가르 드가,
「시골 경마장」,
1869,
캔버스에 유채,
36.5×55.9cm,
보스턴 미술관

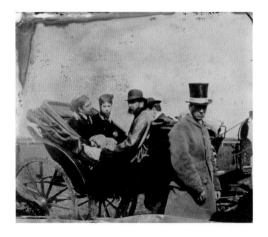

이 그림의 오른쪽과 아래쪽 가장자리는 숱한 논란을 불러일으켰다. 작자 불명의 가족 사진(그림116)과 비교해보면 알 수 있듯이, 그것은 당시의 사진에서 유래한 것이 분명하다. 사진에서 마차바퀴와 말이 잘려나간 것은 삼각대에 올려놓고 이동할 수 있는 상자형 카메라의 파인더 때문이다. 사진작가는 쿠르베의 「격자 시렁」(그림115 참조)처럼 관행적으로 인물에 초점을 맞추었다. 사진에서는 그런 결과가 우연으로 간주된다. 그것이 조금이라도 주목을 받을 가치가 있다면, 현대성이나 과학적 객관성과 결부된

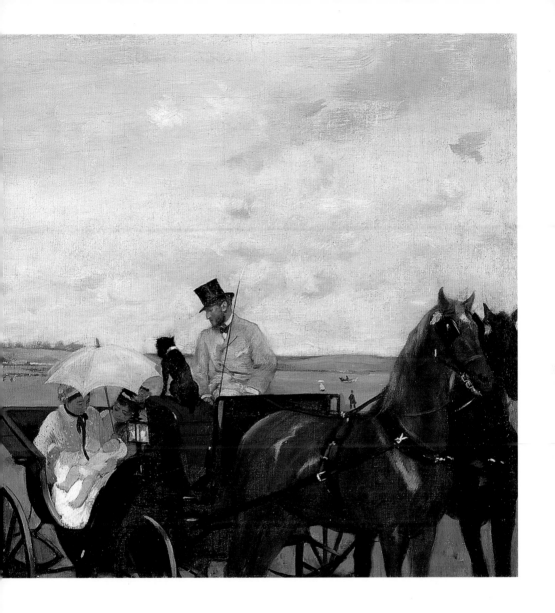

과학기술의 표징이기 때문이다.

그러나 드가가 그런 표징을 회화에 옮겨놓은 것은 뜻밖의 성과를 낳았다. 그것은 새로운 자연주의적 시각을 나타내고 있기 때문이다. 특히 왼쪽 가장자리를 잘라낸 것——때문에 마차는 외바퀴 위에서 위태롭게 균형을 잡고 있는 듯이 보인다——은 모네가 「정원의 여인들」(그림56 참조)에서 빛과 그림자를 대비시킨 것에 견줄 만한 현대성의 선언이 되었다. 하지만 드가의 책략에는 반어적 요소가 없지 않다. 다른 화가들이라면 피했을 게 분

118
안도 히로시게,
「료고쿠 다리의
저녁달」,
1830년경,
채색 목판화,
24.2×36.5cm

명한 '잘라내기' 효과를 연출함으로써, 개인의 계산된 결정──주관적 요소──이 이른바 자연주의적 효과를 낳는다는 사실을 보여주고 있기 때문이다. 정식 초상화를 그릴 경우라면 어떤 화가도 폴 발팽송의 말채찍이 몸통을 가로지르게 하지 않았을 테고, 양산 끝이 유모의 얼굴 속으로 파고들게 하지도 않았을 것이다. 파격적인 자연주의를 보여주는 이런 요소들은 해묵은 관행에 저항하여 의식적으로 사용된 것이다.

드가의 작품이 특정한 일본 판화에서 힌트를 얻었을 성싶지는 않지만, 예기치 않은 곳에서 화면이 싹둑 잘리거나 근경과 원경이 비대칭을 이루는 것은 19세기 일본의 이름난 목판화가인 가쓰시카 호쿠사이(葛飾北齋, 1760~1849)와 안도 히로시게(安藤廣重, 1797~1858)의 많은 작품에서 찾아볼 수 있는 특징이다. 이들의 판화에서는 그것이 일관되고 세련된 미학의 중요한 측면이다. 예컨대 안도는 「료고쿠 다리의 저녁달」(그림118)에서 일본 미술가들이 비교적 최근에 발견한 서양식 원근법을 사실주의적인 목적만이 아니라 미학적인 목적을 위해 사용했다. 그와 마찬가지로 드가도 자신의 참신하고 독창적인 현실 인식만이 아니라 현실의 우연성에 관심을 불러일으키기 위해 가장자리를 잘라내거나 대상을 클로즈업하거나 다른 것과 겹쳐지게 하는 수법을 사용했다.

모네를 빛과 색의 조달자로 생각할 수 있다면, 드가는 공간과 배치의 대가라고 불러도 좋을 것이다. 모네와 마찬가지로 드가는 자연에서 찾아볼

수 있는(그리고 사진 매체를 통해 포착할 수 있는) 독특한 시각적 현상에 주목하고, 그것을 이용하여 '자연스러운' 것으로 감지되는 효과를 연출했다. 형상을 조각내고, 색채를 대비시키고 평면화하는 모네의 기법은 동시대인에게 당혹감을 안겨주었지만, 오늘날 우리는 그것을 실제 모습을 기록하는 자연스러운 과정의 징표로 받아들인다. 물론 그러면서도 우리는 그림을 보고 있다는 사실을 항상 의식한다. 전통 미술을 배운 드가는 모네보다 밀도있게 물감을 칠하여 가혹한 비난을 피했지만, 자연주의와 예술적 기교 사이에서 역동적으로 균형을 유지한 것은 그것과 관련되어 있었다. 드가는 사진 효과를 교묘히 풍자적으로 전용했지만, 그 성과물은 조금도 사진 같지 않았다.

화면 중심에서 벗어난 대상이 테두리 밖으로 뻗어나가는 것은 통행인—말이나 마차를 타고 지나가는 '플라뇌르'—의 시야에 우연히 포착된 광경과 같은 효과를 자아낸다. 당시에는 '스냅 사진' 같은 게 없었다. 드가는 「뤼도비크 르피크 자작과 딸들(콩코르드 광장)」(그림119)에서도 「시골 경마장」과 거의 같은 구도를 사용했다. 드가의 친구로서 드가를 인상파에 끌어들인 수채화가 겸 판화가인 뤼도비크 나폴레옹 르피크 (1839~89)는 파리에서 가장 화려한 공공장소를 정처없이 거닐고 있는 것처럼 보인다. 가로수가 우거진 샹젤리제 거리는 우리 뒤쪽에 있다. 튈르리 정원은 그림의 원경을 이루고 있고, 오스만의 파리 개조 덕분에 상점가로 변모한 리볼리 가는 그 왼쪽에서 시작된다. 「시골 경마장」과 마찬가지로 왼쪽 가장자리를 잘라낸 효과는 무심히 던진 눈길에 포착된 광경을 암시한다. 주요 인물들은 무릎 아래가 절단되어 화면에 떠 있는 듯이 보이고, 그 화면에 납작하게 달라붙어 무게가 없는 것처럼 보인다. 오른팔을 뒷짐지고 왼쪽 겨드랑이에 우산을 끼고 있는 르피크의 몸짓은 한가로운 걸음을 암시하고, 멋지게 시가를 문 표정은 깊은 상념에 잠겨 있는 듯이 보인다. 왼쪽 인물은 르피크 가족에게 잠시 정신이 팔린 구경꾼이지만, 르피크의 애완견인 그레이하운드만이 그에게 주의를 기울이고 있다. 오후 나절에 콩코르드 광장에 나온 것을 보면, 그는 아마 그런 산책을 즐길 수 있는 유한계층에 속해 있을 것이다. 르피크의 태도는 아마추어 화가나 멋쟁이 한량—보들레르의 '플라뇌르'—처럼 보인다. 드가는 경마장이나 대로를 그림의 배경으로 삼아, 자신의 태도도 그와 비슷하다는 것을 암시하고 있다. 아버지

119
에드가르 드가,
「뤼도비크
르피크 자작과
딸들(콩코르드
광장)」,
1875,
캔버스에 유채,
79×118cm,
상트페테르부르크,
에르미타주
미술관

가 사망한 뒤로는 그리 쉽게 멋을 부릴 수 없게 되었지만, 르피크의 자태를 감탄하며 바라보았을 것이다.

1879년에는 소설가이자 평론가인 뒤랑티의 초상화(그림120)를 그렸는데, 이 작품에도 모델의 사상이 담겨 있다. 뒤랑티는 자연주의 지지자로서, 인상파 화가들——특히 드가——을 자연주의의 계승자로 생각했다. 『새로운 회화』에서 뒤랑티는, "이제 화가들은 더 이상 아파트나 길거리라는 배경에서 인물을 분리하려 하지 않는다. 이제 인물은 그의 경제적 형편과 계층과 직업을 알려주는 가구와 벽난로, 커튼, 벽에 둘러싸여 있다"고 주장했다.

뒤랑티의 초상화를 그릴 때, 드가는 바로 그 방식에 따라 책이 가득 꽂힌 서가를 배경으로 어질러진 책상 앞에 그를 앉혔다. 뒤랑티의 사색하는 포즈는 낭만주의 미술이 시인이나 화가나 음악가를 묘사할 때 그들의 예술적 통찰을 표현하기 위해 흔히 사용한 상투적인 수법에서 유래한 것이다. 하지만 왼쪽 눈가를 누르고 있는 왼손의 팽팽한 긴장감——푸른 파스텔로 칠한 선이 그 느낌을 더욱 강조하고 있다——은 시선에 활력을 주고 눈의 초점을 좁혀서, 평론가의 자연주의적 관찰이론을 흉내내고 시각을 더욱 강조해준다. 초상화 재료——파스텔과 템페라——에서도 드가는 뒤랑티의 취향을 흉내내어, 특별한 목적에 적합한 도구와 기법을 사용했다. 우리는 드가의 미술도 역시 냉철한 학문적 추구와 직관적 인식의 결합에서 생겨났다고 추론할 수 있다.

발레 연작만큼 날카로운 관찰과 내성적 성찰에 대한 드가의 관심을 형상화하고 있는 작품군은 없다. 실제로 무용과 무대 연출은 드가의 예술적 노력과 비슷하다. 안무가가 무용수——이들은 살아 있는 존재이고 못생긴 경우도 많다——라는 수단을 통해 아름다운 예술을 생산해내기 위해 하는 일은 화가가 현실을 어떻게 묘사하면 현실의 효과를 분명히 나타내는 동시에 그것을 뛰어넘는 결과물을 만들어낼 수 있는가를 알려주는 패러다임으로서 도움이 되기 때문이다. 드가는 발레 장면을 처음 묘사하기 시작했을 때부터 자연에 대한 예술의 우월성에 열중했다. 그는 다른 인상파 화가에게 "당신한테는 자연스러운 삶이 필요하지만 나한테는 인위적인 삶이 필요하다"고 말한 적도 있다.

발레가 공연된 오페라 극장은 상류층이 자주 드나드는 특권적인 장소였

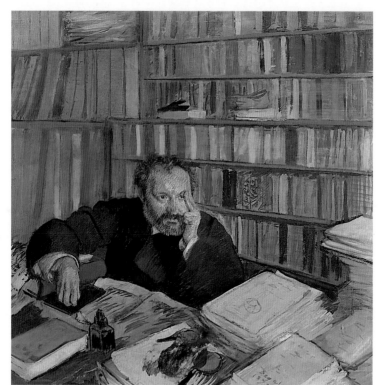

120
에드가르 드가,
「에드몽
뒤랑티의 초상」,
1879,
아마포에
파스텔·수채·
템페라,
100.9×100.3cm,
글래스고 미술관

다. 따라서 드가의 발레 연작은 그가 특권층에 속한다는 것을 말해준다. 경마클럽 회원들은 시즌 내내 발레 공연을 관람할 수 있는 입장권을 갖고 있었을 뿐 아니라, 무용수들의 탈의실과 연습실에 들어갈 수 있는 통행증도 갖고 있었다. 게다가 드가는 아버지의 연줄로——그의 아버지 오귀스트 드가는 아마추어 음악가로서 오케스트라 단원들과 친하게 지냈고, 집에서 월요일마다 여는 모임에 그들을 초대하기도 했다——오페라 극장에서 특별대우를 받았다.

「오케스트라 연주자들」(그림121)의 구도는 대중잡지의 삽화를 흉내내어 대담하게 분할되어 있다. 삽화가들은 독자의 눈길을 사로잡는 책략과 신랄한 재치를 구사했는데, 이것은 둘 다 현대성의 표징이었다. 특히 도미에는 이 두 가지의 대가였다(그림122). 드가의 작품에서는 세 연주자——바이올린 주자, 오보에 주자, 첼로 주자——의 커다란 머리가 시야를 가로막아 오케스트라 전체를 보는 것을 방해하고 있다. 그래서 인물을 뒤쪽에서 그린 초상화처럼 보이지만, 그들의 신원은 아직 알 수 없다. 그들 바로 위에서는

주역 무용수가 눈부신 각광을 받으며 답례하고 있고, 다른 무용수들은 숲을 대충 스케치한 배경을 등진 채 서 있다. 근경의 머리들과 무대를 나란히 놓았기 때문에, 마치 객석 앞줄에서 바라본 광경처럼 보인다. 이 특별석에서 바라보면, 이 광경이 다양한 예술형식을 결합한 산물임을 발견하게 된다. 무용수들은 발레에서 맡은 배역을 미련없이 버리고 감상자의 실재에 답례하는 직업인이 된다. 막 연주를 끝낸 연주자들은 악기를 쥔 채 막이 내리기를 기다리고 있다. 드가는 공연 결과를 실제로 보여주지도 않고, 따라서 연극적인 환상을 깨뜨리지도 않은 채, 발레단의 다양한 요소들을 한데

모아놓았다. 이와 비슷한 방식으로, 그의 작품은 대담한 분할과 평면화, 겹쳐 칠하는 기법을 자유롭게 구사하는 등 노련한 기교를 보란 듯이 과시하고 있다.

무용 교습을 묘사한 1870년대 초의 여러 작품에서 드가는 무용수 훈련과정을 체계적으로 탐구하는 한편, 공간 구성과 거울에 비친 영상을 통해 자신의 내적 성찰 과정을 보여준다. 이런 그림들 가운데 「오페라 극장의 무용 교습」(그림123) 같은 작품은 작은 크기와 부드러운 색조, 비교적 보수적인 화법으로 네덜란드 풍속화 같은 느낌을 풍긴다. 이런 작품은 아주 잘

팔렸다. 그는 언제나 신원을 확인할 수 있는 무용수와 무용 교사를 등장시켜 작품의 사실성을 강화했다. 드가는 르플레티에 가에 있는 옛 오페라 극장과 1875년에 새로 생긴 팔레 가르니에의 무용 연습실을 양쪽 다 방문했겠지만, 작품을 실제로 제작한 곳은 화실이었다. 그의 그림은 현장을 묘사한 것처럼 보이지만, 드가는 1870년대에 친구인 알베르 에슈에게 편지를 보내 발레 심사장 입장권을 부탁하면서 "실제로 보지도 않고 무용 심사 장면을 그렇게 많이 그린 것이 조금 부끄럽다"고 고백했다.

발레 연작을 그리기 시작한 뒤 몇 년 동안 드가는 복잡하고 독창적인 구성을 모두 탐구했다. 그는 대게 한 가지 소재를 다양한 형상으로 변형시켰는데, 이는 그가 하나의 착상에서 최대한 많은 것을 얻어내려고 애썼다는

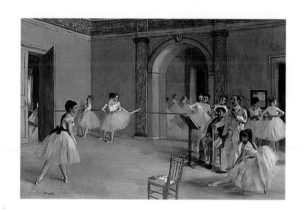

증거이자 끈기있게 실험을 계속했다는 증거이기도 하다. 그 때문에 작품을 마무리하지 못하는 경우도 종종 있었다.

「무대 위의 발레 연습」(그림124)에는 같은 주제를 다른 기법으로 그린 작품이 두 점 더 있는데, 그 가운데 크기가 조금 큰 작품——「무대 위의 발레 리허설」(그림125)——은 캔버스에 유채 물감으로 그려졌지만 사실상 단색화다.

이 작품에는 둥근 모양의 무대 가장자리가 보이고, 화면 오른쪽에서 연습 광경을 구경하고 있던 두 신사 가운데 하나가 지워지고, 무용 선생도 없고, 왼쪽 아래에 불쑥 튀어나와 있던 콘트라베이스의 머리 부분도 시야에서 사라졌다. 하지만 이것들은 중요한 요소들이다. 그것은 구도를 복잡하

124
에드가르 드가,
「무대 위의
발레 연습」,
1874년경,
판지에 덧붙인
분홍색 종이에
파스텔과
잉크 드로잉,
53×61cm,
뉴욕,
메트로폴리탄
미술관

125
에드가르 드가,
「무대 위의
발레 리허설」,
1874년경,
캔버스에 유채,
65×81cm,
파리,
오르세 미술관

게 하고, 공간적으로나 심리적으로 작품에 거리감을 주고, 넓은 무대에서 벌어지는 무용수들의 움직임을 주의깊은 남자들의 지휘 감독 아래 두기 때문이다. 그것은 드가가 날카로운 심미안을 가지고 유심히 지켜보는 아마추어이기 때문에 발레에 대한 관심이 더욱 완벽하게 표현되었다는 것을 설명해준다. 이런 그림에서 중요한 요소는 무대 중앙에서 우아하게 춤추고 있는 두 무용수와 차례를 기다리며 기지개를 켜거나 등을 긁적거리거나 그밖의 온갖 꼴사나운 몸짓을 하고 있는 나머지 무용수들의 대비다.

자주 듣는 얘기지만, 드가의 무용수들은 별로 예쁘지 않다. 이를 두고 드가의 관찰이 너무 잔인하냐는 둥 여성혐오증 때문이라는 둥 의견이 분분했는데, 가장 좋은 보기는 「무용 교습」(그림126) 정면에 나오는 땅딸막한 발레리나다. 이런 묘사는 무용수들이 진짜 사람이고, 우리가 감탄하는 것은 그들의 외모가 아니라 그들의 예술이라는 평범한 진리를 반영했을 뿐인지도 모르나, 이것을 설명하기 위해 수많은 해석이 제시되었다. 그러나 드가 자신이 무용수들을 꾸밈없이 묘사할 권리가 있다고 생각했다는 사실은 그의 사회적·남성적 우월의식이 어느 정도였는가를 시사한다. 그래서 드가의 여성—특히 무용수—묘사는 드가 연구자들 사이에 자주 논의되는 주제다. 관능과 성별(性別)의 문제는 제6장에서 좀더 자세히 다룰 예정이다. 여기서는 드가의 표현방식이 자리잡고 있는 '과학적' 자연주의에 대해 검토해보기로 하자.

이 문제와 관련하여 가장 흥미로운 연구 과제는 드가의 조각작품인 「열네 살의 어린 무용수」(그림127)다. 이것은 분명 드가가 인상파전에 출품한 작품 가운데 가장 중요한 작품—그가 대중에게 선보인 유일한 조각작품—일 것이다. 그는 1880년에 이 작품을 공개하겠다고 예고했고, 고고학이나 자연사 전시회에 쓰이는 것과 같은 유리 진열장이 화랑 한복판에 설치되었다. 그런데 무엇 때문인지 그는 작품 공개를 이듬해로 미루었고, 이듬해에도 인상파전이 시작된 지 보름이 지나도록 공개하지 않았다.

이 작품의 모델은 1878년에 열네 살이 된 마리아 반 구템이라는 소녀였다. 드가가 밀랍을 재료로 사용한 것은 고대 조각 기법에 대한 관심이 프랑스에서 되살아나고, 고대 조각상에 물감이 칠해진 사실이 발견된 것과 관련되어 있을 것이다. (이 작품의 청동 주조물은 드가의 청동 조각이 다 그렇듯이 그가 죽은 뒤에 복제된 것이다.) 그는 밀랍에 다른 요소들—진짜

126
에드가르 드가,
「무용 교습」,
1876,
캔버스에 유채,
83.2×76.8cm,
뉴욕,
메트로폴리탄
미술관

직물로 만든 발레용 치마, 인형 제작자한테 얻은 머리카락, 새틴 리본 등——을 결합시켰다. 이것들은 고급 예술보다는 밀랍박물관 전시품과 더 밀접한 관계가 있는 재료들이다. 실제로 이 조각상의 가장 두드러진 효과는 사실성이었다. 작품에 대한 반응은 한결같았다. 모두가 그 어린 소녀를 '사자코와 심술궂은 얼굴'에 '거칠고 오만하며' '이제 겨우 여자다운 몸매를 갖기 시작한 부랑아'로 보았다. 어느 평론가는 이렇게 물었다. "입술처럼 이마에도 악덕이 그토록 깊이 새겨져 있는 이유는 무엇인가?"

드가는 사실 악덕의 관상을 연구하고 있었다. 1879년에 흉악한 살인범 에밀 아바디와 그 일당에 대한 재판이 열렸는데, 그는 이 유명한 재판이 열린 법정에 가서 범죄자들을 관찰하여 1880년 전시회에 파스텔화 몇 점을 출품했다. 이런 연구는 19세기 과학계에 널리 퍼져 있었던 관상학과 인종주의와 범죄이론에 대한 드가의 관심을 보여주는 사례 중에서도 가장 화젯거리가 되었을 것이다.

이와 관련된 저술은 1790년대 말에 나온 요한 카스파어 라바터의 『골상학』에서부터 찰스 다윈의 『종의 기원』(1859)과 체사레 롬브로소의 『범죄자』(1876)에 이르기까지 다양하다. 앤시아 캘런, 더글러스 드루이크, 피터 제거스 같은 학자들은, 개인이 동물 조상을 얼마나 많이 닮았는가를 통해 인간의 도덕적 특성을 묘사한 삽화에 드가가 관심이 많았다는 것을 충분히 입증했다. 다윈 이전에도 그것은 널리 퍼져 있는 개념이어서, 1840년대에 이미 도미에와 그랑빌 같은 풍자화가들이 즐겨 다루었을 정도였다 (그림128).

1867년에 드가의 친구 뒤랑티가 관상학 논문을 발표했는데, 여기서 그는 범죄자들을 '문명 세계의 미개인'이라고 불러, 이른바 '열등한' 인종과 범죄자들의 관계를 암시했다. 이 논문은 또한 면밀한 관찰이 성격을 판단하는 수단이라고 주장하고, 졸라와 공쿠르 형제를 이 기법의 대가로 인용했다. 뒤랑티는 『새로운 회화』에서도 비슷한 척도를 사용하여 드가를 지지했다. 드가 같은 화가는 사람을 뒤에서 한번만 보아도 "그 사람의 기질과 나이, 사회적 여건을 알 수 있다…… 관상학을 공부하면, 반듯하고 냉정하고 꼼꼼한 사람과 부주의하고 난폭한 사람을 구별할 수 있을 것"이라고 뒤랑티는 말했다.

「오페라 극장의 무용 교습」을 위한 스케치(그림129)에는 무용수 위그 양

127
에드가르 드가,
「열네 살의
어린 무용수」,
1879~81,
밀랍·모슬린
치마·머리카락·
새틴 리본,
높이 95.2cm,
개인 소장

의 콧날 및 이마와 평행한 선이 한 줄 그어져 있는데, 드가가 이 선을 그녀의 옆얼굴 윤곽선으로 사용했다면, 그녀의 얼굴은 흡사 원숭이처럼 보였을 것이다. 1877년경에 드가는 「개의 노래」(그림131)를 위한 데생(그림130)에서 가수의 옆얼굴을 원숭이처럼 스케치했다. 「열네 살의 어린 무용수」에서는 어린 마리아 반 구템을 초기 스케치에서보다 훨씬 원숭이 같은 모습으로 표현했다. 앤시아 캘런은 드가의 스케치가 거듭될수록 무용수의 인상이 차츰 최종 형태로 바뀌어가는 과정을 보여주었다. 축소모형의 목에 금이 가 있고, 점토 원형에 지문이 남아 있는 것은 드가가 소녀의 머리를 뒤로 밀어서 이마가 좀더 평평해 보이고 귀가 입보다 밑에 있는 것처럼 보이

게 했음을 보여준다. 19세기 과학이론은 이 두 가지 특징을 우둔함과 결부시켰다.

감상자들은 드가의 작품에서 이런 요소들을 알아차리고, 무용수에 대한 그들의 선입관을 확인했다. 소설가인 조리스 카를 위스망스는 드가가 '가혹한 현실'을 '무자비하게 묘사했다'고 인정했다. 모든 무용수가 가난하고 무식한 계층에 속하는 것은 아니었지만, 대부분의 파리 시민은 그들을 당연히 그런 부류로 생각했다.

발레는 종종 사회적 신분 상승의 수단이 되었다. 우선 돈을 벌 수 있었고, 상류층 남자들과 교제할 수도 있었기 때문이다. 드가가 발레 연작을 그리고 있던 시기에 그의 어릴 적 친구인 뤼도비크 알레비는 두 젊은 무용수 자매와 그들을 보호하려고 애쓰는 부모의 약점을 다룬 「카르디날 가족」

(1880)이라는 소설을 발표했다(이하 참조). 오페라와 발레의 내부 세계는 거기서 얻을 수 있는 예술적 통찰 때문만이 아니라 관능을 암시하기 때문에 대중의 관심을 끌었다. 기본적으로 발레단은 몸을 이용해서 남자들을 즐겁게 해주는 젊은 여자들로 구성되어 있었다. 오페라 극장의 단골 손님으로 발레 연습장에 들어갈 수 있는 돈많은 남자들은 무용수를 손쉽게 손에 넣을 수 있는 상대로 생각했고, 이들이 무용수를 후원하는 것은 은밀한 형태의 매춘행위였다. 1875년에 새로 문을 연 가르니에 오페라 극장에서는 무대 뒤의 휴게실이 만남의 장소로 이용되었다. 따라서 드가의 무용수들은 남자들의 향락적 눈길만이 아니라 성적 착취까지 당하는 대상이었다. 이들에 대한 드가의 태도에는 매혹과 혐오가 뒤섞여 있었다. 실제로 무용수는 드가가 두려워하면서도 예술로 '안무'할 필요가 있는 주제로 인정한 바로 그 현대성을 구현한 존재였다.

일부 비평가들은 드가의 선정적인 주제와 급진적인 구도가 부르주아의 인습에 대한 고의적인 모욕이라고 생각했다. 하지만 그가 중산층을 경멸했다 해도 그들을 인간 이하로 생각했다는 증거는 전혀 없다. 그렇기는 하지만, 그가 무용수의 관상을 '과학적'으로 탐구한 것을 생각하면, 자신보다 신분이 낮은 사람들을 조사용 표본으로 생각할 수 있을 만큼 자신의 우월성을 당연하게 여겼다는 느낌이 든다. 파리에서 그런 족속을 가장 매혹시킨 현상 가운데 특히 두드러진 것은 매춘이었다.

1876년에 위스망스는 매춘부를 다룬 『마르트』라는 소설을 발표했다. 에드몽 공쿠르는 1877년에 『피유 엘리자』라는 소설을 발표했다(프랑스어의 '피유'(fille)는 처녀만이 아니라 창녀도 의미할 수 있다). 드가는 이 소설에서 영감을 얻어 스케치를 몇 점 그렸다. 「목로주점」(1877)에서 졸라가 소개한 나나라는 인물은 1880년에 발표된 『나나』에서는 고급창녀로 등장한다. 이 주인공은 너무 유명해져서, 어떤 작가는 1881년에 공개된 드가의 「열네 살의 어린 무용수」를 '어린 나나'라고 불렀을 정도다.

매춘은 위생과 여성 심리, 가족과 범죄성에 대한 논쟁을 불러일으켰을 뿐 아니라 성적인 환상과 좌절도 가져왔다. 게다가 드가가 이 주제에 집착한 것은 그 자신의 성적 이중성에 대한 문제를 제기하여, 문제를 더욱 복잡하게 만들었다. 드가의 동시대인들 중에는 창녀들이 남자의 성욕에 배출구를 제공하고 사실상 가정을 유지하는 데 이바지한다고 생각하는 사람이 많

128
그랑빌,
「짐승으로
전락하고 있는
인간」,
1843,
목판화

았다. 따라서 창녀들은 사회에 필요한 존재로 용인되면서도 사회를 타락시키다고 비난받는 모순된 처지에 놓여 있었다. 드가는 매춘부 연작을 공개적으로 전시하거나 유화로 그린 경우가 드물었다. 그는 대개 완성된 정식 작품에만 유화기법을 사용했다.

드가는 매춘부 연작을 전시하기를 꺼렸지만, 「카페 테라스의 여인들, 저녁」(그림132)은 예외였다. 그는 유곽의 발가벗은 창녀들의 모노타이프를 수없이 제작하고도 전시하지 않았지만(이하 참조), 이 그림에는 옷을 다 차려입고 카페에 앉아 있는 창녀들이 등장한다. 그들이 그냥 느긋하게 쉬고 있는지 손님을 기다리고 있는지는 분명치 않다. 한 여자는 경멸하듯 입에 엄지손가락을 댄 저속한 몸짓을 하고 있다. 바깥 대로를 따라 멀어져가고

있는 행인의 유혹을 거절한 것일까? 또 다른 여자는 앉으려는 것인지 일어나려는 것인지 모를 엉거주춤한 자세를 취하고 있다. 사람들이 오가고 있는 것은 확실하지만, 그 이유는 분명치 않다.

이 그림이 1877년 인상파전에 전시되었을 때, 평론가들은 "시들어가는 여자들이 전성기의 활약과 성취에 대해 냉소적으로 이야기를 나누며 악덕을 발산하고 있다"고 평했다. 하지만 그들의 생김새를 자세히 살펴보면 캐리커처로 기울어지는 드가의 성향이 드러난다. 따라서 이 그림은 여가수의 팔을 개의 앞다리처럼 묘사한 「개의 노래」(그림131 참조)나 1877년에 발표된 「앙바사되르 카페의 연주회」(그림133)——여가수가 청중 쪽으로 손을

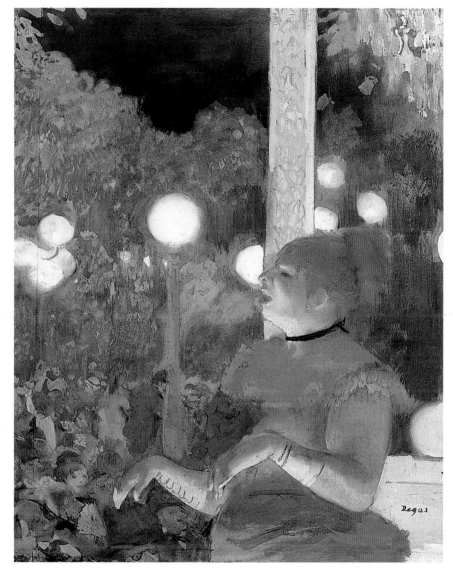

129
맨 왼쪽
에드가르 드가,
「오페라 극장의
무용 교습」을
위한 스케치,
1872,
종이에
에센스와 연필,
27.1×21cm,
개인 소장

130
왼쪽
에드가르 드가,
「개의 노래」를
위한 스케치,
1877년경,
개인 소장

131
오른쪽
에드가르 드가,
「개의 노래」,
1878년경,
모노타이프
위에 구아슈와
파스텔,
57.5×45.5cm,
개인 소장

뻗고 있는데, 왼쪽 아래 구석에서는 남자 구경꾼이 가까이에 있는 여자들
에게 추파를 던지고 있다──처럼 도시의 환락을 묘사한 드가의 그림들과
같은 부류에 속한다. 폴리 베르제르처럼 늘 북적거리는 앙바사되르 카페도
파리 안팎의 다양한 계층이 유동적으로 뒤섞이고 마음에 드는 상대를 찾는
장소였다. 파리 심장부, 샹젤리제 거리와 콩코르드 광장이 만나는 지점에
가로수와 가스등에 둘러싸여 있는 앙바사되르 카페는 옥외 카페보다 실내
극장에 특전을 주었던 규제가 풀리면서 1860년대에 새롭게 번창할 기회를
얻었다. 앙바사되르 카페의 야심적인 경영자는 그 자신의 표현에 따르면
'항상 새로운 것, 독창적인 창조, 예기치 못한 재능'을 찾고 있었다. 카페

132
에드가르 드가,
「카페 테라스의
여인들, 저녁」,
1877,
모노타이프
위에 파스텔,
41×60cm,
파리,
오르세 미술관

133
에드가르 드가,
「앙바사되르
카페의 연주회」,
1877년경,
모노타이프
위에 파스텔,
37×27cm,
리옹 미술관

들의 전문 분야는 좀더 대중적인 유흥이었고, 로버트 허버트가 지적했듯이
카페 공연은 필연적으로 성적 암시와 노동계층의 비속어와 천박한 몸짓으
로 채워질 수밖에 없었다. 밤의 환락가를 묘사한 드가의 작품들은 예술의
스펙트럼에서 발레의 대척점에 있는 듯이 보이지만, 거기에는 분명 상업주
의에 물들어 있고 계층 구분이 모호해진 새로운 세계가 재현되어 있다. 그
리고 이것은 현대를 규정하는 특징이다.
　이런 작품들의 기법──모노타이프 위에 파스텔──은 새롭고 현대적이
지만, 전통적인 수공예에 기원을 두고 있다. 드가는 친구인 르피크한테 모
노타이프를 배워(대부분의 판화가들은 시행착오를 통해 결국 그 기법을 발

견한다) 거기에 중요한 지위를 새로 부여했다. 모노타이프는 잉크를 칠한 금속판을 축축한 종이와 함께 인쇄기에 걸어서 제작한다. 드가는 진한 인쇄용 잉크로 직접 데생을 하거나, 잉크가 칠해진 부분을 닦아내어 형상을 만들거나, 철필로 그런 부분에 데생을 한 다음 인쇄할 수도 있었다. 대량생산이 가능한 전통적인 판화와는 달리, 정확히 인쇄된 양질의 작품은 단 한 점밖에 제작할 수 없다. 금속판에는 부식이나 조각으로 영구적인 자국을 남기지 않는다. 드가는 자신의 모노타이프가 한 점밖에 없다는 것을 강조하기 위해 그것을 '인쇄한 잉크 데생'이라고 불렀다.

하지만 그는 첫번째보다 훨씬 희미하게 찍힌 두번째 모노타이프를 제작하여, 거기에 파스텔을 칠해서 마무리한 적도 많았다. 파스텔은 순수 물감에 경화제를 섞어 막대 모양으로 만든 것이었다. 파스텔은 아주 다루기 어려운 재료로 여겨졌고(물감이 가루가 되어 쉽게 종이에서 떨어져 나가기 때문에), 18세기의 로코코 양식과 장 밥티스트 시메옹 샤르댕(1699~1779)이나 모리스 캉탱 드 라 투르(1704~88)처럼 최고로 세련된 데생화가들을 연상시켰다. 파스텔은 색채로 직접 데생할 기회를 주어 선과 색의 전통적 구분을 없애버렸다.

따라서 모노타이프와 파스텔을 결합시킨 드가의 새로운 기법은 독창적이지만 덧없고 개인적이었다. 이런 것들은 덧없는 순간과 스쳐 지나가는 눈길이라는 관념에 부합되는 특징이었지만, 그는 이를 통해 의식적으로 과거의 방식과의 관계를 유지했다. 밝은 색으로 덧칠해진 어둡고 거친 바탕 그림은 확실히 그의 주제—떳떳하지 못한 거래와 사회적으로 위험한 화려함—와 대응한다.

드가는 혼자 보기 위한 삽화와 매음굴 그림(그림134)에는 대개 모노타이프를 매체로 이용했다. 그는 거의 10년 동안 모노타이프를 제작했는데, 초기 작품에는 발레라는 소재에 매춘을 겹쳐놓은 알레비의 『카르디날 가족』에 나오는 장면도 포함되어 있었다. 드가와 같은 신분을 가진 사람은 그런 행실에 대해 신중한 태도를 취했겠지만, 한편으로는 그 천박함에 대해 이중적인 감정을 느꼈을 것이다. 물감이 번져 모양이 흐릿한 모노타이프는 그 두 가지를 형상화했다. 이례적인 기법으로 대상을 미화하는 '서투른 솜씨'에는 부드러운 인정과 불쾌감이 결합되어 있다. 당시의 유흥을 전문으로 묘사한 매음굴 그림은 점잖음을 요구하는 사회적 관습에 방해를 받았을

뿐, 필연적인 단계였다. 그는 이 관습에 양보하여, 50여 점에 이르는 매춘부 연작 대부분을 공개적으로 전시하지 않고 친구들한테만 보여주었다.

당연한 일이지만, 정면에서 바라본 누드와 자위행위와 기괴한 체위를 묘사한 작품의 수는 드가의 성적 태도에 의문을 제기한다. 그는 한번도 결혼하지 않았고, 젊은 시절에 실연을 겪었다는 증거도 없다. 그가 금욕주의자였다고 주장한 사람도 있지만, 그가 젊은 시절에 쓴 편지를 보면 매춘 경험이 있다는 것을 알 수 있다. 유곽 장면이 그 자신이나 그가 몰래 엿본 사회 계층의 성향을 드러내는 것인지도 중요하지만, 그보다는 그가 초연한 관찰자의 분석적인 눈을 가지고 그런 장소에 들어갈 권리가 있다고 생각한 것 자체가 더 중요하게 여겨진다.

매춘부 연작은 대부분 서투른 실험처럼 보이지만, 일부 요상한 체위는 당시의 정신의학자인 장 마르탱 샤르코와 폴 리셰가 쓴 논문의 삽화와 비슷하다. 그들은 이 논문에서 여성을 괴롭히는 질병으로 여겨졌던 히스테리를 다루었다. 「포주의 이름 축일」(그림135) 같은 작품은 부르주아 가정을 교묘히 패러디한 서사성 짙은 작품이다. 전체적으로 보면 여성에 대해 무자비하지도 않고 공공연히 비난하는 것 같지도 않다.

매춘부 연작보다 널리 전시된 욕부(浴婦) 연작도 매춘이라는 주제에서 유래했다. 초기 작품은 모노타이프로 제작되었고 매춘부 연작의 일부였다. 유니스 립턴은 드가가 묘사한 목욕 형태는 분명 매춘과 관련되어 있다고 설명했다. 부르주아 여자들은 창녀들만큼 자주 목욕하지 않았지만, 창녀들은 위생상태가 좋다는 환상을 유지하고 매독 같은 성병을 막기 위해 손님과 관계를 갖기 전에 반드시 목욕을 했다. 드가의 그림이 재현하고 있는 고급 유곽에서는 하녀들이 목욕을 거들고 방을 준비하는 경우가 많았다. '점잖은' 여자들은 발가벗고 목욕하지 않았지만(그림136), 창녀들에게는 발가벗는 것이 성욕을 자극하는 의식의 일부일 수도 있었다.

드가의 욕부 연작 가운데 몇 점에는 정장한 남자 구경꾼이 등장한다. 그러나 기분좋게 자극적인 위치에서 목욕하는 여자들을 바라보는 경우는 드물다(드가가 죽은 뒤, 그의 동생이 외설적이라고 판단한 많은 작품을 없애버린 것으로 알려져 있긴 하지만). 다시 말하면, 감상자의 위치가 창녀를 찾은 고객의 위치인지 무관심한 제삼자의 위치인지는 여전히 분명치 않다. 드가의 친구인 조지 무어는 드가가 남이 지켜보고 있다는 것을 모르는 여

134
에드가르 드가,
「기다림」,
1876~77,
한지에 먹으로
모노타이프,
21.6×16.4cm,
파리,
피카소 미술관

135
에드가르 드가,
「포주의 이름
축일」,
1876~77,
모노타이프
위에 파스텔,
26.6×29.6cm,
파리,
피카소 미술관

자를 마치 '열쇠구멍으로 엿보듯' 묘사하고 싶어했다고 주장했다. 욕부 그림에서 색다른 각도와 관행에서 벗어난 위치는 관음증 환자가 우연히 기회를 포착하여 엿볼 때의 시각을 암시한다. 하지만 그 각도와 위치는 세심하게 계산된 것이었고, 한 모델의 회고에 따르면 성마른 화가가 이런저런 포즈를 요구하는 바람에 무척 애를 먹었다고 한다. 그런 고통을 거쳐 나온 최종 결과가 얄궂게도 여성의 은밀한 쾌락——자위행위——을 재현하는 경우도 있었다.

1886년의 마지막 인상파전에서 드가는 목욕하는 여자들을 그린 대형 파스텔 연작을 출품했다. 구도는 전보다 단순해졌고, 인물들은 한결 클로즈업되어 화면을 꽉 채우고 있지만, 「목욕통」(그림137)처럼 옆이나 뒤로 돌아앉거나 고개를 돌려 심리적으로 거리를 두었다. 이 작품들은 분명 아름답고 솜씨도 뛰어났지만, 대다수 감상자들은 그림에 묘사된 여자가 누구인가에 계속 관심을 쏟았다. 어떤 작가는 여기서 묘사된 욕부를 개구리에 비유하면서 그녀의 수상쩍은 직업을 암시했다(제3장 참조). 또한 J M 미첼이라는 작가는 과거의 비너스들이 '인상파의 이상'에 의해 쫓겨났다고 한탄하면서, "인상파의 이상은 몸을 씻고 스펀지로 문지르고 몸단장을 하면서

전투 준비를 갖추고 있는 나나다. 이 전시장이 (창녀들을 볼 수 있는) 대로
모퉁이에서 두어 걸음밖에 떨어져 있지 않다는 사실을 명심하라"고 말했
다. 하지만 그가 비너스를 들먹인 것은 드가의 욕부와 거장들의 작품의 유
사성을 인정한 것이었다. 웅크리고 있는 고대의 아프로디테든, 렘브란트
반 레인(1606~69)의 「밧세바」든, 부셰의 「목욕을 끝낸 디아나」(그림100
참조)든(이 작품들은 모두 루브르 미술관에 소장되어 있다), 드가의 최신
주제의 원형이 될 만한 본보기는 얼마든지 있었다. 당시의 화장실을 배경
으로 삼은 것도 적절했지만, 드가의 스타일도 지극히 현대적이었다. 드가
는 얕은 목욕통에서 목욕하는 여자를 적어도 네 점 그렸는데, 이 연작은 영
화가 나오기 전에 인물 주위를 돌면서 찍은 연속 장면처럼 거의 같은 높이
에서 시점만 바꾼 것이었다. 드가는 1879년에 이미 그런 효과를 시도해보
겠다는 뜻을 밝힌 바 있다. 그는 아마 미국에서 에드워드 마이브리지
(1830~1904)가 시도한 연속 사진 실험에 관한 글을 읽었을 것이다. 드가
자신도 아마추어 사진작가였고, 훗날 질주하는 말을 스케치할 때는 마이브
리지가 『동물의 걸음걸이』(1887)에서 소개한 기법을 이용했다. 그는 전기
작가에게 "어쩌면 나는 여자를 지나치게 동물로 보았는지도 모른다"고 술

136
메리 커샛,
「목욕하는 여자」,
1891,
드라이포인트
채색 동판화,
35.6×26.2cm,
뉴욕,
메트로폴리탄
미술관

137
위
에드가르 드가,
「목욕통」,
1886,
종이에 파스텔,
60×83cm,
파리,
오르세 미술관

138
왼쪽
에드가르 드가,
「목욕 후에 발을
닦고 있는 여자」,
1885~86,
카드에 파스텔,
54×52cm,
파리,
오르세 미술관

회한 적이 있다.

　드가의 특징이 어느 정도는 물리적 현상으로서의 시각에 몰두한 데서 기인했는지도 모른다. 그가 그 문제를 다룬 과학 논문을 읽었다는 뜻이 아니라, 시각 효과를 물리적인 것처럼 기록했다는 뜻이다. 예컨대 그가 「목욕 후에 발을 닦고 있는 여자」(그림138)에서 파스텔을 적극적으로 사용한 것은 감상자의 촉감에 호소하면서도, 명백한 미술의 표시인 음영선(陰影線)을 통해 자기도 같은 경험을 하고 있는 것처럼 느끼는 대리 경험감을 유지하고 있다. 열쇠 구멍으로 들여다보는 듯한 시점이 거리감을 주는데도 그가 사용한 재료는 관능을 고조시켜 여체와 주변 물체의 관능성을 유지하지만, 성적인 것을 미학적인 것으로 바꾸어놓는다. 감상자는 모네나 르누아르가 빛과 색을 물감의 질감으로 바꾸어놓은 것과 비슷한 방식으로 시각을 물리적으로 의식하게 된다. 현장감과 거리감을 대비시키는 드가의 방식은 개인의 내면에서 일어나는 욕망과 자기부정의 충돌을 구현하는지도 모르지만, 당시의 볼거리가 갖고 있는 본질──어느 정도 거리를 둔 경험──도 구현하고 있다.

　드가는 「쌍안경을 들여다보는 여자」(그림139)의 스케치 연작에서 실제로 그 개념을 주제로 다루었는데, 이 작품은 경마장을 그리기 위한 준비 단계였다. 쌍안경을 뜻하는 프랑스어 낱말은 '로르녜트'(lorgnette)인데, 여기에는 'lorgner'(추파를 던지다)라는 뜻이 포함되어 있다. 쌍안경을 들여다본 적이 있는 사람은 클로즈업된 물체가 기묘하게도 자신과의 거리를 유지하고 시각적 감각과 연결되지 않는다는 점을 인정할 것이다. 쌍안경은 공간을 압축하고 물체를 주변 상황에서 분리시키기 때문에, 그 물체에 대한 우리의 경험을 시각으로 한정하는 동시에 물체를 증대시킨다. 이 인물은 쌍안경으로 눈을 가리고 있지만, 우리는 그녀의 탐색하는 시선──이것은 대개 남성의 특권이다──을 느끼기 때문에 더욱 당황하게 된다. 따라서 그녀가 여자라는 사실이 전통적인 계급구조를 타파하여, (당연히 남자로 가정된) 감상자는 자신이 그녀의 시선에 노출되어 있고 공격당하기 쉬운 처지에 있다는 느낌을 더욱 강하게 받는다.

　드가는 수많은 작품에서 쌍안경의 클로즈업/거리두기 효과를 흉내내어 놀라운 결과를 낳았다. 몇 달 전에 출판된 에드몽 공쿠르의 소설 『장가노 형제들』과 곡예사의 대담한 묘기에서 영감을 얻어 제작한 「페르난도 서커

스의 라라 양」(그림140)도 그런 예에 속한다. 이빨로 밧줄을 물고 아찔한 높이까지 올라간 곡예사를 밑에서 바라본 광경은 바로 쌍안경을 통해 바라본 모습이다. 밑에서 곡예사를 비추는 눈부신 조명과 유별난 색조 이외에 단편적인 관점도 이미 곡예사의 자극적인 묘기로 강화된 물리적 효과를 더욱 증대시킨다. 드가의 대담함과 곡예술 사이에는 분명 유사점이 존재하지만, 그것은 숙련된 솜씨에 대한 공쿠르 형제의 찬탄과도 연결된다.

또 다른 예는 드가의 「초록빛 무용수」(그림141)다. 이 작품에는 초록색

파스텔로 칠해진 무용복의 평평하고 둥근 모양이 밝은 색채의 추상적 무늬를 떠받치고 있다. 공간이 너무 압축되어 있어서, 가까운 칸막이 관람석에서 바라본 무대 광경이 무대 옆에서 차례를 기다리고 있는 무용수들과 별안간 연결된다. 근경의 인물들이 잘려나간 것은 몸이 조각난 것──쭉 뻗은 다리, 숨어 있는 다리──과 조화를 이룬다.

드가는 비슷한 구도를 여러 차례 실험했는데, 그 가운데 적어도 세 점에는 근경에 칸막이 관람석 앞부분이 그려져 있고 쌍안경을 든 여자의 팔이 보인다. 그녀가 너무 무대 가까이에 앉아 있기 때문에, 그녀가 '로르녜트'

140
에드가르 드가,
「페르난도
서커스의
라라 양」,
1879,
캔버스에 유채,
116.8×77.5cm,
런던,
국립미술관

141
에드가르 드가,
「초록빛
무용수」,
1877~79,
종이에 파스텔과
구아슈,
66×36cm,
마드리드,
티센-보르네미사
미술관

를 들여다보는 것은 다른 자리의 관객을 몰래 살펴보기 위해서라고 상상할 수밖에 없다. 아무 낌새도 채지 못하는 대상을 쌍안경으로 엿본 광경, 그것이 바로 드가의 시각이다. 드가는 남의 실체를 클로즈업으로 탐색하면서 일종의 폭력을 행사하고 있다. "그림은 범죄만큼 많은 교활함과 책략과 악덕을 요구한다"는 그 자신의 말도 바로 그것을 암시한다. 그것이──분해와 덧없는 효과와 풍부한 수법을 통해──미학으로 바뀔 때에도 상대를 바라보는 행위는 여전히 권력 행사다. 드가의 작품이 아무리 현대성을 선언해도, 그리고 겉으로는 아무리 초연하고 냉정한 체해도, 그 기본적인 원동력은 보들레르의 '플라뇌르'와 마찬가지로 현대성이 초래하는 평등화 효과에 대한 저항이었다.

남성과 여성의 관계를 검토해볼 기회를 인상주의만큼 많이 제공하는 예술운동도 드물다. 통틀어 여덟 번 열린 인상파전에 한 번 이상 출품한 60명 가까운 화가들 중에는 저명한 여성이 세 사람 끼어 있었다. 처음부터 참여한 베르트 모리조, 프랑스에 귀화한 미국인으로 드가의 친구였던 메리 커샛, 동판화가인 펠릭스 오귀스트 조제프 브라크몽(1833 -1914)의 아내인 마리 키브롱 브라크몽(1840~1916, 제8장 참조)이 그들이다. 그리고 살롱전에 출품할 만큼 재능이 뛰어났던 에바 곤살레스(1849~83)는 비록 인상파에는 참여하지 않았지만, 마네에게 사사하여 그와 비슷한 스타일로 그림을 그렸다.

여성은 자주 인상주의 회화의 소재가 되었고, 초상화·풍경화·실내화보다 서사성이 더 중요했던 초기에는 더욱 그랬을 것이다. 인상주의 회화는 현대성에 대한 객관적 묘사를 가장하여 여성들에게 사회적으로 부여된 역할을 정당화하는 경향이 있었다. 그리하여 성에 대한 고정관념과 이상을 만들고 영속화하는 데 참여했다. 게다가 인상주의의 여러 측면들, 특히 색채에 기초를 두는 측면은 여성성과 결부되었다. 샤를 블랑은 『디자인 예술의 원리』(1867)에서, 전통적으로 데생은 남성성과 결부되고 색채는 여성성과 결부된다는 말을 몇 번이고 되풀이했는데, 여기에는 당연히 데생이 색채를 지배해야 한다는 전제가 깔려 있었다. 게다가 인상주의 회화를 서술하는 데 사용된 언어는 섬세함·자연스러움·매력 등 여성과 결부된 용어로 가득 차 있었다. 인상파 화가들이 외양을 강조하고 시각적 감각을 묘사하는 데 중점을 둔 것도 같은 성적 테두리 안에 들어갔기 때문에, 일부 평론가들은 그것을 주로 여성에게 적합한 것으로 치부하곤 했다.

여성 미술사가인 노마 브루드는, 과학적 실증주의를 구실로 모네·시슬레·피사로 같은 풍경화가들을 옹호하는 것은 낭만주의적 감성의 예술을 '남성화'하려는 시도라고 주장했다. 이 장에서는 우선 여성 인상파 화가들을 논하고, 그들이 어떤 여건에서 작업했으며 '여성들의 공간'을 어떻게 묘사했는지를 논할 작정이다. 그런 다음 남성 화가들이 여성을 어떻게

142
귀스타브
카유보트,
「유럽 다리」
(그림171의 세부)

묘사했는지를 살펴보고, 끝으로 귀스타브 카유보트의 남성성 구축을 논하기로 하겠다.

일부 작가들은 베르트 모리조를 전형적인 인상파 화가로 간주하고, 매혹적인 색채와 직관적인 기법을 그녀의 미술이 지닌 특징으로 규정했다. 베르트와 여동생 에드마는 1860년대 초에 코로에게 그림을 배웠다. 1867년에 팡탱 라투르는 루브르에서 모리조를 마네에게 소개했지만, 그가 그린 바티뇰파 집단 초상화에는 모리조를 포함시키지 않았다. (19세기 말까지만 해도 여성은 공식 예술단체나 위원회에서 배제되었다.) 1874년에 모리조는 마네의 동생 외젠과 결혼했다. 아버지가 고위관리를 지냈다는 점에서 그들은 둘 다 성장 배경이 비슷했다. 이 결혼은 모리조에게 사회적·경제적으로 안정된 지위를 가져다주었을 뿐 아니라, 그녀가 그림을 계속하는 데 호의적인 환경도 제공해주었다.

양갓집 규수라면 누구나 그렇듯이, 그녀도 결혼하기 전에는 어디를 가든 나이든 여자 샤프롱을 동반해야 했다. 그녀가 카페나 화실에서 남성들의 활동에 참여하는 것은 부적절한 일로 여겨졌을 것이다. 1874년에 드가가 모리조에게 인상파전에 참여할 것을 권했을 때, 마네는 그녀를 말리려고 애썼다. 살롱전에 출품해도 충분한 실력이라고 생각했기 때문이다. 하지만 그녀는 인상파전에 참여했고, 그후 평론가들은 그녀를 마네의 제자로 분류하는 동시에, 새로 결성된 협동조합의 정회원으로 명단에 올렸다. 이듬해에 드루오 관(館)에서 열린 인상파 경매에서는 그녀의 「실내」(그림143)가 최고가에 팔렸다. 구입자는 나중에 모네의 후원자가 된 에르네스트 오슈데였다. 인상주의는 워낙 다양하고 유동적이어서, 모리조의 중심이 어디에 있는지, 그녀의 본질적 특성이 무엇인지는 한번도 문제된 적이 없었다. 그녀의 인상주의는 단순히 여성적 기질을 본능적으로 발휘한 데 불과하다고 주장하는 사람도 있었지만, 그녀가 인상주의에 헌신한 것은 남성 동료들과 마찬가지로 의식적인 선택의 결과였고, 기회와 사회적 여건의 결과이기도 했다.

모리조는 여성을 속박하는 온갖 굴레를 받아들이고, 여성의 본분을 지키면서 관습적으로 타당하게 여겨지는 테두리 안에서만 활동했다. 그녀의 미술에서 그것이 무엇을 의미하는지를 문제삼을 이유는 전혀 없었고, 정확한

143
베르트 모리조,
「실내」,
1872,
캔버스에 유채,
60×73cm,
개인 소장

데생이나 세밀한 마무리 같은 '남성적' 스타일에 애착을 가질 이유도 없었다. 그녀의 신념 중에서 가장 대담한 것은 자신의 작품이 남성 화가들의 작품과 똑같지는 않지만 대등한 평가는 받을 만하다는 것이었다. 안 이고네가 입증했듯이, 그녀가 이런 태도를 취한 이유 가운데 하나는 여성 아마추어 화가──음악을 배우듯 미술을 배우는 양갓집 규수들──의 전통과 관련되어 있었기 때문이다. (모리조는 파리의 국세조사서 직업란에 '무직' 이라고 기재하여, 자신이 아마추어임을 암시했다.) 여성들은 공립학교에서 정식 미술교육을 받을 수 없었기 때문에 개인교사에게 그림을 배워야 했다. 마리 브라크몽이 앵그르한테 배운 경험을 회고하면서 토로했듯이, 개인교사들은 여제자한테 "오로지 꽃과 과일, 정물, 초상, 풍속화만" 그리게 했다.

　여성이 인상주의에 그렇게 적합할 수 있었던 것은 여성에 대한 기대와 관행이 어떻게 변하고 있었는가를 말해준다. 역사적 주제의 웅장한 구도를 강조한 공식 예술과는 반대로, 인상주의는 사적이고 쉽게 운반할 수 있을 만큼 크기가 작고 격식을 무시한 자연주의적 예술을 받아들였다. 이런 특징은 모두 아마추어 문화와 부합하는 것들이다. 모리조의 주제가 대부분 가정적이고, 따라서 여성적이라고 규정된 부르주아 사회의 영역인 것은 사실이다. 그리고 그녀의 미술은, 채색 기법을 제외하고는 당시 회화의 관행

을 어느 정도 유지했다. 하지만 거기에도 선례가 있었다. 모리조의 밝은 색채와 자유로운 필법은 부셰(그림100 참조)와 장 오노레 프라고나르(1732~1806) 같은 로코코 거장들과 연결되어 있었기 때문이다. 이들은 여성을 소재로 삼기를 좋아했고, 루이 15세(1715~74년 재위)의 애첩인 퐁파두르 부인 같은 저명한 여성들의 후원을 받았다. 게다가 파격적인 스케치풍은 가까운 친지들에게만 보여주기 위한 그림을 공식적인 작품이 아니라 사적인 작품으로 보이게 한다는 점에서 매력적인 특징이었다. 모리조가 생전에는 예술계에서 이름이 알려져 있었지만, 모네나 드가나 피사로만큼 명성

144
베르트 모리조,
「창가에 앉아
있는 화가의
여동생」,
1869,
캔버스에 유채,
54.8×46.3cm,
워싱턴 DC,
국립미술관

을 얻지 못한 것은 물론이고, 그녀와 가장 비슷한 화풍을 가진 르누아르보다도 명성을 누리지 못했다. 그녀 자신도 자기 작품보다 오히려 그들의 작품을 거실에서 더 좋은 자리에 걸어놓았다.

　모리조는 코로를 통해 '팽튀르 클레르' 기법을 배웠고, 야외 그림에 흥미를 갖게 되었지만, 마네와 바지유와 드가를 만나서 현대적 접근방식을 택하라는 권유를 받은 뒤, 1860년대 말에 자신의 초기 작품을 거의 다 없애버리고, '팽튀르 클레르' 기법만 빼고는 코로한테 받은 영향을 모두 물리쳤다. 결혼한 지 얼마 되지 않은 여동생 에드마 퐁티용을 열린 창문으로

들어오는 햇빛 속에 앉혀놓고 그린 「창가에 앉아 있는 화가의 여동생」(그림144)은 그녀의 결의를 보여주는 좋은 예다. 색조는 코로가 강조한 색조의 통일성을 반영하고 있을지 모르나, 채색 기법은 마네와 모네에 가까워졌다. 에드마의 평상복은 하얀 바탕 위에서 반짝이는 햇빛의 작용을 탐구할 기회를 주었다. 이것은 인상파 화가들이 씨름하고 있던 회화적 문제였다. 모리조의 여동생은 임신하자, 중상류층 가정의 관습에 따라서 파리의 조용한 주택가인 파시의 친정집에 돌아와 출산을 기다리고 있었다. 멍하니 부채를 만지작거리고 있는 몸짓은 나태와 권태——에드마 자신의 기분이든, 베르트가 동생에게 투영한 감정이든——를 반영하고 있다. 발코니 난산과 길 건너편의 잘려나간 건물은 그들 세계의 경계선을 암시한다. 지난해

145
「모니퇴르 드 라 모드」지에 실린 유행복 견본, 1871, 채색판화, 31×22cm

에 베르트는 마네가 난간 바깥쪽에서 그린 「발코니」(그림43 참조)의 소재 인물이 되었었다. 이 그림에서 베르트는 에드마와 비슷하지만 좀더 장식적인 옷차림으로 우아함과 아름다움을 바깥 세상에 과시하는 신비로운 대상 같았다. 그런데 그녀 자신의 그림에서는 그 바깥 세상이 멀리 떨어져 있다. 에드마는 창문에서 물러나 앉아 있고, 그녀의 시선은 남과 마주치기를 피하고 있다. 원경에는 맞은편 발코니에 사람들이 있고, 오른쪽에는 꽃에 물을 주고 있는 하녀가 보인다. 또 한 사람, 길거리에서 아래쪽을 내려다보고 있는 신사가 있다.

역시 아파트 창문으로 내다보이는 풍경에 흥미를 가졌던 귀스타브 카유보트의 그림(그림146)에서, 길을 건너고 있는 여자를 가만히 내려다보고

146
귀스타브
카유보트,
「창가의 젊은
남자」,
1875,
캔버스에 유채,
116,2×81cm,
개인 소장

있는 남자의 시선은 에드마의 조심스럽고 내성적인 태도와 뚜렷한 대조를 이룬다. 좀더 부드러운 모리조의 색채는 실내를 도시로부터의 피난처, 향수를 자극하는 코로 풍경화의 현대판, 여성들이 이상적인 정신생활과 감수성을 구현할 수 있는 곳으로 만들어준다. 사회는 많은 희생과 노력을 요구하는 도시 산업사회의 변화에 대항하는 수단으로, 개인이 가정과 예술에서 얻는 즐거움을 더욱 강조하게 된다. 모리조가 묘사한 공간——그리젤더 폴록은 그것을 '여성들의 공간'이라고 불렀다——과 현대성의 관계는 바로 거기에 중심을 두고 있다. 모리조는 자신의 신분과 여성이라는 이유 때문에——그러나 자존심은 전혀 잃지 않은 채 현대성의 이런 측면을 작품에 이용했다.

　모리조는 인상파전의 준비 작업을 거들었고, 딸을 낳은 뒤인 1879년을 빼고는 매번 인상파전에 참여하여 다양한 작품을 선보였다. 그녀의 출품작에는 실내화 이외에 1874년 인상파전에 전시된 「숨바꼭질」(그림6 참조) 같은 풍경화도 포함되어 있었다. 「실내」(그림143 참조)와 함께 「숨바꼭질」은 다른 인상파 화가들과 비교된다. 이 작품은 피사로의 색조와 모네의 채색 기법을 여성에게 적합한 것으로 여겨지는 가정적 주제와 결합시킨 것으로 보인다. 이와 마찬가지로 「실내」에는 남성 동료들의 여러 요소들——드가의 잘라내기 효과, 마네의 붓놀림, 르누아르의 유동성——이 결합되어 있다.

　하지만 이런 분석은 남녀 공통의 어휘보다 남성에 의한 창조의 순간에 지나치게 초점을 맞추고, 따라서 모리조 자신의 혁신을 여성성과 결부시켜 부차적인 것으로 만들어버리는 경향이 있다. 그러나 그녀의 혁신은 실제적인 것이었다. 예컨대 안 이고네는 「실내」가 어떻게 유행복 견본(그림145 참조)을 흉내내고 있는지를 보여주었는데, 패션 견본은 최신의 여성 문화를 알려주는 중요한 정보원이어서, 현대 생활을 묘사하는 남성 화가들도 곧잘 이용하곤 했다(제3장 참조). 「실내」에서 아파트는 모슬린 커튼을 통해 비쳐드는 햇빛으로 은은하게 빛나고, 금도금한 장신구의 광택은 최신 유행의 드레스를 입고 상념에 잠겨 있는 인물 주위에 후광을 만든다. 여성들의 깔끔한 몸단장과 옷차림이 아름다움과 우아함을 연상시키는 것은 사실이지만, 모리조는 그런 특징을 심리적 활력의 표현수단으로 삼고 있다. 배경에 대한 그녀의 관심은 인물의 신분과 성격과 취향을 알려주는 표시로

인상주의

147
왼쪽
베르트 모리조,
「요람」,
1872,
캔버스에 유채,
56×46cm,
파리,
오르세 미술관

148
아래
피에르 오귀스트
르누아르,
「모성」,
1886,
캔버스에 유채,
73.7×54cm,
개인 소장

149
다음 쪽
베르트 모리조,
「부지발에서의
외젠 마네와 딸」,
1881,
캔버스에 유채,
73×92cm,
개인 소장

서 그 배경의 중요성을 뒷받침해주고 있다. 이 실내는 열린 공간이지만, 사적인 응접실이다. 어머니는 손님들을 기다리며 의자에 앉아 있고, 어린 딸은 유모와 함께 창밖을 내다보고 있다. 여주인은 평상적인 실내복이 아니라 좀더 격식을 갖춘 정장 차림이다. 패션에 대한 이런 관심은 모리조가 현대성에 몰두했음을 보여준다. 에드마의 여름 별장을 배경으로 정원에서 즐겁게 놀고 있는 모녀를 묘사한 「숨바꼭질」(그림6 참조)은 구체적인 활동으로 가득 차 있다. 반면에 남성 인상파 화가들은 그림에서 가족생활을 일반

화했다. 예컨대 피사로는 사랑하는 아내와의 사이에 자식을 많이 낳았는데도, 「숨바꼭질」과 같은 시기에 나온 작품 가운데 가족 초상화는 별로 없다.

가족 초상화 중에서도 모리조가 「요람」(그림147)에서 채택한 대담한 구도는 선례를 찾아보기 힘들다. 「시골 경마장」(그림117 참조)에서 모성에 대한 드가의 시각은 다른 사회적 · 형식적 관심사에 종속되어 있었다. 이와는 대조적으로 모리조는 부드러운 필법과 은은한 색채로 여동생의 다정한 감정을 표현하고 있다. 부모의 애정을 묘사한 이같은 그림은 집안의 대를 이을 상속인이자 부모의 생식능력을 입증하는 자식에게도 대등한 경의를 표하는 것이 보통이다. 그런데 「요람」에서는 아기가 사실상 아무 특징도 없이 묘사되어 있다. 휘장도 어머니가 있는 쪽만 약간 열려 있을 뿐, 나머

지는 우리의 시야에서 아기를 가리듯 닫혀 있다. 요람과 마찬가지로 창문 커튼도 앞쪽으로 밀려나와 어머니의 모습을 가두고 평면화한다. 에드마는 가정을 꾸미고 싶어했고, 결혼하자 그림을 포기했다. 베르트는 동생에게 편지를 보내, 자식을 낳으면 삶의 공허감을 채울 수 있을 거라고 위로했다. 「요람」은 아이를 낳는 것이 여성의 자아실현 수단이라는 가부장적 사회의 믿음을 확인해주고 있다. 그것도 사정을 더 잘 알고 있는 여성의 관점에서 그렇게 하고 있는 것이다.

가족 초상화 분야의 또 다른 혁신은 아버지와 딸을 그린 모리조의 작품(그림149)에서 찾아볼 수 있다. 인상파 화가들은 일상생활을 배경으로 삼았기 때문에, 일부 화가들에게는 가족이 중요한 주제가 되었다. 르누아르의 「모성」(그림148)은 생후 6개월 된 아들 피에르에게 젖을 먹이고 있는 아내 알린을 유서깊은 마돈나 형상으로 묘사했다. 그는 마돈나야말로 보수적인 사회적 견해와 가톨릭 신앙에 순응하는 '자연스러운' 이상형이라고 생각했다. 그는 어머니의 역할과 스스로 털손질하는 애완용 고양이를 시각적으로 대비한다. 모리조는 교외에 있는 자택 정원에서 무릎에 게임판을 올려놓고 딸과 놀고 있는 남편 외젠을 묘사했다. 여기서 부녀 관계는 신체적인 양육보다 지적인 활동에 집중되어 있다. 이런 개념은 인습적인 것으로 여겨질지도 모르지만, 특이한 점은 어머니의 부재다. 이 그림을 어머니가 직접 그렸다는 명백한 증거가 어머니의 부재를 상쇄한다고 생각지 않는다면, 그것은 참으로 이례적인 것일 수밖에 없다.

또 한 명의 유명한 여성 인상파 화가는 메리 커샛이었다. 드가는 공공장소에 있는 그녀의 초상을 그리고, 그것을 토대로 많은 동판화 연작(그림167 참조)을 제작했지만, 커샛 자신의 작품은 모리조 못지않게 가정적이었다. 커샛은 미국 피츠버그에서 부유하고 교양있는 가정에서 태어났다. 그녀는 필라델피아의 펜실베이니아 미술학교에서 배운 뒤, 유럽으로 건너가 여러 미술관에서 공부하다가 1873년에 파리에 정착했다. 그녀는 파리에서 여생을 보냈고, 1877년에는 여동생 리디아와 부모도 그녀와 합류했다. 그녀의 작품은 곧 미국적 전통에서 벗어나기 시작했다. 1877년에 그녀는 드가를 소개받았는데, 이미 그녀의 그림에 주목하고 있었던 드가는 당장 인상파에 동참할 것을 권했다. 그전에 그녀는 마네의 화풍을 연상시키는 작

품 몇 점을 살롱전에 출품한 적이 있었다. 나중에 그녀는 회고하기를, 살롱전 심사위원들한테서 해방되어 존경하는 화가들과 함께 작품을 전시할 수 있게 되었을 때 얼마나 가슴이 두근거렸는지 모른다고 말했다. 이렇게 얻은 자유를 커샛은 대담하게 행사했는데, 캔버스 테두리를 붉은색이나 초록색으로 칠한 것도 그런 예에 속한다. 남성보다 선택의 자유가 적은 여성이

150
메리 커샛,
「『르 피가로』지를
읽고 있는 여인」,
1878,
캔버스에 유채,
104×84cm,
개인 소장

었기 때문에, 그 해방의 가치를 더욱 절감할 수 있었던 것이다.

커샛의 진정한 재능은 인물화와 디자인 감각에 있었다. 드가가 그녀를 좋아한 것도 그 때문이었다. 그녀는 미국에서 프랑스 여성은 아직 받을 수 없었던 전문교육을 받았기 때문에, 그 교육이 이 분야에 대한 그녀의 재능을 얼마나 키워주었고 또 얼마나 그녀의 관심을 집중시켰는지 궁금하다.

151
메리 커샛,
「특별석의
두 젊은 숙녀」,
1882,
캔버스에 유채,
79.8×63.8cm,
워싱턴 DC,
국립미술관

그녀의 엄격한 작업 습관과 목적 의식 뒤에는 진취적인 미국 정신도 숨어 있었을 것이다. 전기작가들에 따르면, 커샛의 어머니는 지성과 학식을 갖춘 총명한 여성이었고 책임감이 무척 강했다고 한다. 그녀가 메리를 비롯한 자녀들에게 쓴 편지는 격려의 말로 가득 차 있다. 커샛이 그린 어머니 초상화 「『르 피가로』지를 읽고 있는 여인」(그림150)은 그녀의 세계에서 성별적 고정관념이 얼마나 무시될 수 있는가를 보여준다.

메리 커샛의 어머니—캐서린 커샛—는 자녀들에게 프랑스어를 손수 가르칠 만큼 프랑스어에 능통했고, 당시 벌어지고 있는 사건에도 정통했다. 초상화에서 그녀는 여성잡지를 읽는 대신, 보통은 남성과 결부되는 주요 일간지를 탐독하고 있다. 이것은 세잔의 「『에벤망』지를 읽고 있는 세잔의 아버지」(그림235 참조)를 연상시킨다. 커샛은 거울에 어머니의 옆얼굴이 아니라 신문이 비치게 함으로써 주안점을 더욱 강조하고 있다. 그것은 여성 초상화를 그릴 때 다른 각도에서 잡은 모습이 포함되도록 거울을 자주 이용한 앵그르 같은 전통적 초상화가들에 대한 빈정거림이다. 커샛은 어머니를 지적인 노처녀로 묘사하지도 않았다. 결혼반지가 보란 듯이 그려져 있고, 사라사 천을 씌운 의자와 주름장식이 달린 실내복은 여성의 전통적 역할과 가정의 안락함을 여실히 보여준다. 그녀가 딸에게 가장 중요한 본보기였다는 것은 충분히 믿을 만하다.

커샛은 인상파 모임에 정규적으로 참여하게 되었고, 카페에서 동료들과 어울리지는 않았겠지만, 모리조와 마찬가지로 앨프레드 스티븐스의 수요일 만찬과 마네 부인의 목요일 야회에 참석한 것은 분명하다. 그녀는 인상주의적 주제 가운데 자신의 경험으로 접근할 수 있는 몇 가지를 채택했다. 「특별석의 두 젊은 숙녀」(그림151)는 십대 소녀인 주느비에브 말라르메와 메리 엘리슨(왼쪽)이 오페라 극장에서 난생 처음으로 공연을 보고 있는 광경이다. 부채를 펴서 얼굴을 가리고 있는 메리의 모습과 어른들의 극장 예절을 흉내내어 뻣뻣하게 앉은 자세는 그들의 수줍음을 분명히 보여주지만, 야회복에 하얀 장갑을 끼고 공식 석상에 나타난 설렘도 뚜렷이 드러나 있다. 이 작품은 르누아르의 「특별석」(그림156 참조)—이 그림에 등장하는 여자는 자신의 화려한 외모가 남성에게 즐거움을 주고 있다는 것을 알면서도 얌전한 체 내숭을 떨고 있다—과는 대조적으로 여성 사회화의 심리적 핵심을 포착하고 있다. 실제로 오페라 극장의 칸막이 관람석을 묘사한 커

152
그림153의 세부

153
메리 커샛,
「오페라 극장의
검은 옷차림의 여인」,
1880,
캔버스에 유채,
80×64.8cm,
보스턴 미술관

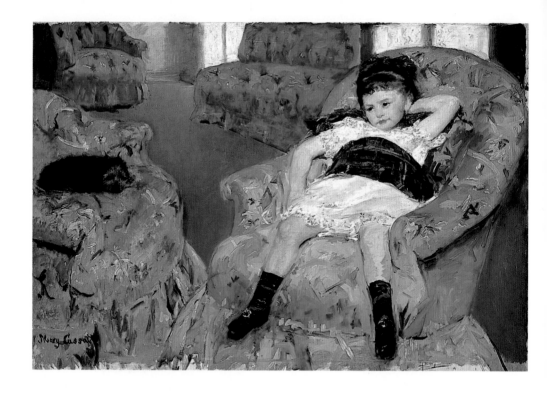

샛의 또 다른 그림에서는 중성적인 검은 옷차림의 여자가 탐색하는 시선의
주인공으로 등장하여 남성의 규범을 조롱했다. 「오페라 극장의 검은 옷차
림의 여인」(그림152, 153)은 의상으로 몸을 완전히 감추고 있을 뿐 아니
라, 쌍안경——드가가 즐겨 다룬 소재——으로 얼굴도 가리고 있다. 관람석
의 우아한 곡면을 따라 몇 자리 떨어진 곳에서는 한 남자가 그녀와 똑같은
일을 하고 있지만, 남자의 쌍안경은 탁 트인 공간을 가로질러 그녀 쪽으로
돌려져 있다! 여자의 부채——대개는 교태와 조신함의 장치——는 단단히
접혀 있다. 한쪽으로 기울어진 자세는 여성이라면 당연히 수동적이어야 한
다는 규범을 거부하고 시각적 탐색의 특권을 쟁취하려 하고 있다.

커샛은 결혼도 하지 않았고 자녀도 없었지만, 미술사상 가장 뛰어난 어
린이 관찰자였다. 「푸른 의자에 앉아 있는 어린 소녀」(그림154)는 편안한
거실에서 푹신한 의자에 기대앉아 있는 소녀의 느긋한 자태를 잘 포착하고
있다. 옆에 놓인 의자 위에서는 작은 애완견이 졸고 있다. 우연한 관찰과
친근함을 느끼게 하는 분위기는 의도적으로 사용된 푸른색이나 기울어진
공간과 결합하여 커샛의 현대성을 웅변으로 말해주고 있다. 어머니와 아기

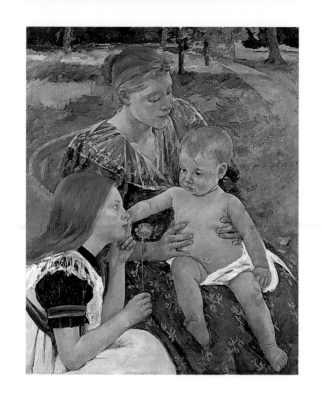

154
메리 커샛,
「푸른 의자에
앉아 있는 어린
소녀」,
1878,
캔버스에 유채,
89.5×129.8cm,
워싱턴 DC,
국립미술관

155
메리 커샛,
「가족」,
1886년경,
캔버스에 유채,
81.9×66.3cm,
버지니아, 노퍽,
크라이슬러
박물관

에 대한 관찰도 그에 못지않게 혁신적이었고, 이것으로 커샛은 특히 명성을 얻었지만, 이력이 쌓일수록 그 관찰의 독창성과 대담성은 줄어들었다. 예컨대 「가족」(그림155)에서 커샛은 모성의 거룩함을 재현하기 위해 전형적인 성모자의 구도를 흉내내고 있다. 하지만 포동포동한 아기의 몸짓과 아기를 귀여워하는 어머니와 누나의 애정이 너무나 자연스러워 보여서, 이 그림을 설교조라고 생각할 사람은 아무도 없을 것이다. 따라서 커샛의 모성 그림은 궁극적으로는 가족의 화목을 강조하는 전통적 개념을 받아들이고 있지만, 라파엘로적인 르누아르의 「모성」(그림148 참조)이 재현하고 있는 반페미니스트적 이상형과는 거리가 멀다. 커샛의 작품이 야외를 배경으로 삼고 있는 것은 느긋한 휴식의 느낌을 자아내고, 패션——특히 유난히 화려한 어머니의 라일락빛 드레스——에 세심한 주의를 기울인 것은 현대적인 느낌을 뒷받침한다. 아기를 꽉 잡고 있는 어머니의 손가락 윤곽을 붉은색으로 처리한 것은 자식과 어머니 사이에 존재하는 거의 성적인 신체적 유대감을 강조하고 있다.

커샛은 여성의 많은 주장을 확고하게 지지했지만, 말년에는 "여성의 본

분은 결국 아이를 낳는 것"이라고 말했다. 가족 지향적인 이데올로기를 지지하는 사람들은 대부분 그 이데올로기로 여성을 가정에 묶어두고 싶어했다. 커샛은 그 이데올로기를 받아들이면서, 그런 가치를 더없는 행복과 자아실현의 열쇠로 해석했다. 그 무렵에는 여성을 어머니와 매춘부로 양분하는 지나치게 단순한 이분법이 성에 관한 논쟁에 만연해 있었지만, 이런 이분법에는 아무런 의미도 없다. 따라서 제삼자인 예술가로서 커샛이 보여주는 초연한 태도에 그녀의 내적 갈망이 스며들어 있었는지, 또한 그녀의 평생 친구였던 루이진 헤브마이어 같은 여성 후원자들의 지지가 모성을 강렬하고 매혹적으로 찬양하는 이런 작품의 제작을 얼마나 조장했는지는 단지 짐작할 수 있을 뿐이다.

여성 화가들이 자신의 세계를 묘사할 때에도 여자는 당연히 이러저러할 것이라는 가정에 좌우된다면, 남자는 여성의 관점에서 삶을 경험하여 통찰을 얻을 수 없기 때문에, 남성 화가들의 여자 그림은 훨씬 더 객체화된 관념이나 소망과 결부될 수밖에 없다. 보들레르는 현대 미술에서 여성이 중심 위치를 차지한 것을 반어적으로 설명할 때 이런 환상의 작용을 인정했다. 여성들은 패션과 머리장식과 화장—남성의 시선을 끌도록 계산된 것(남자들은 이것을 당연하게 받아들인다)—을 통해 당시의 이상적인 아름다움을 예시했다. 보들레르는 『현대 생활의 화가』에서, "여성은 잠시도 쉬지 않는 인간 [남자를 뜻한다]의 마음이 끊임없이 갈망하는 이상형에 가까운 것"을 나타내기 때문에 세상은 주로 여성으로 가득 채워진 '거대한 미술관'이라면서, 여성이 "불가사의하고 초자연적인 존재로 보이는 데 열중하는 것은 일종의 의무이며, 우상으로서 여성은 숭배받기 위해 자신을 매력적으로 꾸밀 의무가 있다. 여성은 남성의 두뇌 속에 들어 있는 모든 개념을 지배하는 신이고, 남성의 운명에 영향을 미치는 별이다. 그들을 통해 화가와 시인들은 가장 아름다운 보석을 창조한다"고 주장했다. 여성은 남성의 관심을 통해 자신을 규정하고 남성의 창조성을 발현시키는 수단이라는 믿음은 자연계의 질서 자체에 뿌리를 두고 있는 원리로 제시되어 있다.

르누아르는 여성을 가장 능숙하게 묘사한 화가로 알려져 있고, 그 오묘한 색조와 밝은 색채, 부드러운 필법은 모리조의 독특한 스타일만큼 여성성과 결부되어 있다. 그러나 르누아르는 자신과 여성성의 관계를 상쇄하기 위해, 이 여성성을 자신이 아니라 주제 탓으로 돌렸다. 모리조의 그림은

'유쾌한 환상'의 결과라는 평가를 받았는데, 이 용어는 여성은 자제력이 부족하다는 샤르코——그리고 당시의 정신의학——의 견해를 그대로 되풀이한 것이다(제5장 참조). "나는 음경으로 그림을 그린다"는 르누아르의 유명한 선언은, 그의 그림은 지성보다 본능(그리고 성애)에 바탕을 두고 있다는 고백이기도 하지만, 남성은 예술적 과정을 통해 자아를 실현한다는 믿음의 표현이기도 했다. 르누아르는 남성이 자연을 지배하는 것을 당연하게 생각했고, 여성은 대개 자연과 동일시되었다. 따라서 남성의 특권 중에는 여성을 자연스러운 상태로 묘사하는 것도 포함되었다. 하렘(제4장 참조)이나 누드를 그린 것이 그 점을 예증한다. 물론 풍경화 속의 여성은 미술사에 풍부하다. 그런 형상은 르누아르가 몰두한 자연주의의 핵심이었고, 말년에는 열대를 배경으로 향수를 불러일으키는 누드가 그의 작품에 되풀이해서 나타나는 주제가 되었다. 이것은 고갈된 상상력을 지탱케 해주는 손쉬운 환상이었다(제8장 참조).

르누아르가 제1회 인상파전에 출품한 「특별석」(그림156)이야말로 여성에 대한 전위적 견해를 극명하게 보여주는 사례라고 할 수 있다. 최신 유행에 따라 매력적으로 차려입은 여성이 한 남자와 함께 오페라 극장의 칸막이 관람석에 앉아 있다. 오페라는 부르주아 여성이 즐길 수 있는 몇 가지 볼거리 가운데 하나였다. 여성들은 외모를 통해 자신과 남편의 지위를 과시했기 때문에, 멋지게 차려입는 것은 의식의 일부였다. 오페라 극장에는 미혼 여성도 있었다. 교육 과정의 일부로 오페라를 보러 오는 경우도 있었고, 적당한 신랑감의 구애를 받으러 오는 경우도 있었고, 남자의 구애가 아니라 보호를 받는 여자도 많았다. 애인이든 아내든 딸이든, 여성의 아름다움은 오페라나 발레 공연 못지않은 볼거리였을 게 분명하다. 르누아르의 그림은 모델의 아름다움과 장신구를 둘 다 무대에 올린다. 인물의 개인적 자질이야 어떠하든, 여성의 부속물로 여겨진 화장술과 고급의상이 타고난 자질을 돋보이게 한다. 화려한 드레스의 줄무늬는 젖가슴 윤곽을 그리고, 크림색 얼굴로 시선을 유도한다. 두 볼에는 연지를 바르고, 목은 진주 목걸이로 장식하고, 머리에는 꽃을 꽂고, 반짝이는 귀고리가 대칭적으로 얼굴을 감싸고 있다. 가슴과 허리에 단 꽃장식의 붉은색은 입술과 귀와 눈매를 더욱 돋보이게 한다. 이 효과는 로코코 전통에서 그대로 받아들인 것이다. 르누아르는 "혈액 순환이 잘 되고 있음을 보여주는 분홍색을 띤 소녀의 살

갖"을 좋아했다. 이런 취향이 성적 의미를 함축하고 있다는 것은 거의 감출 수 없다.

르누아르는 물감을 아낌없이 칠했는데, 이런 수법은 그가 묘사하는 대상 못지않게 욕망을 자극한다. 꽃은 당의(糖衣) 같은 분홍색으로 칠해져 있고, 진주는 거품 이는 달걀 흰자처럼 덕지덕지 칠해져 있다. 그림은 그것이 묘

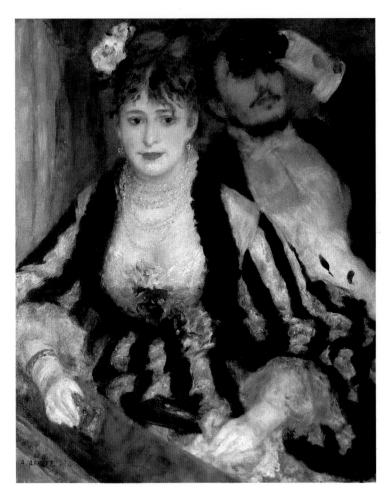

156
피에르 오귀스트
르누아르,
「특별석」,
1874,
캔버스에 유채,
80×63.5cm,
런던,
코톨드 미술관

157
그림156의 세부

사하고 있는 대상만큼이나 사치스럽다. 그림에 대한 욕망과 여성에 대한 욕망이 한 점에 모인다. 르누아르는 화실에서 니니 로페스라는 모델을 이용하여 이런 효과를 빚어냈다. 이것은 르누아르의 유혹적인 전략 밑에 숨어 있는 책략을 드러낸다. 또한 특별한 시점도 그 책략을 드러낸다. 두 남녀를 그렇게 가까이에서 바라보려면——건너편 좌석에서 쌍안경을 통해 관

찰하지 않는 한──허공에 떠 있어야 할 것이다. 뒤에 앉은 남자가 쌍안경을 들고 있으니까, 그런 생각이 르누아르의 머리에 떠올랐을지도 모른다. 남자는 동행한 미인을 이미 정복했기 때문에 다른 미인을 찾는 일에 몰두하고 있는 것처럼 보인다. 여자도 장갑낀 손에 쌍안경을 쥐고 있지만, 그것은 금팔찌와 마찬가지로 실용품이라기보다는 장식품의 일부다. 그녀는 감상자와 공모하여──이 공모는 물론 화가가 만들어낸 환상이지만──시각적 대상인 자신의 역할을 별개의 것으로 받아들이고 있다. 즉 프라이버시와 조신한 몸가짐을 위해 부채를 펼쳐 얼굴을 가리는 대신, 부채를 접어서 무릎 위에 올려놓고 있는 것이다. 따라서 이 초상화의 위와 아래는 멀리 떨어져 있는 것을 자세히 보기 위한 도구──엿보기에 쓰이는 '로르네트'──로 둘러싸여 있고, 화면 전체는 엿보기의 관능적 동기를 형상화하고 있다. 르누아르는 여자에게 순진한 인상을 부여하고 있지만, 아무렇게나 빗은 머리와 요란한 진주 목걸이로 보아, 외모가 아닌 다른 이유로 존경받을 만한 여자는 아니라는 것을 쉽게 짐작할 수 있다.

이 시점에서 르누아르의 미술이 지향한 것은 시각적 만족이다. 눈을 사로잡는 매력은 동시대인의 욕망을 만족시키는 르누아르의 능력을 분명히 보여준다. 그의 예술관은 당시의 성 역할 규범과 일치했다. 그림이 주는 즐거움은 여성들이 제공하는 즐거움과 비슷하다는 것이 그의 생각이었다. 테이머 가브가 지적했듯이, 보는 행위의 순수한 쾌락은 거의 공짜다. 여성이 탐욕스러운 남자의 눈길을 받는 대상일 때, 거기서 생겨난 소비와 관능의 경제학은 불가분의 관계를 갖는다.

여성에 대한 르누아르의 태도가 반동적이었다는 것은 놀라운 일이 아니겠지만, 파리 코뮌 당시 남녀동권 요구가 폭발한 것이 그를 더욱 완고하게 만들었는지도 모른다. 페미니즘 운동은 코뮌 이후 잠시 중단되었다가, 1878년에 마리아 드레메와 레옹 리셰가 처음으로 '프랑스 여성 권리 회의'를 소집했으며, 1880년에는 마침내 여성에 대한 공교육이 시작되었다. 여성 변호사가 나왔다는 말을 듣고 르누아르는 이렇게 외쳤다. "내가 변호사와 함께 잠자리에 드는 건 상상할 수도 없다. 나는 아이 엉덩이를 몸소 닦아주는 무식한 여자가 제일 좋다."

피에르 조제프 프루동 같은 진보적인 사회사상가들조차 반페미니스트적 견해를 갖고 있었고, 그 연원은 장 자크 루소까지 거슬러 올라간다. 르누아

158
에드가르 드가,
「압생트」,
1875~76,
캔버스에 유채,
92×69cm,
파리,
오르세 미술관

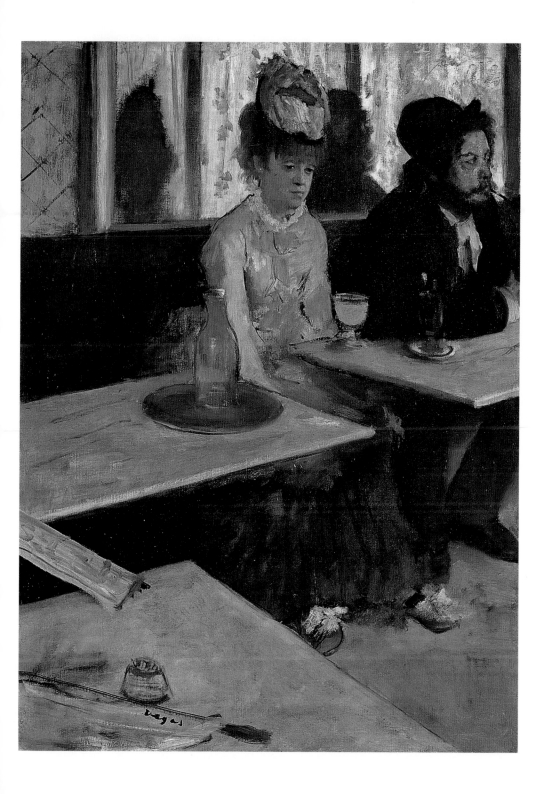

159
오른쪽
에두아르 마네,
「자두」,
1878년경,
캔버스에 유채,
73.6×50.2cm,
워싱턴 DC,
국립미술관

160
다음 쪽
에두아르 마네,
「카페에서」,
1878,
캔버스에 유채,
77×83cm,
빈터투어,
오스카르
라인하르트
컬렉션

르는 그들의 견해를 답습하고 있었다. 제5장에서 살펴보았듯이, 그들은 당시의 의학과 정신의학이 확증한 남녀 사이의 생물학적 차이를 주장의 근거로 삼았다. 하지만 르누아르가 내세운 '과학'이라는 상표는 그들만큼 교묘하지 않았다. 그의 아들 장의 말에 따르면, 르누아르는 집안일—특히 허리를 구부리고 "마루를 닦거나 불을 피우거나 빨래를 하는 일"—이 여성에게 적합한 이유는 "여자들의 복부가 그런 종류의 움직임을 필요로 하기 때문"이라고 생각했다고 한다. 르누아르는 어떤 식으로든 자기한테 도움이 되지 않는 여자와 상대하는 것을 참지 못했다. 여자들의 유혹적인 매력을 두려워하기까지 했다. 샤르팡티에 부인 같은 후원자는 예외였다. 그리고 모리조와의 오랜 우정도 그녀의 신분에 대한 존경심에 바탕을 두고 있었던 게 분명하다. 르누아르는 사회적으로 불안정했듯이 자신의 남성다움에 대해서도 확신을 갖지 못했다. 여성의 여성다움은 그의 자의식을 돋보이게 해주는 장식이어야 했다.

드가의 「압생트」(그림158)에서 우리는 공공장소인 카페에 앉아 있는 남자와 여자를 본다. 마네와 드가를 비롯한 인상파 화가들은 게르부아 카페에서 이곳 누벨 아테네 카페로 근거지를 옮겼다. 1876년 인상파전에 참가

한 화가 마르슬랭 데부탱(1823~1902)과 여배우 엘렌 앙드레가 숙취에
시달리며 멍하니 시간을 보내는 가난한 보헤미안 부부로 포즈를 취하고 있
다. 마네의 「압생트를 마시는 사람」(그림25 참조)과 마찬가지로 이 작품도
19세기 파리에 만연했던 알코올 중독을 반영하고 있다. 로버트 허버트는
이 그림에서 남자가 마시고 있는 음료는 커피를 탄 가벼운 해장술(데부탱
은 실생활에서 술을 마시지 않았다), 여자가 마시는 음료는 알코올 중독을
초래하는 압생트라고 설명했다. 이때가 아침식사 시간이라는 그의 지적이
옳다면, 이 그림에는 그렇게 일찍부터 술을 마시는 여자에 대한 비난이 함
축되어 있다. 감상자는 조간신문이 놓여 있는 옆 탁자 쪽에서 그들을 바라
보지만, 보헤미안 부부는 조간신문에 전혀 관심이 없다. 이 그림은 또한 남
성과 여성의 행동거지──데부탱과 앙드레에게 부여된 역할을 넘어서 그들
의 삶의 현실과 단단히 묶여 있는 성적 태도──에 대해 어떤 진실을 나타
내고 있는지도 모른다. 창밖에서는 보이지 않도록 숨듯이 앉아 있는 엘렌
앙드레가 우리의 관찰과 도덕적 판단의 주요 대상이다. 여배우는 한심한
상태로 눈을 내리깔고 구경거리다운 반응을 보이고 있다. 여배우로서 구경
거리가 되는 것이 그녀의 직업이기 때문이다. 역시 화가이자 모델인 데부

탱의 눈길은 '플라뇌르'이자 직업인으로서 자신을 의식하지 않는다. 탁자가 아니라 화면 바깥의 거리 쪽으로 향해 있는 그의 시선은 그에 대한 우리(아마 남자)의 당당한 시선을 충실히 반영하고 있다.

　카페에 혼자 앉아 있는 여자는 특히 눈길을 끌기 쉬웠고, 그들 자신도 눈길을 끌기 쉬운 위치에 자리를 잡는 경우가 많았다. 마네의 「자두」(그림 159)에 등장하는 여자도 혼자 앉아서 담배를 피우고 있다. 여자가 공공장소에 혼자 앉아 남자의 버릇인 흡연을 보란 듯이 과시하는 것은 독신 여성

161
귀스타브
카유보트,
「카페에서」,
1880,
캔버스에 유채,
153×114cm,
루앙 미술관

임을 알리는 신호다. 그것을 현대적 페미니즘의 표상으로 여기는 사람도 있었지만, 그녀가 못된 짓에 몰두하고 있다는 증거로 생각한 사람들도 있었다. 마네의 인상적인 분홍색과 배경의 몰딩은 르누아르의 「특별석」(그림 156 참조)만큼 천진난만하게 위장되어 있지는 않지만, 여성을 매력적인 예술작품으로 테두리에 끼워넣으려는 그의 의도를 강조한다. 여성의 활동은 너무나 제한되어 있어서, 그들이 나타나는 장소와 동반자의 유무, 또는 누

구를 동반했는지를 토대로 그들의 신분을 대충 짐작할 수 있었다. 마네의 「카페에서」(그림160)에서는 엘렌 앙드레가, 서비스를 요구하며 거만하게 지팡이로 카운터를 두드리는 남편에게 끌어안긴 아내로 포즈를 취하고 있다. 남편 왼쪽에는 그들과 아무 관계도 없는 젊은 여자가 많은 사람들 속에서 심리적 거리를 유지하며 멍하니 앞을 바라보고 있다. 남편은 과연 누구한테 자신을 과시하고 있는 것일까? 실제로 인상주의의 모든 카페 그림에서 관심의 초점은 여성이다. 예외가 있다면 카유보트의 1880년 작품 「카페에서」(그림161)뿐이다. 이 작품은 거울에 비친 영상을 활용했다는 점에서 마네의 「폴리 베르제르 바」(그림47 참조)에 영감을 주었다. 이 대비는 우리의 일반론을 뒷받침해준다.

이런 작품들에 비하면 「압생트」에 드러나 있는 서사는 여성 화가와 관련하여 많은 것을 시사해준다. 데부탱은 그림에 묘사된 대로, 실생활에서도 마네나 드가와 마찬가지로 공공장소에서 거리낌없이 남을 관찰했지만, 남성에게는 현대성의 기초였던 이 관찰을 실천할 자유가 여성에게는 제한되어 있었다. 화가인 폴린 오렐, 일명 마리 바슈키르체프(1858~84)는 1879년에 일기에서 이렇게 불평했다.

내가 갈망하는 것은 자유다. 혼자서 밖을 돌아다닐 수 있고, 마음대로 왔다갔다할 수 있고, 튈르리 정원에, 특히 뤽상부르 정원에 앉아 있을 수 있고, 화랑에 들러서 관람할 수 있고, 교회와 박물관에 마음대로 들어갈 수 있고, 한밤중에도 오래된 거리를 걸어다닐 수 있는 자유. 그것이 나의 간절한 소망이다. 그리고 그것은 진정한 예술가가 되기 위해서는 반드시 누려야 할 자유다. 나는 어디에 가든 샤프롱을 동반해야 하고, 루브르에 가려면 마차를, 여자 동반자를, 가족을 기다려야 한다. 이래 가지고야 내가 보는 것에서 무슨 도움을 얻을 수 있단 말인가.

쇼핑은 여성들에게 얼마간 새로운 자유를 주었지만, 이 여성들의 공간을 기록한 것은 모리조나 커샛의 작품이 아니라 드가의 모자상점 연작이었다. 미술가가 될 수 있는 여가를 갖게 된 현대 여성들이 사회적 관습 때문에 현대적인 '플라뇌르' 방식을 단념한 것은 가슴아픈 역설이다. 드가의 세탁부 그림(그림163)과 모리조의 작품(그림162)을 비교해보라. 드가의 세탁부들

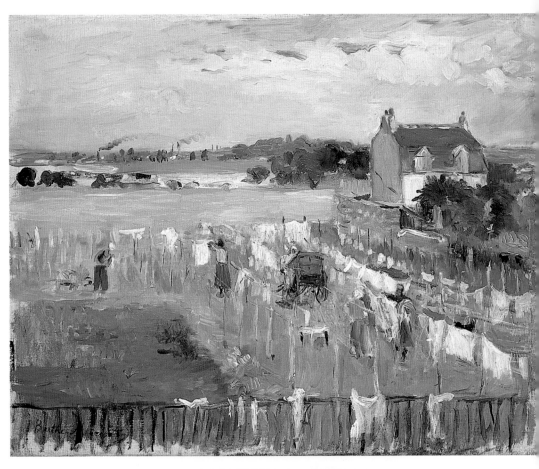

162
위
베르트 모리조,
「빨래 널기」,
1875,
캔버스에 유채,
33×40.6cm,
워싱턴 DC,
국립미술관

163
왼쪽
에드가르 드가,
「다리미질하는
여인들」,
1884년경,
캔버스에 유채,
82.3×75.5cm,
패서디나,
노턴 사이먼
미술관

은 파리의 중산층 동네에 있는 수백 군데의 비슷비슷한 부티크들 가운데 한 곳에서 남자용 셔츠를 다리고 있는, 말하자면 얼굴이 팔린 인물들이다. 반면에 모리조의 세탁부는 그녀의 여동생 집에서 멀리 바라다보이는 모르쿠르 마을 풍경과 융합되어 있다. 모리조의 작품에서는 세탁부보다 빨래 자체가 연출하는 장관이 더 중요하다. 청결과 말쑥한 옷차림은 건강과 외모에 집착하는 부르주아적 태도의 측면들이다. 모리조와 드가도 이런 태도를 갖고 있었던 게 분명하다. 의혹을 불러일으킬 수 있는 장소를 배경으로 세탁부를 묘사한다는 생각은 모리조의 정숙한 마음속에는 한번도 떠오르지 않았을 것이다.

이와는 대조적으로 드가의 노동자들은 무거운 다리미의 열기와 힘든 다리미질로 녹초가 된다. 그래서 하루를 조금이라도 쉽게 견디려고 포도주병을 늘 가까이에 놓아둔다. (카유보트의 작품에서 마루를 대패질하는 인부들도 비슷한 술병을 곁에 두고 있다. 그림170 참조). 생활고에 허덕이는 여자가 술기운 때문에 마음가짐이 풀어졌다면, 남자와의 은밀한 만남을 통해 고달픈 신세에서 벗어나고 싶은 유혹을 느끼는 것도 당연하지 않을까? 따라서 다리미질하는 여자의 가벼운 블라우스는 두 가지 목적에 알맞았다. 그녀의 발그레한 뺨은 고된 작업을 말해주지만, 한편으로는 화장과도 흡사하다. 유니스 립턴은 당시 사람들이 세탁부를 경박한 연애놀이와 결부시킨 사실을 입증했고, 또한 젖가슴이 드러날 만큼 드레스를 늘어뜨린 채 다리미질하고 있는 여자 사진 한 장을 발견했다. 물론 이런 자료가 사실보다 환상에 영합하는 허구일 가능성이 크다는 점을 잊어서는 안 될 것이다. 어쨌든 무용수나 카페 여급과 마찬가지로 세탁부도 '위험한' 직업에 속했던 것은 분명하다. 드가는 다리미질하는 여자들에게 성적 특질을 부여하여 그들의 성실한 노동을 가리고, 자신의 붓칠이 불러일으킨 욕망에 영합하고 있다.

여성 화가를 묘사한 그림에서는 여성에게 가해진 제약이 특히 명백하게 드러났다. 예를 들어 드가는 메리 커샛의 초상화를 수없이 그렸지만, 그녀가 작업하는 모습을 보여주는 초상화는 하나도 없다. 마네는 베르트 모리조의 초상화를 많이 그렸지만, 상복 차림의 그녀를 '요부'와 '상류 부르주아'로 묘사하고 있을 뿐, 그녀의 직업을 보여주는 모습은 한번도 그리지 않았다. 모리조의 여동생만이 이젤 앞에서 작업하는 언니를 묘사한 적이 있

었다. 1885년에 베르트가 그린 자화상에서도 화필과 팔레트는 캔버스 아래쪽 한구석에 엉성한 붓칠로 표현되어 있을 뿐이다. 마네의 「에바 곤살레스의 초상」(그림165)은 이젤 앞에서 작업하는 여성 화가를 보여주지만, 그녀의 화려한 의상과 화구를 쥐고 있는 방식은 그녀가 실제로 그림을 그리고 있는 게 아니라 모델로 포즈를 취하고 있다는 것을 말해준다. 더구나 이미 액자에 끼워진 캔버스에 붓을 대고 있는 모습은 그녀가 애당초 화가로서 능력이 있는지를 의심케 한다. 그림은 온통 제자인 곤살레스의 솜씨보다 마네 자신의 노련한 솜씨를 과시하는 허세로 가득 차 있다. 특히 바닥에 흩어진 꽃들은 곤살레스가 손질하고 있는 꽃 그림과 비교될 수밖에 없다. 1870년은 곤살레스가 「어린 병사」(그림164)――마네의 「피리 부는 소년」

166
에드가르 드가,
「루브르의
메리 커샛」을
위한 습작,
1879~80,
종이에 파스텔,
63.5×48.9cm,
필라델피아
미술관

(그림40 참조)을 흉내낸 사실주의적인 초상화——를 살롱전에 출품한 해였다. 그런데 바로 그해에 마네가 곤살레스를 꽃이나 그리는 정물화가로 묘사한 것은 과연 정당한 것일까? 물론 마네의 이 그림이 곤살레스가 출세하기 전에 그려진 것은 사실이고, 마네 자신도 정물화를 선호했다. (또한 곤살레스가 마네의 관념 속에서 어떤 역할을 맡고 있었는지 누가 알겠는가?) 하지만 앵그르한테 그림을 배울 때 계속 꽃 그림만 그리게 했다는 마리 브라크몽의 불평을 떠올려도 좋을 것이다. 마네의 가르침이 앵그르와 달랐을지는 의심스럽다.

마네가 야심적인 여성 화가 때문에 심기가 불편했다면, 그보다 더 인습에 얽매여 있는 진영에서는 어떤 말들이 나왔을지 미루어 짐작할 수 있다.

167
에드가르 드가,
「루브르의 메리
커샛」,
1879~80,
동판화,
33.7×17cm,
시카고 미술관

168
폴 가바르니,
「파리 사람들의
허튼 이야기들」,
1846,
『르 샤리바리』에
실린 석판화

모리조 자매가 초기에 데생을 배운 선생은, 그림에 상당한 재능을 가진 제자들이 직업 화가가 되면 파국(물론 사회적으로)이 일어날지도 모른다고 걱정했다. 르누아르가 그런 태도를 그대로 답습하여 "나는 여성 작가와 변호사와 정치인들을 괴물로 생각한다. 그들은 다리가 다섯 개 달린 송아지다. 여성 화가는 그저 우스꽝스러울 뿐이다"라고 말했을 때는 모리조와의 우정을 깜박 잊어버렸던 게 분명하다. 예술은 남성의 영역이었다. 그래서 1896년에 평론가 로저 마크스는 커샛을 '남성적인 미국 여성'이라고 불렀다.

드가의 「루브르의 메리 커샛」(그림167)이 변화해간 과정은 이 문제를 어느 정도 해명해줄지도 모른다. 커샛에 대한 그의 존경심은 확고했고, 그가 자신의 영역이랄 수 있는 루브르의 신성한 공간에서 그녀를 묘사한 것을 보면 그녀의 예술적 지성을 인정한 게 분명하다. 그녀의 뒷모습을 그린 것은 다양한 각도에서 본 모습을 통해 하나의 인물을 드러내려는 그의 자연주의적 목적에 완벽하게 들어맞는 전략이었다. 그는 이 그림을 뒤랑티의 초상화(그림120 참조) 및 평론가 디에고 마르텔리의 초상화와 같은 시기에 그렸다. 드가의 커샛 스케치 가운데 가장 유명한 작품(그림166)에서 커샛은 꼿꼿한 자세로 양산을 단호하게 옆으로 내민 채 고개를 젖혀 벽에 걸린 그림을 바라보고 있다. 그런데도 우리의 눈길을 사로잡는 것은 여자의 잘 빠진 몸매다. 뒤에서 본 모습이라 훨씬 은밀하게 몸매를 포착할 수 있다. 사실 1846년에 폴 가바르니(1804~66)가 그린 만화(그림168)로 판단하건대, 프랑스 남자들은 너나없이 여자를 뒤에서 훔쳐보는 데 몰두한 것 같다. 이 만화에 딸린 설명문을 번역하면 '추파의 눈길'이 된다. 최종 작품에서 드가는 샤프롱 역할을 맡고 있는 커샛의 여동생 리디아가 안내서를 읽고 있는 모습을 커샛 위에 겹쳐놓는다. 리디아의 존재는 외설적인 해석을 배제하고, 드가가 화가 친구에게 부여하고자 했던 지적 활동에 초점을 맞춘다.

사람들은 언제나 제 친구들만큼은 예외로 친다. 친구의 경우에는 편견보다 사회적 유대가 우선권을 갖는다. 하지만 드가가 여성 화가들을 위해 노력했고, 커샛과 모리조가 장족의 발전을 했는데도 불구하고, 여성 화가를 포함한 여성 전체에 대한 태도는 좀처럼 발전하지 않았다. 1889년에 C. 보뇌르라는 사람이 '여성 화가·조각가 조합'(1882년에 창설) 전시회에 대해

169
앨프레드
스티븐스,
「화실에서」,
1888,
캔버스에 유채,
106.7×135.9cm,
뉴욕,
메트로폴리탄
미술관

『라 크로니크 모데른』지에 기고한 글은 이 점을 잔인하게 상기시켜준다.

　　여성은 예술을 지배하는 이상이고, 영감의 영원한 원천이다. 하지만 예술가가 그 이상에 도달하기를 바랄 수 없듯이, 여성 자신도 싸움판으로 내려올 수 없다. 여성은 영감을 주고, 용기를 북돋워주고, 예술을 지배한다. 그것이 여성의 역할이다. 하지만 여성은 예술을 실행할 수가 없다.

　　커샛과 모리조는 이 평론가의 생각이 틀렸다는 것을 가장 확실하게 입증했지만, 앨프레드 스티븐스의 「화실에서」(그림169)는 친구들조차 얼마나 이중적일 수 있는가를 보여준다. 이 작품에는 화가의 작업실에 있는 세 여성―모델, 손님, 화가로 보이는 여자―이 등장한다. 화실은 거의 응접실처럼 보인다. 벽에는 당시 유행하던 아시아 물건들을 비롯한 미술품이 걸려 있고, 바닥에는 자유롭게 채색된 짐승가죽이 깔려 있다. 모델은 이국적인 실내복에 기모노를 걸치고 살로메 같은 포즈를 취하고 있다. 외출복은 그녀가 앉아 있는 소파의 팔걸이에 아무렇게나 던져져 있다. 단정한 옷차림의 손님은 화첩에 끼워진 데생들을 앞에 놓고, 자못 우월감을 드러내며, 매력적이지만 천박해 보이는 모델을 유심히 바라보고 있다. 세번째 여자는 유행에 따른 보헤미안 드레스 차림에, 매듭지은 스카프와 어울리는 연보라색 허리띠를 멋지게 묶고 있다. 한 손에는 팔레트와 팔받침을 쥐고, 캔버스에 살짝 기댄 채 모델 쪽을 바라보고 있다.

　　오늘날의 감상자는 이 여자를 화가로 단정하지만, 다른 해석도 가능하다. 벽에 걸린 둥근 거울에는 배불뚝이 난로가 있는 더 어둡고 정통적인 화실이 비쳐 있는데, 이것은 거울이 옛날부터 미술이 만들어낸 환상과 현실의 상호작용을 가리킨다는 사실을 상기시킨다. 결국 이젤에 걸려 있는 그림은 스티븐스 자신이 그린 「살로메」―성적 환상과 관련된 오리엔트적 주제―의 밑그림이나 스케치다. 「살로메」는 「화실에서」와 마찬가지로 1888년에 제작되었다. 그렇다면 「화실에서」의 화가는 누구일까? 화면 바깥에서 화실을 그리고 있는 스티븐스인가, 아니면 화구를 들고 있는 여자인가? 그녀는 그의 조수인가, 아니면 그의 뮤즈인가? 처음에는 여성 화가를 묘사한 그림에서도 여전히 남성 화가가 지배권을 행사하고 있었음을 인정해야 한다.

귀스타브 카유보트의 작품은 지배권과 남성성의 관계를 핵심으로 삼고 있다. 그는 대부분의 인상파 화가들보다 몇 살 젊었고, 1876년에 드가의 친구인 앙리 루아르와 르누아르의 권유를 받은 뒤에야 비로소 인상파에 합류했다. 하지만 이때부터 그는 인상파의 추진력이 되어, 참여를 망설이는 화가들을 설득하는 일에서부터 전시품을 벽에 거는 일까지 도맡았다. 1874년에 아버지의 유산을 물려받아 경제적으로 안정되어 있었던 카유보트는 친구들의 작품을 구입하는 등 재정적인 원조도 아끼지 않았다. 그만큼 인상주의에 빠져 있었기 때문에, 동료들이 이탈하기 시작하자 좌절감을 느꼈고, 그가 하찮게 여긴 화가들까지 드가가 인상파에 끌어들이려 하자 화가 났다. 1879년에 시사만화가 알베르 베르탈(1820~82)은 카유보트가 무너져가는 인상주의를 구하기 위해 사재를 쏟아부었다고 말하면서 그를 인상주의의 새로운 지도자라고 불렀다. 이 점에서 그는 모리조나 르누아르와 가장 뚜렷한 대조를 이룬다. 카유보트는 평생 독신으로 지냈고, 그의 작품에서도 여성들은 부차적이었다. 그는 바지유의 역할을 계승하여, 스포츠와 우정을 통해 자신을 규정했다. 카유보트는 하고 싶은 대로 하기를 좋아했고, 그럴 만한 여유도 있었다. 그는 센 강을 사이에 두고 아르장퇴유와 마주보고 있는 프티젠빌리에에 땅을 샀고, 그곳의 읍의회 의원에 선출되자 사재를 털어 프티젠빌리에의 생활 환경을 개선하는 데 노력했다.

카유보트는 보수적인 사실주의자 레옹 보나(1833~1922)에게 그림을 배웠고, 초기의 걸작인 「마루를 대패질하는 인부들」(그림170)이 1875년 살롱전에서 퇴짜를 맞자 인상파전에 출품했다. 이 작품은 비교적 어두운 색조와 꼼꼼한 마무리, 견고한 데생에서 전통 기법을 따랐기 때문에, 일부 평론가들은 이 그림이 인상주의와 무슨 관계가 있는지 의아해했다. 육체노동이라는 주제조차도 인상주의의 여가 장면보다는 쿠르베와 더 가까워 보인다. 하지만 카유보트의 노동자들은 부르주아 아파트——일설에 따르면 그의 어머니 아파트나 그 옆집——에서 마루를 대패질하여 표면을 다시 마무리하고 있다. 따라서 이들은 드가의 「다리미질하는 여인들」(그림163 참조)과 마찬가지로 부르주아 세계의 일부다.

카유보트와 드가와의 관계는 드가의 「뉴올리언스의 면화거래소」(그림217 참조)를 통해 입증될 수 있다. 1875년에 발표된 이 작품의 공간 처리는 카유보트의 작품과 비슷하다. 그리고 카유보트는 이 작품에서 드가의

170
귀스타브
카유보트,
「마루를
대패질하는
인부들」,
1875,
캔버스에 유채,
120×146.5cm,
파리,
오르세 미술관

「무용 교습」(그림126 참조)과 마찬가지로 엄밀한 원근법을 사용하여 소실점을 한쪽으로 밀어냈다. 열린 창문과 발코니 난간을 통해 보이는 길거리가 뒤로 물러나는 느낌을 주는 데 주목하라. 실제로 이 그림이 입체감을 내기 위해 공간을 압축한 것은 가장 비판적인 관심을 끌었다. 그것을 '괴상하다'거나 '지나치게 독창석'이라고 생각한 사람도 있었지만, 그림 자체는 사진이나 카메라 어둠상자 같은 시각적 완벽함을 보여주었다. 그리고 이 무렵에는 광각렌즈를 이용하여 그가 원하는 효과를 낼 수 있었다. 실내 사진은 드물었지만, 카유보트는 사진을 밑에 깔고 복사한 듯이 보이는 예비 데생을 이용했다. 일부 데생은 사진을 그대로 전사하기 위해 바둑판처럼 칸막이가 되어 있고, 그의 동생이 사용한 사진 원판과 크기가 같았다.

하지만 카유보트의 전통 기법은 시각──이 경우에는 색채나 질감보다 주로 공간 감각──에 대한 그의 깊은 관심과 모순되지 않는다. 이런 관심 때문에 그는 철저히 현대적인 화가로 보였고, 인물들에 대한 역광 조명과 마루에 반사된 빛의 미묘한 작용은 덜 전통적인 동료들의 관심사와 비슷하다. 이 그림은 시각적 경험을 포착하는 데 몰두하는 한편, 그 경험을 데생

과 주제(남자 초상)와 조화시키려고 시도했다는 점에서 바지유의 「여름 풍경」(그림82 참조)을 연상시킨다. 그러나 독특한 심리적 효과는 카유보트만의 특징이다. 무릎을 꿇고 있는 인물들을 내려다보면서도 물리적으로 가까운 시점은 신분 차이에서 비롯한 유쾌한 우월감과 노동자들을 직접 부리는 듯한 느낌을 자아낸다.

카유보트는 설계와 공학에 관심이 많아서 나중에는 요트 건조에 열중하기도 했는데, 이 관심은 오스만의 파리 개조 및 현대 건축의 업적과 관련하여 생각해야 한다. 1876년의 「유럽 다리」(그림171)는 도시 생활의 이 측면을 찬미하고 있다. 이 작품도 「마루를 대패질하는 인부들」에서 볼 수 있는 '급속한 물러서기'가 특징이다. 인물들은 다리를 서둘러 건너고 있는 것처럼 보이고, '플라뇌르'(자화상)가 고개를 돌려 지나가는 여자의 인사에 답례한다. 어느 비평가가 말했듯이, 이것은 "우리가 일상적으로 목격하는 사소한 장난질"이다. 우리가 다리를 성큼성큼 걸어가면, 앞서갔던 개는 다시 돌아와 우리와 보조를 맞춘다. 영화를 보는 듯한 느낌이다. '유럽 다리'는 생라자르 역 조차장 바로 위의 교차로('유럽 광장')를 이루는 철골 구조의 다리였다. 1860년대에 확장된 이 다리는 그 밑의 선로 양쪽에 새로 생긴 주택지를 연결해주었는데, 이 동네의 간선도로들은 유럽 대도시의 이름을 따서 붙여졌다. 카유보트는 리스본 가에 살고 있었다. 저 멀리 하얀 증기가 하늘로 올라가는 것을 보면, 그곳에 기관차 한 대가 지나가고 있음을 알 수 있다. 허름한 작업복 차림의 남자가 조차장을 물끄러미 내려다보고 있다. 그의 자세와 집중은 주위의 움직임을 돋보이게 해주는 동시에, 카유보트의 그림을 향하도록 우리의 눈길을 잡아끌고 있다. 이 작품은 찬란한 햇빛을 받은 현대적 파리의 기록으로서, 마네나 모네의 작품과 잘 어울린다. 엄밀한 묘사에 대한 거의 강박적인 욕구는 오히려 그들을 능가한다. 그의 작품이 모두 그렇듯이, 이 그림도 그의 사회적 신분과 그것의 진보적 정신이 만들어낸 세계를 대담하게 이야기하고 있다. 그것은 남성과 결부되는 단단한 표면과 냉정한 기하학의 세계이며, 베르트 모리조의 실내화는 바로 그 세계에 대항하는 상쾌한 해독제라고 할 수 있다.

이런 공간은 당연히 남성적인 것으로 여겨지기 때문에, 그것을 언급한 평론가는 아무도 없었다. 하지만 카유보트의 작품 자체에 드러나 있는 남성과 여성의 관계는 시사적이다. 「유럽 다리」에 나오는 여자는 두 남자 사

171
귀스타브
카유보트,
「유럽 다리」,
1876,
캔버스에 유채,
125×180cm,
제네바,
프티팔레 미술관

이에 불편할 정도로 꽉 끼여 있다. 그녀는 한껏 차려입은 옷차림에 얇은 베일로 얼굴을 가리고, 다소 엄격한 표정을 짓고 있다. 남자의 표정은 왠지 불쾌하다. 「창가의 젊은 남자」(그림146 참조)에서 아래를 내려다보는 남자의 시선은 길을 건너기 위해 잠시 서 있는 여자에게 초점을 맞추고 있다. 카유보트의 '급속한 물러서기' 원근법 때문에 그녀는 도달할 수 없을 만큼 멀리 떨어져 있다. 그녀는 일반적인 유형이나 상징이 된다. 그녀가 상징하는 것은 총각들이 집밖에서 당연히 갈망할 것으로 여겨지는 우연한 만남과 그런 기회가 초래할 수도 있는 불안이다.

카유보트는 내규모 작품 제작과 대담한 원근법 실험 때문에 '억세다',

'용감하다', '격렬하다' 는 등의 평판을 얻었는데, 이것은 모두 남성적 울림의 형용사들이다. 졸라는 그의 노력을 '남성다운 기백' 이라고 칭찬했다. 그는 12년 동안 시중을 들어준 샤를로트 베르티에라는 가정부에게 많은 유산을 남겨주었지만, 여성에 대한 그의 태도는 기록에 거의 남아 있지 않다. 그러나 여성을 주로 그린 르누아르나 드가 같은 화가들과 그를 비교하는 것은 별로 의미가 없다. 그의 남성적 세계를 규정한 것은 자부심과 나르시시즘이었다. 카유보트는 전통 기법을 배웠고, 다른 인상파 화가들과 자신의 차이점을 분명히 나타내고 싶어했다. 어쩌면 여기에 그가 남성 세계

에 몰두한 까닭의 실마리가 있는지도 모른다. 하지만 「마루를 대패질하는 인부들」에 암시되어 있듯이, 현대적 초연함으로 팽팽한 긴장감을 자아내는 그의 인물들에게는 강렬함과 존재감이 어려 있다.

이런 이중성은 그의 1877년 작품 「예르 강에서 노젓는 사람들」(그림 172)과 마네의 「뱃놀이」(그림44 참조)를 비교해보면 특히 두드러진다. 마네의 작품은 야외에서 여가를 보내는 즐거움을 남녀 한 쌍과 결부지어 예찬하고 있다. 이와는 대조적으로 카유보트의 인물들은 강인한 스포츠맨, 조정선수, 권투선수, 뱃사람들이다. 그 자신도 그런 스포츠를 좋아했다(그림173). 그의 가족 소유의 으리으리한 여름 별장은 파리 남쪽 센 강 지류의 둔치에 있었고, 그는 많은 모터보트와 조정용 보트를 소유하고 있었다. 조정은 영국에서 수입된 인기 스포츠였다. 하지만 이 특정한 신체활동에는 그 이상의 의미가 함축되어 있었다. 신체적 건강은——특히 프랑스-프로이센 전쟁 이후로는——영국과 프로이센의 본보기에 따라 언제든지 전쟁터에 나가서 국가에 봉사할 수 있는 준비 태세와 결부되었기 때문이다. (카유보트는 육군 장교로 복무한 것을 자랑스럽게 여겼다.) 화가는 감상자를 보트 안으로 끌어들이고, 화면을 노젓는 사람들로 꽉 채운다. 그 결과, 그림은 강 풍경을 즐길 기회조차 거의 없을 만큼 답답해진다. 앞쪽 인물은 불쾌할 만큼 가깝다. 두 인물은 노젓기에 여념이 없고, 앞쪽 인물이 피우는 담배가 단조로움을 깨드릴 뿐이다. 카유보트는 남성 몸매의 즐거움에 몰두한다. 호리호리한 체격이지만 군인처럼 꼿꼿한 자세를 지녔던 카유보트는 그의 자신감과 성의식을 짐작케 하는 미술을 창조했다. 대부분의 남성 화가들은 여성에 대한 이상을 통해 자신의 남성다움을 형성했다. 카유보트는 다른 남성들을 기준으로 자신을 평가했다. 그의 작품들은 그의 남성 세계가 남성다운 세계이기를 그 자신이 바랐다는 것을 분명히 보여준다.

예술은 권력 시스템 안에서 생산되고 어느 정도는 거기에 동참하거나 저항하기 때문에, 모든 예술은 정치적이라고 할 수 있다. 인상주의는 정치와 무관한 주제를 미술계와 정치계의 주도적 기득권층에 대한 반감과 양립시키는 문제를 제기한다. 화가 자신의 정치적 견해——예를 들면 마네의 공화주의와 피사로의 무정부주의——를 공개석으로 표출한 작품이 없는 것은 아니지만, 화가의 의도는 예술의 근저에 있는 정치의 한 측면일 뿐이다. 화가들이 무엇을 실행하느냐만이 아니라 무엇을 회피하는지도, 그리고 화가들이 무엇을 그리느냐만이 아니라 무엇을 그리지 않는지도 그들의 정치적 태도를 짐작케 하는 재료가 될 수 있다. 애국심이나 민족적 자존심 같은 것은 너무나 많은 사람이 공유하고 있어서, 화가도 감상자도 그것을 당연하게 생각할 수 있다. 이데올로기도 이것과 관련된 문제이기는 하지만, 같은 문제는 아니다. 정치가 행동의 영역이라면, 이데올로기는 그것을 뒷받침하는 신념 또는 가치의 체계다. 이데올로기가 개개인의 일상에 의미를 부여하여 가장 평범한 행위를 지배하는 경우에도 이데올로기는 정치 시스템의 토대를 이룬다. 인상주의가 어떤 생활방식을 은연중에 찬양하거나 비판함으로써 그 생활방식의 전제를 정당화하거나 공격하는 한, 인상주의는 정치적 논쟁에 참여한다고 말할 수 있다.

마네의 작품 중에는 정치적 주제를 다룬 경우가 여럿 있다. 그가 이 주제를 초연함이라는 자신의 가치관과 양립시킨 방식은 다른 인상파 화가들과 비교해볼 수 있는 연구 자료를 제공한다. 프랑스에서 미술과 정치의 관계는 오랜 역사를 가지고 있다. 프랑스 혁명 때 자크 루이 다비드(1748~1825)가 맡은 역할이나 프랑스의 자유를 형상화한 들라크루아의 명작(그림181 참조), 당시 널리 퍼져 있던 취향과 기성 권위에 대한 쿠르베의 정치적 도전 등이 그 예다. 마네는 확고한 공화주의자였고, 1851년에 쿠데타를 일으켜 제2공화정을 무너뜨린 나폴레옹 3세의 권위주의적 정부를 경멸했다. 하지만 그의 정치적 태도는 늘 조심스러웠고, 반어적으로 표현된 경우가 많았다. 현대 생활을 묘사한 화가로서 그는 일상적인 사건에 분명히

174
클로드 모네,
「생드니 가,
1878년
6월 30일 축제」
(그림185의 세부)

나타난 정치 권력과 마주치곤 했다. 예컨대 「풍선」(그림175)은 정권의 탐욕과 강제적인 이주에서 대중의 관심을 돌리려는 의도가 빤히 들여다보이는 제국의 축제──제2제정 국경일에 띄워올린 풍선──를 묘사하고 있는데, 근경에 앉아 있는 앉은뱅이 거지는 최근의 과학 발전에 경탄하는 군중과 통렬한 대비를 이룬다. 그 거지는 비참한 결과로 끝난 황제의 외국 원정에서 다리를 잃은 제대군인일까?

나폴레옹 3세의 멕시코 원정은 특히 치명적이었다. 황제는 신세계에서 프랑스의 영향력을 확대하기 위해 멕시코에 군대를 파견했지만, 이 모험은 결국 1867년에 불명예스러운 철수로 끝났다. 프랑스 · 영국 · 에스파냐 원정군은 멕시코의 자유파 대통령 베니토 후아레스가 외채상환을 동결시켰다는 이유로 그를 권좌에서 몰아내고, 1864년에 오스트리아 황제 프란츠 요제프(1848~1916년 재위)의 동생인 막시밀리안 대공을 꼭두각시 통치자로 앉혔다. 그러나 미국의 지원을 받은 멕시코 게릴라는 결국 막시밀리안 황제의 유일한 지원군인 프랑스 군대를 강제로 철수시켰다. 퇴위를 거부한 막시밀리안은 투옥되었고, 1867년 6월 19일 미라몬과 메히아라는 두 장군과 함께 처형되었다.

175
에두아르 마네,
「풍선」,
1862,
석판화,
40.3×51.5cm

그 직후에 마네는 「막시밀리안 황제의 처형」(그림176)을 그리기 시작했는데, 그에게 영감을 준 것은 고야의 명작인 「1808년 5월 3일」(그림177)이었다. 마네는 에스파냐를 여행했을 때 프라도 미술관에서 직접 이 작품을 보지 않았다 해도 복제화를 볼 수는 있었을 것이다. 군복과 총살대의 배치, 인물들 뒤의 담장을 그릴 때는 신문기사와 사진(그림178)을 참고했다. 그러나 마네는 전통적인 역사화를 본뜨는 대신, 역사화를 현실과 대비시키는 데 골몰했다. 이 사건을 화폭에 담은 정치적 의도가 무엇이든, 마네는 이 작품을 통해 인간의 비극적인 희생을 묘사할 수 있었다. 이 그림에 대한 마네 자신의 논평은 '전적으로 미술적인' 가치를 강조했다. 실제로 멕시코에 대한 마네의 태도는 분명치 않다. 그의 가족과 친척 가운데에는 군인도 있고 정치적 주류에 속하는 사람도 있었다.

그러나 프랑스의 대외정책에 공감한다 해도, 프랑스의 비겁한 태도에는 충격을 받을 수 있다. 실제로 프랑스의 많은 엘리트들이 충격을 받았다. 예를 들면 르조슨 사령관은 자신의 부하들을 마네의 화실로 보내 모델을 서게 했다. 「막시밀리안 황제의 처형」에 묘사된 군복과 장비를 자세히 살펴

보면, 마네가 사진을 그대로 따르지 않은 것을 알 수 있다. 총살을 집행한 것은 후아레스의 정규군인데도 마네의 총살대가 입은 군복은 프랑스군의 복장에 더 가깝다. 그들은 「피리 부는 소년」(그림40 참조)에 나오는 것과 같은 하얀 각반을 차고 있고, 그들이 차고 있는 칼은 프랑스 헌병의 의전용 칼이다. 그 결과는 졸라가 논평한 대로 "프랑스가 막시밀리안을 총살하고 있는" 것처럼 보인다는 점에서 '잔인한 풍자'였다.

　「1808년 5월 3일」에서 고야는 얼굴 표정과 극적인 자세와 빛을 이용하

여 죄와 결백, 잔인한 탄압자와 무고한 순교자를 대비시켰다. 반면에 굼뜬 몸짓과 어색한 자세, 담장 위로 고개를 내민 구경꾼들의 무관심(희생자들을 향해 고함치는 한 사람은 빼고)을 보여주는 마네의 그림은 비정한 신문 기사처럼 보인다. 극적인 효과를 배제한 비서사적 구조는 감정의 노골적인 편향을 유도하지 않는다. 희생자들의 죽음은 피할 수 없는 결과라는 것을 우리는 알고 있다. 마네는 우리의 그 지식과 병사들의 냉정함을 이용하는 쪽을 택했다. 이런 요소들은 강자들의 세력다툼에 말려든 생명이 얼마나

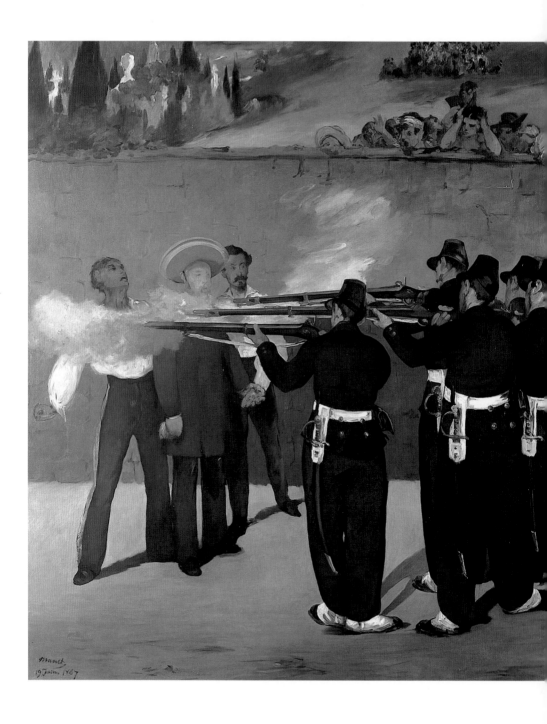

176
왼쪽
에두아르 마네,
「막시밀리안
황제의 처형」,
1867,
캔버스에 유채,
252×305cm,
만하임,
시립미술관

177
위
프란시스코 고야,
「1808년 5월 3일」,
1814,
캔버스에 유채,
266×345cm,
마드리드,
프라도 미술관

178
아래
막시밀리안 황제의
처형에 이용된
총살대,
1867년 6월 19일

하찮은 것인가를 충격적으로 말해준다. 담장에 기댄 구경꾼들은 투우를 묘사한 고야의 동판화 연작에서 그대로 옮겨진 것이기 때문에, 비정한 느낌을 더욱 강화시킨다. 구경꾼들의 무관심한 태도는 결과를 뻔히 예측할 수 있다는 증거지만, 그 뻔한 결과 앞에서도 희생자들은 위엄있게 처신한다. 메히아는 고통으로 비틀거리지만, 막시밀리안과 미라몬의 굳은 악수는 그들이 죽음 앞에서 맺은 형제애를 암시한다.

마네의 「풀밭에서의 점심」(그림30 참조)에 내재해 있는 기본원리가 동시대의 역사화에 효과적으로 적용되었다고 주장할 수도 있다. 서사를 억제하고 감정을 표현하는 전통 기법을 피했기 때문에, '플라뇌르'인 화가는 냉철한 관찰안이라는 미술적 정체성을 유지할 수 있다. 화가는 시각적 볼거리를 기록하는 데에만 관심을 드러낸다. 하지만 이렇게 무관심을 가장하는 것 자체가 일종의 정치적 발언이 아닐까? 그렇다면 마네의 태도는 보들레르의 '플라뇌르'와 비슷하다(그만큼 극단적이지는 않지만). '플라뇌르'가 보여주는 경멸의 철학은 공적 생활에 부조리와 진부함이 늘어나는 데 대한 부질없는 방어수단이다. 마네에게는 사적이고 미적인 것만이 합리적인 피난처였고 든든한 발판이었다. 그것은 정치와 무관한 정치이고, 그 핵심에는 소외되고 고독한 현대인의 냉소적인 태도가 자리잡고 있다. 하지만 막시밀리안의 처형이라는 주제를 다룬 것만으로도 정부는 마네에게 무슨 꿍꿍이가 있는 게 아닐까 의심했고, 1869년 살롱전에서 그 그림을 낙선시켰을 뿐 아니라 석판화로 인쇄 제작하는 것도 금지했다. 정부 당국에서 보면 이런 작품은 국민들이 빨리 잊어주었으면 싶은 문제를 되살릴 뿐이었다. 따라서 당국의 검열은 인상주의 미술에 정치적 주제가 비교적 적은 이유를 설명해준다.

인상주의는 프랑스 근대사에서 가장 끔찍한 사건의 하나인 1871년의 파리 코뮌 진압과 때를 같이하여 형성되었음에도, 인상주의 회화는 그런 사실을 거의 말해주지 않는다. 프랑스-프로이센 전쟁 기간에 나폴레옹 3세가 포로로 잡혀 퇴위한 뒤 국민의회가 수립되었다. 공화정부를 이끈 아돌프 티에르는 1871년 2월 16일 굴욕적인 강화조약을 맺고 전쟁을 끝냈다. 그러나 파리의 노동자들은 결사항전을 주장하며 티에르 정권에 따르기를 거부하고, 파리 국민군과 합세하여 국민의회를 베르사유로 쫓아냈다. 파리 시민들은 코뮌이라는 사회주의적 자치위원회를 선출했고, 이것이 프랑스

전역에 혁명정부를 수립하는 첫걸음이 되기를 기대했다.

시골로 피난할 수 있는 부자들은 대부분 프랑스-프로이센 전쟁 때 이미 파리를 버리고 떠난 상태였다. 그래서 이들은 코뮌 가담자들을 맹렬히 비난하면서, 그들이 무서운 속셈을 갖고 있다고 주장했다. 보수파와 왕당파의 압력을 받은 티에르의 공화파는 자신의 통치능력을 과시하기 위해 전면공격을 준비했다. 5월 21일부터 28일까지 계속된 '피의 일주일'과 그후에 이어진 처형으로 3만 명——얼마 전에 끝난 전쟁에서 희생된 사람보다 훨씬 많은 수였다——이 목숨을 잃었고, 재판을 받아 해외 유형지로 추방된 사람은 그보다 더 많았다.

코뮌의 충격은 다양한 평가를 받았다. 한편으로는 제2제정 때만 해도 번영을 구가하며 자신감에 차 있던 프랑스 사회의 심각한 붕괴로 볼 수 있다. 다른 한편으로는 프로이센에 항복함으로써 평판과 신뢰감을 상실했던 부르주아지가 코뮌 진압을 계기로 다시금 주도권을 장악할 수 있게 되었다고 볼 수도 있다. 결국 코뮌은 부르주아지와 맞붙은 싸움에 패함으로써 (중산층) 프랑스인의 자존심 회복에 이바지한 셈이다. 희생자에 대한 승리자들의 죄책감만이 되찾은 자존심에 그림자를 드리웠다. 따라서 망각과 말소는 은밀한 국가정책이 되었다. 1871년 7월 4일 세잔에게 보낸 편지에서 졸라는 이 얄궂은 결과를 다음과 같이 요약하고 있다. "나는 이제 다시 바티뇰구의 내 집에 조용히 앉아 있네. 마치 악몽에서 막 깨어난 것 같아. 내 작은 집은 여느 때와 똑같고, 내 정원도 무사하다네…… 두 차례의 포위가 아이들을 겁주려고 꾸며낸 고약한 농담이라 해도 믿을 수 있을 것 같네."

이 전란기에 인상파 화가들은 대부분 파리를 떠나 있었다. 바지유(전쟁 중에 전사)나 르누아르, 드가, 마네처럼 나라를 지키기 위해 군에 입대한 경우도 있었고, 모네와 피사로처럼 런던으로 피신한 경우도 있었다. 시슬레는 가족과 함께 루브시엔에 머물러 있었고, 세잔은 애인과 함께 마르세유 서쪽의 레스타크라는 어촌에 숨어 있었다. 전쟁이 끝나고 파리에 코뮌이 수립되자, 마네는 남서부에 있는 가족과 합류했고, 드가는 노르망디로 발팽송 가족을 찾아갔다. 인상파전에 참여한 화가들 중에서는 펠릭스 브라크몽과 오귀스트 오탱(1811~90)만이 코뮌에 가담하여 평의회 의원에 선출되었다. 하지만 화가들 중에는 유명한 코뮌 지도자가 있었다. 귀스타브 쿠르베가 그렇다. 그는 방돔 원기둥(나폴레옹 기념비) 파괴사건에서 맡았

던 역할이 언론에 의해 과장 보도되는 바람에 주모자로 체포되었다. 그에 대한 재판과 추방은 공식적인 보복의 상징이 되었다. 이처럼 불안정한 시기에는 상징이 대단히 중요한 의미를 갖는다. 초기 인상주의는 사실주의의 한 갈래로 여겨지고 있었던 까닭에, 인상파 화가들은 쿠르베와 결부되었고, 따라서 좌익으로 간주되었다. 반대자들은 인상주의가 낭연히 정치적 강령을 갖고 있을 거라고 생각할 정도였다. 그들에게 '고집불통'이라는 명칭이 붙은 것도 그런 이유에서였다(제1장 참조).

파리 코뮌이 무너진 뒤로는 미술가들이 공공연한 정치적 작품을 제작하는 것은 너무 경솔한 짓이었을 것이다. 게다가 물리적·심리적으로 프랑스를 재건하는 것만이 상처를 치유하는 유일한 길이라는 데에는 이의가 있을 수 없었다. 프로이센의 계속된 (공세적) 포격과 그에 뒤이은 코뮌 가담자들의 (방어적) 포격으로 파리 서쪽 교외는 완전히 파괴되었다. 게다가 코뮌 가담자들은 권력의 상징물을 파괴하고 자신들의 진지를 지키기 위해 건물들에 불을 질렀다. 파리에서는 시청과 튈르리 궁전, 재판소, 팔레루아얄, 그밖에 루브르의 일부를 포함한 수많은 공공건물이 파괴되거나 훼손되었다(그림179).

인상파 화가들 가운데 코뮌을 직접 언급한 사람은 마네뿐이었다. 그는 석판화 두 점을 제작했는데, 「내전」(그림180)에서는 앞쪽에 널브러져 있는 시체 한 구──들라크루아의 「민중을 이끄는 자유의 여신」(그림181)에 등장하는 멋진 투사는 하나도 없다──가 부질없음을 암시하고 있고, 「바리케이드」에서는 「막시밀리안 황제의 처형」에 등장한 총살대의 일부를 재활용하여 프롤레타리아 동포들을 처형하는 베르사유 정부군 병사들을 묘사했다. 대다수 화가들은 정치적·사회적 개혁을 어떻게 생각하든 관계없이 과거를 잊어버리기로 작정했다. 파괴 현장이 약간이라도 등장하는 그림은 극히 드물다. 파괴된 튈르리 궁전은 참혹한 과거를 상기시키기 위한 기념물로 12년 동안이나 철거되지 않고 남아 있었지만, 모네는 미술품 수집가인 빅토르 쇼케의 아파트에서 바라다보이는 튈르리 정원을 묘사한 네 점의 작품(그림182)에서 불타버린 궁전(그림183)을 넌지시 비쳤을 뿐이다. 전쟁의 참화와 그후의 복구를 좀더 직접적으로 보여주는 증거는 아르장퇴유 다리를 묘사한 모네의 그림에서 찾아볼 수 있다. 프랑스─프로이센 전쟁 때 아르장퇴유의 철교와 인도교가 둘 다 파괴되었는데, 모네가 아르장퇴유로

이사했을 때쯤에는 복구공사가 시작되어 있었다(그림68 참조). 따라서 그의 그림은 프랑스를 재건하려는 노력을 인정하고, 모든 정파의 공동 목표인 국가 부흥의 과제를 은연중에 선전하고 있다.

카유보트의 거리 장면이나 드가의 「뤼도비크 르피크 자작과 딸들」(그림 119 참조) 같은 그림들은 한때 코뮌에 점령되었던 도시 공간을 되찾은 부르주아지의 '정신적 회복'을 형상화했다고 한다. 평화롭고 정상적인 상태에 있는 부르주아지를 묘사하는 것은 그들의 정치적 기억을 지워주었다. 르피크는 확고한 보나파르트주의자—나폴레옹 황제 지지자—였다. 드가의 그림에서는 르피크의 모사가 스트라스부르 상(像)을 가리고 있다. 스트라스부르는 프랑스 동부 알자스 지방의 대도시지만, 승리한 프로이센에 의해 독일에 합병되었다. 굴욕적인 강화조약을 맺고 과중한 배상금 지불에

동의한 티에르 정부에 배신감을 느낀 코뮌 가담자들은 파리 한복판의 공공
광장에 서 있는 스트라스부르 상을 재집결지로 삼았다. 따라서 드가의 민
족주의적 풍자는 제2제정에 대한 향수와 짝을 이룰 수 있었다. 제2제정에
향수를 느낀다고 해서 반드시 보나파르트주의자일 필요는 없었다. 그것과
는 다른 방식으로 르누아르의 「물랭 드 라 갈레트의 무도회」(그림109 참
조)는 코뮌의 본거지였던 노동계층의 주거지 몽마르트르를 마음 편히 즐길
수 있는 곳으로 재규정하는 데 이바지했다. 끝으로, 파리 교외인 파시에서
가족과 함께 비교적 안전하게 지낸 모리조는 불로뉴 숲에서 뱃놀이를 하는
두 여자를 묘사한 「여름날」(그림184)을 그렸다. 전란이 계속된 1870~71
년에 병영과 포로수용소를 짓고 땔감을 얻기 위해 불로뉴 숲의 수천 그루

나무가 조직적으로 벌채되었다. 하지만 모리조가 이 작품을 그린 1879년
에는 공원의 목가적인 풍경이 완전히 복구되어 있었다. 바로 그해에 영국
의 평론가 조지 샐러는 『제 모습을 되찾은 파리』라는 책을 출판했다.
　　이런 그림들은 그러나 코뮌을 진압하고도 초기에는 정치적 불안정에 끊
임없이 시달린 제3공화정의 실상을 거의 말해주지 않는다. 세 개의 주요
정파——왕당파, 보나파르트파, 온건공화파——는 저마다 과거의 전력을 바
탕으로 정통성을 주장하고, 과거의 실패를 다른 정파 탓으로 돌렸다. 우익
진영은 몇 차례 자유선거에서 승리한 데 힘입어 티에르 대통령에게 저항한
끝에 결국 그를 권좌에서 몰아내고 코뮌 진압군 사령관이었던 마크마옹 원
수를 그 자리에 앉힐 수 있었다. 왕당파인 마크마옹은 권력에 불편함을 느

180
왼쪽
에두아르 마네,
「내전」,
1871,
석판화,
39.7×50.8cm

181
오른쪽
외젠 들라크루아,
「민중을 이끄는
자유의 여신」,
1830,
캔버스에 유채,
260×325cm,
파리,
루브르 미술관

182
클로드 모네,
「튈르리 정원」,
1876,
캔버스에 유채,
54×73cm,
파리,
마르모탕 미술관

183
파리 코뮌 때
불에 탄
튈르리 궁전,
1871

끼고, 부르봉 왕가의 후예인 샹보르 백작에게 정부를 넘겨주고 싶어했다. 상징에 대한 논쟁은 좌익과 우익의 투쟁을 드러낸 경우가 많았다. 예를 들어 왕당파는 자신들이 집권한 1870년대 초에 공화국의 삼색기를 옛날 왕정의 상징인 백합 문장(紋章)으로 바꾸려고 했다. 제인 메이요 루스가 지적했듯이, 이와 비슷한 논쟁은 1878년에 모네와 마네가 그린 몇몇 작품의 특징을 이룬다. 우익연합은 바스티유 습격으로 프랑스 혁명이 시작된 날인 7월 14일을 기념하는 것을 금지했다. 그러나 1878년 선거에서 승리한 공화파는 이런 조치에 대한 도전을 강화했다. 타협책으로, 어느 쪽에도 불쾌감을 주지 않는 6월 30일이 공화정 기념일로 채택되었다. (7월 14일은 1880

년에 다시 프랑스 국경일로 지정되어 지금까지 유지되고 있다.)

　　노동계층 주거지를 배경으로 한 모네의 「생드니 가, 1878년 6월 30일 축제」(그림185)에서는 삼색기와 '프랑스 만세'라고 적힌 깃발이 거리를 뒤덮어, 프랑스 시민 전체가 동참할 수 있는 열광을 분출하고 있다. 신문기사에 따르면, 생드니 가와 가까운 몽토르게유 가를 묘사한 비슷한 그림이 그해의 인상파전에서 가장 인기를 얻은 모양이다. 이와는 달리, 모네보다 회의적인 마네는 개인전에 출품한 「깃발로 뒤덮인 모스니에 가」에서 하나뿐인 다리로 목발을 짚고 걸어가는 인물을 근경에 배치했는데, 이것은 그

의 초기 석판화인 「풍선」(그림175 참조)의 반어적 모티프를 그대로 되풀이한 것이다. 작품의 음울한 분위기는 국민 화합이라는 제스처 게임에 의문을 제기하고, 공화파가 타협을 위해 배신했다고 은연중에 비난하고 있다. 모네는 제인 루스가 정치적 '침묵지대'라고 부른 것에 기꺼이 참여했지만, 마네는 그것을 거부했다. 모네의 그림은 외견상 정치와 무관해 보이지만, 결국은 책임을 모른 체하는 정치적 행위를 침묵으로 동의했다는 것이 루스의 요점이다. 반면에 좀더 신랄한 마네는 정치를 타락하고 잔인한 장난질로 규정하고, 정치에 계속 거부반응을 보인다.

산업 부흥의 증거를 담고 있는 모네의 「인상, 해돋이」(그림3 참조)는, 폴 터커가 지적했듯이, 민족적 자부심의 형상화였다. 모네의 생라자르 연작(그림71 참조)도 그와 비슷한 정신에 물들어 있는 것은 분명하다. 이런 패턴은 모네의 후기 작품——특히 그가 암시적인 모티프를 선택한 경우——에 대한 추론으로 이어진다. 예컨대 포플러나무는 프랑스 전역에 퍼져 있기 때문에 모네의 연작(그림231 참조) 가운데 하나의 소재가 된다. 무엇이 이보다 더 정치적으로 결백해 보일 수 있을까? 포플러가 프랑스 혁명 당시 '자유의 나무'로 선정되어——프랑스어에서 '푀플리에'(peuplier)는 '인민의 나무'를 뜻한다——프랑스 전역에 수천 그루가 심어진 사실을 상기한다 해도, 모네의 작품에서는 그런 기억을 공공연히 나타내는 요소를 전혀 찾을 수 없다. 아마 모네는 혁명가들과 똑같은 이유——포플러만큼 대표적으로 프랑스를 표상하는 나무는 없다——로 포플러를 선택했을 것이다. 하지만 바로 그 선택을 통해 모네와 혁명가들은 프랑스풍에 대한 근본적인 자부심을 표현하고, 그들에게 편안함과 만족감을 주는 대상을 예찬하고 있는지도 모른다. 게다가 모네가 화폭에 담아 기념한 포플러는 인근 도시가 경매에 부칠 예정이었다. 모네는 경매에 참가하여 포플러를 매입하는 데 성공했다. 따라서 그림 속의 나무를 보호한 모네는 결국 국가 유산의 일부를 지킨 셈이다.

모네의 노적가리 연작과 루앙 성당 연작이 비슷한 감정을 표현하고 있는 것은 분명하다. 폴 터커는 「노적가리」 연작(그림223~225 참조)이 장기 저장을 위한 독특한 노적가리 형상의 전형을 보여준다고 지적했다. 지붕은 노적가리 전체를 보호하고, 촘촘한 쌓기는 설치류의 침해를 막는 동시에 곡식이 부패하는 것을 방지한다. 따라서 이 연작은 전통적인 농업을 반영

184
베르트 모리조,
「여름날」,
1879,
캔버스에 유채,
45.7×75.2cm,
런던,
국립미술관

185
클로드 모네,
「생드니 가,
1878년
6월 30일 축제」,
1878,
캔버스에 유채,
74×52cm,
루앙 미술관

하는 동시에 프랑스 토양의 비옥함을 암시한다. 이때까지 모네가 명확하게 농업적인 소재를 다룬 적은 거의 없었다. 그에게 들판은 산책과 여가를 즐기는 곳이었다. 「노적가리」연작에도 여전히 농부들은 보이지 않고, 모네의 모티프는 프랑스 농업을 변화시키고 있던 현대적 영농법과 농기계를 무시하고 있다. 늘 사실적이었던 모네의 시각이 이제는 흙에 대한 향수로 물들게 된 것이다.

그와 마찬가지로 루앙 성당은 오랫동안 프랑스의 예술적 재능을 상징하는 건물로 찬양된 소재였다. 특히 대륙을 여행하는 영국 화가들은 노르망디를 지나는 길에 반드시 루앙 성당에 들렀다. 하지만 복잡한 조각을 새겨넣은 중세 장식에 매혹된 선배 화가들과는 달리, 모네의 작품(그림227 참조)은 성당 건물을 하늘로 치솟아 어른거리는 집합체로 표현하고 있다. 묘사는 정밀하다기보다 정취를 자아낸다. 베일 같은 대기의 굴절은 거대한 건물을 시각적인 시의 표현수단으로 만들어, 건물에 대한 정보를 추상으로 변화시킨다. 두 연작에서 향수가 잠재해 있는 소재는 개인적인 감각을 토대로 창조성을 발휘할 수 있는 안전한 공간을 제공한다. 따라서 이런 소재를 선택한 정치적 동기는 애국심이라고 말할 수도 있을 것이다. 축복과 자유를 연상시키는 이런 소재들은 애당초 모네의 자아도취적 표현주의를 가능케 한 상황을 나타낸다.

인상파 화가들 가운데 피사로의 정치적 견해는 이례적이었지만, 그가 특정한 소재를 통해 그것을 표현한 적은 드물고, 또한 그것이 표현된 것은 주로 후기 작품이었다. 하지만 피사로가 어느 정파에 속해 있는지는 워낙 널리 알려져 있어서, 갈수록 반동적이 된 르누아르는 1882년에 뒤랑 뤼엘에게 보낸 편지에서 걱정을 털어놓았다.

피사로와 함께 작품을 전시하는 것은 고갱과 기요맹이 악명높은 사회주의자와 함께 작품을 전시하는 거나 마찬가지일 겁니다. 피사로는 아마 다음에는 러시아의 라브로프(무정부주의자)나 또 다른 혁명가를 인상파전에 초대할 겁니다. 대중은 정치 냄새가 나는 것을 싫어하고 있고, 나도 이 나이에 혁명가가 되고 싶지 않습니다. 유대인 피사로와 손을 잡는 것은 곧 혁명을 의미합니다.

르누아르는 불안정한 정국을 바로잡을 치유책으로 왕정복고를 지지했다. 뒤랑 뤼엘은 왕정에 호감을 가진 가톨릭 전통주의자였기 때문에, 르누아르는 뒤랑 뤼엘이 당연히 자기 의견에 동의할 거라고 생각했다. 그와는 달리 피사로는 알프레드 메예르(1832~1904)가 결성한 반부르주아적 예술가동맹에 잠깐 가담했다. 1878년에 세잔은 인상파전에 계속 참여하려면 예술가동맹을 탈퇴하라고 그를 설득했다. 피사로가 자신의 정치적 견해를 표현한 몇 안 되는 작품 가운데 「폴 세잔의 초상」(그림186)이 있는데, 여기서 피사로는 반권위주의적 주제를 다룬 캐리커처를 배경으로 세잔과의 우정을 기념했다. 또 다른 작품에서는 복수의 여신 네메시스처럼 제3공화정에 대한 적개심에 불타는 쿠르베가 왼손에 팔레트를 쥐고 오른손으로 맥주잔을 들어올리고 있다. 티에르가 프로이센에 배상금을 지불하는 장면을 묘사한 그림도 있다. 『에클립스』(일식, 월식)라는 신문 제호는 정부의 배타적인 책략을 암시하는 것인지도 모른다. 재판을 받은 뒤 스위스로 망명한 쿠르베는 프랑스의 모든 전시회에서 추방당했다. 세잔의 외출복은 이 초상화가 제1회 인상파전이 열리기 직전인 겨울에 그려진 것을 암시한다. 피사로 자신이 최근에 그린 풍경화가 세잔의 팔에 반쯤 가려져 있다. 두 사람은 인상파에 대한 협력과 참여를 통해 대중에게 작품을 선보일 기회를 얻으려고 했다. 피사로는 인상파 그룹을 좌익 이론가들이 주장한 것과 같은 일종의 노동조합으로 생각했다.

화가들끼리의 협력을 통해 미래에 대한 희망을 표현했다는 점에서 피사로는 프랑스에서 유서깊은 정치적 이상주의를 반영한다. 「폴 세잔의 초상」에서 쿠르베가 눈에 띄게 묘사된 것은 피사로와 쿠르베의 정치적 입장 사이에 연계성이 존재한다는 것을 암시한다. 쿠르베가 박람회장 근처에 사실주의 전시관을 따로 마련한 것은 정부가 주관하는 관전에 대항하기 위해 개인이 자비로 전시회를 여는 이른바 개인전의 효시가 되었다. 그의 계획은 친구인 무정부주의자 피에르 조제프 프루동(1865년에 죽었다)과 연결된 정치적 이념을 바탕에 깔고 있었다. 프루동은, 공정한 사회에서는 개인들이 계층을 초월한 지역공동체와 고대 농촌의 관습을 본받은 상부상조적 협동조합을 창설할 것이라고 생각했다. 이 공상적 유토피아는 새로운 산업자본주의 현실에 아무리 부적절하다 해도, 근대화 경쟁에서 낙오된 이들에게는 희망의 원천이었다. 그러나 무정부주의는 일부만 복고적이었다. 프루

동과 그 추종자들은 과학과 논리가 자본주의의 불공정성을 극복할 수 있다고 믿었기 때문이다. 코뮌 시절에는 그런 생각들이 다수 실천에 옮겨져, 정부가 위에서 군림하는 대신 인민들이 스스로 자치위원회를 선출하고 여권 신장을 솔선했다. 제3공화정이 그처럼 격렬한 반격에 나선 것은 주도권을 되찾고 싶은 충동 때문만이 아니라, 코뮌의 성공을 두려워했기 때문이기도 하다. 그대로 두었다면, 환멸과 실패가 코뮌의 유혹적인 호소를 밑동부터 잘라버렸을지도 모른다. 그러나 그렇게 되기 전에 베르사유군이 코뮌을 무찔러 그 사회적 실험을 중단시켜버렸다.

피사로는 프루동의 주장에 매료되었다. 1876년에는 이미 『라 랑테른』(등불)──프루동과 그 추종자들이 기고한, 당시의 주요한 급진적 신문──을 정기 구독하고 있었다. 1870년대 작품에서 피사로는 산업과 전통적인 노동, 노동자와 부르주아가 공존하는 지방을 묘사하고 있다. 그림은 현실을 기록할 뿐 아니라 소망을 반영하는 만큼, 피사로의 정치적 견해는 거기에 이미 드러나 있었다. 1880년대와 1890년대에는 자신의 정치적 입장을 좀더 솔직히 밝히게 되었지만, 여전히 회화적으로 완곡하게 표현되었고 언제나 비폭력적이었다. 그의 정치의식은 신인상주의(제8장 참조)의 준과학적 기법으로 잠시 전향한 사실과 아들들에게 보낸 편지에 분명히 드러나 있다. 그는 광학이론을 객관적 시각의 토대로 생각했다(여기서 객관적이라는 말에는 과학적으로 정확하다는 뜻만이 아니라 사회적으로 공정하다는 뜻도 포함된다). 과학은 민주적으로 누구나 시각적 묘사에 접근할 수 있게 해주고, 과학적 묘사는 아카데미 예술에 본래 갖추어져 있는 사회적 편견에 오염되지 않을 터였다. 미술관을 없애야 한다는 말까지 서슴지 않은 편지에서 피사로는 화가들을 전통에서 해방시키려 했던 프루동의 주장을 그대로 되풀이했다.

피사로의 후기 작품은 전보다 현대성에 대한 언급을 덜 하고 있지만, 여전히 시골을 이상화했다. 1884년에 그는 지소르 바로 북쪽에 있는 에라니 읍으로 이주했다. 파리에서 퐁투아즈보다 두 배나 멀리 떨어져 있는 농촌으로 들어간 것이다. 이곳에서 그린 시장 풍경이나 1891년의 「완두콩 받침대를 세우고 있는 농촌 아낙들」 같은 두레 장면은 유토피아적 환상 뒤에 숨어 있는 목가적 향수를 반영한다. 우리는 그가 러시아 무정부주의자인 표트르 크로포트킨의 저서──1880년대 초에 프랑스어로 번역된 『현대 과

학과 무정부주의』와 『빵의 악취』를 포함하여──를 읽었다는 것(그리고 때로는 내용에 공감하지 않았다는 것)을 알고 있다. 1889~90년에 피사로는 대중에게 보이기 위해서가 아니라 런던에 살고 있는 생질녀(앨리스와 에스더 아이잭슨)를 교화할 목적으로 신랄한 정치적 견해가 담긴 24점의 데생 연작을 그렸다. 『사회적 야비함』이라는 제목의 이 데생집에는, 피사로의 말을 빌리면 '부르주아지의 수치스러운 행위'가 나열되어 있다. 표지(그림187)에는 샌들을 신고 턱수염을 기른, 피사로 자신과 조금 닮아 보이는 우울한 철학자가 묘사되어 있는데, 그는 커다란 낫(죽음의 상징)을 들고 있고, 그 옆에는 모래시계(시간의 상징)가 놓여 있다. 그는 공상 굴뚝이 즐비해 있고 현대 공학의 새로운 상징인 에펠탑이 우뚝 솟아 있는 파리의 스카이라인을 응시하고 있다. 먼 지평선 위로 떠오르고 있는 무정부주의의 태양이 그를 비추고, 데생에 인용되어 있는 악덕에 대한 희망적인 해결책을 제시한다. 피사로가 데생집에서 다룬 주제는 「자본」(그림188), 「중매결혼」, 「황금 송아지의 신전」, 「외환 중개인」, 「생토노레 감옥」, 「교수형 당한 죄수」, 「거지」 등이다. 데생 뒷면에는 프랑스 공산주의자인 장 그라브의 말이 인용되어 있다.

몇 년 뒤 피사로는 그라브가 발행하는 『레 탕 누보』(새 시대)라는 신문에 삽화 몇 점을 기고했는데, 그 가운데 하나에는 시골을 떠도는 일가족이 묘사되어 있다. 1897년에 증쇄된 크로포트킨 강연집 표지화로 그린 또 다른 삽화에는 땅을 가는 농부가 등장한다. 이 그림은 밀레 냄새가 너무 강해서, 무정부주의자의 책과 결부되지 않았다면 반동적으로 보일 수도 있다. 실제로 이 그림은 당시 피사로의 정치적 신념이 현대적 의의를 갖고 있는지, 그의 회화작품이 과연 정치적 현실과 관련이 있는지에 대한 의문을 제기한다. 이 그림들은 피사로가 정치적이라고 생각한 신념을 형상화하고 있지만, 미학적으로도 서사적으로도 당시의 논쟁에 참여하고 있지 않기 때문이다. 이 그림들은 화가의 참여의식을 유지하고는 있지만, 실제 행동과는 동떨어진 보수적이고 단순한 정치의식을 보여준다.

드가의 입장을 검토하지 않고 인상주의와 정치에 관한 논의를 끝낼 수는 없다. 피사로는 예술적 권위를 경멸한 드가에게 애정어린 눈길을 보내면서, "그 자신은 모르고 있지만 지독한 무정부주의자(물론 예술에서)"라고 말했다. 실제로 피사로와 드가는 둘 다 부르주아적 패권주의를 싫어했다.

187
카미유 피사로,
데생집
『사회적 야비함』
표지,
1889,
종이에 연필·
펜·잉크,
31.5×24.5cm,
개인 소장

188
카미유 피사로,
「자본」,
1889,
종이에 연필·
펜·잉크,
31.5×24.5cm,
개인 소장

하지만 드가의 정치적 입장은 좌익이 아니라 우익에 뿌리를 두고 있었다. 드가에게 있어, 유토피아는 아버지의 은행이 파산했을 때 함께 사라져버렸다. 생계를 도맡게 된 처지는 그에게 잃어버린 특권을 상기시킬 뿐이었다. 물론 드가는 자기 예술에 열정적으로 몰두했다. 운명이 갑자기 바뀌었는데도, 과학적 관찰과 새로운 기법에 대한 집착은 변함이 없었다. 하지만 동시대인들조차 그의 재치 속에서, 그리고 사회적 차별을 집대성한 데에서 비뚤어진 적개심을 보았다. 매춘부 연작에서 보이듯, 그는 관습적으로 인정되고 있는 점잖음을 쾌활하게 조롱할 수 있었다. 그는 모델들을 모질게 대하기로 악명이 높았다. 그의 모델이었던 알리스 미셸은, 그와 진지한 대화를 나누려고 했을 때 그가 어떻게 감정을 폭발시켰는가를 토로하고 있다.

도대체 어떻게 돼먹은 세상이야! 너나없이 모두, 심지어는 너 같은 모델들까지 나서서 예술에 대해, 그림과 문학에 대해 지껄이려 들다니. 글을 읽고 쓸 줄만 알면 다 되는 것처럼…… 옛날에 평민들은 학교에서 배우는 쓸데없는 지식이 없어도 훨씬 만족스럽게 살았어…… 지금은 정말 지독한 시대야!

피사로는 미술은 누구나 접근할 수 있다는 생각에 매력을 느꼈고, 제3공화정은 공립학교 교과과정에 미술 과목을 도입하여 그 생각을 조장했지만, 드가는 거기에 거부반응을 일으키고 있다. 드가의 비난은 미술과 정치에 대한 관점이 결국 불가분의 관계임을 보여준다. 그의 정치적 이상은 사회 변화가 일어날 조짐이라고는 전혀 없는 과거의 불평등 사회였다. 이 점에서 우리는 그를 르누아르와 비교해볼 수 있을 것이다. 르누아르도 평등주의를 못마땅하게 생각했지만, 화가라는 직업을 통해 자신의 사회적 지위를 높이려고 했다. 르누아르는 과학기술의 영향을 개탄하고, 거기에 희생되는 노동자들의 분노를 두려워했다. 그의 시각은 전원적이고 목가적이었으며, 충돌이나 기계화와는 거리가 멀었다. 다시 말해서 르누아르에게 보수주의는 그가 힘겹게 얻은 지위를 지키는 것이었다.

드가의 정치적 입장과 관련하여 가장 유명한 일화는 드레퓌스 사건 때 군부를 지지한 일이었다. 1894년에 파리 주재 독일 대사관 무관의 서류철에서 프랑스인에게 건네받은 기밀문서가 발견되었다. 프랑스 육군 방첩대

는 필적의 유사점을 근거로, 알사스(독일에 할양된 지방) 출신의 유대인인 알프레드 드레퓌스 대위를 간첩혐의로 체포했다. 드레퓌스는 군사재판에서 유죄선고를 받고 계급을 박탈당한 후 '악마의 섬'으로 알려진 프랑스령 기아나로 유배되었다. 2년 뒤, 방첩대장 피카르 중령은 독일 무관이 헝가리 태생의 프랑스 육군장교인 에스테라지 백작에게 보낸 편지 한 통을 발견했다. 에스테라지의 필적 견본을 보고 드레퓌스의 무죄를 확신한 피카르는 재심을 요구했지만, 1898년에 에스테라지는 무죄판결을 받았고, 피카르는 좌천되어 알제리로 전속되었다.

드레퓌스 사건은 프랑스의 국론을 분열시키고 한 세대 전체를 특징지은 유명한 재판사건이 되었다. 그의 무죄를 주장한 사람들 가운데 가장 주목할 만한 인물은 졸라였다. 1898년 1월 13일 자유주의적 신문인 『오로르』(새벽) 1면에 실린 졸라의 「나는 고발한다」는 역사상 가장 유명한 정치적 논설로 꼽힌다. 마네를 옹호한 이후 투철한 정의감으로 명성을 얻은 졸라는 1년 징역형과 3천 프랑의 벌금형을 선고받았다. 드레퓌스 파일에 위조 문서가 덧붙여진 사실이 밝혀졌는데도 육군은 1899년에 재판 결과를 재확인하고, 우익은 자살한 문서 위조자를 영웅으로 치켜세웠다. 싸움은 한 남자의 운명을 뛰어넘어, 전통과 군대의 명예를 옹호하는 기득권 진영 대 아웃사이더 진영, '벼락부자' 대 좌익의 대결로 발전한 지 오래였다. 드레퓌스가 명예를 회복한 것은 1906년에 이르러서였다.

피사로는 드레퓌스 사건으로 세상이 한창 시끄러울 때 도시 풍경(그림 229 참조)을 그리다가, 한번은 "유대인에게 죽음을! 졸라 타도!"를 외치는 군중과 맞닥뜨리기도 했다. 드레퓌스의 석방을 요구하는 청원서에는 서명하지 않았지만(덴마크 출신이어서 추방당하게 될까봐 두려웠기 때문이다), 그는 사건의 추이를 예의 주시하고 있었다. 1890년대 초에 무정부주의자들이 시위 현장에서 체포된 사건이 그의 불안감을 더욱 부채질했던 것 같다. 그는 드레퓌스 구명운동에 돈을 기부했지만, "나의 최대 관심사는 따로 있지만, 나는 아무 일도 없는 것처럼 내 창문으로 시내를 내다보며 그림만 계속 그릴 수밖에 없었다"고 술회했다. 드가와의 오랜 우정도 깨졌고, 드가는 피사로의 작품을 공박하기 시작했다. 반면에 모네는 피사로와 계속 친하게 지내면서, 졸라의 태도를 공개적으로 칭찬하고, 1898년 1월에 발표된 '드레퓌스를 지지하는 지식인 선언'에도 서명했다. 커샛도 드레퓌스

를 지지했다. 하지만 르누아르는 예상대로 완고한 드레퓌스 반대파였고, 얼마 전에 타계한 베르트 모리조의 회고전을 드가와 함께 준비하여 그들의 관계가 변함없다는 것을 세상에 알렸다.

　보수적인 시골 사람과 노동계층은 돈을 손아귀에 쥐고 권력을 좌지우지하는 것으로 알려진 이질적인 집단을 불신했다. 르누아르의 반유대주의는 바로 이 불신감에서 나온 것이었다. 게다가 그것은 우익만이 아니라 좌익에도 풍토병처럼 번져 있었다. 그러나 1880년대 이후 프랑스의 반유대주의가 급속히 격렬해진 것은 에두아르 드뤼몽의 『라 리브르 파롤』 같은 주간지가 부채질했기 때문이다. 이 잡지에 실린 「갈 박사의 방식에 따른 유대인의 미덕」(그림189)이라는 삽화는 19세기 초의 골상학자인 프란츠 갈 박사의 '과학적'인 인종차별주의를 언급하고 있다. 드가는 작업하는 동안 가정부(그림190)를 시켜 이 주간지를 큰 소리로 읽게 했다. 이와 관련하여 피사로의 「자본」(그림188 참조)은, 유대인인 피사로조차 유대인과 자본주의 경제의 관계를 인정했음을 보여준다는 점에서 매우 시사적이다. 데생에 묘사된 은행가는 매부리코와 두툼한 입술, 툭 뛰어나온 귀와 구부정한 자세 등, 유대인의 전형적인 풍모를 갖추고 있다. 피사로 자신도 유대인처럼 보였고(세잔은 그를 '인상주의의 라비'라고 부른 적이 있다), 자신의 혈통을 감춘 적도 없었다. 하지만 급진적인 견해 덕분에 피사로는 그가 추하게 생각한 유대인의 도덕적 특징과는 안전거리를 유지할 수 있었다. 피사로의 관점에서 보면 르누아르는 무식하고 아둔하다고 비난받을 수밖에 없다.

　한편 드가는 학교 동창인 뤼도비크 알레비를 비롯하여 많은 유대인 친구를 갖고 있었다. 그의 교제 범위에서는 유대인의 존재가 두드러졌다. 알베르 에슈, 샤를 에프뤼시, 샤를 아스, 에르네스 메 등, 그의 가족과 친하게 지낸 교양있는 친구들과 그 자신의 후원자들 가운데 상당수가 유대인이었다. 따라서 드가의 반유대주의는 용서할 수 없는 것이었을 뿐 아니라, 뿌리 깊은 자기혐오에서 나온 것이 분명하다. 그리고 그의 위선적인 성격 때문에 유대인에게 더욱 지독한 반감을 품게 되었을 것이다. 1880년대에 금융계에서 일어난 스캔들도 반유대주의의 원인이 되었다. 드가는 아버지 은행의 파산을 돌이켜 생각했는지도 모른다. 하지만 그 일을 기억하면, 귀족 신분을 날조한 자기 조상의 행적과 돈으로 사회적 지위를 얻은 유대인의 행

적이 얼마나 닮았는가를 깨닫고 불안해질 수밖에 없었을 것이다. 귀족계급
이 여전히 지배하고 있는 프랑스 사회 시스템 속에서 드가가 기득권을 지
키려면, 이 취약한 과거를 부인하고 그것과 결별해야만 했다.

　드레퓌스 사건은 많은 프랑스인들이 자신을 규정하는 계기가 되었지만,
우리는 그것이 인상파 화가로서의 드가를 해명하는 데 어떻게 도움이 되는
지에 초점을 맞추어야 한다. 이 점과 관련하여 적당한 사례로는, 「증권거래
소」(그림191)에 나오는 유대인 주식 중개인이자 미술품 수집가인 에르네
스 메의 얼굴을 꼽을 수 있을 것이다. 드가는 유대인의 특징을 한껏 과장하

고, 매부리코에 하이라이트를 주어 그것을 더욱 강조하고 있다. 이른바 현
실을 미술이 어떻게 구축하는가를 염두에 두면, 인종차별론에 근거한 드가
의 자연주의가 유대인에 대한 고정관념을 어떻게 영속화했으며, 그리하여
우익 정치에 어떻게 기여했는가를 이해할 수 있다. 에르네스 메에 대한 드
가의 논평은 그 자신이 유대인과 결부시킨 출세 지향성을 암시한다. 드가
는 브라크몽에게 보낸 편지에서, "그는 유대인이다…… 그는 미술에 자신
을 내던지고 있는 사람이다"라고 말했다. 드가는 브라크몽과 공동으로 판
화잡지를 낼 예정이었고(제8장 참조), 성공한 금융업자인 메와 부유한 카
유보트가 밑천을 대주기로 되어 있었다. 드가는 「증권거래소」에서 메의 용

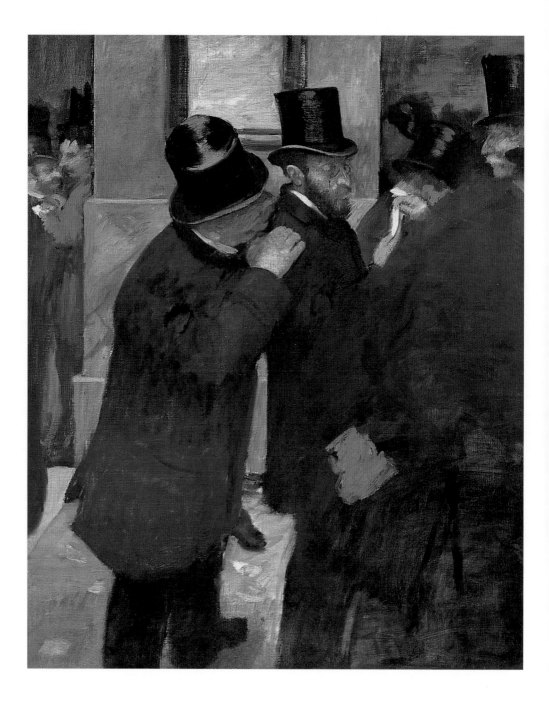

모를 미화하지 않았을 뿐 아니라, 조심스러운 속삭임과 은밀한 공간, 가려진 시야로 메의 사업에 무언가 구린 데가 있다는 것을 암시하고 있다. 린더 노클린은 이 그림의 중심을 이루는 '은밀한 접촉'이 '유대인의 금융 음모라는 신화'를 요약하고 있다고 설명했다.

드가의 학창시절 친구이자 재능있는 작가인 뤼도비크 알레비의 사례도 있다. 드가는 알레비의 『카르디날 가족』이라는 소설에 삽화를 그리기도 했다(제5장 참조). 「뤼도비크 알레비, 분장실에서 카르디날 부인을 발견하다」(그림192)라는 파스텔화에서 드가는 알레비의 매부리코를 강조하고 귀

191
에드가르 드가,
「증권거래소」,
1878~79,
캔버스에 유채,
100×82cm,
파리,
오르세 미술관

192
에드가르 드가,
「뤼도비크
알레비,
분장실에서
카르디날 부인을
발견하다」,
1876~77,
모노타이프에
붉은색과 검은색
파스텔,
21.3×16cm,
슈투트가르트
미술관

를 길쭉하게 잡아늘인다. 길쭉한 귀는 삐딱하게 쓴 실크해트와 함께 알레비를 좀 우스꽝스러워 보이게 한다. 「뚜쟁이 여자」라는 또 다른 매춘부 연작 모노타이프에 등장하는 여자의 얼굴은 그보다 훨씬 해롭다. 그녀의 생김새는 분명히 유대인을 매춘업과 연결시키고 있다. 이런 작품에서 드가가 무엇을 의도했든, 그 바탕을 이루는 당시의 인종차별은 드가가 몰두한 사회적 차별과 동질적이다. 그 바탕에 깔려 있는 정치적 태도는 결국 불화를 불러일으켰다. 드가는 1895년경에 알레비 가족의 사진을 몇 장 찍었고, 그

사진들은 지금도 그 가문에 전해 내려오지만, 언론에 드레퓌스 사건이 보도된 직후인 1897년 말에 파국이 왔다. 드가가 어느 만찬에서 '대단히 반유대적'이었다는 기사가 다니엘 알레비의 신문에 보도된 것이다. 그후 드가는 알레비 가족의 초대를 거부했고, 크리스마스 때는 이미 그들의 교제 범위에서 모습을 감추었다. 이런 상태는 1908년에 뤼도비크가 죽은 뒤에도 계속되었다.

이 슬픈 사연에 담긴 교훈은 에른스트 곰브리치의 명저『서양미술사』(*The Story of Art*)의 다음 첫 구절로 요약할 수 있을 것이다. "예술 따위는 존재하지 않는다. 존재하는 것은 예술가뿐이다." 우리가 아무리 애를 써서 높이 끌어올려도 이 세상은 어차피 불완전한 것처럼, 인간이 만들어낸 예술도 결국에는 불완전할 수밖에 없다. 따라서 예술을 비판적으로 검토할 때, 우리는 그 예술에서 개인(우리 자신이나 화가)의 정치적 입장을 들춰내고 있는 것이 아니라, 그 예술에 묘사된 세상을 찬찬히 음미할 줄 아는 문화적 태도를 회복하고 있는 것이다. 드가와 피사로의 후기 작품에 드러나 있는 정치적 측면은 초기 작품에 암시되어 있는 정치적 일면을 확인하는 데 도움이 된다. 그들이나 다른 인상파 화가들의 작품을 정치적 알레고리로 바꾸는 것은 원래의 상태로 되돌아가는 것이다. 그런 식으로 작품을 해석해도 일부는 여전히 미학적 대상으로 남게 되지만, 그들의 정치적 입장을 미학적 대상의 단순한 배경으로 한정하는 것은 충분치 않다. 인상주의 회화는 중요한 정치적 의미를 포함하는 문화적 담론인 것이다.

1880년대 초부터 중엽까지, 인상파전에 참여하는 화가들이 바뀌었을 뿐만 아니라 인상주의 양식 자체에도 중대한 변화가 일어났다. 그리고 이런 변화는 여러 요인 덕분에 위기를 초래하기보다 오히려 인상주의를 재평가하는 데 이바지했다. 르누아르와 모네가 차츰 인정을 받고 상업적으로도 성공을 거두면서, 화가들에게 전시 기회를 제공했던 인상파전의 중요성이 줄어들었다. 1870년대 말과 1880년대 초에 경제적으로 어려운 시기가 시작되자, 그룹전의 울타리 너머로 눈을 돌리는 편이 여러모로 유리해졌다. 르누아르는 살롱전에 출품할 수 있게 되었고, 모네와 시슬레는 뒤랑 뤼엘과 손을 잡았다. 한편 드가는 새로운 '외광파' 기법을 기존의 보수적 화법과 조화시키려고 애쓰는 화가들을 소개하고 있었다. 이런 변화는 르누아르에게 자신을 돌아보는 계기가 되었고, 그래서 그는 과거의 미술과 자신의 관계에 더욱 관심을 갖게 되었다. 커샛의 작품은 프레스코화의 선명한 색조를 흉내냈고, 그녀의 가족 초상화는 성모자의 주제를 재현했다. 제3장에서 우리는 모네가 『라 비 모데른』과 가진 인터뷰에서 진정한 인상주의라는 망토를 뒤집어쓰고 '외광파' 기법을 소리 높여 옹호하면서 그 방어벽 뒤로 물러나기 시작한 것을 보았다. 하지만 그 역시 새로운 구조와 새로운 지방으로의 여행을 통해 자기 작품을 쇄신하려고 애썼다.

이런 와중에 새로운 목소리들이 나타나, 인상주의를 좀더 객관적인 토대 위에 다시 세우자고 주장했다. 조르주 쇠라(1859~91)와 일단의 젊은 평론가들은 인상주의를 피상적이라고 공박하면서, 신인상주의라는 과학적이고 이론적인 대안을 제시했다. 초기 인상파 화가들 가운데 이 새로운 양식을 잠깐이나마 진정으로 받아들인 사람은 피사로뿐이었다. 그는 신인상주의가 초기의 '낭만적' 인상주의를 바로잡는 수단이 될 수 있다고 생각했다. 그리하여 1880년대의 새로운 수사학은 1870년대의 이념과 실제를 돋보이게 하는 장식으로서, 인상주의를 변형시켰을 뿐만 아니라 그 경계를 확정하는 데에도 도움을 주었다.

인상주의 내부에서도 모네와 드가로 대표되는 두 가지 방법론 사이에 줄

193
조르주 쇠라,
「아스니에르에서
미역감는 사람들」
(그림204의 세부)

곧 차이가 있어왔는데, 이런 갈등은 1881년에 이르러 결국 공개적인 충돌로 이어졌다. 그해의 인상파전에 대한 후원을 카유보트가 중단해버린 것이다. 그가 하찮게 여긴 화가들——장 루이 포랭(1852~1931), 장 프랑수아 라파엘리(1850~1924), 페데리코 찬도메네기 등——을 인상파전에 참여시키자고 드가가 계속 고집을 부렸기 때문이다. 이듬해에는 드가와 그 친구들——커샛을 포함하여——이 인상파전을 외면했고, 그러자 모네와 시슬레, 르누아르, 카유보트 등이 다시 복귀하여, 그동안 빠짐없이 출품한 시슬레와 손을 잡았다. 간단히 말해서 이런 갈등은 혁신 기법과 연계된 풍경화와 전통 기법과 연계된 인물화의 대립이었다. 그러나 이런 구별은 사실 명확하지 않았다. 제4장에서 보았듯이, 인물을 '외광파' 기법과 결합시키는 것은 1860년대 말의 바티뇰파를 하나로 묶어주는 공통 주제였다. 그리고 르누아르는 풍경만 주로 그린 화가가 아니었다. 「물랭 드 라 갈레트의 무도회」(그림109 참조)처럼 도회적인 주제를 화실에서 그린 르누아르는 모네와 드가의 중간쯤에 서 있었다.

카유보트와 마리 키브롱 브라크몽은 인물화에서 르누아르에 비해 중도적인 기법을 개발했다. 특히 카유보트의 「파리 거리 : 비오는 날」(그림21 참조)이 좋은 예다. 비오는 날을 선택한 것은 분명 독창적이었다. 미묘한 청회색, 젖은 길바닥에 반사된 빛, 배경의 인물들이 안개 속으로 서서히 녹아들어가는 모습을 포착한 그의 감수성은 분명 '외광파'의 특질에 포함된다. 하지만 흐린 날씨의 도시에서는 색채 범위가 제한될 수밖에 없고, 그 때문에 그의 작품은 동시대의 주요 화가들이 그린 선명한 색채의 작품들보다 수수한 외양을 유지하고 있다. 또한 카유보트의 작품은 엄밀한 기하학적 구도를 보여준다. 기하학적 구도라면 카유보트가 연상될 만큼 그는 이미 정평이 나 있었고, 이런 특징은 카유보트와 드가를 이어주는 공통점이기도 했다. 이 작품에는 강렬한 수직축과 수평축이 있고, 소멸점은 거의 한복판에 있다. 카유보트는 파리에 새로 생긴 도로들의 면밀한 설계와 자기 동네에 새로 세워진 아파트 단지의 위풍당당함을 전달하면서, 그것을 구상하고 건설한 이들의 숙련된 기술에 경의를 표했다. 근경의 두 남녀는 번화한 길을 건너갈 준비를 하고 있는 듯 우리의 왼쪽을 바라보고 있다. 그들은 관찰당하고 있는 줄도 모른 채 인상주의의 순간 감각을 보여준다. 하지만 조각품처럼 강렬한 그들의 존재감은 카유보트가 모네의 평면적이고 분산

194
마리 키브롱
브라크몽,
「세브르의
테라스에서」,
1880,
캔버스에 유채,
88×115cm,
제네바,
프티팔레 미술관

적인 형상과 살롱전 출품작의 전통적 입체감 사이에서 중용을 택한 것을 말해준다. 따라서 그의 현대성은 질서와 전통에 대한 인식을 높이 사는 평론가들에게 더욱 설득력을 가질 수 있었다.

1880년 제5회 인상파전에 출품된 마리 브라크몽의 대작들은 합당한 주목을 받지 못했다. 모리조와 마찬가지로 브라크몽도 주로 가정의 울타리 안에서 작업했고, 그녀의 작품은 아직도 대부분 가족의 손에 남아 있다. 게다가 드가와 손잡고 '외광파' 기법에 반대한 판화가인 남편은 아내의 재능

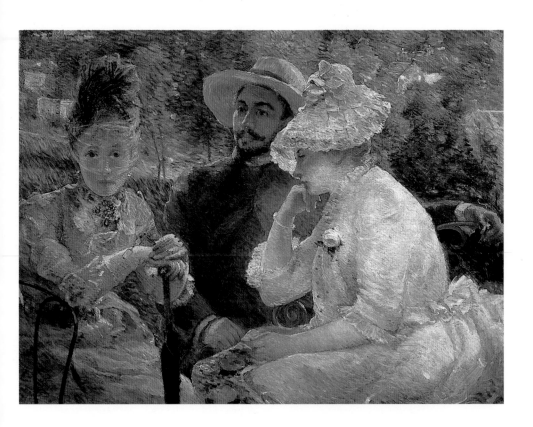

에 위협을 느꼈는지, 그녀에게 그림을 포기하라고 오랫동안 강요했다. 하지만 마리 브라크몽은 인상주의가 제기한 문제를 민감하게 알아차렸고, 잠깐이나마 놀라운 해결에 도달하기도 했다. 그녀의 대표작은 「세브르의 테라스에서」(그림194)인데, 이 그림은 야외에서 햇빛을 받고 있는 현대적 인물이라는 인상주의의 주제를 뒤늦게나마 대담하게 포착한 작품이다. 두 여성—모델은 둘 다 아직 미혼인 여동생 루이즈 키브롱이다—의 패션에 많은 관심을 기울인 이 작품은 여성 미술의 범주에 들어가지만, 하얀 드레

195
피에르 오귀스트
르누아르,
「뱃놀이 일행의
오찬」,
1880~81,
캔버스에 유채,
130×175cm,
워싱턴 DC,
필립스 컬렉션

스 위의 푸르스름한 그림자라든지 모자와 주름장식이 달린 소매 부분의 역광은 '외광파'에 대한 관심을 보여주고 있다. 담배를 쥐고 앉아 있는 남자와 두 여자의 다양한 포즈는 그녀가 인상주의의 진솔함과 즉시성을 민감하게 이해했다는 증거다. 동시에 그녀는 커샛처럼 디자인 감각이 높았기 때문에(브라크몽은 앵그르의 제자한테 그림을 배웠다), 1년 전에 발표된 르누아르의「샤르팡티에 부인과 자녀들」(그림110 참조)에 필적하는 위풍당당한 느낌을 준다.

전통 미술의 가치를 보존하면서 인상주의 내부에서 서로 대립하는 규범들을 조화시키려 한 카유보트나 마리 브라크몽과는 달리, 르누아르의 타협책은 기회주의와 자기회의의 결합에서 생겨났다. 1870년대 말부터 살롱전이 그에게 문호를 개방한데다 후원자인 샤르팡티에도 살롱전 출품을 권하자, 르누아르는 개인 고객만이 아니라 살롱전을 관람하는 대중도 만족시킬 수 있도록 스타일을 수정하기 시작했다. 샤르팡티에 초상화 이후 그의 가장 중요한 작품은「뱃놀이 일행의 오찬」(그림195)이다. 이 그림에서 그는「물랭 드 라 갈레트의 무도회」(그림109 참조)보다 한결 세련된, 센 강 연안의 샤투에 있는 푸르네즈 식당 테라스의 실내-야외 사교장을 다시 찾아갔다.

르누아르가 이 그림을 그린 것은 1880년에 발표된 졸라의 평론에 대한 응답이었다고 한다. 졸라는 인상파 화가들이 임시방편적 스타일에서 여태 벗어나지 못했다고 개탄하면서 스케치 수준을 넘어서라고 요구했다. 르누아르는 자신에게 명성을 안겨준 독특한 색채와 세부 및 유쾌한 장면으로 화면을 채우면서도, 그의 인물들은 전보다 훨씬 단단하고 배경과도 뚜렷이 구별된다. 근경의 두 노잡이 사내─왼쪽은 식당 주인 푸르네즈의 아들이고, 오른쪽은 카유보트다─의 드러난 팔과 어깨는 형상에 대한 르누아르의 접근방식이 더욱 치밀해진 것을 말해준다. 같은 탁자에 르누아르의 애인인 알린 샤리고가 앉아 있고, 그 맞은편에 앉아 있는 여자는 아마 드가의「압생트」(그림158 참조)를 통해 우리가 이미 알고 있는 여배우 엘렌 앙드레일 것이다. 그 너머 탁자에서 맥주를 마시고 있는 여자는 그의 모델인 앙젤이다. 이 인물들은 르누아르와 직접 관계가 있는 예술계와 보헤미안 세계의 사람들이지만, 원경의 몇몇 인물은 그의 출세 지향적 성격을 증언하고 있다. 난간에 몸을 기댄 여자와 대화를 나누고 있는 남자는 한때 기병대

장교였던 바르비에 남작이고, 실크해트를 쓴 남자는 이따금 평론을 쓰기도 하는 드가의 친구이자 금융업자인 샤를 에프뤼시다. 이 작품은 곧바로 뒤랑 뤼엘에게 팔렸다.

1881년에 이탈리아를 여행할 때, 르누아르는 르네상스 미술을 공부하기 시작했다. 이제는 선묘와 색채의 관계를 좀더 이해하기 위해 여행을 다닐 수도 있을 만큼 수입이 좋아져 있었다. 들라크루아——르누아르는 들라크루아의 발자취를 따라 북아프리카에도 갔었다——는 베네치아 화가들을 본받았지만, 르누아르는 드가가 격찬한 앵그르도 주목하기 시작했다. 그래서 앵그르를 본받아 이탈리아 미술관을 순회하면서 라파엘로의 작품을 연구했다. 그는 또한 르네상스 미술을 다룬 저술을 참고하여 자신이 직접 미술에 관한 글을 쓰기 시작했는데, 이 글에서 그는 화가들이 '자연'과의 접촉을 끊어버렸다고 주장했다. 여기서 '자연'은 '외광파'를 넘어서는 무엇을 의미한 것이 분명하다. 훗날 그는 미술상인 앙브루아즈 볼라르에게 토로하기를, 이때 자신은 "인상주의의 한계에 도달했다"고 느꼈으며, "더 이상 그림도 데생도 그릴 수 없을 것 같았다"고 말했다. 물론 세속적인 성공도 그로 하여금 인상주의가 혁명적이라는 평판에 경계심을 품게 했다(제7장 참조). 그래서 이제는, 젊은 시절 남들이 좋아하는 작품을 재빨리 제작하고 싶어서 빼먹었던 정식 수련을 지금이라도 받을 수 있다고 생각하는 것처럼 왔던 길을 되돌아가고 있었다.

1883년경부터 시작된 르누아르의 기법 실험은 훨씬 눈에 띄는 변화를 낳았다. 이 시기를 '메마른 시대'라고 부르기도 한다. 새로운 스타일은 그가 좀더 견고한 형상화를 지향하고 있음을 확인해주었지만, 데생과 전통적인 입체감 표현법에 중점을 두었다. 두 단계에 걸쳐 그려진 「우산들」(그림 197)은 이 변화를 분명히 보여준다. 르누아르는 1881년경부터 현대 생활을 묘사한 몇몇 대작 가운데 하나로 구상한 이 작품을 4년 동안 중단했다가 1885년경에야 비로소 완성했다. 이 작품은 양산을 든 동시대 인물상을 이용하여 신화적 주제를 재현한 마리 브라크몽의 「세 카리테스」(그림196)를 모방하고 있다. (이런 모방이 처음에는 별로 분명치 않았지만, 그는 결국 브라크몽의 선례를 따르게 된다.) 「우산들」에서 근경의 오른쪽 인물들——어머니와 두 딸——은 선명한 색채들이 부드럽고 풍부하게 융합된 1870년대 말의 스타일로 그려져 있다. 이와는 대조적으로, 원경의 우산들

과 근경의 왼쪽 인물들——장보러 나온 하녀와 그 뒤에서 찬탄의 눈길로 바라보는 남자——은 흐릿한 색채와 좀더 치밀한 필법으로 보다 메마르고 촘촘하게 그려져 있다. 장바구니의 뚜렷한 윤곽선은 르누아르의 새로운 엄밀성을 과시한다. 그리고 인물들 위에서 우산들의 둥근 모양과 뾰족한 꼭지가 벌이는 멋진 상호작용은 그가 선의 기하학에 관심을 쏟기 시작한 것을 다시 한번 말해준다.

196
마리 키브롱
브라크몽,
「세 카리테스」,
1880,
캔버스에 유채,
137×88cm,
멘에루아르,
슈미예 시청

197
피에르 오귀스트
르누아르,
「우산들」,
1881년경~85년경,
캔버스에 유채,
180.3×114.9cm,
런던,
국립미술관

르누아르의 노력은 「목욕하는 여인들」(그림198)에서 완결되었다. 여기서 지중해의 목욕 장면을 구실로 묘사된 발가벗은 여자(모델은 쉬잔 발라동)의 부드러운 윤곽선과 완벽한 마무리는 사실상 전통을 존중하는 아카데미 미술이다. 배경의 풍경만이 인상주의적 자연스러움을 어느 정도 보존하고 있다. 그의 색채는 남부의 찬란한 햇빛과 이탈리아 프레스코화의 투명함을 반영하여 새로운 밝기를 갖는다. 르누아르는 면밀한 습작을 통해 이

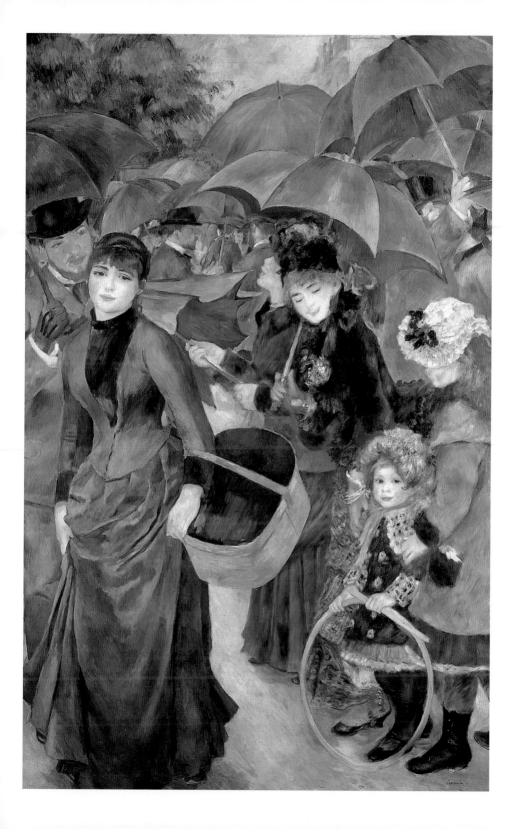

198
위
피에르 오귀스트
르누아르,
「목욕하는
여인들」,
1887,
캔버스에 유채,
117.7×170.8cm,
필라델피아
미술관

199
왼쪽
장 오귀스트
도미니크 앵그르,
「그랑드
오달리스크」,
1814,
캔버스에 유채,
91×162cm,
파리,
루브르 미술관

작품을 준비했다. 습작 가운데 일부는 앵그르의 선화(線畵)를 흉내내고 있
다. 실제로 그의 인물들이 취하고 있는 포즈는 앵그르의 누드화를 연상시
킨다. 드가의 친구 폴 발팽송의 아버지가 소장하고 있는 앵그르의 명화 「목
욕하는 여인」은 르누아르의 오른쪽 인물처럼 반쯤 옆으로 향한 뒷모습을
보여주고 있고, 근경의 몸을 비튼 누드는 「그랑드 오달리스크」(그림199)의
포즈를 흉내내고 있다. 이 근경의 누드는——1870년대 초의 하렘 연작(그

림103 참조)에서 볼 수 있듯이——르누아르의 이상형이 오리엔트적 환상과 얼마나 일치했는가를 다시 한번 상기시킨다.

르누아르는 인물들의 활기차고 익살스러운 포즈를 통해 인상주의의 자연스러움과 자유로움을 유지하려고 애썼지만, 그 결과는 연극적이라고 해도 좋을 만큼 부자연스럽다. 르누아르는 이 작품을 "시험삼아 그려본 장식화"라고 불러서, 로마 시대의 벽화나 이탈리아 저택의 전통에 따라 실내를 장식하겠다는 자신의 꿈을 표현했다. 이런 야심은 널리 존경받는 고전주의 화가인 피에르 퓌비 드 샤반(1824~98, 그림205 참조)을 상기시켰다. 나중에 살펴보겠지만, 신인상주의자들은 샤반의 본보기에 관심을 가졌다. 뒤랑 뤼엘이 르누아르의 새로운 스타일을 싫어했기 때문에, 1887년에 르누아르는 뒤랑 뤼엘의 경쟁자인 조르주 프티의 화랑에 「목욕하는 여인들」을 전시했다. 르누아르는 1886년에도 프티 화랑에 작품을 전시한 적이 있었고, 프티가 소장하고 있는 전통적인 그림들 덕분에 상류층 인사들을 고객으로 얻을 수 있었다. 「목욕하는 여인들」의 구도는 18세기에 프랑수아 지라르동(1628~1715)이 베르사유 궁전 분수대에 새긴 부조에서 유래했다.

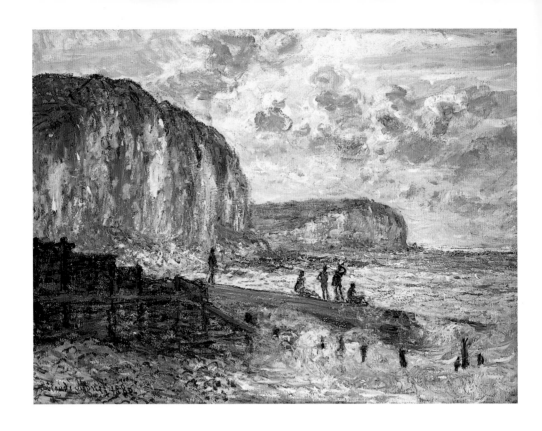

미술에 귀족 혈통이 있다면, 이것이 바로 거기에 속한다. 결국 르누아르는 자신의 개혁에서 서서히 후퇴했지만, 자신과 거장들을 결부시켜 세간의 존경을 받고자 하는 열망은 여전했다. 이 소망은 후기 작품에서도 지속되었지만, 연극 무대의 배경막처럼 그려진 지중해를 배경으로 페테르 파울 루벤스(1577~1640)를 연상시키는 무기력한 인체들을 배치한 까닭에 고전적인 주제들이 빛을 보지 못하는 경우가 많았다(그림200).

모네가 르누아르의 목표에 공감한 것은 그들이 1883년에 남프랑스를 함께 여행하면서 나눈 우정을 반영하는지도 모른다. 르누아르의 목표는 모네 자신이 쇄신을 추구한 것과도 부합된다. 모네는 프랑스를 두루 여행하면서 새로운 풍광을 체험하려고 애쓰기 시작했다(제3장 참조). 동시에 그는 구도에서 새로운 관점을 시도했고, 형상을 실물보다 크게 표현했다. 1880년 작품인 「급류가 흐르는 절벽」(그림201)에서는 매스(mass)가 나무 방파제 위에 떠 있는 듯이 보인다. 그 평면적이고 혼란스러운 공간 관계를 노르망디의 절벽을 묘사한 「에트르타」(그림74 참조)나 「푸르빌의 벼랑 산책」(그

201
클로드 모네,
「급류가 흐르는
절벽」,
1880,
캔버스에 유채,
60.5×80.2cm,
보스턴 미술관

202
클로드 모네
「야외에서 왼쪽을
바라보고 있는
인물 습작」,
1886,
캔버스에 유채,
131×88cm,
파리,
오르세 미술관

림76 참조) 같은 후기 작품과 비교해보라. 후기 작품에서는 강력한 양감을
창조하기 위해 일본 판화를 연상시키는 윤곽선과 그림자를 이용하고 있다.
「푸르빌의 벼랑 산책」은 근경의 모티프와 먼 배경을 중간 단계 없이 붙여놓
는 기법도 사용하고 있는데, 이것 역시 일본 미술 양식에서 영감을 얻은 것
이다. 쉬잔 오슈데를 노르망디의 벼랑 위에 세워놓고 그린 대작 「야외에서
왼쪽을 바라보고 있는 인물 습작」(그림202)에서는 인물을 실제보다 크게 묘
사하는 기법으로 돌아가기까지 했다. 여기서는 인물이 주요 모티프지만, 눈
부신 햇빛과 상쾌한 바람도 느낄 수 있다. 모네는 '외광파' 풍경화 및 그것
과 결부된 기법에 헌신하는 것을 최우선 과제로 삼은 나머지, 견고함과 새로
움을 추구하는 노력은 그 테두리 안에 갇혀버린 것이 분명하다. 자기 작품에
불만을 느낄 때 그가 보인 반응은 오래 전부터 추구해온 경향을 포기하는 것
이 아니라, 오히려 그것을 재확인하고 강화하는 것이었다.

　인상파 내부의 갈등이 불거져 나온 1880년대 초에 피사로가 취한 태도
는, 그가 나름대로 자신을 재평가하면서 기법의 확고한 근거를 찾고 있었

다는 것을 보여준다. 제3장에서 우리는 그가 인물화 쪽으로 옮아가기 시작한 것까지 살펴보았다. 피사로는 아버지의 뒤를 이어 화가의 길을 걷고 있던 아들 뤼시앵과 대화를 나누면서, 이 제자를 올바로 이끌고 자신의 토대를 명확히 하는 데 도움을 줄 수 있는 이론과 기법에 새로운 관심을 가지게되었다. 1870년대 말에 그는 세잔과 함께 일하면서, 세잔에게 규칙적인 필법—이것은 나중에 '구성주의'(제10장 참조)라고 불리게 된다—을 개발하도록 권장한 적이 있었다(제10장 참조). 「에르미타주의 코트 데 뵈프」(그림96 참조)에서 볼 수 있는 피사로의 수법은 그보다 덜 정연하지만, 그발전을 예시했다. 그들은 둘 다 여가 지향적 스타일의 스케치 같은 효과를피하고, 숙련된 직공처럼 능숙하고 좀더 진지한 양식을 택했다.

1880년대 초에 피사로는 「나뭇가지를 쥐고 있는 시골 소녀」(그림97 참조)에서 이 실험을 재개했다. 마사 워드가 지적했듯이, 이 작품에서는 물감을 두껍게 칠한 표면의 거친 질감이 거칠게 짠 옷감과 어우러져, 이 그림을전원의 미학을 호의적으로 구현한 작품으로 만들어준다. 피사로는 인물을그림의 표면 쪽으로 가까이 가져오고, 배경을 전체적인 평면화에 참여하도록 압축한다. 약간 어색한 이 공간성과 물감을 여러 겹 덧칠하여 부조처럼우툴두툴한 표면은 주인공답지 않은 주인공의 심리적 계기—흔해빠진 물건(단순한 나뭇가지)에 얼빠져 있는 상태—와 결합하여, 피사로가 '현대적 원시성'이라고 부른 효과를 자아낸다. 그는 아들 뤼시앵에게 일본 미술과 페르시아 세밀화, 이집트 부조, 고딕 조각을 눈여겨보라고 충고한 적이있었다. 피사로는 분명 드가와 르누아르가 대표하게 된 부르주아 화풍에맞서서 자신의 작품을 전통에 따라 개혁하려고 애쓰고 있었다. 이런 노력에는 인상주의에 대한 비판이 암시되어 있고, 그것은 신인상주의가 출현했을 때 피사로가 그쪽으로 돌아선 이유를 설명해준다.

인상주의에 대한 가장 강력한 도전은 마지막 인상파전이 된 1886년 전시회에서 제기되었다. 도전자는 인상파 화가들보다 스무 살쯤 젊은 조르주쇠라와 폴 시냐크(1863~1935)였다. 그리고 피사로와 그의 아들 뤼시앵—1885년 여름에 쇠라의 제자로 들어갔다—이 그들 편에 함께 섰다.신작들만 따로 전시된 특별실의 대표적인 작품은 쇠라의 대작 「라 그랑드자트 섬의 일요일 오후」(그림203)였다. 파리 북서부의 센 강 중류에 떠 있는 섬에서 사람들이 여름날의 여가를 즐기는 장면이다. 평론가 펠릭스 페

네옹은 1886년 9월에 발표한 평론에서 이 새로운 스타일에 '신인상주의'라는 이름을 주었다. 이 명칭은 새롭게 혁신된 인상주의와, 그 주도권이 젊은 세대에게 넘어갔음을 암시했다. 하지만 신인상파 화가들은 선배들과의 연속성을 추구하는 대신, '낭만적' 인상주의와의 단절을 강조하면서 새로운 '과학적' 방식으로 인상주의를 재확립해야 한다고 주장했다. 실제로 신인상주의는 인상주의와 뚜렷이 구별된다. 따라서 신인상주의와 대비해보면 인상주의의 한계를 좀더 명확히 알 수 있다.

초기에 쇠라는 '크로모 루미니즘'(chromo-luminism)이라는 명칭을 너 좋아했나. 이 명칭은 색재이론과 광학에 대한 그의 관심에 어울리는 과학적 울림을 갖고 있었기 때문이다. 그는 투자자와 제조업자의 가문에서 태어났기 때문에 제도적 보수주의와 실용적 진보주의를 결합하는 기질을 갖고 있었다. 그는 에콜 데 보자르에 입학하여 앵그르의 제자인 앙리 레만(1814~82)을 사사했는데, 주로 전통적인 실물 사생과 석고상 데생을 하면서 대부분의 시간을 보냈다. 그러나 한편으로는 명암에 집중하는 자유로운 스타일로 그림을 그렸고, 색채화가들——들라크루아, 바르비종파, 그리고 1870년대 말에는 인상파——의 기법을 연구했다.

꼼꼼하고 공부를 좋아하면서도 야심만만하고 반항적인 쇠라는 미술이론 서적을 읽는 일과 실습을 병행했다. 그는 우선 미셸 외젠 슈브뢸——국립 태피스트리 제작소(태피스트리를 짜는 실은 물감처럼 섞을 수 없기 때문에, 서로 다른 색깔로 물들인 실을 병치시켜야 한다) 화학자——이 쓴 『색채 대비의 법칙』(1839)을 읽기 시작했는데, 이 책은 보색과 반사작용을 다룬 유명한 이론서였다. 1881년에는 미국 컬럼비아 대학교수인 오그던 루드가 쓴 『현대 색채론』(1879) 번역본을 비롯한 여러 책을 통해 슈브뢸한테 얻지 못한 최신 정보를 보충했다. 루드는 광선으로서의 색과 물감으로서의 색이 서로 다르다는 독일 과학자 헤르만 폰 헬름홀츠의 발견을 설명하고, 물감은 결코 광선과 같은 색도(色度)를 얻을 수 없다고 강조했다. (삼원색인 빨강·파랑·노랑을 섞으면 광선은 흰색을 띠지만, 물감의 경우에는 검은색이 나온다.) 이들을 통해 용기를 얻은 쇠라는 1885년에 벌써 들라크루아나 인상파보다 훨씬 체계적으로 색을 분해하여 병치시키기 시작했다. 인상파 화가들은 물감이 섞이면서 거무스름해질 위험을 무릅쓰고, 먼저 칠한 물감이 다 마르기 전에 비슷한 색깔을 덧칠하는 수법을 사용했다.

203
조르주 쇠라,
「라 그랑드 자트
섬의 일요일 오후」,
1884~86,
캔버스에 유채,
207,6×308cm,
시카고 미술관

쇠라의 작품이 최초로 일반에 공개된 것은 1884년에 새롭게 결성된 '앵데팡당'(독립미술가협회) 전시회였다. 이 앵데팡당전은 인상파전보다 오래 살아남게 된다. 파리 북서쪽 교외를 묘사한 「아스니에르에서 미역감는 사람들」(그림204)은 인상주의와의 접점만이 아니라 중요한 차이점도 많이 확립했다. 이 작품은 크기(약 2×3미터)가 살롱전 출품작만큼 컸고, 구도는 세심하게 통제된 것처럼 보였고, 물감은 비교적 고르게 칠해져 있었다. (그로부터 2년도 지나기 전에 그는 이 기법을 점묘화법으로 알려진 점과 선의 체계로 발전시킨다.) 쇠라는 화실에서 인물을 데생하고 야외에서 패널에 일반적인 인상주의 스타일로 스케치를 하는 등, 수많은 습작을 바탕으로 이 작품을 완성했다. 그리하여 쇠라는 자신이 배운 방식──작품 하나를 완성하려면 화실에서 면밀한 계획을 세워야 한다는 믿음──을 지지했고, 따라서 자연을 직접 사생하는 것은 완성작의 준비 단계로서만 필요하다고 믿는 화가들 편에 섰다. 하지만 그는 이런 신념에 인상주의가 구현한 직접 경험을 접목시켰다. 그의 그림이 보여주는 색채 범위와 여가라는 소재는 분명 인상주의에서 유래한 것이었다. 윤곽이 뚜렷하고 조각 같은 매스를 지닌 쇠라의 인물들도 (드가와 피사로는 아니라 해도) 그가 배운 아카데미 미술 전통과 어떤 식으로든 관계를 갖고 있는 카유보트와 커샛과 르누아르의 최근 작품에서 얼마든지 선례를 찾아볼 수 있었다. 「아스니에르에서 미역감는 사람들」과 1년 전에 퓌비 드 샤반이 선보인 「즐거운 나라」(그림205)──이 작품도 여가라는 주제를 재현하고 있다──를 비교해보면, 쇠라가 아직도 전통 양식에 많이 기대고 있지만 그것을 현대 세계에 어떻게 도입했는가를 알 수 있다. 그처럼 정반대의 것을 조화시키려는 쇠라의 시도는 필법에 특히 잘 표현되어 있다. 그는 색채의 '진동'에서 최대의 광도(光度)를 포착하려고 애쓰면서도, 합리적 근거를 가진 방식에도 똑같이 충실한 태도를 보여주었다.

1886년 인상파전에 출품된 「라 그랑드 자트 섬의 일요일 오후」(그림203 참조)──쇠라는 이 작품을 '광학적 회화'라고 불렀다──는 이제 무엇이 구세대와 놀라운 대조를 이루게 되었는가를 분명히 보여주었다. 페네옹은 신인상주의 선언으로 여겨진 평론──제목은 「1886년의 인상주의자들」이었지만──에서 과거의 색채 구사 방식을 '자의적'이고 부정확하다고 공박하여 쇠라의 참신함을 강조했다. 페네옹은 쇠라와 그 추종자들이 이제 "의

204
조르주 쇠라,
「아스니에르에서
미역감는 사람들」,
1884,
캔버스에 유채,
201×300cm,
런던,
국립미술관

205
피에르 퓌비 드
샤반,
「즐거운 나라」,
1882,
캔버스에 유채,
230×300cm,
바욘,
보나 미술관

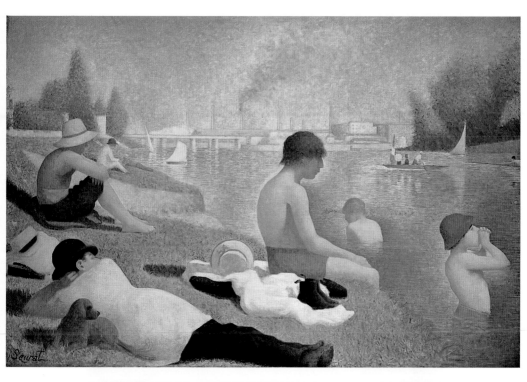

식적이고 과학적인 방법"으로 색을 분할했다고 주장했다. 페네옹은 「라 그 랑드 자트 섬의 일요일 오후」를 "인내를 요구하는 태피스트리 작업"에 비 유했다. 아마 슈브뢸을 염두에 둔 표현이겠지만, 그 꼼꼼하고 정성스러운 솜씨를 언급한 것은 분명하다. "여기서는 사실 우발적인 붓칠은 무익하고, 속임수는 불가능하다"고 그는 말했다. 이 말에는 인상주의 기법이 우연하 고 직관적이며 어쩌면 가짜일 수도 있다는 뜻이 함축되어 있었다.

인상주의 내부에 쇠라가 공감하는 경향이 있었다 해도(그래서 몇몇 인상 파 화가들과 제휴할 수 있었다 해도), 한편으로는 인상파전 자체에서 대담 한 변화도 일어나고 있었다. 시냐크의 1884년 작품 「피에르 알레의 풍차, 생브리아크」(그림206)는 단지 인상파의 규칙적인 필법만 사용하고 있어

서, 1886년 작품인 「클리시의 가스 탱크」(그림207)의 점묘화법과 비교된 다. 시냐크는 센 강변에서 작업하고 있는 기요맹을 만나고 뒤랑 뤼엘의 화 랑에서 모네의 전시회를 본 1883년에 인상주의 스타일을 받아들였다. 그 후 피사로와 친해졌고, 그의 정연한 화풍에 매력을 느꼈다. 그가 해변 마을 의 풍차라는 전통적인 소재에서 파리 교외의 산업도시인 밝은 색의 클리시 로 전환한 것은, 그가 점과 선으로 형상을 표현하는 쇠라의 기법만이 아니 라 「아스니에르에서 미역감는 사람들」(그림204 참조)의 원경에 있는 공장 들처럼 현대성을 과시하는 주제까지 채택한 것을 보여준다. 스타일에 개성 이 없는 것도 현대적으로 보였다. 그것은 미리 정해져 있는 과학적 방법에

충실히 따르기만 하면 누구나 실제로 그림을 그릴 수 있다는 것을 암시했기 때문이다. 1887년에 페네옹은 "캔버스에 점을 찍는 이 기법은 어떤 솜씨도 요구하지 않는다. 다만 예술적이고 노련한 시각만 요구할 뿐이다!"라고 주장했다. 그것은 실증주의의 냉정한 경험론만이 아니라 현대 노동의 무자비한 합리주의와도 부합되었다. 나무처럼 딱딱해 보이는 「라 그랑드 자트 섬의 일요일 오후」의 인물들은 시간 속에 얼어붙은 듯이 보이고, 강물은 잔잔하고, 보트들은 그 자리에 묶여 있다. 모든 것이 자연스러움과 덧없는 순간보다는 지속을 암시한다.

　　모네 스타일의 인상주의에 대한 비판이 고조되고 있었다. 페네옹이 생각

206
폴 시냐크,
「피에르 알레의
풍차,
생브리아크」,
1884,
캔버스에 유채,
60×92cm,
개인 소장

207
폴 시냐크,
「클리시의
가스 탱크」,
1886,
캔버스에 유채,
65×81cm,
멜버른,
국립 빅토리아
미술관

하기에 새로운 목표는 모네처럼 "덧없는 감각적 인상"을 포착하는 것이 아니라 "풍경을 통합하여 감각을 영속화하는 결정적인 형상으로 만들어내는 것"이었다. 모네의 기법은 "풍경을 단번에 포착할" 필요가 있기 때문에 피상적일 수밖에 없고, 단순한 '일화'에 불과하며, "그 순간이 정말로 유일무이하다는 것을 입증하기 위해 자연을 우거지상으로" 만들었다. 이와는 대조적으로 신인상주의의 '통합'은 보다 심오한 지적 진리에 대응하는 "포괄적이고 승화된 현실"을 모색했다. 쇠라가 모네에게 직접 도전한 예는 1885년 여름에 그린 「오크 곶, 그랑캉」(그림208) 같은 해변 풍경화에서 찾아볼

208
조르주 쇠라,
「오크 곶, 그랑캉」,
1885,
캔버스에 유채,
66×82.5cm,
런던,
테이트 미술관

수 있다. 그림의 테두리는 나중에 덧붙인 것이다. 쇠라는 그때까지 한번도 바다 풍경을 습작한 적이 없었지만, 셰르부르와 캉 사이의 노르망디 해안에 있는 이 절벽은 그 형상이 모네의 「에트르타」(그림74 참조)와 영국해협 연안을 그린 그의 다른 작품들을 연상시켰다. 쇠라는 인물이 없이 바위만을 모티프로 삼았기 때문에, 이 단순한 소재에만 주의를 기울여 자신의 기법을 바람직한 단계까지 가져갈 수 있었다. 힘차게 돌출한 '오크 곶'의 육중한 형상은 그것을 온통 뒤덮은 점과 선으로 세분화됨으로써 완전히 정지되고 억제되어 있는 듯이 보이기 때문에, 그 위를 날아가는 작은 새들의 비행편대가 충분한 상쇄 효과를 내고 있다. 그것은 자연이 인간의 지배력에 무자비하게 정복당한 느낌을 자아낸다.

상징주의 작가이자 평론가인 귀스타브 칸이 신인상주의에 매혹된 것은, 그 새로운 화가들이 현실의 외양을 벗어나 그 너머에 도달했다고 생각했기 때문이다. 상징주의는 가장 최근에 나타난 문학운동이었고, 이 그룹은 마네의 친구인 스테판 말라르메를 비롯하여, 아르튀르 랭보와 폴 베를렌 등 대부분 시인으로 이루어져 있었다. 이들은 그들 내면의 주관적인 환상세계와 초자연적인 형이상학을 경험론적이고 묘사적인 졸라의 자연주의와 대립시켰다. 칸은 1887년에 조르주 프티의 화랑에서 열린 국제전에 전시된 모네의 작품들이 대상에 따라, 또는 근경과의 거리에 따라 수법이 다르다는 이유로 통일성이 없다고 비판했다. 그는 또한 "모네 씨의 작품이 주는 인상은 결정적이 아니다"라고 불평했는데, 이 말은 작품의 인상이 통찰에 의존하지 않고 변덕스러운 관찰에 의존하고 있다는 뜻이었다. 1886년에 칸은 신인상주의와 인상주의의 차이를 다음과 같이 명확히 서술했다.

우리 예술의 기본 목표는 객관적인 것을 주관화하는 것(어떤 기질의 눈을 통해 본 자연)이 아니라 주관적인 것을 객관화하는 것(관념의 구체화)이다.

칸은 1865년에 졸라가 제시한 예술의 정의(제1장 참조)를 그대로 되풀이하고 있다. 칸이 보기에, 인상주의는 외부 세계(객관적인 것)에 바탕을 두었고, 화가들은 저마다 자신의 성격(기질)에 따라 그것을 각인(주관화)했다. 칸의 설명에 따르면, 상징주의 시인과 신인상주의 화가들은 그 관계를

역전시켜, 개인의 (주관적인) 마음이 내면에 지니고 있는 지각(관념)을 우위에 놓고 싶어했다. 시인이나 화가가 그 관념을 구체화하면 객관적으로 존재하는 표상이 생겨난다는 것이다. 따라서 미술작품은 아무리 개성적으로 자연을 묘사한다 해도 아무 생각 없이 자연을 그대로 모방하는 것이 아니라, 미술가의 생각이나 분석을 형상화한 것이다. 페네옹은 모네에 대해 이렇게 불평했다. "그는 자연발생적인 화가다. '인상주의자'라는 단어는 그를 설명하기 위해 만들어졌다…… 하지만 그에게는 사색적이거나 분석적인 면이 전혀 없다." 인상파의 지각은 눈에 해당하고, 기억이나 지성은 발휘되지 않는다. 하지만 인간의 경험은 반드시 주관적으로 해석된 것이고, 우리는 거기에서 의미를 이끌어낸다.

신인상주의론은 이성적 예술을 선호하는 과거 아카데미 미술의 주장을 그대로 되풀이한 도덕주의적 신조에다 인간 경험의 본질에 대한 현대 과학의 개념을 결합한 것이었다. 페네옹이 언급한 통합은 수많은 경험의 순간들을 결합하여 가장 본질적인 공통분모에 도달하는 것이었다. 이렇게 새로 만들어진(합성된) 현실(예술품)은 외부 세계의 표상에 지적인 해석을 불어넣은 것이기 때문에, 외부 세계보다 '상위'에 있다. 칸은 신인상주의자들이 "단지 한때의 풍경이 아니라 온종일의 풍경을 통합하여 제시하고 싶어한다"고 말했다.

신인상주의의 사회-정치적 특징은 카리스마적 '정신물리학자'인 샤를 앙리와 신인상파의 관계를 통해서 도입되었다. 앙리는 프랑스 문화 특유의 인물 가운데 하나였다. 19세에 저서를 내기 시작한 신동이었고, 자택에서 미학을 공개 강연하기도 했다. 이 강연의 요지는 1885년에 『과학적 미학 입문』이라는 소책자로 발간되었는데, 이 책에서 앙리는 심리학과 신경병학과 음악을 예술론에 접목시켜, 쾌감과 고통으로 단순화한 인간의 감정과 선과 색으로 환원된 시각적 형상 사이에 존재하는 수학적 관계를 수학 공식처럼 계통적으로 서술했다. 또한 예술사에서 예술의 사회적 기능을 끌어내어, 행복을 추구하는 인간의 영원한 욕구를 충족시키는 것이야말로 가장 위대한 예술이라고 정의했다.

쇠라와 앙리의 공통된 야심은 과학을 이용하여 "예술을 조화 쪽으로 이끌어가는 것"이었다. 이런 개념은 1840년대의 유토피아론과 일치하는 것으로, 유토피아론도 예술은 이상적인 미래상을 구현해야 한다고 주장했고,

그 이상을 일컫기 위해 '조화'라는 낱말을 사용했다. 전위예술과 정치의 관계는 원래 이 역할에서 비롯되었다. 보들레르가 『1846년 살롱전』의 서문에서 지루한 부르주아 생활이 조화를 되찾기 위해서는 예술이 필요하다고 주장한 것은 그런 이론을 얼마간 비꼬는 투로 인용했을 뿐이다. 쇠라가 무정부주의에 동조했고, 따라서 평등과 지방분권에 근거한 유토피아적 정치론에 동조한 것은 잘 알려진 사실이다. 그러므로 그의 과학적 미학은 그가 샤를 앙리의 도움으로 형성한 사회적 환상을 구체화한다고 말할 수도 있다.

르네상스 이후, 야외는 자주 이상적인 사회를 공상하기에 적당한 장소가 되었다. 왜냐하면 야외는 도시와 정반대되는 곳이고, 유토피아는 답답한 도시로부터의 탈출이기 때문이다. 1840년대부터 무정부주의적 성향의 화가들은 복식(服飾)과 배경을 통해 고전시대를 환기시켰다. 무정부주의 철학자 샤를 푸르니에를 추종한 도미니크 파페티(1815~49)라는 화가는 1842년에 「행복의 꿈」에서, 그리고 시냐크는 1894년에 「조화의 시간」에서 그런 세계를 상기시켰다. 피사로의 작품에서 보았듯이, 풍경화는 유토피아적 욕구 밑에 깔려 있는 순박한 생활에의 향수를 드러내는 경우가 많다. 그러나 쇠라의 작품들은 그런 고전적 형상에 배어들어 있는 질서와 영원의 느낌을 현대적인 방식과 패턴으로 현대적인 배경에 불어넣는다.

「아스니에르에서 미역감는 사람들」(그림204 참조)은 상인과 노동자들이 그들의 전통적 휴일인 월요일에 놀러 나온 광경을 묘사한 것으로 보인다. 반면에 「라 그랑드 자트 섬의 일요일 오후」(그림203 참조)는 부르주아지와 교회가 좋아하는 휴일인 일요일의 광경을 묘사하고 있다. 원래 같은 크기로 그릴 계획이었던 두 작품——그러나 「라 그랑드 자트 섬의 일요일 오후」는 나중에 테두리를 덧붙이는 바람에 크기가 약간 커졌다——은 같은 지점의 양쪽 강둑을 보여주고 있다. 아스니에르 쪽에서 그린 풍경화는 원경에 공장들이 늘어서 있어서, 인물들이 일하러 가지 않은 것을 강조해준다. 반면에 라 그랑드 자트 섬에서 그린 풍경화는 거의 전적으로 휴식과 여가의 형태만 강조하고 있다. 쇠라를 지지하는 문인이자 무정부주의 동조자인 폴 아당은 「라 그랑드 자트 섬의 일요일 오후」에 대해 이렇게 말했다. "인물들의 뻣뻣함, 기성복의 모양조차도 현대성의 느낌을 주는 데 이바지하고, 몸에 찰싹 달라붙는 우리의 옷을 상기시키고, 어디서나 모방되는 영국식 태

도와 신중한 몸짓을 상기시킨다." 그가 보기에 쇠라는 조화의 가능성을 암시하는 동시에 현대인의 가식을 조롱하고 있었다.

이런 목표들이 성공적으로 공존할 수 있다고 믿든 안 믿든, 사회 계층—월요일에는 일하는 계층과 쉬는 계층이 뚜렷이 구별되고, 일요일에는 여러 계층이 뒤섞인다—만이 아니라 사회적 관습과 의상에 대한 쇠라의 인식은 오늘날의 우리가 거의 의심할 수 없는 진실성을 작품에 부여했다. 쇠라 자신은 「라 그랑드 자트 섬의 일요일 오후」를 아테네의 파르테논 신전 벽에 새겨진 조각에 비유했다. 당시에는 이 조각이 아테나 여신상에 옷을 새로 갈아입히러 가는 아테네인들의 종교행렬을 묘사한 것으로 여겨졌다. 쇠라가 거기에 자신의 작품을 비유한 것은, 퓌비 드 샤반의 대중적 미술이나 파페티의 환상적 작품에 대안—현대 문화의 실제를 시대와는 관계없는 조화로운 형태로 기록한 작품—을 제시하려는 야심으로 이 그림을 그렸다는 증거다. 하지만 그것은 쇠라의 모더니즘이 갖고 있는 반동적인 일면도 드러낸다. 객관적이라는 그의 사회적·예술적 신념은 자유를 제한했고, 따라서 피사로한테는 근본적으로 부적당했기 때문이다.

피사로가 한때 신인상주의로 기울었던 사실은 신인상주의가 인상주의에 대해 갖는 의미를 평가하는 데 도움이 된다. 피사로가 알프레드 메예르가 이끄는 예술가동맹에 잠깐 가담한 사실을 상기하면, 그가 단체를 선택할 때는 정치가 그 요인으로 작용했다고 말할 수 있다. 쇠라도 출품한 앵데팡당전은 화가 모임이 낳은 자연스러운 결과였다. 이런 종류의 모임은 좌익과 관계가 있었고, 화가들은 좌파 시의원들의 노력으로 시가 소유하고 있는 건물에 전시 공간을 얻을 수 있었다. 이와는 대조적으로 인상파전은 이제 조르주 프티의 화랑을 비롯한 개인 소유의 화랑에서 열리고 있었다. 그래서 앵데팡당전은 한때 인상파전에 동기를 부여했던 민주적 목표를 이어받은 것처럼 보였다. 따라서 쇠라가 의식한 목표가 실제로 정치적이었든 아니든, 그의 스타일과 기법은 앵데팡당의 민주적 실천과 연결될 수 있었다. 피사로는 앵데팡당의 생존 능력을 스스로 시험해봐야겠다는 의무감을 느꼈다.

피사로는 1886년 인상파전에 「사과 따는 여인들」(그림209)이라는 대작을 출품했다. 1882년부터 그리기 시작한 이 작품은, 이미 정해진 구도를 쇠라의 '점'으로 뒤덮으면 외견상으로는 새로운 스타일의 원숙한 작품이

나올 수 있다는 것을 보여준다. 바꿔 말하면, 쇠라가 초기에 준 영향은 색채론과 실제 기법이었다. 피사로의 작품 가운데 완전히 새로운 방식에 포함되는 것으로 여겨지는 최초의 주요 작품은 「흐린 날 내 창문에서 바라본 풍경, 에라니」(그림210)였다. 「사과 따는 여인들」이나 시냐크의 「클리시의 가스 탱크」(그림207 참조)보다 단순한 기하학을 채택한 이 작품은 화면 전체가 거의 균일한 작은 점과 선——주로 수직선과 수평선——으로 이루어져 있다. 피사로는 그림이 팔리지 않을 거라고 걱정하는 뒤랑 뤼엘에게 이 그림은 '현대적 원시성'을 갖고 있다고 주장했다. 그는 외견상 정반대의 것——현대적인 것과 원시적인 것——을 결합하여 팽팽한 긴장상태로 놓아

두었다. 제목을 통해 피사로는 그림에 자서전적 성격을 부여하고, 이제는 현대적이라고 선언한 목가적 환상에 계속 몰두한다. 그리하여 그는 자신의 과거 작품과 일관성을 유지했다. 신인상주의의 매력은 더없이 진보적인 기법으로 유토피아적 이상주의의 회고적 요소를 억제할 가능성을 제시한 데 있었다.

그러나 피사로는 2년 뒤에 이 작품을 다시 손질하여, 원작의 거슬림을 누그러뜨리기 위해 근경에 나뭇잎을 추가하고 색조를 부드럽게 했다. 환멸

210
카미유 피사로,
「흐린 날 내
창문에서
바라본 풍경,
에라니」,
1886, 1888(개작),
캔버스에 유채,
65×81cm,
옥스퍼드,
애슈멀린 미술관

211
조르주 쇠라,
「포즈」,
1886~88,
캔버스에 유채,
200.6×251cm,
펜실베이니아,
메리온,
반스 재단

은 금세 찾아왔다. 우선 쇠라의 그림이 인상주의의 징표인 야외 작업을 고수하는 피사로한테서 멀어져가고 있었다. 쇠라의 화실 장면인 1886~88년 작품 「포즈」(그림211)는 좀더 보수적인 드가나 르누아르의 욕부(浴婦) 연작과 비슷한 문제에 관여하고 있는 것 같았다. 모델들의 포즈(그래서 제목이 「포즈」다)는 앵그르의 인물화를 연상시키고, 여러 각도에서 본 누드를 같은 구도 안에 나열하는 아카데미 미술의 상투적인 수법을 상기시켰다. 실내 배경과 억제된 조명은 그의 점묘화법이 풍경화에만 적합하다고 생각하는 사람들에 대한 쇠라의 응답이었다. 게다가 누가 어떤 기법——점, 점묘 테두리(「포즈」에 새로 도입된 혁신적 기법이지만, 지금은 손상되었

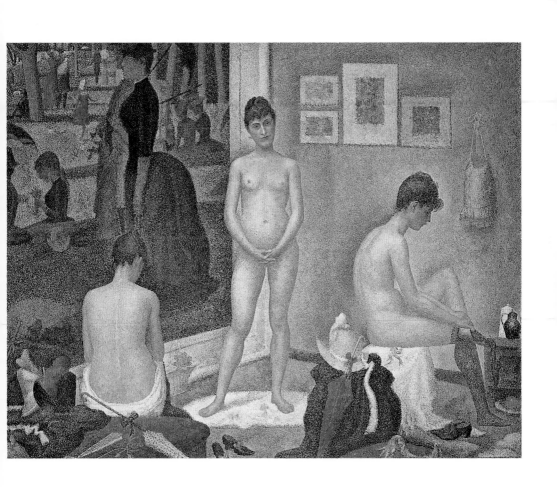

다), 채색 테두리 등——을 개발했는가를 둘러싼 시샘도 신인상주의가 상호 협력적인 프로젝트라는 의식을 약화시키기 시작했다. 끝으로, 다른 화가들도 진지한 과학적 자연주의를 위해서가 아니라 전위적 효과를 덤으로 얻기 위해 차츰 '점'을 채택하기 시작했다. 피사로에게는 점이 그림을 축소시키고 짓누르는 요소가 되었다. 그가 1888년 9월에 뤼시앵에게 쓴 편지에서 말했듯이, 그것은 그가 아직도 몰두하고 있는 "감각의 자연스러움과 신선함"을 방해했다. 그는 직접 관찰의 즉시성을 전달하기 위해, 쇠라의 색채가 지니고 있는 정당한 광학성과 활기찬 필법을 결합하기 시작했다. 바꿔 말하면 피사로는 신인상주의의 정치적 가능성과 자연주의적 가능성 때문에 거기에 매혹되었지만, 점묘화법이 정반대의 결과——상징주의자들이 소중히 여기는 개인적 주관성과 시적 내향성——를 낳는다는 사실을 깨달았다. 그런데 상징주의자들은 대부분 귀족적으로 점잔을 빼고 자연주의에 공공연히 반대하는 사람들이었다. 센 강 연안의 공업항인 루앙을 묘사한 1888년 작품 「루앙의 라크루아 섬, 안개의 효과」(그림212)를 신인상주의의 영향을 중화시키려는 피사로의 첫 시도였다. 여기서 그는 수평 필법을 다시 도입하고 색채 범위를 제한하여, 쇠라의 '자극적인' 대비를 이용하지 않고도 색깔을 미묘하게 변화시키는 바르비종파의 전통으로 되돌아갔다. 풍경은 시적 고요함을 간직하고 있지만, 그 형체들은 화창한 날에도 조용한 점들의 안개 속에 떠 있는 것이 아니라 새벽 안개 속에 떠 있다.

「루앙의 라크루아 섬, 안개의 효과」는 적어도 부분적으로는 카타르시스적 귀환이다. 피사로는 그가 시도했던 추상미술의 영향을 피해 감각에 바탕을 두는 원래의 기법으로 돌아왔을 뿐 아니라, 1870년대의 강변 풍경화 연작에서 보여준 산업에 대한 관심도 되찾았다. 그는 사회적으로나 예술적으로 자신의 나침반을 재조정하고 있는 듯하다. 농부들의 노동을 체계적으로 묘사한 몇 점의 대작 가운데 하나인 「들판의 농부들, 에라니」(그림213)는 그가 1890년에 이미 두 분야에서 자신이 나아갈 방향을 다시 설정했음을 보여준다. 1870년대부터 그가 즐겨 다룬 주제인 농부들은 지난 몇 년 동안 그가 접한 무정부주의적인 글이나 그림과 결부될 수도 있다. 이 작품에서는 한 가족이 감자를 수확하고 있다. 아이는 오른쪽 뒤에 앉혀놓았다. 1880년대 초의 고립되고 환상적인 인물들과는 달리, 이들은 생산적인 활동에 함께 참여하고 있다. 이 작품에서 주목할 만한 새로운 특징의 하나는

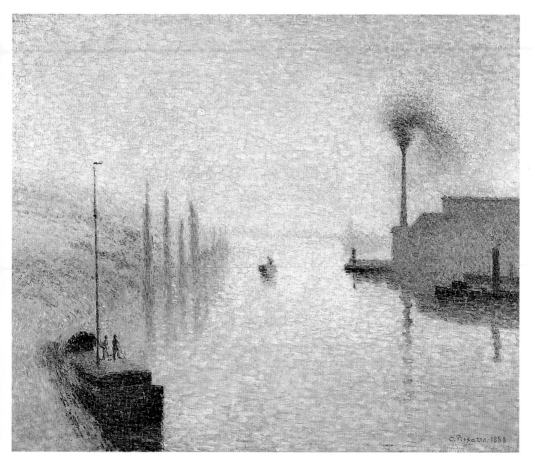

212
카미유 피사로,
「**루앙의**
라크루아 섬,
안개의 효과」,
1888,
캔버스에 유채,
46.3×55.5cm,
필라델피아
미술관

213
카미유 피사로,
「들판의 농부들,
에라니」,
1890,
캔버스에 유채,
64.3×80.4cm,
버펄로,
올브라이트녹스
미술관

214
클로드 모네,
「크뢰즈 강의
골짜기」,
1889,
캔버스에 유채,
65×92.4cm,
보스턴 미술관

피사로가 전에는 한번도 달성하지 못했던 광도(光度)다. 더 작은 붓칠과 색
채의 병치는 분명 신인상주의에서 유래한 것이지만, 피사로가 이런 기법을
써서 창조한 몽환적 풍경은 따뜻한 빛으로 시골에 영원한 행복감을 불어넣
는다. 특히 인상적인 것은 부부를 역광으로 처리하여 그들의 그림자가 감
상자 쪽으로 뻗어 있다는 점이다(이것은 그의 데생집 「사회적 야비함」의
표지를 장식한 떠오르는 무정부주의의 태양에 대응한다. 그림187 참조).
하체의 어두운 색조와 그 근처를 비추는 햇빛의 대비는 인물 주위에 후광
을 만들어내는 동시에, 역시 쇠라한테 배운 광학 원리인 '빛의 번짐'에 해
당한다. (빛과 어둠의 강도는 대비되는 형상의 가장자리에서 가장 강하다.)
결국 피사로는 쇠라를 통해 자신의 지각——억제할 수 없는 정치적 낙천주
의의 빛으로 가득 차 있고, 취사선택되기는 했지만 눈으로 관찰할 수 있는
현실에 바탕을 둔 지각——을 묘사하는 새로운 방법을 발견한 셈이다. 어느
때보다도 밀레를 연상시키는 이 신화적 자연주의는 피사로의 인상주의 복
귀를 반긴 사람들만이 아니라 옥타브 미르보처럼 정신적으로 상징주의에
기울어져 있는 사람들한테도 호평을 받았다. 이런 작품에 대한 미르보의

해석은 범신론에 가까웠다.

이제 마지막으로 남은 의문은 신인상주의가 주요 공격 목표로 삼은 모네에게는 어떤 영향을 미쳤는가 하는 점이다. 우리는 이미 모네가 1880년대 전반에 인상주의의 주도권을 탈취하려는 드가와 그 친구들의 위협에 맞서 자신의 입장을 고수하면서 구조적 일관성을 높이는 방향으로 움직이기 시작한 것을 보았다. 그가 1886년에 「야외에서 왼쪽을 바라보고 있는 인물 습작」(그림202 참조) 같은 작품을 통해 잠깐 인물화로 돌아온 것은 쇠라의 「라 그랑드 자트 섬의 일요일 오후」(그림203 참조)에 자극을 받은 결과일 것이다. 신인상주의가 모네의 연작에도 이바지한 것은 분명하다. 모네와 쇠라는 둘 다 순간을 모았지만, 쇠라는 많은 스케치를 종합하고 합성하여 하나의 기념비적 작품을 만들어낸 반면, 모네가 자신의 경험에 바친 미술적 기념비는 연작이었다.

게다가 모네의 벨 섬 연작에서는 수사학의 변화가 나타나 있었다. 우선 그가 미르보나 제프루아 같은 평론가들과 맺은 유대와 그들에게 보낸 편지는 그가 상징주의자들이 추구하는 내면의 시적 경험 쪽으로 전향한 것을

암시한다. 또한 그는 자신을 해양 풍경화 거장들의 전통에 따라 자연과 싸우는 영웅으로 보았는데, 이런 시각은 그의 영향력이 미치지 않는 미술계 진영에 대한 반감과 관련되어 있을지도 모른다. 그래도 역시 모네는 그의 자연주의적 주장에 도전한 신인상주의의 태도에 대응해야 한다는 의무감을 느낀 것이 분명하다. 모네는 쇠라의 점묘화법을 채택하려 하지도 않았고 과학적인 체하지도 않았지만, 더 작은 붓칠과 대담한 구도, 새로운 색채 병치, 인물 없는 풍경을 제시했다. 그 대표적 작품인 「크뢰즈 강의 골짜기」(그림214)는 쇠라의 「오크 곶, 그랑캉」(그림208 참조)과 비교되어 흥미롭다. 그 결과는 그가 신성시하는 즉시성과 새로운 세대가 제의한 무한영속성의 느낌 사이를 오락가락한다. 모네의 반응은 신인상주의가 인상주의에 대한 비판일 뿐 아니라, 새로운 요소를 강조하고 새로운 사실들을 발견하여 인상주의의 쇄신을 자극하는 추진력이 되기도 했다는 것을 입증한다.

인상주의는 '미술상–평론가' 체제──이 말은 미술품의 가치를 결정할 때 평가자와 판매자가 맺는 관계를 가리킨다──를 바탕으로 근대적 미술 시장이 발달한 것과 때를 같이하여 일어났다. 처음에는 가족과 친구들의 후원만 받았던 인상파 화가들이 1870년대 초에는 폴 뒤랑 뤼엘이라는 미술상에게 인정을 받았다. 물론 뒤랑 뤼엘 혼자만으로는 그들의 생존에 서의 노움이 되지 않았다. 인상주의의 초기 수집가들은 제한된 범위 안에서 그물처럼 얽힌 관계를 맺고 있었다. 이들의 결단과 상호 지원 덕분에 인상파 화가들은 뒤랑 뤼엘이 구매층을 차츰 확대할 때까지 생활을 유지할 수 있었다. 그러다가 1880년대에 다른 미술상들이 인상주의에 관심을 보이면서, 인상주의 회화는 독립 전시회가 아니라 개인 화랑에서 전시되고 판매되었다. 이들 고객의 영향력은 그 무렵 인상주의의 변화에 중요한 요인으로 작용했다. 1887년에 프티 화랑에 전시된 르누아르의 「목욕하는 여인들」(그림198 참조)이 좋은 사례다. 신인상파 화가들이 인상파 화가들과는 대조적으로 상업주의에 저항한 것도 인상주의 고객의 영향이라고 할 수 있다. 게다가 1890년대에 인상주의에 새로 나타난 연작 풍조도 미술 시장과 결부지을 수 있다.

인상주의 이전 세대──쿠르베와 바르비종파──는 거의 전적으로 개인 고객에 의존했다. 들라크루아조차 정부의 주문을 소화하고 살롱전에 대작을 출품하는 이외에 수집가들을 위한 소규모 작품을 많이 제작했다. 쿠르베는 정부 산하의 예술기관으로부터 독립하는 것을 중요한 개인적 목표로 삼았다. 그래서 나폴레옹 3세의 이복동생인 모르니 백작이나 몽펠리에의 은행가 아들인 알프레드 브뤼야 같은 후원자들의 비위를 맞추었다. 그는 외국만이 아니라 파리에서도 알렉상드르 베르냉이나 뒤랑 뤼엘 같은 미술상들과 함께 일했다. 파리의 경우, 미술상의 수는 1821년부터 1850년 사이에 37명에서 67명으로 거의 갑절이나 늘어났다. 니콜러스 그린은 19세기 중엽에 액자와 미술용품을 공급하는 소매상점들이 라피트 가 연변의 호화로운 화랑으로 발전한 과정을 추적했다. 라피트 가는 파리의 센 강 오른쪽 연안에 새로 단장된 금융과 상업 지구의 한복판에 자리잡고 있었다. 뒤

랑 뒤랑 뤼엘의 아버지는 센 강 건너편에서 주로 대학생을 상대로 문방구를 팔다가 이 동네로 상점을 옮겼다.

1860년대 경제성장의 여파로 투기가 성행했고, 넘쳐나는 자금은 미술품에도 흘러들어, 미술 시장을 온갖 족속이 제멋대로 뛰어들어 사리사욕만 채우는 무질서한 난장판으로 바꾸어놓았다. 라피트 가와 증권거래소 사이에 문을 연 드루오 경매장은 종종 미술품 전시장으로도 이용되었는데, 여기서 경매가 열리면 사람들은 미쳐 날뛰었다. 미술품은 미술상들을 매혹시키고도 남을 만큼 비싼 가격에 팔렸다. 이들은 대개 미술 전문가로서 1인 2역을 했다. 뒤랑 뤼엘은 업무에는 관여하지 않고 자금만 대는 출자자들을 끌어들였는데, 이들 가운데 하나는 1881년에 경매된 미술품의 소유자로 행세했고, 또 하나는 1882년 금융위기 때 제 은행이 파산하자 갑자기 출자금을 회수했기 때문에 뒤랑 뤼엘은 소장하고 있던 작품을 서둘러 팔 수밖에 없었고, 한동안은 새 작품을 구입할 수도 없었다. 아르망 실베스트르와 샤를 블랑, 필리프 뷔르티 같은 존경받는 작가와 미술사가들은 전시회 도록이나 판매용 카탈로그에 해설이나 서문을 써달라는 청탁을 받았고, 걸작 소장품을 덤으로 얻는 경우도 많았다. 인상파 화가들이 1860년대에 살롱전에 출품하면서 동시에 살롱전을 대신할 그룹전 개최를 논의하기 시작했을 때 이미 그들은 자신의 이익을 위해 행동하고 있었다. 그들의 작품이 드루오에서 처음 경매된 것은 제1회 인상파전이 열린 이듬해인 1875년이었다. 르누아르가 제안한 이 경매는 과거에 볼 수 없었던 필사적인 몸부림이라기보다 고객을 끌어모으기 위해 이전 세대 화가들이 이미 써먹은 수법이었다.

앤 디스텔은 인상주의의 초기 수집가에 대한 풍부한 자료를 통해, 치밀한 계획보다는 우연한 만남과 젊은 시절의 우정이 그들의 미래에 큰 영향을 미쳤다는 것을 밝혀냈다. 인상파 화가들은 처음에는 주로 가족과 친구를 통해 후원자를 찾았다. 르아브르의 선주인 고디베르는 모네가 초기에 그린 전신상 인물화의 하나인 「고디베르 부인의 초상」을 주문했다. 르누아르는 화가 친구인 쥘 르 쾨르의 동생─건축가였다─을 통해 루마니아의 왕자 비베스코의 저택을 꾸미는 일을 맡았다. 르누아르가 나중에 중요한 수집가가 된 루마니아 출신의 의사 게오르기우 데 벨리오를 만난 것도 아마 비베스코를 통해서였을 것이다. 마네와 테오도르 뒤레의 교분은 1865년에 마드리드의 한 호텔에서 우연히 만난 것을 계기로 시작되었다.

의사이자 미술품 수집가인 가셰 박사는 1872년에 오베르쉬르우아즈로 이사했다(제4장 참조). 우연히 피사로의 어머니를 치료한 가셰 박사는 그 후 젊은 카미유 피사로와 그의 가족이 가까운 퐁투아즈에 정착하도록 도와주었다. 오베르는 이미 예술인촌 같은 곳이 되어 있었다. 기요맹과 세잔도 그곳의 가장 유명한 거주자인 도비니의 이웃에 잠시 살았다. 1872년에 기요맹은 어릴 적 친구인 요리사 외젠 뮈레르와 우연히 재회했는데, 그후 뮈레르는 훌륭한 미술품 수집가가 되었고, 작가와 화가들을 만찬에 초대하곤 했다. 우리는 세잔의 어릴 적 친구인 졸라가 1860년대에 인상파의 일원이었던 것을 알고 있다(제2장 참조). 그는 인상파 화가들을 출판업자인 죠르주 샤르팡티에한테 소개했고, 샤르팡티에와 그의 아내 마르그리트는 열성적인 수집가가 되었다. 샤르팡티에 부인이 매주 여는 살롱에서는 많은 교제가 이루어졌고, 르누아르도 이곳에 단골로 드나들었다. 1879년에 샤르팡티에는 『라 비 모데른』 잡지를 창간하여 그가 수집한 화가들에 관한 기사를 실었고, 사무실을 인상파의 전시 공간으로 개방하기도 했다.

화가들끼리 서로 돕는 경우도 있었다. 바지유는 모네와 르누아르가 풋내기였을 때 그들의 생계에 중요한 역할을 맡았다(제3장 참조). 성공한 산업 공학자인 앙리 루아르는 드가의 학교 친구였는데, 아마추어 화가로서 인상파전에 참여했을 뿐만 아니라 그들의 작품도 많이 사주었다. 귀스타브 카유보트가 인상파전에 참여한 것은 루아르와 드가의 소개를 통해서였다. 루아르가 수집하여 결국 국가에 기증한 인상파 컬렉션은 루아르 자신의 작품 이상으로 중요한 유산이었다.

우연한 만남과 우정에 관한 이야기는 현대 화가들의 전형적인 특징이다. 하지만 이런 사연들은 협력과 개인의 진취적 정신이 갖는 경제적 원동력을 최소화하여 미술을 그 물질적 환경으로부터 고립시키기 때문에, 천재는 어떻게든 결국 보상받는다는 신화를 영속화한다. 프랑스 혁명 때 예술가들이 전통 규범과 정부의 후원에 처음으로 도전한 이후의 진보적 예술운동을 살펴보면, 젊은 화가들의 모임과 긴밀한 유대가 공식 지위나 가족의 보호를 대신했음을 발견하게 된다. 자크 루이 다비드의 아틀리에, 오라스 베르네(1789~1863)의 화실에 있는 젊은 들라크루아와 테오도르 제리코(1791~1824), 앙들레르 식당에 있는 쿠르베와 동료들, 그리고 인상파 이후에 등장한 퐁타방의 나비파를 생각해보라. 인상파 화가들 가운데 가장 부유했

고 평생 독신으로 지낸 세 남자——바지유, 카유보트, 드가——가 그룹에 자신들의 사회적 에너지를 쏟아부은 것은 흥미롭다. 그룹의 또 다른 주요 인물은 피사로였다. 그가 퐁투아즈에서 지도자 역할을 맡은 것은 제10장에서 살펴볼 예정이다. 이런 관계가 개인의 자신감과 목적의식을 강화하는 기능을 갖는 것은 결코 과소병가할 수 없다. 여기서 중요한 점은 그린 지원이 항상 경제적 일면을 갖고 있었다는 점이다. 그것은 인상파 화가들의 편지를 조금만 살펴보면 금세 드러난다.

모네, 르누아르, 드가. 상업적으로 가장 성공한 이들 세 명의 인상파 화가는 서로 많은 차이점을 갖고 있지만, 무엇이 자기한테 유익한가를 알아차리는 예민한 사업 감각은 공유하고 있었다. 예컨대 르누아르의 「불로뉴 숲에서의 승마」(그림216)는 주문을 받아 그린 것이 아니라, 1873년 살롱전에서 감상자들에게 깊은 인상을 주도록 치밀하게 계산된 일종의 광고에 더 가까웠다. 현대 생활을 묘사하는 르누아르의 접근방식을 전형적으로 보여주는 이 작품은 서로 아무 관계도 없는 두 인물——앙리에트 다라스 부인과 건축가인 샤를 르 쾨르의 어린 아들——의 초상화였다. 다라스 부인은 1871년에 르누아르에게 초상화를 주문한 아마추어 화가 다라스 육군 대위의 아내였다. 르누아르는 고객의 마음을 사로잡음으로써, 다라스 부부의 친구나 그 동아리에 속하는 다른 이들의 초상화도 주문받게 되기를 기대한 것이 분명하다. 비교적 끝마무리가 잘 되어 있고 영국의 귀족적인 스포츠를 환기시키려는 의도가 뻔히 드러나 있는 것은 르누아르가 인상주의의 관심사와 좀더 보수적인 취향을 조화시키고 싶어했다는 증거다. 인물들의 자세가 부자연스럽게 뻣뻣한 것은 그와 비슷한 모순을 나타내고 있는 바지유의 말기 작품과 유사하다. 살롱전에서 낙선한 이 작품은 결국 앙리 루아르에게 팔렸다.

제1회 인상파전에 참여한 몇몇 화가들은, 남이 사면 덩달아 사고 싶어지는 것이 인간의 심리라고 믿고, 이미 남의 소유가 된 작품을 전시했다. 시슬레의 경우는 자기 작품에 뒤랑 뤼엘의 이름을 명시하여 뒤랑 뤼엘의 후원을 받고 있다는 것을 알리는 동시에, 어디에 가면 그 작품을 구입할 수 있는지도 알려주었다. 1876년 인상파전에 출품된 그의 작품은 모두 미술상——피에르 피르맹 마르탱, 루이 라투슈, 뒤랑 뤼엘의 친구인 알퐁스 르그랑——에게 팔린 것으로 되어 있었다. 1874년에 드가는 출품작 열 점 가운데 일곱 점이 이미 남의 소유——미술상이 아니라 수집가——가 된 것으

216
피에르 오귀스트 르누아르,
「불로뉴 숲에서의 승마」,
1873,
캔버스에 유채,
261×226cm,
함부르크 미술관

로 도록에 기재하여, 자신의 작품이 인기가 높다는 것을 은근히 과시했을 뿐더러, 팔기 위해서가 아니라 작품 자체를 전시하는 데 관심을 가진 성공한 화가인 척 가장했다. (1876년에는 모네와 르누아르도 그를 본받았다.) 드가와 시장의 관계는 언제나 양면적이어서, 실제와 외양이 상충하는 경우가 많았다.

매릴린 브라운은 드가의 기업가 정신을 보여주는 가장 어처구니없는 사례인 「뉴올리언스의 면화거래소」(그림217)를 연구했다. 주제에 관해서 말한다면, 이 그림은 사업——면화 거래——에 직접 초점을 맞추었다. 드가는 이 사업에 개인적 관심과 경제적 이해관계를 갖고 있었다. 전경에서 **면화**

217
에드가르 드가,
「뉴올리언스의
면화거래소」,
1873,
캔버스에 유채,
73×92cm,
포 미술관

견본을 살펴보고 있는 인물은 드가의 삼촌인 미셸 뮈송이고, 주변 인물들은 뮈송의 동업자인 제임스 프레스티지(등받이 없는 높은 의자에 앉아 있다)와 존 리보데(오른쪽에서 장부를 들여다보고 있다), 드가의 형제인 아시유(왼쪽 창문에 기대서 있다)와 르네(중앙에서 신문을 읽고 있다)다. 드가의 아버지는 뮈송의 회사에 거액을 투자하고, 뮈송과 함께 일하도록 두 아들을 뉴올리언스로 보냈다. 에드가르는 그들을 만나러 뉴올리언스에 갔다. (아버지가 죽었을 때, 집안의 재산을 거의 다 삼킨 것은 이 망해가는 회사였다.) 드가는 형제들을 냉담하고 게으른 모습으로 묘사하고 있다. 그들은 다른 사람들이 열중해 있는 생산적 활동에 무관심해 보인다. 드가도 그들의 이런 태도를 어느 정도는 공유하고 있었다. 그들의 귀족적 배경이 일에 대한 염증을 심어준 것 같다. 하지만 드가는 미국인들의 실제적인 면에 깊은 영향을 받기도 했다. 그리고 그것을 흉내내어, 영국인 친구 제임스 티소에게 섬유업으로 재산을 모은 맨체스터의 수집가가 「뉴올리언스의 면화거래소」에 흥미를 느끼지 않을까 물어보았다. 따라서 드가는 특정한 시장을 겨냥하여 이 그림을 그린 것이다. 이 전략이 실패하자, 1878년에 앙리 루아르를 비롯한 몇몇 후원자들이 나섰다. 이들은 현대적이고 진보적인 지방 도시 포의 '예술의 친구 협회'와 접촉하여, 이 그림을 사들여 협회가 새로 지은 미술관에 전시하라고 설득했다. 이 작품은 인상주의 회화로는 처음으로 공공 컬렉션에 들어가게 되었다.

마네는 젊은 동료 화가들보다 먼저 마르티네의 협동조합 화랑(화가들은 임대료나 그에 해당하는 대가를 치르고 이 화랑을 사용했다)과 낙선전에 작품을 전시했다. 마네가 뒤레와 졸라 및 뒤랑 뤼엘을 만난 것은 그들과 젊은 화가들이 서로 영향을 주고받을 수 있는 토대를 마련해주었다. 독립적이고 부유한 뒤레는 공화파 언론인으로서 쿠르베의 사실주의를 지지했다. 그가 쿠르베에게 끌린 것은 정치적 공감 때문이기도 했다. 그와 마네는 둘 다 에스파냐 사실주의에 관심을 갖고 있었고—그들이 여행 목적지가 일치했던 것도 그 때문이다—뒤레가 구입한 마네의 에스파냐풍 작품들은 특별한 매력을 갖고 있었다. 1867년에 뒤레는 미술평론을 쓰기 시작했고, 1868년에 마네는 고야를 연상시키는 요소로 가득 차 있는 뒤레의 전신 초상화(그림218)를 그렸다. 1868년에는 뒤레와 졸라도 이미 친구가 되어 있었고, 둘 다 언론에서 마네를 성원했다.

그후 프랑스-프로이센 전쟁이 일어나자 영국으로 건너간 뒤레는 뒤랑 뤼엘이 런던에 차린 화랑에 들렀다가 우연히 피사로의 그림 한 점을 보게 되었다. 뒤레가 게르부아 카페 시절부터 이미 피사로를 알고 있었는지 어떤지는 알 수 없지만, 이때부터 그는 피사로의 믿음직한 후원자가 되었고, 어떤 작품이 잘 팔릴 것인가를 조언해주기도 했다. 뒤레는 르누아르와 시슬레를 비롯한 다른 인상파 화가들도 차례로 만났다. 또한 졸라의 소개로 샤르팡티에를 만나, 그의 출판사에서 책을 몇 권 내기도 했다. 화가들은 돈이 떨어질 때마다 뒤레에게 편지를 보냈고, 뒤레는 대출을 주선해주거나 고객을 소개해

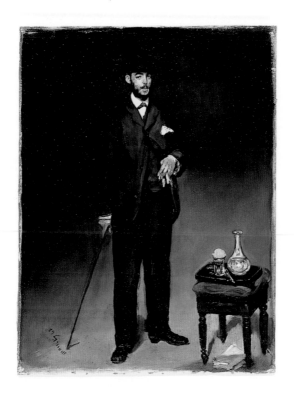

218
에두아르 마네,
「테오도르
뒤레의 초상」,
1868,
캔버스에 유채,
43×35cm,
파리,
프티팔레 미술관

주었다. 뒤레는 인상파 그룹을 떠받치는 기둥이 되었고, 또한 그들의 연대기 편자로서 1878년에 그들의 예술을 처음으로 일관성있게 해석한 『인상주의 화가들』이라는 책자를 출판하기도 했다.

위대한 바리톤 가수인 장 밥티스트 포르는 전혀 다른 부류의 수집가였다. 1850년대부터 오페라 가수로서 천문학적 액수의 출연료를 받는 국제적 슈퍼스타였던 그는 낭만주의 화가들의 작품과 바르비종파 화가들의 풍경화를 수집하기 시작했다. 그는 1873년에 마네의 작품을 처음 구입하면

서, 과거에 수집한 작품 대부분을 50만 프랑에 팔아치웠다. (참고로 말하면, 그가 처음 구입한 마네의 작품 중에서는 1860년 작품인 「에스파냐인 기타 연주자」가 7천 프랑으로 가장 값이 비쌌다. 뒤랑 뤼엘은 이 그림을 팔아서 4천 프랑의 이익을 남겼다. 당시 그런대로 풍족한 부르주아의 연간 소득은 1만 프랑 정도였다.) 포르는 은퇴를 생각하고──그가 실제로 은퇴한 것은 1876년이었다──미술에 대한 애호를 투자 전략과 결합시켰다. 미술상을 제쳐놓고 화가와 직접 거래하는 것도 그의 전략 가운데 하나였다. 마네의 작품들 가운데 한번이라도 포르의 손에 들어간 것은 67점인데, 그

219
클로드 모네,
「칠면조」,
1876,
캔버스에 유채,
172×175cm,
파리,
오르세 미술관

가운데에는 「튈르리 정원의 음악회」(그림27 참조)와 「풀밭에서의 점심」(그림30 참조), 「생라자르 역」 같은 주요 작품도 포함되어 있었다. 마네는 동료 화가들한테도 포르를 인심좋게 소개해주었다. 포르가 특히 좋아한 화가는 모네와 시슬레와 드가였다. 모네는 1874년부터 1877년까지 그에게 그림을 19점이나 팔았고, 시슬레는 1874년에 포르와 함께 햄프턴코트를 여행했고, 1880년까지 포르가 소장한 드가의 작품은 10점에 이르렀다. 포르

는 1873년에 뒤랑 뤼엘의 런던 화랑에서 드가의 「시골 경마장」(그림117 참조)을 구입했다. 아마 그것이 이듬해에 「오페라 극장의 무용 교습」(그림123 참조)의 변형작을 주문하는 계기가 되었을 것이다.

포르는 대부분의 수집품을 오랫동안 소장했지만, 불운한 에르네스트 오슈데는 그런 선택권을 갖지 못했다. 자수성가한 직물 도매업자의 아들로 태어나 부유한 부동산 개발업자이자 백화점 이사의 딸과 결혼한 오슈데는 일은 거의 하지 않고 돈이나 펑펑 쓰는 생활에 익숙해져 있었다. 그는 뒤랑 뤼엘한테 젊은 화가들의 작품을 헐값에 사들였지만(이것은 포르의 경우와 마찬가지로 투기였다), 살롱전에서 좀더 명성을 얻은 화가나 바르비종파의 작품도 함께 사들였다. 1870년대에 모네는 오슈데의 아내 알리스가 상속받은 몽주롱의 로탕부르 성을 여러 번 방문했고, 그 저택을 장식해달라는 주문에 따라 1876~77년에 네 점의 대형화를 그렸다. 이 그림들은 사냥을 다룬 「몽주롱 연못」을 포함하여 주로 여가생활을 소재로 삼았지만, 「칠면조」(그림219)는 아주 특이했다. 이 작품이 유명해진 것은 당연한 일이다. 하지만 적어도 2년 전부터 오슈데의 재정 상태는 불안정했다. 그는 계속 그림을 구입했지만 값을 끝내 치르지 않은 경우도 있었고, 한편으로는 다른 작품을 경매에 내놓는가 하면, 헤픈 씀씀이를 감당하기 위해 금융업자에게 막대한 돈을 빌렸다. 1877년 8월, 마침내 그는 파산했다. 1878년 6월 6일 이루어진 오슈데 소장품 경매는 새로운 유파의 운명을 가늠해볼 수 있는 바로미터였다. 하지만 그 많은 작품을 한꺼번에 처분하는 것은 시기상조였고, 결과는 참담했다. 모네의 그림은 평균 150프랑씩에 팔렸고, 마네의 작품은 583프랑에 팔렸지만, 르누아르의 작품 세 점은 모두 합해서 157프랑에 팔렸다! 피사로는 자신의 초기 작품이 너무 헐값에 팔린 바람에 새로 내놓은 작품도 값이 떨어지고 있다고 불평했다.

포르, 뒤레, 데 벨리오, 뒤랑 뤼엘 등 몇몇 미술상 외에 오슈데 소장품 경매로 이익을 얻은 수집가 중에서 가장 흥미로운 인물은 세관 관리인 빅토르 쇼케였다. 미술품 수집을 일종의 과시적 소비행위로 여겼던 사람들과는 달리, 쇼케는 싸고 좋은 물건을 찾아 경매장을 돌아다니는 헌신적인 미술품 감정가였고, 두툼한 돈지갑이 아니라 뛰어난 안목으로 유명했다. 1877년에 은퇴했을 때 그의 연봉은 고작 4천 프랑이었다. 앤 디스텔은 쇼케 부부가 투자를 통해 약간의 소득을 얻긴 했지만, 1882년에 쇼케 부인의 어머니가 사

망하여 유산을 물려받은 뒤에야 비로소 여유있는 생활을 하게 되었다고 지적했다. 쇼케는 1860년대에 들라크루아와 쿠르베의 소품을 수집하기 시작했고, 다음에는 그들만큼 비싸지는 않지만 그들의 후계자로 생각할 수 있는 르누아르와 세잔의 그림을 구입하기 시작했다. 이들은 그후 오랫동안 쇼케와 우정을 나누게 되었다. 쇼케를 처음 만난 것은 르누아르였다. 아마 1875년의 인상파 경매를 통해서 만났을 것이다. 그해에 쇼케는 르누아르에게 초상화를 주문했다. 르누아르는 그들의 아파트에서 들라크루아의 그림들이 걸려 있는 벽 앞에 쇼케 부부를 앉혀놓고 초상화를 그렸다.

쇼케와 세잔의 우정은 세잔의 변덕스러운 성격에도 불구하고 오랫동안 지속되었다. 세잔이 그린 쇼케 초상화는 그때까지 인상주의 스타일로 그려진 작품 중에서 가장 대담한 것이었다. 쇼케는 1877년에 열린 제3회 인상파전에 많은 그림을 빌려주었을 뿐만 아니라, 날마다 전시장에 찾아와 인상파를 옹호하고 반대자들을 설득하기도 했다. 인상파 화가들은 그를 모두 고맙게 생각했다. 쇼케는 인상주의 수집가들 가운데 가장 이타적인 사람이었겠지만, 예술적 취향이란 지극히 주관적인 문제로서, 금전만이 아니라 개인적 신뢰성도 투자할 필요가 있다는 사실을 잊어서는 안 된다. 인상주의를 후원한 수집가라면 누구나 새로운 것을 후원하고 있다는 만족감과 자기 재산을 지키고 싶은 자연스러운 욕망을 동시에 갖고 있었다.

그밖에도 많은 수집가의 인물평을 덧붙일 수 있을 것이다. 폴 가세 박사는 나중에 세잔과 관련하여 다시 언급할 예정이다. 샤르팡티에 부부는 이미 여러 번 언급되었고, 외젠 뮈레르도 마찬가지다. 귀스타브 카유보트는 주로 화가로서의 공헌 때문에 중요시되지만, 동료 화가들에 대한 재정적 지원과 후원자로서의 활동도 그에 못지않게 중요했다. 하지만 좀더 많은 주목을 받을 가치가 있는 중요한 수집가가 하나 남아 있다. 루이진 엘더 해브마이어는 인상주의 회화를 수집한 최초의 미국인일 뿐 아니라 최초의 독립적인 여성 수집가이기도 했다. 그녀가 1875년에 열 살 위인 메리 커샛을 소개받지 않았다면, 인상주의가 국제적으로 그렇게 단기간에 화려한 성공을 거두지는 못했을 것이다. 커샛이 엘더 양에게 처음 추천한 작품은 드가가 1876~77년에 그린 파스텔화 「발레 연습」(현재 미국 캔자스시티의 넬슨 앳킨스 미술관에 소장)이었고, 그 다음에 권한 작품은 모네가 네덜란드에 잠시 체류하고 있던 1871년에 그린 「다리, 암스테르담」(미국 버몬트 주 셸번 미술관에 소

장)과 피사로의 부채였다. 사실 그녀가 본격적으로 그림 수집에 나선 것은 헨리 해브마이어——그녀의 아버지와 함께 제당공장을 경영한 동업자의 아들——와 결혼하여 아이들을 낳은 뒤였다. 그러나 그녀는 1880년대 중엽에 이미 미술에 대한 과거의 관심을 되찾았다. 뒤랑 뤼엘도 그녀의 인상주의 회화 수집에 도움을 주었다. 그는 1883년에 보스턴에 지점을 냈고, 1886년에는 뉴욕에서 '파리의 인상주의자들' 전을 개최하고, 이듬해에는 뉴욕에 화랑을 냈는데, 이 뉴욕 화랑은 나중에 그의 회사를 떠받치는 기둥이 되었다. 1929년에 해브마이어 부인이 죽은 뒤, 마네의 「뱃놀이」와 모네의 「라그르누예르」, 드가의 「꽃병 옆에 기대앉은 여인」을 비롯한 그녀의 소장품 대부분이 뉴욕의 메트로폴리탄 미술관에 기증되었다.

인상주의에 관한 이야기는 오늘날 많은 이들에게 인기있는 신화가 되어 있다. 이 신화의 핵심에 자리잡고 있는 것은 시장의 영향력이라는 문제다. 인상파 화가들은 시대를 앞서가면서 보기 드문 이상을 추구하고 자신의 천재를 회의적인 대중에게 강요한 사람들이었을까? 아니면 자본주의 경제에서 결국에는 인기를 얻는 신상품이 모두 그렇듯이, 그들의 작품도 처음에는 불만스러운 욕구에 대한 반응이었지만 그후 이해 관계자의 교묘한 조종을 받게 되었던 것일까? 이 두 가지 견해에는 신화나 이데올로기에 대한 믿음을 억누르기에 충분한 진실이 담겨 있다. 개인적 이상과 마케팅의 상호작용을 보여주는 가장 흥미로운 사례는 후기 인상주의의 특징 가운데 하나인 연작이다. 물론 모네의 노적가리 연작과 루앙 성당 연작은 그보다 20년 전에 시슬레가 마를리 나루에서 그린 홍수 연작과 마찬가지로 '외광파' 기법에 바탕을 두고 있었다. 하지만 독특함과 독창성을 유지하면서 대량 생산과 비슷한 방식으로 작품을 제작하면 시장에서 잘 팔린다는 점이 연작을 조장한 것도 사실이다. 하나의 소재를 집중적으로 다루면 그만큼 전시 효과를 높일 수 있을 뿐 아니라, 화가가 그렇게 지속적인 노력을 기울인 작품을 구입하면 실패할 염려가 없다는 안도감을 개인 수집가에게 안겨준다. 인상주의 회화를 구입하는 데 아직도 회의적인 수집가들은 놀라운 매출액과 지속적인 가격 상승을 보고, 남들이 이미 구입한 작품과 똑같지는 않지만 그것과 연계된 비슷한 그림을 구입할 가능성이 많았다. 이제 화가들은, 정부의 후원을 기대하는 살롱전 화가나 1877년 인상파전에서 「물랭 드 라 갈레트의 무도회」로 충격을 주려고 했던 르누아르처럼 큰 규모의 전시작

220
알프레드 시슬레,
「햄프턴코트
근처의 몰지에서
열린 조정경기」,
1874,
캔버스에 유채,
62×92cm,
파리,
오르세 미술관

221
알프레드 시슬레,
「마를리 나루의
홍수에 잠긴
선창」,
1876,
캔버스에 유채,
50×61,5cm,
루앙 미술관

한 점에 그렇게 많은 시간과 노력을 쏟으려 하지 않았다. 따라서 연작은 인상주의 초기에도 많은 선례가 있었지만, 그 개념이 최종적으로 완성된 것은 시장에서였다. 작품이 널리 알려지고 비싸게 팔리기를 원하는 화가들의 자연스러운 소망이 미술상들의 판매 전략과 결합하여, 막대한 이익을 내고 전시회 작품이 매진되는 결과를 낳았다.

알프레드 시슬레의 1870년대 작품은 외적 상황과 연작의 관계를 보여주는 두 가지 전형적인 보기를 제공한다. 1874년에 포르는 시슬레에게 런던 여행을 권하면서, 그림 여섯 점을 그려주면 경비를 대주겠다고 제의했다. 시슬레는 햄프턴코트와 그 주변에서 약 16점의 템스 강 풍경화를 그렸는데, 여기에는 대부분 경주용 보트에 타고 있는 조정선수들이 등장했다. 「햄프턴코트 근처의 몰지에서 열린 조정경기」(그림220)는 그 지역에서 해마다 두 차례 열린 조정경기 가운데 하나를 기록한 작품이다. 그 재빠른 솜씨와 느슨한 기법은 바람 부는 날씨와 경기대회의 흥분을 암시한다. 스포츠에 열광하는 영국인의 민족적 열정에 초점을 맞추어 강변의 여가생활을 묘

사한 이 작품들은 영국이라는 장소와 소재 때문에 인상주의에서도 독특한 부류에 속하지만, 야외활동을 즐기는 중상류층의 스포츠로서 조정경기가 확보하고 있는 위상을 잘 나타내고 있다.

시슬레는 또한 1876년 봄에 마를리에서 센 강의 홍수를 주제로 일곱 점의 풍경화를 그렸다. 다양한 장소와 관점과 활동을 보여주는 햄프턴코트 작품군과는 달리, 시슬레는 이제 거의 동일한 목적을 가지고 거의 전적으로 하나의 장소에만 매달렸다. 오늘날 루앙 미술관에 소장되어 있는 그림(그림221)은 홍수에 잠긴 길 건너편에 서 있는 '생니콜라' 여관을 경쟁관계에 있는 '황금사자' 여관 쪽에서 바라본 광경이다. 오르세 미술관에는 기의 쌍둥이 같은 작품이 소장되어 있지만, 오르세 미술관의 그림과는 달리 이 그림에는 한 여자가 문 앞의 술통 위에 걸쳐놓은 널빤지 위에 서 있다. 시슬레의 풍경화에는 대부분 사람들을 태운 소형 보트가 등장한다. 이례적이고 뉴스 가치가 있는 이 사태는 센 강 연안의 '외광파' 회화에서 핵심을 이루는 하늘과 물을 제공해주었지만, 독특한 고립감과 자연에 대한 경외심으로 낭만주의 풍경화를 연상시키는 강한 표현력을 작품에 부여하고 있다. 이 작품들은 그 일관성 때문에 서로 밀접하게 관련된 연작이 되었다. 다만 시점이 조금씩 다르고, 구름의 모양이 시간의 경과를 암시할 뿐이다. 마치 홍수라는 일시적인 상황──인상주의적 덧없음──이 화가에게 그 사건을

면밀히 기록하고 싶은 의욕을 불어넣어준 것 같다. 이 그림들은 카날레토 (조반니 안토니오 카날, 1697~1768)의 베네치아 풍경화나 존 컨스터블 (1776~1837)의 솔즈베리 성당 그림처럼 밀접하게 관련된 작품군과 매우 비슷하다. 옛 화가들의 이런 작품군도 특정한 소재나 한정된 기간에 일어난 사건에 초점을 맞춘 것이 특징이다. 시슬레는 모처럼 찾아온 기회를 잡았다. 기회가 날마다 눈앞에 있었다면 그는 알아차리지 못했을지도 모르고, 보통은 그런 집중적인 노력을 불러일으키지 않았을 것이다.

같은 시기에 모네가 그린 작품에도 비슷한 예가 있다. 그의 생라자르 연작(그림71 참조)은 시슬레의 연작만큼 일관성이 있고, 모네는 생라자르 역을 그리기 위해 아르장퇴유에서 파리로 돌아와 일부러 그 기회를 만들어냈기 때문에 어쩌면 시슬레의 연작보다 훨씬 일관성이 있을지도 모른다. 반면에 쇼케의 집 창문에서 튈르리 정원을 바라보면서 그린 네 점의 풍경화(그림182 참조)는 후원자가 연작 창작의 기회를 만들어줄 수도 있다는 것을 예시한다. 이들 작품군 가운데 일부는 다른 그림을 그리기 위한 스케치처럼 보인다. '외광파' 화가가 어떤 풍경을 한 점의 풍경화보다 충실히 탐구하기 위해 비슷한 소재를 다룬 여러 점의 풍경화를 그리는 것은 자연스럽지만, 위에서 예로 든 작품군은 저마다 특별한 상황으로 한데 묶여 있어서 특이성을 추가로 얻게 된다. 마케팅이 연작 창작에 중요한 요인이었는지 어떤지는 알기 어렵다.

시슬레는 1876년 인상파전에 모를리의 홍수 연작 가운데 한 점만 출품했다. 반면에 모네는 1877년에 12점의 생라자르 연작 가운데 여덟 점을 출품했다. 이 연작이 큰 관심을 끈 것으로 미루어보아 그의 전략은 효과가 있었다. 그가 출품한 30여 점 가운데 생라자르 연작만 팔렸기 때문이다. 1887년에 벨 섬을 묘사한 거의 같은 크기의 작품 여덟 점을 조르주 프티 화랑에 전시했을 때, 평론가들은 그것이 연작임을 암시하는 상관관계를 알아차렸다. 과거와는 달리 이제 그는 현장에 머무는 동안 작품의 대부분을 제작했고, 이런 수법은 사실상 이웃에 있는 현장을 묘사할 때에도—포플러 연작이나 노적가리 연작처럼— '연속 제작'이라고 부를 수 있는 결과를 낳았다. 이런 작품들을 '한 묶음으로' 팔 수 있다면 모네로서는 전혀 곤란할 게 없었다. 실제로 1888년에 리비에라에서 그린 그림들은 한 묶음으로 팔렸다. 앙티브 연작 열 점을 한꺼번에 사들인 사람은 부소 발라동 화랑의 대리인인 테오 반

고흐였다. 모네의 몇몇 동료들은 연작을 그리는 근본적인 동기가 상업적이라고 결론짓고 비난을 퍼부었다. 그들은 미술상의 영향력에 분개하는 신인상파의 물방앗간에 제분용 곡물을 제공한 셈이다. 앙티브 연작의 일부가 비슷한 풍경을 되풀이 묘사하고 있는 것은 사실이지만, 서로 다른 시간대에 그려졌기 때문에 햇빛의 상태로 구별되었다. 이것은 전통적인 효과지만, 다른 사람들은 미묘하고 정확한 묘사라는 찬사를 보냈다.

모네가 1889년에 프티 화랑에서 조각가 오귀스트 로댕(1840~1917)과 함께 연 회고전은 그의 마케팅 전략의 측면들을 뚜렷이 보여준다. 과거 어느 때보다도 많은 작품을 한자리에 모아놓은 이 선시회는 만국박람회에 때를 맞추어 열렸는데, 프랑스 정부는 이 박람회를 통해서 프랑스 혁명 100주년을 기념하고 프랑스 산업과 예술의 발전을 과시하고 싶어했다. (이런 목적의 일환으로 샹드마르스에 에펠탑이 세워졌고, 에펠탑은 이 박람회가 성공하는 데 기여했다.) 쿠르베는 1855년과 1867년에, 마네는 1867년에 박람회와 때를 같이하여 개인전을 열었다. 모네는 이 전시회를 위해 마시프 상트랄의 크뢰즈 강으로 여행을 가서 24점의 풍경화를 그렸고, 그 가운데 15점을 프티 화랑에 전시한 145점에 포함시켰다. 모네가 같은 주제의 그림을 모두 한자리에 전시하여 그 묘사의 전체적인 효과를 강조한 것은 이때가 처음이었다. 12점의 벨 섬 연작도 함께 전시되었다. 따라서 회고전 출품작의 약 20퍼센트가 오늘날 우리가 연작으로 여기는 작품군에 속한 셈이다. 그후로는 모네의 작품에서 그런 작품군이 점점 지배적인 위치를 차지하게 되었고, 연작의 성공은 모네에게 효과적인 전시 전략을 일깨워주었다. 그래서 그는 두번 다시 그룹전에 출품할 신작을 그리려 하지 않았고, 1890년에 뒤랑 뤼엘에게 그룹전을 열고 싶으면 그가 소장하고 있는 재고품으로 전시장을 채우면 된다고 퉁명스럽게 말했다. 모네는 자신의 영향력이 점점 강해지는 것을 느꼈다. 1891년의 노적가리 연작은 한 점당 3천 프랑에 팔렸다. 1892년의 포플러 연작은 값이 거의 갑절이었는데도 서로 사려고 앞을 다투는 바람에 24점이 모두 순식간에 팔렸다. 1895년에 그는 루앙 성당 연작 한 점에 1만 5천 프랑을 요구했다. 미술상이 주저하자, 모네는 개인적으로 몇 점을 팔고는 노르웨이로 여행을 떠나버렸다. 석 달 뒤에 돌아온 모네는 뒤랑 뤼엘과 함께 개인전을 열어 대성공을 거두었다. 이 개인전에는 1만 2천 프랑씩 값을 매긴 루앙 성당 연작도 포함되어 있었다.

모네는 크뢰즈 계곡으로 떠나기 전에 지베르니의 집 뒤에 있는 노적가리를 몇 점 그렸다(그림222). 거의 1년 뒤인 1890년에 다시 이 소재로 돌아왔을 때, 그는 연작을 목표로 삼았다. 제프루아에게 보낸 편지에서 그는 자신의 방법을 이렇게 설명했다.

나는 서로 다른 효과를 내는 연작과 집요하게 씨름하면서 열심히 일하고 있지만, 연중 이맘때는 해가 너무 빨리 기울어서 내가 도저히 따라갈 수가 없다네. 나는 일을 빨리 시작하지 않고 너무 꾸물거려서 절망에 빠지곤 하지만, 갈수록 내가 추구하는 것—즉시성, 특히 같은 햇빛이 도처에 퍼져 '피막'을 이룬 상태—을 묘사하는 데 성공하려면 더 많이 일할 필요가 있다는 것을 깨닫게 되고, 나는 한번에 쉽게 이루어지는 일에 과거 어느 때보다도 심한 염증을 느끼고 있네. 내 경험을 묘사하고 싶은 욕구가 점점 더 나를 사로잡고 있다네.

이 편지에서 모네는 같은 소재를 가지고 서로 다른 효과를 내는 그림들을 지칭하기 위해 드디어 '연작'이라는 낱말을 사용하고 있다. 그때까지 그 낱말이 한번도 쓰이지 않은 것은 아니지만, 여기서는 그것이 '효과'—어떤 광경이 보는 이에게 자아내는 감각—라는 개념과 결합하여 독특한 의미를 얻고 있다(제1장 참조). 노적가리라는 소재는 변하지 않았지만, 햇빛의 효과와 그것을 통해 표현되는 즉시성은 각 그림의 독특한 특징이다. 게다가 모네는 자신의 '경험'을 기록하려는 노력을 언급하고 있다. 여기서 '경험'은 단순한 시각적 지각보다 광범위하고 감정적이고 개인적인 무언가를 의미한다.

폴 터커는 모네의 연작을 철저히 연구하여 그 기법의 기원을 둘러싼 몇 가지 신화를 해명했다. 그것이 시시각각 변하는 햇빛을 하루에도 몇 차례씩 준과학적으로 조사한 데서 유래했다는 생각은 매번 달라지는 그림의 시점과도 부합하지 않고, 시간만이 아니라 계절과 기후조건도 다르다는 것을 보여주는 그림 제목과도 부합하지 않는다. 예를 들면 「노적가리(눈의 효과)」(그림225)는 태양의 위치로 미루어 아침에 그린 작품임을 알 수 있다. 「노적가리(일몰, 눈의 효과)」(그림224)도 역시 겨울에 그린 작품이지만, 노적가리 두 개가 눈을 덮어쓰고 있으니까 절대로 같은 날 그렸을 리가 없다.

222
지베르니에 있는 클로드 모네의 집 뒤에 있는 노적가리, 1905

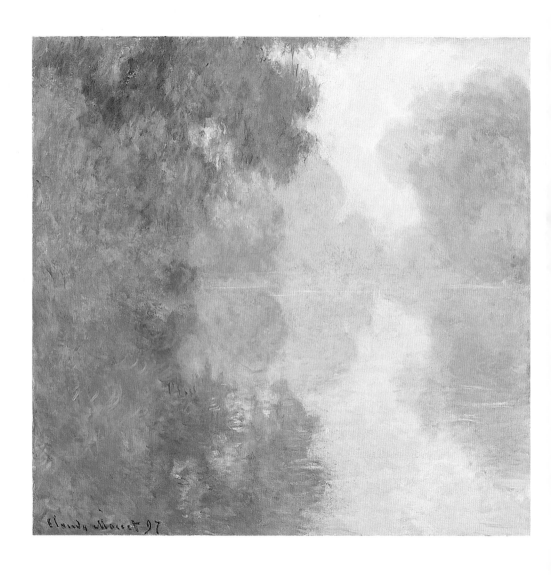

모네는 관점도 바꾸었다. 두번째 노적가리를 포함시켰고, 원경에 있는 집들의 위치도 다르다. 다른 그림들은 여름이나 흐린 날을 묘사하고 있다. 노적가리가 불타는 듯한 붉은색으로 감상자에게 바싹 다가오는 「노적가리(일몰)」(그림223)는 가장 현란한 그림 가운데 하나다. 주위 풍경은 감상자의 눈앞에 있는 근경에서 하늘 쪽으로 시계바늘과 같은 방향으로 회전해 올라가면서 보라색부터 흰색까지의 스펙트럼을 거의 다 망라하고 있다.

모네는 노적가리라는 제한된 소재 안에서 다양한 효과를 추구했지만, 드가가 1886년에 그린 10점의 욕부(浴婦) 연작처럼 시간이나 공간의 연속성을 임시해주는 것은 없다. 「지베르니의 센 강, 아침 안개」(그림226)──모네

226
클로드 모네,
「지베르니의
센 강,
아침 안개」,
1897,
캔버스에 유채,
88.9×91.4cm,
롤리,
노스캐롤라이나
미술관

227
클로드 모네,
「루앙 성당,
햇빛의 효과
(일몰)」,
1894,
캔버스에 유채,
100×65cm,
파리,
마르모탕 미술관

는 이 그림을 그리기 위해 동트기 전에 일어나 자기 배에서 해돋이를 보았다(그리고 일설에 따르면 이 그림에 사용한 캔버스가 몇 개나 된다고 한다)──는 그 개념에 부합할지도 모른다. 이 신화가 모네 자신의 이야기에서 생겨났음은 의심할 여지가 없다. 모네는 어느 날 빛의 변화가 너무 인상적이어서 작업을 중단할 수밖에 없었다고 한다. 그래서 의붓딸을 집으로 보내 다른 캔버스를 가져오게 했다지만, 통례적인 방식을 암시하는 나머지 세부는 원래의 사건이 일어난 지 한참 뒤에 그려진 것이라서 믿을 수 없다. 그러나 우리는 모네가 그림을 여러 점 모았다가 화실에서 다시 그린 것을 알고

있다. 제프루아의 말에 따르면 모네는 종합적인 효과를 위해 그림들을 서로 '조화시켰다'고 한다. 모네는 연작이 끝까지 한 묶음으로 남아 있으리라고 는 꿈에도 생각해본 적이 없었다. 그림을 개인에게 팔면 그와는 정반대의 결과가 초래될 것이기 때문이다. 하지만 적어도 연작이 갓 완성되었을 때는 장식적인 한 벌의 그림으로 조화로운 효과를 낼 수 있었다.

연작이라는 개념이 전시와 마케팅 전략의 테두리 안에서 규정되었다 해 도 연작이 힘을 잃는 것은 아니고, 시각적 경험과 동등한 것을 추구하는 화 가의 태도가 덜 진지했다는 것을 말하지도 않는다. 그와는 반대로, 성공적인 마케팅 전략은 미학적 표현 문제에 안심하고 전념할 수 있는 확고한 시스템 을 제공했다. 인상주의와 상업주의를 다루는 장에서 이 흥미진진한 작품들 을 다룬다고 해서 마케팅이 연작의 유일한—또는 주요한—의도라는 뜻은 아니다. 모네는 자기가 고른 평론가들의 논평이 그림을 공개하기 직전에 발 표되도록 조정했는데, 연작에 대한 그들의 논평은 화가의 물리적 노력과 시 적 성취를 강조했다. 노적가리 연작이 "변화하는 감각의 끊임없는 흐름"을 보여주고, 루앙 성당 연작(그림227)이 "신비주의로 가득 찬 거대한 환상"을 드러내고, 모네가 몇 겹으로 두껍게 뒤덮은 화면을 통해 "돌을 활기차게 진 동시켰다"는 주장에는 확실히 진실이 담겨 있다. 그림과 환상적 상태의 관 계는 미술과 시에 대한 상징주의의 개념을 연상시키고, 그후의 미술에 원초 적 추상성이 나타날 것을 예고했다. 그 효과는 이따금 음악에 비유되었다. 모네 자신도 "새가 노래하듯" 그림을 그리고 싶다고 말했다. 마치 미술이 상품으로 전시될수록 그 효과는 불분명해지고, 그 전조는 철학적이 되어간 것 같다. 그리고 모네는 보다 고귀한 소명이 존재한다고 믿고, 그 소명을 실 천해야 할 필요성을 더욱 강하게 느낀 것 같다.

드가나 시슬레 등 다른 인상파 화가들의 작품에도 일관성있는 연작이 존 재한다. 1890년대에 드가는 1886년에 욕부 연작으로 시작한 연속적인 고찰 을 더욱 발전시켰다. 1893~98년의 무용수를 주제로 한 연작이 그것이다(제 5장 참조). 시슬레는 모네가 성당 연작을 시작한 지 1년 뒤부터 모레에 있는 낡은 성당을 그리기 시작했지만, 최소한 14점으로 이루어진 이 연작은 지금 은 거의 다 소실되었다. 모네에 필적하는 '연속 제작법'을 가장 완전하게 받 아들인 화가는 피사로였다. 그는 모네와는 전혀 달리 고립된 소재가 아니라 도시 풍경에 초점을 맞추었지만, 무척 흥미로운 결과를 낳았다. 모네나 시슬

레와 마찬가지로 피사로도 처음에는 정식으로 연작을 그리겠다는 의도를 갖지 않고 작품군을 제작했다. 그 중에는 1883년에 루앙을 방문했을 때 그린 루앙 풍경화 연작도 포함되어 있었다(제8장 참조). 피사로는 모네와 가까웠기 때문에, 그의 연작 개발을 민감하게 의식했다. 하지만 도시 풍경화의 연작 가능성에 완전히 눈을 뜬 것은 1896년에 모네의 루앙 성당 연작을 본 뒤였다. 과거 어느 때보다도 그는 그림을 팔고 싶었다. 빚을 갚고, 자신의 미래에 대비하고, 가난뱅이 화가인 자식들을 부양하기 위해 돈이 필요했던 것이다. 1894년 카유보트가 죽은 뒤에 열린 회고전에서 거리 풍경과 발코니 풍경이 평론가들의 호평을 받은 것이 피사로의 흥미를 부추겼다. 다른 요인들도 그의 선택에 한몫했다. 특히 누관(淚管)에 문제가 생겨서 날씨가 조금이라도 나빠지면 집안에 틀어박힐 수밖에 없었던 것이 결정적인 요인이었다. 생애의 남은 10년 동안 피사로는 창문으로 밖을 내다보며 300여 점의 도시 풍경화로 이루어진 11개 연작을 그렸다. 일흔세 살이 된 1903년에 그는 자신이 수집가들을 위해 노예처럼 일한다고 생각했다.

창문으로 길거리나 강물을 내다보면, 관점을 바꾸지 않고도 끊임없이 움직이는 광경을 관찰할 수 있다. 센 강 연안의 공업항 루앙은 피사로가 친숙한 주제를 좀더 체계적으로 추구하는 진정한 연작을 그리기 위해 맨 처음 선택한 소재였다(그림228). 모네가 주제로 선택한 유서깊고 웅장한 성당과는 전혀 다른 이곳은, 동료 화가들과의 차별성을 유지하고 좀더 현대적이고 일상적인 자신의 특성에 충실하고자 하는 피사로의 욕구를 충족시켰다. 모네의 후기 작품과는 달리 피사로의 작품은 내면의 지각 작용에 노골적으로 전념하지 않고, 항상 그가 관찰한 인간의 활동을 기록하고 있다. 피사로는 농부들의 노동을 그가 존중하는 가치체계의 일부로 탐구했듯이, 루앙 풍경화 연작에서도 생산성을 강조한 작품이 대다수를 차지한다. 루앙보다 관광객이 많이 찾는 파리의 풍경화조차 대부분 마차나 버스를 타고 대로를 지나가거나 상점 앞을 걸어가는 사람들의 분주한 활동을 보여준다.

기법과 구도에 대한 피사로의 접근방식은 모네와는 전혀 다르다. 물감을 잘게 나누어 칠하는 수법은 모네가 1890년대에 개발한 대담하고 개략적인 묘사와 겹겹이 칠한 두꺼운 물감층보다는 전형적인 '외광파' 기법에 더 가깝다. 피사로는 신인상주의의 체계적인 점묘화법에서 후퇴했지만, 그림에 활기를 주고 정교한 솜씨에 사람들의 관심을 끌기 위해 신인상주의의 색채

228
카미유 피사로,
「루앙의 다리,
흐린 날」,
1896,
캔버스에 유채,
66.1×91.5cm,
오타와,
캐나다 국립미술관

구사법을 일부 채택했다. 기하학적으로 단순한 모네의 구도와는 달리, 피사로의 구도는 여러 조각으로 복잡하게 분해되어 있었다. 그의 인물들은 대부분 신분이나 직업이 드러나도록 개별적으로 관찰된 것처럼 보인다. 이것은 그가 에르미타주에서 그린 그림이나 1880년대 초의 시장 풍경과 마찬가지다(제3장 참조). 「테아트르 프랑세 광장, 비」(그림229)에서 거리를 오가는 마차들은 별개의 작은 존재들로 이루어져 있어서, 도시의 활기찬 순환과 개인의 익명성을 전달한다. 인물과 사건을 원자처럼 분해하여 화면 전체에 흩어놓는 수법은 그의 무정부주의적 신념과 관련되어 있을지도 모른다. 이 그림들은, 조화롭고 자비롭고 활기차면서도 신비로운 세상을 암시하기 위해 인물을 배제하는 모네의 그림과는 정치적으로 전혀 다르다. 피사로의 연작에 묘사된 생활은 항상 소란스럽고 실제적이다. 이것은 엄청난 수의 다양한 풍경화를 제작하면서 느낀 고독감과 그 작업에 쏟아부은 격렬한 수고와 일치한다. 모네의 편지도 그와 비슷한 고초와 피로감을 하소연하고 있지만, 그림은 그렇지 않다. 피사로의 그림에는 그가 모네의 앙티브 연작을 비판할 때 이유로 든 상업주의와 판에 박은 듯한 수법도 드러나 있지 않다. 관찰에 확고한 근거를 두면서도 사회에 대해 나름의 확실한 개념을 갖고 있는 피사로는 모네 못지않게 일관된 다양성을 통해 강력한 창조적 의식을 드러낸다.

모네의 연작—특히 포플러 연작(그림231)—에 나타난 기하학적 패턴과 평면화는 동시대인들이 '장식적'이라고 부른 효과를 낸다. 지금은 대개 경멸적인 뜻으로 쓰이지만, 원래는 상징주의 이론에서 유래한 이 낱말은 묘사적 기능을 넘어선 색채나 형태를 가리키는 말이었다. 개개의 작품 속에 있는 추상성—모네와 같은 단순화가 초래한 것이든, 아니면 초점을 한 곳에 두지 않고 사방에 분산시킨 피사로의 수법이 초래한 것이든—은 시각적 경험을 지배한다. 눈은 나중에야 비로소 각 부분을 좀더 면밀히 검토하려 든다. 연작의 전체적 효과와 개개의 그림이 갖고 있는 관계도 마찬가지다. 연작 전체의 주요 효과는 반복이 누적된 결과다. 따라서 피사로의 연작은 도시와 건축물의 세부가 잔뜩 들어가 있긴 하지만, 최소한 그만큼은 새로운 상징주의 미학 쪽으로 다가가 있다.

인상주의 판화는 연작과 시장의 관계를 보다 분명히 설명해주기 때문에 논할 가치가 있다. 인상파 화가들은 거의 다 판화를 제작했다. 때로는 상당

히 많은 양을 제작하기도 했고, 놀랄 만한 다양성을 보여준 경우도 있었다. 마네와 드가와 피사로에게 판화는 미술활동의 중심이었다. 인상파전에는 대개 판화가 포함되었다. 주로 화가로 알려진 이들의 작품도 있었고, 펠릭스 브라크몽이나 마르슬랭 데부탱처럼 오로지 판화만 제작하는 이들의 작품도 있었다. 19세기 중엽에는 석판화가 잡지나 서적의 삽화와 캐리커처에 널리 쓰이는 표현수단이 되어 있었다. 오래 전부터 판화기법으로 쓰이다가 렘브란트의 작품에서 절정에 이른 전통적인 동판화도 동시에 되살아났다. 바르비종파 화가들은 대부분 드라이포인트나 그밖의 도구로 뛰어난 풍경 동판화를 제작했고, 1861년에는 많은 화가와 판화가들이 '동판화가

229
카미유 피사로,
「테아트르
프랑세 광장, 비」,
1898,
캔버스에 유채,
73.6×91.4cm,
미니애폴리스
미술관

230
그림229의 세부

협회'를 결성했다. 마네는 동판화와 석판화를 둘 다 제작했는데, 동판화는 주로 인물화와 관련된 이미지를 만드는 데 사용했고, 석판화는 「풍선」(그림175 참조)과 「내전」(그림180 참조) 같은 창작품을 제작할 때 사용했다.

1870년대 초에 피사로와 세잔과 기요맹을 비롯한 오베르-퐁투아즈 그룹은 작은 인쇄소를 소유하고 있던 가셰 박사의 권유로 동판화를 시작했다. 판화 제작은 그들의 관계에서 가장 중요한 핵심이 되었다. 당시에는 그림을 팔 가망이 거의 없어서 동판화를 실험할 시간 여유가 충분했기 때문이다.

드가가 모노타이프를 발견한 것도 비슷한 상황으로 설명할 수 있다. 그

231
클로드 모네,
「포플러
(바람의 효과)」,
1891,
캔버스에 유채,
100×74cm,
개인 소장

는 르피크와의 교제를 통해 모노타이프를 배웠다. 특히 드가와 피사로는 대량 제작되는 판화라 해도 완성된 각 작품의 독특성을 살리기 위해, 그리고 판화기법에 매료되기도 했기 때문에, 여러 기법을 복잡하게 결합시킨 복합 기법을 차츰 개발해냈다. 외견상 화풍이 정반대인 드가와 피사로가 가장 중요한 인상주의 판화 잡지인 『르 주르 에 라 뉘』(낮과 밤)──계획 단계에서 끝나고 말았다──의 발간 계획에 긴밀히 협력했다는 사실은 놀라운 일일지도 모른다. 그 착상을 처음 내놓은 사람은 아마 드가였을 것이다. 재정 형편이 어려웠던 드가는, 인상주의를 내세우면 그 평판을 어느 정도 활용할 수 있고, 판화는 1870년대 말의 경제난 시기에 값싸게 시장을 확보

할 수 있는 방법이라는 것을 민감하게 알아차렸다. (드가와 피사로가 거의 같은 시기에 수많은 부채 장식을 그린 것도 같은 동기로 설명할 수 있다.) 1879년에 샤르팡티에가 『라 비 모데른』(현대 생활)을 창간하고, 인상주의 작품을 조잡하게 복제한 삽화를 실었다. 1880년에 에르네스트 오슈데는 빚쟁이들한테 빼앗기지 않은 아내의 돈으로 『라르 에 라 모드』(예술과 유행)라는 잡지를 창간했다.

화가들이 창작품을 발표할 수 있는 독자적인 기관지를 갖는 것이 드가의 계획이었다. 그는 피사로만이 아니라 친구들——브라크몽, 커샛, 라파엘리, 포랭, 루아르, 카유보트——도 끌어들였다. 카유보트는 드가의 후원사인 에르네스 메와 함께 자금을 댔다. 피사로는 1879년과 1880년에 회화 작품과 함께 부채와 판화 작품도 전시했다. 판화 중에서는 같은 풍경화의 네 가지 변형(같은 원판을 가지고 잉크를 다르게 칠해서 찍어낸 것)이 『르 주르 에 라 뉘』 창간호에 실리게 될 작품으로 소개되었다. 드가는 여러 가지 상태로 찍어낸 피사로의 「외바퀴 손수레를 비우고 있는 여인」을 소장하고 있었다. 이 작품은 무려 열한 번이나 프린트를 거듭했다. 드가의 「루브르의 메리 커샛」(그림167 참조)은 잡지에 실을 계획이었던 작품 가운데 하나였다. 잡지 발간이 무산된 이유는 알 수 없지만, 1880년대에 경제 사정이 호전되면서 화가들은 다시 회화로 관심을 돌렸다. 인상주의 판화가 상업적으로 성공을 거둔 것은 인상주의에 대한 시장성이 다시 최고조에 이른 1890년대에 이르러서였다.

이 무렵부터 드가와 피사로는 원판 작품에만 서명하는 것이 아니라, 각 쇄(刷)마다 논평과 서명을 덧붙여 일일이 번호를 매기기 시작했다. 이렇게 판화에 일련 번호를 매기는 것은 지금은 흔히 볼 수 있는 관행이다. 이 전략은 각각의 쇄가 유일무이하다는 것을 강조함으로써 그 가치를 원작만큼 높여주었다. 희귀성은 드가가 선호한 모노타이프에 본래 갖추어져 있는 특징이다. 드가가 모노타이프를 '인쇄된 데생'이라고 부른 것도 그 점을 암시한다. 드가는 렘브란트한테 영감을 얻어, 화가 생활을 시작한 초기에 이미 잉크 인쇄를 실험했다. 피사로도 드가와 마찬가지로 다양한 색채 효과를 추구하거나, 「건초더미가 있는 해질녘 풍경」(그림232)처럼 다양한 종이와 색잉크를 사용하여 판화를 순수예술로 끌어올리는 다양한 전략을 개발했다. 실제로 그가 노적가리를 그린 것은 같은 주제를 다룬 모네의 첫 유화

보다 거의 10년이나 앞서 있었다.

판화 연작의 다양한 효과는 순수한 예술적 창조였지만, 그래도 그 자연주의적인 외양은 설득력이 있다. 따라서 피사로와 드가의 판화는 연작에 속해 있는 각 작품의 효과가 주로 관찰에 연계되어 있다는 피상적인 가정에 다시 한번 이의를 제기한다. 자연에는 분명 다양한 순간이 존재하지만, 대량 생산된 미술품의 가치를 높이기 위해 그것을 개별화하는 전략도 화가들이 실천한 예술적 전통이었다.

232
카미유 피사로,
「건초더미가 있는
해질녘 풍경」,
1879,
줄무늬 종이에
푸른색 동판화,
12.6×20.3cm,
오타와,
캐나다 국립미술관

폴 세잔의 화가 경력은 인상주의의 정의 및 그 발전 양상과 관련된 중요한 문제에 초점을 맞추고 있다. 세잔은 피사로와 르누아르를 제외한 인상파 동료들과는 대체로 거리를 두었고, 1880년대까지만 해도 그의 영향력은 미미했다. 그의 작품은 들라크루아와 쿠르베와 마네를 모방한 초기의 인물화에서 '외광파' 회화인 후기의 생트빅투아르 산 연작으로 변모해간다. 그의 원숙기는 동료들보다 늦은 1880년대로 보는 것이 보통이다. 그는 반 고흐, 고갱, 쇠라 등 다양한 스타일의 화가들과 더불어 후기인상파로 분류되는 경우가 많은데, 사후에 붙여진 이 명칭은 인상주의와의 연관성을 암시하고 있지만, 실제로는 인상주의의 여파를 가리킨다. 후기인상파는 대부분 인상주의 양식으로 화가 생활을 시작했고, 그 성과에 대해서도 인상주의와 관련하여 규정했지만, 인상주의에 대한 그들의 태도는 부정적인 경우가 많았다. 그들 가운데 세잔만큼 인상주의에 깊이 관련된 사람은 없었고, 새로운 것에 적응하면서도 인상주의의 원칙을 고집스럽게 존중한 화가도 없었다. 흔히 인상주의의 대명사로 간주되는 모네조차도 후기 작품에서는 상징주의 작가들에게 호소했다(제3장과 제8장 참조). 세잔의 작품은 일찍부터 그 잠재적 가능성을 보여주었다. 따라서 그의 인상주의는 무엇보다도 중요하다. 그는 자연주의와 결부된 '외광파' 기법을 고수하면서도 개인적인 시각을 의식적으로 주장했다. 눈과 마음의 진실을 양쪽 다 받아들여 설득력있는 통합을 이루겠다는 것이 세잔의 결심이었다.

세잔은 남프랑스의 마르세유에서 북쪽으로 30킬로미터쯤 떨어진 엑상프로방스라는 햇빛 찬란한 도시에서 졸라와 함께 자랐다. 이런 환경은 그의 가정생활과 더불어 그에게 큰 영향을 주었다. 부유한 은행가인 아버지는 자식에게 많은 것을 요구하는 엄격한 가부장이었다. 젊은 시절 세잔은 아버지의 고압적인 태도 때문에 화가의 꿈을 억누른 채 인문주의적 교육에 충실할 수밖에 없었고, 이런 체험은 그의 정신 형성에 커다란 영향을 미쳤다. 1861년에 세잔은 마침내 아버지의 허락을 얻어, 졸라가 이미 상경해 있는 파리로 떠나게 되었다. 아버지가 보내주기로 한 생활비는 한 달에

125프랑에 불과했다(일반 노동자의 월급이 그 정도였다). 1863년에 그는 아카데미 쉬스에 들어가 기요맹과 피사로를 만났고, 곧이어 다른 화가들과도 안면을 텄다. 졸라는 세잔을 통해 이 동아리에 들어가 마네의 노력을 성원하기 시작했다. 이 그룹에 속한 화가들이 대부분 그랬듯이 세잔도 1870년대 초까지는 인물화에 전념했다. 졸라가 고향에 있는 친구들에게 보낸 편지를 보면, 이 무렵 세잔은 침울하고 수줍음을 잘 타고 쉽게 화를 내고 무뚝뚝해서, 동료들에게 야심만만하면서도 별난 괴짜로 여겨지고 있었다.

그의 초기 스타일은 「『에벤망』(인상주의에 대한 졸라의 첫 기사가 실린 신문)지를 읽고 있는 세잔의 아버지」(그림235)에서 볼 수 있듯이, 팔레트 나

234
폴 세잔,
「유괴」,
1867,
캔버스에 유채,
89.5×116.2cm,
케임브리지,
피츠윌리엄
미술관

이프로 물감을 덕지덕지 칠한 탓에 그림이 대체로 어두웠다. 정면을 향하고 있는 포즈와 커다란 화면은 공식 초상화를 희화화했고, 수법은 아카데미 미술의 됨됨이를 조롱했다. 훗날 세잔은 남성성을 선언하듯 이 그림을 '정력적인 스타일'이라고 불렀다. 그의 인물화는 남녀의 난폭한 만남을 재현한 경우가 많았는데, 이것은 오늘날 정신분석학적으로 연구해볼 생각이 들 만큼 흥미롭다. 당시 세잔의 경향은 사실주의적이거나 현대적이 아니라 분명 바로크적이고 낭만주의적이었다. 그는 프로방스의 뿌리깊은 가톨릭 문화 전통에서 영감을 얻었다. 그가 소년 시절에 쓴 시가 입증하듯, 그에게는 프로

방스의 시인 프레데리크 미스트랄의 서정성이 스며들어 있었다.

세잔의 「유괴」(그림234)는 서사의 중요성만이 아니라 표현주의적 색채 사용과 형태의 왜곡을 보여주는 예다. 세잔이 어떤 문학작품에서 소재를 취했는가를 철저히 확인한 메리 톰킨스 루이스는 오비디우스의 『변신』에 나오는 플루톤과 프로세르피나 이야기에서 이 그림의 주제를 찾아냈다. 짙푸른 하늘, 강렬한 오렌지색과 초록색은 1863년에 타계하여 다시 한번 추앙의 대상이 된 들라크루아의 색조를 그대로 흉내내고 있다(그림19 참조). 하지만 두꺼운 표면과 지나친 붓칠은 들라크루아를 넘어, 아돌프 몽티셀리 (1824~86) 같은 프로방스 화가들의 영향을 보여준다. 세잔의 '정력적인' 스타일은 회화에서의 프로방스 방언이었다.

세잔은 「유괴」를 1867년에 콩다민 가에 있는 졸라의 집에서 그렸다. 이 동네에는 바지유의 화실이 있었고, 마네의 화실도 그리 멀지 않은 곳에 있었다. 졸라는 파리의 현대성과 실물 사생을 지지했고, '마네 패거리'를 옹호한 것도 거기에 근거를 두고 있었다. 작품으로 판단하건대, 세잔의 문제는 개인적인 감정이나 남부 출신으로서의 정체성에 계속 헌신하면서 졸라의 그런 생각에 어떻게 반응하느냐 하는 것이었다. 피사로의 「폴 세잔의 초상」(그림186 참조)에 암시되어 있듯이, 맨 처음 해답을 제공한 것은 쿠르베—더할 나위 없는 시골 사람—였다. 파리에서 마음의 안정을 찾지 못한 세잔은 보헤미안의 자유분방함과 시골 근성을 받아들여, 장발에 수염도 제멋대로 자라게 내버려두고, 일부러 과장된 사투리를 사용했다. 그리고 게르부아 카페에서 마네를 만나도, "일주일 동안 목욕을 하지 않았다"는 핑계로 마네의 고운 손을 잡기를 거부했다.

세잔은 1869년 살롱전에 도전한 작품 「화가 아시유 앙프레르의 초상」 (그림236)을 통해 자신의 전략을 구현했다. 앙프레르는 세잔의 고향 친구로서 난쟁이였고, 그의 추한 모습—커다란 머리, 길쭉한 손, 가냘픈 다리—은 차라리 전통적 미에 대한 캐리커처였고, 앙프레르에게 실내복과 긴 속옷을 입힌 것은 분명 고의적인 도발이었다. 화풍은 마네를 부정적으로 상기시켰다. 얕은 공간과 정면을 향한 자세, 시커먼 윤곽, 대담한 채색은 마네의 1860년대 인물화와 관련되어 있지만, 마네의 우아함과 따뜻함 대신 거친 노동자 같은 작풍—이것도 역시 쿠르베를 연상시킨다—을 보여준다. 상단에 스텐실로 박아넣은 앙프레르라는 글자는 아버지 초상화에

나오는 신문 활자와 세잔의 초기 서명을 그대로 흉내내어, 파리의 고상함이 아니라 거친 노동의 대상임을 암시하고 있다. 그리고 마네의 인물들은 도회적인 초연함을 보여주는 반면, 상념에 잠긴 앙프레르의 눈길과 받침대 위에 놓인 다리에서는 파리 시내의 멋진 세계에서 멀찌감치 떨어져 있는 무기력과 체념이 배어나온다.

세잔의 작품은 인상주의와 어떻게 관련되어 있었을까? 파리의 가치관에

235
폴 세잔,
「『에벤망』을
읽고 있는 세잔의
아버지」,
1866,
캔버스에 유채,
198.5×119.3cm,
워싱턴 DC,
국립미술관

236
폴 세잔,
「화가 아시유
앙프레르의 초상」,
1868~70,
캔버스에 유채,
200×120cm,
파리,
오르세 미술관

재빨리 적응한 르누아르나 모네와는 달리, 세잔은 자신이 알지 못하고 자기 것으로 받아들일 수도 없을 것 같은 세계는 그릴 수 없었다. 세잔은 고압적인 아버지 밑에서 약해진 자긍심을 요새처럼 단단한 정체성으로 상쇄할 수밖에 없었던 듯하다. 세잔은 마네의 독창적인 두 작품에 대한 직접적인 반응으로 여러 점의 그림을 그렸다. 하지만 마네의 본보기에 저항하기

어려운 매력을 느낄수록 세잔은 더욱 보란 듯이 마네와 비판적인 거리를 유지했다. 세잔이 살롱전의 제도권 미술을 경멸한 것은 물론이다. 세잔의 초기 작품이 대체로 서투르고 불완전한 것은 그런 부정적인 태도에 원인이 있는지도 모른다.

1868~70년경부터 세잔은 마네의 「풀밭에서의 점심」(그림30 참조)을 연상시키는 그림을 제작하기 시작했는데, 예컨대 「성 안토니우스의 유혹」과 「전원극」은 그가 평생토록 추구한 주제인 '미역감기'를 미리 보여준다. 이 시기의 그림들은 성적 가능성에 대한 시각적 환상을 암시하고, 그것을 엿보는 사람으로 자신과 닮은 인물을 등장시킨다. 동시에 세잔은 매춘부처럼 발가벗은 여인을 전시하듯 보여주는 그림도 몇 점 그렸는데, 그 가운데 한 점을 1874년의 제1회 인상파전에 출품하면서 「현대판 올랭피아」(그림 237)라는 제목을 붙였다. 이 작품만이 아니라 제목이 같은 또 다른 그림에서도 사치스럽게 전시된 고급창녀를 자신과 닮은 인물이 응시하고 있다. 창녀가 꽃으로 둘러싸인 채 하녀의 시중을 받고 있는 장면은 마네의 「올랭

237
폴 세잔,
「현대판
올랭피아」,
1873,
캔버스에 유채,
46×55cm,
파리,
오르세 미술관

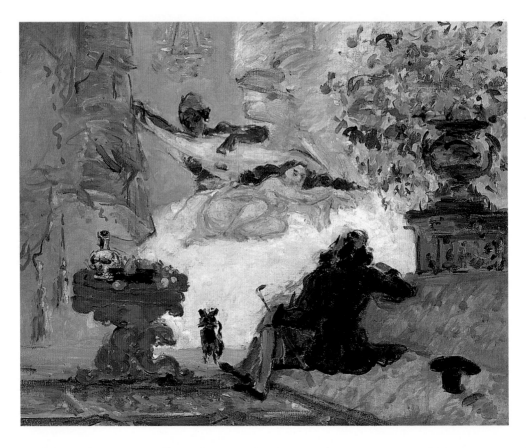

피아」(그림34 참조)만이 아니라 동시대의 문학작품에 등장하는 매춘 장면
도 연상시킨다.

세잔의 작품은 같은 주제를 다룬 마네의 작품과 많은 차이점이 있지만,
자화상/관찰자를 집요하게 포함시킨 것은 그 가운데서도 가장 중요한 차
이점이고, 마네의 주제에 대한 그의 논평을 이해할 수 있는 실마리를 제공
한다. 세잔은 마네의 연출된 사실주의 대신에 자의식적인 불안과 욕망을
과시하는 개인적인 예술─회화적인 세련미는 덜하지만 성적으로 정력적
이고 문학적인 예술─을 추구했다. 마네에게는 "기질이 부족하다"고 세
잔은 말한 적이 있다. 그리고 1870년의 인터뷰에서는 "본 내로 느낀 내로
그릴 만한" 용기를 가진 화가는 자신뿐이라고 주장하면서, 마네와는 대조
적으로 "나는 아주 강렬한 감각을 갖고 있다"고 말했다. 나중에 그는 자신
을 발자크의 『알려지지 않은 걸작』(1832)에 나오는 전설적인 주인공 프랑
오페에 비유했다. 이 소설은 자신의 이상을 구현하지 못해 미쳐버린 화가
를 다룬 작품이다. 휘장과 소파가 있는 「현대판 올랭피아」의 배경은 프랑
오페의 실패한 걸작을 환기시킨다. 이 무렵 세잔이 모델인 오르탕스 피케
와 관계를 가진 것은 이 작품의 자전적 요소를 더욱 강화해준다. 세잔은 결
국 오르탕스와 결혼하여 아들까지 낳았으면서도, 그녀를 못마땅하게 여긴
아버지한테는 비밀로 했다.

마네의 「풀밭에서의 점심」과 「올랭피아」 같은 장면은 초기 인상주의를
규정했다. 세잔은 그것을 자신의 방식으로 개작하여, 그 장면을 시각화할
때의 주관적 요소를 강조하는 한편 동시대의 문화적 논쟁과의 연관성도 강
조했다. 이를 통해서 세잔은 마네의 세속적 초연함(이런 태도가 사회적 불
안에 기인한다고 우리는 생각하지만)이 위선이거나 거짓이라고 노골적으
로 암시한다. 졸라는 마네에 대한 글에서 화가가 자신의 기질을 표현하는
것을 현대성보다 더 강력하게 지지했다. 1867년에 그는 이렇게 주장했다.
"한 인간으로서 내 관심을 끄는 것은 인간성이고 나를 감동시키는 것은 인
간으로서 자신이 지니고 있는 능력이나 품위를 총동원하여 새로운 얼굴의
자연을 나에게 보여주는 화가를 [미술작품 속에서] 발견하는 것이다." 졸라
의 지론은 세잔이 고안했을지도 모른다. 적어도 그것은 그들 두 사람이 공
유하고 있는 생각이었다.

세잔의 초기 작품이 보여주는 다양성과 범주와 활력은 자신의 정체성을

모색하는 야심적인 화가의 노력과 집요함을 보여준다. 세잔은 1872년경까지 초기의 '표현주의적' 작품을 계속 그리면서 동시에 수많은 정물화와 풍경화도 제작했다. 엑상프로방스 시절에 그는 졸라를 비롯한 친구들과 함께 산책할 때 그림도구를 가져가곤 했는데, 이는 기후가 온화한 프로방스 지방에서는 흔한 일이었다. 파리에 온 뒤 세잔은 피사로를 통해 '외광파' 회화를 진지하게 받아들였다. 1860년대 말에 바티뇰파는 살롱전 출품을 위해 인물화에 주안점을 두었지만, 세잔이 바티뇰파에 특별한 애정이나 충성심을 보인 적은 한번도 없었다. 코로 문하에서 그림을 배운 피사로와 시슬레만이 아직도 헌신적인 풍경화가로 남아 있었다. 세잔은 엑상프로방스에 있는 가족 영지인 자 드 부팡에 머무는 동안, 그리고 프랑스-프로이센 전쟁 때 징집을 피해 레스타크에 머무는 동안 차츰 풍경화 쪽으로 방향을 돌렸다.

전쟁이 끝난 뒤, 동료 인상파 화가들보다 열 살쯤 연상인 피사로는 퐁투아즈파라고 불린 그룹의 중심 인물이 되었다. 1872년에 세잔은 피사로의 초대를 받아 퐁투아즈로 이사했는데, 그후 두 사람의 관계는 이른바 '사제지간'의 표준이 되었다. 세잔이 피사로에게 그토록 매료된 이유는 피사로의 작품이 세잔의 지방적 정체성과 가까운 전원적 특징을 갖고 있었다는 점에서 설명할 수 있다. 또한 피사로의 권위는 세잔을 위협하지 않았고, 피사로의 가르침은 세잔의 자긍심을 높여주었다. 짐작하건대 세잔은 그런 선배에게 진정으로 끌렸을 것이다. 1874년에 세잔은 어머니에게 보낸 편지에서 이렇게 말했다. "피사로는 나를 높이 평가해주고, 나 자신도 나를 높이 평가하고 있습니다." 두 사람은 서로를 존중하는 마음으로 협력했다(그림186과 그림238 참조).

피사로의 편지에 가장 자주 되풀이되는 개념 가운데 하나는 '감각'이다. 카스타냐리는 인상주의 미술이 피상적인 지각을 넘어섰다고 주장하기 위해 이 낱말을 사용했고(제1장 참조), 세잔은 1870년의 인터뷰에서 자기 작품의 대담성을 확인하기 위해 이 말을 인용했다. 실제로 카스타냐리는 '주관적 환상'이 방자해진 경우를 보여주는 '반면교사'로 젊은 세잔을 지적했다. 이와는 반대로 피사로는 세잔의 고뇌하는 자의식에서 긍정적인 요소를 발견하고, 그를 서사적 인물화에서 풍경화 쪽으로 이끌었다. '외광파' 회화는 자연에 대한 충실함과 자신에 대한 정직함이 만나는 곳이었다. 피사

로는 세잔과 친분을 나누기 시작한 초기에 이미 모네의 색채 대비 화법 쪽으로 기울어지고 있었지만, 여전히 색조의 통일성에 따르고 있었다.

세잔의 색채 대비법은 좀더 표현주의적인 목적을 갖고 있었다. 초기 인상주의의 대담한 색채 배분만이 아니라 동적(動的) 효과로 활기를 불어넣는 초기 풍경화에서도 그것은 마찬가지였다. 산업 현장을 묘사한 기요맹(세잔은 파리에서 한동안 기요맹의 이웃에 산 적이 있었다)의 풍경화에 영향을 받은 것으로 보이는 「산허리를 잘라낸 철도」(그림239)가 좋은 예다. 철도 때문에 잘려나간 이 산은 엑상프로방스 외곽에 있고, 그 너머 원경에 생트빅투아르 산이 보인다. 하지만 피사로와의 협력을 통해 세잔은 그림

238
카미유 피사로와
폴 세잔,
1872년경

행위 자체를 지향하기 어려운 습관으로 만들어 극단적인 것을 순화시켜야 할 필요성을 납득했다. 다시 말해서 세잔은 피사로를 통해 자연의 시각적 효과가 갖는 즉시성으로 개인의 야심과 격렬함을 전달하는 방법을 발견한 것이다. 몇 년 뒤 세잔은 "나는 그림을 통해 추구한다"고 말했다. 관찰과 묘사 사이의 '외광파'적 대화는 자신을 표현하는 수단인 동시에 세계를 경험하는 수단이 되었다.

세잔은 일관되게 피사로의 '제자'를 자처했다. 하지만 세잔은 남을 모방하기를 거부했기 때문에, 피사로와 똑같은 소재를 그린 예는 찾기 어렵다.

239
폴 세잔,
「산허리를
잘라낸 철도」,
1869·70,
캔버스에 유채,
80×129cm,
뮌헨,
노이에
피나코테크

240
폴 세잔,
「목매 죽은
사람의 집」,
1873년경,
캔버스에 유채,
55×66cm,
파리,
오르세 미술관

그가 제1회 인상파전에 출품한 초기 풍경화는 그가 피사로한테 무엇을 배웠는지, 또한 두 사람이 얼마나 다른지를 분명히 보여준다.「목매 죽은 사람의 집」(그림240)은 인상주의에서 흔히 볼 수 있는 노변(路邊) 풍경화의 범주에 들어간다. 피사로는 노변 풍경화의 대가였다. 그러나 세잔이 가파른 내리막길을 소재로 선택하여 역삼각형 공간을 창조한 것은 피사로의 평탄한 땅이나 평평한 구도와는 당혹스러울 만큼 다르다(제4장 참조). 기법을 보면, 세잔은 넓고 굵은 붓칠과 대담한 색채 배분을 버리고, '외광파' 화가들처럼 여러 색채를 병치시키는 방식을 채택했다. 하지만 왼쪽의 초목에서 볼 수 있듯이 초록색은 동료 화가들보다 두껍게 칠하는 경우가 많다. 세잔은 조각 같은 입체적·공간적 효과를 선호했기 때문에, 모네와 그 추종자들의 우아한 투명성을 피한다. 짧고 좁은 붓칠은 '외광파' 회화의 직접성을 나타내지만, 세잔의 방식에는 강화와 덧칠이 포함되어 있었다. 이것은 순수한 본능과 즉흥적인 자연스러움보다는 심사숙고 및 신중한 노력과 결부되는 수법이다.

끝으로 세잔은 인상주의의 시간적 한정성과 거리를 유지하려는 것처럼 일반적으로 풍경화에서 인물을 배제한다. 인상주의 풍경화에 등장하는 인물은 부차적인 존재로 보이는 경우가 많지만, 세잔의 풍경화에 그려진 인물은 결코 그렇지 않다. 세잔은 미역감는 사람들을 많이 그렸는데, 그들은 자연 속의 인물을 다시 한번 상기시키는 구실을 한다.

그러나 세잔의 1870년대 작품에는 인물이 거의 빠짐없이 등장한다. 그는 특히 두 명의 모델——그 자신과 아내——을 언제든지 면밀하게 관찰할 수 있었다. 그의 풍경화의 몇 가지 특징은 1870년대 말의 인물화에도 뚜렷이 나타나 있다. 날짜도 적혀 있지 않고 완성되지도 않아서 (그의 많은 그림이 그렇듯이) 습작으로 남아 있는「자화상」(그림241)이 좋은 예다. 이 그림은 밀접하게 관련된 색채를 신중하게 병치시켜 전통 미술의 입체적 효과를 창조하고 있다. 세잔은 피사로가 추구한 색조의 통일성을 공간과 부피 묘사라는 목적에 전용했다. 초점은 코다. 세잔은 채색 면적을 조정하여 등고선처럼 보이는 것을 창조했다. 회색은 코와 뺨을 구별하기 위해, 콧마루 바로 너머에는 어떤 형체도 없다는 것을 나타낸다.

여기서 세잔은 동료들과는 전혀 다른 문제에 초점을 맞추었다. 대머리의 둥그런 형태를 진지하게 묘사한 것은 자기 대면과 감정 억제의 강력한 행

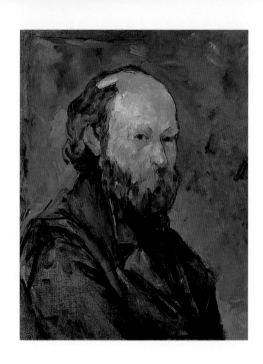

위였다. 그것은 특정한 시간과 장소를 묘사한 인상주의 회화에 표현되어 있는 현대 세계와는 동떨어진 것이었다. 세잔은 덧없는 순간을 직접 관찰하고 아카데미 미술 전통에 도전하는 행위와 결부되어 있는 기법을 채택했지만, 형체를 산산이 분해하고 색채를 풍부하게 사용하는 수법은 배제했다. 어쩌면 이것이 세잔의 목표를 보여주는 초기의 사례인지도 모른다. 말년에 세잔은 "인상주의를 박물관의 예술품처럼 알찬 것으로 만드는 것"이 자신의 목표라고 말했다. 세잔이 말했듯이 인상주의는 "자신의 감각을 형상화할 수 있는", 즉 관찰에서 끌어낸 경험을 곧바로 구체적인 색채 등가물로 바꿀 수 있는 기법을 제공했다.

현란하게 채색된 초상화인 「붉은색 안락의자에 앉아 있는 세잔 부인」(그림242)은 언뜻 보기에 세잔의 자화상과 딴판이다. 벽지의 문양과 왼쪽 하단의 청록색 널빤지, 왼쪽 상단의 네모꼴 창문은 서로 맞물려 있는 형체와 평면적인 무늬를 더욱 강조해준다. 오르탕스가 입고 있는 푸른색 저고리, 폭넓은 리본, 줄무늬가 들어간 실크 치마는 대담한 시각적 존재감을 창조하지만, 단순한 머리모양과 조심스러운 표정과 깍지낀 손은 조용하고 얌전한 성격을 암시한다. 그림을 자세히 살펴보면, 놀라운 효율성과 능숙한 구조를 동시에 알려주는 색채의 쪽매붙임이 드러난다. 화면의 절반을 차지하

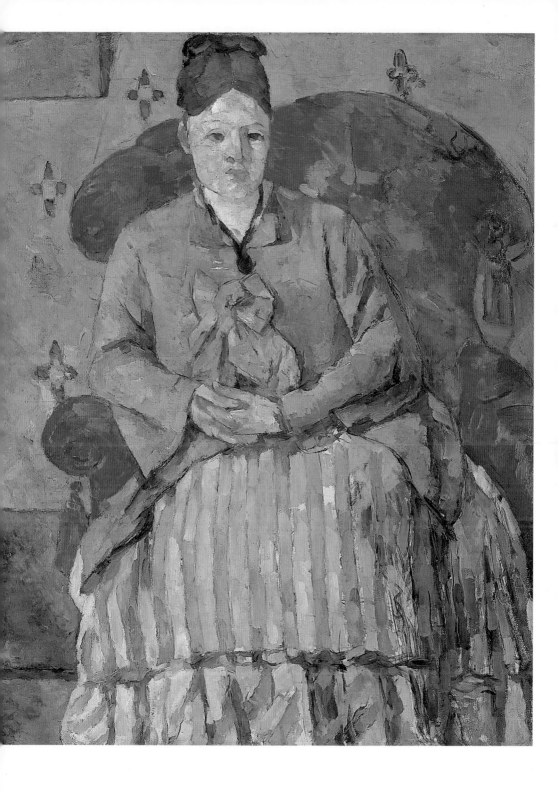

고 있는 치마는 빛을 받은 실크의 환상적인 색조와 조각 같은 양감이 어우러져, 예리한 관찰과 치밀한 구성이 겸비된 인상을 준다. 밝은 색은 1870년대 중엽에는 이미 잘 알려져 있었던 인상주의의 활기찬 색채 배합을 흉내내면서도 면밀한 디자인의 추상적인 부분을 한정하고 있다.

　1870년대 말에 세잔은 좀더 체계적인 필법 쪽으로 옮아가기 시작했다. 미술사가인 시어도어 레프는 그것을 '구성주의적 붓놀림'이라고 불렀다. 「구부러진 길, 퐁투아즈」(그림243)에서는 색조에 변화를 주면서 납작한 붓을 짧게 평행으로 움직인 필법이 계속되어 있고, 이 일련의 붓놀림은 대개 주변 지역과 각도를 이루도록 배치되어 더 넓은 부분을 구성한다. 이런 필법의 총화는 그림을 단순화·추상화시켜 디자인을 강조하는 동시에 공간 속의 평면을 암시한다. 데생과 스케치에 쓰이는 음영선 표시에서 유래한 이 필법은 화가가 자연적 형체와 직접 접촉하고 있다는 느낌을 강화한다. 그런 인상을 더욱 강화해주는 것은 색채다. 색채의 범위는 한정되어 있지만, 선명하면서도 미묘하고 직접적이다. 하지만 붓놀림이 손놀림을 그대로 보여주는 것은 그만큼 기법이 능숙하다는 것을 강조한다. 어쨌든 그것은 세잔이 자신 속에 남아 있을지도 모르는 난폭한 성질을 노련한 예술가의 솜씨로 통제할 때 사용한 시각적 장치다. 감상자의 시선은 길을 따라 화면 중앙으로 곧장 이끌려간다. 돌담이 오른쪽으로 구부러진 길모퉁이에 바싹 다가와 있다. 감상자의 눈길은 중경(中景)에 집중된다. 왼쪽의 나무들 뒤에서 집들이 나타나, 한 줄로 유유히 행진하듯 시야를 가로지른다. 이 정연한 행진과 세잔의 체계적인 수법은 하나의 시점에만 한정되지 않고 여러 시점에서 오랫동안 관찰하여 그것을 바탕으로 대상을 면밀히 묘사한 듯한 느낌을 자아낸다. 거기에는 시간의 지속에 따른 부차적인 효과가 나타나 있다. 공간적으로 분명히 분리되어 있는 나뭇잎과 나뭇가지와 집들의 색깔을 겹쳐 칠한 부분에서는 구조를 강조하고 공간을 압축한 것이 특히 두드러진다. 이 작품은 그림을 그린다는 평범한 행위를 끊임없이 상기시키지만, 그림은 세계의 한 표상으로서 응집성을 지니고 있다.

　피사로의 「에르미타주의 코트 데 뵈프」(그림96 참조)와 비교해보면, 세잔이 형체가 뒤섞여 있는 중경을 어떻게 체계화하여 피사로보다 훨씬 의식적으로 짜여진 구도를 만들어냈는가를 알 수 있다. 우리는 세잔의 풀과 바위, 나뭇잎, 하늘의 추상성에 주목한다. 인물이 없는 것은 그가 세상을 등

지고 고독하게 살았다는 느낌을 뒷받침한다. 따라서 '외광파' 풍경화가 모두 그렇듯이 「구부러진 길, 퐁투아즈」도 관찰에 바탕을 둔 인위적인 구성물이지만, 이 작품에서는 화가의 개인적인 이해가 어떤 상태에 있고 그것을 우리가 어떻게 느끼느냐가 적어도 자연주의적 효과만큼 중요해 보인다. 피사로가 1880년대 초의 실험과 신인상주의에 매혹된 것도 그와 비슷한 흥미 때문이었다(제8장 참조). 따라서 세잔은 분명 그런 발전의 선구자였다.

1879년에 폴 고갱이 퐁투아즈로 피사로를 찾아왔을 때, 세잔은 고갱이 자신의 새로운 기법—인상파에 대한 전반적인 재평가가 이루어졌을 때 세잔의 작품을 1880년 무렵의 인상파와 뚜렷이 구별해준 기법—을 '훔쳐갈지' 모른다고 걱정했는데, 이는 자신이 혁신을 일으키고 있다는 것을 세잔 스스로 알고 있었다는 증거다. 고갱이 초기에 세잔의 영향을 크게 받았다는 것은 그의 수많은 작품이 입증하고 있다. 다만 고갱은 세잔보다 한결 색이 밝고 평면적이지만, 세잔과 마찬가지로 평행한 필법을 사용했다(그림244). 실제로 고갱이 친구인 에밀 슈페네커에게 "미술은 자연에서 끌어낸 추상"이라고 말했을 때, 그는 세잔의 작품에서 발견한 사상을 말로 표현하고 있었는지도 모른다. 그들의 상호작용은 인상주의와 상징주의의 경계가 구멍 투성이임을 암시한다. 오늘날 고갱은 주로 상징주의와 결부되고, 모네는 후기 작품을 통해 점점 더 상징주의로 다가갔다. '인상'이나 '감각'에 있어서 주관적 요소는 늘 잠재적 가능성이었다. 자연과 자아의 대화에서 무엇을 강조할 것인지는 세월과 함께 변할 수 있다.

세잔과 인상주의의 관계를 이해하는 데 가장 중요한 것은 정물화다. 그는 정물화를 현대주의적 패러다임으로 바꾸는 데 기여했지만, 당시에는 풍경화나 초상화에 비해 인기가 없는 장르였다. 그러나 세잔은 그림을 파는 데 거의 관심이 없었으므로, 어느 동료보다도 정물화를 많이 그렸다. 1877년부터 1889년까지 12년 동안 그가 공개적으로 전시한 작품은 거의 없었다. (그는 또한 전통 미술을 배운 드가를 빼고는 어느 인상파 화가보다도 많은 데생을 그렸고, 모든 작품을 완성한 것도 아니고, 완성했다 해도 반드시 서명과 날짜를 적어넣지도 않았다.) 아버지와는 사이가 좋지 않았지만, 그래도 아버지가 부자였기 때문에 그는 경제적으로 큰 불편 없이 그림을 그릴 수 있었다. 그가 다른 인상파 화가들에게는 절대적 현실이었던 현대 생활의 변화에서 동떨어져 있었던 것은 이런 사정 때문이었다. 따라서 세

243
폴 세잔,
「구부러진 길,
퐁투아즈」,
1881년경,
캔버스에 유채,
60,5×73,5cm,
보스턴 미술관

잔이 현대성 묘사를 망설이고 남의 이목을 꺼리고 자신의 내면 속으로 침잠해 들어간 것은 남다른 아웃사이더인 체하는 자신의 태도에 잠재해 있는 모순을 드러내고 싶지 않아서였는지도 모른다. 그는 정물화──화실에서의 고독한 작업──의 인위적이고 은밀한 측면에 마음이 끌렸다. 정물화를 그릴 때는 화가 자신이 구도를 미리 정할 수 있기 때문에 묘사의 한 요인인 우연은 배제되는 반면, 관찰이 중시된다.

　미술사가인 마이어 샤피로가 주장한 바에 따르면, 세잔에게 있어 정물

화는 성적인 것에서부터 문학적이고 철학적인 것에 이르기까지 온갖 환상과 원망이 모이는 곳이다. 샤피로는 고대 신화와 사랑의 의식에서 사과가 공물 역할을 한 사례를 인용하면서, 세잔의 정물화에서 사과가 특히 돋보이는 것──그리고 사과의 형태가 완전한 것──은 육체적 욕망과 예술적 야망을 대신하거나 전이한 것이라고 설명했다. 정물화를 통해 젊은 시절의 감정을 억제하는 것이 세잔의 계획이었다 해도, 그 결과물의 형상과 의미 속에 배어 있는 것은 욕망과 야망의 승화다. 세잔의 초기 정물화는 주

로 인공물이 상징주의 전통의 네덜란드 미술을 흉내낸 구도로 배치되어 있는 것이 특징이다. 1870년 무렵의 초기 걸작인 「검은 시계」(그림245)를 보면, 세잔은 여느 때처럼 마네보다 훨씬 두껍게 물감을 칠했지만, 마네(마네도 네덜란드 화가들을 찬양했다)의 본보기를 지향하고 있다. 그는 기묘한 물건들을 한데 모아 신비롭고 불안한 분위기를 창조했다. 빨간 입술의 탐욕스러운 입을 가진 살아 있는 화석 같은 기묘한 껍데기와 바늘이 없는 시계——이 시계는 졸라의 것이다——는 재산과 과학기술을 말해주는 가정용 장식품과는 모순되는 무상함과 불안정함을 연상시킨다.

그러나 1870년대 말에 이미 세잔은 정물화를 사회상과 마찬가지로 화법을 발전시키는 수단으로 이용하고 있었다. 그는 이 작업을 아마 피사로의 집에서 시작했을 것이다. 피사로의 「정물 : 둥근 바구니 속의 배」(그림246)는 세잔이 정물화의 개념을 상징주의적 개념에서 자연주의적 개념으로 바꾸는 데 본보기가 될 수 있었을 뿐 아니라, 그의 단순하고 엄밀한 구도에도 본보기가 될 수 있었다(피사로의 밝은 색채는 장식적인 모네나 르누아르와 여전히 밀접한 관계를 유지하고 있었지만). 세잔의 「과일 접시가 있는 정물」(그림247)은 이 발전에서 가장 중요한 작품이다. 이 작품의 소장자인 고갱은 그 점을 이해하고 있었던 게 분명하다. 그는 이 작품을 특히 좋아해서, 1890년 작품인 「한 여인의 초상」의 배경에 그 그림을 베껴 그렸다.

세잔은 색이 선명하고 모양이 똑같은 사과에 초점을 맞추었고, 사과를 둘러싸고 있거나 담고 있거나 옆에 놓여 있는 다른 물체들은 사과와 비교대상이 된다. 세잔은 네덜란드의 전통에 경의를 표하여 과도 한 자루를 근경에 놓아두었는데, 네덜란드 회화에서는 그런 도구가 상징과 환상적 장치라는 두 가지 구실을 하고, 감상자 쪽으로 불쑥 내밀어져 있어서 현실성과 불안정함을 강화한다. 세잔의 작품에서는 과도가 화면에 완전히 파묻혀 테두리에 거의 닿아 있다. 이것은 그림을 환상의 통로가 아니라 회화적인 구도로 평면화한다. 이와 비슷한 효과는 화면 중앙에서도 찾아볼 수 있는데, 그림자나 구멍으로 보이는 검은 붓자국이 수직으로 뻗어 있다(「구부러진 길, 퐁투아즈」와 비슷한 구도, 그림243 참조). 이것과 냅킨을 통해 연결된 과일 그릇의 굽은 이 축과 만나, 감추어진 발판에서 곡선을 그리며 위로 올라간다. 벽지는 평평한 배경과 나뭇잎이 떠 있는 불확실한 공간 사이에서 진동한다. 과일 그릇 오른쪽의 반쯤 빈 유리잔은 근경과 중경을 가장 효과

244
폴 고갱,
「마르티니크
풍경 : 연못」,
1887,
캔버스에 유채,
90×115cm,
뮌헨,
노이에
피나코테크

245
폴 세잔,
「검은 시계」,
1870년경,
캔버스에 유채,
55.2×74.3cm,
개인 소장

246
카미유 피사로,
「정물 : 둥근
바구니 속의 배」,
1872,
캔버스에 유채,
45.7×55cm,
개인 소장

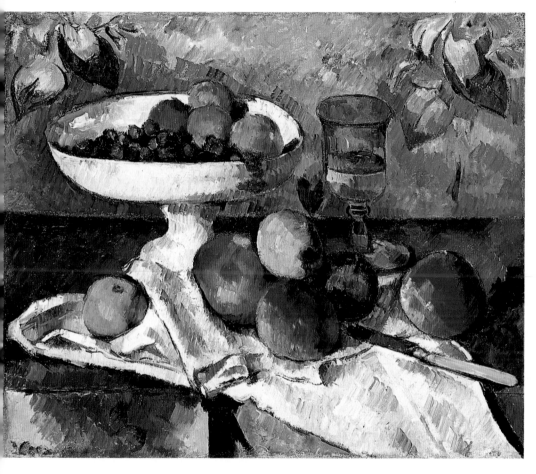

247
폴 세잔,
「과일 접시가
있는 정물」,
1879년경~82,
캔버스에 유채,
46×55cm,
개인 소장

적으로 연결하면서 평평함과 양감, 투명함과 불투명함이라는 이중 해석을 유발한다. 화면의 대부분은 우리가 세잔의 상표로 인정하고 있는 음영 평행선을 드러낸다. 사과 자체에서는 색조 변화와 각도 조절이 입체적 효과를 내는 데 이바지하고 있다. 하지만 감상자는 사과가 물감으로 그려졌고, 인간의 관심에서 생겨난 동시에 인간의 관심을 불러일으키는 물리적 존재라는 사실을 충분히 의식한다. 그것은 사과 자체가 아니라 사과에 대한 언급이다. 현실에서는 자연 식품인 사과가 그 상황에서 격리되면(일부 평론가들은 이것을 비일반화라고 부른다), 사과에 대한 우리의 인식과 사과의 존재 사이에 상호의존성이 드러나게 된다.

세잔의 정물화에서 냅킨과 식탁보는 멋대로 놓여 있는 듯이 보인다. 식탁보는 물체를 떠받치지만, 주름과 돌기를 지나칠 만큼 현란하게 과시하는 경우도 많다(그림250 참조). 보통 가정에서는 식탁보를 그런 식으로 깔지 않으니까, 그것은 그림을 그리기 위해 일부러 연출한 광경이다. 그것은 거장들의 인물화에서 볼 수 있는 주름잡힌 천이나 옷을 연상시킨다. 「과일 접시가 있는 정물」에서 식탁보는 단순히 정물이 배열되어 있는 천이 아니라, 그 자체가 독자적인 정물화의 대상으로 다루어져 있다. 진짜 천 같은 느낌이 나는 식탁보의 표면과 양감(식탁보의 그림자가 자아내는 부조 같은 효과에 주목할 것)은 이 작품에서 가장 돋보이는 처리 가운데 하나다. 사과의 배열과 마찬가지로 이 식탁보도 감상을 위한 장치다. 벽지와 탁자 윗면은 그림을 평면화하는 효과를 내는 반면, 과일 접시와 유리잔은 둥그스름하다. 이 두 요소를 결합시킨 정물화는 신비한 연금술이라도 부리듯 자기를 억제하고 감각을 무시하며 지각의 곡예를 연출한다.

이런 관계에 대한 우리의 찬탄은 전통적인 서술을 대신하지만, 그래도 그 관계는 현실에 바탕을 두고 있다고 주장할 수 있다. 기울어진 탁자, 앞으로 쏠려 있는—그래서 불안감을 자아내는—물건들은 단지 오랜 응시에서 오는 다양한 관점과 우리 자신이 중경에 쏟는 관심에 해당하는 회화 기법— '실천 원근법'—이 아닐까? 그것은 우리가 의도하는 대상에 주의를 집중하기 위해 주변을 무시하고 앞에 놓여 있는 물체를 지나쳐 그 너머를 응시한 결과가 아닐까? 이른바 표준 원근법에서의 이탈은 일본 미술에서도 찾아볼 수 있다. 다른 인상파 화가들의 작품이나 민속 예술의 회화적 형상은 감상자를 당혹시킬 만큼 독특하게 그것을 이용하는 방법을 찾아내

도록 세잔을 부추겼을 뿐이다.

눈(주체)과 대상(객체)의 상호의존적 관계는 물론 철학의 소재지만, 여기 서는 객관적 예술이자 주관적 예술인 인상주의가 본래 갖고 있는 문제에서 추출한 정수(精髓)다. 아카데미 미술에서 정물화는 가장 낮은 지위를 차지 하고 있었다. 단순한 무생물은 역사나 문학이나 철학의 위대한 관념을 환 기시킬 수 없다고 그들은 생각했다. 극소수의 재능있는 화가들을 제외한 풋내기 화가들에게 정물화는 솜씨를 갈고 닦는 훈련장이었다. 하지만 졸라 는 인물화에 대한 마네의 접근방식이 정물화의 순수한 회화적 가치를 시험 했다고 찬양했다. 정물화는 살롱전에서 여전히 중요한 위치를 차지하고 있 는 서사적 회화의 '사상'에 오염되지 않았다고 졸라는 생각했다. 실제로 인상파 화가들 가운데 세잔만큼 꾸준히 정물화를 그린 화가는 마네뿐이었 다. 정물화는 특히 화실 작업이기 때문에, 화가는 이른바 순수 회화—형 상과 묘사, 미술의 문법과 언어학이라는 중립적인 문제—로 초점을 좁힐 수 있었다.

하지만 세잔은 한 바퀴를 완전히 돌아서 철학의 근본 원리에 도달했다고 말할 수 있다. 정물화의 객체는 인간의 지각이 식민지로 만들어버린 자연 을 나타내고, 정물의 배열은 인간의 조작에 의한 지배를 나타내기 때문이 다. 현대의 현상학자들, 특히 모리스 메를로 퐁티는 세잔을 통해 명백히 드 러난 지각 및 묘사 과정을 천착한 책을 썼는데, 그에게 있어 정물화는 원초 적 존재였다. 그는 『세잔의 의심』(1948)이라는 평론에서 회화는 존재가 정 신 상태에 불과한 게 아닐까 하는 의문에서 생겨난 정신적 불안과 물리적 거리를 메우는 수단이라고 말했다.

화가는 그가 없으면 각자의 의식 속에 따로따로 갇혀 있을 것, 즉 사물 의 요람인 현상의 진동을 다시 포착하여, 눈에 보이는 대상으로 바꾸어 놓는다. 이 화가에게는 하나의 감정—낯설다는 느낌—과 하나의 서정 성—존재를 끊임없이 되살리는 느낌—만이 가능하다.

샤피로의 견해에 따르면, 미숙한 정신적 충동은 외견상 가장 진부한 선 택의 특징이다. 가장 객관적인 형식의 예술을 제외한 모든 것을 거부함으 로써, 즉 정물화를 낭만주의의 환상적 작품이나 살롱전의 전통을 상쇄하는

해독제 정도로 생각함으로써, 잠복해 있던 문제가 멋대로 들어올 수 있는 여지를 만들어주기 때문이다. 따라서 세잔의 사과는 인상주의적 자연주의의 중립적 대상인 동시에 젊은 시절에 품었던 환상의 회고적 유물이다. 사과는 인간의 욕망이라고 말할 수 있는 모든 감정을 표현하는 수단으로서, 성적인 의미와 지적인 의미만이 아니라 부르주아적 의미까지 갖고 있다. 하지만 사과는 자연의 자발적인 선심과 자율성의 기묘한 신비를 형상화한다.

세잔이 가정과 화실에 틀어박힌 사실은 그가 정물화와 개인 초상화에 전념한 것으로 입증된다. 그림의 작업장이자 그림의 주제인 프로방스의 풍경은 세잔의 이런 은둔과 대응한다. 세잔은 자신과 작품을 규정하면서 고향 땅으로 좀더 가까이 다가가려 했다.

1886년은 이런 경향이 강화된 전환점이었다. 1886년 가을에 아버지가 세상을 떠났다. 아버지의 영지는 세잔과 두 누이에게 남겨졌다. 아버지가 사망하기 직전에 세잔은 오르탕스와 결혼하여 아들을 적출자로 만들었다. 또한 그해에는 마지막 인상파전이 열렸고, 신인상주의가 등장했으며, 졸라와 세잔의 우정을 깨뜨린 졸라의 소설 『걸작』이 출판되었다. 이 소설의 주인공인 클로드 랑티에—발자크의 소설 주인공 프랑오페와 비슷한 좌절한 화가—가 세잔과 비슷한 점을 많이 갖고 있는 것은 사실이지만, 그 복합적인 인물 속에서는 마네와 모네의 특징도 찾아볼 수 있었다. 세잔은 책을 보내줘서 고맙다는 편지를 썼다. 한껏 예의를 차린 이 짧막한 편지는 그와 졸라의 마지막 접촉이었고, 거의 해마다 파리에 가서 몇 달씩 지내곤 했던 세잔의 파리행 발길도 뜸해졌다.

세잔은 프로방스에 뿌리를 깊이 내린 적이 없었다. 하지만 그가 파리와 결별한 1880년대에 프로방스 민족주의가 되살아났다. 세잔과 졸라의 어릴 적 친구들 가운데 포르튀네 마리옹이라는 과학 신동이 있었다. 그는 훗날 프로방스의 저명한 박물학자가 되어, 프로방스의 지방주의 운동단체인 '펠리브리주'에 가담했다. 마리옹을 비롯한 펠리브리주 회원들은 암각화가 발견된 지층과 풍부한 화석 유물로 입증된 프로방스의 유구한 역사를 널리 알렸다. 이 장구한 역사는 펠리브리주의 자긍심을 높여주었고, 자본 형성과 도시 개발 및 국가 현대화를 조장함으로써 중앙집권을 획책하는 파리 중앙정부에 대한 저항도 거세졌다. 세잔은 마리옹과의 우정을 되살리는 한편 젊은 시인인 조아생 가스케를 비롯한 지방분권주의자들과도 친해졌기

때문에, 1880년대에 파리에서 성공을 거둔 인상주의와는 점점 거리가 멀어졌다. 세잔의 발전은 신인상주의의 발전과 평행선을 그렸지만, 피사로와는 달리 세잔은 신인상주의의 이론이나 기법에 전혀 관심을 보이지 않았다. 프로방스의 풍경 자체가 그 역사적 정체성 때문에 시간을 초월한 영원성과 지속성을 표현할 수 있었다. 프로방스는 자연의 특이성을 바탕으로 일반성과 초월성이 독특하게 결합되어 있는 곳이었다.

생트빅투아르 산만큼 프로방스를 상징하는 단일 모티프는 없다. 생트빅투아르(거룩한 승리)라는 명칭은 1세기에 프로방스의 영웅 마리우스가 야만족의 침입을 물리친 것을 기념하여 붙여진 이름이다. 아르크 골짜기의 소나무숲 위로 우뚝 솟아 있는 이 황량한 바위산은 세잔의 작품에 40번이 넘게 등장한다.

벨뷔에 있는 누이 로즈의 집에서 그린 유명한 풍경화(그림248)에서는, 저 멀리 떨어진 산과 그 자락의 구릉들과 화가가 서 있는 비탈 사이에 골짜기가 끼여 있다. 바깥 세상에 대한 명백한 감각도 없고, 시점을 정확하게 나타내주는 것도 없다. 이 파노라마 속에서 골짜기는 울긋불긋한 경작지와 여기저기 모여 있는 집들, 구불구불 뻗어 있는 길과 먼 곳을 달리는 고가철교에도 불구하고 세상에서 격리된 외딴 곳처럼 보인다. 움직임도 없고 사람도 없다. 집들은 수세기 전에 지어진 것임을 알 수 있을 정도로 단순화되어 있고, 철교는 아직도 인근 도시 외곽에 서 있는 고대 로마의 건조물을 흉내내고 있다. 그것은 시간을 초월하여 멈춰서 있는 정적인 인상을 주지만, 물감의 물리적 성질과 강렬한 색채——사용된 색은 초록색과 황토색, 바위와 하늘의 회청색으로 한정되어 있지만——가 그것을 현실적이고 구체적인 것으로 만들어준다. 파노라마는 높은 곳에서 자연을 내려다보는 듯한 느낌을 주지만, 그 느낌은 우리가 자연의 웅장함에 대해 느끼는 경외감과 팽팽한 긴장관계에 놓인다.

이 그림에서 가장 두드러진 특징은 화면 중앙에 외따로 서 있는 소나무다. 조금 뒤에 그려진 다른 그림들은 골짜기와 가까운 비탈 아래쪽에서 바라본 풍경인데, 거기서는 나무와 가지가 시야를 방해하지 않고 단순한 배경을 이루고 있다. 하지만 하늘을 묘사하는 붓칠이 전경의 나뭇가지와 겹쳐 공간 감각을 혼란시키고 그림 전체를 평면화하는 것은 모두 마찬가지다. 이 작품의 경우에는 나무줄기의 중간쯤에 돌출한 가지가 특히 돋보인다. 게다가 나뭇잎 오른쪽의 복잡한 윤곽을 따라 검은 선들이 짧게 스케

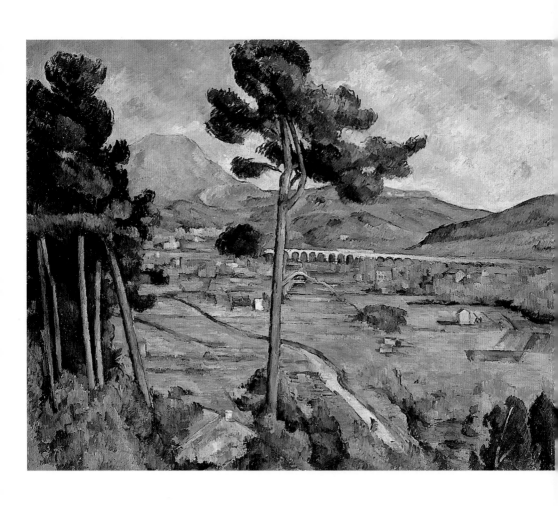

치되어 있고 캔버스가 노출되어 있어서, 마무리가 덜된 것을 암시한다. 다른 작품들 가운데 오늘날 런던의 코톨드 미술관에 소장되어 있는 작품에도 비슷한 부분이 있는데, 세잔은 이 그림을 친구인 가스케한테 줄 때 자기 이름을 서명했다. 따라서 세잔도 다른 인상파 화가들과 마찬가지로 관례적인 마무리가 덜된 데에는 신경을 쓰지 않았다는 것을 알 수 있다. 실제로 캔버스는 베이지색 바탕칠 구실을 할 뿐 아니라, 그 자체가 전체 구도를 통합하는 요소로 작용하고 있다. 중앙의 소나무는 다른 기하학적 특징들을 압도하는 강력한 수직선으로 근경과 원경간의 긴장감을 고조시킨다. 또한 이 소나무는 설교의 강렬한 수평선과 결합하여, 모든 것을 십자라는 단순한 도형에 복속시킨다. 게다가 우듬지의 모양과 위치는 양쪽 하단에서 연장된 삼각형의 꼭지점을 암시한다. 따라서 그림은 균형과 대칭이라는 전통적인—심지어는 르네상스적인—개념에 따라 그려진 것처럼 보이지만, 자연을 실물 그대로 묘사한 진정한 자연주의로 해석되기도 한다.

248
폴 세잔,
「벨뷔에서
바라본
생트빅투아르 산」,
1882년경~85,
캔버스에 유채,
65.4×81.6cm,
뉴욕,
메트로폴리탄
미술관

이 두 가지 해석에는 모두 충분한 증거가 있다. 세잔이 주로 기본형에 관심을 가졌다고 생각한 학자들은 그의 많은 작품에 나타난 비슷한 기하학을 추적했고, 다른 학자들은 그의 그림을 같은 장소에서 찍은 사진과 체계적으로 비교했다. 하지만 기본적인 시간의 산물인 프로방스 땅 자체에 눈을 돌리면 이 두 가지 분석은 서로 배타적이 아니다. 생전에도 세잔은 고전주의 풍경화의 창시자인 17세기 프랑스 화가 니콜라 푸생(1594~1665)의 후계자라고 불렸다. 하지만 1904년에 동료 화가인 에밀 베르나르(1868~1941)는 세잔이 "화가는 자연을 통해, 즉 감각을 통해 다시 고전적이 되어야 한다"고 말했다고 주장했다. 이런 주장은 세잔의 전설에 이바지하지만, 그의 고전주의적 야심은 젊은 시절의 편지에 충분히 기록되어 있고, 많은 작품을 통해 입증된다. 특히 미역감기 연작은 가장 확실한 증거다. 1877년 인상파전에 출품된「미역감다 쉬는 사람들」(그림249)은 이 주제를 다룬 초기 작품들 가운데 가장 완벽하고 야심적인 작품으로 꼽힌다. 세잔이 이 작품을 그리기 위해 수많은 습작을 했고, 등장인물들을 그후의 작품에서도 수없이 재활용한 것으로 미루어, 그는 미역감기라는 주제에 평생 몰두한 것이 분명하다.

미역감기는 19세기에 인기를 얻은 여가활동으로, 외딴 곳만이 아니라 적당한 시설을 갖춘 공공장소에서도 이루어졌다. 인상주의가 처음으로 물

의를 일으킨 것은 미역감는 사람들을 묘사한 마네의 「풀밭에서의 점심」(그림30 참조)과 관련되어 있었다. 이 작품의 원제목은 「미역감기」였다. 바지유의 「여름 풍경」(그림82 참조)은 당시의 미역감는 사람들에게 고전적이고 유토피아적인 성격을 부여했다. 우리는 세잔의 데생을 비롯한 많은 자료를 통해 그가 젊은 시절에 친구들과 함께 아르크 강에서 수영한 것을 알고 있다. 「풀밭에서의 점심」과 마찬가지로 남녀가 등장하는 그의 「미역감다 쉬는 사람들」은 이 모든 전례를 이용하여 현실과 환상, 과거와 현재를 결합시키고 있다. 원경의 산은 생트빅투아르 산을 암시하며, 중앙의 인물은 세잔이 1885년경에 미역감는 남자를 그릴 때 이용한 사진과 비슷하다. 이 유명한 작품은 오늘날 뉴욕 현대미술관에 소장되어 있다. 왼쪽과 오른쪽의 인물들은 바지유의 그림에 등장하는 두 남자를 연상시킨다. 이 작품은 또한 수많은 습작에 바탕을 두고 있는데, 세잔은 습작에서 남자와 여자를 같은 포즈로 그려보기도 하고, 풍경의 배치를 다양하게 실험하기도 했다. 따라서 세잔의 미역감기 연작은 여전히 강력한 인물화의 지위에 대한 반응인 동시에 인간과 자연이라는 전통적 주제에 대한 반응이기도 하지만, 한편으로는 젊음과 성욕 충족과 고대 프로방스와 결부된 개인적 유토피아에 대한 향수에 뿌리를 두고 있다.

확실히 세잔은 인상주의의 현대적 측면 가운데 가장 중요한 '플라뇌르'와 현대 생활의 화가와는 전혀 다른 화가의 본보기를 제시한다. 그는 결코 인상주의의 현대적 측면을 갈망하지 않았다. 한때 고갱이 상징주의와의 결합을 모색하면서 세잔을 '오리엔트적 신비론자'라고 불렀듯이, 세잔은 고독하고 비사교적인 낭만주의적 신화의 천재에 더 가깝다. 결국 세잔이 엑상프로방스로 돌아갔듯이 그의 예술도 자신에게로 물러갔지만, 그것은 그가 묘사하려고 한 세계가 그 자신의 영상에 불과하다는 인식이 점점 강해졌기 때문일 것이다. 세잔의 작품이 '아방가르드'적 추상성을 갖고 있다는 말도 있지만, 세잔의 경우에는 '아방가르드'라는 용어의 호전적인 정치적 특성과는 아무 관계도 없다.

실제로 세잔의 정치적 견해에 대해서는 알려진 바가 거의 없다. 다만 프로방스 지방주의와 연결되어 있었고, 1890년대에 반드레퓌스적 입장을 보인 것이 알려져 있을 뿐이다. 지방주의는 정치적으로 두 가지 방향을 지향했다. 대기업에 대한 반대는 일반 서민층에 대한 편들기였지만, 대량생산

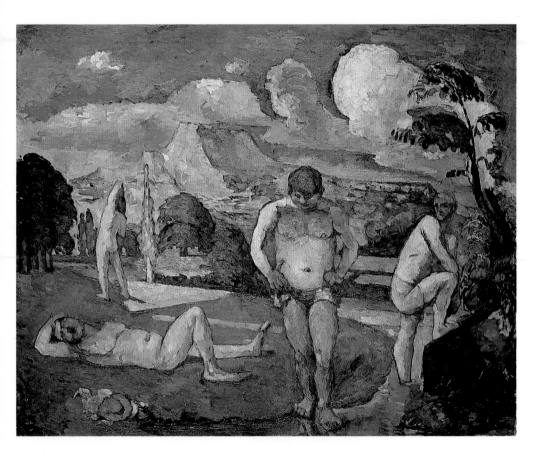

249
폴 세잔,
「미역감다
쉬는 사람들」,
1876~77,
캔버스에 유채,
82×101.2cm,
펜실베니아,
메리온,
반스 재단

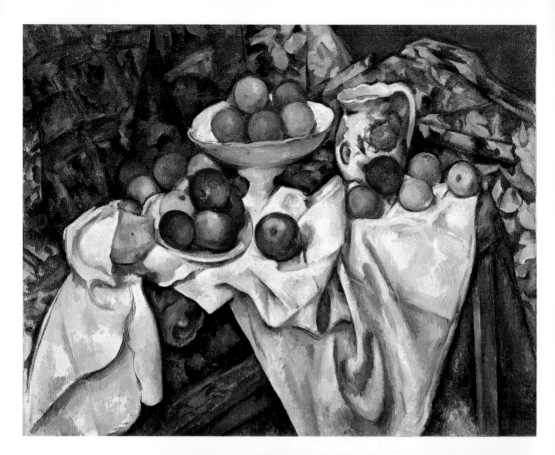

250
위
폴 세잔,
「사과와 오렌지」,
1895년경~1900,
캔버스에 유채,
74×93cm,
파리,
오르세 미술관

251
오른쪽
폴 세잔,
「카드 노름꾼들」,
1890년경~92,
캔버스에 유채,
64.7×81.2cm,
뉴욕,
메트로폴리탄
미술관

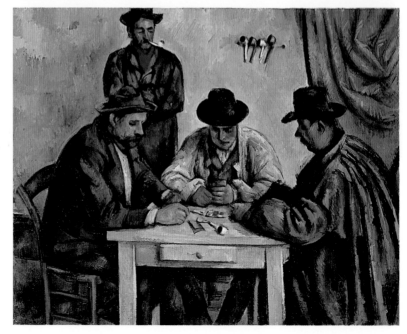

과 매스컴의 민주화 효과를 무시하고 전근대적인 것에 대한 향수에 뿌리를 두고 있었다. 그의 지방주의는 현상에 순응하는 정치적 수단이었다. 덕분에 그는 자신의 환상을 방해받지 않고 자유롭게 추구할 수 있었다. 프로방스는 고난의 파리에서 도망쳐 돌아갈 수 있는 피난처, 모순되는 야망을 받아들이고 키워주는 땅이었다. 고전주의적 목표와 위풍당당한 누드화에 대한 집착은 끊임없이 변모하는 파리 교외의 덧없음이나 '외광파' 정신과는 대립되는 것이었다. 세잔이 인상주의 방식을 받아들인 것은 인상주의의 현대성이나 자연주의 때문이 아니라 인상주의가 개인의 경험에 정직했기 때문이다. 따라서 세잔보다 젊은 앙리 마티스(1869∼1954)는, "세산은 화가의 모멘트이고, 시슬레[인상파 가운데 가장 부드러운 화가]는 자연의 모멘트다"라고 말할 수 있었다.

우리가 세잔의 작품에서 이미 인식한 변화는 후기 작품에서 필연적으로 완전한 발달 상태에 이른 것처럼 보인다. 마치 내면의 논리에 떠밀려 저항하지 못하고 그쪽으로 나아간 것 같다. 세잔의 후기 정물화는 대부분 복잡한 무늬의 직물을 배경막처럼 사용한데다 물건의 수도 늘어나고 다양해져서 현란한 느낌을 준다. 1890년대 말의 「사과와 오렌지」(그림250)는 풍경화만큼 복잡하지만, 그 표면에 단계를 두었고, 배경의 커튼은 르네상스 누

252
장 밥티스트
시메옹 샤르댕,
「카드로 지은 집」,
1737년경,
캔버스에 유채,
82×66cm,
워싱턴 DC,
국립미술관

드화나 「현대판 올랭피아」(그림237 참조)를 연상시킨다. 이 작품은 르누아르의 오리엔트화 경향에 비견된다.

르누아르는 피사로 다음으로 세잔과 친했던 인상파 화가지만, 세잔과는 달리 관능적 욕망을 노골적으로 외면화했다. 좀더 정확히 말하자면 「사과와 오렌지」는 미식적 차원보다 심리적 차원에서 식욕을 다룬, 풍요로움에 대한 에세이다. 이런 그림은 세잔이 「카드 노름꾼들」(그림251)에서 다룬 새로운 주제와는 뚜렷이 대조되는 것처럼 보인다. 이 작품은 이탈리아 르네상스(여기에 대한 관심은 세잔과 르누아르의 또 다른 공통점이다)를 노골적으로 환기시키는 단순한 구도와 장중함을 갖추고 있다. 같은 주제를 다룬 다섯 점의 작품은 모두 꾸밈없이 간결하다는 점에서 장중한 고전주의적 에세이다. 세잔은 단돈 몇 프랑을 받고 포즈를 취해준 자 드 부팡(고향의 영지)의 노동자들을 스케치했고, 그 스케치를 바탕으로 완성한 이 작품들은 세잔이 살아 있는 인간과 대면했을 때의 조심성을 드러낸다는 점에서 「사과와 오렌지」 같은 정물화와는 동전의 양면 같은 관계에 있다. 하지만 카드 노름꾼들이 마치 최면에라도 걸린 듯 안정된 자세로 정신을 집중하고 있는 모습에는 작전을 앞둔 그들의 긴장감이 배어 있는데, 이런 느낌은 정물화의 균형감과 다르지 않다. 정물화와 풍속화에서 세잔의 선배인 18세기의 화가 장 밥티스트 시메옹 샤르댕의 작품에서는 카드 노름꾼이라는 주제가 도덕적이고 철학적인 의미를 함축하고 있다. 1737년경의 작품인 「카드로 지은 집」(그림252)을 예로 들 수 있는데, 이 작품은 삶의 덧없음을 카드로 지은 집에 비유하고, 그것을 직시했을 때 오락이 얼마나 하찮아 보이는가를 암시했다. 이 주제는 「카드 노름꾼들」에 등장한 파이프와 담배연기의 덧없음과 대응한다. 이런 전통을 따르고 있는 세잔의 장중함은 우리 각자가 '손에 들고 있는 패'를 생각하게 하고, 하루하루의 생존이 운에 좌우되는 도박과 얼마나 비슷한가를 생각하게 한다.

세잔의 작품에서 그런 보수적 원천과 의미는 프로방스에 대한 애착만이 아니라 점점 많아지는 나이와 고독과도 대응한다. 「사과와 오렌지」와 「카드 노름꾼들」이 원초적 욕망과 두려움이라는 불협화음을 울린다면, 후기 풍경화에서는 그 불협화음을 협화음으로 바꾸는 해결화음을 찾을 수 있다. 날마다 친숙한 장소를 산책하는 세잔의 습관은 그 자체가 마음을 위로하고 기운을 북돋워주는 의식이었다. 그가 선택한 장소는 그런 해석에 신뢰성을

부여한다. 그는 비베뮈 채석장, 가까운 르톨로네 마을, 샤토 누아르(검은
성), 생트빅투아르 산처럼 마음에 위안을 주는 피난처 같은 장소와 소재에
초점을 맞추었기 때문이다. 이런 곳들은 모두 세잔이 어릴 적부터 잘 알고
있는 장소였고, 엑상프로방스에서 5킬로미터쯤 떨어진 비교적 외딴 곳에
있어서 도피처를 제공해주었다. 세잔은 그림도구를 보관해두기 위해 샤토
누아르의 별채를 빌렸다.

별채 너머에는 선사시대 주민들이 살았던 동굴이 있는 암벽층이 있었다.
세잔은 그 암벽에 새겨진 기묘한 형상들을 묘사한 수채화 스케치를 많이
그렸다(그림253). 암벽의 울퉁불퉁한 정면은 단단한 화강암이지만, 세잔

253
폴 세잔,
「샤토 누아르
위쪽 동굴
근처의 암벽」,
1895년경~
1900,
종이에 연필과
수채,
31.7×47.6cm,
뉴욕,
현대미술관

은 연필로 가볍게 스케치하고 밝은 수채물감을 칠했다. 거의 투명한 초록색
과 회청색과 황토색 물감을 섬세하게 칠한 수법은 그가 여전히 감각의 즉시
성과 결부된 인상주의 기법을 채택했다는 사실을 상기시켜준다. 우리가 정
직하고 실험적이며 덧없는 그의 창작 과정을 잘 알고 있는 것도 그가 다룬
소재의 물리적 존재감보다 훨씬 더한 생기를 모티프에 불어넣어준다. 감상
자는 자연과 화가의 영적 교류를 짐작하게 된다. 모티프가 단편적으로 고립
되어 있고 결과물이 섬세한 것도 영적 교류를 강화한다. 가장 황량하고 가장
오래된 형상이 그에게는 살아서 생동하는 것처럼 보인 것이다.

세잔의 생트빅투아르 산 연작(그림254)은 이런 배경 안에서 이해해야
한다. 산은 멀리에 어렴풋이 떠올라, 도전적이면서도 보호하는 듯한 태도

로 세잔의 폐쇄된 세계를 규정한다. 늘 그렇듯이 인물의 흔적은 전혀 없다. 건물들조차 지형도에 가까운 활기찬 색채 속에 흡수되어, 거리를 표현하고 물질적 형태의 밀도를 형상화한다. 색채 구획은 이런 묘사적 기능 외에 세잔의 기법이 변화해온 역사를 요약하고 있다. 그 활달한 붓놀림은 구성주의적 필법으로 이어진 초기의 장중한 프로방스 풍경화를 되풀이하고 있지만, 그 평면성과 개방성과 추상성은 후기 수채화의 섬세함과 직접 관련되어 있다. 하늘의 초록색 부분은 1880년대의 생트빅투아르 산 연작에 등장하는 나뭇잎을 상기시키지만, 여기서는 아래 골짜기를 연상시키는 순수한 색채로서 독자적인 기능도 갖고 있다. 이것은 현실을 공공연히 언급하지 않고 구도를 의도적으로 통합하는 장치다. 예술적 상상력을 통해 재현된──그리고 인상주의를 규정하는 '감각'의 중심에 있는──인간과 자연의 대화는 여기서 미술의 극적인 주제가 되었다. 화가 자신의 창작 과정과 프로방스의 원초적 토양이 지니고 있는 듯이 보이는 생명력은 과거와 현재의 대화만이 아니라 생기의 징후로 가득 차 있는 묘사로 수렴된다.

산을 이루고 있는 암석층은 먼 옛날 돌도끼를 만든 선사인의 노동을 흉내낸 붓놀림으로 묘사되어 있다. 세잔의 친구 마리옹은 이 일대에서 수많은 돌도끼 표본이 발견되었다고 보고했다. 또한 선보다 색을 강조하는 경향이 강화되어 추상적 형태로 단조로워진 후기의 생트빅투아르 산 연작은 모네의 루앙 성당 연작에서 상징주의자들의 찬사를 받은 그 환상적인 시적 활력을 얻고 있다.

세잔의 중요한 야심이 가장 뚜렷이 드러난 것은 후기의 미역감기 연작이다. 그 가운데서도 가장 큰 작품(그림255)을 제작하기 전에 완성한 몇 점의 작품은 초기 인물화에서 다룬 소풍이라는 주제에 좀더 분명하게 흥미를 보이고 있다. 이들 후기 작품에서는 여성만 알몸인데, 그 알몸들이 전보다 훨씬 풍경에 융합되어 있다. 세잔은 아치 모양의 나무로 둘러싸인 무대 같은 배경을 창조했다. 이것이 「현대판 올랭피아」(그림237 참조)나 그와 관련된 작품들을 연상시키는 것은 물론이다. 미역감는 사람들의 단순화된 형상은 나무 밑에 모여, 비스듬한 나무줄기의 축을 따라 몸을 기울이고 있다. 세잔이 생명을 키우는 조화로운 자연의 요소로 이 두 가지를 결부지은 것은 필연적이다. 풍경 속에 있는 여성들의 알몸은 고대와 르네상스 시대를 연상시키지만, 동시에 세잔이 초기부터 줄곧 갖고 있었던 성적 환상에도

의존하고 있다. 르누아르의 1887년 작품 「목욕하는 여인들」(그림198 참조)에도 이와 마찬가지로 두 가지 이상의 주제가 융합되어 있다. 그러나 르누아르의 인물들은 아카데미 미술과 거의 다름없는 성적 자연주의를 보여주는 반면, 세잔의 인물들은 외설적인 부분을 삭제한 지적이고 승화된 미학의 어휘로 바뀌어 있다.

하지만 미역감기를 주제로 다룬 작품들 가운데 가장 크고 가장 추상적이며 아마도 미완성으로 여겨지는 이 작품에서 세잔은 새로운 요소들을 도입했다. 그것은 초기 작품과 마찬가지로 자신의 고통스러운 욕망을 보여주는 자전적 기록이다. 처음으로 풍경이 비교적 자연스러운 배경과 통해 있다. 저 멀리 마을이 보이고, 한 남자와 어린아이가 강가에 서서 이쪽을 바라보고 있다. 마네의 「올랭피아」(그림34 참조)에 대한 그 나름의 해석인 「현대판 올랭피아」에서 그랬듯이, 세잔은 미역감기 연작 중에서도 가장 야심적인 작품에 구경꾼을 포함시켰다. 이전 작품에서는 가정생활과 유혹의 충돌을 암시하기 위해 사과를 비롯한 정물과 검은 개를 근경에 배치했지만, 이 작품에서는 그것을 사실상 배제했다. 이런 긴장은 신체적 자유가 자연의 이상적인 상태와 동일시되는 유토피아적 환상을 통해 해소된다. 강 건너에 있는 이 약속의 땅은 유토피아를 갈망하는 주체의 객체다. 약속의 땅은 본질적으로 이쪽과 항상 분리되어 있고, 주체는 자기(화가) 내면의 창조적 응시 속에서만 그것을 발견한다.

미역감기와 생트빅투아르 산 연작은 마케팅에는 거의 관심을 두지 않고, 계획된 '외광파' 기법과 주제에 대한 집착에서 생겨난 연작 형태를 이루고 있다. 하지만 이 작품들은 젊은 미술상인 앙브루아즈 볼라르가 1895년에 개최한 최초의 세잔 개인전과 그후 1904년과 1906년에 열린 전시회의 주요 출품작이었다.

엑상프로방스의 전설적인 은둔자가 가장 현대적인 미술사조를 형상화한 작품을 대량으로 제작했다는 뜻밖의 사실이 밝혀지자, 그는 당장 신문기사와 인터뷰의 주인공으로 세상의 주목을 받게 되었다. 그에 대한 온갖 언급을 통해 우리는 세잔이 여전히 몇 가지 기본 신념—— '감각'의 개념, 자연에 대한 존중, 그가 '우리 모두의 아버지'라고 부른 피사로에 대한 한결같은 애정——에 본질적으로 충실했다는 것을 알게 된다.

세잔보다 훨씬 젊은 화가들——마티스와 야수파 화가들, 세잔의 추상적

254
폴 세잔,
「생트빅투아르 산」,
1902년경~04,
캔버스에 유채,
73×91.5cm,
필라델피아
미술관

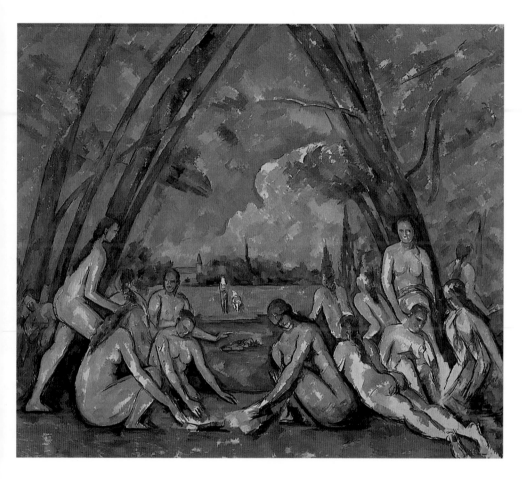

255
폴 세잔,
「대형 미역감는
사람들」,
1906년경,
캔버스에 유채,
210,5×250,8cm,
필라델피아
미술관

경향을 입체주의에 활용한 파블로 피카소(1881~1973)와 조르주 브라크(1882~1963)——은 그에게 찬사를 바치면서 그와 함께 작품을 전시했다. 주위 세계에 대한 탐구와 개인적 시각의 보존을 동시에 강조한 세잔은 서로 대립하는 이 19세기의 양대 경향이 모두 일리가 있다고 인정하고, 그 두 가지 경향에 따라 그림을 그렸다. 세잔은 경제적 안정과 남다른 아웃사이더라는 자부심 덕분에 아카데미와 살롱전의 제도권 미술을 거부하거나 아예 무시할 수 있었다. 그러나 우리는 그가 사회적 현대성에서 이탈한 것이 그의 미학적 현대성을 촉진했다는 점을 깨달아야 한다. 현대미술의 창시자라고 불리는 그의 개인적 환상과 유토피아적 전망은 필연적으로 향수와 반항을 하나로 결합시킨다.

자연주의적 풍경화와 현대적 도시 생활 및 예술의 주관적 측면을 강조하여 미술사에서 강한 세력을 형성한 인상주의는 광범위한 유산을 남겼다. 인상주의는 프랑스를 비롯한 유럽의 많은 화가들이 당연한 진리로 믿었던 전제에 이의를 제기하여 그것을 바꾸어놓았을 뿐만 아니라, 음악과 문학에도 영감을 주어 새로운 경향을 낳았고, 미국의 충성스러운 화가들을 프랑스로 끌어들였다.

인상주의는 오늘날에도 강력한 대중적 흡인력을 발휘하여 전시회의 대성공을 보장해주며, 현대미술의 흐름 속에 굳건히 한 자리를 차지하고 있다. 인상주의가 초기에는 이따금 논쟁을 불러일으켰지만, 보편적으로 경멸당하지는 않았다. 인상주의가 경멸당했다는 주장은 나중에 생겨난 억설일 뿐이다. 중요한 옹호자들도 있었고, 보수적인 화가들 중에도 인상주의에 매혹된 이들이 있었다. 1877년 살롱전에서 이미 인상주의의 영향을 인식한 평론가가 적어도 한 명은 있었다. 바스티앵 르파주(그림23 참조) 같은 몇몇 화가들은 인물화──이 장르는 아직도 아카데미 미술의 주요 관심사였다──를 치밀하게 다룰 경우에도 그 배경이 되는 풍경을 그릴 때는 개략적이고 성긴 필법을 사용했다.

조각에서는 상황이 좀더 복잡했다. 조각은 본질적으로 단단한 형태의 입체적 조형예술이기 때문에, 인상주의 조각은 즉시성과 빛을 중시하는 '외광파' 정신보다는 드가(제5장 참조)와 카유보트의 사실주의적 경향과 더 밀접한 관계를 갖고 있었다.

인상파전에 여러 점의 조각을 출품한 고갱은 산책을 나서는 파리 여인을 묘사한 1881년의 작은 입상(立像)에서 볼 수 있듯이 드가의 데생에서 직접 영감을 얻었다(그림258, 259 참조). 전통적 재료인 대리석을 사용하거나 청동으로 주조하는 대신 나무라는 천연 재료를 깎아서 만든 이 조각품의 표면에는 연장 자국이 그대로 남아 있어서, 인상주의 기법과 마무리 방식으로 제작되었음을 말해준다. 1889년에 모네 개인전과 동시에 프티 화랑에서 대규모 전시회를 연 불후의 조각가 오귀스트 로댕도 인상주의와 결부

될 때가 많다. 로댕은 인상파 화가들보다 전통적인 주제에 더 몰두했고 전통적인 소재를 사용했지만, 몇 가지 새로운 점에서 자유로운 회화기법을 모방한 스타일을 창조했다(그림256).

그의 작품 표면은 빛을 포착하는 복잡한 굴곡을 드러내는 경우가 많고, 점토나 석고에 재빨리 스케치했음을 보여주는 흔적도 많다. 로댕의 제자이자 나중에 그의 애인이 된 화가 카미유 클로델(1864~1943)의 「왈츠」(그림257)는 마무리가 덜되어 있지만, 이것은 물질에서 형상이 출현하는 것

257
카미유 클로델,
「왈츠」,
1893,
청동,
43.2×23cm,
파리,
로댕 미술관

258-259
폴 고갱,
「산책을 나선
파리 여인」의
양쪽 측면,
나무에 붉은
옻칠,
높이 25cm,
개인 소장

을 암시할 수도 있다. 이런 효과는 어른거리는 안개나 물 속에서 성당이나 수련이 떠오르는 모네의 후기 작품에 비견되고, 상징주의 시의 몽환적 상태나 신비주의와 결부되었다.

상징주의 이론은 음악의 추상적 효과를 옹호했는데, 음악은 회화를 제외한 예술형식 가운데 인상주의가 가장 성공적인 여생을 누린 분야였다. 클로드 드뷔시(1862~1918)가 1887년에 작곡한 교향조곡 「봄」은 파리음악원 교수들한테 "예술작품의 가장 위험한 적인 인상주의"라는 이유로 퇴짜

를 맞았다. 드뷔시는 그때 이미 상징주의 시인들과 친구 사이였다. 환기와 유기체론을 강조한 상징주의는 필연적으로 음악의 추상적 표현방식과 조화를 이루었다. 드뷔시는 말라르메의 시에 공감하여 작곡한 「목신의 오후에 붙이는 전주곡」(1894)으로 시작되어 저 유명한 「바다」(1905)에서 절정에 이른 일련의 걸작에서 자연의 흥망성쇠를 암시했다. 그의 음악적 효과는 특정한 멜로디가 아니라 풍부하고 감각적인 배음(倍音)과 악기의 음색에 바탕을 두었고, 명확하게 체계화된 구별 가능한 단위가 아니라 덧없이 지나가면서 끊임없이 변화하고 순환하는 단편들에 바탕을 두고 있었다. 드뷔시의 음악은 동양적인 화음과 복잡하고 기교적인 표현을 통해 이국적인

260
가쓰시카
호쿠사이의
목판화 「파도」를
이용한 클로드
드뷔시의 「바다」
악보 표지,
1905,
파리,
국립도서관

261
**제임스 애벗
맥닐 휘슬러,**
「검은색과
황금색의
야상곡,
떨어지는 불꽃」,
1875년경,
캔버스에 유채,
60.2×46.7cm,
디트로이트
미술관

경험과 마취상태에 빠진 경험을 환기시키기 때문에 최면적이고 만화경처럼 변화무쌍하다는 평을 들었다.

하지만 미술의 계시는 그의 개념 형성에 중요한 역할을 했다. 그는 「바다」의 악보 표지(그림260)에 일본 판화가인 가쓰시카 호쿠사이(葛飾北齋)의 목판화 「파도」──마네와 모네도 초기에 이 판화의 영향을 받았다──를 사용했다. 드뷔시가 1898년에 작곡한 세 편의 「야상곡」(구름·축제·사이렌)은 제임스 애벗 맥닐 휘슬러(1834~1903)가 밤의 템스 강을 묘사한 거의 추상적인 그림(그림261)에서 영감을 얻었다고 한다. '파도의 움직임', '판화', '베일', '물에 비친 영상', '안개', '눈에 찍힌 발자국' 같은 제목들도 의도적으로 시각적인 것을 환기시켰다. 드뷔시는 인상주의와 결부되었지

만, 그 자신은 단순한 인상이 아니라 '실체'를 추구하고 있다고 주장했다. "지나가면서 세계의 역사를 이야기하는 바람의 가르침에 귀를 기울여라." 하지만 그는 자신의 음악이 "작곡된 것이 아닌 듯한" 느낌을 줄 때——인상주의 미술과 결부된 즉시성을 환기시킬 때——만족감을 표현했다.

문학적 인상주의에서 우리는 전혀 다른 표현방식과 마주친다. 고국을 떠난 미국 작가 헨리 제임스——그는 인상주의 미술을 알고 있었다——와 그의 동시대인인 영국의 조지프 콘래드 및 포드 매덕스 포드의 묘사적 산문은 상징주의 시나 희곡의 문학적 장치와 매력적인 대조를 이룬다. 헨리 제임스를 중심으로 한 작가들은 발자크와 플로베르에 못지않은 사실주의자였지만, 현실은 사실주의적 서사의 전지적(全知的) 목소리가 암시하는 것처럼 일관된 영역이 아니라는 사실을 잘 알고 있었다. 문학은 감각의 불완전한 총체 안에서 발견한 것에 대해 이야기할 수밖에 없다고 그들은 생각했다. 포드는 콘래드에 대한 자신의 견해를 밝히면서, 인생은 "말하지 않고 우리 두뇌에 인상을 준다…… 삶의 외양을 만들어내기 위해서는 이야기하지 말고 인상을 묘사해야 한다"고 주장했다. 포드는 1913년에 발표한 「인상주의 문학론」에서 회화에도 똑같이 적용할 수 있는 언어로 시각적 감각을 묘사해야 한다고 역설했다. 그에게 있어 인상주의는 "투명한 유리를 통해서 본 수많은 광경과 마찬가지로…… 실생활 장면들이 실제로 지니고 있는 기묘한 진동"을 전달하는 것이었다. 제임스가 상황을 전개하기 위한 수법으로 여러 관점을 대비시키고 개성적인 등장인물을 강조한 것은 지각의 주관적 요소에 대한 그의 인식을 반영한다. 문학사가인 폴 암스트롱은 "세계를 묘사하는 수법은 모두 우리가 세계를 어떻게 해석하느냐에 대한 가정에 바탕을 두고 있다는 이 고양된 자의식"이야말로 그들의 소설이 갖고 있는 두드러진 특징이라고 주장했다.

따라서 미술만이 아니라 문학에서도 사실주의를 뒤이은 인상주의라는 용어는 주관적 요소에 대한 의식을 내포하고 있다. 하지만 외부 감각에서 얻은 자료를 우회하여 내면 의식에 호소하는 상징주의와는 대조적으로, 문학적 인상주의는 경험주의를 선호함으로써 미술계 선배들의 정신에 더 가깝게 다가가고 있다.

회화에서 인상주의의 후계자들은 다른 장르에서 인상파를 계승한 작가들만큼 선배들의 작품을 깊이 생각하지 않았다. 과거 세대가 힘겹게 쟁취

262
월터 리처드
시커트,
「카페 데
트리뷰노,
디에프」,
1890년경,
캔버스에 유채,
60.3×73cm,
런던,
테이트 미술관

한 예술의 자유 따위는 당연한 것으로 여기는 듯했다. 인상주의 회화는 자연을 있는 그대로 묘사한 순진한 것으로 여겨졌고, 인상주의 회화가 선택한 주제는 이제 누구나 마음대로 써먹을 수 있는 공짜로 여겨졌다. 프랑스에서는 반 고흐와 앙리 드 툴루즈 로트레크(1864~1901), 피에르 보나르(1867~1947) 같은 화가들이 인상주의 스타일의 일부 측면에서 영감을 얻고 그것을 보존하는 한편, 나름대로 독특한 입장을 개발했다. 색채—색을 직접 칠하는 인상주의 기법과 대부분 밝고 선명한 색조를 뜻한다—는 처지가 전혀 다른 이들 세 화가를 한데 묶어주는 요소다. 앙리 마티스가 주도한 야수주의도 분명 인상주의의 유산에서 파생된 결가지다. 하지만 프랑스 화가들은 새로운 영역을 탐험해야 한다는 의무감을 느꼈기 때문에, 인상주의를 뒤이은 것은 표현주의와 추상주의를 향한 급속한 발달이었다. 인상주의의 자연주의적 토대는 현대적 아방가르드를 규정하는 흐름에 비하면 보수적으로 보였다.

　따라서 1900년 이후 프랑스 인상주의는 현재 활동중인 예술운동이 아니라(모네는 1926년에 죽을 때까지 계속 그림을 그렸지만), 지속되고 있는 과거의 기억이자 중요한 자원이었다. 그러나 다른 나라에서는 인상주의가 여전히 살아 있었다.

영국에는 월터 리처드 시커트(1860~1942)와 필립 윌슨 스티어(1860 ~1942)가 이끄는 인상주의 소그룹이 있었다. 휘슬러한테 그림을 배운 시커트는 스승을 통해 프랑스에서 드가를 만났다. 그는 디에프(그림262)와 베네치아를 오가며 6년 동안 유럽 대륙에 머물면서 1880년대의 모네와 비슷한 스타일로 그림을 그렸지만, 이따금 드가의 구도를 흉내내기도 했다. 1905년에 런던으로 돌아온 직후, 시커트는 동료 화가들과 함께 캠든타운 그룹을 결성했다. 아버지의 그늘에서 벗어나 영국으로 이주한 뤼시앵 피사로도 이 그룹의 주요 멤버였다.

이에 비해 미국에서는 인상주의가 거의 국가적인 스타일이 되었다. 훼손되지 않은 광대하고 아름다운 땅과 젊은 미국 문화의 개척정신 덕분에 풍경화는 19세기 중엽에 이미 지배적인 장르가 되어 있었다. 대부분 유럽에서 공부한 이른바 루미니즘(Luminism)과 토널리즘(Tonalism) 화파는 낭만주의 정신으로 그림을 그렸는데, 최고로 발전한 단계에서는 바르비종파 스타일을 지향했다. 미국을 떠난 휘슬러와 존 싱어 사전트(1856~1925)──휘슬러는 쿠르베와 드가의 친구였고, 사전트는 모네의 친구였다──는 분명 인상주의의 목표를 이해하고 있었다. 드가는 휘슬러에게 인상파전에 참여하라고 권하기까지 했고, 자연보다 예술이 우위에 있다는 휘슬러의 믿음을 공유했다. 사전트는 지베르니로 모네를 찾아간 최초의 미국인 가운데 한 사람으로, 지베르니에서 '외광파' 그림을 몇 점 그렸다. 이들은 둘 다 영국에 정착했는데, 휘슬러는 대담할 만큼 단순한 야경(그림261 참조)으로 격렬한 논쟁을 불러일으켰고, 사전트는 상류층 인사를 고객으로 하는 초상화가로 활동했다.

미국은 세계 어느 곳보다 인상주의에 호의적이었다. 메리 커샛과 루이진 해브마이어는 인상주의 스타일을 장려한 최초의 미국인이었지만, 릴라 캐벗 페리(1848~1933)도 중요한 역할을 했다. 보스턴의 명문 집안에서 태어나 페리 제독(19세기 중엽에 일본을 개항시킨 미국 해군 원정대 사령관)의 종손과 결혼한 그녀는 1880년대 말에 프랑스에서 그림을 그리기 시작했다. 1887년에 그녀는 모네를 만났고, 그후 20년 동안 정기적으로 지베르니를 찾아가 그곳에 모여 사는 미국인들의 지주로서 그들을 모네에게 연결해주는 역할을 했다. 1880년대 말에는 많은 미국 화가들이 그 마을에 머무르게 되었고, 이들은 차츰 아카데미 미술을 버리고 '외광파' 기법을 채

택하게 되었다. 이런 경험을 활용한 화가들 가운데 가장 유명한 인물은 시어도어 로빈슨(1852~96)이었다. 그는 1888년에 처음으로 지베르니를 방문했고, 1892년에는 친구이자 화가인 시어도어 얼 버틀러(1861~1936)가 쉬잔 오슈데와 결혼한 것을 계기로 모네의 측근이 되었다.

프랑스에서 미국으로 돌아온 화가들은 J 올든 위어(1852~1919)나 존 헨리 트와크트먼(1853~1902) 같은 다른 화가들을 전향시켰다. 독일에서 공부한 위어와 트와크트먼은 처음에는 야외 작업에 의심을 품었다. 물론 이때쯤에는 신인상주의와 상징주의가 전위를 형성하고 있었으므로 인상주의가 한결 안전해 보였을 것이다. 1890년대에 미국에서는 수많은 인상주의 작품전이 열렸고, 미국의 인상주의 신봉자들도 독자적인 전시회를 열기 시작했다. 그들은 결국 1898년에 윌리엄 메릿 체이스(1849~1916)와 차일드 해섬(1859~1935) 등과 함께 '열 명의 미국 화가'라는 단체를 결성했다.

해섬과 체이스는 모네를 직접 만나지는 않았지만, 미국판 인상주의 중에서도 가장 설득력있는 스타일을 만들었다. 프랑스 화가들의 모방자로 취급당하는 데 염증이 난 미국 화가들은 조국의 아름다운 경치를 소중히 여기기 시작했고, 끼리끼리 모여서 그림 그리는 장소의 기준을 정했다. 해섬은 미국 도시들——특히 보스턴과 뉴욕(그림263)——을 섬세하게 묘사한 풍경화로 알려졌다. 세로로 길쭉한 직사각형이나 정사각형의 화폭은 고층 건물을 그림에 담는 데 도움이 되었다. 예술인촌은 체이스가 여름 미술학교를 세운 롱아일랜드의 이스트엔드(그림264)만이 아니라 코네티컷 주의 코스코브나 매사추세츠 주의 프로빈스타운 같은 곳에도 널리 퍼지게 되었다. 어떤 곳에 예술인촌이 세워지면 그곳에 대한 느낌도 영속화되고, 그 느낌은 그림과 쉽게 결부된다. 그림에서 그곳에 대한 느낌을 연상하는 것은 아마 가장 오래 지속된 인상주의의 유산일 것이다.

1900년경에 로버트 헨리(1865~1929), 존 슬론(1871~1951), 조지 벨로스(1882~1925) 등 사실주의자를 자처하는 일단의 화가들은 인상주의와의 차별성을 선언하고, 자신들의 도회적 모티프와 좀더 어두운 색조는 인상주의와 별개의 경향이라고 주장했다. 이런 분열은 프랑스 인상주의에도 늘 잠재되어 있었지만, 미국의 사실주의자들은 그 분열을 분명히 했다. 그들의 견해에 따르면 인상주의는 밝게 채색된 야외 그림이고, 그들의 그

림을 더욱 돋보이게 해주는 것이었다. 이 정의는 오래 지속되었고, 20세기의 인상주의는 도시보다 예술인촌——펜실베이니아 주의 뉴호프에서 캘리포니아 주의 라구나비치까지 광범위한 지역에 걸쳐 있었다——에서 제작된 작품을 일컫게 되었다.

인상주의의 발달은 사진의 초창기 발달과 평행선을 그린다. 둘 사이에는 분명히 유사점이 있다. 인상주의 사진 따위는 사실상 존재하지 않는다는 것 자체가 인상주의를 주로 현대 생활의 묘사로 여기는 이들에게는 이상하

263
차일드 해섬,
「유니언 광장의
겨울」,
1894,
캔버스에 유채,
46.4×45.7cm,
뉴욕,
메트로폴리탄
미술관

게 여겨질 것이다. 오늘날의 사진작가들이 능숙하게 기록하는 것도 바로 현대 생활이기 때문이다. 하지만 그 당시에는 사진이 인상주의적 특징을 갖지 못한 것으로 여겨졌다. 사진은 기계적 예술로 여겨진 반면, 인상주의는 줄곧 개인적인 것과 연결되어 있었다. 돌이켜보면 19세기 사진의 많은 측면이 화가-사진작가와 결부되어 있다는 것을 깨닫게 된다. 실제로 사진작가들은 대부분 그림을 공부했고, 화가라는 본연의 자세를 유지하려고 애썼다.

264
**윌리엄 메릿
체이스,**
「한가로운 한때」,
1894년경,
캔버스에 유채,
64.7×90.2cm,
텍사스,
포트워스,
에이먼 카터
미술관

하지만 일반적인 인식으로 보면 사진은 결코 인상주의와 겹쳐질 수 없었다. 보들레르가 사진이라는 매체를 경멸했듯이(제1장 참조), 예술의 자유와 상상력을 소중히 여기는 화가에게 사진은 결코 도구 이상의 것이 될 수 없었기 때문이다. 인상파 화가들 가운데 가장 사실주의적인 드가만이 사진을 실험했지만, 대중에게 보여주기 위해 사진을 찍은 적은 한번도 없었다. 르누아르와 말라르메를 찍은 사진(그림265)을 보면, 거울에 사진을 찍고 있는 드가의 모습이 비쳐 있다(아파트 주인인 쥘리 마네의 모습도 보인다).

265
에드가르 드가,
피에르 오귀스트
르누아르와
스테판 말라르메,
1895

이 사진은 인상주의 사진이 존재했다면 어떤 것이었을지(그리고 이따금 인상주의 영화라고 불린 1920년대 영화가 어떻게 될지)를 암시해준다.

돌이켜보면 코로의 친구인 샤를 마르빌(1816~79)과 나르시스 비르질 디아즈(1808~76) 같은 풍경사진작가들, 또는 기요맹이 이따금 그린 작품처럼 철도선로나 고가다리를 찍은 산업사진작가 에두아르 드니 발뒤(1813~89)와 인상주의 사이에 유사점을 발견할 수 있다. 하지만 기요맹은 예외이고, 인상파 화가들 가운데 가장 산업 지향적인 화가였다. 바로 거기에 요점이 있다. 사진이 부르주아의 여가생활을 묘사하거나 미학적 기쁨을 표현

하는 수단으로 쓰인 적은 거의 없었다. 사진기술은 미술이 '감각'—개인적 시각과 내적인 반응—을 암시하기 위해 사용한 방법과는 대조적인 것으로 여겨졌다. 낭만주의가 퐁텐블로 숲과 결부된 뒤(그림13 참조), 풍경사진은 주로 장거리 여행의 기억이나 고고학의 증거를 제공하는 기록수단이 되었다. 여름 휴양지와 여가를 묘사한 미국 인상주의의 정신과는 얼마나 다른가!

인상파 화가들 가운데 많은 이들이 20세기까지 살았지만, 제2차 세계대전 이전에 모더니즘 발전의 가장 중요한 원천으로 여겨진 것은 '후기인상주의'(Post-Impressionism)였다. 이 용어를 만든 사람은 영국 비평가이자 화가인 로저 프라이(1866~1934)였는데, 프라이와 그를 추종하는 '형식주의자' 들은 형식이 개념과 표현의 가치를 의식적으로 부여받은 것처럼 보이는 예술이야말로 가장 진보된 예술이라고 믿었다. 그들은 인상주의의 자연주의적 전제가 그후 세대인 반 고흐나 고갱, 쇠라, 세잔 등에 비해 순진하고 보수적이라고 생각했다. 제2차 세계대전 이후에야 비로소 인상주의는 과거의 지위를 되찾았지만, 그것은 자연주의가 아닌 다른 이유 때문이었다.

1920년대까지 작품활동을 계속한 클로드 모네는 이때쯤 국보로 추앙되고 있었다. 모네는 1917년에 총리로 임명된 친구 조르주 클레망소의 격려에 힘입어, 튈르리 정원에 세워진 오랑주리 미술관의 전시실 하나를 가득 채울 만큼 큰 규모의 장식화—수련 그림—를 그려서 국가에 기증했다. 모네의 후기 작품은 색조가 더욱 현란해지고 붓놀림이 대담해서, 지금 보아도 추상화로 여겨질 정도다(그림266, 267). 그의 미술이 이런 방향으로 발전한 것은 필연적인 결과지만, 어쩌면 그의 시력이 떨어진 탓인지도 모른다(그는 1912년부터 백내장을 앓았다). 모네의 후기 작품은 1945년부터 구상화의 전통과 완전히 결별한 뉴욕의 추상표현주의의 전조로 인용되기도 했다. 공교롭게도 1950년대 초에 미국의 아방가르드가 모네에 대한 관심을 되살렸다. 물감으로 직접 데생을 하고 시각적 경험을 화면 전체에 분산시키는 잭슨 폴록(1912~56)의 제스처 화법(그림268)은 인상주의에 뿌리를 두고 있을지도 모른다.

인상주의와 그처럼 명확한 시각적 관계는 없을지 몰라도, 그보다 중요한 개념적 관계는 존재할 것이다. 그것은 인상주의가 이례적으로 오랫동안 살

아남았다는 사실을 우리가 충분히 인식하게 해준다. 우선, 앞에서도 살펴보았듯이 후세는 폴록의 관심을 끌었을지 모르는 시각적 특징 때문에 인상주의를 개인적 시각의 미술로 규정했다. 인상주의는 자연주의에 뿌리를 두고 있었지만, 미래 세대가 인상주의에서 배운 것은 감정적 반응이었다. 여기서 화가들의 몸짓은 주관성의 '퍼포먼스'를 의미했다. 이 현상은 유럽의 초현실주의를 통해서도 미국에 전달되어, 결국 폴록을 중심으로 하는 이른바 '액션 페인팅'으로 발전했다.

둘째, 제1차 세계대전 당시만이 아니라 그후에도 모네의 작품은 차츰 대중사회에 염증을 느낀 화가들의 은밀한 피난처 구실을 했고, 한편으로는 프랑스 문화의 지속적인 활력을 공공연히 드러내는 구실도 했다. 개인적

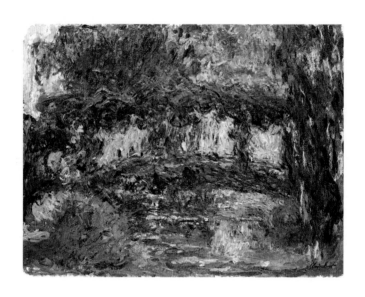

266
클로드 모네,
「일본식 다리」,
1922년경,
캔버스에 유채,
89.2×116.2cm,
미니애폴리스
미술관

267
그림266의 세부

의미와 보편적 힘을 추구하는 이런 이상주의적인 모색은 제2차 세계대전 당시와 그후 미국 화가들이 추상화를 제작하고 미국 국민이 그것을 받아들이게 만든 추진력이었다.

끝으로 인상파 화가들은 보수적이고 때로는 적대적인 예술 환경 안에서 사회적으로나 직업적으로 한데 뭉쳐 저항한 화가들로 세간에 인식되었다. 그러나 인상파 화가들과 마찬가지로 집단적 연대를 모색하는 화가들은 거의 다 고독한 창작활동——아직도 예술을 고독한 작업으로 보는 낭만적인 견해가 지배적이다——속에서 자신의 자유를 강화하기 위해 다른 화가들과의 결속을 추구한다. 그런 점에서 뉴욕 그리니치빌리지의 술집과 카페, 뉴

268
잭슨 폴록,
「가을의 리듬」
(No, 30),
1950,
캔버스에 유채,
266,7×525,8cm,
뉴욕,
메트로폴리탄
미술관

욕과 런던의 소호, 롱아일랜드의 이스트햄프턴과 영국 콘월의 세인트아이브스에 있는 예술인촌은 게르부아 카페와 누벨 아테네와 퐁투아즈의 직계 후손이다. 따라서 필립 거스턴(1913~80)과 샘 프랜시스(1923~94), 존 미첼(1926~92)처럼 서로 거리가 먼 20세기 화가들한테서 인상주의의 영향을 찾아볼 수 있는 것은 별로 놀라운 일이 아니다. 거스턴의 추상화의 작은 반점들과 강렬한 색채는 인상주의의 성긴 필법과 시각적 강렬함을 연상시키고, 프랜시스의 유기적이고 풍부한 색조는 흔히 모네와 그를 뒤이은 화가들과 결부되는 화초 모티프를 암시한다. 가로로 길쭉한 미첼의 대형화는 모네의 수련화를 노골적으로 본뜨고 있어서, 그녀의 추상표현주의가 '추상인상주의' 처럼 보일 정도다(그림269).

미술 자체 너머에서 그런 관계의 역사적 상징적 가치를 입증해주는 가장 좋은 사례는 당시 지베르니에 살았던 미국인들의 존재다. 모네의 집과 화실──이곳은 오늘날 프랑스에서 세번째로 인기있는 관광지로 꼽힌다──은 주로 미국에서 지원한 자금으로 복원되었고, 1992년에 지베르니에 세워진 '미국미술관' 에는 미국 인상주의 컬렉션이 소장되어 있으며, 또한 창작지원금을 받은 화가들이 살고 있다. 인상주의를 보존하고 영속화하는 데 이처럼 막대한 투자를 한 것은 오늘날 미술품 시장에서 인상주의 작품이 엄청난 값으로 거래되는 것과 대응한다. 이따금 시장에 나오는 옛 거장들의 걸작을 제외하면, 인상주의 작품보다 더 믿을 만한 투자 대상은 없다. 한 가지 예를 들자면, 모네의 1900년 작품인 「연못과 물가의 오솔길」은 1998년 7월 런던의 서더비스 경매장에서 익명의 구매자에게 약 2천만 파운드(약 4백억 원)에 팔렸다. 1954년에는 고작 4,500파운드(약 9백만 원)에 팔렸던 작품이다.

이런 대성공의 밑바탕에는 인상주의가 역사적으로 중요할 뿐 아니라 현대적 취향에도 맞는다는 믿음이 깔려 있다. 인상주의와 현대적 취향의 관계는 인상주의의 유쾌한 외양을 넘어 결국 이념적인 것으로 나아간다. 인상주의 미술은 쾌락과 자유의 관계를 재확인해준다. 인상주의 미술은, 원칙을 옹호하는 것은 가치있는 일이라는 생각에 유쾌한 시각적 형상을 부여한다. 그 원칙은 예술적이었지만, 우리는 생활방식과 결부된 넓은 의미의 성실함이라는 개념을 형상화하기 위해 그 원칙을 채택한다. 예컨대 1950년대 미국 평론가인 클레먼트 그린버그는, 화가가 회화적 형상화 문제에

269
존 미첼,
「여동생 집에서」,
1981~82,
두 폭 칸막이,
캔버스에 유채,
279.4×660.4cm,
뉴욕,
로버트 밀러 미술관

성실하게 전념하는 것은 많은 사람을 감동시키는 희생과 미덕이라는 이상을 구현한다고 말했다. 그 관계는 미술가의 자유가 사회 전체에 본보기가 된다는 피사로의 유토피아적 주장과 별로 다르지 않다.

인상주의와 결부되어 있는 자연스러움과 자유분방함은 서유럽의 전통에서 벗어난 문화적 배경을 갖고 있는 미술애호가들에게도 인상주의가 특별한 매력을 갖는 하나의 요인일 것이다. 19세기에 일본 판화가 인상주의 운동에 끼친 영향을 생각하면, 오늘날 일본인들이 인상주의 미술에 열중하는 것은 예술 교류의 흥미로운 역전이다. 인상주의의 인기가 지속되고, 인상주의 작품이 엄청난 값으로 거래되고, 인상주의 전시회가 많은 감상자를 끌어들이는 것은, 미학적으로나 공통된 가치관이라는 관점에서 사람들을 기분좋게 해주는 인상주의의 능력과 관계가 있다. 인상주의는 아무리 비판적인 눈으로 보더라도, 아직까지 낭랑한 공명음을 내고 있는 이상을 반영하고 재확인한다. 인상주의의 지속적인 힘은 바로 거기에 있다.

용어해설

만국박람회(Universal Expositions) 정치적·산업적 진흥을 꾀하기 위해 정부가 개최하는 국제박람회. 최초의 만국박람회는 1851년 영국 런던의 수정궁에서 열렸다. 이에 맞서서 프랑스는 1855년에 샹젤리제 부근에 신축한 건물에서 산업과 예술을 망라한 대규모 박람회를 개최했다. 관람객이 몰려들자 미술가들은 자신의 작품을 선보이고 싶어했다. 1855년에 **귀스타브 쿠르베**는 박람회장 근처에 '사실주의 전시관'을 따로 마련했고, 1867년 만국박람회 때는 **에두아르 마네**와 더불어 독립 개인전을 열었다.

바르비종파(Barbizon School) 퐁텐블로 숲 근처의 바르비종 마을에 근거지를 둔 풍경화가의 일파. 이 화파에서 가장 널리 알려진 화가는 장 밥티스트 카미유 코로, 샤를 프랑수아 도비니, 장 프랑수아 밀레다. 관찰에 충실했기 때문에 **사실주의**의 선구로 여겨지는 이들에게 자연은 도시 생활로부터의 피난처이자 미덕의 화신이었다. 네덜란드 풍경화와 영국 화가 존 컨스터블한테 영감을 얻은 이들의 회화는 스케치와 완성작 사이의 기술적 간격을 좁혔다. 이 경향은 인상주의에서 절정에 이르렀다.

사실주의(Realism) 19세기 프랑스에서 사실주의는 실생활에 대한 냉철한 관찰을 바탕으로 한 객관적 묘사를 지향하는 예술운동을 의미했다. 사실주의는 예술가의 진정성, 즉 외부 권력으로부터 주어진 시각이 아니라 예술가 자신의 시각에 얼마나 충실한가를 가늠하는 척도가 되었다. 소박한 지각 작용은 모든 인간이 공유하고 있는 다소 객관적인 과정이라고 사실주의자들은 단정했다. 사실주의는 **귀스타브 쿠르베**의 미술에서 가장 일관되게 발전했는데, 아카데미와 공권력에 대한 그의 도전은 좌파적 기미를 내포하고 있었다. 그는 예술가의 자유와 자기 시대에 대한 묘사를 결부시켰다. 이런 생각은 현대 생활을 묘사한 인상주의 회화가 정

통성을 얻는 데 이바지했다.

살롱전(Salon)·**낙선전**(Salon des Refusés) 살롱전은 17세기에 창설되었는데, 그때는 **아카데미** 회원들의 공식 전시회였다. 18세기 중엽에는 정기적인 공모전이 되었지만, 아카데미가 인문주의적 예술의 가치를 구현한다는 이유로 아카데미 회원에게만 출품 자격이 주어졌다. 그래서 아카데미 회원이 아닌 화가들은 전시 공간으로 화실이나 화랑을 이용할 수밖에 없었다. 프랑스 혁명과 함께 이 특권이 폐지되어 살롱전은 문호를 개방했지만, 엄청나게 많은 작품이 출품되자 아카데미 회원들로 구성된 심사위원단이 설치되었다. 19세기 중엽에 개인 미술상이 등장할 때까지 살롱전은 미술가들이 좀더 널리 인정받고 후원자를 얻을 수 있는 유일한 무대였다. 1830년대와 1840년대에 심사위원단은 스승을 알 수 없거나 아카데미의 기대에 따르지 않는 화가들의 작품을 퇴짜놓기 시작했다. 그러자 화가들은 좀더 유연한 사고를 가진 사람을 심사위원에 임명해줄 것을 정부에 청원하는 한편, 독립 전시회를 열면서 저항이 차츰 거세졌다. 1863년에 마침내 나폴레옹 3세가 낙선전 개최를 승인했다. 이 전시회에는 살롱전에서 낙선한 화가라면 누구나 출품할 수 있었지만, 참가자는 그리 많지 않았다. 낙선한 화가들과 결부되는 것을 창피하게 여겼기 때문이다. 그러나 주목할 만한 출품작 중에는 **에두아르 마네**의 「풀밭에서의 점심」도 포함되어 있었다. 낙선전을 둘러싼 논쟁은 공식 미술과 전위 미술의 불화를 심화시켰다.

상징주의(Symbolism) 스테판 말라르메, 쥘 라포르그, 아르튀르 랭보, 폴 베를렌 등의 프랑스 시인과 **신인상주의**에 대해 논의했던 알베르 오리에, 귀스타브 칸, 펠릭스 페네옹 등의 평론가와 관련된 문예사조. 이들은 **사실주의**와 **자연주의**를 거부하고, 모든 지식은 주관적이라는 인식을 옹호했으며, 예술

의 목적은 외부 현실을 묘사하는 것이 아니라 때로는 수수께끼처럼 모호하고 신비로운 마음의 내면 상태를 표현하는 것이라고 믿었다. **클로드 모네**의 후기 작품은 특히 그러한 개념들을 잘 표현했다는 상징주의자들의 찬사를 받았다.

신인상주의(Neo-Impressionism) 1886년에 평론가 펠릭스 페네옹이 **조르주 쇠라**로부터 시작된 새로운 미술 경향을 지칭하기 위해 만들어낸 용어. 쇠라는 단색 물감의 병치와 체계적인 필법에 바탕을 둔 과학적인 색채 처리법—인상주의의 '직관적' 접근방식에 대한 대안—을 채택했다. 작은 점과 선으로 이루어진 그의 기법은 점묘화법이라고 불리게 되었는데, 이 새로운 스타일의 추상적 효과는 인상주의의 임의로 관찰된 순간보다 지속적인 이미지를 겨냥하고 있었다. 그 때문에 이 스타일은 **상징주의**와 밀접하게 관련되어 있다.

실증주의(Positivism) 지식에서 사실과 물리적 현상의 우월성을 믿고, 궁극적인 원인이나 근원을 추측하는 데 반대하는 주의. 특히 19세기의 오귀스트 콩트가 창시한 사회철학이론을 말한다. 콩트는 그런 사상을 단계적 사회발전에 대한 체계적 기술 및 과학을 정치의 토대로 삼는 개혁론에 접목시켜 '실증적'이고 민주적인 최종 단계에 도달하고자 했다. 이폴리트 텐은 1860년대에 이런 개념을 예술에 적용하여, 인간은 저마다 자신의 민족과 환경 및 역사적 계기로 이루어진 '스크린'을 통해서 세상을 바라본다고 주장했다. 실증주의 신봉자인 **에밀 졸라**는 소설의 바탕을 면밀한 관찰에 두고, 사회를 발전시킬 수 있는 방식으로 인간의 본성을 드러낼 수 있는 사회적 주제를 선택했다.

아카데미(Academy) 왕립 회화·조각 아카데미는 프랑스 혁명 당시 해체되었지만, 아카데미의 제도적 기능과 미술계에 대한 사실상의 지배권은 1800년대에 에콜 데 보자르(École des

Beaux-Arts, 미술학교)가 물려받았다. 아카데미는 풍경화와 스케치를 비롯한 진보적 스타일을 수용할 만큼 다소 개방적이었지만, 고전시대와 결부된 스타일과 보수적 입장을 영속화했다. 신화적·종교적·역사적 주제에 호의적인 아카데미의 이상론은 자연스럽고 일상적인 세계를 묘사하는 데 몰두하는 화가들에게 차츰 배척당하게 되었다. 정부가 후원하는 살롱전과 포상을 아카데미가 주관하고 있었기 때문에, 아카데미 회원들의 작품은 '공인' 예술로 간주되기도 했다. 그리하여 아카데미는 타락한 기성체제의 상징이 되었고, 1860년대에는 이미 젊은 예술가들에게 거의 신망을 잃어버렸다.

연작(Series) 인상주의에서 연작은 주제가 밀접하게 관련되어 있고, 대개는 구도까지 밀접하게 관련되어 있으며, 사전 계획된 작업의 일환으로 제작되어 한 묶음으로 전시되는 작품군을 말한다. 응집성을 지닌 최초의 연작은 **클로드 모네**의 '벨 섬의 암벽' 그림이다. 그후 유명한 연작이 잇따랐고, **에드가르 드가**와 **카미유 피사로**를 비롯한 다른 인상파 화가들도 마케팅에 유리한 이 방식을 채택했다. 한 화가가 같은 대상을 다양한 방식으로 묘사할 수 있다는 사실은 인상주의의 주관적 요소를 강조했고, **상징주의**와의 관련성을 드러냈다.

인상파전(Impressionist Exhibitions) 1874년부터 1886년까지 여덟 번 열린 독립 전시회. 공식적으로는 '인상파전'이라고 불린 적이 없다. **살롱전**에서 낙선한 데 좌절한 몇몇 화가가 1860년대 말에 독자적인 전시회를 논의하기 시작했지만, 프랑스-프로이센 전쟁으로 계획이 무산되었다. 1874년에 그들의 구상이 실현되었지만, **에두아르 마네**는 화가가 자신의 예술성을 증명해야 할 무대는 살롱전이라고 믿었기 때문에 참가를 거부했다. 인상파전은 매번 파리의 중심가인 그랑불바르에서 열렸다.

자연주의(Naturalism) 일반적으로 자연주의는 자연 관찰에 바탕을 둔 방법론이나 예술형식을 말한다. 이 단어는 1860년대와 1870년대에 **쥘 앙투안 카스타냐리**와 **에밀 졸라**가 **사실주의**를 대신할 중립적 용어로 사용했다. 카스타냐리는 이 용어를 확고한 기반과 활력을 가진 프랑스 풍경화의 전통에 연결시켜, 비논쟁적인 예술적 토대를 인상주의에 제공했다. 졸라는 분석적이고 묘사적인 자신의 문체를 가리키는 용어로 이 낱말을 사용하여, 변덕스러운 사회적 주제를 다루는 자신의 방식이 과학적이고 냉철해 보이게 했다.

제2제정(Second Empire) 루이 나폴레옹 보나파르트는 1851년에 친위 쿠데타를 일으킨 뒤 제2제정을 수립하고 스스로 황제가 되어 독재권력을 장악했다. 이 시절에는 황제 자신이 과소비 풍조를 선도하면서 프랑스의 사업과 교역이 크게 증대되었다. 그의 군국주의적 대외정책은 크림 반도와 북이탈리아에서 전쟁을 일으켰는데, 이는 워털루에서 실추한 프랑스의 위신을 회복하기 위한 것이었다. 이 정책은 1870년에 프로이센 군대가 프랑스를 침공하여 순식간에 파리를 포위하는 바람에 실패로 돌아갔다. 제2제정은 **제3공화정** 선언과 함께 무너졌다.

제3공화정(Third Republic) 1870년에 **제2제정**이 무너진 뒤, 아돌프 티에르를 대통령으로 하는 제3공화정이 수립되었다. 그러나 **파리 코뮌**의 도전을 받은 공화정 대표들은 베르사유로 달아나 군대를 소집했고, 공화군은 1871년 5월 파리를 공격하여 일주일 동안의 끔찍한 시가전 끝에 코뮌을 진압했다. 그러나 이 조치는 오랫동안 제3공화정에 오점을 남겼다. 공화정에 참여한 주요 당파인 왕당파·보나파르트파·온건공화파가 정통성을 다투었기 때문이다. 제3공화정은 음모와 사회 갈등으로 얼룩졌다. 결국 온건파가 승리했는데도 그런 갈등은 제1차 세계대전 때까지 계속되었다. 아이러니컬하게도 제3공화정 시대는 경제가 번영하고 예술이 꽃을 피웠기 때문에 '태평성대'(Belle Époque)로 불리고 있다. 제3공화정은 70년간 존속하다가 1940년의 나치 점령과 함께 막을 내렸다.

파리 코뮌(Paris Commune) 1871년 3월 18일부터 5월 말까지 파리를 지배한 사회주의 정부. **제3공화정** 정부가 파리를 포위한 프로이센 군대에 항복하자, 코뮌은 공화정에서 탈퇴하여 독자적인 정부를 수립했다. 코뮌은 투항을 거부하고, 다른 도시들에서 일어난 비슷한 운동조직과 연합체를 형성하고자 했다. 정부군이 파리로 쳐들어와 3만여 명을 대량 학살한 뒤 코뮌은 붕괴되었다. 이 사건은 그후 오랫동안 프랑스에 오점을 남겼고, 노동계층의 사회주의를 나라의 안정을 해치는 적으로 인식시키는 결과를 낳았다.

팽튀르 클레르(Peinture claire) 문자 그대로 해석하면 맑거나 밝은 색칠. 명도를 높이기 위해 밝은 색 물감을 캔버스 바탕칠로 이용하는 기법을 말한다. 플랑드르와 네덜란드 및 영국 화가들도 팽튀르 클레르 기법을 이용했지만, 19세기 중엽에는 장 밥티스트 카미유 코로가 이 기법을 활용한 주요 화가였다. 이 기법은 **'플랭 에르'**의 비공식적인 그림과 결부되었고, **클로드 모네**와 **카미유 피사로**를 비롯한 몇몇 인상파 화가들이 채택했다.

플라뇌르(Flâneur) 샤를 보들레르가 사용한 이 낱말('빈둥거리다'를 뜻하는 프랑스어 'flâner'에서 파생)은 익명의 군중 속에 어슬렁거리며 남을 관찰하는 데에서 즐거움을 얻는 도시 한량을 가리킨다. 「현대 생활의 화가」에서 보들레르는 친숙하면서도 소외되고 사회적 차별에 민감한 현대인의 시선을 예증하기 위해 '플라뇌르'라는 낱말을 사용했다. 미술에서 여기에 해당하는 것은, 콩스탕탱 기스의 작품에서 볼 수 있듯이 빠른 데생과 정확한 관찰을 결합한 양식의 스케치였다. 자연주의 양식의 새로운 공식인 이것은 결국 인상주의에 통합되었다.

플랭 에르(Plein-air) 외광파(外光派). 원래는 주로 야외 스케치나 습작, 또는 좀더 공식적인 작품의 밑그림을 가리킨다. 플랭 에르는 19세기 중엽에 **바르비종파** 풍경화와 함께 자연 관찰에 대한 관심이 높아진 것과 때를 같이하여 등장했다. 외광파 화가들의 요구에 부응하여 휴대용 물감통과 이젤이 개발되었다. 플랭 에르 그림은 인상파가 등장하기 전에는 전시회에 출품할 수 있는 완성작으로 여겨지지 않았다. 오늘날 **클로드 모네**는 전형적인 외광파 화가로 여겨지고 있으며, 이 방식은 모네가 예시한 인상주의의 여러 측면 중에서도 가장 중요한 핵심을 이루었다.

주요 인물 소개

고갱, 폴(Paul Gauguin, 1848~1903) 프랑스 언론인과 유럽계 페루인 사이에서 태어났다. 페루에서 성장한 뒤 1872년에 파리 증권거래소 직원이 되었다. 1874년 **인상파전**을 본 뒤, 인상주의 작품을 사들이는 한편 화가가 되기로 결심했다. 그는 **카미유 피사로** 및 폴 세잔과 함께 퐁투아즈에서 그림을 그렸고, 초기작에는 이들의 영향이 드러나 있다. 고갱은 1878년부터 인상파전에 참여했다. 1882년에 주식시장이 붕괴된 뒤 일자리를 잃은 고갱은 그림에만 전념하게 되었다. 1884년에 덴마크인 아내가 아이들을 데리고 코펜하겐으로 떠나자, 고갱은 부부관계를 회복하고 그림을 팔기 위해 두 번 코펜하겐을 방문했지만 목적을 이루지 못했다. 1880년대 중엽에 화가로서 원숙해진 고갱은 **상징주의**를 받아들이기 시작했다. 그는 브르타뉴의 퐁타방에 있는 예술인촌의 지도자가 되었지만, 마르티니크 섬과 타히티 섬으로 여행을 갔다가 결국 타히티 섬에 오랫동안 머물렀다.

곤살레스, 에바(Eva Gonzalès, 1849~83) 원래는 전통 미술을 배웠지만, 1867년에 **에두아르 마네**의 제자가 되었다. 1870년 작품인 「어린 병사」는 마네의 「피리 부는 소년」을 흉내낸 것이지만, 프랑스 근대미술을 전시하는 뤽상부르 미술관에 팔렸다. 이는 아마 부친이 문단의 유력인사였기 때문일 것이다. 1870년대에 그녀의 스타일은 마네의 발전과 병행하여 편안하고 자유로워졌지만, 모티프는 가정적인 소재에 집중되어 있었다.

기요맹, 아르망(Armand Guillaumin, 1841~1927) 노동자 집안에서 태어나, 여가 시간에 틈틈이 그림을 공부했다. 1860년대에 오를레앙 철도회사에서 일하다가 그후 파리 시청에 야간 일자리를 얻어 낮에도 그림을 그릴 수 있게 되었다. 1880년대까지는 센 강변의 공장 풍경을 주로 그렸고, 이것은 그가 1861년에 아카데미 쉬스에서 만난 **폴 세잔**과 카미유 피사로에게 영향을 주었을지도 모른다. 이들 세 사람은 1870년대 초에 오베르쉬르우아즈에 있는 가셰 박사의 집에서 에칭을 실험했다. 그의 힘찬 필법과 현란한 색채는 빈센트 반 고흐와 야수파 화가들에게 호평을 받았다. 기요맹은 평생 상업적인 성공을 거두지 못했지만, 1891년에 복권에 당첨되어 막대한 돈을 받은 덕분에 경제적 안정을 얻어, 여기저기 여행을 다니면서 외딴 해변과 시골 풍경을 그리는 데 여생을 바칠 수 있었다.

뒤랑 뤼엘, 폴(Paul Durand-Ruel, 1831~1922) 인상파를 후원한 미술상 가운데 가장 유명한 인물. 미술품을 거래하는 가족회사의 대표로서, 처음에는 주로 **바르비종파**와 낭만주의 화가들의 작품을 취급했지만, 1871년에 런던에서 **클로드 모네**와 카미유 피사로를 만난 것을 계기로 인상파와 관계를 맺게 되었고, 이듬해 런던에서 인상주의 작품을 포함한 전시회를 열었다. 그는 매출액의 일정 비율을 수수료로 받는 대신 화가에게 수입을 보장해준 최초의 미술상이었다. 1882년 인상파전은 그의 화랑에서 열렸다. 그 직후 재정 후원자가 파산했지만, 그는 이 위기를 용케 넘기고 인상파 화가들을 위한 개인전을 준비하기 시작했다. 그는 1888년에 뉴욕에 화랑을 열었다.

뒤랑티, 에드몽(Edmond Duranty, 1833~80) **사실주의** 예술을 옹호한 2류 소설가 겸 미술평론가. 단명으로 끝난 평론지 『레알리슴』(1856)의 발행인. 뒤랑티는 1860년대에 이미 초기 인상파의 일원이 되어 있었다. 그는 **에드가르 드가**의 친구였다. 드가의 과학적 태도는 어느 정도 그와 공통점이 있었는데, 드가의 미술은 그가 속해 있었던 과거 세대의 색채나 기법에 더 가까웠기 때문이다. 1876년에 그는 인상주의를 주제로 다룬 평론집 『새로운 회화』를 발표했다. 여기서 그는 젊은 미술가들이 현대 생활에 대한 관찰에 충실하고 그것을 표현하는 데 적합한 새로운 방식을 개발했다는 이유로 그들을 옹호했다.

뒤레, 테오도르(Théodore Duret, 1838~1927) 공화주의 정치가·언론인·미술평론가. 뒤레는 1860년대 초에 알게 된 **귀스타브 쿠르베**를 통해 처음으로 화단과 관계를 맺게 되었고, 1865년에는 마드리드에서 **에두아르 마네**를 만났다. 1867년에 처음으로 미술평론을 발표했고, 이듬해에는 에밀 졸라와 함께 신문을 발행했다. 뒤레는 1868년에 마네에게 초상화를 주문했고, **카미유 피사로**를 만난 뒤 1872년부터 진지하게 인상주의 작품을 수집하기 시작했다. 평론집 『1878년의 인상주의자들』에서 뒤레는 인상주의가 **사실주의**와 **바르비종파**의 후계자가 되는 것은 지극히 자연스럽고 당연하다고 주장했다. 아시아를 여행한 덕분에 일본 판화 전문가가 된 그는 일본 판화를 통해 눈을 뜬 인상주의의 혁신적 색채 감각을 칭찬했다. 그후 뒤레는 아버지의 죽음으로 가업을 이어받아야 했다. 그후에도 화단과는 계속 관계를 유지했지만, 전처럼 적극적인 활동은 보여주지 못했다.

드가, 에드가르(Edgar Degas, 1834~1917) 귀족 혈통의 상류층 집안에서 은행가의 아들로 태어나, **아카데미**에서 교육을 받았고, 이탈리아에서 3년 동안 거장들의 작품을 공부했다. 1860년대 초에 **에두아르 마네**를 만나 인상파에 참여한 뒤, 차츰 역사적·문학적 주제를 버리게 되었다. 그러면서도 그는 그림을 그리기 전에 세심한 준비를 하거나 데생을 중요시하는 등 전통적 원칙에 여전히 충실했다. 그의 회화는 인상파 중에서 가장 도회적이었다. 그는 풍경화와 '**플랭 에르**' 회화를 거부하고 사실주의와 자연주의를 선택했

다. 그런데도 그는 **인상파전**이 계속 이어지도록 자금을 지원했고, 이 전시회에 참여하지 않은 것은 단 한번뿐이었다. 그는 또한 **귀스타브 카유보트**와 **메리 커셋** 같은 화가들을 설득하여 인상파전에 참여시켰지만, 재능이 부족하고 편협한 **사실주의** 화가들을 끌어들인 결과 1880년대 초에 동료들과 심각한 갈등을 빚게 되었다. 그는 수공예에 매료되어 파스텔과 판화를 비롯한 다양한 표현방식을 탐구했으며, 모노타이프에서도 기법적으로나 도상학적으로 독창적인 작품을 다수 제작했다. 경마와 무용은 그가 특히 좋아한 주제였고, 그는 결국 이 주제를 연작으로 발전시켰다. 상업적으로 성공한 그는 인상파 동료들만이 아니라 **들라크루아**와 앵그르 같은 거장들의 작품도 적극적으로 수집했다. 정치적으로 보수적이었던 그는 만년에 드레퓌스 사건이 일어났을 때 반유대 성향을 드러내어 동료들과 소원해졌다.

들라크루아, 외젠(Eugène Delacroix, 1798~1863) 역사적·문학적 주제를 다룬 화가. 프랑스 낭만주의 미술의 선도자. 그가 1820년대에 그린 대작들을 통해서 낭만주의는 그의 주요 경쟁자인 앵그르의 전통적 고전주의와는 달리 현대적 주제를 비교적 자연주의적인 스타일로 다룬 예술로 자리를 굳혔다. 이런 의미에서 그는 **사실주의**와 인상주의로 나아가는 길을 열었다고 할 수 있다. 그러나 많은 화가와 작가들에게 들라크루아는 전통적 관행과 사진처럼 정밀한 사실주의에 맞서서 예술가의 독자성과 상상력을 고수한 등대로 우뚝 서 있었다. 인상파 화가들은 자유로운 필법과 밝은 색채를 사용하여 감정을 풍부하게 표현하는 들라크루아를 높이 평가했다.

르누아르, 피에르 오귀스트(Pierre-August Renoir, 1841~1919) 리모주에서 태어났지만, 세 살 때 파리로 이사했다. 1854년에 도자기 그림 공방의 견습공이 되었지만, 1861년부터 샤를 글레르의 화실에 다니기 시작했고 이듬해에는 **아카데미**에 들어갔다. **살롱전**에 출품하기도 했지만, 글레르의 화실에서 만난 인상파 화가들과 함께 작업할 때가 많았다. 1869년에 그는 라그르누예

르에서 **클로드 모네**와 함께 작업하면서 그들 특유의 스타일을 개발했다. 르누아르는 **들라크루아**를 열렬히 숭배했고, 그가 가장 좋아한 주제는 여성이었다. 그는 물랭 드 라 갈레트 같은 카페에서 만난 아마추어 모델이나 애인을 주인공으로 삼는 경우가 많았다. 그는 다양한 계층의 친구들을 통해 주문을 받았고, 특히 초상화가 작품 전체에서 차지하는 비중은 어떤 동료보다도 높다. 상업적으로 성공한 뒤 1878년에 살롱전으로 돌아갔고, 때문에 그해의 **인상파전**에는 출품자격을 박탈당했다. 그는 모네처럼 1880년대에 여행을 시작했다. 하지만 거장들을 능가하겠다는 희망을 품고 자신의 스타일을 보수적으로 바꾸기 시작했다. 1884년에는 이미 '메마른 시대'라고 불리는 단계에 이르러 있었다. 색채는 여전히 밝지만 선으로 형상의 윤곽을 뚜렷이 나타낸 것이 이 시기의 특징이다. 1890년대에 그는 리비에라 근처에 정착하여 젊은 여인들을 모델로 한 감각적인 그림과 지중해 풍경을 많이 그렸다.

마네, 에두아르(Édouard Manet, 1832~83) **제2제정** 행정부의 고등재판관의 아들로 태어났다. 세상 물정에 밝고 사교적인 성격이어서 인상파 화가들은 대부분 그를 지도자로 생각했지만, 정작 마네 자신은 화가가 대중과 만나는 자리는 살롱전이어야 한다고 믿고 인상파전에 참여하기를 거부했다. 재야파 미술의 거장인 토마 쿠튀르에게 사사한 뒤, 프랑스에서 여전히 우위를 차지하고 있던 전통 양식 대신 네덜란드와 에스파냐의 사실주의를 흉내낸 작품으로 화가 생활을 시작했다. 그는 많은 논란을 불러일으킨 「풀밭에서의 점심」과 「올랭피아」를 통해 급진적인 전위 화가라는 평판을 확립했다. 「풀밭에서의 점심」은 1863년 살롱전에서 낙선했지만, 같은해에 열린 **낙선전**에 전시되었다. 「올랭피아」는 출품자격 규정이 완화된 1865년 살롱전에 전시되었다. 마네는 바티뇰을 예술인촌으로 확립하는 데 기여했고, 게르부아 카페 등지에서 열린 모임의 중심 인물이었다. 1870년대 초에는 **베르트 모리조**와 **클로드 모네** 등 친한 화가들과 함께 교외를 찾아가 '**플랭 에르**' 회화에 열중

하게 되었다. 마네는 파격적인 인상주의 스타일로 정물화와 정원풍경화 및 친구들의 초상화도 많이 그렸지만, 가장 많은 노력을 기울인 것은 여전히 도시를 배경으로 한 인물화였다. 죽음을 앞두고 쇠약해진 몸으로 그린 꽃 연작은 그의 작품 중에서도 가장 아름다운 걸작으로 꼽힌다.

말라르메, 스테판(Stéphane Mallarmé, 1842~98) 시인·평론가. 말라르메는 **에두아르 마네**의 절친한 친구여서, 직장(파리 중학교 영어교사)에서 집으로 돌아가는 길에 거의 날마다 마네를 찾아갔다. 1876년에 발표한 「에두아르 마네와 인상주의자들」이라는 평론은 인상주의에 대한 초기의 세련된 분석이다. 마네는 말라르메가 번역한 에드거 앨런 포의 『까마귀』(1875)와 말라르메의 시집 『목신의 오후』(1876)에 삽화를 그렸다. 말라르메는 **베르트 모리조**와 **르누아르** 및 **에드가르 드가**와도 친하게 지냈다. 드가는 말라르메의 사진을 찍어주기도 했다. 페이지 전체에 단어가 고르게 배열되어 있고 내성적인 혁신적 구조를 가진 말라르메의 시는 꿈처럼 비현실적인 내적 경험을 강조했고, 이것이 그를 **상징주의** 문학운동의 지도자로 만들었다. 폴 고갱은 1880년대에 말라르메의 사상을 미술에 받아들인 화가의 하나이다.

모네, 클로드(Claude Monet, 1840~1926) 파리에서 태어났지만 아버지가 노르망디 지방의 르아브르에서 잡화점을 경영하게 되었기 때문에 르아브르에서 성장했다. 모네는 인상주의와 동의어로 여겨질 만큼 인상파의 핵심적인 화가다. 1874년의 제1회 **인상파전**에 전시된 작품들의 특징을 묘사하기 위해 사용한 '인상주의'라는 용어는 그의 「인상, 해돋이」라는 작품에서 유래한 것이다. 모네는 노르망디 해변에서 그림을 그리기 시작했고, 이곳에서 '**플랭 에르**' 회화에 몰두하게 되었다. 1860년대 전반에 파리를 방문한 뒤에는 인물화에 관심을 가졌지만, 라그르누예르에서 **르누아르**와 함께 작업한 1869년에는 인물화에 대한 관심을 버리고 풍경화에만 전념하다시피 하고 있었다. **바르비종파**의 본보기에 따라 그는 파리에서 벗어난 곳에 거처를 정

했지만, 시골에서의 은둔생활보다는 교외 특유의 환경을 갖춘 파리 근교의 아르장퇴유를 선택했다. 이곳에서 그린 돛단배 **연작**은 인상주의의 패러다임을 창조했지만, 처음에는 여행을 통해, 다음에는 서로 관련된 다양한 관점에서 또는 외견상 다양한 상황 아래서 같은 소재를 다룬 연작을 통해 이 패러다임을 계속 탐구하고 발전시켰다. 모네는 결국 지베르니에 정착했고, 1891년에 이곳에 땅을 사서 아름다운 정원과 연못과 일본식 다리를 만들었다. 그는 미술상인 **폴 뒤랑 뤼엘**과 협력한 덕분에 상업적으로 성공한 최초의 인상파 화가들 가운데 하나였다. 그는 동료와 친구들을 인심좋게 도와주었고, **에두아르 마네**가 죽은 뒤에는 「올랭피아」를 구입하여 국가에 기증하기 위한 모금운동을 벌였으며, 드레퓌스 사건 때는 에밀 졸라를 공개적으로 지지했다. 만년에는 친구인 **조르주 클레망소**의 주선으로 프랑스 정부의 주문을 받아 대형 수련화 연작을 제작했다.

모리조, 베르트(Berthe Morisot, 1841~95) 고위공무원의 딸로 태어났으며, 여동생 에드마와 함께 데생과 유화를 배우다가, 결국 **바르비종파** 화가인 장 밥티스트 카미유 코로를 스승으로 모시게 되었다. **앙리 팡탱 라투르**의 소개로 **에두아르 마네**를 만나 그의 동아리에 들어갔으며, 「발코니」를 비롯한 그의 몇몇 작품에서 모델을 서기도 했다. 1874년에 결혼한 마네의 동생 외젠은 아내의 화가 활동을 격려해주었다. 그녀는 마네의 만류에도 불구하고 **인상파전**에 줄곧 참여했다. 빠진 것은 딸을 낳은 1877년뿐이었다. 그녀는 시대와 신분이 여성 화가에게 가한 제약을 벗어나지 못하고 주로 가정적인 소재에 초점을 맞추었다. 하지만 성긴 붓자국과 밝은 색채를 바탕으로 독창적이고 도발적인 자신만의 스타일을 개발했으며, 남성 화가들이 별로 민감하게 느끼지 못하는 현대 생활의 측면들을 표현했다. 인상파 화가들은 주로 카페에서 어울렸지만, 그녀는 자기 신분에 어울리지 않는 그런 모임에 참여하는 대신 자택을 인상파의 집합소로 만들었다. 그녀가 죽자 **르누아르**와 **드가**는 모리조 회고전을 열었고, 이 전시회는

평론가들에게 상당한 호평을 받았다.

바지유, 프레데리크(Frédéric Bazille, 1841~70) 몽펠리에 근처에서 포도주 양조업을 하는 부유한 지주의 아들로 태어났다. 의학을 공부하기 위해 파리로 갔지만, 샤를 글레르의 화실에서 그림을 그리기 시작했고, 그곳에서 미래의 인상파 화가들을 만났다. 이웃에 사는 미술품 수집가 알프레드 브뤼야를 통해 **외젠 들라크루아와 귀스타브 쿠르베**의 작품을 처음 알게 되었으며, 쿠르베의 견고한 묘사와 인상주의의 '**플랭 에르**' 방식을 결합한 작품을 그렸다. 1860년대 중엽에 **클로드 모네**와 같은 화실을 쓰면서 특히 가까운 사이가 되었고, 나중에는 르누아르와 친하게 지냈다. 바티뇰 구 콩다민 가에 있는 그의 화실은 1860년대 말에 인상파의 집결지였다. 그는 게르부아 카페에서 열린 모임에 참가했고, 1874년에 열린 독립 전시회를 처음 계획한 사람들 가운데 하나였다. 그러나 바지유는 프랑스-프로이센 전쟁 때 징집되어 전사했다.

보들레르, 샤를(Charles Baudelaire, 1821~67) 시인·평론가. 당대에 센세이션을 일으킨 시집 『악의 꽃』(1857)의 저자. 1845년과 1846년의 **살롱전** 및 **외젠 들라크루아**에 대한 평론을 비롯하여 문학과 미술에 대해 많은 평론을 쓰고, 삽화가 겸 수채화가인 콩스탕탱 기스를 다룬 『현대 생활의 화가』(1863)를 쓰기도 했다. 그는 현대 생활에 대한 관찰과 묘사를 옹호했으며, 캐리커처와 삽화에 흥미를 갖고 그 간략한 양식을 '**플라뇌르**'의 재빠른 눈길과 결부시켰다. 그의 사상은 1860년대 초에 그가 후원한 **에두아르 마네**에게 영향을 끼쳤다.

부댕, 외젠(Eugène Boudin, 1824~98) 해변 풍경을 주로 그린 화가. 1850년대 말부터 1860년대 초까지 **클로드 모네**의 스승이었다. 항구도시 르아브르 태생인 그는 여름에 인근 해변으로 그림을 그리러 오는 **바르비종파** 화가들이 단골로 드나든 표구 화랑에서 일했다. 모네는 이 가게에서 부댕의 작품을 보고, 부댕을 통해 '**플랭 에르**' 회화에 몰두하게 되었다. 부댕은 이따금 인상파전에 출품했지만, 밝은 색채와 나

이, 그리고 보다 전통적인 기법 때문에 인상파의 핵심이라기보다는 오히려 전통적인 화가로 분류되었다.

브라크몽, 마리 키브롱(Marie-Quiveron Bracquemond, 1840~1916) **아카데미** 미술을 배웠지만 인상파를 강력하게 지지했다. 그녀가 인상주의를 접하게 된 것은 남편 펠릭스 브라크몽을 통해서였다. 판화가인 펠릭스 브라크몽은 인상파와 친하게 지냈고 인상파전에 출품하기도 했다. 마리 브라크몽은 형태에 대한 전통적 감각과 '**플랭 에르**' 방식을 결합한 대작을 많이 그렸다. 브라크몽 부부의 아들인 피에르에 따르면, 펠릭스 브라크몽은 아내의 재능을 질투했다고 한다. 마리 브라크몽의 작품은 1879년과 1880년 및 1886년의 **인상파전**에 출품된 것을 빼고는 거의 전시되지 않았다.

샤르팡티에, 조르주(Georges Charpentier, 1846~1905) 귀스타브 플로베르, **에밀 졸라**, 공쿠르 형제를 비롯한 사실주의·자연주의 작가들의 작품을 출판하여 성공한 출판업자. 그는 아내 마르그리트와 함께 초기에 인상파를 헌신적으로 후원했다. 그들이 특히 좋아한 화가는 **피에르 오귀스트 르누아르**였다. 샤르팡티에는 「라 비 모데른」이라는 잡지를 창간하고 인상파를 자주 특집으로 다루는 한편, 사무실의 일부를 이루고 있는 화랑에 그들의 작품을 전시했다. 샤르팡티에 부인의 야회는 파리 화단의 중요한 회합 장소였다.

세잔, 폴(Paul Cézanne, 1839~1906) 남프랑스 엑상프로방스에서 성장한 세잔은 부유한 아버지의 기대를 저버리고 미술을 공부하기 시작했다. 젊은 시절에는 **에밀 졸라**를 비롯하여 문학적·미술적 열망에 사로잡힌 친구들을 많이 사귀었다. 1861년에 졸라를 따라 파리에 온 뒤, 아카데미 쉬스에서 그림을 배우면서 인상파에 가담했다. 초기에는 주로 문학적·종교적 주제에서 영감을 얻어 서투르지만 힘있는 작품을 그리다가, 1870년대 초에 퐁투아즈에서 **카미유 피사로**와 함께 작업하면서 풍경화와 정물화에 전념했다. 세잔은 다른 인상파 화가들과 마찬가지로 '**플랭 에르**' 회화에 몰두했고, 인상파전에도 여러 번 참여했지만, 그의 야심

에 배어 있는 특징은 고전에 대한 찬미와 고향 프로방스였다. 그리하여 그는 고전주의자 니콜라 푸생의 작품을 '자연 본래의 모습에 따라' 개작하고 인상주의를 '박물관의 예술품' 같은 것으로 단단하게 응결시키려는 구상을 추구하기 시작했다. 1890년대에 세잔은 젊은 미술상 앙브루아즈 볼라르가 개최한 전시회에서 평론가들의 호평을 얻기 시작했고, 그의 작품은 조르주 브라크와 파블로 피카소가 이끄는 신세대 미술가들에게 영향을 주었다.

쇠라, 조르주(Georges Seurat, 1859~91) **신인상주의**의 선도자. 1884년에 결성된 '앵데팡당'(독립미술가협회)에 참여했지만, 1886년에는 문하생들과 함께 최후의 **인상파전**에 출품하기도 했다. 쇠라는 **아카데미**에서 교육을 받았지만, 현대 생활에 대한 인상파의 관심과 '**플랭 에르**' 회화에 매혹되었다. 그는 이런 방식과 색채이론에 대한 과학적 관심을 결합하여, 체계적인 채색법을 개발했다. 이것을 점묘화법이라고 부른다. 나중에 그는 도시의 향락을 묘사하는 쪽으로 관심을 돌렸고, 이를 표현하기 위해 점점 추상적인 기하학적 구조를 채택했다. 그는 서른두 살의 나이에 병사했다. **카미유 피사로**는 쇠라의 회화이론이 개인주의적 성향을 보이는 '낭만적' 인상주의의 대안이 될 수 있다고 생각했다.

쇼케, 빅토르(Victor Chocquet, 1821~91) 미술품 수집가. 처음에는 빈약한 수입으로 **외젠 들라크루아**와 **귀스타브 쿠르베**의 작품을 수집하기 시작했지만, 결국 아내를 통해 상당한 유산을 물려받았다. 1875년에 드루오 경매장에서 인상파를 발견한 뒤 **피에르 오귀스트 르누아르**와 **폴 세잔**에게 초상화를 주문했다. 그는 인상파전을 열렬히 지지하는 것으로 유명해졌고, 특히 1877년 전시회 때는 그들에 대한 비판을 우연히 듣고 격렬하게 맞서기도 했다. 그가 죽었을 때, 그의 소장품에는 50점 이상의 인상주의 작품이 포함되어 있었다.

시냐크, 폴(Paul Signac, 1863~1935) 1880년대 초에 **클로드 모네**와 **아르망 기요맹** 및 **카미유 피사로**의 영향을 받아 그림을 그리기 시작했으며, 1884년

에는 '앵데팡당'에 가입했고, 여기서 조르주 쇠라를 만나 그의 제자가 되었다. 그는 쇠라를 펠릭스 페네옹, 귀스타브 칸, 폴 아당 같은 **상징주의** 평론가들에게 소개했고, 이들은 **신인상주의**에 대한 글을 쓰기 시작했다. 시냐크의 그림보다 점묘화법을 더 잘 보여주는 예는 없다. 1899년에 그는 과학적인 채색기법을 통해 19세기 미술의 발전을 고찰한 『들라크루아에서 신인상주의까지』를 출판했다. 사상적으로는 피사로와 마찬가지로 확고한 무정부주의자였다.

시슬레, 알프레드(Alfred Sisley, 1839~99) 파리에 거주하는 영국인 부모 사이에서 태어났다. 1860년대 중엽에 샤를 글레르의 화실에서 그림을 배우면서 인상파 화가들을 만났다. 그는 친구들과 함께 퐁텐블로 숲 주변 마을에 가서 주로 풍경화를 그렸다. 1867년 **살롱전**에 출품한 작품은 자신을 장 밥티스트 카미유 코로의 제자로 묘사한 것이었다. 인상파와 가까워질수록 그의 풍경화는 시골에서 차츰 도시 교외로 접근했고, 1870년대에는 **바르비종파**의 풍경화를 연상시키지만 **클로드 모네**의 풍경화와 스타일이 비슷해져 있었다. 1874년에 미술품 수집가인 장 밥티스트 포르와 함께 영국의 햄프턴 코트를 방문했을 때 그린 연작과 1876년에 마를리 나루의 홍수를 묘사한 **연작** 등 일부 예외는 있지만, 그의 화풍은 모네와 **카미유 피사로** 사이를 오락가락했다. 그는 큰돈을 벌지는 못하더라도 생계는 유지할 수 있을 만큼 뛰어난 재능과 감수성을 갖고 있었지만, 인상파의 주요 화가들 가운데 아마 가장 특징이 없는 화가일 것이다. 그는 과묵하고 내성적인 성격 때문에 적극적으로 작품을 팔지 못했고, 동료들만큼 인정을 받지도 못한 채 세상을 떠났다.

알레비, 뤼도비크(Ludovic Halévy, 1833~1908) **에드가르 드가**의 친구. 극작가·소설가. 조르주 비제의 가극 「카르멘」1875)과 자크 오펜바흐의 오페레타 대본을 썼다. 1877년에는 인상파를 풍자한 연극 「매미」를 공동 제작했지만, 드가는 선뜻이 무대 디자인을 도와주었다. 그 직후 발표된 소설집 『카르디날 가족』은 드가의 모노타이프

에 영감을 주었다. 드가는 그의 집에 정기적으로 초대를 받았고, 1890년대에는 알레비 부부의 사진을 찍어주었다. 알레비는 가톨릭 신자로 성장했지만, 그의 집안은 유명한 유대인 가문이었다. 드레퓌스 사건 때 드가의 뿌리깊은 반유대주의가 드러나는 바람에 두 사람의 우정은 깨지고 말았다.

졸라, 에밀(Émile Zola, 1840~1902) 남프랑스의 엑상프로방스에서 태어난 졸라는 폴 세잔의 어릴 적 친구였다. 파리로 이사한 뒤, 그는 인상파 동아리에 들어가 **에두아르 마네**를 옹호했다. 그는 소설가이자 언론인으로서 문학에 대한 과학적 접근을 주장했고, 소설에서는 알코올 중독과 질병, 매춘 같은 당대의 사회 문제를 다루었다. 고뇌하는 미술가를 다룬 소설 『걸작』(1886)은 폴 세잔과의 우정을 깨뜨렸다. 졸라는 열렬한 사회개혁론자였고, 1898년에 『오로르』지에 발표한 「나는 고발한다」에서는 드레퓌스 사건에서 프랑스 지배층이 보여준 태도를 맹렬히 비난했다. 그 결과 그는 명예훼손죄로 기소되어 벌금형을 선고받고 투옥되었지만, 그 논설은 결국 드레퓌스의 재심을 이끌어냈다.

카스타냐리, 쥘 앙투안(Jules-Antoine Castagnary, 1930~88) 프랑스 생통주 출신의 자유주의 정치가·법률가·미술평론가. 1860년에 **귀스타브 쿠르베**를 만나 **사실주의**를 옹호했고, 그후에는 과학적·민주적 태도를 표현한다는 이유로 **자연주의**를 지지하게 되었다. 인상주의에 대한 그의 반응은 모호했다. 제1회 인상파전에 대한 글을 쓰면서 그는 자연을 그대로 베낀 회화와 자연을 통해 화가가 새롭게 깨달은 감각에 반응하는 회화의 차이점을 체계적으로 서술하고, 후자를 지칭하기 위해 '인상'이라는 낱말을 사용했다. 1887년에 **제3공화정**의 미술부장관이 되었다.

카유보트, 귀스타브(Gustave Caillebotte, 1848~94) 부유한 직물업자의 아들로 태어나, 1874년에 동생과 함께 아버지의 유산을 물려받았다. 전통을 중시하는 사실주의자 레옹 보나에게 그림을 배운 뒤, **에드가르 드가**를 통해 인상파 화가들과 사귀게 되었다. 초기에는

예술적으로 드가와 가장 많은 유사성을 갖고 있었다. 그는 1876년의 제2회 **인상파전**부터 참여하기 시작했고, 1882년까지 그들을 열심히 후원했다. 카유보트는 사재를 털어 액자 값과 전시장 임대료를 지불하고, 친구들의 작품을 비싼 값으로 사주면서 인상파진에 큰 도움을 주었다. 그 결과 그는 뛰어난 인상주의 컬렉션을 소장하게 되었고, 죽을 때 이 컬렉션을 프랑스 정부에 기증했다. 이 컬렉션은 오늘날 파리 오르세 미술관 소장품의 핵심을 이루고 있다.

커샛, 메리(Mary Cassatt, 1844~1926) 미국 피츠버그에서 유명한 실업가의 딸로 태어나, 필라델피아의 펜실베이니아 미술학교에서 공부한 뒤, 부모와 함께 유럽으로 여행을 떠났다. 프랑스에서 **에드가르 드가**를 만난 커샛은 그의 설득으로 **인상파전**에 참여하여 1879년부터 출품하기 시작했다. 커샛은 여생을 프랑스에서 보내면서 줄곧 드가와 절친한 관계를 유지했다. 커샛은 인상파 작품을 구입했고, 가족과 친구들──특히 **루이진 엘더 해브마이어**──에게도 강력히 권했다. 커샛은 집안 풍경을 섬세하게 묘사하는 화가였고, 드가와 마찬가지로 다양한 기법에 흥미를 갖고 있어서 파스텔화와 판화도 제작했다. 1891년에 커샛은 일본 미술에서 영감을 얻은 독창적인 채색 동판화 연작을 제작했다.

쿠르베, 귀스타브(Gustave Courbet, 1819~77) **사실주의**의 선도자. 정치적·예술적으로 기성 권위에 조금도 굴하지 않고 저항했기 때문에 최초의 전위 미술가가 되었다. 1850~51년에 전시된 「돌 깨는 인부들」과 「오르낭에서의 매장」은 1848년의 좌파 혁명과 결부되었다. 쿠르베는 보통사람들의 일상적인 활동에 바탕을 둔 예술을 통해, 그리고 공식 단체로부터의 독립을 통해 인상주의에 하나의 모범을 보였다. 1855년에 그는 **만국박람회**의 건너편에 '사실주의 전시관'을 따로 마련하여 개인전을 열었다. 여기에 때를 맞춰 발표한 선언문에서, 예술은 그 시대를 개개의 예술가들이 자기 눈을 통해 본 대로 묘사해야 한다고 주창했다. 1871년에 쿠르베는 **파리 코뮌**에 깊이 관여하게 되었고, 이 때문에 나중에 체포되어 감옥에 갇혔다.

클레망소, 조르주(Georges Clemenceau, 1841~1929) 공화주의 정치가. **제3공화정** 당시 자유주의 진영의 지도자. **에두아르 마네**의 친구였고, 마네는 1879~80년에 그의 초상화를 두 점 이상 그렸지만 완성하지는 못했다. 나중에 클레망소는 **클로드 모네**의 친구가 되어 지베르니로 자주 찾아갔고, 1895년에는 모네에 대한 평론을 쓰기도 했다. 1898년에 클레망소가 발행한 신문 『오로르』는 알프레드 드레퓌스를 옹호하는 **에밀 졸라**의 유명한 논설 「나는 고발한다」를 게재했다. 클레망소는 1906~09년과 1917~20년에 프랑스 총리를 지냈고, 그가 영향력을 행사한 덕분에 모네는 정부의 주문을 받아 대형 수련화를 그릴 수 있었다.

팡탱 라투르, 앙리(Henri Fantin-Latour, 1836~1904) **아카데미**에서 미술을 배웠지만, 일찍부터 인상파에 참여했다. 1860년대에 그린 수많은 초상화 가운데 「들라크루아에게 경의를」(1863)과 「바티뇰 구의 화실」(1870)은 몇몇 인상파를 포함한 화가와 작가들을 묘사하고 있다. 그는 즐겨 쓰는 색채 범위와 빈틈없는 데생 솜씨 때문에 스타일 면에서 좀더 전통적인 화가들과 같은 범주로 분류되었고, 인상파전에 출품한 적은 한번도 없었다. 오늘날 그는 주로 밝은 색채와 전통적 정교함을 장점으로 삼는 산뜻한 꽃 정물화로 알려져 있다.

피사로, 카미유(Camille Pissarro, 1830~1903) 덴마크령(지금은 미국령) 버진 제도의 세인트토머스 섬에서 유대인 상인의 아들로 태어나, 잠시 프랑스에서 교육을 받았지만, 가업을 잇기 위해 고향으로 돌아갔다. 이곳에서 덴마크 화가인 프리츠 멜비에게 그림을 배운 뒤, 미술에만 전념하기 위해 1855년에 파리로 돌아갔다. 인상파 중에서 가장 나이가 많은 그는 1860년대 초에 장 밥티스트 카미유 코로와 함께 일했고, 그 무렵 아카데미 쉬스에서 **클로드 모네**를 만났으며, 곧이어 **마네** 패거리의 화가들도 소개받았다. 프랑스-프로이센 전쟁 때 그는 프랑스 시민이 아니었기 때문에 징집을 면했고,

런던의 친척을 방문하는 방법으로 난리를 피할 수 있었다. 런던에서 그는 모네와 미술상인 **폴 뒤랑 뤼엘**을 만났고, 뒤랑 뤼엘은 그의 그림을 구입하기 시작했다. 인상파 중에서 여덟 차례의 **인상파전**에 매번 출품한 화가는 피사로뿐이었고, 그는 자주 인상파 화가들을 하나로 묶는 역할을 맡았다. 1870년대에 퐁투아즈에 정착한 뒤 폴 세잔 및 아르망 기요맹과 함께 일하면서 이른바 퐁투아즈파의 지도자가 되었다. 나중에 폴 고갱도 퐁투아즈파에 합류했다. 이들은 다른 인상파 화가들만큼 부르주아의 여가생활에 초점을 맞추지 않았고, 무정부주의자인 피사로는 산업사회보다 농민을 이상화하는 경향이 있었다. 그런데도 그는 기요맹과 함께 산업화를 미술의 주제로 받아들였다. 1884년에 에라니로 이사한 뒤에는 신인상주의의 과학적 원리와 민주적 접근성에 매료되어, 인상파의 주요 화가들 중에서는 유일하게 **신인상주의**로 잠시나마 전향했다. 1890년대에는 모네를 본받아 연작을 제작했지만, 그의 주제는 시골이나 정원 풍경이 아니라 호텔 창문에서 바라다보이는 도회 풍경이었다.

해브마이어, 루이진 엘더(Louisine Elder Havemeyer, 1855~1929) 미국 필라델피아의 명문 집안의 딸이자 **메리 커샛**의 친구. 1883년에 제당회사 사장인 헨리 오스본 해브마이어와 결혼하기 전부터 메리 커샛을 통해 인상주의 작품을 구입했다. 1889년에 파리 **만국박람회**를 구경하러 간 해브마이어 부부는 인상주의 작품을 대량으로 수집하기 시작했다. 1907년에 남편이 죽은 뒤에도 그녀는 그림 수집을 계속했고, 적극적인 여권론자가 되었다. 그녀는 **마네**가 그린 **조르주 클레망소**의 초상화를 루브르 미술관에 기증한 뒤 프랑스 정부로부터 훈장을 받았다. 그녀가 뉴욕의 메트로폴리탄 미술관에 유증한 1,972점의 작품은 오늘날 세계적으로 유명한 이 미술관의 인상주의 컬렉션의 핵심을 이루었다.

주요 연표

괄호 속의 숫자는 본문에 실린 작품 번호를 가리킨다

인상주의

1855 에드가르 드가, 에콜 데 보자르(미술학교)에 입학.
카미유 피사로, 파리 도착.

1856 드가, 이탈리아 여행(3년 체류).
클로드 모네, 르아브르에서 외젠 부댕을 만남.
부댕, 모네에게 '플랭 에르' 회화를 소개.

1857 에두아르 마네, 독일·네덜란드·이탈리아 여행.

1858 피사로, 아카데미 쉬스에 들어감.
피에르 오귀스트 르누아르, 도자기 그림을 포기.

1859 모네, 파리로 이사하여 아카데미 쉬스에서 피사로를 만남.
마네의 「압생트를 마시는 사람」(25)이 살롱전에서 낙선.

1860 마네, 바티뇰 구로 이사.
드가, 「스파르타의 운동하는 젊은이들」 제작.

1861 마네, 보들레르와 에드몽 뒤랑티를 만남.
폴 세잔과 아르망 기요맹, 아카데미 쉬스에 들어가 피사로를 만남.

1862 마네, 유산을 물려받고 「튈르리 정원의 음악회」(27)를 제작. 드가를 만남.
르누아르·프레데릭 바지유·알프레드 시슬레, 샤를 글레르의 화실에 들어감.
르누아르, 미술학교에 입학.

1863 나폴레옹 3세, 낙선전을 승인.
마리 브라크몽·세잔·마네·피사로, 낙선전에 출품.
마네의 「풀밭에서의 점심」(30)이 센세이션을 일으킴.
마네, 쉬잔 렌호프와 결혼.

1864 르누아르·모네·바지유·시슬레, 글레르의 화실을 떠남.
좀더 관대한 살롱전 심사위원단이 마네·피사로·베르트 모리조·르누아르의 작품을 받아들임.
모네·바지유, 노르망디에서 함께 작업.

1865 세잔, 아카데미 쉬스에서 피사로를 만남.
마네, 살롱전에 「올랭피아」(34)를 출품하여 감상자에게 충격을 줌.
드가·르누아르·피사로·모리조도 살롱전에 출품.
르누아르, 모델이자 정부인 리즈 트레오를 만남.

1866 피사로, 퐁투아즈로 이사.
살롱전, 「피리 부는 소년」(40)을 비롯한 마네의 작품은 거부하고, 모리조·시슬레·바지유·모네의 작품은 받아들임.
에밀 졸라, 「에벤망」지에 마네와 미래의 인상파 화가들에 대한 평론을 발표하기 시작.
메리 커샛, 파리에 도착.

1867 르누아르의 「디아나」(99), 살롱전 심사위원들에게 거부당함.
마네, 만국박람회와 동시에 개인전 개최.

시대 배경 (언급이 따로 없는 것은 프랑스)

1855 파리 만국박람회.
귀스타브 쿠르베, 개인전을 열고 「사실주의 선언」을 발표.

1856 크림 전쟁 종결.

1857 샤를 보들레르, 「악의 꽃」 출판.

1859 (영국) 찰스 다윈, 「진화론」 출판.

1860 프랑스와 영국, 자유무역협정 체결.
(미국) 남북전쟁 발발.

1862 프랑스군이 멕시코에 파병됨.
파리에서 샤를 가르니에가 설계한 새 오페라 극장이 건설되기 시작.
빅토르 위고, 「레미제라블」 출판.
(프로이센) 비스마르크, 총리 취임.

1863 에르네스트 르낭, 「예수의 생애」 출판.
보들레르, 「현대 생활의 화가」 출판.
(영국) 런던에서 최초의 지하철 개통.

1864 에드몽과 쥘 공쿠르 형제, 「르네 모프랭」과 「제르미니 라세르퇴」 출판.
(멕시코) 막시밀리안 대공, 황제에 즉위.

1865 (미국) 에이브러햄 링컨 암살.
남북전쟁 종결.
(영국) 찰스 디킨스, 「우리 공통의 친구」 출판.

1866 (멕시코) 프랑스군 철수.
(스웨덴) 알프레드 노벨, 다이너마이트 발명.

1867 파리에서 만국박람회 개최.
쿠르베, 개인 전시관을 따로 마련.
(멕시코) 막시밀리안 황제 처형.

인상주의	시대 배경
	졸라, 『테레즈 라캥』출판.
1868 살롱전, 마네의 「에밀 졸라의 초상」(39) · 바지유의 「가족의 재회」(80) · 모네의 「정원의 여인들」(56) · 피사로의 「퐁투아즈의 에르미타주」(84)를 받아들임.	**1868** 프랑스에서 대중집회 규제법 완화. 파리에서 국립도서관 개관.
앙리 팡탱 라투르, 모리조를 마네에게 소개.	(러시아) 표트르 일리치 차이코프스키, 『교향곡 제1번』작곡.
모네 · 르누아르 · 시슬레, 세르부아 카페에서 마네를 만나 그의 동아리에 합류.	
1869 살롱전, 마네의 「막시밀리안 황제의 처형」(176)을 정치적으로 너무 민감하다는 이유로 거부.	**1869** 나폴레옹 3세, 좀더 자유주의적인 정권을 수립하고 의회정치 실시.
에바 곤살레스, 마네의 제자가 됨.	외제니 황후, 수에즈 운하 개통.
세잔, 오르탕스 피케를 만남.	플로베르, 『감정 교육』출판.
1870 마네와 에드몽 뒤랑티, 게르부아 카페에서 결투. 그러나 다시 친구가 됨.	**1870** 프랑스, 프로이센에 선전포고.
모네, 카미유 동시외와 결혼.	나폴레옹 3세, 스당에서 패배한 뒤 퇴위.
프랑스가 프로이센에 선전포고. 르누아르, 군대에 징집. 바지유, 자원입대.	아돌프 티에르가 이끄는 제3공화정 선포.
파리가 포위되자 드가와 마네는 국민군에 입대. 세잔은 오르탕스 피케와 함께 레스타크에 숨어서 징집을 피함.	프로이센군, 파리를 포위.
모네 · 피사로, 가족과 함께 영국으로 피신하여 미술상 폴 뒤랑 뤼엘을 만남.	
커샛, 미국으로 귀국.	
바지유 전사.	
1871 마네, 파리 코뮌 산하의 예술가동맹에 가담.	**1871** 공화국 정부, 프로이센에 항복. 파리 시민들은 국민군의 지원을 얻어 3월 18일 정부를 접수하고 사회주의 코뮌을 선포. 5월에 정부군이 파리를 공격. 코뮌 진압 과정에 약 3만 명의 파리 시민이 살해됨.
피사로, 런던에서 줄리 벨리와 결혼. 프랑스로 돌아와, 집이 약탈당하고 그림이 대부분 도난당하거나 훼손된 것을 발견.	
모네, 아르장퇴유로 이사.	
1872 뒤랑 뤼엘, 인상주의 컬렉션을 확립.	**1872** 프랑스 경제가 호경기를 맞고, 프랑스 정부는 프랑스−프로이센 전쟁 이후 독일이 요구한 막대한 배상금을 지불.
드가, 미국 뉴올리언스에 도착.	
세잔, 퐁투아즈에서 피사로와 합류.	
1873 세잔, 가셰 박사와 함께 오베르쉬르우아즈에 체류.	**1873** 반동적인 마크마옹이 대통령에 선출.
모네, 귀스타브 카유보트를 만남.	프랑스의 경제 위기.
미래의 인상파 화가 전원이 참여한 미술가협동조합 결성.	졸라, 『파리의 뱃속』출판.
	(영국) 나폴레옹 3세 사망.
1874 제1회 인상파전. 루이 르루아, 이 전시회에 대한 논평에서 '인상주의자'라는 말을 처음 사용.	**1874** 아동노동이 법적으로 금지.
모리조, 마네의 동생 외젠과 결혼.	브로마이드 감광판 생산으로 값싸게 사진을 찍을 수 있게 됨.
시슬레, 미술품 수집가인 장 밥티스트 포르와 함께 영국 여행.	
1875 인상파, 드루오 경매에서 참담한 결과를 얻음.	**1875** 제3공화정 헌법 제정.
1876 제2회 인상파전.	**1876** 말라르메, 『목신의 오후』출판.
뒤랑티, 인상파에 대한 최초의 평론 『새로운 회화』출판.	(미국) 알렉산더 그레이엄 벨, 전화 발명.
1877 피사로 · 알프레드 메예르, 인상파에 대한 대안으로 동맹을 창설.	**1877** 마크마옹 대통령, 하원을 해산하고 왕당파 내각을 임명.
제3회 인상파전. 세잔 · 기요맹 · 피사로는 전시회 개막 전에 탈퇴.	졸라, 『목로주점』출판.
조르주 리비에르, 미술잡지 『인상주의자』창간.	(스위스) 쿠르베 사망.
뤼도비크 알레비, 인상파를 다룬 풍자극 「매미」집필.	(영국) 빅토리아 여왕, 인도 여황제 선언.
1878 드가의 「뉴올리언스의 면화거래소」(217)가 프랑스 포의 예술가협회 후원회에 팔림.	**1878** 파리에서 만국박람회 개최.
세잔의 아버지, 세잔의 아들 폴이 태어난 것을 알고 아들에게 보내는 용돈을 절반으로 줄임.	제1차 프랑스 여성권리 대회.
	샤를 프랑수아 도비니(화가) 사망.

인상주의

에르네스트 오슈데, 파산하자 인상주의 컬렉션을 드루오 경매장에서 경매에 부치지만 참담한 결과로 끝남.
모네, 오슈데 일가를 집으로 초청하여 거처를 제공.

1879 드가, 페르난도 서커스를 자주 관람.
조르주 샤르팡티에, 『라 비 모데른』 창간.
제4회 인상파전.
르누아르의 「샤르팡티에 부인과 자녀들」(110)이 살롱전에서 호평을 받음.
모네, 「임종을 맞은 카미유」(73) 제작.

1880 제5회 인상파전. 세잔·모네·르누아르·시슬레는 불참.
모네, 살롱전에 마지막 출품.
드가, 알레비의 『카르디날 가족』을 위해 모노타이프 삽화 제작.

1881 제6회 인상파전. 드가, 「열네 살의 어린 무용수」(127) 출품.
카유보트, 세잔·모네·르누아르·시슬레와 함께 불참.
피사로·세잔·폴 고갱, 퐁투아즈에서 함께 작업.
세잔, 가을에 고향(엑상프로방스)로 돌아감.
마네, 레지옹 도뇌르 훈장 받음.

1882 제7회 인상파전.
마네의 「폴리 베르게르 바」(47)가 세잔·르누아르의 작품과 함께 살롱전에 전시됨.

1883 마네·곤살레스 사망.
모네, 지베르니로 이사.
미국 보스턴에서 제1회 인상파전 개최. 그후 뉴욕에서 '대여 미술품전' 이 열리자 윌리엄 메릿 체이스를 비롯한 여러 소장자가 인상주의 작품을 제공. 이를 계기로 미국인들 사이에 인상주의에 대한 관심이 퍼지기 시작.

1884 에콜 데 보자르에서 마네 회고전 개최.
모네, 이탈리아 보르디게라에서 그림 작업.

1885 모네, 조르주 프티 화랑의 국제전에 출품.
모리조, 야회를 주최하기 시작.
피사로, 폴 시냐크와 조르주 쇠라를 만남.

1886 쇠라, 「라 그랑드 자트 섬의 일요일 오후」(203) 제작.
피사로, 점묘화법으로 그림을 그리기 시작.
제8회 인상파전. 쇠라·시냐크·피사로의 신인상주의 작품이 전시회를 지배함.
세잔, 유산을 받음.
졸라, 『걸작』 발표. 세잔과의 우정이 깨짐.

1887 모네·피사로·르누아르·시슬레, 프티 화랑의 국제전에 출품.

1888 뒤랑 뤼엘, 뉴욕에 화랑 개설.
모네, 레지옹 도뇌르 훈장을 거부.
피사로, 눈병에 걸려 죽을 때까지 고생함.

1889 세잔·마네·모네·피사로의 작품이 만국박람회에 전시됨.
모네, 마네의 「올랭피아」(34)를 루브르 미술관에 기증하기 위한 모금운동 전개.
피사로, 데생집 『사회적 야비함』(187, 188) 완성.

시대 배경

1879 마크마옹이 사임하고, 쥘 그레비가 대통령에 취임.
프랑스 사회당 결성.
(미국) 토머스 에디슨, 전구 발명.

1880 추방되거나 투옥된 파리 코뮌 지지자들에 대한 사면령 선포.
여성에 대한 공교육 실시.
졸라, 『나나』 출판.

1881 살롱전을 관장하는 기관이 미술부에서 프랑스예술가협회로 바뀜. 살롱전 입선 경력자는 누구나 심사위원을 선출할 자격을 갖게 됨.
레옹 강베타, 총리 취임.
(러시아) 황제 알렉산드르 2세 암살.
(영국) 헨리 제임스, 『어느 부인의 초상』 출판.

1882 에콜 데 보자르에서 쿠르베 회고전.
파리에서 위니옹 앙테르나시오날 은행 파산.

1883 프랑스의 경제 상황이 호전됨.
에두아르 들라마르 드부트빌, 가솔린 엔진 자동차 발명.
졸라, 『여자의 행복』 출판.
(미국) 시카고에 최초의 마천루 건설.
(독일) 프리드리히 빌헬름 니체, 『차라투스트라는 이렇게 말했다』 출판.
(영국) 마르크스 사망.

1884 파리에서 앵데팡당(독립미술가협회) 결성.

1885 졸라, 『제르미날』 출판.
샤를 앙리, 『미학개론』 출판.
빅토르 위고 사망.

1886 보나파르트 가(家)와 오를레앙 가, 프랑스에서 추방.
우파인 불랑제 장군, 프랑스 전쟁부 장관에 임명.

1887 그레비, 프랑스 대통령직 사임.
파리에서 에펠탑 착공.

1889 에펠탑이 프랑스 혁명 100주년 기념으로 열린 만국박람회에 맞추어 완공.
불랑제 장군, 정부가 반역혐의로 체포영장을 발부하자 벨기에로 망명.

인상주의	시대 배경
1890 모네, 지베르니에서 노적가리 연작(223–225)을 그리기 시작. 르누아르, 레지옹 도뇌르 훈장을 받음.	**1890** 빈센트 반 고흐 사망.
1891 모네의 노적가리 연작이 뒤랑 뤼엘의 화랑에 전시되어 격찬을 받음. 피사로, 눈 수술을 받아 야외 작업이 불가능해짐. 기요맹, 복권에 당첨되어 10만 프랑을 받음. 조르주 쇠라 사망.	**1891** 고갱, 처음으로 타히티 섬 여행. 요한 바르톨트 용킨트(화가)·아르튀르 랭보(시인) 사망 (영국) 토머스 하디, 『테스』 출판.
1892 모네, 루앙 성당 연작(227) 시작. 포플러 연작(231)이 뒤랑 뤼엘의 화랑에 전시됨. 모네, 5월에 알리스 오슈데와 결혼. 피사로, 런던에 있는 아들 뤼시앵을 방문.	**1892** 졸라, 『붕괴』 출판. 프랑수아 엔비크, 철근 콘크리트 발명. (독일) 루돌프 디젤, 디젤 엔진 발명. (러시아) 차이코프스키의 「호두까기 인형」 초연.
1893 피사로, 무정부주의 신문 『라 플립』에 기고. 모네, 지베르니에 연못 정원을 만들기 시작.	**1893** 파리에서 파나마 운하 비리 재판. (독일) 노르웨이 화가 에드바르트 뭉크, 「절규」 제작.
1894 카유보트 사망. 그의 인상주의 컬렉션이 국가에 유증. 테오도르 뒤레의 컬렉션이 드루오 경매장에서 경매에 붙여짐. 모네의 「칠면조」(219)가 최고가에 낙찰.	**1894** 무정부주의자 펠릭스 페네옹이 파리를 비롯한 여러 곳에서 폭탄을 터뜨린 뒤 체포됨. 알프레드 드레퓌스 대위, 반역죄로 유죄판결 받음. 클로드 드뷔시, 말라르메의 시에서 영감을 얻어 「목신의 오후」 작곡.
1895 모네, 노르웨이 여행. 파리로 돌아온 뒤 뒤랑 뤼엘의 화랑에서 개인전을 열어 대성공을 거둠. 세잔, 앙브루아즈 볼라르의 화랑에서 개인전. 모리조 사망.	**1895** (독일) 빌헬름 콘라트 뢴트겐, 엑스선 발견. (영국) H G 웰스, 『타임머신』 출판.
1896 모리조 회고전과 피사로 개인전이 뒤랑 뤼엘의 화랑에서 열림.	**1896** (러시아) 안톤 체호프의 「갈매기」 초연.
1897 프티의 화랑에 시슬레 작품이 전시됨. 카유보트가 유증한 컬렉션이 뤽상부르 미술관에 전시됨. 드가, 드레퓌스 사건이 일어난 뒤 알레비 가족과 교분관계 청산. 모네, 지베르니 근처에서 센 강 연작(226)을 시작.	**1897** 드레퓌스에게 반역죄를 뒤집어씌운 문서의 진짜 작성자가 에스테라지 소령이라는 사실이 드러남. (벨기에) 브뤼셀에서 만국박람회 개최.
1898 시슬레, 프랑스 시민권 신청. 모네, 프티의 화랑에서 전시회를 열어 대성공을 거둠.	**1898** 에스테라지, 반역혐의를 벗고 무죄석방. 앙리 대령, 드레퓌스에게 불리한 증거를 날조했음을 인정하고 자살. 졸라, 포르 대통령에게 보내는 유명한 공개서한 「나는 고발한다」를 발표. 말라르메·부댕 사망.
1899 시슬레 사망.	**1899** 드레퓌스, 재심에서 다시 유죄판결을 받지만, 그후 특사로 석방.
	1901 (영국) 빅토리아 여왕 사망. 에드워드 7세 즉위.
1903 피사로 사망.	**1903** 고갱 사망. (영국) 미국 화가 제임스 휘슬러 사망.
1904 커샛, 레지옹 도뇌르 훈장을 받음. 추계 살롱전에서 세잔의 작품이 전시실 하나를 독차지함.	**1904** 러일전쟁.
1906 세잔 사망.	**1906** 드레퓌스, 레지옹 도뇌르 훈장을 받음.
1907 마네의 「올랭피아」(34)가 루브르 미술관에 전시됨.	
	1914 제1차 세계대전(~1918).
1917 드가 사망.	**1917** 러시아 혁명.
1919 르누아르 사망.	
1922 뒤랑 뤼엘 사망.	
1926 모네·커샛 사망.	**1926** (일본) 히로히토 천황 즉위. (영국) 총파업. 존 로지 베어드, 최초의 텔레비전 송신기 제작.
1927 모네의 대형 장식화가 파리의 오랑주리 미술관에서 공개됨.	**1927** 요시프 스탈린, 소련 지도자가 됨.

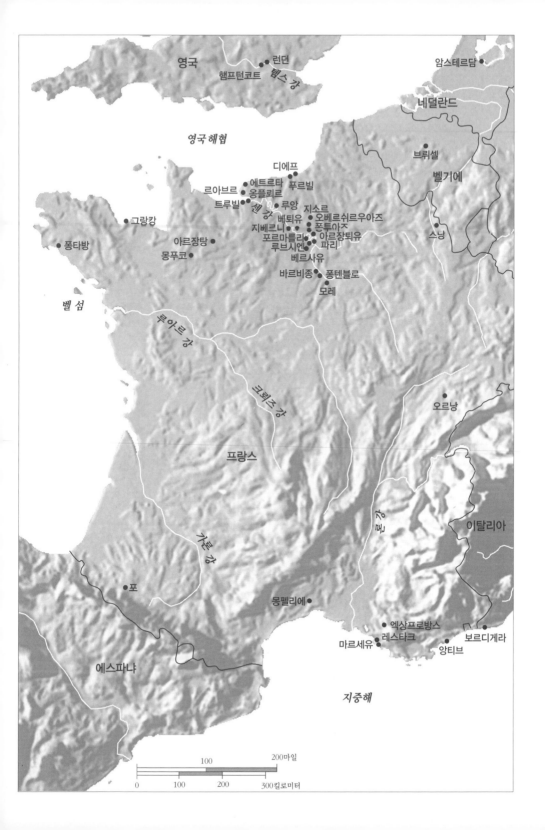

인상주의 일반

David Bomford et al., *Art in the Making : Impressionism*(exh. cat., National Gallery, London, 1990)

Richard R Brettel et al., *A Day in the Country : Impressionism and the French Landscape*(exh. cat., Los Angeles County Museum of Art, 1984)

Anthea Callen, *Techniques of the Impressionists*(London, 1982)

Francis Frascina et al., *Modernity and Modernism : French Painting in the Nineteenth Century*(London and New Haven, 1993)

Robert L Herbert, *Impressionism : Art, Leisure and Parisian Society* (London and New Haven, 1988)

Charles S Moffett et al., *The New Painting : Impressionism 1874~1886* (exh. cat., The Fine Arts Museums of San Francisco, 1986)

John Rewald, *The History of Impressionism*(4th revised edn, London and New York, 1973)

Gary Tinterow and Henri Loyrette, *Origins of Impressionism*(exh. cat., Metropolitan Museum of Art, New York, 1994)

Lionello Venturi, *Les Archives de l'Impressionisme*, 2 vols(Paris, 1939)

제1장

Charles Baudelaire, *Art in Paris, 1845~1862*, ed. by Jonathan Mayne (London, 1965)

_____, *The Painter of Modern Life and Other Essays*, ed. by Jonathan Mayne (London, 1965, 2nd edn, 1995)

Jonathan Crary, *Techniques of the Observer : On Vision and Modernity in the Nineteenth Century*(Cambridge, MA, 1990)

Michele Hannoosh, *Baudelaire and Caricature . From the Comic to an Art of Modernity*(Univer-sity Park, PA, 1992)

David H Pinkney, *Napoleon III and the Rebuilding of Paris*(Princeton, 1958)

Jane Mayo Roos, *Early Impressionism and the French State, 1866~1874*(Cambridge, 1996)

James H Rubin, *Courbet*(London, 1997)

Anthony Sutcliffe, *The Autumn of Central Paris : The Defeat of Town Planning, 1850~1970*(Montreal, 1971)

Judith Wechsler, *A Human Come-dy : Physiognomy and Caricature in 19th Century Paris*(Chicago and London, 1982)

제2장

Carol Armstrong, *Manet/Manette : The Difference of Painting*(forthcoming)

Marilyn Brown, *Gypsies and Other Bohemians : The Myth of the Artist in Nineteenth-Century France*(Ann Arbor, MI, 1985)

Françoise Cachin et al., *Manet, 1832~1883*(exh. cat., Metropolitan Museum of Art, New York, 1983)

Timothy J Clark, *The Painting of Modern Life : Paris in the Art of Manet and his Followers*(New York, 1985)

Bradford Collins(ed.), *Twelve Views of Manet's Bar*(Princeton, 1996)

Michael Fried, *Manet's Modernism and the Face of Painting*(Chicago, 1996)

Anne Coffin Hanson, *Manet and the Modern Tradition*(New York, 1977)

Eunice Lipton, *Alias Olympia : A Woman's Search for Manet's Notorious Model and her Own Desire*(New York, 1992)

Theodore Reff, *Manet and Modern Paris*(exh. cat., National Gallery of Art, Washington, DC, 1982)

James H Rubin, *Manet's Silence and the Poetics of Bouquets*(London and Cambridge, MA, 1994)

Paul Hayes Tucker(ed.), *Manet's 'Le Déjeuner sur l'herbe'*(Cambridge, 1998)

Juliet Wilson-Bareau, *The Hidden Face of Manet : An Investigation of the Artist's Working Processes*(exh. cat., Courtauld Institute Galleries, London, 1986)

_____, *Manet, Monet : The Gare Saint-Lazare*(exh. cat., National Gallery of Art, Washington, DC, 1998)

Émile Zola, *Mon Salon, Manet, Ecrits sur l'art*, ed. by Antoinette Ehrard (Paris, 1970)

제3장

Kermit Champa, Studies in Early *Impressionism*(New Haven, 1973)

Nicholas Green, *The Spectacle of Nature : Landscape and Bourgeois Culture in Nineteenth-Century France*(Manchester, 1990)

Robert L Herbert, *Monet on the Normandy Coast : Tourism and Painting, 1867~1886*(New Haven and London, 1994)

John House, *Monet : Nature into Art*(New Haven and London, 1986)

Steven Z Levine, *Monet, Narcissus, and Self-reflection : The Modernist Myth of the Self*(Chicago and London, 1994)

Carla Rachman, *Monet*(London, 1997)

Paul Hayes Tucker, *Monet at Argenteuil* (New Haven and London, 1982)

_____, *Claude Monet : Life and Art*(New Haven and London, 1995)

Daniel Wildenstein, *Claude Monet : biographie et catalogue raisonné*, 5 vols(Lausanne and Paris, 1974~91 ; 2nd revised edn, Monet, or the

Triumph of Impressionism, 4 vols, Cologne, 1996)

제4장

Richard R Brettell, *Pissarro and Pontoise : The Painter in a Landscape*(New Haven and London, 1990)

_____et al., *Camille Pissarro, 1830~1903*(exh. cat., Hayward Gallery, London ; Grand Palais, Paris ; Museum of Fine Arts, Boston, 1980~1)

François Daulte, *Frédéric Bazille et son temps*(Geneva, 1952)

Anne Distel and John House, *Renoir*(exh. cat., Hayward Gallery, London, 1985)

Frédéric Bazille and Early Impressionism(exh. cat., The Art Institute of Chicago, 1978)

Frédéric Bazille : Prophet of Impressionism(exh. cat., Musée Fabre, Montpellier ; Brooklyn Museum, New York, 1993)

Christopher Lloyd(ed.), *Studies on Camille Pissarro*(London, 1986)

Diane Pittman, *Bazille : Purity, Pose and Painting in the 1860s*(University Park, PA, 1998)

Joachim Pissarro, *Camille Pissarro* (New York, 1993)

_____ and Stephanie Rachum, *Camille Pissarro : Impressionist Innovator* (exh. cat., Israel Museum, Jerusalem, 1994)

Jean Renoir, *Renoir, My Father*(London, 1962)

Ralph E Shikes and Paula Harper, *Pissarro, His Life and Work*(New York, 1980)

Richard Thomson, *Camille Pissarro : Impressionism, Landscape and Rural Labour*(London, 1990)

Nicholas Wadley(ed.), Renoir, A *Retrospective*(New York, 1987)

Fronia E Wissman, 'The Generation Gap,' in Kermit Champa et al., *The Rise of Landscape Painting in France : Corot to Monet*(exh. cat., Currier Gallery of Art, Manchester,

NH, 1991), pp.64~77

제5장

Carol Armstrong, *Odd Man Out : Readings of the Work and Reputation of Edgar Degas*(Chicago, 1991)

Jean Sutherland Boggs et al., *Degas* (exh. cat., Ottawa and New York, 1989)

Marilyn Brown, *Degas and the Business of Art : A Cotton Office in New Orleans* (University Park, PA, 1994)

Anthea Callen, *The Spectacular Body : Science, Method and Meaning in the Work of Degas*(London and New Haven, 1995)

Hollis Clayson, *Painted Love : Prostitution in French Art of the Impressionist Era*(New Haven, 1991)

Richard Kendall and Griselda Pollock, *Dealing with Degas : Representations of Women and the Politics of Vision* (New York, 1992)

Eunice Lipton, *Looking into Degas : Uneasy Images of Women and Modern Life*(Berkeley and Los Angeles, 1986)

Theodore Reff, *Degas, The Artist's Mind*(New York, 1976)

제6장

Kathleen Adler and Tamar Garb, *Berthe Morisot*(Oxford, 1987)

Norma Broude, *Impressionism, A Feminist Reading : The Gendering of Art, Science, and Nature in the Nineteenth Century*(New York, 1991)

_____, 'Degas's "Misogyny,"' in Norma Broude and Mary D Garrard (eds), *Feminism and Art History : Questioning the Litany*(New York and London, 1982), pp.247~69

Anne Distel et al., *Gustave Caillebotte : Urban Impressionist*(exh. cat., The Art Institute of Chicago, 1995)

Teri J Edelstein(ed.), *Perspectives on Morisot*(New York, 1990)

Tamar Garb, Women Impressionists(Oxford, 1986)

_____, 'Renoir and the Natural Woman,' in Norma Broude and Mary D

Garrard(eds), *The Expanding Discourse : Femi-nism and Art History*(New York, 1992), pp.295~311

_____, *Sisters of the Brush : Women's Artistic Culture in Late Nineteenth-Century France*(London and New Haven, 1994)

Anne Higonnet, *Berthe Morisot : A Biography*(New York, 1990)

_____, *Berthe Morisot's Images of Women*(Cambridge, MA, 1992)

Nancy Mowll Matthews, *Mary Cassatt : A Life*(New York, 1994)

Linda Nochlin, 'Morisot's Wet Nurse : The Construction of Work and Leisure in Impressionist Painting,' in *Women, Art, Power and Other Essays*(New York, 1988)

Griselda Pollock, *Mary Cassatt* (London, 1980)

_____, *Vision and Difference : Femininity, Feminism and Histories of Art*(London, 1988)

Kirk Varnedoe, *Gustave Caillebotte* (New Haven and London, 1987)

제7장

Albert Boime, *Art and the French Commune : Imagining Paris after War and Revolution*(Princeton, 1995)

Eugenia W Herbert, *The Artist and Social Reform in France and Belgium, 1885~1898*(New Haven, 1961)

Linda Nochlin, 'Degas and the Dreyfus Affair : A Portrait of the Artist as an Anti-Semite,' in Norman Kleeblatt, *The Dreyfus Affair : Art, Truth and Justice*(exh. cat., Jewish Museum, New York, 1987)

Jane Mayo Roos, 'Within the "Zone of Silence" : Manet and Monet in 1878,' *Art History*, 3 (1988), pp.372~407

제8장

Michael R Orwicz, 'Anti-Academicism and State Power in the Early Third Republic,' *Art History*, 4(1991), pp.571~92

John G Hutton, *Neo-Impressionism*

and the Search for Solid Ground (Baton Rouge, LA, 1994)

Robert L Herbert, *Neo-Impressionism* (exh. cat., Guggenheim Museum, New York, 1968)

_____ et al., *Georges Seurat, 1859~1891* (exh. cat., Metropolitan Museum of Art, New York, 1991)

Joel Isaacson, *The Crisis of Impressionism, 1878~1882*(exh. cat., University of Michigan Museum of Art, Ann Arbor, 1979)

John Leighton and Richard Thompson, *Seurat and the Bathers*(London, 1997)

Linda Nochlin, 'Body Politics : Seurat's Poseuses,' *Art in America*(March 1994), pp.70~7, 121~3

Paul Smith, *Seurat and the Avant-Garde*(London, 1997)

Martha Ward, *Pissarro, Neo-Impressionism, and the Spaces of the Avant-Garde* (Chicago, 1996)

Michael Zimmerman, *Seurat and the Art Theory of his Time*(Antwerp, 1991)

제9장

Anne Distel, *Impressionism : The First Collectors*, trans. by Barbara Perroud-Benson(New York, 1990)

Ann Dumas et al., *The Private Collection of Edgar Degas*(exh. cat., Metropolitan Museum of Art, New York, 1997)

Marc S Gerstein, 'Degas's Fans,' *Art Bulletin*(March 1982), pp. 105~18

Nicholas Green, 'Circuits of Production, Circuits of Consumption : The Case of Mid-Nineteenth-Century French Art Dealing,' *Art Journal*(Spring 1989), pp.29~34

_____, 'Dealing in Temperaments : Economic Transformation of the Artistic Field in France during the Second Half of the Nineteenth Century,' *Art History*, 1(March 1987), pp.59~78

John Klein, 'The Dispersal of the Modernist Series,' *Oxford Art Journal*, 1(1998), pp.121~35

Michel Melot, *Impressionist Prints* (London and New Haven, 1996)

Joachim Pissarro, *Monet and the Mediterranean*(exh. cat., Kimbell Art Museum, Fort Worth, 1997)

Splendid Legacy : The Havemeyer Collection(exh. cat., Metropolitan Museum of Art, New York, 1993)

Paul Hayes Tucker, *Monet in the 90s : The Series Paintings*(exh. cat., Museum of Fine Arts, Boston ; Royal Academy of Arts, London, 1989~90)

Cynthia A White and C Harrison, *Canvases and Careers : Institutional Change in the French Painting World*(Chicago, 1993)

제10장

Nina Athanassoglou-Kallmyer, *Cézanne and the Land : Regionalism and Modernism in Late Nineteenth-Century France*(forthcoming)

Cézanne(exh. cat., Philadelphia Museum of Art ; Tate Gallery, London, 1996)

Lawrence Gowing et al., *Cézanne : the Early Years 1859~1872*(exh. cat., Royal Academy of Arts, London, 1988)

Mary Louise Krumrine, *Paul Cézanne : The Bathers*(exh. cat., Kunstmuseum, Basel, 1989)

Mary Tompkins Lewis, *Cézanne's Early Imagery*(Berkeley and London, 1989)

John Rewald, *Cézanne : A Biography* (London and New York, 1986)

_____, *The Paintings of Paul Cézanne : A Catalogue Raisonné*(New York, 1996)

William Rubin(ed.), *Cézanne : The Late Work*(exh. cat., Museum of Modern Art, New York, 1977)

Meyer Schapiro, *Paul Cézanne*(New York, 1962)

_____, 'The Apples of Cézanne : An Essay in the Meaning of Still Life,' in *Modern Art : Nineteenth and Twentieth Centuries : Selected Papers*(New York and London, 1978), pp.1~38

Richard Shiff, *Cézanne and the End of Impressionism : A Study of the Theory, Technique and Critical Evaluation of Modern Art*(Chicago and London, 1984)

제11장

Paul B Armstrong, *The Challenge of Bewilderment : Understanding and Representation in James, Conrad, and Ford*(Ithaca, 1987)

Jean Barraqué, *Debussy*(Paris, 1962)

Paul Bordwell, *French Impressionist Cinema*(New York, 1980)

Thomas C Folk, *The Pennsylvania Impressionists*(Cranbury, NJ, 1997)

William H Gerdts, *American Impressionism* (New York, 1984)

_____, *Lasting Impressions : American Painters in France, 1865~1915*(exh. cat., Musée Américain, Giverny, 1992)

André Jammes and Eugenia P Janis, *The Art of the French Calotype* (Princeton, 1983)

Maria Elisabeth Kronegger, *Literary Impressionism*(New Haven, 1973)

Susan Landauer et al., *California Impressionists*(exh. cat., Georgia Museum of Art, Athens, GA, 1996)

Kenneth McConkey, British Impressionism(Oxford, 1989, repr. London, 1998)

Christopher Palmer, *Impressionism in Music*(New York, 1974)

Peter H Stowell, *Literary Impressionism : James and Chekhov*(Athens, GA, 1980)

Paul Hayes Tucker, et al., *Monet in the Twentieth Century*(exh. cat., Museum of Fine Arts, Boston ; Royal Academy of Arts, London, 1998~9)

Barbara H Weinberg et al., *American Impressionism and Realism : The Painting of Modern Life, 1885~1915* (exh. cat., Metropolitan Museum of Art, New York, 1994)

Arthur B Wenk, *Claude Debussy and Twentieth-Century Music*(Boston, 1983)

찾아보기

굵은 숫자는 본문에 실린 작품 번호를 가리킨다

감사의 말

내가 작성한 권장도서 목록을 보면, 인상주의를 다룬 이 책이 얼마나 많은 학자들에게 신세를 지고 있는지 알 수 있다. 특히 예일대 미술사학과 은사인 로버트 L 허버트 교수님과, 그분 밑에서 박사과정을 밟았고 이제 일류 미술사가 된 리처드 시프, 폴 터커, 안 이고네, 리처드 브레텔 등에게 감사드리고 싶다. 또한 캐럴 암스트롱, T J 클라크, 앤 디스텔, 존 하우스, 니나 아타나소글루 칼미어, 린더 노클린, 시어도어 레프는 모두 특별히 언급해둘 만한 동료들이다. 대단한 인내심을 가지고 협력을 아끼지 않은 파이돈 출판사 식구들에게도 감사드린다. 패트 배릴스키, 줄리아 매켄지, 로스 그레이, 줄리아 헤더링턴, 조 카를릴은 스스로 생각하는 것보다 훨씬 많은 도움을 주었다. 그들이 없었다면 이 책은 결코 햇빛을 보지 못했을 것이다.

이 책을 내 제자들에게 바친다. 그들은 미술사 저서에서 중요한 것이 무엇인지를 나에게 일깨워주었다.

J H R

옮긴이의 말

인상주의란 무엇인가. 단순히 미술사적으로 정의하자면, 1860~80년대에 프랑스에서 일어난, 회화 중심의 예술 운동이라고 할 수 있습니다. 그러나 인상주의가 오늘날에도 중요한 것은, 그것이 하나의 양식이나 사조로 끝나지 않고, 새로운 패러다임으로서 우리의 삶과 의식을 여전히 사로잡고 있기 때문입니다.

인상주의가 이룩한 혁신과 그 파급은 흔히 르네상스와 비견되곤 합니다. 신(神) 중심의 종교적 도그마가 지배하던 중세의 어둠에서 벗어나, 인간 중심의 문화적 숨결이 넘실대는 근세의 광장으로 역사의 수레바퀴를 움직인 시대정신—그것이 르네상스였다면, 그 이후 인간 사회의 제반 분야에서 이루어진 다양한 노력들이 결집되고 체계화된 것이 인상주의였으며, 그 바탕 위에서 새로운 시대정신으로서의 모더니즘이 발현되고 구현되기 시작했다고 말할 수 있습니다.

물론 인상주의는 하나의 운동이기 이전에 다양한 활동이었고, 인상파를 형성한 작가들은 서로 불협화음을 낸 경우도 많았습니다. 어쩌면 그것이 인상주의의 본질일지도 모릅니다. 그렇기 때문에 그들을 하나의 시점에서 통합하기란 결코 쉬운 노릇이 아닙니다. 이 책의 저자도 그 점을 인정하고 있습니다. 그래서 작가론과 주제론을 혼합하는 방식의 서술을 채택하고 있습니다. 그 덕분에 우리는, 그 동안 개별적 작가들의 개별적 작품들을 통해 부분적으로만 이해해왔던 인상주의를 좀더 종합적으로 바라볼 수 있습니다. 인상주의를 거치면서 미술이 대중에게 좀더 가까이 다가갔듯이, 여러분도 이 책을 통해 인상주의에 좀더 가까이 다가가기를 바랍니다.

김석희

사진의 출처

AKG, London : 11, 148, 172, 183 ; Albright-Knox Art Gallery, Buffalo, NY : A Conger Goodyear (1940) 213 ; Allen Memorial Art Museum, Oberlin College, Ohio : 54 ; Amon Carter Museum, Fort Worth : 264 ; The Art Institute of Chicago : Charles H & Mary F S Worcester Collection (1964) 21, Mr & Mrs Lewis Larned Coburn Memorial Collection (1933) 76, Mr & Mrs Martin A Ryerson Collection (1933) 89, gift of Walter S Brewster (1951) 167, Helen Birch Bartlett Memorial Collection (1926) 203, Mr & Mrs Potter Palmer Collection (1922) 224, gift of Misses Aimée & Rosamond Lamb in Memory of Mr & Mrs Horatio A Lamb 225 ; Art Resource, New York : 189 ; Artothek, Peissenberg : 67, 121, 139, 176, 216, 239, 244 ; Ashmolean Museum, Oxford : 210 ; Baltimore Museum of Art : George A Lucas Collection 86 ; Barnes Foundation, Merion, PA : 211, 249 ; Bibliothèque Nationale, Paris : 75, 168, 178, 222, 260 ; BPK, Berlin : 45 ; Birmingham Museums and Art Gallery : 90 ; Bridgeman Art Library, London : 46, 133, 149, 150, 182, 194, 227, 245 ; British Museum, London : 118, 175 ; Christie's Images, London : 68, 127 ; Chrysler Museum, Norfolk, VA : gift of Walter P Chrysler, Jr 155 ; Courtauld·Institute Galleries, University of London : 47, 156 ; Detroit Institute of Arts : gift of Dexter M Ferry Jr 261 ; Archives Durand-Ruel, Paris : 231 ; Fitzwilliam Museum, University of Cambridge : 234 ; Galerie Nichido, Tokyo : 69 ; Galerie Schmit, Paris : 143 ; Giraudon, Paris : 3 ; Glasgow Museums : Burrell Collection 51, 120 ; Harvard University Art Museums : bequest of Meta & Paul J Sachs 38, bequest from the collection of Maurice Wertheim 71, gift of Mr & Mrs F Meynier de Salinelles 82 ; Hiroshima Museum of Art : 200 ; Jean-Loup Charmet, Paris : 265 ; Kharbine-Tapabor, Paris : 145 ; Metropolitan Museum of Art, New York : Rogers Fund (1937) 12, purchase Howard Gilman Foundation and Joyce & Robert Menschel Gifts (1988) 13, bequest of Mrs H O Havemeyer (1929) Havemeyer Collection 14, 42, 44, 59, 114, 124, 248,

gift of Mr & Mrs William B Jaffe (1955) 22, purchased with funds given or bequeathed by friends of the museum (1967) 57, bequest of William Church Osborn (1951) 74, bequest of Ralph Friedman (1992) 92, gift of George F Baker (1916) 104, Lesley & Emma Sheafer Collection, bequest of Emma A Sheafer (1973) 107, Wolfe Fund (1907) Catharine Lorillard Wolfe Collection 110, bequest of Mrs Harry Payne Bingham (1986) 126, gift of Paul J Sachs (1916) 136, gift of Mrs Charles Wrightsman (1986) 169, bequest of Stephen C Clark (1960) 251, gift of Miss Ethelyn McKinney in memory of her brother Glenn Ford McKinney (1934) 263, George S Hearn Fund (1957) 268 ; Minneapolis Institute of Arts : William Hood Dunwoody Fund 229, bequest of Putnam Dana McMillan 266 ; Mountain High Maps © 1995 Digital Wisdom Inc : 437 ; Musée Bonnat, Bayonne : 205 ; Musée de Brou, Bourg-en-Bresse : 95 ; Musée des Beaux-Arts de Rouen : 161, 185, 221 ; Musée du Petit Palais, Geneva : 171 ; Musée Fabre, Mont-pellier : 81, 106 ; Musée Gajac, Villeneuvesur-Lot : 164 ; Musée Marmottan, Paris : cover ; Musée Rodin, Paris : 256, 257 ; Museum of Art, Rhode Island School of Design : gift of Mrs Murray S Danforth 65 ; Museum of Fine Arts, Boston : 201, bequest of John T Spaulding 91, 243, Arthur Gordon Tompkins Residuary Fund 117, Hayden Collection 153, 154, Juliana Cheney Edwards Collection 214, 223, bequest of Robert Treat Paine II 242 ; Museum of Fine Arts, Houston : John A & Audrey Jones Beck Collection 88 ; Museum of Fine Arts, Springfield, MA : James Philip Gray Collection 93 ; Museum of Modern Art, New York : 116, Lillie P Bliss Collection 253 ; Museum Thyssen-Bornemisza, Madrid : 141 ; National Gallery of Art, Washington, DC : Chester Dale Collection 99, 151, photo Richard Carafelli 26, photo Bob Grove 103, gift of Mrs Horace Havemeyer in memory of her mother-in-law Louisine Elder Havemeyer, 48, Widener Collection 49, Ailsa Mellon Bruce Collection 144, Collection of Mr & Mrs

Paul Mellon 154, 159, 162, 235, Andrew W Mellon Collection 252 ; National Gallery, London : 19, 27, 61, 72, 85, 96, 140, 165, 184, 186, 197, 204 ; National Gallery of Canada, Ottawa : 228, 232 ; National Gallery of Victoria, Melbourne : 207 ; North Carolina Museum of Art : purchased with funds from the Sarah Graham Kenan Foundation and the North Carolina Art Society (Robert F Phifer Bequest) 226 ; Norton Simon Foundation, Pasadena : 101, 163 ; Ny Carlsberg Glyptotek, Copenhagen : 25 ; Oskar Reinhart Collection, Winterthur : 160 ; Philadelphia Museum of Art : Henry P McIlhenny Collection in Memory of Frances P McIlhenny 113, 166, Mr & Mrs Carroll S Tyson Collection 198, John G Johnson Collection 212, George W Elkins Collection, 254, purchased with the W P Wilstach Fund, 255 ; Phillips Collection, Washington, DC : 195, 241 ; Photothèque des Musée de la Ville de Paris : 16, 20, 29, 55, 122, 218 ; RMN, Paris : 4, 7, 9, 10, 15, 23, 30, 33, 34, 37, 39, 43, 53, 56, 62, 64, 66, 70, 73, 78, 80, 83, 94, 97, 100, 105, 109, 112, 123, 125, 132, 134, 135, 137, 138, 147, 158, 170, 181, 191, 199, 202, 217, 219, 220, 236, 237, 240, 250 ; Robert Miller Gallery, New York : Estate of Joan Mitchell 269 ; Roger-Viollet, Paris : 128, 179, 190, 238 ; Santa Barbara Museum of Art : bequest of Katherine Dexter McCormick in memory of her husband Stanley McCormick 77 ; Scala, Florence : 5, 35, 36, 40, 52, 60, 63 ; Solomon R Guggenheim Museum, New York : Thannhauser Collection gift of Justin K Thannhauser (1978) 84 ; Staatsgalerie, Stuttgart : 87, 192 ; courtesy of the State Hermitage Museum, St Petersburg : 119 ; Statens Konstmuseer, Stockholm : 1 ; Sterling and Francine Clark Art Institute, Williamstown, MA : 18 ; Tate Gallery, London : 208, 262 ; Toledo Museum of Art : 115 ; photo Malcolm Varon, New York, © 1998 247 ; Ville de Chemillé, Maine et Loire : 196 ; Wallraf-Richartz Museum, Cologne : 102 ; Wildenstein Institute, Paris : 146

$A\!\!\!\!\top$ & Ideas

인상주의

지은이 제임스 H 루빈

옮긴이 김석희

펴낸이 김언호

펴낸곳 한길아트

등 록 1998년 5월 20일 제16-1670호

주 소 135-120 서울시 강남구 신사동 506 강남출판문화센터
www.hangilsa.co.kr
E-mail : hangilsa@hangilsa.co.kr

전 화 02-515-4811~5

팩 스 02-515-4816

제1판 제1쇄 2001년 10월 31일

값 29,000원

ISBN 89-88360-36-2 04600
ISBN 89-88360-32-X(세트)

Impressionism

by James H Rubin
ⓒ 1999 Phaidon Press Limited

This edition published by Hangil Art under licence
from Phaidon Press Limited of Regent's Wharf, All Saints Street,
London N1 9PA, UK through Bestun Korea Agency Co., Seoul

Hangil Art Publishing Co.
135-120
4F Kangnam Publishing Center,
506, Shinsadong, Kangnam-ku,
Seoul, Korea

ISBN 89-88360-36-2 04600
ISBN 89-88360-32-X(set)

Korean translation arranged by Hangil Art, 2001

Printed in Singapore